현대미술이란 무엇인가

일러두기

• 본문의 모든 인용문은 일본어판 텍스트를 한국어로 옮긴 것입니다.

• 본문의 내용 중 독자들의 이해를 위해 '역자주'를 표시했습니다. 이외의 번호는 원저자가 인용한 것은 미주로 첨부하였습니다.

• 본문에서 언급하는 작품이 국내에서 전시된 경우 국역본 제목으로 표기했고, 국내에 소개되지 않은 경우에는 최대한 원서와 가깝게 번역하고 원제를 병기했습니다.

• 도서명, 잡지 등은 겹낫표(『』), 전시회명, 잡지 혹은 신문에 수록된 칼럼 및 기사 등은 홑낫표(「」)를, 영화, 작품명은 홑괄호(〈 〉)를 써서 묶었습니다.

• 본문에서 달러, 엔화, 유로, 홍콩달러로 표현된 금액은 원서 그대로 두었으며, 이 책이 집필될 당시 환율을 적용하여 원화를 병기하여 표기했습니다.

• 아트사, 아트계 등 저자의 고유한 표현은 한국 독자의 편의를 위해 현대미술사(혹은 미술사), 현대미술계(혹은 미술계) 등으로 바꾸어 표기했습니다. 내용의 흐름상 필요에 따라 아트 마켓, 아트월드 등 따로 구분하여 사용했습니다.

누구도 알려주지 않았던 현대미술계의 진짜 모습

현대미술이란 무엇인가

오자키 테츠야

원정선 옮김

BOOKERS

오자키 테츠야의 『현대미술이란 무엇인가』는 현대미술과 관련된 매우 다양하고도 구체적인 정보를 제공해주는 알찬 안내서다. 현대미술에 대해 관심이 있는 일반 독자들이 손에 쥐게 되는 책은 주로 그 사조와 미학의 전개에 관한 책이다. 현대미술의 흐름을 이해하는 것 자체가 독자들의 가장 일차적인 관심사여서이기도 하지만, 사실 현대미술에 대해 소개하는 출판물의 범주가 절대적으로 그 쪽에 치우쳐 있기 때문이기도 하다. 시장이나 제도, 관계 전문가들의 역할이나 역학관계에 관해 이야기해주는 책은 그다지 많지 않다.

그러나 현대미술은 무엇보다 미술이 산업화된 시대의 미술이다. 미술품은 단순한 애호의 대상을 넘어 부동산, 금 등과 더불어 매우 중요한 실물 투자 대상의 하나가 되었다. 미술관과 갤러리를 중심으로 한 미술 감상 문화는 현대인의 필수적인 레저문화가 되어 있을 뿐 아니라 관광산업과도 긴밀히 연결되어 있다. 럭셔리 상품을 비롯한 다양한 상품이 미술과 연계되어 출시되거나 대중을 위한 아트상품으로 거듭나는 것도 쉽게 목격할 수 있다. 게다가 미술관과 큐레이터들은 미술 자체의 이슈뿐 아니라 사회적, 정치적, 역사적, 인문학적 이슈까지 제기하며 미술을 통한 다양한 담론의 형성과 소통을 이끌어가고 있다.

이런 시대에 순수하게 창작의 흐름만을 이해하려는 것은 결과적으로 현대미술의 실체를 인식하는데 한계를 가져다주기 십상이다. 이 책은 바로 그런 한계를 넘어서 현대미술에 대한 종합적인 통찰의 기회를 제공해주는 책이다. 슈퍼컬렉터들의 경쟁으로 계속 가열되는 미술시장, 갖가지 압력에 노출되어 있는 미술관과 미술가들, 그 가운데서도 특히 포퓰리즘에 빠져드는 거대 미술관들, 영향력을 상실해가는 비평가들과 이론가들, 지적 활동이 중시되면서 갈수록 개념화, 설치미술화하는 현대미술 등 오늘날 미술의 틀 안에서 다채롭게 펼쳐지며 서로 영향을 주고받는 여러 영역들의 모습을 명료하게 개관해 볼 수 있다.

물론 "지금의 현대미술은 모름지기 컨셉추얼 아트여야 한다."거나 "미술사에 대한 언급이나 선행 작품의 인용이 있어야 세계 표준"이라는 현대미술의 개념 정의와 관련된 저자의 언급에 흔쾌히 동의하지 않는 독자도 있을 것이다. 어차피 미술에 정답은 없다. 다만 오랜 세월 많은 작품들을 보고, 무수한 현장을 발로 뛰고, 관련 자료에 파묻혀 살아온 저자의 튼실한 지식과 날카로운 통찰만큼은 이 책에 일관되게 흐르는, 매우 돋보이는 미덕이라고 할 수 있다.

미술 평론가
이주헌

이 책은 제목 그대로 '현대미술이란 무엇인가'에 대한 이해를 돕기 위한 서적이다. 현대미술에 익숙하지 않은 분들의 '현대미술이란 무엇을 지칭하는가' '이전 미술과의 차이점은 무엇인가' '누가 작품의 가치를 결정하는가' '현대미술을 이해하려면 어떻게 해야 하는가' '미술계의 문제점은 무엇인가'와 같은 질문에 최대한 신중히 답하고자 했다. 덕분인지 일본에서는 호평으로 본고 집필을 시점으로 10쇄를 순조롭게 이어가고 있다.

현대미술은 거의 정의되었다고 할 수 있을 정도로 국제적이고, 같은 동아시아 국가로서 일본과 한국에는 공통점이 많다. 한국 독자들도 즐길 수 있기를 바란다.

『現代アートとは何か』(현대아트란 무엇인가)가 출판된 것은 2018년 3월의 일이다. 이후의 세계는 모두가 아시다시피, 팬데믹이 발생하고 전쟁이 발발했으며 기후변화로 인한 다수의 자연재해가 일어났다. 이로 비롯된 여러 이유로 일본과 한국을 포함한 여러 나라의 정치가 불안정해지고 경제 상황 또한 악화 일로에 있다. 많은 사람이 죽어갔고 미술계 안에서도 적지 않은 부고의 소식이 들렸다.

하지만 이 책에서 논했던 미술계의 구조는 변하지 않았다. 특히나 시

장은 비정상적인 그대로다. 2022년 5월 앤디 워홀의 〈Shot Sage Blue Marilyn〉이 뉴욕 크리스티 경매에서 1억 9,500만 달러에 낙찰된 것이 새롭다면 새로운 소식일 것이다. 여전히 아트 마켓은 글로벌 자본주의 사회의 축소판이며 경제 격차의 확대와 잉여 자본의 존재는 작품 가격의 급등과 직결된다.

다른 한편, 시장과 거리를 둔 비영리 장을 창출하려는 움직임 또한 멈출 기미가 없어 보인다. 특히 동아시아에서는 홍콩을 비롯한 중국, 한국, 일본, 대만 등에서 미술관의 신규 개관과 리뉴얼 개관, 그리고 새로운 아트 페스티벌이 잇따라 열리고 있다. 중국과 같은 나라에서는 표현의 자유에 대한 억압이, 자본주의 국가에서는 정부나 스폰서 기업의 무지로 의한 전시기획의 포퓰리즘화가 우려된다. 요컨대 이 책에서 제시한 견해들은 불행인지 다행인지 아직도 정확하다. 작가로서 기쁘게 생각하는 반면 현대미술과 관련된 사람으로서는 부끄럽다는 생각도 든다.

미친 작품 가격도, 표현 자유의 억압도, 미술관이나 페스티벌의 포퓰리즘화도 단 하나의 원인으로 귀결된다. 그것은 바로 '현대미술이란 무엇인가'에 대한 잘못된 이해이다. 그 때문에 시장에는 투자 자금이 흘러넘치고 작가는 부당한 대우에 허덕이며 작품은 정치적으로 이용되는 것이다. 이 사태를 바로잡으려면 미술뿐만 아닌 기본 교양 전반의 교육과 학습이 필요하겠지만, 효율을 우선시하는 사회에서는 이조차 힘든 바람일 것이다.

이 책을 집필하게 된 가장 큰 동기는 그러한 기본 교양에 대한 관심을 불러일으키기 위함이다. 그리고 그 근저에는 현 상황에 대한 위기의식이 깔려있다. 현대미술을 통해 직접 사회를 변혁시킬 수는 없을 것이

다. 하지만 현대미술이 무엇인지를 이해하고 작품을 '읽는' 경험을 쌓아 간다면, 우리의 관심의 폭은 넓어질 것이고 상상력과 사고 능력은 단련 되어 사회를 변혁하는 데 간접적인 도움을 줄 수 있을지도 모른다. 아 트 마켓은 글로벌 자본주의 사회의 축소판이지만, 뛰어난 현대미술은 글로벌 자본주의 사회의 현주소와 문제점을 포착해 그 벽을 넘어서고자 하는 것이기 때문이다.

1984년 도쿄에서 요셉 보이스와 백남준의 퍼포먼스를 본 이후로, 나 는 비디오 아트 거장의 열렬한 팬이 되었다. 거장은 과거 "마르셀 뒤샹 은 아주 큰 입구와 아주 작은 출구를 만들었다. 그 출구가 바로 비디오 아트다. 이 출구로 나가야 뒤샹에게서 탈출할 수 있다."[*] 라고 선언한 바 있다. 장대하게 들리지만 너무나도 백남준스러운 이 말을 나는 매우 좋아한다.

백남준은 옳았을까? 이 책을 읽는다 한들 알 수 없을지도 모른다. 하 지만, 뒤샹이 만들어낸 기이한 건물 안을 걸어보고자 한다면 이 책은 분명 도움이 될 것이다. 터무니없이 광대하고, 자극적이며, 때로는 이 해하기 힘든 그 공간을 함께 즐길 수 있기를 바란다.

2022년 12월 찬 겨울, 교토에서

오자키 테츠야

[*] Irmeline Leeber, 'Entretien avec Nam June Paik', 「Chroniques de l'art vivant 55」, 1975년 2월, 33쪽.

서문

이 책의 토대가 된 '現代アートのプレイヤーたち'(현대아트의 플레이어들)은 2015년 10월부터 2017년 7월까지 웹 매거진 『뉴스위크』(일본판)에 게재되었다. 비정기적인 연재였지만, 한 달에 2번 정도 올렸다는 계산이 된다. 내용에 언급되는 직함은 모두 연재 당시의 상황이다.

출간 준비를 하면서 글을 추가하거나 수정하면서 구성을 약간 바꾸었다. 추가한 내용은 현대미술을 둘러싼 상황 리포트, 수정한 것은 '현대미술이란 무엇인가'에 대한 논의이다. '가십'과 '견해'라고 대치해도 좋을 듯싶다.

이 어느 것도 일본에서는 아니 어쩌면 유럽과 미국을 포함한 많은 나라에서 제대로 보도되고 논해지고 공유되지 않고 있을지 모른다. 그런 회의감 혹은 의구심이 이 책을 쓰게 된 계기 중 하나이다. 요약하면, 현대미술에 대해 진지하게 생각하고 있는 사람이 얼마나 있을까 하는 위기의식이 들었다.

견해는 말할 것도 없고, 가십거리도 현대미술을 이해하기 위한 중요한 요소라고 생각한다. 현대미술이 '미술(美術)'이 아닌 '지술(知術)'인 이상(6장 참조), 미술계의 움직임이나 미술을 둘러싼 상황의 변화는 작품의 가치를 크게 좌우하며, 작품의 감상법을 바꾸기까지 한다. 시장에서

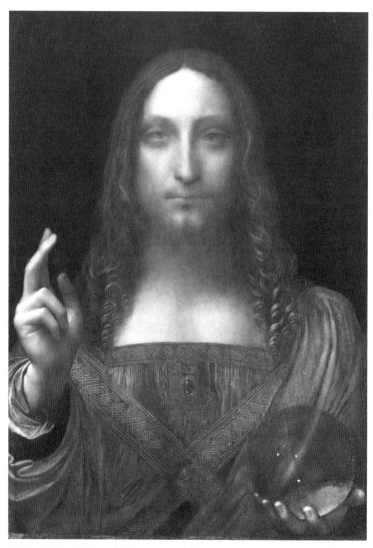

〈살바토르 문디〉, 레오나르도 다빈치, 1505~1515년경 추정.

보면, 작품의 가치와 가격은 떼려야 뗄 수 없이 연결되어 있는데, 둘의 관계뿐만 아니라 작품의 메시지까지를 생각하기 위해서는 가십거리에도 민감하지 않으면 안 될 것이다.

연재가 끝난 2017년, 현대미술은 아니지만 〈살바토르 문디(구세주)〉가 큰 화제가 되었다. 레오나르도 다빈치가 그린 것으로 추정되는 예수 그리스도의 초상화로, 그해 11월 15일 뉴욕 크리스티 경매에서 수수료 포함 4억 5,031만 2,500달러(약 5,000억 원)에 낙찰되었다. 미술품 낙찰가로는 (그 당시) 사상 최고가다.

정말로 다빈치의 손으로 그린 것이 맞는가 하는 의문의 목소리가 끊이지 않지만, 여기에서는 작품의 진위는 따지지 않고자 한다. 문제는 누가 이런 고액의 미술품을 손에 넣었느냐인데, 주요 언론 보도로 유추해보면, 아무래도 무함마드 빈 살만인 듯하다. 석유 의존으로부터 탈피하기 위한 경제개혁과 부패 적발을 주도하고 있는 사우디아라비아의 왕세자이다. 이슬람 국가의 차세대를 짊어질 인물이, 무슬림의 입장에서는 예언자 중 하나에 불과한 그리스도의, 그것도 인물도상을 소유하는 것은 중대한 금기를 범한 만행으로 간주될 수 있다. 그래서인지 대외적으로 드러난 구매자는 방계 왕자이며 측근이지만, 실제로 산 사람은 왕세자라고 한다.

1985년생인 왕세자는 공무원 급여 등의 공적 비용을 삭감했다. 권선징악위원회(종교 경찰)의 체포권을 박탈했다. 영화관 운영이나 여성의 자동차 운전을 허용했다. 부정과 횡령 혐의로 200명이 넘는 사람들을 체포하고, 재산을 몰수했다. 체포자 중에는 각료나 왕족도 포함되어, 국민, 특히 젊은 세대는 쾌재를 부르고 있다. 반동적인 종교인이나 종

교 경찰은 힘을 잃었다. 자기 잇속만 채우던 엘리트층의 부패는 근절되었다. 보수적이었던 사우디아라비아가 드디어 서양처럼 자유로운 나라가 되는 것이다!

그러나 왕세자는 부를 쌓는 데에 열을 올려, 비밀리에 개인적인 물욕을 만족시키고 있었다. 『뉴욕타임스』의 잇따른 특종에 의하면, 2015년에는 한눈에 반한 중고 요트를 약 6,500억 원에, 파리 교외에 있는 루이 14세의 성이라 불리는 대저택을 약 3,900억 원에 사들였다고 한다. 레오나르도 다빈치의 〈살바토르 문디〉와 합치면 1조 5,000억 원에 가까운 엄청난 재산이다. 전 인구의 2~3%를 차지하는 외국인 노동자에게 일을 시켜, 그로 인해 생긴 불로소득으로 한 쇼핑이다.

1장에 소개하겠지만 외국인 노동자가 전 인구의 90%에 가까운 카타르에서도, 왕녀가 앞장서 고액의 미술품을 사들이고 있다. 중동만의 특수한 케이스가 아니라, 파나마 문서나 파라다이스 문서에서도 드러났듯, 조세를 회피하면서 자산의 일부를 미술품으로 바꾸고 있는 부유층은 세계 곳곳에 존재한다. 미술시장이 글로벌 자본주의의 진전에 수반된 착취와 격차 위에 구축되고 있음을 인식해야 한다. 본문에서 반복해 이야기하겠지만, 그 배후에는 갖가지 우행이나 악행이 있고, 그것들 모두가 연결되어 있기도 하다. 그리고 분별 있는 아티스트는 그러한 상황을 염려하며, 그 한탄스러운 마음을 작품으로 표현하기도 한다.

"선택하고, 이름을 붙이고, 새로운 견해를 제시한다." 마르셀 뒤샹이 정한 '현대미술의 규칙'은 항상 그 기저에 있으며 이는 변함이 없다. 감상자가 작품을 해독하고 해석하는 행위가 있어야, 비로소 작품이 완성된다는 구도도 거의 정착되었다. 그렇지만 시대는 변하며, 시대의 변화

에 따라 미술의 표현 방식도 바뀌어 간다.

2017년에 개최된 제57회 베니스 비엔날레의 테마는 「Viva Arte Viva」 였다. 지난 회와는 확연히 달라진 다소 가벼운 주제에, 미술계의 식견 있는 사람들은 눈살을 찌푸렸다. 그 반면, 「도큐멘타 14」는 그 어느 때 보다 급진적이었고(7장 참조), 뮌스터 조각 프로젝트 2017에도, 베니스 의 각국 파빌리온의 일부에도 뛰어난 정치적인 작품은 있었다. 그리고 같은 해 11월, 『아트 리뷰』의 「POWER 100」의 1위에 히토 슈타이얼이 선 정됐다. 5장에서 소개할 현재 가장 진보적이라 부를 만한 아티스트이다.

21세기는 조지 W. 부시의 미국 대통령 취임과 그 직후 일어난 9.11 테러, 연이은 아프가니스탄 분쟁, 이라크 전쟁으로 시작했다. 그 후, 폭 력과 경제 격차를 비롯한 인류의 어리석음과 악행은 확산되는 추세이 다. 도널드 트럼프 대통령 취임 후에는 'ㅇㅇ우선'이라는 구호와 '가짜 뉴스'라는 기조 아래, 각국에서는 편협한 국가주의가 대두되고, 표현의 자유를 침범하는 참견이 늘고 있다.

『뉴스위크』(일본판)의 연재에 쓴 「중국의 검열에 가담한 히로시마시 현대미술관」도 표현의 자유를 침범한 한 예이다. 일본의 공립 미술관에 서도 이런 추악한 행태가 은밀히 벌어지고 있었다. 더구나 언론이나 아 트 저널리즘은 그에 관한 후속 기사를 한 줄도 쓰지 않는다. 부끄러워 해야 할 일이라고 생각하지만, 이 책의 전체 흐름에는 어울리지 않는다 는 판단에, 본문에서 제외했다. 내가 편집장으로 있는 웹 매거진 『리얼 교토』에는 게재해 두었으니, 관심 있는 분들은 읽어주셨으면 한다.

거듭 말하지만 오늘날에는 적지 않은 수의 아티스트가 이러한 상황 에 민감하게 반응하고 있다. 그 기개가 믿음직스러우면서도, 한편으로

는 위화감 또한 금할 수 없다. 미술 작품에 정치적인 주제가 눈에 띄는 시대란 일그러진 것이다. 미술은 훨씬 자유롭고 유연한 것이어야 한다. 8장에서 언급할 현대미술의 일곱 가지 창작 동기 중 하나만 돌출되는 것은 정상이 아니다.

한마디로 말하면, 이 시대는 광기의 시대라고 생각한다. 2002년에 간행한 졸저(편저)『백 년의 우행』은 20세기에 인류가 범한 우행에 대한 책인데, 2014년에 속편『속·백 년의 우행』을 내면서, 영문 제목을『One Hundred Years of Idiocy』에서『One Hundred Years of Lunacy』로 변경했다. 속편은 2001년의 미국 9.11 테러 사건부터 2011년의 후쿠시마 제1 원자력 발전소 사고까지를 다루고 있다. 21세기에 들어와 우리 인류가 범하고 있는 행태는 'Idiocy(우행)'이라기보다는, 'Lunacy(광기)'라 불러야 하지 않을까? 그런 생각으로 제목을 바꾼 것이지만, 미술 또한 불가피하게 시대의 광기와 마주하고 있다. 상황이 바뀌어, 다양한 미술작품이 다양하게 만들어지기를 간절히 바랄 뿐이다.

마르셀 뒤샹은 레디메이드에 대해 "무언가를 만든다, 그것은 파란색 튜브 물감을, 빨간색 튜브 물감을 선택하는 것, (…) 그리고 늘 화폭 위에 색을 얹을 장소를 선택하는 일입니다."라고 했다(5장 참조). 앞서간 선배나 동시대 사람들의 업적에 꽤나(전부?) 의존하는 나의 졸저도, 그런 의미에서 레디메이드가 아니랄 수 없다. 적절한 물감과 적절한 장소를 선택할 수 있기를 바랄 뿐이다.

연재를 제안해 준 『뉴스위크』(일본판) 디지털 편집부장 에자카 타케루 씨, 단행본을 편집해 준 가와데출판사의 요시즈미 유이 씨, 멋진 책으로 완성해 준 그래픽 디자이너 이사오 미토베 씨, 오기나 표기의 혼

란을 정성을 다해 고쳐준 교정 담당자에게 감사하고 싶다(교정자의 이름도 적고 싶었지만 '우리는 무대 뒤에서만'이라며 고사했다). 연재 중에 잘못된 곳을 지적해 주신 무라카미 다카시 씨나 나카야마 아키라 씨를 비롯한 독자 여러분에게도 감사하다.

마지막의 마지막의 마지막으로, 6장에서 다룰 사뮈엘 베케트의 말을 인용하고자 한다. "죽은 상상력을 상상하라." 외람될지 모르나 이 말을 모든 미술애호가들에게 선사하고 싶다. 상상력의 죽음은 현대미술의 죽음일뿐더러, 인간성의 죽음임에 다름 아니다.

마르셀 뒤샹 서거 50주년, 교토에서

오자키 테츠야

차례

현대미술계의 올림픽, 베니스 비엔날레

흔히 "현대미술을 알고 싶다면, 우선 베니스 비엔날레를 보러 가면 된
다."고 한다. 나를 비롯해 학생들이나 지인들에게 그렇게 말하곤 한다.
1895년의 개최 이래, 역사와 전통을 자랑하는 가장 격조 높은 미술계의
축제이다. 각국의 최첨단 현대미술을 선보이는 쇼케이스이기 때문에
작품의 수준이 높고, 동시대의 트렌드를 한눈에 알 수 있다. 또한, 세계
각지에서 미술애호가들이 몰려들어 국제적이고 화려하다. 게다가 손에
꼽히는 세계의 관광지이기에 걷는 것만으로도 즐겁다. 특히 일반에게
공개하기 전에 특별 초대 손님이나 기자들만을 대상으로 열리는 오프닝
프리뷰는 한 번쯤 볼만한 가치가 있다. 최근에는 전시를 천천히 둘러볼
수 있는 시기에 가려고 하지만, 내가 아트잡지를 만들고 있던 때에도
빠지지 않고 프리뷰에 참석했다. 작고한 작가를 제외한 모든 참여 아티
스트는 그곳에 있다. 비엔날레 디렉터는 물론, 각국 파빌리온(pavilion)
의 큐레이터를 비롯한 유력 미술관의 관장과 스태프들도 대거 모여 있
다. 그래서 취재나 정보수집에는 이 이상 좋은 기회가 없지만, 단 한 가
지 차근차근 전시를 관람할 수 없다는 단점이 있다. 여기저기에서 "오
랜만! 잘 지내?"하는 인사들로 멈춰 서게 되고, 넓은 전시장을 끝없이
걸으며 돌아본 뒤에도 밤에는 셀 수 없는 파티가 기다리고 있어 몸도

마음도 피곤함에 지치기 마련이다. 단순히 현대미술 작품을 보는 것만이 아닌, 지금의 현대미술을 이루고 있는 시스템과 메커니즘을 알고자 한다면 어떻게든 프리뷰에 참석하는 것을 추천한다. 무료 샴페인 때문이 아니라, 이러한 시스템과 메커니즘을 만들어 내며 실제로 그곳 현장에서 움직이고 있는 사람들 대부분이 모여 있기 때문이다. 두말할 것도 없이 바로 세계 현대미술계의 VIP들이다.

현대미술의 올림픽

베니스 비엔날레는 현대미술의 올림픽 혹은 월드컵이라 불리기도 한다. 주요 전시장인 자르디니(베니스 최대의 공원)와 아르세날레(베니스공화국 시대의 국립 조선소)를 중심으로, 각국의 파빌리온에서 황금사자상

'Coranation Park', 베니스 비엔날레 2015.

자르디니 전시장 입구(위)와 출구(아래)(베니스 비엔날레 2017).

센트럴 파빌리온(베니스 비엔날레 2017).

을 노리고 경쟁하는 데서 붙여진 별명이다. 그렇다면 비엔날레에도 국
제올림픽위원회(IOC) 혹은 국제축구연맹(이하 FIFA)과 같은 조직이 있
을까? 굳이 따지자면 비엔날레 재단이 이에 해당한다. 하지만 각국에
재단의 하부조직이 있는 것은 아니어서, IOC와 FIFA와도 많이 다르다.
재단의 간부가 IOC의 간부처럼 해임 당하거나, FIFA의 간부처럼 체포
되거나 하는 일은, 일단 일어나지 않는다. 비엔날레 관계자가 법을 어
기는 행위를 저지르게 될 일 자체가 구조적으로 거의 불가능하기 때문
이다.

　수십만 명의 관객이 방문하는 베니스에서 매회 개최하기 때문에 유
치 활동은 없다. 그러나 수백만 단위의 올림픽이나 월드컵과는 규모 자
체가 다르므로 입장료 수입은 그리 대단치 않다. 중계권의 대가로 거액
의 뇌물을 안기는 TV 생중계도 없다. 이처럼, 스포츠 그중 축구에 비하

면 '현대미술 최고의 축제'란 말은 그리 매력적인 것은 아니다. 국제적이긴 하나 대중적인 대규모의 이벤트는 아니니 그도 그럴 만도 하다.

하지만, 비엔날레의 프리뷰에 모이는 한 무리의 신사와 숙녀는 IOC나 FIFA의 간부보다 훨씬 높은 자긍심과 나름의 이권을 갖고 있다. '현대미술이란 무엇인가'라는 질문에 즉답할 수 있는 사람은, 전문가 중에서도 몇 안되겠지만, 바로 그와 그녀들이 현대미술의 가치를 결정하는 특권계층이다. 스포츠에서라면 뛰어난 재능은 누가 봐도 알 수 있다. 또한 채점항목에 연기력 등 주관적인 관점이 반영될 수 있는 종목을 제외하면, 그 재능은 계측과 기록이라는 형태로 객관적인 수치화가 가능하다. 그러나 예술에는 좋고 나쁨을 결정할 수 있는 절대적인 기준이 없으므로, 누군가의 판단을 기다려야 한다. 그와 그녀들은 그 '누군가'로서 미술사에 남겨야 할 작품을 골라낸다. 자신의 사후에도 계속될 미술의 정사 편찬에 관여하는 기쁨과 자부심, 거기에 현세에서의 소소한, 혹은 거액의 보수. '자긍심과 이권'이란 바로 그런 의미이다.

거액의 보수? 그렇다, 보수는 직종에 따라 차이는 있겠지만 물론 있으며, 그것이 동기부여의 일부분을 차지한다. 좋든 싫든, 현대미술의 가치와 가격은 떼려야 뗄 수 없게 연결되어 있으며, 가치를 결정하는 것은 그와 그녀들이기에 여러 가지 형태로 이득이 될 수 있다. 그런 의미에서 재단 그 자체가 아니라, 재단을 포함한 이들 VIP가 IOC나 FIFA에 해당한다고도 할 수 있다.

그렇기 때문에 비엔날레 프리뷰에 가는 것은 늘 흥미롭다. 각 나라에서 모여든 VIP의 거동을 통해 미술계의 구조를 엿볼 수 있기 때문이다. 한편에선 '그렇다면, 비엔날레와 같은 비상업적 페스티벌이 아닌, 아트

바젤로 대표되는 아트 페어에 가는 것은?'이라고 당연히 의문을 가질 수 있는데 그에 대한 답은 나중에 기술하겠다.

이 책에서는 현대미술의 가치와 가격을 결정하는 사람들, 즉 협의의 아트월드를 구성하는 멤버를 소개하고, 아울러 '현대미술이란 무엇인가'를 함께 생각해 보려 한다. 윤곽이 모호한 그 집합체가 현대미술의 가치를 결정하고 있다. 그것이 정당한 것인지, 그들에게 그러한 권리가 있는지 어떤지는 읽어 나가는 동안에 차츰 알게 되리라 생각한다. 그때가 되면 '현대미술의 가치란 무엇인가'라는 거대한 물음에 대한 답도 자연히 분명해져 있을 것이다.

비엔날레 2015에 대한 비판
1990년대 현대미술로의 회귀

2015년 비엔날레에는 그 어느 때보다 많은 비판이 쏟아졌다. 호의적

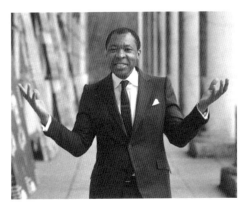

큐레이터 오쿠이 엔위저.
그는 미술계의 오바마로 불리며
2015년 비엔날레 디렉터를 맡았다.

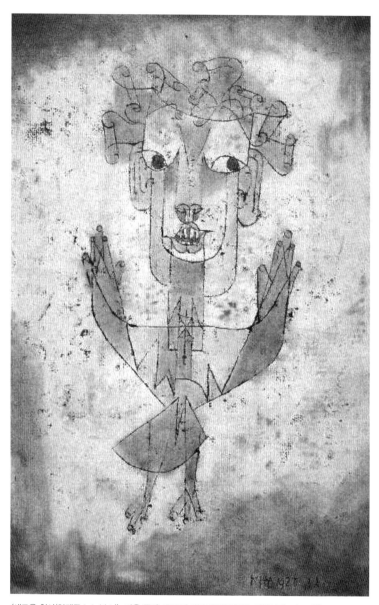

〈새로운 천사(앙겔루스 노부스)〉, 파울 클레, 1920년, 이스라엘 박물관, 예루살렘, 이스라엘.

반응을 보인 『뉴욕타임스』[01]를 제외하고, 몇몇 다른 미디어에서는 "우울하고 재미없고 추하다."(2015년 5월 8일 자, 『아트 넷 뉴스』[02]), "세계와 아티스트와 작품을, 진정한 비판적 통찰력도 감정도 없이 묶어 놓았다."(2015년 5월 8일 자, 『리베라시옹』[03]), "가슴 설레는 모험은 없고, 풀죽은 발걸음마저 멈추게 한다."(2015년 5월 10일 자, 『가디언/옵서버』[04]) 등과 같은 반응을 보였다. 개인적으로는 상당히 잘 꾸며진 전시회라고 느꼈지만, 이러한 반응이 나오는 이유는 잘 알고 있다. 설명의 앞뒤가 바뀌었는데, 비엔날레의 공식 전시는 크게 두 종류로 나뉜다. 각국의 파빌리온에서 열리는 국가별 전시와 디렉터가 직접 큐레이션을 진행하는 기획전이다.

비엔날레의 종합 테마는 사전에 발표되는데, 그때는 이미 각국의 파빌리온 작가가 정해져 있는 경우가 많아서, 종합 테마란 디렉터의 기획전을 위한 것으로 생각하는 것이 옳다. 따라서 미디어의 비판이 집중된 대상은 바로 기획전이다. 비서양권 출신의 흑인 큐레이터로 미술계의 오바마로 불리는 나이지리아 출신의 디렉터 오쿠이 엔위저가 채용하고 내세운 종합 테마는 〈모든 세계의 미래〉(All the World's Futures)이다. '미래(Future)'가 복수형인 것이 특색인데 이 전시에서의 '미래들(Futures)'이란 반드시 장밋빛만은 아닐뿐더러 균일하지도 않다. 이 기획전은 상당히 정치적이고 사회적이며, 더 정확히 말하면 급진적일 정도로 좌익적인 전시로, 카탈로그에 수록된 성명서에도 그 경향은 명확히 제시되어 있다.

글 첫머리 인용문은 나치에게 쫓기다가 1940년에 음독자살한 유대인 비평가 발터 벤야민의 평론 「역사의 개념에 관하여(역사철학테제)」

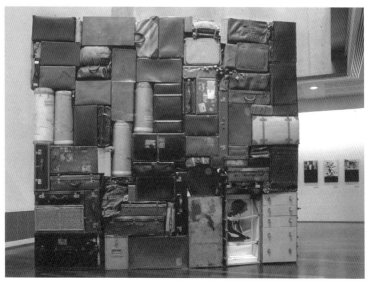

⟨Il Muro Occidentale o del Pianto⟩, 파비오 마우리, 1993년(위).
2015년 베니스 비엔날레에서는 높게 뻗은 5m의 사다리와 함께 전시되었다.
사다리 끝에는 'The END'라고 적혀 있었다(아래).

(1940)의 한 구절로, 파울 클레의 그림 〈새로운 천사〉(Angelus Novus)에 대한 문장이다. "천사는 미래를 등지고 과거의 파국을 응시하고 있다. 파국은 잔해 위에 잔해를 쌓아두고, 그를 향해 그것을 던진다. 천사는 그곳에 머물고 싶지만, 낙원으로부터 폭풍이 몰아쳐 가고 싶지 않은 미래로 떠밀려 간다. 눈앞에는 파편 더미가 쌓이고 쌓여, 하늘까지 닿을 듯하고…." 벤야민은 이 그림을 죽기 직전까지 소지하고 있었는데, 엔위저가 인용한 그의 말은 이렇게 끝을 맺는다. "우리가 진보라 부르는 것, 그것이 바로 이 폭풍이다." 이어지는 본문에서는 예술에 대한 일반론을 기술한다. "예술에는 어떠한 의무도 없다. 사회문제나 비평적 정치 관여에 관한 온갖 요구에 대해, 입을 다물고 귀를 막은 채로 있을 수 있는 것을 언제든 선택할 수 있다."

하지만, 실제의 전시에는 입도 귀도 열려 있는 작품뿐이다. 자르디니 공원에 있는 '센트럴 파빌리온'에 들어서면, 제일 먼저 맞이해 주는 것은 파비오 마우리의 설치미술 작품이다. 하늘로 뻗은 사다리 너머로 낡은 여행 가방이 가득 쌓여 있는 모습은, 흡사 잔해의 산더미로밖에 보이지 않는다. 한쪽 구석의 흑백사진 속 반라를 한 여성의 가슴에는 다윗의 별 문신이 새겨져 있다. 강제수용소에서 벗겨지고 찢겨 살해당한 유대인을 추모하는 작품이라는 것을 누구라도 알 수 있을 것이다. 엔위저는 자신의 기획전의 시작을 20세기 최대의 광기를 주제로 한 마우리의 작품으로 하였다.

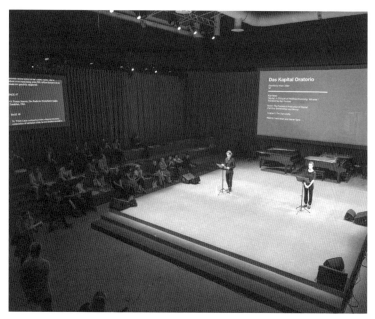

〈Das Kapital Oratorio〉(자본론 오라토리오), 아이작 줄리언, 베니스 비엔날레 2015.

『자본론』으로 돌아가라

그 안쪽 높은 천정의 아레나에는 자막이 흐르는 거대한 스크린을 배경
으로 배우들의 낭독이 이어진다. 텍스트는 칼 마르크스의『자본론』으로
연출은 미디어 아트로 잘 알려진 아이작 줄리언이 맡았다. 낭독은 비엔
날레 기간인 7개월 동안 매일 행해졌다. 이것이 바로 이 기획전 전체를
아우른 주제를 나타내는 텍스트라 할 수 있을 것이다.

토마 피케티의『21세기 자본론』이 세계적 베스트셀러가 된 이 시대
에, 엔위저와 줄리언은 그것의 '원전(原典)'이라 볼 수 있는『자본론』으로
돌아가라고 한다. 이 기획전이 묘사하는 대상은 홀로코스트와 같은 만

〈Demonstration Drawings〉, 리크리트 티라바니자, 2007~2015년, 베니스 비엔날레 2015.

행을 시작으로 마르크스가 정밀하고도 치밀하게 분석한 자본주의, 그리고 그것이 극한까지 발전한 전후(戰後)의 역사이다.

그러므로 전시는 '과거의 파국'과 지속해서 성장하는 '잔해 더미'를 일관되게 나열한다. 다양한 시위 사진의 리크리트 티라바니자의 드로잉, 획일적인 주입 교육이 진행되는 교실에서 현미경으로 변해버린 자신을 묘사한 이시다 테츠야의 페인팅, 세계 경제공황 후의 실업자들을 담은 워커 에번스의 사진, 'American Violence'라는 글자가 켜졌다 꺼졌다를 반복하는 브루스 나우만의 갈고리 십자형 네온사인, 대포나 총 등의 무기를 실물과 똑같이 묘사한 피노 파스칼리와 모니카 본비치니의 입체 작품, 세계 각지의 노동과 노동자를 다루는 안체 에만과 하룬 파로키의 다큐멘터리 영상…, 그리고 자르디니 공원에는 인도의 아티스트 팀인 '락스 미디어 콜렉티브'가 제작한 얼굴 없는 시멘트 조각상이

〈American Violence〉,
브루스 나우만, 1981~1982,
베니스 비엔날레 2015.

늘어서 있는데, 1989년 이후 군중에 의해 무너진 여러 독재자의 모습을 상기시킨다.

확실히 보고 나면 기분 좋아지는 전시는 아니다. 그렇지만 현실이 결코 밝지만은 않은 가운데, 근심 걱정 없이 평안한 전시를 꾸며 내보이는 것도 좀 그렇지 싶다. 그리고 1990년대 이후 현대미술의 큰 흐름이 된 '탈식민주의', '다문화주의'라는 주제는 아직 유효하다.

제2차 세계대전과 미소 냉전이 끝나고 식민주의가 붕괴하면서, 다문화주의가 일단 공감대를 형성하고 있다고는 하나, 세계에는 해결해야 할 문제가 산적해 있기 때문이다. 그렇기에, 앞서 언급한 비판이란 골수 우익이 쏟아내는 자유 진보에 대한 비판처럼 단순하면서도 얄팍하게 느껴진다. 하지만 실은 엔위저의 큐레이션에 대해 이처럼 단순한 비판만 있는 것은 아니다. 그것은 자본주의와 예술을 둘러싼, 보다 본질적인 비판이라 할 수 있다.

『자본론』과 롤스로이스

비엔날레 2015에서는 '탈식민주의', '다문화주의'라고 하는 1990년대 이후 지나치게 친숙해져 버린 주제를 그때까지도 다루고 있었다. 게다가 가장 먼저 인용한 글이란 것이 케케묵은 '좌파비평가' 벤야민의 문장으로 아트 페스티벌은 명색이 축제이거늘, "이런 낡고 어두운 주제나 전시는 이제 지겹다고!"라는 반응이 많은 미디어가 쏟아낸 비판이었다. 하지만 이러한 논란을 떠나서 현대미술계가 짊어져야 할 역할 중 하나인 '사회 상황에 대한 이의 제기'는 여전히 지나치게 경시되고 있다고

나는 생각한다.

엔위저는 앞서 인용한 성명에 "현재 세계 상황은 괴멸적이며, 혼란은 극에 달해 있다. 폭력적 소란의 위협, 경제 위기에 대한 우려, 소셜 미디어에서 확산되는 지옥의 양상, 그리고 분리주의를 추구하는 정치, 이로 인해 절망한 사람들이 언뜻 평화롭고 풍요로워 보이는 안식의 땅을 찾기 위해 시도하는 이민과 난민, 그 과정에서 바다나 사막이나 국경지대에서 벌어지는 인도주의의 존속 위기로 세계는 혼란에 빠져 있다."라고 쓰고 있다. 정곡을 찌르는 세계 상황의 인식으로, 이것을 케케묵은 소리라고만 할 수는 없을 것이다. 엔위저의 자세는 오히려 칭찬받아야 하지 않을까?

언뜻, 이 주장은 설득력 있어 보인다. 그러나 세계 상황을 정확히 파악하고 있다는 그 이유 때문에, 엔위저는 전혀 다른 각도에서 비판받고 있다. 과연 거시적이며 객관적인 새의 눈으로 내려다보는 엔위저의 세계관은 정확할지도 모르지. 그런데 벌레의 눈으로 자기 자신을 바라봐도 같아 보일까? 비엔날레는 '이민과 난민, 절망한 사람들' 편에 서 있는가? 오히려 세계를 괴멸시키고 있는 편에 서 있는 것은 아닐까? 하고 말이다.

비엔날레 2015에서 황금사자상을 수여한 파빌리온은 오스만제국 정부의 자국민 대학살 100주년을 테마로 한 아르메니아 관이었지만, 이것 역시 정치적인 제스처 혹은 위장으로 여겨지며, 요컨대 '너희들은 위선자들이 아닌가?'라는 생각이 들게 한다. 실제로 엔위저의 기획전은 전쟁, 폭력, 차별, 빈곤, 경제 격차, 환경파괴 등 현대의 문제점을 열거하며, 이를 초래한 글로벌 자본주의를 비판하고 있다. 그러나 현재 현대

미술계의 번영은 바로 그 글로벌 자본주의가 있었기에 가능했다. 글로벌한 교통, 교역, 통신, 투자 등을 통해 자산을 일군 부유층, 즉 약자를 착취하는 강자야말로 현대미술계를 떠받치고 있으며, 그 정점에 서는 것이 베니스 비엔날레인 것이다.

그 사실을 은폐하고, 세계의 어두운 곳에 빛을 비추며 스스로 약자의 편에 선 것처럼 행세하는 것은 위선을 넘어 범죄적이라고까지 부를 수 있다. 이것이 엔위저에게 향하는 본질적인 비판이라 할 수 있다.

글로벌 자본주의와 현대미술계의 유착으로부터 관객의 시선을 다른 곳으로 돌리고, 자신의 위치를 보류해 둠으로써 비참한 사회 상황을 고발하는 것. 그것이 범죄라고 한다면 엔위저에게는 공범자가 있다. 미디어로부터 지명 당한 공범자는 아이작 줄리언. 비엔날레 기간 동안 매일 진행되는『자본론』낭독을 연출한 아티스트이다. 자신과 저명한 마르크스주의 학자인 데이비드 하비가 대화하는 영상 설치물인〈Kapital〉(자본론)도, 센트럴 파빌리온의 별도 공간에서 전시하고 있다. 이런 뜻있는 작가가 어째서 공범으로 불려야 할까?

사실 줄리언은 엔위저에게『자본론』낭독 연출을 의뢰받는 동시에, 자동차 메이커인 롤스로이스에도 위촉되었다. 결과적으로, 스폰서인 롤스로이스로부터 제작비 전액을 받아 신작 영상물인〈Stones against Diamonds〉(2015)를 제작했다. 이 작품은 아트 바젤에서 일반인에게 공개되기에 앞서, 비엔날레의 프리뷰 기간에 특별 상영되었다. 물론 호화로운 리셉션 파티도 함께였다. 마르크스의 주요 저서와 최고급 자동차 브랜드의 간극은 너무나도 분명했고, 비판까지는 아닐지라도 당연히 저널리즘으로부터 야유가 이어졌다. 센트럴 파빌리온에서의 행위와 전

시장 밖에서의 행동이 완전히 대조되는 점에서 저널리즘의 힐책에는 변명의 여지가 없어 보인다.

운하에 떠오른 '이민선 침몰 기사 보트'

이 시기에 엔위저를 향한 본질적 비판에 호응하듯, 관광지로서의 베니스와 비엔날레라는 존재 자체를 외부로부터 통렬히 흔드는 모양새로 작품을 발표한 아티스트가 있다. 세계 최대 규모의 쓰레기 매립지 영화 〈웨이스트 랜드〉(2010)로도 잘 알려진 빅 뮤니츠이다. 뮤니츠는 마치 거대한 신문지로 싸인 듯한 나무 보트를 만들어 베니스 운하에 띄웠다. 표면에는 2013년 10월, 이탈리아 최남단 람페두사 섬의 해안에서 리비

〈Lampedusa〉(램페두사), 빅 뮤니츠, 베니스 비엔날레 2015.

아 이민자들을 태운 보트가 침몰한 신문 기사가 전사되어 있다. 이 사고로 400명에 가까운 사람들이 목숨을 잃었다. 비엔날레 개막 직전에도 같은 해역에서 전복사고가 일어나 700명의 이민자가 사망했다. 그 이후에도 사고는 계속되었고, 같은 지중해의 반대편에서는 시리아 난민을 태운 배가 잇달아 전복하는 일이 벌어졌다. 베니스에서 축제 분위기에 들떠있는 관광객과 미술애호가들은 자신들의 눈앞에서 벌어지고 있는 비극을 직시하려 하지 않는다. 뮤니츠의 보트는 그러한 태도를 정면으로 비판하고 있다. 당연한 소리겠지만, 비엔날레의 화려한 행사장에서 이민자나 난민의 모습은 전혀 찾아볼 수 없다. 베니스의 바다나 운하에 떠 있는 것은 관광객을 태운 바포레토(수상 버스)나 곤돌라, 혹은 비엔날레를 보러 온 슈퍼 컬렉터의 개인 호화 크루즈뿐이다. 난민의 고향인 리비아나 시리아에는 이제 미술품이 존재하지 않으며, 설사 있다 하더라도 감상할 여유가 있는 사람은 한 명도 없을 것이다. 당연히 샴페인이 흘러넘치는 사교장도 없으며, 오히려 몇 천 몇 만의 사람들이 줄줄이 살해당하고 있다. 같은 시대의, 멀지 않은 거리에 있는 장소임에도, 완전한 다른 세계인 것이다.

뮤니츠는 브라질 대표로 2001년 베니스 비엔날레에 참가했으며, 현재는 몇몇 아티스트 랭킹에서 꾸준히 상위권에 이름을 올리는 인기 작가이다. 따라서 작품 가격은 상당히 비싼 편이며, 2014년에는 고급 샴페인 브랜드인 페리에 주에를 위한 한정판 병을 디자인하기도 했다. '이민선 침몰 기사를 실은 보트와 고급 샴페인'의 대비, '자본론과 롤스로이스'는 비교 구도로는 동일하다 할 수 있다. 하지만 저널리즘은 뮤니츠와 브랜드와의 관계를 따지지 않았다. 같은 시기에 같은 베니스에서

라는 배려도 없이 애꿎은 줄리언 혼자만 나쁜 사람으로 취급된 것일지
도 모르고, '롤스로이스'는 악질이지만 '페리에 주에'라면 괜찮다는 논리
또한 성립되지 않는다. 엔위저에 대한 비판도 나올 만큼 나왔다고는 하
나, 그렇게까지 신랄하지는 않았다. 어째서 저널리즘의 추궁은 공평하
지 않은 것일까?

그것은 현대 아티스트라면 누구라도 글로벌 자본주의와 유착한 현대
아트월드에 붙어살 수밖에 없다는, 말하자면 '그놈이 그놈'인 것을 저
널리즘도 알고 있기 때문이다. 고급 브랜드에서 지원받는 페어, 페스티
벌, 전시회는 말할 것도 없고, 그들과 '컬래버레이션'하는 아티스트 또
한 줄리언이나 뮤니츠 말고도 셀 수 없이 많다. 비단 아티스트만이 아
니다. 디렉터인 엔위저도, 비엔날레 재단의 이사들도, 오프닝 프리뷰
에 모인 각국의 관계자들도 모두 같다. 더 나아가, 기사를 쓰는 저널리
스트들도 많든 적든 공범자이긴 마찬가지다. 여기저기의 미술 행사 이
벤트에서 페리에 주에를 포함한 샴페인을 몇 번이나 받아 마신 나 또한
아주 작은 '그놈' 중 하나다. 아트월드에 사는 사람들은 이 흔들림 없는
시스템에서 도망칠 수 없다. 현대미술은 이 시스템으로부터 독립해 존
재할 수 없는 것이다.

'홍백가합전'에 비교해 보는 베니스 비엔날레

하지만, 정말 그럴까? 시스템에 의존하지 않는 현대미술은 절대로 불가
능할까? 이 질문에 대한 답은 차차 다시 한번 생각해 보기로 하자. 앞
에서 아트월드의 구조를 엿보기 위해서는 아트 바젤과 같은 아트 페어

가 아닌, 베니스 비엔날레의 프리뷰에 가야 한다고 쓴 이유에 대해서는 이제 이해가 됐으리라 생각한다. 비엔날레에서 현대미술이 숙명적으로 안고 있는 모순과 자가당착이 쉽게 눈에 띄기 때문이다.

아트 바젤은 스위스 바젤에서 매년 개최되는 세계에서 가장 격조 높은 아트 페어다. 1970년 이후 꾸준히 입장객 수와 매출을 올려 왔으며, 현재는 본거지인 스위스 외에 마이애미 비치와 홍콩에서도 열리고 있다. 주최 측 발표에 의하면 2015년도에는 33개 국가에서 284개의 갤러리가 참여해, 6일 동안 9만 8천 명이 방문했다. 페어의 공식 스폰서 중 하나인 프랑스의 보험금융 그룹 AXA에 따르면, 출품 작품의 추계 총액은 30억 달러 이상이라고 한다.

현대미술계에 있으면 '베니스에서 보고, 바젤에서 산다'라는 말을 많이 듣게 된다. 두 도시는 거리상으로도 가깝고 개최 일정도 근접해 있다. 2015년에는 밀라노 엑스포의 일정과 맞추기 위해 비엔날레의 개막일이 한 달 정도 앞당겨지긴 했지만, 보통은 2년에 한 번 6월 첫째 주에 비엔날레가 개막하고, 매년 6월 둘째 주에 아트 바젤이 열린다. 현대미술계의 VIP들은 초여름 여행을 겸해 슈퍼 컬렉터는 개인 제트기로 두도시의 대형 이벤트를 순회한다.

그렇다고 거리나 개최 시기가 가깝다는 이유만으로 '베니스에서 보고, 바젤에서 산다'라는 말이 생긴 것은 아니다. 예를 들면 베니스 비엔날레는 일본의 대표 연말 프로그램인 NHK의 '홍백가합전'과 비슷하다. 사실인지 어떤지 모르지만, 홍백가합전의 출연료는 상상할 수 없을 정도로 그 액수가 낮다고 한다. 그런데도 많은 가수가 출연하고 싶어 하는 이유는 명예로운 것은 물론, 출연 후 지방 공연 등에서 출연료가 껑

충 뛰기 때문이라고 한다. 같은 이유가 NHK 홀에서 멀리 떨어진 이탈리아의 아트 이벤트에도 작용하고 있다. 베니스에 참가한 작가는 그 가치 자체가 오른다.

최근에는 매매와 직접적으로는 관련 없는 수준 높은 특별전이나 퍼포먼스도 행사에 포함되곤 하지만, 아트 바젤은 기본적으로 작품을 사고 파는 매매의 장이다. 베니스에서는 살 수 없는 혹은 팔지 않는 작품을 여기에서는 사거나 팔고 있다. 그것도 각 나라의 최정상급 갤러리가 세계 최고 수준의 작품을 전시해 세계에서도 손꼽히는 부자들에게 팔려고 하니, 그 호화로움면에서는 베니스를 능가하는 부분이 있다. VIP에게는 리무진의 공항 마중, 조찬, 오찬, 만찬회, 그리고 특별 사전 프리뷰와 파티 초대 등의 서비스가 제공된다. 이 서비스에 참가할 수 있다면 현대미술계의 큰손들이 어떤 대우를 받고 있는지 알 수 있게 될 것이다.

사고 파는 것은 근본적으로 분명한 목적이 존재한다. 이와 달리 베니스 비엔날레는 작품 매매 현장으로만 비추지 않기 위해 '반(反)글로벌자본주의'를 표면적으로 내세우지만, 그 이면의 속내가 훤히 드러나는 이중성을 지닌다. 그리고 이것이 비엔날레의 흥미로운 점이기도 하다. 아트 바젤의 특별전도 이와 비슷하게 외양을 내세우기도 하지만, 역시 비엔날레의 규모와 영향력은 바젤을 훨씬 뛰어넘는다. 동양의 셰익스피어라 칭송되는 일본 에도시대 때의 극작가 지카마쓰 몬자에몬의 말 "예술이란 허(虛)와 실(實) 사이의 얇은 껍질에 놓여 있는 것과 같다."와 같이 허와 실 사이의 얇은 껍질에 불과하달까, 속내와 표면적으로 내세운 명분 모두 재미있다고 생각한다.

어쨌거나 아트월드에 들어간다는 것은 원하든 원치 않든 글로벌 자

본주의의 '승자 팀'에 가담하게 되는 것이다. 물론 승자도 갖가지라서 공짜 술에 모여드는 기생충 같은 자잘한 '그놈'도 있고, 막대한 자산으로 까마득한 윗자리에 군림하는 공룡만 한 '그놈'도 있다. 그중 우선 큐레이터나 저널리스트와는 비교가 안 되는 아트월드의 핵심을 차지하고 있는 사나운 거대 용들을 소개한다.

1장
마켓

거친 용들의 전쟁터

억만장자의 사냥 본능

베니스 비엔날레나 다른 아트 페스티벌뿐만 아니라, 대형 행사에는 '콜래트럴 이벤트'가 따르기 마련이다. '콜래트럴(Collateral)'이라 하면, 톰 크루즈 주연의 동명 영화(2004)를 떠올리는 분도 있을 테지만, 영화의 타이틀은 '불운한 연루'라는 의미가 함축된 명사이다. 'event'의 앞에 붙는 경우에는 형용사로서 '부수적인', '동반해서 일어난'의 뜻이 된다. 따라서 '콜래트럴 이벤트'를 전시와 연계해 번역해 보면, '동시 개최 이벤트'가 되겠고, 실질적으로는 행운의 '편승 이벤트'라고도 부를 수 있겠다.

베니스 비엔날레는 세계 최대이자 가장 격조 높은 아트 페스티벌이니만큼 편승하는 주변 이벤트도 많다. 2015년의 공식 가이드북에 실린, 즉 비엔날레로부터 정식으로 인정받은 기획만 44개에 달한다. 실제로는 어림잡아도 세 자리 수에 이를 것이다. 세계 각지에서 방문하는 미술애호가 대상인지라, 본 전시와 비교해도 손색없는 수준의 전시회 또한 적지 않다. 그중, 2013년 프라다 재단이 주최한 「태도가 형식이 될

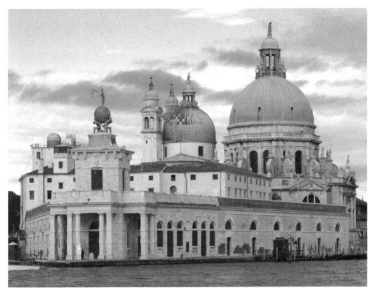

베니스에 위치한 17세기 건축물 푼타 델라 도가나(위)와 이후 프랑수와 피노의 의뢰로 안도 타다오가 현대미술 갤러리로 리모델링한 내부 모습(아래).

때: 베른 1969/베니스 2013」 전은 큰 화제를 모으기도 했다. 약 반세기 이전에, 전설적인 큐레이터 하랄드 제만이 기획했던, 그야말로 전설의 그룹전을 재현한 전시였다.

최근 가장 주목받는 콜래트럴 이벤트를 기획하는 곳은 프랑스의 대부호이자 슈퍼 컬렉터인 프랑수와 피노의 컬렉션을 전시하는 두 개의 미술관이다. 특히 2009년에 화려하게 개관한 '푼타 델라 도가나'에서 개최되는 전시회는 가히 독보적이라 할 수 있을 것이다.

푼타 델라 도가나(Punta della Dogana)는 17세기 후반에 건설된 5,000㎡ 규모의 옛 세관 건물로, 카날 대운하와 주데카 운하가 합류하는 지점의 아름다운 곳 위에 지어졌다. 프랑수와 피노는 솔로몬 R. 구겐하임 재단과의 입찰 경쟁에서 이겨 이 역사적인 건조물을 33년간 빌리기로 베니스시와 계약을 맺었다. 안도 타다오에 의한 디자인 리모델링에만 2,000

푼타 델라 도가나의 개관식에서 저널리스트에게 둘러싸인 안도 타다오(왼쪽).
슈퍼 컬렉터로 꼽히는 프랑스의 대부호 프랑수와 피노. 그 옆에는 빅 뮤니츠가 디자인 한 고급 샴페인 이 놓여 있다(오른쪽).

만 유로(당시 환율로 환산하면 약 290억 원)의 비용이 들었다고 하는데, 원형 건물에 대한 개입을 줄이고(혹은 줄인 듯 보이고), 흰색 외벽의 벽돌이나 옛 자재를 그대로 활용한 디자인에 대한 평판은 그리 나쁘지 않다. 같은 해 피노는 잡지 『아트 리뷰』의 「POWER 100」[01] 컬렉터 부분에서 1위(전체에서는 6위)를 차지한다. 「POWER 100」에 대해서는 나중에 자세히 설명하겠지만, 연1회 발표되는 '아트월드에서 가장 영향력 있는 사람들'의 랭킹 리스트이다. 여기에 이름을 올리는 100인은 서장에 쓴 '협의의 아트월드 구성 멤버'에 매우 가깝다. 그 가운데도 이런 위치를 차지하는 대부호는 대체 어떤 인물일까?

피노, 2등은 용납하지 않는 전투적인 컬렉터

1936년 브르타뉴의 농가에서 태어난 프랑수아 피노는 2015년 당시 프랑스에서 5번째, 세계에서 65번째로 부유한 자산가이다. 경제 잡지 『포브스』의 「세계 억만장자 리스트」[02]에 따르면, 그의 총자산은 약 140억 달러(약 18조 원)에 달한다고 한다. 이는 자메이카나 짐바브웨의 GDP(국내총생산)보다 많고, 케냐, 레바논, 튀니지 등의 국가 예산과 맞먹는 액수다.

그리 부유하지 못한 집안에서 태어난 그가, 프랑스와 같은 학벌 중심의 계급사회에서 그것도 고등학교 중퇴라는 최종 학력으로 이 정도의 재산을 당대에 일궜다는 것은, 과연 '입지 전지한 인물'이라 부를 만하다.

피노가 군림하는 제국은 옛 PPR(피노·프랭탕·르두트)그룹으로 2013년 케어링(Kering)으로 사명을 바꾼 패션그룹이다. 창립 이후 구찌 그룹,

NV, 푸마 등을 연이어 인수하였고, 현재는 구찌, 푸마를 비롯하여 보테가 베네타, 생 로랑, 알렉산더 맥퀸, 발렌시아가, 스텔라 매카트니, 부쉐론 등의 유명 브랜드를 소유하고 있다. 케어링의 수장 자리는 2005년에 아들 프랑수아 앙리에게 물려줬지만, 피노는 케어링의 지주회사인 아르테미스(Artemis)의 이사로서, 그리고 대주주로서 여전히 그룹 전체에 암암리에 영향력을 행사하고 있다. 아르테미스 외에도, 보르도 5대 샤또 중 하나인 샤또 라뚜르, 그리고 세계 최대의 옥션하우스인 크리스티(Christie)를 소유하고 있다. 최고급 와인은 그렇다 치고, 슈퍼 컬렉터가 옥션하우스를 소유하는 건 문제 있는 것이라고 생각하는 분도 많을 것이다. 물론 문제는 있다. 이에 대해서는 조금 후에 다뤄보자.

피노는 40대에 회화에 눈을 떠, 20세기 특히 제2차 세계대전 이후의 작품을 수집하기 시작했다. '그 이전의 작품들은 미술관에 이미 수장돼 버렸지만, 전후 작품이라면 아직 값나가는 것이 남아있다는 것을 깨달았기 때문'이다. 이는 현대미술의 슈퍼 컬렉터가 공통으로 밝히는 부분이다.

고전적인 걸작이 시장에는 거의 나돌지 않는 것은 사실이지만, 여기에서는 그 어떤 영역에서도 2등은 결코 용납하지 못하는 전투적인 컬렉터의 심리가 드러나 있다는 점에 초점을 맞추고 싶다.

현재 피노는 2,500점이 넘는 컬렉션의 주인이다. 제프 쿤스, 데미안 허스트, 무라카미 다카시…, 미술사에 이름을 남길 것이 거의 확실한 아티스트의, 그것도 대표작 위주의 최상급 작품만 모으고 있다.

2015년에는 푼타 델라 도가나에서의 비엔날레 콜래트럴 전시로 베트남에서 태어나 덴마크에서 자란 아티스트 얀 보와 그가 신뢰하는 큐

레이터인 캐롤라인 부르주아에게 자신의 컬렉션을 이용한 「Slip of the Tongue」 전을 기획시켰다. 얀 보는 비엔날레에서 덴마크관을 대표하는 작가였으며, 아트 바젤의 공식 토크 자리에 초청되는 등 최근 크게 주목받는 젊은 작가다. 이 전시에서 얀 보는, 자신의 작품을 포함해 오귀스트 로댕부터 반예술 전위미술가의 기수로 꼽히는 쿠도 테츠미에 이르는 근현대 거물급 작가의 작품과 다른 재단과 미술관에서 빌린 중세 종교화 등을 함께 선보였다.

동시에 피노는 비엔날레에서도 미술계를 깜짝 놀라게 했는데, 비엔날레 기획전의 핵심 작품 중 하나인 독일의 거장 게오르그 바젤리츠의 거대 신작 회화 8점을 800만 유로(약 100억 원)에 모두 사들인 것이다. 피노가 세계 유명 미술관이나 다른 큰손 컬렉터를 제치고 비엔날레 화제작을 손에 넣은 것은 이번이 처음은 아니다. 2007년에도 같은 독일의 거장 지그마르 폴케의 회화 설치작품을 역시 통째로 구매했다. 앞서 "베니스에서는 살 수 없다."고 썼지만, 그 현장에서는 살 수 없을지라도, 비엔날레는 상품의 선행 전시 장소로서 훌륭한 기능을 해내고 있다. 피노처럼 탐욕스럽고 민첩한 사냥꾼에게는 매력적인 진열장이자 사냥터인 셈이다.

거물 컬렉터이자 경매 회사 오너

작품의 사냥, 아니 매매에 있어 가장 중요한 것은 '사냥감'에 대한 정보이다. 정보는 정확하지 않다면 의미가 없으며, 빠르면 빠를수록 가치 있다. 피노를 둘러싼(피노에게 몰려드는) 정보제공자는 큐레이터, 갤러

리스트(Gallerist), 프랑스의 전 문화청장(!) 등 다양하지만, 그중 사람들의 눈을 잘 피해 가며, 최고의 사냥감이 있는 확실한 사냥터로 가장 먼저 피노를 끌어들인 인물이 있다. 소피 칼, 마우리치오 카텔란, JR, 그리고 무라카미 다카시 등을 전속으로 둔 파리의 갤러리스트 에마뉘엘 페로탕이다.

아트 페어는 개막일 이전의 입장을 엄격히 제한하고 있다. 상품(아트 작품)의 수는 한정된 반면, 구매는 빨리 움직인 쪽이 먼저이다. 사전에 상품을 본 사람이 계약금이라도 걸게 되면 공평의 원칙에 어긋나기 때문이다. 그런데 페로탕은 2005년 아트 바젤에서 피노와 피노를 포함한 큰손 컬렉터의 어드바이저인 필립 세가로에게, 작품의 설치 기간에 입장할 수 있는 출품자 패스카드를 넘겨줬다. 그 혐의로 페로탕은 이듬해의 출품을 금지 당했지만, 세가로는 할리우드 메이크업 아티스트를 고용해 대머리 아저씨로 변장한 후, 페어에 몰래 숨어들었다는 소문이 있다.[04]

그러나 이 이야기는 이제 소박하고 평화롭게까지 들린다. 요즘은 슈퍼 컬렉터가 살 법한 고가의 작품은 페어 개막전에 은밀히 예약되고 있다. 페어는 고사하고 갤러리 안의 매장에조차 걸려본 적이 없는 작품도 있다. 업계 내의 룰에는 위반되지만 갤러리를 거치지 않고 작가에게 직접 사는 경우도 없지 않다. 밀실에서 혹은 조세 피난처에서 거래하면 과세를 면할 수 있을뿐더러, 갤러리를 통하지 않으면 가격의 50% 정도를 차지하는 커미션(구매 수수료)을 지불할 필요가 없기 때문이다. 이러한 사실이 소문에만 그치지 않음은, 유럽이나 미국뿐 아니라 러시아나 중국, 중동에서도 슈퍼 컬렉터가 출현하는 현재의 현대미술계에서는

상식으로 통한다. 정말로 작정만 한다면, 위험을 무릅쓰고 개막전의 페어 회장에 잠입하는 방법 말고도, 은밀하게 다른 수단을 찾을 수 있다는 이야기다.

하지만 이보다는, 앞서 거론한 피노의 크리스티 소유를 더 큰 문제로 보는 시각도 많다. 피노와 같은 슈퍼컬렉터가 세계 최대의 옥션하우스를 실질적으로 지배하고 있다는 것은, 법적으로나 윤리적으로 문제없는 것일까? 그것을 따져보기 전에, 먼저 크리스티에 관해 설명해둘 필요가 있다.

런던을 본거지로 하는 크리스티 옥션하우스는 1766년에 창업된 이래 세계 최고의 매상을 자랑한다. 회사의 공식 웹 사이트[05]에 의하면, '모든 장르의 순수미술과 장식미술, 보석, 사진, 수집품, 와인 등 80개가 넘는 카테고리로 매년 약 450회의 경매'를 개최하고 있다. 세계 32개국에 53개의 오피스를 갖추고 있으며, 런던, 뉴욕, 파리, 두바이, 홍콩, 상해, 뭄바이 등에 12개의 세일 룸(경매장)이 마련돼 있다. 2년에 한 번씩 총매출을 발표하지만, 공개회사가 아니므로 수익은 보고되지 않는다. 2014년 경매와 프라이빗 세일을 통한 매출액은 창업 이래 최고인 약 9조 6천억 원이었다. 2015년 상반기 매출은 전년을 웃도는 페이스의 약 6조 원으로, 그중 선두는 현대미술 부문이다.

피노가 이끄는 아르테미스는 1998년 크리스티를 약 1조 원에 인수했다. 그러나 문제는 바로 터졌다. 업계를 양분하는 경쟁사인 소더비와 크리스티 두 회사가 아르테미스가 인수하기 이전인 1993년부터 이미 경매 수수료를 담합하고 있던 사실이 2000년 초 미 연방검찰이 결정적인 증거를 포착하며 발각된 것이다. 영국 국적의 크리스티 회장 앤토니

테넌트는 발 빠르게 자신의 본국에 수사 협조를 요청해 기소를 면했지만, 소더비의 대주주 알프레드 토브먼은 유죄로 인정돼 투옥됐다.

'아트는 투자가 아니다'라는 말은 진심일까?

아트마켓에서는 이러한 불투명한 상황이 따라다니는데, 옥션하우스의 경우에는 또 다른 문제가 생길 수 있다. 우선 낙찰가가 공개되기 때문에, 같은 작가의 다른 모든 작품 가격에 즉시 영향을 미치게 된다. 또한 옥션하우스뿐만 아니라, 큰 컬렉터가 한꺼번에 너무 많은 작품을 시장에 내놓으면, 당연히 수급 균형이 깨져버려, 자칫하면 해당 작가의 작품 가격이 폭락할 수 있다. 반대로, 한 작가의 큰 컬렉터가 경매에서 그 작가의 작품을 터무니없는 가격까지 끌어올려, 자신의 소장품 가치를 높이려 하기도 한다. 약 1,000점의 앤디 워홀 작품을 소유하고 있다는 세계적인 컬렉터 호세 무그라비는 몇 번이나 이런 식의 '시장 조작'을 했다 하여 비난받고 있다. 그러니, 최고급 거대 컬렉션과 최대 옥션하우스를 양손에 쥐고 있는 피노의 경우 이러한 의혹이 늘 따라다니지 않을 수 없다. 당연히 본인은 이런 종류의 의혹을 완강히 부인하고 있다. "아트는 투자가 아니다."[06], "아트에 대한 열정을 (많은 사람에게) 공유하고 싶다는 내 생각은 변함없다."[07], 혹은 "내게는 기업가로서의 얼굴과 컬렉터로서의 얼굴이 있어, 이 둘은 결코 서로 섞이지 않는다. 크리스티는 비즈니스를 위해 매수한 것이다. (…) 작품을 살 때는 갤러리도 가고, 크리스티는 물론, 그 이외의 옥션하우스에도 간다."[08]

이러한 말들을 의심할 필요는 없을지도 모른다. 거대 아트 컬렉션은

거대 자산이기도 하지만, 애정과 열정이 없다면, 스스로 갤러리나 옥션 하우스를 돌며 작품을 사 모으거나, 미술관을 두 개나 짓지는 않을 것이다. 게다가 피노의 미술관은 케어링 미술관도 구찌 미술관도 아닌, 개인의 이름을 딴 프랑수아 피노 재단의 소유물이다. 현대미술사에 이름을 남길 만한 최고의 컬렉터가 되기 위한 '야심'은 있을 수 있으나, 현대미술을 상품화하기 위해 이용하려는 '사심'은 없어 보인다. 그렇다고는 해도 리먼 브라더스 사태가 일어난 2008년을 제외하고 아트마켓은 매년 가파른 성장을 이어가고 있다. 피노 컬렉션의 자산 가치는 계속 커지고 있는 것이다. 시장의 성장에 최대 옥션하우스인 크리스티가 크게 작용하고 있는 것은 분명하다. 이를 감안하면 피노의 '크리스티는 비즈니스를 위해 매수했다'라는 발언은 이중의 의미를 지녔다고도 볼 수 있다.

참고로 피노가 일으킨 케어링, 즉 크리스티의 지주회사인 '아르테미스'는 그리스 신화에 등장하는 여신의 이름에서 따왔다. 사냥과 정결의 여신이다. 잡아야 할 아름다운 사냥감은 몇 안 되고, 만만치 않은 경쟁자들이 같은 사냥감을 노리고 있다. 다만, 사냥의 진짜 목적은 사냥꾼마다 다르다. 계속해서 피노와 경쟁을 벌이는 라이벌들의 사례를 살펴보며, 슈퍼 컬렉터의 수집 동기와 심리를 알아보자.

슈퍼 컬렉터들의 전쟁

CEO의 자리를 아들에게 물려줬다지만, 프랑수아 피노는 여전히 케어링 그룹의 총수로 지목되고 있다. 그러나 그의 컬렉션을 관리하는 것은 자신의 이름을 딴 프랑수아 피노 재단이며, 재단이 보유한 두 개의 미술관에는 어떠한 브랜드 이름도 붙이지 않았다. 그렇다면 다른 명품 패션 브랜드는 어떨까? 그들의 활동을 살펴보자.

결론부터 말하면 까르띠에·루이비통·프라다는 현대미술품을 수집, 소장, 전시하는 자사 재단에 브랜드 네임을 붙이고 있다. 에르메스는 2008년 재단 설립 이전부터 현대미술, 무대예술, 디자인, 공예 등에 전 세계적 지원을 아끼지 않고 있지만, 현대미술관은 소유하지 않고 있다. 샤넬은 2008년 일본의 국립경기장 경쟁 입찰을 둘러싼 과도 예산 논란으로 일본에서도 널리 알려진 건축가 자하 하디드에게 이동 미술관인 샤넬의 '모바일 아트 파빌리온(Mobile Art Pavilion)'의 설계를 맡긴 바 있다. 이 전시는 다니엘 뷔렌, 소피 칼, 양푸둥, 수보드 굽타, 이불, 오노

요코, 타바이모 등의 아티스트가 참가해 세계 7개 도시를 순회할 예정이었지만, 그해 9월의 리먼 브라더스 파산의 영향으로 홍콩, 도쿄, 뉴욕에서의 공개에 그친 후, 최종적으로는 2011년에 파리의 '아랍 세계 연구소'에 기증되었다. 같은 해 설립된 샤넬 재단은 여성의 자립을 지원하는 것이 목적으로 예술 지원이 메인은 아니다.

까르띠에 현대미술재단(퐁다시옹 까르티에)은 1984년에 설립되었다. 10년 후 파리에 개관한 미술관은 통유리로 산뜻하게 마감한 장 누벨의 디자인으로 관광명소가 된다. 미술관은 파브리스 이베르, 황융핑, 차이궈창, 사라 제 등에게 작품을 의뢰해 컬렉션 폭을 넓힘과 동시에, 아라키 노부요시, 가브리엘 오로스코, 토마스 데만트, 윌리엄 이글스턴, 무라카미 다카시, 모리야마 다이도, 스기모토 히로시, 론 뮤익, 타바이모, 요코 타다노리, 이불 등의 기획전을 적극적으로 개최하고 있다. 또한 이처럼 아시아, 아프리카, 남미 등의 아티스트를 소개하는 것 외에도, 「키타노 다케시」 전, 「로큰롤」 전, 「데이비드 린치」 전, 「패티 스미스」 전 등 이색적인 전시회도 기획하고 있다.

1995년 창업자의 손녀인 미우치아 프라다와 그의 남편이자 프라다 그룹을 이끄는 파트리치오 베르텔리에 의해 설립된 프라다 재단은 설립 이전인 1993년부터 2010년에 이르기까지 아니쉬 카푸어, 루이즈 부르주아, 댄 플래빈, 모리 마리코, 월터 드 마리아, 나탈리 유르베리, 존 발데사리 등의 개인전을 밀라노에서 개최해 왔다. 이후 2011년 베니스의 카날 그란데에 접한 역사적 건축물인 '카 코너 델라 레지나'에도 전시 스페이스를 오픈했고, 앞서 언급한 하랄트 제만이 기획했던 전설적인 전시회의 재현 전시인 「태도가 형식이 될 때: 베른 1969/베니스 2013」

는 이곳에서 진행되었다.

또한 2015년 5월에는 밀라노의 남쪽에 바닥면적 19,000m²에 달하는 본격적인 예술복합시설을 개설했는데, 네덜란드 건축가인 렘 콜하스가 이끄는 건축사무소 OMA가 1910년대에 건조된 증류소를 새롭게 개조한 것이다. 개관전에는 상설 전시된 조각가 루이즈 부르주아와 댄 플래빈의 작품 외에도, 앞서 언급한 개인전을 위해 제작되었던 유르베리와 발데사리의 대형 설치작품, 그리고 톰 프리드먼, 데미안 허스트, 에바헤세 등의 컬렉션 작품이 공개되었다.

젊은 늑대 vs 늙은 사자

이처럼 유명 명품 브랜드는 대체로 문화예술 지원에 열의를 내뿜는다. 미술관을 소유하지 않은 브랜드에서도 작품을 컬렉션 하거나 전시회를 주최·후원하기도 하고 상을 제정하기도 하는 등 현대미술에 대한 메세나 활동을 이어가고 있다. 그중에서도 특히 주목해야 할 곳은 루이비통일 것이다. 포브스의 억만장자 리스트에 따르면, 루이비통 재단의 이사장 베르나르 아르노의 추계 총자산은 약 375억 달러에 이른다. 프랑스 2위, 세계 13위의 대부호로, 앞서 소개한 총자산 약 140억 달러로 프랑스 5위, 세계 65위인 프랑수아 피노보다도 훨씬 우위에 있다. 그러나 이 둘은 프랑스 비즈니스계와 현대미술계에 있어, 오랜 숙적의 라이벌로 간주되고 있다.

아르노는 무리한 인수를 통해 창업자인 비통가(家)에게서 경영권을 매입해 그룹의 거대화를 이룬 인물이다. 프랑수아 올랑드 대통령이 부

유세 도입을 추진하려던 2012년에는 벨기에로 탈출을 시도해 비난받기도 했다. 피노와의 갈등에 대해서는 나중에 밝히기로 하고, 먼저 아르노가 어떻게 현재의 지위를 얻게 되었는지를 소개한다.

1854년에 창업한 루이비통은 한 세기가 넘도록 가족경영을 이어갔다. 1977년에는 '파리와 니스에 단 2개의 점포, 매출은 고작 1,200만 달러 그리고 순익은 120만 달러'에 불과했다.[09] 하지만 크리스챤 디올을 선두로 다른 고급 브랜드는 라이선스 상표법을 전개해 대폭으로 매상을 늘리고 있었다. 한편 같은 해에, 가문을 이끌던 마담 르네 비통은 제철업으로 성공을 거머쥔 사위 앙리 라카미에에게 경영을 맡긴다. 패션과는 무관했던 라카미에는 경영 마인드로 시장을 분석해, 직영점의 증대, 신제품 라인 도입, 요트대회인 '아메리카즈 컵' 지원을 통한 지명도 끌어올리기 등으로, 7년간 매출 12배, 순익은 18배로 늘리는 성과를 이뤘다.

1984년, 라카미에는 루이비통을 파리와 뉴욕의 주식시장에 상장시켰다. 이어 1987년에는 주류기업인 모엣 헤네시 사와 합병해 그룹 기업 LVMH(루이비통·모엣 헤네시)를 창업했다. 당시의 라카미에는 이 주식공개로 인해 자신이 쫓겨날 날이 올 것이라고는 상상도 못 했을 것이다. 1988년, 라카미에는 사내의 권력균형 유지를 위해 아르노를 경영진으로 끌어들이게 되고, 이 탓에 자신의 자리를 잃고 만다. 1949년 북프랑스 릴 근교의 사업가 집안에서 태어난 아르노는, 많은 엘리트의 정·재계 배출로 유명한 에콜 폴리테크니스를 졸업했다. 이후 크리스챤 디올과 셀린느 등을 인수하는 사업 수완으로 프랑스 산업계의 풍운아로 주목받고 있었다. 라카미에는 후일 "아르노와 나는 완전히 똑같은 비전을 품고 있었다."고 회고했다.[10] 하지만, 그 인식은 잘못되었거나, 적어

도 스스로에 대한 과대평가로 보인다.

아르노는 능청맞게 한 입으로 두말을 곧잘 하는 인물이다. 라카미에의 신뢰를 얻는 한편, 뒤에서는 은밀히 그의 적대세력과 내통해 대량의 주식을 거둬들여 최대 주주가 된 것이다. 경영권을 둘러싼 다툼이 반복되었지만, 1990년에 결국 라카미에를 쫓아내는 데 성공한다. 이때 아르노는 40세, 라카미에는 77세였다. 이리하여 세계 최대의 럭셔리 명품 기업은, 프랑스 언론이 '젊은 늑대 VS 늙은 사자의 전쟁'이라 이름 붙인 진흙탕 싸움 끝에 '늑대'의 손에 넘어갔다. 프랑스는 이 '인수극' 이후부터 기업 인수에 관한 법률을 개정하고 있다.

LVMH 그룹은 다국적 복합기업으로 성장을 거듭했고, 2014년에는 306억 유로(약 45조 원)로 세계 최고 매출을 올렸다. 그룹 산하에는 기라성 같은 최고급 브랜드가 즐비하다. 주류로는 샴페인 모어 에 샹동, 돔 페리뇽, 뵈브 끌리코, 크루그, 꼬냑 헤네시, 그리고 세계 최고의 귀족 와인이라는 샤토 디켐 등이 있다. 패션으로는 루이비통 외에 로에베·셀린느·지방시·겐조·펜디·도나 카란·마크 제이콥스 등이 있으며, 향수와 화장품으로는 크리스챤 디올과 겔랑 등이, 그리고 시계와 보석으로는 테그호이어·쇼메·제니스·불가리 등이 있다. 또한 유통업으로 백화점인 르봉마르쉐와 사마리텐도 소유하고 있다. 초대받은 파티에 들고 간 최고급 샴페인도, 와이프에게 건네는 핸드백도, 당신이 여행지의 백화점에서 사는 선물도, 모두 이 그룹의, 그리고 아르노의 자산 증식에 공헌한다.

구찌 인수를 둘러싼 불화

농가에서 태어나 고등학교를 중퇴한 피노 그리고 부유한 가문에서 태어나 엘리트 학교를 졸업한 아르노는, 태어나 자란 환경이 극과극이라 해도 과언이 아닐 만큼 다르지만, 1980년대에 화려한 인수극을 거듭하며 일약 시대의 총아로 우뚝 선 두 사람은, 집안끼리 서로 친분을 쌓는 사이였다. 그러나 1999년에 이 둘은 극적인 형태로 맞붙게 된다. 아르노가 이탈리아의 고급 브랜드인 구찌 인수를 시도한 것이 그 원인이었다.

오랜 기간 가족경영을 유지했던 구찌는, 집안 문제와 경제 불황으로 1990년대 초반에 이르러는 이미 숨이 간당간당할 정도의 상태까지 내몰려 있었다. 중동의 투자회사들이 주식을 사들이는 한편, 전 경영자였던 창업주의 손자가 전처에게 고용된 살인청부업자에게 살해되는 추문까지 일어난 것이다. 그 후, 변호사인 도메니코 드 솔레가 CEO로, 디자이너 톰 포드가 크리에이티브 디렉터로 취임하면서, 대중적인 저가격 노선을 채용하는 등의 회생책으로 급격하게 매출을 늘릴 수 있었다. 아르노는 이러한 구찌의 성장세를 지켜보며, LVMH 그룹 휘하에 넣기 위해 은밀히 주식을 사들이고 있었다.

이러한 적대적 매수에 대항해 구찌 측이 '화이트 나이트'*로 지명한 사람이 다름 아닌 프랑수와 피노였다. 모건 스탠리의 소개로 피노를 만나게 된 드 솔레와 포드는, 처음 대면한 바로 그 자리에서 이내 그에게 매료되고 만다.

* 화이트 나이트(white knight): 경영권을 위협받는 기업이 경영권 방어를 위해 끌어들이는 우호적인 세력_역자주

포드는 파리 6구에 있는 피노의 사저에서 오찬을 하면서, 미술품 수집이라는 그의 멋진 취미에 감명해 "금세 친밀해졌다."고 당시를 회상한다.[11] 물론, 아트를 이유로 피노를 선택한 것은 아니다. 포드는 "우리에겐 피노의 돈이 필요했다. 그것이 그를 선택한 가장 중요한 포인트였다."고 솔직한 심정을 덧붙였다.

비밀 오찬으로부터 일주일 뒤인 1999년 3월 19일 아침, 디즈니랜드 파리에서 열린 LVMH 그룹 임원 회의의 모두 연설을 마친 아르노의 귀에 충격적인 뉴스가 날아들었다. 아르노가 매수하려던 40%의 구찌 주식을 구찌가 1주당 75달러에 피노에게 팔겠다고 발표한 것. 피노는 더불어 이브 생 로랑 리브 고슈도 10억 달러에 함께 매수했다. 아르노는 "설마, 농담이겠지. 그가 그럴 리가 없어. 말도 안 돼!"라며 놀라움을 숨기지 않았지만, 피노는 "내가 전화라도 해서 '있잖아, 너한테서 구찌를 뺏을 거야.'라는 말이라도 해줄 줄 알았나?"라며 일소에 부쳤다고 한다. 아르노는 이날 오후, 87억 달러를 투자해 지분 전량을 1주당 85달러에 인수하겠다는 제안으로, 피노의 매수를 저지하기 위한 소송을 제기했다. 그러나 때는 이미 늦어 있었다. 그 후, 두 달 넘게 이어진 법정 투쟁 끝에 아르노 측은 패소했고, 구찌의 대표였던 드 솔레는 '완전한 승리'를 선언했다.

루이비통 재단 미술관의 개관

2014년 가을, 파리의 블로뉴 숲에 루이비통 재단 미술관이 개관했다. 범선을 연상시키는 건축 설계는, 빌바오의 구겐하임 미술관과 로스앤

젤레스의 월트 디즈니 콘서트홀을 설계한 프랭크 게리이다. 최첨단의 기술과 신소재를 구사한 그의 디자인은, 자하 하디드와 마찬가지로 늘 논란을 일으킨다. 하지만, 빌바오에 엄청난 수의 관광객이 방문하며, 지역에 눈에 띄는 경제적 효과를 가져왔다. 문화예술을 통한 지역재생을 계획하는 정치가나 공무원, 그리고 사업가들이 지금도 세계 각지로부터 '구겐하임 참배'에 나서고 있다.

일반 공개에 앞선 프리뷰 오프닝이 열린 것은, 프랑스 최대 규모의 현대미술 페어 FIAC의 개최를 코앞에 둔 10월 20일이다. 오프닝 세리머니에는 작품이 수장된 아티스트 외에도, 모나코 대공의 알베르 2세, 프랑수와 올랑드 대통령, 안느 이달고 파리시장, 패션 디자이너 칼 라거펠트, 배우 알랭 들롱 등이 참석했다. 주요 컬렉션은 올라퍼 엘리아슨, 엘스워스 켈리 등의 위촉 작품 이외, 앤디 워홀, 게르하르트 리히터, 크리스찬 볼탄스키, 피에르 위그, 필립 파레노, 도미니크 곤잘레스 포에스터 등 '없는 것 없다'는 인상이 강하다. 실제로 잡지 『아트 리뷰』의 평가[12]는 "대스타(리히터, 켈리)와 부리요의 아이들(위그, 파레노, 곤잘레스 포에스터)로 적당히 대중화시킨, 유행을 추종한 마크 시트 방식의 선택"이라는 쓴소리였다(여기서 부리요는 『관계의 미학』이라는 저서로 한 세대를 풍미했던 큐레이터 겸 비평가인 니꼴라 부리요를 말하며, 아이들로 지칭된 아티스트는 그의 한 갈래로 간주되고 있다).

아르노는 현대미술보다는 오히려 네덜란드 회화나 인상파를 좋아하는 것으로 알려져 있다. "처음으로 산 대가의 작품은 클로드 모네의 〈채링 크로스 다리〉"라는 본인의 발언[13]도 그러한 소문을 뒷받침하고 있다. 루이비통 재단이 구매하는 작품에 관해서는 미술관의 아트 디렉터

루이비통 재단 미술관.

인 수잔 파제의 뜻을 존중한다고 아르노는 말한다. 파제의 전직은 파리 시립 현대미술관 관장이었지만, "나의 모네를 그녀가 사 줄 거라고는 기대할 수 없다."라고 했다.

피노와 아르노, 아니 피노와 루이비통 재단의 컬렉션에는 공통된 작가의 작품이 많다. 제프 쿤스, 데미안 허스트, 무라카미 다카시, 마우리치오 카텔란, 리처드 세라 등 모두 슈퍼스타이니 당연하게 볼 수도 있겠지만, 컬렉터로서는 후발주자인 아르노가 피노를 좇는 모양새로 컬렉션을 키워가고 있다는 것이 많은 관계자의 견해다. 피노가 과거에 개관을 시도했지만, 이런저런 사정으로 이루지 못한 파리에 미술관을 연 것도, 구찌 인수를 둘러싼 한을 풀기 위한 동기 중 하나였다고 보고 있다. 피노의 크리스티에 맞서듯, 옥션하우스인 필립스를 소유하던 시기도 있었다. 하지만, 아르노가 『아트 리뷰』의 「POWER 100」에서 늘 상위에 랭크되는 피노를 앞선 것은, 미술관을 연 2014년, 단 한 해에 불과하다.

　명품 브랜드에서 문화예술을 지원하는 이유는 브랜드의 인지도 향상, 이미지 제고, 투자, 절세 등 다양할 것이다. 오너나 경영자의 의향이 강한 경우라면, 거기에 개인적인 소유욕이나 자기 과시욕이 더해진다. 사람에 따라서는 높은 사회적 신분에 상응하는 도덕적 의무, 노블레스 오블리주와 같은 자부심일지도 모른다. 오너는 아니지만, 샤넬의 디자인 디렉터인 칼 라거펠트는 앞서 언급한 이동 미술관 '샤넬 모바일 아트'의 기획자이기도 하다. 2007년 베니스 비엔날레에서 열린 기자회견에서, 백발에 선글라스라는 독특한 모습의 이 디자이너는 다음과 같이 단언했다. "나는 '아트'라는 말이 싫다. 디자인과 건축이야말로 현대의 진정한 아트라고 생각한다. (…) 우리 브랜드들은 그 지명도를 이용해, 참가 아티스트를 세상에 알려야 한다."

　이 시대의 현대미술과 브랜드의 관계에 대해서 시사하고 함축하는 바가 큰 발언이라 여겨진다.

왕녀는 No.1 바이어

2015년 가을부터 2016년 봄까지 도쿄의 모리미술관에서 개최된 「무라카미 다카시의 오백 나한도」 전에는, 높이 3m 좌우 폭 100m에 달하는 〈오백 나한도〉가 전시되었다. 무라카미가 '지금 시점의 대표작'14이라 자부하는 이 대작은, 2012년 2월에 카타르의 수도 도하에서 열린 그의 개인전 「Murakami: Ego」에서 처음으로 선보였던 작품이다.

'웬 카타르?'라고 할 수 있지만, 카타르 국립박물관협회에서 전시를 의뢰했기 때문이다. 그렇다고는 해도 왜 카타르까지? 물론, 남아도는 오일머니 때문이기도 하다. 그건 그래도 굳이 카타르에서? 카타르 국립박물관협회 의장이 현대미술에 조예가 깊고, 무라카미의 애호가이기 때문이다. 그렇다 치고, 그래도 '왜?'라며 의아해하는 사람이 있다면, 시대의 흐름을 모르는 것이 분명하다. 아트 전문지 『아트 뉴스 페이퍼』에는 2011년에 이미 카타르를 '세계 최대의 현대미술 바이어'라 언급되었다. 그리고 그 호칭은 지금도 여전히 적용된다. QMA(Qatar Museums

〈오백 나한도〉, 무라카미 다카시, 2012년, 개인소장(위).
도쿄의 모리 미술관 전시 당시 모습(아래).

Authority)에서 2014년 'QM(Qatar Museums)'으로 명칭을 바꿨지만, 의장
은 바뀌지 않았다. 1983년생인 알 마야사 빈트 하마드 빈 카리파 알 타
니. 전 국왕의 딸이자 현 국왕의 누이동생이다. 「무라카미: 에고」가 개
최된 이듬해인 2013년, 마야사 왕녀는 잡지 『아트 리뷰』의 「POWER
100」[15]에서 1위를 차지했다. 그녀의 나이 30세였다. 선정 이유는 '그녀
가 이끄는 QMA의 막대한 구매력과 소비욕구, 그리고 추계 10억 달러

카타르 국립박물관.

(약 1조 원)에 이르는 연간 예산'이다. 이어 2014년에는『타임』지의「세계에서 가장 영향력 있는 100인」중 한 사람으로 뽑혔으며(소개문은 무라카미가 썼다)[16],『포브스』의「세계에서 가장 강력한 여성 100인」에는 91위에 이름을 올렸다. 노파심에서 덧붙이자면, 2015년 랭킹 1위는 앙겔라 메르켈, 2위는 힐러리 클린턴, 3위는 빌 게이츠의 부인인 멜린다 게이츠다. 이러한 이름 가운데 상위 91번째인 것이다.

카타르 국립박물관 측에서는 2010년에 파리의 베르사유 궁전에서 개최된 무라카미의 개인전「무라카미 베르사유」에도 자금을 제공했다. 왕녀의 나이 27세였다.「무라카미: 에고」전이 개최된 것과 같은 해인 2012년에는, 런던의 테이트 모던에서 열린 데미안 허스트의 개인전에도 전폭적인 지원을 자청한 바 있다. 그녀의 나이 29세였다. 허스트는

이듬해 무라카미처럼 도하의 알 리왁 갤러리에서 거대 회고전을 열었다. 왕녀의 나이는 30세가 되었고, 「POWER 100」 정상의 자리는 굳건했다.

현대의 메디치 가문

카타르는 막대한 오일머니로 현재까지 가족 지배를 이어가고 있는 14개 아랍 국가 중 하나이다. 중동 연구의 권위자인 로저 오웬의 『현대 중동을 만드는 국가 · 권력 · 정치』에 따르면, '석유 이익(?!)' 즉 '오일머니'로 지배 왕조는 국민에게 세금을 부과하거나 상인으로부터의 차관에 의존하지 않고도 재정을 운용할 수 있게 되었다. 그 결과, 지배 왕조는 우선 일족끼리 지원금을 배분하고, 다음으로 국민들에게 윤택한 지원을 쏟아 부을 수 있었다. 구체적으로는, 현금을 지급하거나 국가가 공적 개발을 위해 사유지를 비싼 값에 매입하기도 했다. 또한 무상교육이나 의료 서비스와 같은 다양한 복지정책, 거기에 전력, 수도, 주택을 위한 고액의 보조금 교부 등의 제도화된 정책도 실시되었다.[17]고 한다. 2015년 7월 시점, 인구는 약 219만 명[18]. 그중 90% 가까이가 외국인 노동자라고 한다.

잡지 『글로벌 파이낸스』의 '세계 부자 국가 랭킹 2015[19]'에 따르면,

셰이카 알 마야사 왕녀.
2013년 당시 30세에 『아트 리뷰』의
「Power 100」에서 1위를 차지했다.

인구 1인당 국내총생산(구매력 평가 지수(PPP)를 기반으로 한 GDP)은 146,011.85달러(약 2억 원)로, 2위인 룩셈부르크의 94,167.01달러를 크게 웃돌아 단연 독보적이다. 미국은 그 절반에도 못 미치는 57,045.46달러, 독일은 46,165.86달러, 일본은 3분의 1 이하인 38,797.39달러(약 5,000만 원)다.

　카타르의 문화 전략은 같은 중동이라도 아랍에미리트 연합국과는 취향을 달리한다. 아부다비는 루브르 미술관과 구겐하임 미술관의 분관을 건립 중이다. 샤르자는 1993년이라는 비교적 이른 시기부터 꾸준히 비엔날레 개최를 이어오고 있다. 두바이는 2007년부터 시작한 '아트 두바이'를 중동 최대의 아트 페어로 키워냈다. 모두가 주로 '빌린 작품'으로 문화예술과 관광업 진흥을 꾀한다는 전략이지만, 카타르는 작품을 사들여 독자적인 컬렉션을 구축하는 길을 택하고 있다. 여기에서 말하는 '카타르'란 왕녀의 친정인 알 타니 가문을 말한다. 1868년 독립 이래, 국왕의 자리를 독점하고 있는 일족이다.

마야사 왕녀의 아버지이자 전 국왕인 하마드 카리파 알 타니는 2013년에 별세했지만, 『포브스』에 따르면 2011년 기준 24억 달러(약 2조 원) 상당의 개인 자산을 보유하고 있었다. 1996년에 1억 3,700만 달러(약 1,600억 원)를 투자해 위성 방송국인 '알 자지라'를 개국했고, 2005년에는 카타르 국립박물관협회(이하 QMA)를 개설했으며, 2008년에는 I.M.페이의 설계에 의한 이슬람 예술 뮤지엄을 개관시켰다. 현대미술 외에 영상산업 진흥에도 힘쓰는 카타르는 아니 알 타니가(家)는 '현대예술의 나라'라 부를만한 문화정책을 취하는 듯 보인다.

프랑수와 피노 소유의 옥션하우스인 크리스티의 근현대 아랍&인도 예술 부문의 수석 매니저였으며, 현재는 두바이에 개인 갤러리 로리 샤비비(Lawrie Shabibi)를 경영하고 있는 윌리엄 로리는 "카타르 왕가는 16세기 피렌체의 메디치가에 필적한다."고 표현했다[20].

2억 5,000만 달러의 세잔, 2억 1,000만 달러의 고갱

알 타니가(家)는 20년 이상에 걸쳐 마크 로스코, 앤디 워홀, 로이 리히텐슈타인, 프랜시스 베이컨, 루이즈 부르주아, 리처드 세라, 제프 쿤스, 무라카미 다카시, 데미안 허스트 등 근현대 서양미술의 걸작을 사들이고 있다. 2011년에는 크리스티의 CEO였던 에드워드 돌먼을 QMA의 CEO 겸 경영 디렉터로 기용했다. 그리고 그해에는 폴 세잔의 명작 〈카드놀이하는 사람들〉을 적어도 2억 5,000만 달러(약 2,700억 원)가 넘는, 미술작품 거래가로는 사상 최고가에 구매했다. 2013년 8월, 아랍권에서 널리 읽히는 신문인 『알 아랍』지에서는 "공적인 요직은 카타르인으

〈카드놀이하는 사람들〉, 폴 세잔, 1892~1893년.

로 제한해야 한다."는 주장과 함께, "QMA는 게이 임원의 동성 결혼을 승인했으며, 문화교류 부문의 책임자로 기용된 요가강사는 음주나 수치스러운 행동을 반복하고 있다."며 물고 늘어졌다.[21] 이에 마야사 왕녀는 "세계적으로 훌륭한 미술관은 국제적인 스태프로 운영되고 있으며, 최고의 인재는 국적이 아닌 지식에 의해 고용된다."[22]고 반박했지만, 돌먼의 사퇴까지는 막을 수 없었다. 그는 다만, 자문 위원으로 남기로 하고 자리를 내주었다.

〈카드놀이하는 사람들〉의 기록은 2015년 1월에 깔끔히 깨졌다. 또다시 알 타니가에서 폴 고갱의 회화 〈언제 결혼하니?〉를 개인 거래를

〈언제 결혼하니?〉, 폴 고갱, 1892년.

통해 약 3억 달러에 손에 넣은 것이다[23](후일, 실제로는 2억 1,000만 달러였던 것으로 밝혀졌다). 그렇다면, 이처럼 차곡차곡 쌓여가는 근현대 아트의 걸작들은, 대체 언제 어디에서 전시되는 것일까?

그것은 아마도, 몇 년 후의 '아트 밀(Art Mill Museum)'에서 일 것이다. 2008년에 개관한 이슬람 예술뮤지엄, 2010년에 개관한 장 프랑수와 보댕 설계의 아랍 현대미술관, 그리고 예정보다 준공과 개관이 늦어졌지만, 2019년에 드디어 모습을 드러낸 장 누벨 설계의 카타르 국립박물관에 이어 새로이 건립되고 있는 미술관이다. 예정지는 이슬람 예술뮤지엄이나 국립박물관에서 도보로 이동할 수 있는 거리인 도하의 워터 프런트. 제분소로 쓰이던 거대 건물을 리모델링한다는 계획이며, 부지면적이 83,500m²라고 하니 도쿄돔의 2배에 가깝다.

디자인 공모 개요에 따르면, 지하 주차장을 제외한 60,000~80,000m²의 전시공간을 요구하고 있다. 7층 건물인 테이트 모던이 34,500m², 6층 건물인 뉴욕 현대미술관(MoMA)이 59,000m², 2012년에 개관한 상하이의 중화예술관이 64,000m²이다. 완공되면 세계에서 가장 큰 현대미술 전시공간이 된다. 알 타니가의 보물들이 이곳에 진열될 것은 거의 확실하다.

디자인을 따내기 위해 스페인, 일본, 러시아, 남아프리카공화국, 터키, 캐나다 등에서 총 26팀의 개인이나 조를 이룬 건축가가 경합을 벌였지만, 2017년에 발표된 승자는 칠레를 거점으로 활동하는 '엘리멘탈'. 2016년의 프리츠커 건축상을 거머쥔 알레한드로 아라베나가 이끄는 프로젝트 유닛이다.[24]

아트는 거액의 돈을 가져다준다

궁금한 것은 서양의 현대미술을 수집하려는 의도와 미술관을 만드는 목적이다. 앞의 질문을 반복해보자면, 왜 카타르인가? 이 질문에 답해줄 가장 적합한 인물은 마야사 왕녀 본인 외에는 달리 없을 것이다. 왕녀가 참가했던 2010년 12월의 「TED Women」 영상[25]에서 그녀의 발언을 발췌해 보았다. 듀크 대학에서 정치학과 문학을 공부한 만큼, 가벼운 농담을 섞은 유창한 영어 스피치다.

> "우리는 지구촌의 일부가 되려고 노력하는 한편 우리는 우리의 문화기관과 문화발전을 통해 우리들 자신을 바꿔나가고 있습니다. 미술 작품은 카타르의 국민적 아이덴티티의 중요한 일부가 되어가고 있는 것입니다. (…) 서양의 것이 탐나서가 아닙니다. 자신만의 아이덴티티를 확립하고, 그 기초를 세우고 열린 대화를 창조하고 싶은 것입니다."

물론, 글로벌 시대를 인정하면서 로컬도 중시한다는 이 말이 새로운 주장은 아니다. 어쩌면 오히려 진부하게까지 들린다. 그렇다고는 해도, 동양 출신으로, 한 나라를 대표하는 지위에 있는 사람으로서는 우등생이랄 만한 정직한 발언이라 할 수 있다. 다만, 왕녀는 다음과 같은 말도 이어갔다.

> "아시다시피, 아트와 문화는 빅 비즈니스입니다. 저에게 혹은 소더비와 크리스티의 회장이나 사장에게 그리고 찰스 사치에게,

위대한 예술 작품에 관해 물어보십시오. 아트는 거액의 돈을 가져
다줍니다."

크리스티와 소더비는 각각 업계 1위와 2위의 옥션하우스이다. 찰스
사치는 영국의 광고계 재벌이자 슈퍼 컬렉터다. 1990년대에 데미안 허
스트를 포함한 이른바 YBAs(Young British Artist) 작가를 발굴하고 컬렉션
하면서 명성을 얻었다. 양대 옥션하우스도 찰스 사치도, '빅 비즈니스'
로서의 현대미술에 관해 물을 수 있는 더할 나위 없는 대상임이 분명하
다. 그리고 다시 말하지만, 크리스티의 오너는 바로 프랑수와 피노다.

문제는 "아트는 거대한 돈을 가져다준다."라고 확언하며, '빅 비즈
니스'에 관해 물을 대상에 자신도 포함시켰다는 점이다. 스피치 장소가
「TED Women」이라는 행사장인 데다가 '남자만 하던 비즈니스를 여성
도'라는 의식이 깔려있었음은 틀림없다. 실제로 "카타르 사회에서는 점
점 더 많은 여성이 리더가 되어가고 있다."라는 스피치로 이어졌으니,
적절한 맥락의 발언이었다는 것을 보태어 말할 필요는 없어 보인다. 아
무리 그렇더라도, 이래서야 서양 문화권에서 만들어낸 '아트=비즈니스'
라는 도식을 무조건 긍정하는 것이 되지 않을까? QMA는 아랍 현대미
술관을 개관했고, 왕녀는 조국 카타르의 아티스트를 육성해 동서 교류
를 도모하겠다고 밝혔다. 그러나 '재능 있는 큐레이터를 지구 전체에서
발굴하겠다'는 포부로 프라다 재단과 함께 창설한 「CURATE AWARD」
라는 상도 그렇고, 지나치게 남의 씨름판에 끼어드는 것은 아닐는지?
게다가, 수집한 작품의 대부분은 미술사가 보증한 걸작들뿐이다. 그 미
술사를 편찬한 것은 서양이며, 카타르를 포함한 비서구권은 그 '역사 편

찬'에 일절 관여하지 않았다.

거대 마켓의 시대로

알다시피, 2022년 FIFA 월드컵 개최지 선정을 두고 축구계가 시끄러웠다. 영국 BBC에 따르면, 카타르는 유치 활동을 위해 약 2,400억 원이라는 막대한 자금을 썼다고 한다.[26] 카타르 유치위원회의 무하마드 빈 하마드 알 타니 대표는 마야사 왕녀의 남동생이다. 2021년에 개최되었지만 개막전부터 이미 도쿄 올림픽과 관련한 많은 문화행사가 열리는 것과 마찬가지로, 카타르에서도 스포츠와 문화예술은 연동돼 있다.

이런 흐름이나, 수집한 작품이 국가의 재산이면서 왕실의 자산이라는 '공과 사의 무경계'는 그렇다 치더라도, 21세기 현대미술이 마켓 지향형이라는 전제하에, 카타르의 경우와 프랑수와 피노나 베르나르 아르노의 경우를 비교해 보는 것도 꽤 흥미로울 것이다. 컬렉터로서의 카타르=QMA=마야사 왕녀=왕실의 상관관계는 피노나 아르노와 무엇이 다를까? 어쩌면 같은 맥락일까?

어쨌거나, 슈퍼 컬렉터들의 작품 쟁탈전은 계속될 것이며, 가격은 고공행진을 이어갈 것이다. 가끔 불어 닥치는 세계 경제공황에도 아트 마켓은 거의 흔들리지 않는다는 사실은, 2008년의 리먼 쇼크로 이미 입증했다.

그렇다면 이쯤에서 드는 의문이 있다. 그것은 바로, 가격과 작품의 질이란 과연 비례하는가, 현대미술이란 정말 돈이 전부란 말인가, 이다. 미술계의 VIP가 아니더라도 누구나 가질 법한 이 물음에 대한 답을

검토하기 전에, 슈퍼 컬렉터가 아닌 다른 플레이어들에게도 눈을 돌려 봐야 할 것이다. 특히 이들 슈퍼 컬렉터에게 작품을 팔며, 거대 마켓을 꾸준히 키워온 배후 인물들 말이다. 컬렉터에 이어서 아트마켓을 좌지 우지하는 거물급 갤러리스트와 딜러에게 초점을 옮겨보자.

아트 딜러, 가고시안 제국의 영광과 어둠

'갤러리스트(gallerist)'라는 단어는 『웹스터 사전』에는 올라 있지 않다. 2009년 이전에는 『옥스퍼드 영어사전』에도 수록되지 않았었다. 옥스퍼드 사전이 정의하고 있는 이 단어의 뜻은 다음과 같다. '20세기 초 갤러리(gallery)에서 파생된 단어로서, 아트 갤러리를 소유한 자, 혹은 잠재적 구매자를 끌어들이기 위해 갤러리나 그 외의 장소에서 아티스트의 작품을 전시하고 판매하는 자'를 말하지만, 현실의 갤러리스트 활동은 그 범위가 좀 더 넓은 경우가 많다.

현대미술 갤러리는 '프라이머리'와 '세컨더리' 두 종류가 있다. '제1의 갤러리'와 '제2의 갤러리'로 크게 나뉜다는 셈인데, 전자는 아티스트의 대리인으로서, 원칙적으로 신작을 판매한다. 후자는 한번 마켓에 나왔던 작품을 이런저런 방법으로 입수하고 그것을 다시 되판다. '프라이머리 마켓'과 '세컨더리 마켓'이라 부르기도 하는데, 옥션하우스가 대표적인 후자에 속한다. 컬렉터는 주로 이 두 종류의 갤러리나 옥션하우스

를 통해 작품을 사지만, 이따금 다른 컬렉터나 아티스트에게서 직접 구매하기도 한다. 이때 개인적으로 관계를 맺어 구매하는 것이 아니라면, 브로커라 불리는 제3자가 중간에 끼어들어 수수료를 받는다.

하지만 오늘날에는 프라이머리 갤러리가 세컨더리의 작품을 팔기도 하고, 업계가 워낙 좁기도 해 갤러리스트가 간혹 브로커 역을 맡기도 한다. 또한, 대부분의 갤러리스트가 본래는 컬렉터였다. 컬렉터가 자신의 소장 작품을 파는 경우는 프랑수와 피노나 베르나르 아르노를 포함해 일일이 셀 수 없을 정도로 많다(그렇지 않으면, 세컨더리 마켓은 성립되지 않는다).

프라이머리와 세컨더리 갤러리, 갤러리스트와 브로커, 갤러리스트와 컬렉터의 선 긋기는 명료하지 않으며, 누구나가 잠재적·현재적 딜러, 즉 판매자라 할 수 있다.

어느 시대에나 '제왕'이라 부를 만한 아트 딜러는 있었다. 20세기 후반에는 차근차근 극사실주의의 소개를 시작으로 추상표현주의, 팝아트, 미니멀리즘, 개념미술, 그리고 뉴 페인팅 작가들을 세상으로 내보낸 레오 카스테리가 최강의 제왕이었다. 잭슨 폴록, 윌렘 드 쿠닝, 로버트 라우센버그, 재스퍼 존스, 프랭크 스텔라, 로이 리히텐슈타인, 앤디 워홀, 도널드 저드, 사이 톰블리, 에드 루샤, 리처드 세라, 브루스 나우만, 조셉 코수스, 줄리안 슈나벨, 데이비드 살르…, 카스테리의 갤러리에서 개인전을 연 작가들의 이름만 늘어놔도 전후 미국 현대미술사의 교과서가 완성될 것이다.

억만장자 고객과 같은 수준의 라이프스타일

21세기 초, 카스테리에 이은 제왕이 래리 가고시안이라는 데에 이의를 제기할 사람은 아무도 없을 것이다. 1945년생인 가고시안은 2003년 이후『아트 리뷰』의「POWER 100」에서 매해 '베스트 10' 안에 이름을 올리고 있다. 2013년 이후엔 후발주자인 이안 워스나 데이비드 즈워너의 뒤로 밀려났지만, 그 이전 10년간은 '베스트 5'를 벗어난 적이 없다. 2004년과 2010년에는 거물 아티스트, 괴물 컬렉터, 유력 미술관의 관장을 모두 제치고 1위를 차지했다.

뉴욕에 5개, 런던에 3개, 파리에 2개, 베벌리 힐스, 로마, 아테네, 제네바, 홍콩에 각 1개씩 총 15개의 갤러리를 보유하고 있어, '미술계의 스타벅스'라는 평가를 받기도 했다.[27] 전 세계에 22,000개 이상의 지점

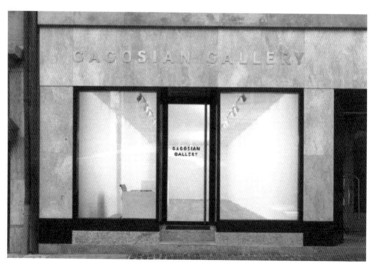

래리 가고시안 갤러리.

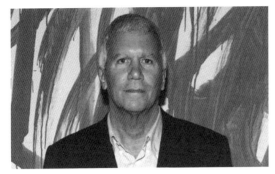
래리 가고시안.

을 가진 거대 커피 체인점과의 비교는 다소 지나친 감도 있겠지만, 가고시안의 2014년 추계 매출은 9억 2,500만 달러(약 1조 2,000억 원). 그해의 전체 옥션하우스에서 올린 현대미술 매출의 절반을 웃도는 액수라는 것을 안다면, 가고시안 제국의 영역과 수입의 막대한 규모를 짐작할 수 있을 것이다.

닉네임은 고고(Go-Go). 파블로 피카소, 프랜시스 베이컨, 로이 리히텐슈타인, 사이 톰블리 같은 거물급 작가부터, 리처드 세라, 세라 루샤, 주세페 페노네와 같은 중견 작가, 그리고 제프 쿤스, 데미안 허스트, 리처드 프린스, 안드레아스 구르스키 등의 인기 작가와 주목받는 유망 젊은 작가까지, 가고시안이 다루는 아티스트는 폭넓고도 일류 일색이다. 2007년에는, 마리안 보에스키 갤러리 소속이던 무라카미 다카시를 자신의 갤러리로 데려가 화제가 되었는데, 시장가치가 높아진 작가를 다른 갤러리에게서 빼내 가는 것으로도 악명 높다. 축구로 말하자면 레알 마드리드, 야구로 치자면 일본의 요미우리 자이언츠에 비유될 수 있다. 당연한 말이겠지만, 전 세계 슈퍼 컬렉터를 고객으로 두고 있다.

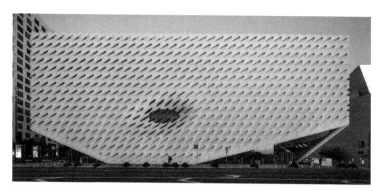

더 브로드(브로드 뮤지엄). 캘리포니아 로스앤젤레스 소재의 현대미술관.

가고시안이 캘리포니아에 갤러리를 열었던 1978년, 그 첫 고객은 미국의 억만장자 엘리 브로드였다고 한다.[28] 2015년 9월, 로스앤젤레스에 2,000점이 넘는 자신의 컬렉션을 수장·전시할 미술관인 '더 브로드(The Broad, 브로드 뮤지엄)'를 개관한 대부호이다. 그리고 뉴욕에 갤러리를 열었을 때는, 카스테리가 다름 아닌 찰스 사치를 소개해 주었다. 앞에서도 언급했지만, 사치는 1990년대 초반에 데미안 허스트 등의 젊은 영국 작가들(YBAs)을 연이어 발굴해 거대한 컬렉션을 쌓아 올린 영국의 광고 재벌이다. 가고시안 제국을 지탱하는 고객층은 지난날의 카스테리를 능가하는 규모일지도 모른다.

프랑수와 피노와는 작품을 팔기도, 반대로 자신이 크리스티 옥션에서 작품을 사기도 하는 관계이다. 2014년 5월에 열린 경매에서 앤디 워홀의 〈인종 폭동〉을 6,290만 달러(약 700억 원)에 낙찰받기도 했다. "베니스 비엔날레에서 피노가 주최하는 우아한 파티에 매번 빠짐없이 출석한다."라면서도, "아르노를 카리브해의 생 바르텔르미 섬(세인트 바

대부호 엘리 브로드.

츠 섬)에 있는 LVMH가 인수한 럭셔리 호텔 근처의 나의 소박한 별장에 묵을 수 있도록 대접하기도 한다."[29]라는 말도 빼놓지 않는다. 앞서 언급한 무라카미 다카시의 도하 개인전 때에는, 무라카미는 물론 마야사 왕녀에게도 초대받아 200명 한정 VIP 중 한 사람으로서 오프닝 리셉션에 참가하기도 했다.

로스앤젤레스의 본가와 생 바르텔르미 섬의 별장 외에도, 이스트 햄튼의 세컨드 하우스와 3,650만 달러(약 316억 원)를 들여 2011년에 구매한 역사적 건축물인 하크니스 맨션을 소유하고 있다. 여름이면 이스트 햄튼에서 파티나 영화 상영회를 열곤 하는데, 어사일럼 레코드와 게펜 레코드의 창설자이자 스티븐 스필버그와 함께 드림웍스를 만든 데이비드 게펜이나, 롤링 스톤즈의 믹 재거 등을 초대한다.

2015년 10월에는 뉴욕시로부터 어퍼 이스트 사이드의 호화 주택을 1,800만 달러(약 240억 원)에 매입했고, 바로 전 해인 2014년에는 노먼 포스터가 설계한 마이애미비치의 고급 콘도미니엄을 사들여, "하우

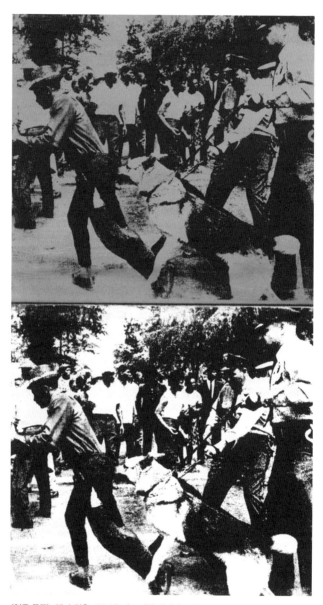

〈인종 폭동〉, 앤디 워홀, 1964년, 가고시안 갤러리 소장.

스 컬렉션도 하나?"라는 비아냥거림과 함께 입방아에 올랐다. 2011년 4월 1일 자 『월스트리트 저널』에 의하면, 하늘을 날아야 할 일이 생기면 4,000만 달러(약 400억 원)에 구입한 개인 제트기를 이용하며, 2010년에 아부다비에서 개최된 전시회에 출품한 개인 컬렉션은, 약 10억 달러(약 9,100억 원)의 가치가 있다고 한다. 월스트리트 저널은 "가고시안은 피노나 브로드 등 자신의 억만장자 고객과 같은 수준의 라이프스타일을 영유할 수 있는 위치에 있다."[30]라고도 전했다.

수상쩍은 소문 또한 만만치 않다. 2011년에는 자금 융통에 곤란을 겪고 있던 아트 딜러 찰스 코울스의 의뢰로, 미국의 포스트모더니즘 화가 마크 탠시의 회화 〈이노센트 아이 테스트〉를 영국인 컬렉터에게 250만 달러(약 26억 원)에 팔아넘긴 것이 문제를 일으켰다. 사실 이 작품은 찰스 코울스의 단독 소유가 아닌 그의 모친 장 코울스와 메트로폴리탄 미술관이 공동으로 소유권을 갖고 있던 작품이었다. 이 일이 알려지자, 장 코울스는 자신의 소유권을 미술관에 기증했고, 작품은 미술관으로 반환됐으며, 가고시안은 영국인 컬렉터에게 440만 달러(약 37억 원)의 위약금을 배상했다. 참고로 찰스 코울스는 『아트 포럼』의 발행인이기도 했던 인물이다. 『아트 포럼』은 엄청난 수의 광고 페이지로 다른 아트잡지를 압도하는 가장 권위 있는 현대미술 잡지로 꼽힌다.

그 일이 난 직후, 이번에는 장 코울스가 가고시안을 고소하는 일이 벌어졌다. 그녀 소유의 리히텐슈타인의 작품 〈거울 속 소녀〉를 허락 없이 미국인 컬렉터에게 팔아버린 탓이었는데, 이것 또한 아들인 찰스 코울스에게서 위탁받은 것이었다. 게다가, 작품에 손상이 있다고 주장하며 시세보다 싸게 매각한 것으로도 모자라, 100만 달러(약 10억 원)라는

〈이노센트 아이 테스트〉, 마크 탠시, 1981년, 메트로폴리탄 미술관, 뉴욕, 미국.

터무니없는 수수료를 받아 챙긴 것도 문제였다. 이 일의 결말에 관해서는, 합의로 마무리되었다는 것과 작품이 구매자의 곁에 남게 되었다는 소문 말고는 상세히 알려진 바가 없다. 〈거울 속 소녀〉는 모두 8~10가지 버전이 있다고 한다. 가고시안은 그중 2가지 버전의 작품을 보관하고 있었는데, 고객이 작품의 상태를 체크할 때는 상태가 좋은 다른 버전을 보여준다는 의혹이 제기되기도 했다.

오랜 '친구'와의 추악한 소송 싸움

20년 지기 친구이자 고객이었던 로널드 페럴만과는 2012년부터 2014년에 걸쳐 추악한 소송 싸움을 벌였다. 미국의 억만장자이자 투자가인

〈거울 속 소녀〉,
로이 리히텐슈타인, 1963년.

페럴만은 『포브스』의 억만장자 리스트 중 세계 69위로, 2015년 말 시점 총자산이 122억 달러(약 16조 원)였다. '갈취 왕'이라는 별명도 갖고 있는데, 요컨대 피노 혹은 아르노와 같은 부류다. 페럴만이 화장품 회사인 레브론에 적대적 매수를 시도했을 때, 법정은 그의 '화이트 나이트'를 이용한 매수 방법을 부적정한 것으로 판결했다. 이 사건을 계기로 '레브론(Revlon) 기준'*이라는 말이 생기기도 했다. 그런 면에서, 역사에 이름을 남긴 갈취 왕임은 틀림없어 보인다.

『뉴욕타임스』[31]에 따르면, 이 진흙탕 싸움의 발단은 2010년 5월, 페

* 적대적 인수합병(M&A)을 막기 위한 상법 기준 중 하나로, 매수대상인 회사의 경영진은 회사를 매각할 시 주주의 이익을 최대화해야 하며, 가능한 한 고액에 매각해야 한다는 내용이다_역자주

럴만이 가고시안으로부터 제프 쿤스의 조각 작품 〈뽀빠이〉를 400만 달러(약 40억 원)에 구매한 것으로 거슬러 올라간다. 대금지급은 마쳤어도 작품의 납품기한은 19개월 후라는 약속이 있었고, 그보다 수개월 더 늦어질 것이란 걸 눈치 챈 페럴만이 구매 취소를 선언한다. 그리고 구매가였던 400만 달러가 아닌 1,200만 달러(약 98억 원)를 반환하라는 소송을 단행했다. 작품은 미완성일지라도, 쿤스의 작품은 '빛의 속도로 가격이 오르기 때문'이라는 것이다.

페럴만이 〈뽀빠이〉의 완성을 기다리고 있던 2011년 4월, 가고시안은 미국의 추상표현주의 2세대 작가 사이 톰블리의 작품 〈파도에 둘러싸인 파포스를 떠나며〉를 800만 달러(약 71억 원)에 마켓에 내놓았다. 페럴만은 서둘러 갤러리로 향했지만, 이미 판매되었다는 이야기를 듣게 된다. 작품을 구입한 사람은 무그라비 가문의 큰 어른 격인 호세 무그라비로 그는 앤디 워홀의 작품 1,000점을 소유하고 있다고 알려졌다. 그러나 그로부터 한두 달 뒤, 가고시안은 페럴만에게 "그 작품이 다시 매물로 나왔다."고 귀띔한다. 가격을 올려 1,150만 달러(약 98억 원)라는 것. 협상 끝에 100만 달러 정도를 깎았지만, 그래도 1,050만 달러(약 90억 원)라는 거액이었다. 페럴만은 이 거래는 가고시안과 무그라비가 공모해 시장가격을 부정하게 조작한 강도질이라고 주장하면서, 〈뽀빠이〉 건과 함께 뉴욕주 지방재판소에 제소했다. 페럴만은 고소장에, 가고시안이 중요한 정보를 은폐하고 있다고 비난했다. 〈뽀빠이〉가 400만 달러 이상의 가격을 올려 되팔릴 때마다, 매번 고액의 수수료를 받기로 제프 쿤스와 계약을 맺고 있다는 것이다.

한편 가고시안 측에서는, 페럴만이 1,050만 달러의 사이 톰블리 작

〈뽀빠이〉, 제프 쿤스, 2009~2011년.

품 외에도 1,260만 달러(약 106억 원)의 리처드 세라 작품을 구매했음에도 불구하고, 전액을 지불하지 않고 일부 금액을 (〈뽀빠이〉를 포함한) 자신의 소장품으로 대신 가져가길 종용했다고 폭로했다. 동시에 이러한 지불 연기로 인해 갤러리는 막대한 손해를 입었다며 맞소송에 들어갔다. 이어 페럴만의 고발은 망상에 불과하다면서, 〈뽀빠이〉는 실제로 450만 달러에 팔렸고, 페럴만에게는 425만 달러를 이미 지불했다며 고소 철회를 요구했다.

페럴만은 과거에 '가고시안은 세상에서 가장 매력적인 남자'라며, "20년 이상 늘 신뢰할 수 있는 상담자이자 조언자였고, 아트 작품을 매매할 때는 언제나 그에게 의지했다."고 말한 바 있다. 하지만 이번엔, 아트란 '아름다운 것'이기에 이 소송은 현대미술계의 더러운 측면을 드러내기 위한 투쟁이라며, 가고시안과 무그라비 패밀리 외에도 소더비나 필립스의 관계자까지 줄줄이 법정에 세웠다.

2014년 연말, 페럴만의 소송은 기각되었다. 판사는 기각 사유를 다음과 같이 전했다. "미술 작품의 매매 협상 시, 원고와 피고는 대등한 입장에 있었다. (…) 고소장을 편견 없이 읽어 본바, 피고가 원고에게 제약이나 지배의 영향을 미쳤다고는 인정할 수 없다. 원고 본인이 기술한 바에 따르면, 원고는 투자를 목적으로 작품의 매매나 교환을 빈번히 행하였으며, 가고시안은 이러한 아트 마켓의 현역 플레이어인 페럴만에 대해 어떠한 의무도 지지 않는다. 따라서 이 사건이나 같은 유형의 상거래를 행하는 당사자 간에 신용의 의무를 질 필요는 없다. 특히, 양측이 아트 마켓에의 세련된 참가인인 경우에는."

'좋은 눈'이나 '취미'란 무엇일까

가고시안의 첫 고객이었던 대부호 브로드는, "래리 가고시안은 엄청난 남자이다. 굉장히 에너지가 넘치며, 좋은 눈을 갖고 있다."고 평가한 적이 있다.[32] 래리 가고시안 본인도 "나의 매매에 관한 센스와 재능은 태어날 때부터 DNA에 새겨져 있었다. 나의 판단이 항상 옳다고는 단정할 수 없지만, 사물을 평가하는 데는 타고난 것 같다. 어쨌건 타고난 눈이 좋다고 봐야 할 것이다. (…) 좋은 눈을 갖지 않으면 딜러가 될 수 없다"라며 자신을 스스로 인정하고 있다.[33] 로이터 통신의 기고가인 펠릭스 사몬에 따르면, "래리 가고시안은 현대미술계의 로버트 파커다. 비싼 것이라면 무엇이든 사는 경향의 졸부 컬렉터들을 통해 전 세계의 미술관과 그 외의 곳에 자신의 취미를 강요한다."[34]

아트 딜러를 와인 평론가와 비교하는 것은 차치하고라도, 여기에서 생각해봐야 할 점은 '좋은 눈', '자신의 취미'라는 표현이다. '눈'이나 '취미'란 무엇일까? 누가 어떠한 기준으로 '좋다'고 판단하는 것일까? 가고시안의 '눈'은 정말로 '좋은 눈'일까?

아무도 이런 질문 없이, 검증된 답변 또한 주지 않은 채, 베니스도 바젤도, 뉴욕도 런던도, 도하도 두바이도, 홍콩도 싱가포르도, 모스크바도 상파울루도, 가고시안의 '눈'을 따르는 듯하다. 가고시안이 현대미술계의 절대적 리더라고는 할 수 없다. 그럼에도 마치 야생동물이 혼자가 아닌 무리로 행동하듯, 좁은 의미의 현대미술계의 구성원들은 모두 같은 눈으로, 같은 방향을 바라보며, 같은 방향으로 나아간다. 하지만 그것은 옳은 방향인 걸까?

「POWER 100」, 아트월드를 비추는 거울의 뒷면

이제 슬슬 『아트 리뷰』의 「POWER 100」[35]에 대해 제대로 설명할 차례인 것 같다. 앞에서 설명한 대로 매년 발표되는 '아트월드에서 가장 영향력 있는 사람들'의 랭킹 리스트다. 해마다 순위가 바뀌긴 하는데, 이곳에 이름을 올리는 대부분의 사람이 '협의의 아트월드* 구성원'이며, 그중에서도 초특급 VIP라 여겨도 무방하다. 그들이 현대미술 작품의 가치와 서열을 결정하고 있다.

　발표 매체인 『아트 리뷰』는 1949년 런던에서 창간되었다. 당초에는 흑백 8페이지의 격주 발행 신문이었는데, 현재는 연간 9권을 간행한다. 더불어 아티스트북도 제작·출판하고 있다. 2007년에는 웹 사이트를 개설해 인쇄판과 함께 현대미술계 뉴스나 리뷰, 특집기사를 게재하고 있다. 그리고 2013년에는 아시아에 특화된 연 3회 간행의 『아트 리

* 　예술철학자 아서 단토가 주창한 개념.

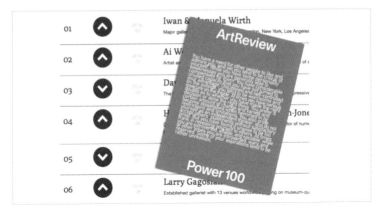

01	⌃	2014 03	Iwan & ~~Ma~~nuela Wirth
			Major galle~~ry~~ on, New York, Los Angeles
02	⌃	2014	Ai W~~ei~~
			Artist an
03	⌄	2014	Da~~vid~~
			The
04	⌃	2014	H~~~~ -Jone
			of numer
05	⌄	2014	
06	⌃	2014	Larry Gagosia~~n~~
			Established gallerist with 13 venues worldw~~ide~~ing on museum-qu

ArtReview
Power 100

아트 리뷰』의 「POWER 100」.

뷰 아시아』를 창간했다.

　매년 3월에 신진 아티스트 20~30명을 소개하는 특집 「Future Greats」도 인기지만, 주목되는 것은 역시 「POWER 100」이다. 2002년에 시작한 기획으로, 편집부는 '각국 현대미술계의 전문가가 익명으로 전하는 조언을 근거로 아티스트, 컬렉터, 갤러리스트, 비평가, 큐레이터를 영향력 순으로 랭킹한다. 외부에서 짐작하기 어려운 현재 현대미술계의 구조를 파악할 수 있는 최고의 신뢰성 높은 가이드'라 자화자찬한다. 2011년에 중국의 반체제 아티스트이자 당시 당국에 의한 구속으로 화제에 있던 아이 웨이웨이를 1위로 뽑아, 중국 정부로부터 "정치적 편협과 선입견에 따른 선발은 잡지의 목적에 반하는 것이 아니냐."[36]는 비판을 받은 일로 일반에게도 알려지게 되었다.

　중국 정부의 비판은 오히려 훈장에 가까울 수도 있겠지만, 한 집안이라 할 수 있는 문화 관련 미디어로부터의 비판도 만만치 않다. 의문이

2017 Power 100

This year's most influential people in the contemporary artworld

Year	Nationality	Category	Sort By	
59	NEW ENTRY	**Suhanya Raffel & Doryun Chong** Director and deputy director/chief curator of Hong Kong's M+ museum		>
72	RE-ENTRY	**Sunjung Kim** Curator of international projects and exhibitions and president of Gwangju Biennale Foundation		>
79		**Hyun-Sook Lee** Seoul-based gallerist and champion of South Korean and international contemporary art		>
85	NEW ENTRY	**Haegue Yang** Globetrotting artist of the everyday object		>

영국 현대미술 전문지 『아트 리뷰』, 「POWER 100」 특집호(2017). 이 당시 설치미술가 양혜규(85위), 홍콩 M+ 수석큐레이터 정도련(59위) 등 한국인 4명이 파워 100인에 선정되었다.

드는 점은, 당연히 '전문가'의 익명성과 주관적·자의적이라 여겨지는 취사선택과 순위 매김이다. 예를 들어 2012년에는, 여러 저널리스트가 푸시 라이엇의 입선과 제프리 다이치의 낙선에 의문을 제기했다. 러시아의 펑크록 그룹이자 액티비스트(activist)*이기도한 푸시 라이엇에 대해서는 "저런 것도 작품이야?", 그리고 당시 로스앤젤레스 현대미술관(이하 LA MOCA)의 관장이었던 제프리 다이치에 대해서는 "2년 연속 입선했던 사람을 왜?"라는 것.

정확한 전후 사정이야 알 수 없지만 이유는 단순하리라 본다. 요컨대 매체로서의 정치적 판단과 업계적인 균형감각일 것이다. 푸시 라이엇을 선택한 이유는, 업계의 다수파인 진보 성향의 사람들이 '표현의 자유'에 직업병처럼 민감하기 때문일 것이다. 그리고 제프리 다이치를 떨

* 사회적·정치적 목적을 이루기 위한 캠페인이나 활동에 적극적으로 힘쓰는 사람을 일컫는다._역자주

어뜨린 이유는, 스트리트 아트나 상업주의에 대한 균형, 즉 당시 재정이 악화된 LA MOCA가 수석 큐레이터인 폴 쉬멜을 마침 그때 해고했던 것이 업계 내에서 평이 나빴기 때문이다. 이 두건에 대한 진상은 대략 그렇게 판단된다.

미국과 서구권이 70% 이상

이 판단은 합리적이며, 꽤 믿을 만한 추측이라 생각한다. 그 이유는 나중에 기술하겠지만, 그전에 리스트의 내용에 대해 먼저 다루고자 한다.

리스트에 이름을 올린 100명을 면밀히 살펴보면, 여러 가지 것들이 눈에 들어온다. 앞서 설명한 대로, 컬렉터가 갤러리스트를 겸하는 경우도 있고, 미술관 관장은 큐레이터 출신인 경우가 많아. 그 명확한 분류는 어려울 수 있지만, 어쨌든 2013~2015년 명단은 대체로 비슷한 경향을 보인다.

갤러리스트가 가장 많은 26~29명, 아티스트는 22~24명, 컬렉터는 15~18명, 미술관 관장은 11~14명, 베니스 비엔날레와 같은 저명한 아트 페스티벌의 예술감독을 포함한 큐레이터는 9~12명, 나머지는 아트 바젤 등 아트 페어 디렉터(2~3명), 아트 스쿨 교장(2~3명), 미디어 운영자(2명), 옥션하우스의 현대미술 부문 책임자(1~2명) 등이다.

아트 외의 분야로는 철학자 그룹이 있다. 캉탱 메이야수, 그레이엄 하먼, 레이 브래시어, 이안 해밀턴 그랜트, 이들 4명은 최근 수년간 현대미술계의 주목을 받으며, 큐레이션에 활용되거나 카탈로그 등의 문장에 인용되는 사변적 실재론의 주창자들이다. 아트에 관한 언급은 있

으나, 아트 전문가는 아닌 이들 이외에, 정작 미술 이론가나 비평가의 이름은 없다. 웹 사이트 등 미디어 운영자의 이름은 있어도, 신문이나 잡지 등의 리뷰 기고자나 저널리스트는 한 명도 이름을 올리지 못했다.

국적은 어떨까? 아트월드에는 국경을 넘어 활동하는, 즉 출신지와 활동하는 현장이 다른 이들이 적지 않다. 따라서 국가명은 의미가 없다고도 할 수 있겠지만, 굳이 나눠보자면 대략 이렇다. 약 30%로 가장 많은 미국을 포함해 영국, 독일, 프랑스, 스위스 등의 서유럽 국가들이 70% 이상을 차지한다. 아시아, 아프리카, 중동, 동유럽, 중남미 출신은 구색 맞추기 정도로만 이름이 올라 있다. 현대미술은 서구권에서 탄생했고, 지금도 서양권이 중심지이며, 『아트 리뷰』는 영국 잡지이니 그럴 만도 하다. 그렇다고는 해도 '아트의 세계화'를 외치는 이 시대에 이러한 상황이란, 저널리스트의 이름이 거의 없다는 점과 함께 의미심장하기 하다.

이와 같은 인선을 '주관적·자의적'이라고만 하기엔 「POWER 100」은 상당히 실리적이며 실효성이 큰 리스트이다. 『아트 리뷰』의 편집부는 자신이 속한 아트월드의 존속과 발전에 기여하게 될 이 리스트를 작성함에 있어, 매해 고도의 정치적인 판단을 내리고 있을 것이 분명하다.

정신분석가 자크 라캉에 의하면, 주체가 이상화한 자기 이미지는 '다른 이로부터 이렇게 보이고 싶은' 이미지라 한다. 그렇다면 「POWER 100」은, 『아트 리뷰』가 독자로부터 '그렇지, 현대미술 잡지의 리스트란 이런 것이지'라고 생각해 주길 바라는 목록의 이미지라 할 수 있겠다. 그것은 또한, 아트월드 스스로가 '외부로부터 이렇게 보이고 싶다'라고 바라는 이상화된 자기 이미지이기도 하다. 이 때문에 주관과 자의에 기

초한 「POWER 100」은 당연히 자아도취적인 리스트일 수밖에 없고, 그야말로 이상의 이미지라 할 수 있겠다. 또한 아트월드의 존속과 발전을 원한다면, 상황의 변화에 따라 리스트의 이름을 매년 정밀히 조사함으로써 퇴화를 막아야 한다. 선구적으로 활동하는 아티스트와 상업적인 실리를 담당하는 업계 사람들을 엄선하고, 시대를 견인하는 이론가들을 균형 있게 배치하는 것. 늘 후퇴되지 않도록 노력하며, 무엇보다도 가장 첨단적이고 냉정해 보이도록 할 것. 「POWER 100」에서 읽히는 속 내와 외양의 공존과 괴리는, 베니스 비엔날레와 유사해 보인다.

상업과 비상업의 이분화

앞에 열거한 갤러리스트, 아티스트, 컬렉터, 미술관 관장, 큐레이터, 아트페어 디렉터, 아트 스쿨 교장, 미디어, 옥션하우스 외에도 현대미술계를 구성하는 멤버는 더 있다. 미술사가, 이론가, 비평가, 저널리스트, 기업의 메세나 담당자, 문화정책을 담당하는 관료, 교장 이외의 아트 스쿨 교원, 대안 전시공간 운영자 등이다. 미술사가, 이론가, 비평가는 때때로 구별하기 어렵고, 큐레이터가 비평을 쓰는 일도 적지 않다. 아티스트가 학생들을 가르치면서 대안 전시공간 운영을 겸하는 경우도 많다. 그러니 여기에서도 정확한 분류는 어렵지만, 그건 그렇다 치고, 어째서 갤러리스트와 같은 플레이어는 리스트 안에 들어가고, 미술사가 같은 사람들은 들어가지 못하는 것일까?

그 이유는, 전자가 아트 현장을 만드는 사람들이고, 후자는 그 현장을 뒤쫓는 사람들이기 때문이다. 갤러리나 마켓을 구분했을 때처럼 전

자를 프라이머리 플레이어, 후자를 세컨더리 플레이어라 부르기로 하자. 프라이머리 사람들은 작품을 만들고, 팔고, 사고, 전시회를 기획 제작하며, 그것을 홍보한다(「POWER 100」에 선정된 '아트 스쿨 교장'은 모두가 교사이기 이전에 유능한 큐레이터다. 또한 '미디어'는 전시회를 알리는 것을 주된 콘텐츠로 삼고 있다). 세컨더리 사람들은 프라이머리의 활동 없이는 스스로 활동할 수 없다. 대안공간만이 다소 예외라 할 수 있지만, 그야말로 '대안'이라 할 정도이며, 원리적으로 프라이머리의 영역에는 관여하지 않는다.

아트월드는 사실 명확하게 이분화되어 있다. 말할 것도 없이, 상업적인 플레이어와 비상업적인 플레이어로의 이분화이다. 여기에서 주의 깊게 살펴보길 바라는 점이 있다. 과거에는 아트의 가치를 정하는데 큰 영향력을 행사했던 미술사가, 이론가, 비평가들이 오늘날에는 급격히 그 힘을 잃어, 좁은 의미의 아트월드로부터 사라져 버린 듯 비친다는 점이다. 중요한 포인트이기 때문에 추후 다시 논하도록 하겠지만, 거액의 돈이 아트 마켓으로 쏟아지고 있는 이 시대에, 비평의 영향력이 극단적으로 상실되고 있음을 우선 기억해두길 바란다.

앞으로 「POWER 100」에 진입할 가능성이 있는 새로운 플레이어는 건축계의 슈퍼스타들이 아닐까 한다. 프랑수와 피노의 절친이라는 안도 타다오, 빌바오의 구겐하임 미술관이나 루이비통 재단 미술관을 설계한 프랭크 게리 등, 화제의 미술관 설계에 뛰어든 건축가는 아트계와의 관계가 돈독해질수록 그 존재감이 커지고 있다.

아트와 건축의 가교 구실을 한다는 점에서 주목할 만한 곳은 런던의 서펜타인 갤러리다. 공동 디렉터인 한스 울리히 오브리스트와 줄리

아 페이튼 존스는, 2009년 「POWER 100」의 1위를 차지했고, 그 후에도 매년 베스트 10에 진입하고 있다(줄리아 페이튼 존스는 2016년에 퇴임했다). 이들은 2000년 이후부터, 매년 갤러리가 위치한 켄싱턴 공원 안에 스타 건축가를 선별해 '서머 파빌리온'을 짓게 하고 있다. 자하 하디드, 다니엘 리베스킨트, 이토 토요, 오스카 니마이어, 렘 콜하스, 프랭크 게리, SANAA(Kazuyo Sejima+Ryue Nishizawa), 장 누벨, 페터 춤토르, 헤르초크&드뫼롱, 후지모토 소스케 등, 현대 건축가 인명록이라도 만들어질 만한 라인업이다. 2012년에 별세한 오스카 니마이어를 제외하면, 건축계뿐 아니라 미술계에도 커다란 영향력을 가진 인물들이다.

'아트월드'란 무엇인가

현대미술의 현장을 만들어내는 것은 프라이머리 플레이어들이다. 그리고 이들이 아트 작품의 가치와 서열을 결정한다. 이는 사실이기는 하나, 과연 정당한 것일까? 예술철학자인 아서 단토는 1964년에 발표한 논문 「아트월드」[37]에 '무언가를 아트로 보기 위해서는, 눈이 비난할 수 없는 무엇인가가 필요하다. 예술이론의 상황이나 아트사의 지식, 즉 아트월드라는 것'이라고 썼다. '아트월드'는 이 논문을 계기로 새롭게 만들어진 조합 단어다. 문장 중 '상황'이라 번역된 단어는 'atmosphere'로, '공기'나 '분위기', 혹은 '환경'으로도 번역될 수 있다. '아트를 결정하는 것은 아트월드이며, 그것은 아트를 결정하는 분위기나 지식'이라는 명확한 순환논법이다.

　이것을 근거로, 같은 예술철학자 조지 디키는 「예술이란 무엇인가?

예술철학자
아서 단토(1924~2013).

제도론적 분석』에서 일련의 논의를 전개했다. 그리고 20년에 걸친 숙고 끝에 1984년, 디키는『아트 서클: 어떤 예술이론』이라는 책을 발표했다.

이 책에 따르면 "아티스트란 지성을 갖추고 아트 작품의 제작에 참여하는 인물. 아트 작품이란 어떤 아트월드(an artworld)의 구성원에게 제시하기 위해 창작되는 어떤 종류의 인공물. 구성원이란 자신들에게 제시된 대상을 어느 정도 이해할 준비가 된 멤버로 이루어진 한 무리의 사람들. 디 아트월드(the artworld)란 모든 아트월드 시스템의 총체. 하나의 아트월드의 시스템이란 아티스트가 어떤 아트월드의 구성원에게 행하는 아트 작품의 제시를 위한 구조"[38]라고 한다.

이 또한 순환논법 혹은 동의어 반복의 전형인 듯한 문장이지만, 주목해야 할 것은 '아트월드'라는 단어의 정의가 단토의 정의와는 다르다는 점이다. 자신이 조합한 단어를 차용(오용) 당한 단토는 사망 직전인 2013년에 간행된 저서『아트란 무엇인가』에 디키의 오용을 부드럽게 타이르듯 다음과 같이 기술했다. "(디키의 제도론은) 기본적으로 무엇이 아

트인지를 결정하는 것은, 요컨대 그가 말하는 곳인 아트월드에 의해서

결정되어야 할 문제라고 말한다. 아트월드에 대한 정의가 나의 것과는

다르다. 디키의 아트월드는 큐레이터, 컬렉터, 아트 비평가, (물론) 아

티스트. 거기에 어떤 형태로든 인생이 아트와 연관된 사람들로 이루어

진 일종의 사회적 네트워크이다. 즉, 무엇인가가 아트 작품이라고 여겨

진다. 그리고 아트월드가 그것이 그러한지 아닌지 판결을 내린다는 것

이다."39

　더불어 단토는 디키의 견해가 올바른 것이라면, 아트는 중세의 기사

도와 닮은 것이 된다고 지적한다. 아트인지 아닌지를 누구나 결정할 수

있는 것이 아니라, 일부 VIP만이 결정할 수 있다는 구조는 '기사 칭호

를 내릴 수 있는 것은 왕이나 여왕뿐'인 기사도의 구조와 같기 때문이

다. 이어, 다음과 같은 말로 디키의 20년에 걸친 숙고를 한순간에 분쇄

했다. "왕의 머리가 비정상이라면, 자신의 말에 기사 칭호를 수여할지

도 모른다."

현대미술은 다른 장르와 같을까 다를까

('무언가를 작품으로 보기 위해서는, 상황에 따른 예술이론이나 예술사의

지식이 필요하다'라는 본인의 주장을 잠시 덮어두고) 순수하게 논리적으

로 생각해 보면, 단토의 디키에 대한 비판은 옳아 보인다. 프랑수와 피

노나 래리 가고시안의 머리가 ('눈'이) 비정상이 아니라고, 누가 판정할

수 있을까? 그러나 아트 이외의 표현 장르로 눈을 돌려보면, 현실적으

로 디키의 주장에는 문제가 없어 보인다. 예를 들어 문학 작품은 대부

분의 경우 아마추어가 문예지나 웹 사이트 등에 발표한 글이나 신인 문학상에 응모한 것을 편집자 등이 읽고, 그것을 문예지에 싣거나 새롭게 기고를 의뢰하거나 해서 소설가나 시인으로 데뷔시킨다. 이미 다른 영역에서 활동하고 있는 인재에게 편집자가 집필을 의뢰하는 경우도 있다. 그리고 최근에는 드문 일이라고는 하지만, 문예평론가나 다른 작가에게 먼저 논평 된 작품이, 문단의 거물들이 심사위원을 맡은 상이라도 받게 되면 '양질의 문학'으로 인정받는 것이다. 일본의 경우, 서점의 직원이 뽑는 '서점 대상'이라는 상도 화제가 되곤 한다.

대중음악이나 영화도 비슷하다. 음악의 경우 데모 음원을 엔터테인먼트 회사나 레코드사에 보내는 것이 기본이다. 또는 라이브 공연을 거듭하며 음악 관계자에게 스카우트되기를 기다리거나, 오디션 혹은 콘테스트에 응모한다. 영화의 경우에는, 자신이 제작한 영화를 필름 페스티벌에 출품하는 방법이 있다. 다른 방법으로는 현장 스태프로 들어가 밑에서부터 경험을 쌓아올리다가, 감독이나 프로듀서에게 인정받아 조감독으로 발탁되는 경우도 있다.

어느 장르에서도 프라이머리 플레이어가 재능의 발굴과 육성에 참여하고 있다. 편집자, 평론가, 문단의 거물, 서점 직원, 엔터테인먼트 회사, 레코드 사, 필름 페스티벌 주최자, 감독, 프로듀서들이 '왕이나 여왕'이며, 그들이 기사 칭호를 수여할 권리를 갖고 책임을 부담한다. 간혹 그렇지 않은 경우도 있겠지만, 기사도적 시스템은 문학, 음악, 영화 등에서는 거의 문제없이 작동하고 있다. 그렇다면, 어째서 현대미술의 경우에만 '왕과 여왕'의 자질을 의심해야 할까? 그것은 오늘날 대중문화의 생산물은 그것이 문학이든 영화든 음악이든, 대부분이 대량생산·

대량소비를 전제로 한 소비재이기 때문이다. 따라서 각 업계의 '왕과 여왕'의 배경에는, 불특정 다수의 소비자가 바로 '대중'이라는 이름으로 존재하며, 그들의 취미와 기호가 '왕과 여왕'의 전제정치를 견제하고 있다(이에 따르는 포퓰리즘의 폐해도 만만찮다. 이 문제는 현대미술에도 어두운 그림자를 드리우곤 하는데, 이에 대해서는 나중에 논하도록 하겠다). 자본주의 사회에서는 현대미술 작품 또한 마찬가지 소비재이긴 하다. 하지만 그 생산량이 월등히 적고, 다른 장르에 비해 단가도 높다. 따라서 현대미술의 소비자는, 특정 소수라고까지는 할 수 없을지라도, 문학이나 영화나 음악에 비해 매우 적을 수밖에 없다. 대중문화가 공화제나 입헌 민주주의라면, 현대미술은 군주제 혹은 과두제*라 할 수 있으며, 그러기를 바라기까지 한다. 적어도 얼마 전까지만 해도 그랬다.

그 증거로서, 예를 들면 미술관이라는 제도적 권위가 있다. 문학, 음악, 영화 등에는 미술관에 해당하는 것이 없다(문학관은 미술관과는 다르다. MoMA나 테이트 모던에 해당하는 문학관은 존재하지 않는다). 그러나 철학자이자 비평가인 테오도르 아도르노가 "저 수없이 많은 미술관이라는 것은, 대대로 내려오는 예술 작품의 무덤과 같다."[40]라고 무덤에 빗댄 미술관은 지금 커다란 전환기를 맞고 있다. '큰 위기에 처해 있다', '그 지위가 크게 흔들리고 있다'라는 표현이 좋을지도 모르겠다. 다음 장에서는 현대의 미술관이 처한 상황에 대해 살펴보고자 한다.

* 소수의 사람이나 집단이 사회의 권력을 독점하고 행사하는 정치 체제.

2장
뮤지엄

아트 전당의 내우외환

홍콩 M+ 관장의 전격사임

2015년 10월, 미술계를 놀라게 한 뉴스가 보도되었다. 2019년 홍콩의 '서구문화구'에 개관될 예정인 미술관 M+(엠 플러스)의 관장 라스 니티브(Lars Nittve)가 3개월 뒤인 2016년, 전격 사임한다고 발표한 것이다. 사임 후, 적어도 1년간은 고문으로 재적한다지만, 대리청정에 나선다는 뜻은 아닌듯했다.

1953년 스톡홀름에서 태어난 라스 니티브는 덴마크의 루이지애나 근대미술관, 스톡홀름 근대미술관의 관장을 역임하고, 테이트 모던의 초대 관장을 지낸 거물급 큐레이터다. M+에서도 2011년 취임 이래, 다국적의 우수한 스태프를 휘하에 두고 뛰어난 능력을 발휘하고 있었다. 니티브 사임의 배경을 다루기 전에, 먼저 홍콩의 현대미술계에 관해 설명하고자 한다. 내가 현대미술 잡지의 편집장이었을 때만 해도, 그가 없는 아트현장이란 존재하지 않는 것이나 다름없었다. 2005년에 특집 기사의 가능성을 타진하기 위해 조사차 홍콩을 방문했을 때에는, 중화

권 아티스트인 'anothermountainman(언아더마운틴맨)'*을 비롯한 몇몇만 활동하고 있었을 뿐, 상업 갤러리는 거의 없고 아트 마켓은 빈약하여, 작가들은 잡지나 광고의 그래픽 디자인이나 제품 디자인 등의 일거리로 연명하고 있었다. 폴 챈이나 리 킷 등, 현재 인기 있는 아티스트가 국제적으로 주목되게 된 것은 그 수년 후의 일이다. 홍콩 특집은 단념했다.

중국의 경제적인 발전이 모든 것을 바꾸었다. 잘 알려진 대로, 한 나라의 아트 마켓의 흥망은 경제성장과 걸음을 같이 한다. 비서구권 중에는 버블경제 이후 침몰한 일본을 대신해 경제와 아트 마켓이 함께 번영한 곳은 BRICs 국가들(브라질, 러시아, 인도, 중국)이었다.

1997년 아시아 금융 위기 이후의 중국은, 21세기 들어서며 경제 성장이 가속됐고, 2007년에는 14.16%라는 높은 성장률을 기록한다.[01] 본토에서는 호화로운 광고가 실린 미술잡지가 잇달아 창간되었다(그 후에는 폐간되었지만). 나의 리서치가 조금은 이른 것이었을지도 모르겠다.

국제 자유항인 홍콩에서는 세금이 부과되지 않는다. 중국 현대미술의 폭발적 열풍과 함께 크리스티, 소더비 등의 옥션하우스가 현대미술 작품의 판매를 시작했다. 가고시안, 페이지, 화이트큐브, 리먼 모핀, 에마뉘엘 페로탕 등 서구권의 유력 갤러리들도 지점을 개설했다. 결정적이었던 것은, 2013년에 '아트 바젤 홍콩'이 시작된 것이다. 세계에서 가장 격조 높은 아트 페어인 '아트 바젤'부터 2002년 개최를 시작한 '아트 바젤 마이애미'에 이은 제2의 원정 개최지로 선정됨으로써, 홍콩은 아

* 홍콩의 시각 디자이너로 본명은 스탠리 웡(Stanley Wong)이다. 〈red, white, blue〉 시리즈가 잘 알려져 있다.

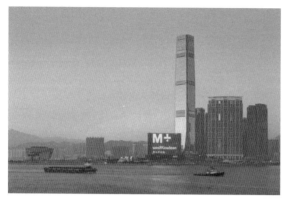

시아 현대미술 마켓의 중심지로 우뚝 섰다. 도쿄나 상하이의 갤러리 관
계자들은 고개를 떨구었다.

퐁피두센터에 견주는 문화시설

'시각문화 미술관'을 표방하는 M+의 개관은 이러한 상황 속에서 홍콩
정부에 의해 구상·계획되었다. 건설·수집·운영자금은 모두 공적기금
으로 조달되며, 상위 기관에 해당하는 서구문화구의 이사장은 홍콩 정
부의 2인자가 맡게 되었다.

앞서 말했듯 니티브가 취임한 것은 2011년. 그는 이듬해에 아트 컬
렉터인 울리 지그를 설득해 중국 작가 325명의 회화, 조각, 영상 등
1,463점을 기증받았고, 더불어 중요 작품 47점을 1억 7,700만 홍콩달
러(약 190억 원)에 매입했다. 울리 지그가 소유한 작품은, 그가 중국 주
재 스위스 대사였던 시절 1980년대 중반부터 모아온 2,000여 점으로,

당시 개관을 앞두고 공사진행 중인 M+ 내부. 2021년 11월 12일에 개관하였다.

M+ 컬렉션이 된 스시 가게 〈KIYOTOMO〉, 쿠라마타 시로 설계, 1988년.

세계 최대일 뿐 아니라 가장 포괄적인 중국 현대미술 컬렉션으로 꼽힌다. M+는 이 작품군을 중심으로 "아트도 디자인도 건축도 영화도 모두 한 곳에 둠으로써, 각자가 서로에게 영향을 주고받는 미술관을 목표로 한다."[02]라는 방침이다. M+의 '+' 기호는 말할 것 없이 기존 미술관에는 없는 플러스알파의 콘텐츠를 뜻한다. 2006년 11월에 발표된 미술관 자문그룹의 성명서에 따르면, "컬렉션은 20세기와 21세기의 시각문화에 초점을 맞출 것이며, '홍콩'의 시각예술, 디자인, 영상, 대중문화 그리고 중국 외의 지역, 아시아, 세계로 확장해 갈 예정"[03]이라고 한다. 중단기적인 작품 구매예산은 17억 홍콩달러.[04] 2014년에는 가구 디자이너인 쿠라마타 시로가 1988년에 설계한 도쿄의 스시 가게를 1,500만 홍콩달러(약 21억 원)에 통째로 구매해 컬렉션에 추가한 것이 화제가 되었다. 건축가 유닛 헤르초크&드뫼롱이 설계한 미술관의 바닥면적은 약

60,000m²(전시 공간은 약 15,000m²). 니티브는 '완성되면 퐁피두센터에 필적하는 문화시설이 될 것'이라고 장담했고, 2019년 개관할 때까지 '확약할 수는 없지만, 관장직에 머물 작정'이라는 코멘트도 덧붙였다.[05] 그랬던 니티브가 사임을 발표했다. 위의 코멘트가 기사화되고 5개월도 지나지 않은 10월의 일이다.

퇴임 기사에 앞선 5월에는, 수석 큐레이터인 토비아스 버거가 홍콩 '타이쿤 활성화 계획' 아트 부문의 장으로 이적했다. 그리고 8월 초순에는, 홍콩의 대규모 문화 공원 '서구문화구(西九文化區)' 전체를 이끄는 CEO였던 마이클 린치가 프로젝트의 지연과 자신의 연령을 이유로 사임했다. 니티브도 '인생에 있어 중요한 것이 무엇인가를 생각해서' 내린 결정이라고 한다.[06] 이 말이 거짓은 아닐 것이다. 당초 2017년 예정되어 있던 개관이 지연된 것만 보더라도, 여러 방면과의 조절에 상당한 시간이 걸리리라는 것은 예상했던 일이다. 문제는 거기에 어떤 '방면'이 포함됐고, 어떤 '조절'이 필요한가에 있다. 도대체 무슨 일이 벌어진 걸까?

「옳은 것은 틀렸다」: M+ 지그 컬렉션 전시회 검열 논란

사실은 울리 지그의 미술품 컬렉션에는 중국 현대미술계의 이단아 아이 웨이웨이가 천안문 광장에서 촬영한 사진 작품이 포함돼 있었다. 마오 쩌둥이 중화인민공화국 건설을 선언했던 천안문을 향해, 작가가 자신의 가운뎃손가락을 치켜들고 있는 사진이다. M+는 그 사진과는 별개로 중국에서 AP 통신기자로 활동했던 홍콩 출신인 류샹청의 사진도 수집하고 있었다. 〈마오쩌둥 이후의 중국〉이라는 제목의 시리즈로, 1989

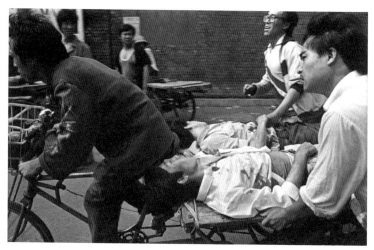

〈마오쩌둥 이후의 중국〉, 류샹청. 1989년. 북경 유명 일간지 『신경보(新京報)』에 실린 6. 4 천안문 민주화 운동 모습. 이 사진으로 류샹청은 퓰리처상을 공동 수상하였다.

년 천안문 사태에서 학생 시위가 탄압받는 모습을 촬영한 것이 포함돼 있는데, 그중에는 피가 낭자한 학생이 자전거로 옮겨지고 있는 장면도 있다.

아이 웨이웨이는 아티스트이자 굳건한 신념을 지닌 액티비스트로, "나는 표현의 자유를 위해 투쟁하고 있으며, 절대로 타협하지 않겠다.", "나에게 있어, 작품 활동과 정치 활동은 하나이다."라고 공언하고 있다.[07] 류샹청은 퓰리처상을 공동 수상한 이력을 지닌 사회고발 사진 저널리스트로, 시리즈 명이 말해주듯 마오쩌둥이 세상을 떠난 이후의 중국 변천사를 촬영해 왔다. 중국 정부 입장에서는, 모두 눈에 거슬리는, 다루기 쉽지 않은 표현주의자들이다.

이처럼 정치적으로 민감한 작품을 수장하게 된 후, 니티브는 기자회

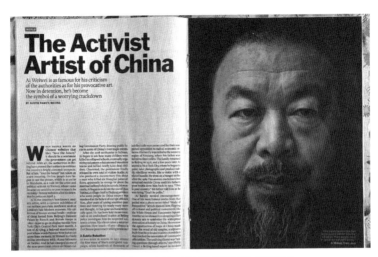

『타임』 지(2011)에는 '중국의 액티비스트 아티스트'로 아이 웨이웨이가 소개되었다.

견에 응했다. 수장 동기를 묻는 말에, "표현의 자유는 중요한 요소입니다. 이 작품들을 입수한 이유는, 물의를 일으킨 주제 때문이 아니라, 예술적인 가치에 의한 것이었습니다."라고 답했다. 작품을 수장함에 있어 서구문화구 관리국으로부터 어떠한 개입도 없었다는 것을 강조하면서, 관리국에 대한 감사와 함께 "친베이징파 의원들의 압력 또한 걱정하지 않는다."라고 덧붙였다.[08] 이 발언은 홍콩 정부뿐 아니라, 그 배후에 있는 베이징까지 의식해 견제한 것으로 해석해야 할 것이다.

그 후, 2014년과 2015년에 스웨덴의 우메오와 영국의 맨체스터에서 「옳은 것은 틀렸다: M+ 지그 컬렉션으로 보는 중국 현대미술 40년」이라는 전시회가 개최되었다. 이는 M+의 프리뷰 개관 이벤트로 기획된 것으로, 2016년 2월에는 본거지인 홍콩에서 컴백 전시가 열렸다. 기획

당시, 앞서 설명한 아이 웨이웨이와 류샹청의 작품도 출품작에 포함되어, 해외전은 그런대로 괜찮을지 모르나, 홍콩전에는 당국의 개입이 있을 것으로 우려되었다.

결과적으로는, 당국에 의한 노골적인 규제 없이 모든 작품이 출품되었다. 하지만 만사가 순조로웠다고는 할 수 없었다. 유럽에서의 자극적인 전시 타이틀에서 '옳은 것은 틀렸다'를 지우고, 다소 중립적인 제목인 「M+ 지그 컬렉션: 중국 현대미술 40년」으로 바꾼 것이다. 2015년 12월 25일 자 『뉴욕타임스』[09]에 따르면, M+의 큐레이터들은 이 전시를 포함해 이후 검열이 이뤄진다면, 그것이 어떤 이유이든 전원 사퇴하겠다고 선언했다 한다. 니티브는 10월 하순의 강연 후 만난 나에게 "그런 사태는 일어나지 않을 것으로 생각한다."라고 했지만, 바로 이어 "그러기를 바란다."라고 힘없이 읊조렸다.

중국의 '일국양제' 하에서의 자유란?

홍콩은 1997년에 영국에서 중국으로 반환된 이래, 이른바 '일국양제(一國兩制)*'하에서 언론의 자유가 인정되고 있다. 그러나 2012년에 친중파인 렁춘잉이 행정장관, 즉 정부의 탑 자리에 오른 이래 베이징의 압력이 높아지고 있다고 느끼는 시민이 적지 않다. 2014년에는 민주적인 행정장관 선출 제도를 요구하는 '우산혁명'이 일어났지만, 결과적으로는

* 한 국가 두 체제라는 뜻으로, 중국이 하나의 국가 안에 자본주의와 사회주의 체제를 모두 인정한다는 방식을 말한다. 이 정책은 1997년 중국에 귀속된 홍콩과 1999년 귀속된 마카오에 적용되고 있다.

2014년 일어난 홍콩 반정부시위는 '우산혁명(Umbrella Revolution)'이라 불린다. 그 주역인 조슈아 윙.

불발로 그쳤다. 베이징에 대한 반감과 함께 체념도 확산되는 형국이다.

2015년 10월부터 12월에 걸쳐서는, 시진핑 체제를 비판하는 서적을 출판·판매하는 서점 주인과 관계자가 잇달아 실종되는 사건이 발생해 중국 당국의 관여가 의심되었다. 중국 정부는 홍콩 정부로부터의 문의에 답변하지 않았고, 왕이 외교부장은 영국 정부를 비롯한 외신의 추궁을 '내정 문제'라며 일축했다. 중국공산당 중앙위원회의 기관지인『인민일보』의 국제판에 해당하는『환구시보』는 2016년 1월 6일 자 사설에 "홍콩의 반체제 인사들은 '두 제도'가 '한 나라'보다 상위에 있다는 환상을 품지 말아야 할 것이다."라는 협박에 가까운 글[10]을 게재했다. 관영『신화통신』은 1월 17일 자 보도를 통해 한 명이 공안 당국에 구속됐다고 전했지만,[11] 과거 범죄와 관련해 본인이 자진 출두한 것이라며 '실종'이나 '언론의 자유'와의 관련은 인정하지 않았고, 18일에 와서야 중국 광저우의 공안 당국으로부터 또 다른 한 명의 실종자가 중국 본토에 있

다는 통지가 홍콩 경찰에게 전달됐다. 하지만 자세한 사항은 그 후에도 밝혀진 바가 없다.

「옳은 것은 틀렸다」전의 책임자로, 중국 대륙 출신인 M+의 시니어 큐레이터 피 리는, "우리가 홍콩에 온 것은 대륙과 달리 표현의 자유가 있기 때문입니다. 그렇다고 미국처럼 늘 자유가 보장되는 것은 아닙니다. 이곳에서는 항상 그것을 확인하고, 옹호하고, 지켜내지 않으면 안 됩니다."라고 했다.[12] 중국 대륙만큼은 아니지만, 서방처럼 완전한 자유는 없다는 이야기다. '이래서 중국은 곤란해'라고, 우익 좌익 할 것 없이 눈살을 찌푸리고 싶어질 것이다. 개인이든 정당이든, 독재 정권이 이끄는 전체주의국가에서는 표현의 자유가 있을 수 없다. 하지만 그것은 독재국가에 국한된 이야기는 아니며, 민주주의국가에서조차 표현의 자유에 대한 개입은 있다. 그렇다고 당국에 의한 강권적인 검열이나 탄압이 어느 나라에서나 흔한 일이라는 뜻은 아니다. 아돌프 히틀러가 '정신착란, 퇴폐적인 인간의 병적인 기형'[13]이라고까지 불렀던 '퇴폐 예술(거의 모든 현대미술)'을 나치가 소각하거나 국외에 매각한 일과 비슷한 사례는, 글로벌 정보화에 의해 소프트한 관리사회화가 진행된 현대에 와서는, 탈레반 등에 의한 인종청소라는 명목의 극단적 문화예술 파괴를 제외한다면 급격히 감소하고 있다. 거의 모든 나라에서 검열은 드러나지 않거나, 매우 세련된 형식을 취한다.

그 대신 늘어난 것이 자기 규제다. 여기에서 말하는 자기 규제란, 국가권력이나 자치단체 등에 의한 검열이 아니라, 미술관이나 전시회 기획자, 혹은 작가 자신에 의한 자제를 가리킨다. 자기 규제의 시작은 외부로부터의 유형무형의 압력에 의한 것이 대부분이지만, 담당자가 자

신의 보신을 위해 윗분의 용색을 알아서 살피기도 한다. M+가 홍콩전 타이틀을 바꾼 것도 스스로의 자제였던 것이 틀림없겠지만, 사안의 성질상 내부고발이 아닌 이상, 진짜 이유는 누구도 알 수 없다. 기사 보도, 문학, 영화, 연극과 마찬가지로, 현대미술 작품에서도 자기 규제의 예는 셀 수 없이 많다. 최근에 일어난 것 중에서, 공공연히 알려진 사건 몇 가지를 소개한다.

스페인·한국·일본에서 일어난 '작품 규제'

2015년 3월 17일, 바르셀로나 현대미술관(이하 MACBA)의 바르토메우 마리 관장이 다음 날 개막을 앞두고 있던 그룹전 「짐승과 주권」의 개최 중지를 결정했다. 이네스 두작의 출품작 〈정복하기 위한 발가벗음〉이 외설스럽다는 이유였다. 이 작품은 나치 친위대의 헬멧이 깔린 바닥 위에서, 전 스페인 국왕인 후안 카를로스 1세, 볼리비아의 여성 활동가인 도미틸라 충가라, 그리고 한 마리의 개가 벌거벗은 채 후배위로 겹쳐 성교하는 모습을 그린 입체 작품. MACBA의 수석 큐레이터인 발렌틴 로마는 "두작은, 식민주의의 역학관계에 대한 깊이 있는 연구사에 밝은 것으로 잘 알려진 아티스트"라며, "예술은 몇 세기에 걸쳐 전형적인 권력을 풍자하고, 희화적으로 그려왔다. 그녀가 하는 일은 바로 그런 것이다."[14]라고 설명했다. 첨언하자면, 「짐승과 주권」 전은 슈투트가르트의 미술관 뷔르템베르기셔 쿤스트페라인과 MACBA의 공동 개최이며, 전시회 타이틀은 우화 등에 등장하는 동물의 형상을 통해 권력에 대해

<정복하기 위한 발가벗음>.
이네스 두작.

논하는 철학자 자크 데리다의 동명 강의록에서 유래했다. 하지만 당시 관장이었던 마리는 "이 작품은 부적절하며, 미술관의 방향성과 맞지 않는다."고 표명했고, 작품을 실제로 본 것은 개막 하루 전인 16일이 처음으로, 마지막 순간에 작품을 몰래 반입시켰다며 큐레이터 팀을 비난했다.

이네스 두작은 곧바로 작품 차용증 사진을 인터넷상에 공개했다. 작품 사진이 게재된 차용증에는, 2월 25일 자로 관장의 서명이 적혀 있었다. 마리 관장이 사전에 작품의 내용을 인지하고 있었다는 것을 보여주는 영락없는 증거다. 큐레이터 팀과 이 전시의 다른 참여 작가들은 항의 성명을 냈고, 현대미술계 안팎에서도 비난의 목소리가 쏟아졌다.

전시를 취소하기로 결정하는 데 있어서 정치적 압력이 있었던 것 아니냐는 의심도 나왔다. MACBA는 비영리 민간재단과 카탈루냐 주 정부, 바르셀로나시, 그리고 스페인 문화청을 주요 멤버로 하는 컨소시엄이 운영하고 있다. 재단의 명예 이사장인 소피아 왕대비는 조각의 모델이 된 후안 카를로스 1세의 부인이다. 마리 관장은 "이사회는 이 건과는 무관하며, 중지 결정을 내린 것은 나의 판단이다."라고 압력을 부정

〈정복하기 위한 발가벗음〉,
이네스 두작.

했지만, 순식간에 소셜미디어가 끓어올랐다. 현장 스태프는 상부에 설명을 요구했고, MACBA에는 전시회 개최 중지에 항의하는 시민단체들이 들이닥쳤다. 마리 관장은 3월 20일에 중지 결정을 철회했고, 「짐승과 주권」 전은 이튿날인 21일, 두작의 작품을 포함해 완전한 형태로 개막했다.

바르셀로나 현대미술 관장 마리는 결국, 개막 다음 날인 22일에 사임했다. 그러나 사임하기 직전에, 수석 큐레이터 발렌틴 로마와 프로그램 책임자인 폴 프레시아도를 관장의 권한으로 해고하는 일도 잊지 않았다. 보복성 인사로밖에 볼 수 없는, 뒤끝이 개운치 않은 이야기다.

새로운 회장을 요구하며, 사퇴한 국제 미술관 위원회 3인

이 이야기는 여기에서 끝나지 않는다. 사건으로부터 반년 이상이 지난 2015년 11월, 국제 근현대 미술관 위원회(이하 CIMAM)의 이사를 맡은 3인의 미술관장이 이사직에서 물러나겠다고 발표한 것이다. 도하의 아

랍현대미술관(마타프) 관장 압델라 카룸(좌), 이스탄불의 SALT 연구&프로그램 부문 디렉터인 바시프 코르툰(가운데), 에인트호번의 반 아베 미술관 관장 찰스 에셔(우), 모두가 국제전 기획 경험이 풍부한 거물급 큐레이터이자 비평가이다. CIMAM은 '세계 미술관 의회(ICOM)'의 산하 조직으로, 직역하면 '현대미술의 미술관 및 컬렉션을 위한 국제적 위원회(International Committee for Museums and Collections of Modern Art)'이다. 공식 웹 사이트의 설명[15]에는 '근현대미술의 수집 및 전시에 관한 이론적 · 논리적 · 실제적 문제를 논의하기 위한 전문가들로 구성된 국제회의'라고 기재되어 있다. 1962년에 설립되어, 2015년 시점으로 63개국 총 460명의 멤버가 소속되어 있다.

사임의 이유는 CIMAM의 이사장이 바르토메우 마리, 바로 그였기 때문이다. CIMAM은 사건 발생 직후인 4월, 마리가 이사장직에 그대로 머물 것임을 공식 발표한 바 있다. 3인의 관장이 사임 시에 발표한 성명을 번역하면 다음과 같다.

국제 미술관
위원회 3인.

우리는 현대의 모든 문제에 적극적인 관심을 갖고 있는 미술관이, 다양한 의견을 자유롭게 교환하고, 정부의 방침이나 사회 다수파의 의견, 그리고 그것들과 상이한 의견에 대한 법률 논의가 허용되고 장려되는 곳이어야 한다고 생각합니다. 미술관은, 새로운 착상이나 가능성을 사회에 도입할 수 있는 중요한 장소 중 하나이며, 그로 인해 위협에 노출되는 경우가 종종 있습니다. 우리는 오늘날에 있어 CIMAM의 중요 과제란, 가능한 한 논의의 장을 옹호하면서, 행동의 윤리적 규범을 아티스트, 큐레이터, 관객에게 알리는 것에 있다고 생각합니다. 최근의 MACBA(바르셀로나 현대미술관)에서, 또한 CIMAM 이사회 내부에서의 일련의 사건으로 의해, 우리는 현 이사장이 이러한 가치를 확실히 옹호할 수 있는지에 대해 의문을 품게 되었습니다.

따라서 이사직을 사임하는 것 이외의 다른 선택지는 없다고 느끼고 있습니다. 이사회가 CIMAM 회원들의 이해관계를 어떻게 대표할 것인지에 대해 더는 확신이 서지 않기 때문입니다. 우리는 회원으로는 남아, CIMAM이 가까운 장래에 새로운 지도력을 바탕으로 신뢰성을 되찾기를 바랄 것입니다. 이사회가 미래의 지침을 올바르게 정할 수 있기를 바랍니다.[16]

이 이야기는 여기에서도 끝나지 않는다. 2015년 12월 2일, 전 바르셀로나 미술관 관장이었던 바르토메우 마리가 한국의 국립현대미술관의 관장으로 내정되고, 그 달 14일에 부임한 것이다. 12월 3일 자『동아일보』에 따르면, "미술관을 관할하는 문화체육관광부는, 면접을 통

해 MACBA의 기획전 문제에 대해 '미술관을 보호하기 위해 모든 책임을 지고 사임했다.'라는 설명을 들었으며, 특별한 문제가 없다고 판단했다."[17]고 한다. 공모에 의한 선임이었고, 임기는 3년이며, 외국인이 선임된 것은 사상 처음이다.

관장 후보로 마리의 이름이 거론되었을 때, 한국 현대미술계는 즉각 반응했다. 선임에 앞선 11월에 '국립현대미술관 관장으로 바르토메우 마리가 선임될 가능성에 반대하는 공개 탄원(서명운동)'[18]이 페이스북에 개설돼, 불과 사흘 만에 800개가 넘는 서명을 받은 것이다. 그중에는 국제적으로 저명한 아티스트 구정아나 양혜규의 이름도 있었다.

이처럼 빠른 반응에는 복선이 있었다. 2014년 여름, 거의 검열에 가까운 스캔들이 터졌던 것이다. 광주 비엔날레 개최 20주년을 기념한 특별전 「달콤한 이슬: 1980 그 후」의 의뢰로 제작한 걸개그림 〈세월 오월〉이 문제가 된 것이다. 아티스트 홍성담과 그의 동료인 광주 시각 매체 연구소의 멤버가 공동 제작한 것으로 전시 거부라는 쓰라린 경험을 당했다(최근 한국에서는 비슷한 사건이 영화나 연극 분야에서도 일어나고 있다). 홍성담 본인은 "〈세월 오월〉에 새긴 것은 '계엄령'과 '정국(靖國)'"[19]이라고 밝힌 바 있다.

이 사건의 경위를 자세히 보도한 요시카와 미카의 리포트 「광주 비엔날레 2014 특별전 전시 거부 사건」[20]과 오카모토 유카의 에세이 「2014 광주 비엔날레 '검열'을 둘러싸고」[21], 그리고 케이트 코로치가 『딜레탕트 아미』에 기고한 「세부를 넘어서: 광주 비엔날레의 검열」[22]과 『한겨레』(일본어판)[23], 『코리아 헤럴드』[24] 등 여러 웹 저널리즘을 근거로 사건을 되짚어보자.

허수아비가 된 대통령

작품의 제목에서 짐작되듯, 〈세월 오월〉은 세월호 침몰 사건을 다룬 작품이다. 250×1,050cm의 가로로 긴 화면의 중앙에, 실제로는 배에서 구출되지 못했던 학생들이 빠져나올 수 있도록, 침몰한 세월호를 거꾸로 들어 올리는 거대한 남녀의 모습이 그려져 있다. 흰색 셔츠와 검은색 바지 차림에 머리띠를 두른 남성은 오른손에 총을 들고 있고, 노란색과 붉은색의 한복을 입은 여성은 왼손에 김밥이 든 바구니를 쥐고 있다. 김밥은 1980년 광주 사건 당시, 정부에 대항해 일어선 학생과 시민들에게 여성들이 나눠주었던 음식이다. 즉 이 남녀는 광주 시위에 참여했던 사람들을 상징한다. 총을 든 남성은 화면 왼쪽에도 몇 명이 더 있는데, 잔뜩 화가 난 얼굴의 박근혜 대통령과 격론을 벌이고 있다. 대통령은 다리가 하나뿐인 허수아비로 묘사돼 있고, 뒤에 있는 군복 차림의 아버지 박정희 전 대통령과 검은 옷차림의 김기춘 비서실장에게 조정을 받는 것처럼 보인다. 그 뒤에는 대통령의 수족과도 같은 측근들과 한국 최대의 재벌기업인 삼성그룹의 총수 이건희 회장이 대기하고 있다.

그 외에도 종군위안부, 아베 신조 일본 총리, 김정은 위원장 등도 그려져 있어, 요컨대 이 작품은 광주 사건과 세월호 침몰 사건은 우발적으로 빚어진 것이 아니라, 동아시아의 근현대사에 내재하는 정치적·사회적 모순이 만들어낸 사건이라는 고발을 담고 있다.

문제가 된 것은 박근혜 대통령 주변의 묘사였다. 특별전은 "국가 폭력에 대한 기억과 증언, 또는 저항정신을 내포하면서, 또 그 저항정신과 상흔에 대한 치유의 메시지를 담은 작품을 국내외의 주요 작가 47명의 작품으로 구성한다."라는 취지였으며, 〈세월 오월〉은 앞에 기술한

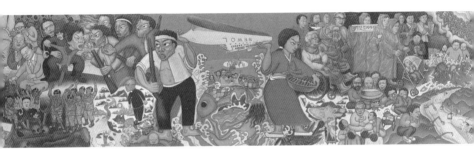

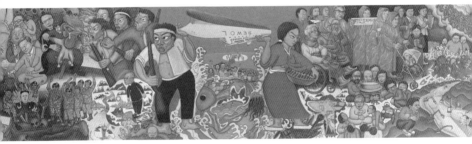

홍성담의 걸개그림 〈세월 오월〉의 원본(위)과 수정본(아래).

내용대로 비엔날레 재단으로부터 의뢰받은 것이었다. 그러나 특별전 협력 큐레이터 중 한 명이, 한창 제작 중이던 작품의 해당 부분을 스마트폰으로 촬영해 광주시의 공무원에게 보여주고 만다. 요시카와 미카의 리포트에 의하면 '걱정이 되어', 홍성담에 의하면 '업적을 앞세워 승진하고 싶어서'였다고 한다. 개막 하기 전인 7월, 사진을 찍은 협력 큐레이터와 특별전 책임 큐레이터인 윤범모가 두 차례에 걸쳐 작가의 작업실을 찾았다. "이 그림 때문에 중앙정부로부터 광주시로 내려오는 예산이 삭감될지도 모른다."는 말을 들었을 때는, "이미 결정된 예산이 그런 이유로 깎일 리가 없다."며 거절했지만, 두 번째 방문에는 홍성담도 한발 물러나 대통령의 얼굴을 흰색으로 지우거나, 닭의 얼굴로 수정하는 대안을 내놓았다. 두 큐레이터는 닭 얼굴 쪽에 동의했다. 그러나 수정안은 불에 기름을 붓는 결과를 불렀다.

한국에서 닭은 무엇이든 금세 잊어버린다는 이미지가 있다. 또한 닭의 발음은 '박'과 비슷해서 박근혜 대통령에게는 '닭근혜'라는 별명이 붙어있다. 8월에 들어 수정안의 사진을 본 광주시의 임원들은, 닭의 얼굴을 다른 것으로 바꿔 그리던지, 아니면 박정희 전 대통령의 계급장과 검은색 선글라스를 없애고 김기춘 비서실장과 이건희 회장도 지우라고, 협력 큐레이터를 통해 홍성담에게 요청했다. 홍성담은 "임원의 수정 요구를 고스란히 작가에게 전달이나 하고, 그게 큐레이터가 할 짓인가?"라고 분노하며 이를 거부했다. 결국, 특별전의 개막 하루 전인 8월 7일, 오현국 부시장은 윤장현 시장과 의견 조율을 끝낸 사안이라며 '전시를 불허한다'는 성명을 냈고, 비엔날레 재단은 개막 당일인 8일에 '전시 유보'를 발표했다. 사실상 전시가 동결된 것이다.

이후 여론이 반발하자, 시민운동가 출신인 윤장현 시장은 "내 말에 오해가 있었다. 시는 문화예술을 지원하되, 간섭은 하지 않는다."고 해명했다. 그러나 물밑에서는, 시민운동 시절 함께 싸웠던 홍성담에게 전시하지 말아 달라는 문자메시지를 보낸 것으로 알려졌다. 전시 동결 후, 특별전에 출품했던 한국 작가 3명이 작품을 철거했고, 11명이 시장에게 탄원서를 보냈다. 오키나와의 사키마 미술관이 소장한 작품을 출품한 사진작가 3명을 포함한 일본인 관계자들도, 연명으로 홍의 작품을 전시해 줄 것을 요청하는 서한을 보냈다. 참여 작가이자 영화감독인 오우라 노부유키는 자신의 판화 작품을 뒤집어 바닥에 엎어놓고 '검열에 항의한다'는 글을 붙였으며, 더불어 자신의 영화 상영을 중단하라고 요구했다. 광주의 주최 측은 수세에 몰렸다.

책임 큐레이터인 윤범모는 10일의 사임 발표를 통해 "행정 관료들로부터 협박에 가까운 수정 요구를 받았다"며 광주시와 비엔날레 재단을 비판했다. 13일에는 비엔날레 재단과 전시회를 공동 주최하는 광주시립미술관의 황영성 관장도 사의를 표명했고, 18일에는 비엔날레 재단의 이용우 대표이사가 사퇴 기자회견을 열었다. 비평가이기도 한 이용우 대표는, 기자회견 자리에서 "미술 비평가라는 관점에서는 작품은 전시되어야 한다. 한 나라의 대통령을 풍자하는 것이 금기 사항이라고 생각하지 않는다. 예술적 표현의 자유는 전시회 경비예산을 정부가 쥐고 있다는 이유만으로 제한돼서는 안 된다."라고 말했다. 홍성담은 24일에 기자회견을 열어, 윤범모의 복귀와 사태 수습을 조건으로 전시 요구를 취하한다고 발표했다. 작품을 자진 철거했던 3명의 작가에게는 원래 자리로 돌아와 달라고 부탁했다. 그 후에도 작가들에 의한 항의 활동이

벌어지거나, 특별전과 관련한 심포지엄에서 검열이 주제가 되기도 했는데, 홍성담은 일본 잡지 『임팩션』에 기고한 논고에서 요구를 철회한 이유를 다음과 같이 기술하고 있다.

비엔날레 본전 개막식을 앞두고, 본 전시에 초대된 동료 화가들에게 피해를 주고 싶지 않았기 때문이기도 했지만, 무엇보다도 비엔날레 재단과 광주시가 서로 책임을 떠넘기는 모습이 마음 아팠다. 윤장현 광주시장은 7월에 막 취임했던 터라 자신이 비엔날레 재단의 이사장이기도 하다는 사실을 까맣게 몰랐다. 그는 결국, 자기 자신에게 책임을 전가하는 코미디를 연출한 것이다.

그 후 2016년 12월, 이른바 '최순실 게이트 사건'에 의해 대통령 탄핵소추안이 가결됐다. 정권에 비판적인 문화인에 대한 블랙리스트까지 작성된 일이 발각되어, 다음 달 현직 장관이 구속됐다. 2017년 3월, 한국 헌법재판소는 재판관 8인 전원 일치로 대통령 파면을 가결했다. 박근혜는 탄핵·파면으로 실직한 역사상 첫 대통령이 되었다.

알면서도 모른 체 하는 도쿄도 현대미술관

이야기를 한국 국립현대미술관의 관장 인사로 되돌려 보자. 바르토메우 마리는 취임 이후인 2015년 12월 14일, 기자회견을 열어 "모든 종류의 검열에 반대한다."고 선언함과 동시에, 바르셀로나 현대미술관에서의 사건에 관한 보도는 잘못되었다고 주장했다. 같은 일자의 『연합뉴

스』(영문판)[25]에 근거해, 마리 관장의 코멘트를 옮겨보면 다음과 같다.

나는 모든 종류의 검열에 반대하며, 표현의 자유를 지지한다. 그것이 나의 가치관이다. 지명에 반대하는 아티스트가 있다는 것은 유감이지만, 지지해 주는 사람도 많다. 몇몇 사람들이 말하는 과거에 일어난 일이 아닌, 여기에서 무엇을 하느냐에 의해 평가받기를 원한다. 「짐승과 주권」전의 개막이 늦어진 이유는, 어떠한 정보가 내게는 숨겨졌기 때문이다. 그리고 내게는 적절히 대응할 시간이 충분치 않았다. 개막을 늦춘 과오에 대해서는 인정한다. 그 과오가 낳은 매우 부정적인 결과를 고려해, 나는 사퇴를 자청했다.

이 이야기는 아직도 끝나지 않았다며 얼마든지 계속 쓸 수는 있지만, 이제 그만두자. 한 가지만 짚어두자면, 이 정도로 끔찍한 사건 중에도 그나마 유일한 구원이라 할 수 있는 것은, 관계자들이 한결같이 발언하고 있다는 점이다. 규제를 당한 측이야 항의의 목소리를 내는 것은 당연하다 쳐도, 규제한 측인 바르토메우 마리도, 윤범모도, 윤장현도, 이용우도, 설득력은 누구 하나 없을지언정 열심히 변명에 힘쓰고 있다. 스페인도 한국도 일단은 민주주의 국가이고, 현대미술은 언쟁을 주고받으며 발전해 왔으니 그럴 만도 하다. 아이 웨이웨이나 류샤오보, 푸시 라이엇을 비롯한 다수의 표현주의자를 탄압하는 중국이나 러시아와는 달리, 민주주의 국가에서는 주최자, 운영자, 기획자라면 어떠한 표현 장르라 해도 언어에 의한 책무성이 요구된다. 그것이 공립 미술관이

〈국제회의에서 연설하는 일본의 총리대신이라 불리는 남자의 비디오〉, 아이다 마코토, 2014년. (비디오, 26분 7초 장면).

라면(아니, 사립이라 할지라도) 더욱 말할 것도 없다.

"그에 비하면 일본은…"하고, 애국자로서 가슴을 펴보고도 싶지만, 알다시피 일본의 사정도 스페인이나 한국과 별반 차이가 없다. 아니, 규제한 측이 사죄는커녕 경과 설명도 하지 않으며, 규제한 사실조차 인정하지 않는다(공식적으로 발표하지 않는다)는 점에서는 위의 두 사례만도 못하다. 그 예로, 2015년 여름 도쿄도 현대미술관(이하 MOT)에서 일어난 아이다 마코토와 아이다가(家)*의 작품 2점에 대한 '작품 철거 요청' 사건을 들 수 있다.

소셜미디어가 끓어오르고, 신문이나 인터넷 미디어에서 상당한 화제

* 아이다와 그의 아내이자 역시 아티스트인 오카다 히로코, 아들인 아이다 토라지로로 구성된 아티스트 유닛.

가 되었음에도 불구하고, MOT 그리고 철거를 요청한 당사자인 MOT 의 수석 큐레이터 하세가와 유코도, 현재까지 그 어떤 공식 기자 회견이나 문서를 통한 발표조차 없다. 해당 작품의 하나는, 아이다가(家) 3인이 문부과학성 교육방침에 대한 뼈 있는 농담을 서툰 먹글씨로 써 내린 〈격〉(檄)이라는 작품이고, 다른 하나는, 아베 신조를 닮은 아이다가 자신의 용모를 이용해 제작한 〈국제회의에서 연설하는 일본의 총리대신이라 불리는 남자의 비디오〉라는 작품이다. 양쪽 모두 가벼운 웃음을 자아내는 유머러스한 작품으로, 중량급의 〈정복하기 위한 발가벗음〉이나 〈세월 오월〉과는 비교조차 안 될 정도로 내용은 가볍다. 하세가와 유코는 일본을 대표하는 큐레이터로, 수많은 국제전을 기획 제작하고 있다. 그러나 유머감각은커녕 국제적으로 공유되는 상식인 '표현의 자유'나 '책무성'이라는 어휘는 그녀의 사전에는 존재하지 않는 듯하다.

아티스트 유닛, 'Chim↑pom(침폼)'의 수난

도쿄도 현대미술관에서는 그 밖에도 검열, 아니 그 이상의 규제를 가하고 있다. 아이다 마코토와 아이다가(家)에 대한 '작품 철거 요청'이 화제가 되고 있던 바로 그때, 도쿄의 '아티스트 런 스페이스*: Garter'에서 개최된 아티스트 유닛 Chim↑pom(이하 침폼)의 결성 10주년 기념전 「참기 어려운 것을 참아↑삼가기 어려운 것을 삼가」** 전에서 그 사실이 밝

* Artist-run-space, 작가가 직접 운영하는 미술 공간을 말한다.

** '참기 어려운 것을 참아, 삼가기 어려운 것을 삼가'라는 말은 1945년 일왕의 항복 선언문 중 일부로, 현재에는 종전 선언에 대한 상징적인 문장으로 여겨지고 있다_역자주

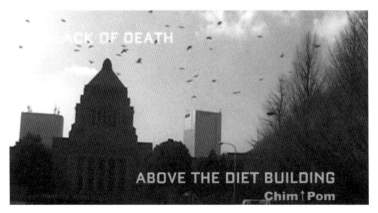

⟨BLACK OF DEATH⟩, Chim↑pom, 2008~2009년. 영상 중 일부.

혀졌다. 아이다의 제자인 침폼의 리더 우시로 류타는, "검열과 자제 등
의 문제가 발생하면, 곧바로 미술관 때리기가 시작되고, 작품의 배후에
있는 사회적 문제가 논의에서 빠지게 되는 것은 안타까운 일이다. 주최
자가 가해자이고, 아티스트가 피해자라고 하는 이항 대립 또한 괴상하
다. 아이다 씨도 그렇겠지만, 침폼도 미술관 등과의 교섭 결과에 따른
타협을 계속해서 받아들여 왔다. 이 전시회는 침폼의 흑역사이기도 하
다"라고 이야기한다.[26]

　간결한 설명이긴 하지만, 보다 쉬운 이해를 돕기 위해 이 전시에 출
품된 ⟨참기 어려운 BLACK OF DEATH⟩라는 비디오 작품에 달린 설명
을 덧붙이고자 한다. 재미있어서 작가의 동의를 얻어 전문을 그대로 옮
긴다.

　감사하게도 도쿄도 현대미술관이 작품을 소장해 주었고, 미술

관 소장인 이 작품을 이번 컬렉션전에도 출품해 주었다. 그러나 컬렉션 할 때와 전시할 때에 타진된 것은, 통칭 나베 쓰네 하우스(요미우리신문 그룹 회장, 와타나베 쓰네오 씨의 자택 맨션) 상공에 까마귀를 모은 장면을 자르기로 한 것. 속뜻은 지금까지 분명치 않지만, 지브리 전 등으로 요미우리와의 관계가 깊은 까닭이리라 짐작하며 처음에는 거부해 보았지만, 특별히 개인 공격이 목적도 아닐뿐더러 자른다고 해도 작품 전체의 콘셉트에는 영향이 없을 듯하고, 무엇보다도 귀찮았기에, 적당한 때(그가 돌아가신 후)가 오면 원래로 되돌리도록 결정하고 합의했다. 의도치 않게 '죽음'이 작품에 영향을 준 이 버전이야말로, 바로 타이틀 그대로인 〈BLACK OF DEATH〉이다.

알고 보니 '속뜻'은 실로 단순했다. MOT에서 이 작품의 소장을 침폼에게 타진한 시기는, 우지이에 세이치로가 관장으로 있던 2008년의 일이라 한다(소장 결정은 그 후인 2013년. '나베 쓰네 하우스 컷 버전'의 전시는 2014년). 2002년 취임이래, 2011년에 사망할 때까지 MOT의 관장으로 있던 우지이에 세이치로는, 도쿄대학을 졸업한 후 요미우리신문사에 입사해 니혼 TV 방송망 대표이사 회장, 요미우리신문 그룹 본사 이사 고문역을 역임했다. 나베 쓰네의 주인공인 와타나베 쓰네오와는 고교, 대학 모두 동창으로 '절친'이라 불리는 인물이다. 그럼 그렇지, 척하면 척이다.

「참기 어려운 것을 참아↑삼가기 어려운 것을 삼가」 전에서는, 또 하나 놓쳐서는 안 될 설명이 있었다. 〈참기 어려운 기합 100연발〉이라는

도쿄도 현대미술관.

비디오 작품의 설명이다. 이 작품에 검열, 다시 말해 규제를 가한 것은 미술관이 아닌 국제교류기금*이다. 설명에는 이렇게 써 있다. "어떤 나라의 비엔날레에 출품하기 위해 큐레이터로부터 작품 타진이 들어왔을 때, 국제교류기금으로부터 부정적인 통보를 받았다. 이유는 '아베 정권이 되고부터, 해외에서의 사업에 대한 체크가 엄격해졌다. 서류로 통보하지는 않지만, 최근에는 방사능, 후쿠시마, 위안부, 조선 등의 금기어가 있어서, 그것을 어기면 총리와 가까운 부서의 사람들로부터 직접 항의가 들어온다.'라는 것. 금기사항들을 애매하게 흐리는 편집도 제안 받았지만, 결국 다른 작품을 출품하기로 합의했다."

* 베니스 비엔날레 일본관 전시를 주최하는 등 국제문화교류에 관한 사업 진행을 목적으로 하는 외무성 소관의 독립 행정법인

'총리와 가까운 부서의 사람들로부터 직접 클레임이 들어온다'는 말이 사실인지 어떤지는 물론 확인 불가능하다. 하지만, 아베 정권의 핵심에 있는 측근들이나 그들의 안색을 살피는 사람들이, 현대의 문화예술표현에 그 어느 때보다 신경질적인 것은 분명해 보인다. 지금의 교류기금은 일본 사업보다도 해외 진출에 힘을 쏟고 있는데, 해외에서 열리는 전시회의 일본 프리뷰 전시를 지원하거나, 큐레이터의 인적 교류에 예산을 할애하는 일 등으로, 일본 미술관과의 관계에 있어 그만큼의 큰 영향력 쥐고 있다. 한국과 일본의 예만 봐도, 현대미술에 대한 개인적인 관심 따윈 없이, 안위를 걱정하는 데만 급급한 문화 관료의 간섭은 앞으로 갈수록 늘어날 가능성이 높다. 아티스트와 미술관(그리고 관객)에게는 참으로 곤란한 일이다.

보이지 않는 컬렉션과의 싸움

오늘날의 명문 미술관들을 위협하는 요소는 검열이나 자기 규제만이 아니다. 이 시대에 특정 라이벌 출현이 그들의 존재를 위협하고 있다. 문제는 미술관의 기반이라 할 수 있는 컬렉션과 관련된다. 이미 앞서 여러 번 언급했듯, 세계적인 슈퍼 부유층의 출현 및 대두와 점점 높아져만 가는 이들의 구매욕으로 인해, 현대미술 작품의 가격은 전례 없이 치솟고 있다. 신흥 개인 컬렉터가 돈의 힘으로 작품을 사들이고, 백전노장의 딜러가 가격을 결정하는 실제 조정자라는 소문이 파다할 정도로 시장을 좌지우지하는 이 시대에, 1929년 이래의 역사를 가진 뉴욕현대미술관(이하 MoMA), 1977년에 개설된 파리의 퐁피두센터, 2000년에 개관한 런던의 테이트 모던 등으로 대표되는 유명 현대미술관들은, 이들과의 싸움에서 과연 이길 수 있을까? 수집, 보존, 전시, 연구, 교육 보급을 5대 미션으로 삼는 미술관은, 앞으로 특히 '수집'에서 뒤처지게 되는 건 아닐까? 그렇게 되면, 이들 미술관의 수집품의 질과 양은 상대

적으로 약화되고, 그에 따라 권위 또한 낮아지는 건 아닐까?

질 높은 작품의 쟁탈전은 갈수록 치열해질 것이다. 기부금이나 공적 기금을 주요 재원으로 하는 미술관은, 슈퍼 컬렉터에 비해 예산 면에서 압도적으로 불리하다. 미술관 간의 경쟁 또한 만만치 않다. 어느 쪽도 그리 녹록지 않아 보인다. 실제로 2010년에 갤러리스트에서 로스앤젤레스 현대미술관(이하 MOCA) 관장으로 이직한(그리고 2013년에 사임했다) 제프리 다이치는, 2012년 아트 바젤에서 열린 공개 대담에서 이렇게 투덜댔다.[27]

아티스트나 컬렉터나, 아름답게 전시할 수 있는 사립 재단을 보유한 억만장자에게만 작품을 판다. 이러한 시대에 어떻게 해야 많은 관객을 끌어들이느냐는 큰 과제다. (⋯) 작가에게 '이름 있는 재단에 작품을 파는 것과, 한정된 공간에, 게다가 4~5년에 한 번밖에 전시할 수 없는 미술관에 파는 것 중 어느 쪽이 좋아?'라고 묻는다면 어떤 답이 돌아올 거라 생각들 하시는지?

"과연 그렇겠군."하고 (재단을 보유한 억만장자를 제외한) 마음 착한 독자는 가슴 아파할지도 모른다. 그러나 그런 걱정은 사실 접어둬도 된다. 당시엔 운영이 원활하지 않았던 MOCA의 관장이었던 다이치가 한 말에는, 일면 정곡을 찌르는 부분도 있다. 하지만, 작품 수집의 경쟁상대가 늘었다 한들, 미술관의 권위란 높아지면 높아졌지, 지금보다 떨어질 일은 결코 일어나지 않는다. 역사적 가치가 정해진 과거의 명작은 이미 그들의 수중에 있으며, 어지간한 일이 아니면 외부에 유출하지도

않는다. 그리고 앞으로도 일정량의 명작 입수는 보장되어 있는 것이다.

어째서 명문의 권위는 흔들리지 않는가

왜냐하면, MoMA를 필두로 하는 명문 미술관이 명작을 소장하지 않는 것을, 협의의 아트월드가 허용하지 않기 때문이다. 작품의 가치를 보증하고, 유지하고, 높이는 장치로서, 미술관의 존재와 권위는 반드시 필요하기 때문이다. 이 책의 '들어가며'에 "베니스 비엔날레는 '홍백가합전'과 비슷하다."고 쓴 바 있는데, 명문 미술관은 베니스 비엔날레와 똑같은 구도와 역학으로 '홍백'의 역할을 수행하고 있다. 가수의 실력이 좋고 나쁨은 일반인의 귀로도 알 수 있을지 모르지만, 현대미술 작품의 좋고 나쁨은 전문가의 눈에 의한 판단을 필요로 한다. 전문가란 '협의의 아트월드의 구성 멤버'를 뜻하며, 명문 미술관은 그 맨 앞에 위치한다.

아티스트의 브랜드 가치를 높이기 위한 방법은 미술관에 의한 것이 최상이자 최고인 것이다. 그렇기 때문에 명문 미술관이 작품을 구입할 때는 딜러로부터 30%나 때에 따라서는 그 이상을 할인해 받는 것이 관례로 되어 있다. 이것은 소문이나 어디서 전해들은 말, 혹은 추측이 아니라, 구겐하임 미술관의 학예 담당 과장인 존 영이 취재[28] 중에 답했던 이야기다. 역사에 남는 명작은 명문 미술관에, 그것도 시세보다 싸게 들여올 수 있는 가능성이 있다. 존 영은 그러나, '어디에 힘을 실을지는 생각해야만 하지만'이라는 말을 잇고 있다. 그렇다, 유리한 싸움이긴 해도, 경쟁은 역시 치열한 것이다.

명문 현대미술관이 아직도 권위를 쥐고 있다는 것은, 위의 3개 미

술관을 비롯해 그곳의 관장들이 자주 언급한 『아트 리뷰』의 「POWER 100」에 늘 이름을 올리고 있다는 것으로 증명되고 있다. 2015년의 리스트[29]를 보면, 테이트 모던의 니콜라스 세로타 관장이 5위, MoMA의 글렌 라우리 관장이 7위, 퐁피두센터의 베르나르 블리스텐 관장과 세르주 라비뉴 이사장이 15위에 올라있다. 그밖에 휘트니 미술관의 아담 와인버그 관장이 9위, 암스테르담 시립미술관 베아트릭스 루프 관장이 22위, 로스앤젤레스 카운티 미술관(LACMA)의 마이클 고반 관장이 31위, 베를린 국립 미술관 내셔널 갤러리의 우도 키텔만 관장이 60위, 뉴욕 롱아일랜드시티의 MoMA PS1의 클라우스 비젠바흐 관장이 62위 등이다.

이중 니콜라스 세로타와 글렌 라우리는 '장기집권'의 실력파로, 오랜 기간 상위를 점하고 있지만(특히 세로타는 2002년 이후 '베스트 10'을 벗어난 적이 없고, 2014년에는 1위에 랭크되었다) 다른 관장들은 유동적이다. 개인과 조직의 간판 중 어느 쪽이 평가되고 있는지는, 인사 이동이 있을 때마다 이 리스트를 보면 잘 알 수 있다.

하지만, 이들의 존재 의의는 최근 몇 년 사이 거대한 적에게 크게 위협받기 시작했다. "적이란 신흥 슈퍼 컬렉터이다"라고 한다면 "응?"하고 고개를 갸웃할 독자가 대부분일 것이다. '바로 조금 전에 "슈퍼 컬렉터가 작품을 아무리 사들여도, 명문 미술관의 권위가 떨어질 일은 없다"고 했잖아.' 라고 말이다.

분명히 그렇게 말했고, 그것은 결코 실수가 아니다. 다만, 그것은 작품의 수집에 국한된 이야기였고, 미술관의 5대 미션 중 '전시'에 관한 싸움에서는 명문 미술관이 불리한 상황이 맞다. 그러나 이것은 미국 최정상 아트 딜러 제프리 다이치가 말한 전시의 아름다움에 관한 싸움은 아

니며, 그 이전의 상황을 지칭한다. 정확히 말하면, 싸움 자체가 존재할 수 없다는, 즉 그들은 싸우려 들지 않으며, 싸워 주지도 않는다는 점에서 이미 지고 있다. 무슨 말일까?

관객 동원에 무관심한 미술관

2015년 11월, 미합중국 상원 재정위원회는 사립미술관 10여 개를 상대로 개관 시간, 기부금 명세와 총액, 자산평가액, 외부로의 작품 대여 등에 대한 정보공개를 요청했다. 대상은 브란트 재단의 '아트연구센터'와 '글렌스톤 미술관', 대부호인 일라이 브로드가 같은 해 9월에 막 문을 연 '더 브로드' 등이다. 모두가 비교적 신설이고, 최고급 현대미술 작품을 소장하고 있는 미술관이다. 문화예술 분야 전문 기자인 패트리샤 코헨이 『뉴욕타임스』에 기고한 기사[30]에 따르면, 위의 위원회가 문제로 삼은 것은, 국가에 의해 인정된 비과세라는 특권에 걸맞은 공익을 그들이 충분히 사회에 제공·환원하고 있는가 하는 점이었다. 미국에서는, 미술관에 작품을 기부하면 소득세 신고 시 시장가격 전액을 공제받는다. 상당한 액수의 세금을 내지 않아도 되기 때문에, 이 면세 조치는 실질적인 공익 조성에 해당하는 것으로 간주되고 있다.

위 재정위원회는 10개월 전에 같은 기자가 쓴 다른 기사[31]를 읽고, 조사를 시작하기로 결정한 것으로 보인다. 무시할 수 없을 정도로 많은 수의 부유한 컬렉터가 '자신의 집 뒤뜰'에 미술관을 짓고 있다. 광고도 하지 않으며, 눈에 띄는 간판도 없고, 휴관 기관은 길다. 관람은 완전 예약제로, 거의 모든 곳이 방문자를 안내하는 데스크조차 없다. 이

런 괘씸한! 이라는 이유다.

실제로, 브란트 재단의 아트연구센터도 글렌스톤 미술관도 모두 예약제로 운영되고 있다. 위의(1월의) 기사에 따르면, 미국의 전체 미술관이 공익 신탁을 통해 소장한 현대미술 작품의 90%는 개인의 기증에 의한 것이다. 따라서 많은 미술관이 공익에 기여하고자, 1년에 10만 명 단위의 관람객을 맞이하며 소장한 작품을 선보이고 있다. 하지만, 기업 인수 등으로 37억 달러(약 4조 7,000억 원)의 자산을 축적해, 포브스의 억만장자 리스트 171위에 이름을 올린 밋치 레일스가 설립한 글렌스톤 미술관은, 2006년 개관 이래 2013년까지 고작 1만 명이라는 관람객수를 기록했을 뿐이다. 이곳의 알베르토 자코메티, 윌렘 드 쿠닝, 잭슨 폴록 등, 전후 현대미술 거장의 작품을 본 사람의 수는 극히 적다. 밋치 레일스의 자택은, 한때 여우 사냥터였던 부지 안에 있고, 미술관과의 거리는 오리를 풀어놓은 연못을 사이에 두고 있을 뿐이라 하니, 그의 부자 지인이나 친구라면 집에 놀러간 김에 미술관에 잠시 들리는 느낌으로 쉽게 감상할 수 있을지도 모르겠다. 감상 후 먹는 디너로 부호가 쏘아 죽인 오리가 고급술과 함께 대접될지도.

한편, 부동산업으로 성공해 '고급 취미를 가진 도널드 트럼프'라 불리며, 한때는 앤디 워홀의 후원자기도 했던 억만장자 피터 브란트가 2009년에 설립한 브란트 재단 아트연구센터는 어떨까? 이곳 역시 글렌스톤과 마찬가지로 일반 관람객에게는 관심이 없는 듯하다. 가까운 도로에도, 보안 게이트에도, 건물 자체에도 미술관 표시는 없다. 일 년에 두 차례, 인접한 (그리고 브란트가 소유한) 개인 전용 폴로클럽에서 개최하는 갈라 오프닝에 초대되는 사람은 몇몇 관계자뿐이다. 2012년에 '자

브란트 재단 '아트연구센터'와 글렌스톤 미술관. 아트연구센터는 '고급 취미를 가진 도널드 트럼프' 라고
불리는 피터 브란트가 설립했다. 예약제이고, 미술관이라는 표시도 없다.

선활동'으로 신고한 이벤트에 초대된 손님 역시, 억만장자 컬렉터인 빅토리아&사무엘 어빙 뉴하우스 주니어 부부와 '제왕'이라 불리는 갤러리스트 래리 가고시안이었다. 밀실에서 벌어진 '자선활동'의 실체가 어떠했을지는 신만이 아실 듯하다.

한국 최대의 미술관 '리움'의 경우

일부 신흥 사립미술관에서 볼 수 있는 이러한 경향은 미국 외에도 존재한다. 그 한 예로, 2004년에 개관한 리움을 들 수 있다. 한국 최대 재벌인 삼성그룹의 오너이자 한국 제1의 부호였던 이건희 회장이 서울 한남동 자택 근처에 건립해, 삼성문화재단이 운영하는 거대 미술관이다. 회장의 부친으로 그룹의 창업자인 이병철 전 회장이 수집한 고미술과 자신이 모은 근현대미술 작품을 수장·전시하고 있으며, 개관 시의 관장은 부인인 홍라희 여사가 맡았다(홍라희는 후에 기술할 사건에 의해 조사를 받아, 남편이 '법적, 도덕적 책임'에 따라 회장직을 사임한 2008년에 리움의 활동을 동결하고 관장직에서 물러났다. 2010년에 리움은 재개관했고, 관장직에 복귀했다).

고미술을 전시하는 '뮤지엄 Ⅰ'(대지면적 4,000m², 바닥면적 15,000m²)은 마리오 보타가, 근현대 아트의 '뮤지엄 Ⅱ'(4,000m², 13,000m²)는 장 누벨이, 기획전을 열기도 하는 '삼성아동교육문화센터'와 이들 3개 건물을 연결하는 부분은 렘 콜하스라는 건축계의 슈퍼스타가 각각 설계를 맡았다.

현재는 일반적인 방문과 입장이 가능하지만, 리움이 개관했을 당초

리움 미술관 M1은 마리오 보타, M2는 장 누벨, 아동교육문화센터는 렘 콜하스가 설계했다.

에는 사전 예약제였으며 개관 시간은 11시부터 16시까지, 입장객 수도 1일 200명으로 제한했었다. 개관 직후 내가 진행한 인터뷰에서, 홍라희 관장의 여동생인 홍라영 부관장은 "공사가 늦어지게 되어, 관리상의 테스트와 미술관 스텝이 충분히 준비할 시간도 없이 오픈하게 되었습니다. 그 때문에 처음부터 정상적인 운영이 불가능했고, 반년 혹은 일 년 정도의 시범운영 기간을 마련하게 된 것입니다. 미술관이 주거지역에 자리 잡고 있어, 주변 이웃분들께 폐를 끼치고 싶지 않았던 사정도 있었습니다."라고 이야기했다.[32]

하지만, 홍라영 부관장의 말을 그대로 수긍하기는 힘들다. 밋치 레일스나 피터 브란트처럼, 문화적 자산이자 경제적 자산이며, 그에 따라 정치적 자산이 될 수 있는 미술 작품을, 이건희 회장과 삼성그룹이 활용하기 위해, 혹은 위장하기 위해 마련된 장소가 리움 아니었을까?

루이 14세 · 오다 노부나가 · 이건희의 공통점

정치적 자산이라는 것은 '정치적으로 이용할 수 있는 자산'이라는 의미다. 역사를 거슬러 올라가면, 봉건 군주는 동서양을 막론하고 문화예술을 정치적으로 유용하게 썼다. 일본 센고쿠 시대의 다이묘인 오다 노부나가는 차(茶)도구를 중심으로 명물을 모아, 자신의 부와 권력을 과시함과 동시에, 포상으로 가신에게 수여하는 등 인심 장악의 도구로 활용했다. '태양왕'이라 불리던 루이 14세는, 베르사유 궁전을 짓고, 무용과 음악, 회화와 조각의 왕립 아카데미를 융성시켰으며, 그의 정부뿐 아니라 과학자나 예술가를 비호했고, 영화 〈왕의 춤〉(2000)에 그려진 것처

발레를 사랑한 태양의 왕. 루이 14세(영화 〈왕의 춤〉의 한 장면).

럼 자신도 춤을 즐겼다. 우선 군사력과 경제력이 갖춰진 이후의 일이겠지만, 문화예술을 무기 삼아 라이벌이나 신하를 심리적, 정신적으로 압박하려 한 것이다. 그중에는 중국 북송의 휘종처럼 문화예술에 몰두한 나머지 나라를 망친 우매한 왕도 있지만, 교양과 지성은 권력을 채색하는 장식이자 무기였다. 오늘날의 정치가들과는 사뭇 다르다는 것을 느끼게 한다.

고(故) 이건희 회장이 선대 이병철 회장에 걸쳐 수집한 예술 작품을 삼성그룹을 위해 정치적으로 이용했을 가능성은 높다. 브란트 재단의 경우와 마찬가지로 밀실에서 이뤄진 일이기에 직접적인 증거는 없지만, 2007년에 발각된 간접 증거라면 존재한다. 그룹의 구조조정실 지시로 해외 자회사들이 2,000억 원 이상의 비자금을 조성해 왔다고, 한때 그룹의 법무팀장이었던 변호사가 폭로한 것이다.[33] 이 가운데 적어

도 수백억 원이 홍라희 관장 등에 의해 미술품을 구입하는 데 쓰였다고 변호사는 주장했다. 그중에는 로이 리히텐슈타인의 〈행복한 눈물〉과 프랭크 스텔라의 〈베들레헴의 병원〉, 그리고 바넷 뉴먼, 도널드 저드, 에드워드 루샤, 게르하르트 리히터 등의 작품도 포함되어 있었다고 고발했지만,[34] 검찰은 수사 후에 "확인할 수 없었다."고 발표했다. 다만, 변호사가 '같은 부정 자금을 이용해 구입했다'고 주장하는 다른 작품 30여 점에 대해서는 "이 이상 상세하게는 말할 수 없다."라며 어째서인지 입을 다물었다.

현대미술 현장의 완만한 죽음

사건은 결국 애매한 채로 종식됐지만, 주목해야 할 것은, 해당 변호사가 "이건희의 아들 이재용이 '〈행복한 눈물〉은 집에 걸려 있다'라고 자랑한 적이 있다. 이건희 회장 일가가 자신들이 즐기기 위해 작품을 구입한 것이다."라고 진술했다는 점이다.[35] 〈행복한 눈물〉은, 며칠 뒤 한국 재벌그룹에 고액의 현대미술 작품을 판매·중개하는 것으로 알려진 서울의 서미갤러리에서 발견됐다. 서미갤러리 대표 홍송원은, 기업 경영자에게서 부탁받은 미술품을 자신의 소유인 양 위장해 은행에서 불법으로 융자를 받은 일로, 후일 집행유예의 실형을 선고받은 인물이다. 이 씨 일가는 대부호답게 재산을 둘러싼 친족 간의 싸움이 끊임없으며, 스캔들을 일으키는 인물도 많다. 예를 들면, 이건희 회장과 상속을 둘러싸고 다퉜던 맏형 이맹희의 장남이자 CJ그룹의 회장인 이재현은, 거액의 비밀자금을 운용한 횡령·배임·조세 포탈 혐의로 체포·구속·기

〈행복한 눈물〉,
로이 리히텐슈타인,
1964년.

소되어, 2015년 12월의 항소심에서 징역 2년 6개월에 벌금 252억 원의
실형을 선고받았다.[36]

이 탈세 사건으로 밝혀진 일이지만, 서미갤러리의 거래처에는 이건
희와 홍라희, 그리고 이건희의 조카인 이재현을 포함해, 서로 싸우는
이 씨 일가 사람들이 적지 않게 포함되어 있었다. 위에서 변호사가 말
한 '자신들'이란 누구를 가리키며, '즐긴다'란 무엇을 말하는 것인지, '문
화적, 경제적, 정치적 자산'이라는 관점에서 상상해보는 일은 흥미롭다.

자기 과시욕이 강한, 아니 명예욕이 넘치는 오너는 작품을 적극적으
로 공개하지만, 독점욕이 강한, 아니 미술에 대한 사랑이 넘치는 오너
는 소극적인 것처럼 보인다.

아니, 이런 표현은 정확하지는 않을 것이다. 1990년 빈센트 반 고흐의 〈가셰 박사의 초상〉을 125억 엔(약 1,300억 원)에, 피에르 오귀스트 르누아르의 〈물랭 드 라 갈레트〉를 119억 엔(약 1,200억 원)에 낙찰 받았던 사이토 료에이(다이쇼와 제지 명예회장)는, "내가 죽거든 이 그림을 같이 관에 넣어 화장해주게."라고 발언해 세계적으로 빈축을 샀지만, 이처럼 순수한 (그리고 비뚤어진) '독점욕' 혹은 '사랑'은 오늘날에 와서는 오히려 희귀한 것이 아닐는지? 글로벌 자본주의 세상을 살아가는 현대의 슈퍼 컬렉터는, 보다 전투적으로 그리고 냉정하게 미술 작품을 인식하고 있음이 분명하다. 이들은, 때와 장소와 상대에 따라 자신들의 컬렉션을 이용한다. 이들의 예술관은 노부나가나 태양왕과 닮아있다.

컬렉션을 정치적 자산으로 여기는 미술관 오너가 늘어나면, 손해를 보는 쪽은 미술애호가와 기존의 명문 미술관이다. 지도상에는 그려져 있는데 들어갈 수 없는 땅처럼, 작품은 확실히 존재하는데 그것을 볼 수는 없다. 언제, 누구에게, 얼마만큼 감상시킬지는 소유자가 자신의 이해관계에 따라 결정하기에, 소유자와 정치적, 경제적, 사회적으로 관련 없는 사람의 감상 우선순위는 상대적으로 낮아진다. 제프리 다이치가 말하는 '아름답게 전시할 수 있는' 미술관은 기한 없이 비공개될 가능성이 있는 것이다. 컬렉션에 대한 정보가 충분히 전해지지 않으면, 갈망의 수요도 생기지 않는다. 그렇게 되면, 많은 사람이 눈치 채지 못하는 사이에 아트월드 전체가 침체되고, 기존 미술관으로 가는 방문객도 점차 줄어들 것이다. 아트를 공공재가 아닌 사유물로 간주하는 소수의 이기적인 사람들로 의해, 아트 현장은 완만한 죽음을 향해 치달을지도 모른다.

프랑스 혁명 이전으로 역행?

1929년, 27세의 초대 관장 알프레드 바의 지휘 아래 개관한 뉴욕 현대 미술관은, 당초 "기증 작품도 없고, 구입을 위한 재원도 없다. 즉, 컬렉션은 없다"라고 하는 상태였다.[37] 실제로는 약간의 기증 작품이 있었다고는 하지만, 어쨌든 간에, 1931년 미술관 설립자 중 한 명이자 큰손 컬렉터였던 릴리 브리스 여사가 사망하면서, 그녀 소유의 작품 일부가 상속 기증된 것이 공식적인 첫 컬렉션으로 기록된다. 이를 계기로 초대 관장 알프레드 바는 '컬렉션 구축을 위한 장기 계획'을 작성·발표했다. 20세기 미술 현장을 이끌었던 MoMA의 역사가 본격적으로 막을 연 것이다.

이때 이후로, '모든 근현대 미술관은 일반관객에게 작품을 공개하고, 현대미술에 관한 계몽활동을 넓게 펼쳐 왔다'라고 쓰고 싶지만 현실은 그렇지 않았다. 전후 미국과 프랑스의 패권 싸움에서 볼 수 있었던 국위선양이나 정치인들이 여론을 의식한 스탠드 플레이라는 측면은 있다. 그렇더라도, 미술 작품을 공공재로 간주하는 의식은 민주주의의 정착과 함께 각국에 뿌리내려와야만 했다. 근현대라는 틀을 걷어내면, 이러한 의식의 탄생은 프랑스 혁명으로까지 거슬러 올라갈 수 있다. 역대 프랑스 왕이 궁전으로 사용해 온 건물(루브르 궁)을, 1973년 공공 미술관으로 개관한 루브르 미술관이 그 상징적인 존재로서의 실례이다.

21세기에 들어 그 의식이 크게 흔들리기 시작했다. '예술 작품은 인류의 공동 재산'이라는 모토는 그럴듯한 겉치레로 변질되고, 작품의 특권적인 사유화와 축적이 진행되고 있다. 세계 각국에서 양극화 사회의 승자에 의한, 그들의 프라이빗 컬렉션을 수장하는 미술관이 속속 지어

짐에 따라, 이러한 경향은 더욱 조장될 수 있다. 기존의 명문 미술관은 눈에 잘 보이지 않는, 그러나 분명히 진행되고 있는 이러한 위협에 노출돼 있는 것이다. 현대미술은 프랑스 혁명 이전처럼, 일부 특권계급이 은닉한 보물로 되돌아가는 것일까?

뉴욕 현대미술관의 방황

2016년 3월 18일, 뉴욕의 메트로폴리탄 미술관이 새로운 분관을 개관했다. 바우하우스에서 공부한 모더니즘 건축가 마르셀 브로이어가 설계했던 옛 휘트니 미술관을 8년간 빌린 것으로, 애칭은 '멧 브로이어'다. 개관을 앞두고 열린 프리뷰 전시에, 『뉴욕타임스』 측에서 두 명의 스타 비평가를 보내 두 꼭지의 기사를 게재한 것만 봐도 아트월드의 기대치가 얼마나 컸는지 짐작할 수 있다.

그 두 꼭지의 기사, 즉 로버타 스미스의 「At the Met Breuer, Thinking Inside the Box」[38]와 홀란드 카터의 「A Question Still Hanging at the Met Breuer: Why?」[39]를 읽어보면, 두 개의 개관 기념전은 언뜻 재미있어 보인다. 카터는 기사에서 "멧 브로이어에 찾아올 대부분의 관람객에게는 '생소할' 인도의 아티스트 나스린 모하메디의 평면 작품으로 구성된 개인전이고, 또 하나는 르네상스부터 현대에 이르기까지의 미완성 작품 197점을 모아 놓은 「Unfinished」 전이다."라고 한 반면, 스미스는 "'멧

브로이어가 뉴욕 현대미술관이나 휘트니 미술관에 도전장을 내미는 건가?' 하고 흥분했던 입장에서, 두 전시회는 기대했던 것처럼 현대미술에 뛰어들기보다는, 발끝에 물을 담갔다고 할 정도였다."라고 했다.

뉴요커답다고나 할까, 촌철살인하는 베테랑 비평가답다고나 할까, 잘 읽어보면 두 사람의 평가는 결국 쓴소리였다. "거의 모든 점에 있어 「Unfinished」는 보다 도전적이었어도 좋았다."(스미스), "「Unfinished」는 예의 바르고 구태의연한 인상이고, 「모하메디」 전은 선구적이긴 하나 전투적이지는 않다."(카터).

하지만, 전시회에 대한 평가보다 더욱 혹독한 것은 분관의 존재 이유에 대해서다. "멧 브로이어가 분관에서 정확히 무엇을 할 것인가라는 의문에는 아직까지 명료한 답이 주어지지 않았다."(스미스). "멧 브로이어가 MoMA나 휘트니, 그리고 구겐하임과의 현대미술 수집 경쟁이라는 게임의 함정에 빠져서는 안 될 것이다."(카터). 카터의 이러한 경고를 이어받아 쓴 듯, 스미스는 자신의 기사를 다음과 같이 끝맺고 있다. "오늘날의 많은 미술관 큐레이터가 강박처럼 물고 늘어지는 아티스트 리스트를 쫓았다고 해서 멧 브로이어를 비난할 수만은 없을 것이다. 적어도 벽이 있다는 걸 인식하지 못하면, (미술관이라는) 상자 밖의 세상도 생각할 수 없을 테니까."

관람객 증가와 미술관 증축

마치 정론처럼 보이는 두 사람의 주장은, 실은 시대에 뒤떨어졌다고 나는 생각한다. 예를 들어, 카터는 같은 기사에서 '메트로폴리탄의 분관

은, 아프리칸 모더니즘과 관련된 전시를 펼치거나, 혹은 라틴 아메리카나 동남아시아의 추상을 초월한 모더니즘을 탐구하는 장이 될지도'라는 기대감을 짜 넣었다. 하지만 그러한 탐구는 이미 세계 곳곳에서 시작되고 있다. 서구문화권 이외 지역으로 촉수를 뻗어 자신의 판도를 확대하려는 욕망은 현대미술의 고질병이라 할 만한 관습이기 때문이다. 물론, (유럽과 미국의 입장에서 본) 이문화(異文化)의 미술 작품을 보고 싶어 하는 (유럽과 미국의) 애호가는 적지 않을 테고, 이문화 현대미술 전시회가 개최되는 일은 (동서양을 막론하고) 현재까지 결코 많다고는 할 수 없다. 그러니 이런 종류의 탐구는 해도 좋고, 당연히 해야만 하겠지만, 미술관은 현재, 보다 근본적인 전환기에 있다.

우선 물리적인 변화로는 관람객의 증가와 그에 따른 건축 규모의 확대가 있다. 예를 들어, 메트로폴리탄과 같은 뉴욕에 있고, 현재까지 근현대미술의 정점에 군림하는 MoMA는, 2004년에 타니구치 요시오에 의한 리뉴얼을 시행한 이래, 방문객이 약 150만 명에서 300만 명으로 2배나 증가했고, 소장품 또한 40% 정도 늘어났다. 그에 따라, MoMA는 확장과 개보수에 의한 재 리뉴얼을 예정하고 있다. 2016년 1월 26일 자 『뉴욕타임스』[40]에 따르면, 인접한 아메리카 민예박물관 부지를 양도받아 4억 달러(약 5,000억 원)를 투자해 장 누벨 설계의 신관을 신축하는 한편, 기존의 건축 내부도 수선한다. 준공 예정은 2019년이나 2020년.

대서양을 사이에 둔 또 하나의 세계적 미술관인 테이트 모던도 대규모 증축을 추진하고 있다. MoMA처럼 이곳의 방문객도 매해 수십만 단위로 계속 증가해, 현재는 연간 600만 명에 육박하고 있다. 헤르초크&드뫼롱 설계의 타워가 완성되면(2016년 6월 완성), 전시 공간은 큰 폭으

로 늘어, 기존의 60% 증가의 전시가 가능하게 된다고 한다. 또한 타워에는 퍼포먼스와 설치미술을 위한 공간이 추가되고, 교육과 친목을 위한 커뮤니티 공간도 마련된다.

방문객이 늘어나고, 미술관은 면적을 넓히고, 전시도 늘어난다. 좋은 일만 가득한 듯하지만, 실은 꼭 그렇지만은 않다. 특히 테이트 모던의 증축에는 문제가 있다고 나는 생각한다. 이 증축을 계기로 미술관은 자멸의 길을 걷기 시작하게 될지도 모른다. 그러나 이 이야기는 뒤로 미루기로 하고, 우선은 MoMA의 내용적인 측면에서의 방향 전환에 대해 논해 보자.

다원적인 역사와 전시 영역의 파괴

MoMA는 메트로폴리탄 분관이 개관된 바로 그 다음 주, 컬렉션 갤러리를 쇄신해 마련한 「From the Collection: 1960~1969」이라는 전시회를 개최했다.[41] 7,000여 점이 넘는 1960년대 컬렉션에서 약 600점을 선별해 전시한 것으로, 주목해야 할 것은 6개 장르가 공동으로 기획한 영역 횡단 전시라는 점이다. 시대를 대표하는 스포츠카인 재규어 E타입부터, 팝아티스트 제임스 로젠퀴스트의 작품까지를 연대순으로 나열해, 각 영역의 역사(만)를 중시하는 종래의 큐레이션과는 선을 분명히 하는, 또한 동시대의 서로 다른 표현 장르를 같은 열로 취급함으로써 그 관련성과 상호 영향을 찾는, 지금까지 없었던 시도라고 한다. 회화&조각 부문의 수석 큐레이터인 앤 템킨은 '우리가 배워 온 것을 배우지 않는' 실험적이고 직감적인 스타일이라고 설명했다.[42]

뉴욕 현대미술관.

 MoMA는 당초부터, 「회화&조각&그래픽 아트」, 「건축」, 「필름 라이브러리」, 「인더스트리얼 디자인」, 「사진」, 「라이브러리」로 각 장르를 묶거나 나눠 작품을 수집·소장하고 있었다. 시대의 변화에 따라, 현재의 큐레토리얼(Curatorial) 부문은 「건축&디자인」, 「드로잉」, 「영화」, 「미디어&퍼포먼스 아트」, 「회화&조각」, 「사진」, 「판화&동화책」의 7개로 구분돼 있다.

 'Museum of Modern Art'를 자칭하면서도, 현대의 다양한 표현에 대응하는 유연한 자세라 할 수 있겠다. 하지만 회화와 조각을 앞세운 정통적 미술관에서 본다면, 미술관이라는 이름 아래, 디자인이니 사진이니, 대체 뭐가 뭔지 잘 구분도 안가는 미디어 아트니 퍼포먼스 아트니

하는 것들이 공존하는 모양새란 꽤나 교활해 보일 것이다. 미술관 내외의 보수적인 사람들로부터도 사사건건 비판이 쏟아지곤 한다.

수석 큐레이터인 템킨은 "MoMA의 움직임은 카테고리 내의 사고 혹은 이른바 규범적 내러티브 안에서의 사고에서, 다원적인 역사에 관한 사고로의 보다 광범위한 이동을 반영하고 있습니다."라고도 말한다. 학구파 큐레이터에게 흔히 있기 마련인 어려운 말 돌리기는 그렇다 치고, 다원적인 역사나 전시에 있어서의 영역 파괴라는 표현이, 다름 아닌 「회화&조각」 부문의 수장 입에서 나왔다는 것은 획기적이라 할 만하다. 관장인 글렌 라우리도, 같은 지면의 글에서 자랑스럽게 말하고 있다. "이것은 「회화&조각」도 아니고 「드로잉&판화」도 아닙니다. 뉴욕 현대미술관의 컬렉션입니다."

현대미술의 중심지라는 교만

한편으로 라우리는, MoMA가 완수해야 할 역할은 시대를 초월해 변하지 않는다고도 이야기한다.

> 뉴욕 현대미술관 같은 미술관들과 유서 깊은 혹은 대학 등의 기관과의 큰 차이는, 기관은 역사와 관련된 곳이라는 전제에서 비롯되지만 그에 반해 우리는 역사에 무관심하여 역사를 우리 활동의 부산물로 여기고 있다는 점이라고 생각합니다. 활동이 잘 되면, 우리는 역사 기록의 한 부분이 되겠지요. 그러나 우리는, 실제로는 현재에 몰두하는 것에 힘쓰고 있습니다.[43]

멋지다면 멋지고, 고자세라면 고자세의 말투지만, 100년 가까이에 이르는 MoMA의 역사를 되돌아보면 수긍하지 않을 수 없다. MoMA는 1929년의 개관 이래, 20세기 미술사 형성에 기여해 왔음은 틀림없다. '현재에 몰두하는 것'이 이른 시기부터의 방침이었다는 것은, 초대 관장인 알프레드 바가 1944년에 발표한 '현대미술관의 설립목적'[44]을 읽어보면 알 수 있다. 바로 '우리 시대의 시각예술을 사람들이 즐기고(enjoy), 이해하고(understand), 사용하는(use) 일을 도와주는(help) 것'이다. 관장 글렌 라우리의 말이 사실이라면, 21세기의 MoMA는 (그리고 MoMA를 모범으로 추앙하는 세계의 현대미술관은) 다원적인 역사관에 기초한 전시를 통해 새로운 아트사를 만들어가는 것이 된다.

하지만, 이 또한 케케묵은 인식이 아닐까 하고 나는 생각한다. 홀란드 카터가 기술한 서구문화권 이외 지역의 탐구와, 라우리와 템킨이 지향하는 영역 파괴는 현대미술의 판도 확대라는 점에서 거의 다르지 않다. 서구중심에서 비서구문화권으로, 현대미술에서 현대미술 이외의 표현 영역으로 말이다. 국내의 자원이 소갈 되면 외부에서 그것을 구하려는, 말하자면 식민주의적이자 중상주의적인 예술관은 아닐는지? 게다가, 비서구권 문화에 대한 탐구가 이미 시작된 것과 마찬가지로, 영역 횡단적인 시도 또한 벌써 다수 행해지고 있다. 서구중심의 예술사관을 버린다면, 그것은 누구에게나 보이는 일이다. 메트로폴리탄도, MoMA도, 『뉴욕타임스』도, 현대미술의 중심지에 거처를 두고 있다는 은근한 교만이 그곳에 자리 잡고 있는 것은 아닐까? '임금님은 벌거숭이'라고 알려줄 아이는, 현대미술의 세계에는 존재하지 않는 것일까? MoMA의 방향 전환에는 현대미술에 치명적일 것처럼 보이는 것이 없

다. 스스로 공들여 선전할 만큼 참신하지는 않다는 얘기다.

그럼, 이야기의 방향을 테이트 모던으로 돌려보자. 앞에서 잠시 언급했듯, 테이트 모던의 증축은 두려운 결과를 가져올지도 모른다. 분별력 있는 사람이라면 누구나가 어렴풋이 눈치 챘을 테지만.

테이트 모던의 방황

2014년 4월 4일, 교토 국립 근대미술관에서는 테이트 모던의 관장 크리스 더컨의 강연회가 열렸다. 이듬해에 개최된 「PARASOPHIA: 교토 국제 현대예술제 2015」의 주최 측에서 마련한 강연회였다. 〈21세기를 위한 미술+건축 - 테이트 모던〉이라는 제목의 강연에서, 더컨은 신관 증축의 배후에 자리한 이유와 새로운 전략 및 방침에 관해 이야기했다.

2000년 개관 당시, 테이트 모던이 예측 상정한 연간 관람객 수는 200만 명이었다. 그런데 실제로는 예측을 크게 웃돌아, 현재는 500만 명을 넘는 관객이 해마다 방문한다. "이제 테이트 모던은 미학적 경험의 장이라기보다는, 타인과 지내는 사회적 · 사교적 장이 되었다. 앞으로는 미술관 전반이 그러한 방향으로 나아가야 하며, 현대미술과 음식, 패션, 디자인, 영화 등 다른 장르와의 조합이 중요해질 것이다."라고 더컨은 말한다. "앞으로는 미술관 전반이 그러한 방향으로 나아가야 한다."고 단언한다는 것이 대단하다.

실제로, 세계의 주요 현대미술관은 그러한 방향으로 나아가고 있다. 미술관 안에는 멋진 레스토랑이 있고, 뮤지엄 숍에는 전시 카탈로그 외에도 다양한 굿즈가 즐비하다. 활동의 중심인 전시회 또한, 하드코어 아트의 전시뿐 아니라, 건축, 디자인, 패션, 영화, 음악, 만화, 애니메이션, 푸드 등, 미술 이외의 장르도 드물지 않다. MoMA의 컬렉션 갤러리처럼 다른 장르가 혼합된 전시를 거의 상설화한 곳은 아직 적지만, 그 MoMA의 경우에도, 앞에서 소개한 7개의 큐레토리얼(Curatorial) 부문이 병존해 가면서, 현대미술 이외의 전시를 적극적으로 실시해 오고 있다. 홍콩의 M+가 개관한다면, '현대미술도 디자인도 건축도 영화도 모두 한 곳에 둠으로써, 각자 서로가 영향을 주고받는 미술관'이 탄생할 것이다.

　그러나 여기서 오해하지 말아야 할 것이, 더컨의 발언과 그 논리에 있는 '타 장르와의 조합'은 방법·수단의 하나일 뿐이라는 점이다. 중요한 것은, 그러한 방법·수단에 의해 실현되어야 할 목적에 있으며, 그 목적이란 테이트 모던이 '미학적 경험의 장이라기보다는, 타인과 지내는 사회적·사교적 장'이 되는 것이다. 그리고 그러한 장의 예증으로 제시된 것이, 올라퍼 엘리아슨이 2003년에 실행한 〈The Weather Project〉였다. 엘리아슨은 빛, 무지개, 안개, 폭포, 중력 등, 자연현상이나 자연의 섭리에 관심이 깊고, 그것들을 소재로 한 작품으로 이름을 알린 인기 아티스트다. 2008년, 뉴욕의 이스트 리버에 4개의 인공폭포를 제작한 일로 평판이 자자했는데, 그것을 가능하게 한 것도 〈The Weather Project〉의 압도적인 성공 때문일 것이다.

테이트 모던에 비춘 인공 태양

테이트 모던은 원래 발전소였던 건물로, 입구에 해당하는 터빈 홀에는 본래 발전기가 놓여 있었다. 엘리아슨은, 길이 155m, 면적 약 3,400m², 높이 35m(약 7층 건물의 높이)라는 거대한 홀 벽에 인공조명으로 '태양'을 설치했다. 거기에 가습기를 이용해 인공 안개를 감돌게 하고, 5개월에 걸친 설치작업 끝에 공간을 오렌지색의 장엄한 빛으로 채웠다. 사람들은 터빈 홀에 모여, 서거나, 앉거나, 혹은 드러누워, 서로 속삭이거나 명상에 잠겼다.

이 정도의 대규모 설치작업은 이 이외에 거의 유례를 찾기 어렵다. 런던의 혹독한 겨울을 피해 간 전시 기간도 순풍으로 작용해, 100만 명 이상의 관람객이 몰려들었다. 사진만으로도 알 수 있지만, 인공적인 석양 속에서 사람들은 '타인과 지내는 사회적 · 사교적인 장'을 정말로 즐기고 있는 듯하다. 엘리아슨은 〈The Weather Project〉의 카탈로그에, 기후를 프로젝트의 테마로 삼은 이유와 동기에 대해 다음과 같이 기술했다.

> 당연히 (미술관과 같은) 제도적인 시설과 기후의 관계가 이유는 아니다. 내게 있어 동기는 제도적 시설과 사회의 관계다. 작품은 근본적으로 사람들에 관한, 그들과 그녀들이 교환하는 모든 단계에서 연쇄적으로 확산해 가는 정보에 관한 것이며, 바꿔 말해 인간에 의한 핵반응이랄 수 있는 것들에 관한 것이다.[45]

더컨이 관장으로 취임한 것은 2011년이니, 2003년 작품의 구상에는 적어도 직접적으로 관여하지는 않은 것으로 보인다. 그러나 엘리아

⟨The Weather Project⟩, 올라퍼 엘리아슨, 2003년, 테이트 모던, 런던, 영국.

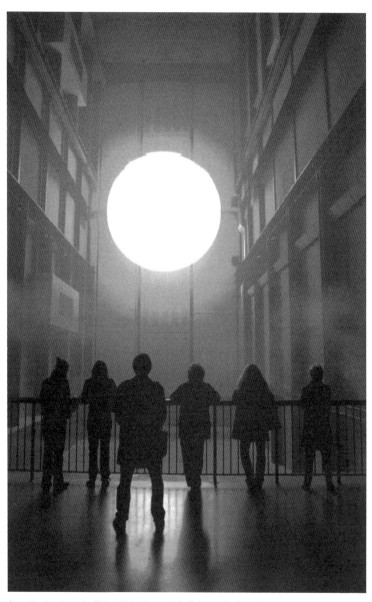

〈The Weather Project〉, 올라퍼 엘리아슨, 2003년, 테이트 모던, 런던, 영국.

슨의 인식은 더컨의 생각과 거의 완전하게 일치한다. 당연히 이 인식은 니콜라스 세로타와도 공유되고 있다.

니콜라스 세로타는 테이트 브리튼, 테이트 모던, 테이트 리버풀, 테이트 세인트 이브스 등 4개의 국립 미술관과, 5번째 미술관으로 자리 매김한 웹 사이트 테이트 온라인까지를 총괄하고 지휘하는 총 관장이다.[46] 조직도 상으로는 더컨의 상사인 셈이고, 현대미술계에서는 요지부동의 중진으로서 큰 영향력을 지닌다. 앞에도 썼지만, 2002년 이후 『아트 리뷰』의 「POWER 100」의 베스트 10 안에 매년 이름을 올렸고, 2014년에는 1위에 랭킹 되었다. 그가 서울의 리움에서 열렸던 강연회를 위해 2016년 1월 5일 자 『아트 뉴스 페이퍼』에 기고한 스피치 초고[47]의 요점을 소개하고자 한다. 더컨과 마찬가지로 엘리아슨 작품의 충격에 대한 이야기와, 코멘트 카드 제도를 도입한 2002년 「터너상」전 이후 관객으로부터 다수의 의견과 감상이 전해지고 있다고 말한 뒤, 세로타는 다음과 같이 이어갔다.

이러한 현상은 사회의 변화를 반영하고 있습니다. 도전하고자 하는, 소셜미디어와 디지털 플랫폼을 통해 의견을 교환하고, 참여자가 되고자 하는 의욕입니다. (…) 미술관의 개념은 늘 진화하고 있습니다. 21세기 미술관의 첫 번째 도전은, 아티스트들이 일하고 싶다는 마음이 들게끔 여러 방법을 제공할 수 있는 복수의 공간을 창출하는 것입니다. 그리고 그 공간들을 위해, 더 적극적으로 아트에 관여하고 싶다는 대중의 욕망을 반영한 프로그램을 개발하는 것입니다.

미술관의 개념은 확장할 수 있는가

확장의 구체적인 예를 들자면, 퍼포먼스 아트의 도입과 디지털 플랫폼의 적극적인 이용이다. 테이트 모던은 BMW의 협찬을 받아 2012년에 퍼포먼스 아트 작품의 제작을 시작했다. 지금까지 아티스트 조앤 조나스나 안무가 제롬 벨 등에게 작품을 위촉해 왔는데, 현대미술과 무대예술의 두 장르에 의뢰했다는 점은, 1920년대와 1960년대와 마찬가지로 두 장르간 거리가 좁혀진 최근의 경향을 반영하고 있다. 특히 눈에 띄는 것은, 실제 상연은 없는 인터넷 라이브 스트리밍 발신과 디지털 아카이브라는 점이다. 테이트의 유튜브 채널[48]에는 퍼포먼스 아트 이외에도 엄청난 수의 콘텐츠가 업로드되어 있으며, 이후로도 계속해서 늘어날 것이 확실하다.

베니스 비엔날레 2015의 디렉터 오쿠이 엔위저가 성명서에 인용했던 철학자 발터 벤야민은, 복제 기술에 의해 상실된 무언가를 '아우라'라 칭하며, "예술 작품이 가진 '지금-여기'적 성질"이라고 정의했다.[49] 극장 등에 많은 관객이 모여, 살아있는 인간이 연기하는 연극이나 무용을 보는 체험은, 확실히 '지금-여기'에서만 맛볼 수 있다. 인터넷 발신은, 라이브라는 것을 통해 '지금'을 보증하지만, '여기'는 보증할 수 없다. 소셜미디어 등으로 실시간 채팅이 가능하다고는 해도, 각자가 공유하는 감동의 질과 양은 리얼한 장소와는 비교할 수 없이 낮고도 적을 것이다. 사람의 몸이 내뿜는 냄새나 열기는 물론, 기색이나 긴장감을 전달하는 것도 불가능하다.

테이트 모던의 온라인 활용은, 그런 의미에서 아우라의 부정 혹은 경시로 볼 수 있을 것이다. 하지만 지방 거주자 등 외딴곳에 사는 사람들

에겐 큰 은혜인 것은 틀림없으며, 인터넷에 의해 저변이 확대되어, 지금까지 미술관이나 극장에 발길을 옮기지 않던 사람들이 현대미술이나 무대예술의 재미에 눈을 뜨게 되는 일도 충분히 있을 수 있다. 세로타는 이러한 가상공간을 '완전히 새로운 공간'이라며 자화자찬했는데, 그러한 공간을 만든 미술관은 이제껏 없었으니, 이는 분명 미술관 개념의 확장이라 할만하다. 새로운 타입의 미디어 아트가 생겨날 가능성도 있다. 검토해야 할 것은 더컨이 말하는 '타인과 지내는 사회적·사교적 장'이라는 방향성이다. 앞에 언급했던 세로타의 말에서 좀 더 인용해 보자.

'경험의 장'으로서의 미술관

그러나, 보다 큰 도전은, 미술관이 단순한 감상, 교육, 경험만을 위한 장소가 아니라, 참여를 통해 개개인이 성장하고 배워가는 장소가 되어가고 있다는 것을 인식하는 일입니다. 우리는, 스스로의 정체성이나, 타인이나 세계와의 관계에 대해 숙고하고자 노력합니다. 미술관은 이 점에 있어서, 오히려 연구소나 대학에 가깝습니다.

카페나 레스토랑, 숍이라는 공간이 미술관의 문화나 성격에 미치는 영향을 의심할 수도 있겠지만, 이러한 설비들은 미술관의 문턱을 낮춰, 일반 관객들에게 보다 마음 편하고, 더 열린 공간으로 다가갈 수 있게 만듭니다. 이러한 대중화는, 구매와 소비의 기회를 제공하는 데 그칠 것이 아니라, 더욱 심화해 나아갈 필요가 있습니다.

이러한 말들은, 오래전부터의 더컨의 주장과 틀을 같이 한다. 더컨은, 2002년에 간행된 일본의 카나자와 21세기 미술관 건설사무국의 연구논문[50]에 「미술관의 개념은 무한히 확장할 수 없다?」라는 제목의 문장을 기고한 바 있다. 제목은 1974년 당시, MoMA의 회화&조각 부문 디렉터(원문 기사에 'MoMA의 관장'이라고 한 것은 잘못되었다)였던 윌리엄 루빈의 발언에서 유래한다고 한다. 제목 끝의 물음표가 없는 원문을 인용한 다음, 더컨은 다음과 같이 이어 썼다.

그(루빈)는 이것이 회화와 조각이라는 전통적인 미학 카테고리와, 당시 성행했던 대지미술이나 개념미술과의 단절에 의한 것이라고 한다. 루빈에 따르면 후자는 전혀 다른 미술관 환경을, 그리고 어쩌면 전혀 다른 관객까지도 요구하고 있었다. '미술관의 개념은 무한히 확장할 수 없다'고 말함으로써, 루빈은 은근히 미술관을 공적인 시설로 이용하는 것에 대한 과제를 언급하고 있던 것이다.[51]

세로타의 '미술관의 개념은 늘 진화하고 있습니다'라는 말은 더컨의 논문과 루빈의 발언에 호응하고 있다. 테이트 모던의 개관으로부터 2년, 〈The Weather Project〉의 전시 1년 전이라는 논문의 간행연도로 미루어 보면, 더컨의 주장이 세로타에게 영향을 주었다고 보는 것이 타당할 것이다. 그리고 이것이 테이트 모던의 초대 관장이었던 라스 니티브에게도 영향을 미쳐, M+의 콘셉트로 이어진 것일지도 모른다. 당시의 더컨의 주장을 같은 논문에서 조금 더 조항별로 인용해 보자.

- (1977년에 개관한) 퐁피두센터는 '다른 관객'을 예상하고 있었다.
- (그러나) 이종 혼합적인 퐁피두의 활동은 문화적 중요성에 관한 기존의 체계를 전복시키는 데 실패했다. 관객은 다른 어느 장소와도 같은 관객이었다.
- 미술관은 무엇보다도 먼저 공적인 시설이라는 사실에 따라, 우리는 지적인 미술관을 창조할 필요가 있다.
- 우리는 미술관의 개념을 확장할 필요가 있을까? 있다, 즉시!
- (비교문학자이자 미술사가인) 에른스트 반 알펜의 올바른 발언처럼, 우리가 아는 한 미술관은 지식의 장이 아니다. 경험을 하는 곳이다.

예배의 대상에서 전시의 대상으로 변해온 미술품

경험의 공간, 참가하는 공간으로서의 미술관이라는 콘셉트는 1990년대 전반부터 세기말에 걸쳐 한 시대를 풍미한 니꼴라 부리요의『관계의 미학』(1998년 발간. 영문판은 2002년 발간)이나, 요즘 유행하고 있는 '사회 참여 예술'에서도 영향을 받았다고 생각한다. 작품을 수동적으로 감상하는 것이 아닌, 스스로 능동적으로 참가해 그로 인한 경험을 쌓아가는 장. "이 얼마나 훌륭한가!" 라고 절찬하는 이도 있을 것이다.

앞서 인용한 벤야민은 예술에 관해 또 하나의 중요한 말을 남겼다. 예술사는 예술 작품의 '예배 가치'가 '전시 가치'로 옮겨 온 과정에서 간파된다는 것이다.

예술의 기원은 일찍이 마술이나 종교로부터 요구되었던 경외나 신앙

의 대상이 예술 작품으로 이행된 것에서 비롯되었다. 신상(神像)이나 불상이 그 전형인데, 본디 그것들은 예배의 대상이기에, 단지 거기에 존재하기만 하면 됐지, 실제로 볼 필요는 없었다(예를 들면 비밀리에 소장되어 있는 불상 비불(秘佛), 혹은 전쟁 이전의 일본에서 '보게 되면 눈이 먼다'고 알려졌던 천황 영정). 그러했던 예술이 종교적인 의식으로부터 해방됨에 따라, 모사, 모조, 판화, 인쇄, 복사와 같은 복제 기술의 발전과 맞물리며 예배 가치는 상대적으로 약해지고, 대신 전시 가치가 높아졌다. 오늘날에 와서는 일반적인 예술 작품은 거의 전시 가치만을 지니고 있다.

더컨은 경험하는 공간으로써의 미술관을 '뮤지엄 3.0'이라 부르고 있다. 뮤지엄 1.0은 사람들의 취미나 문화에 의해 특징지어진 가치를 낳는 장이 아닌, 추구만 할 뿐이던 고전적 후원자(Patron)시대. 뮤지엄 2.0은 경영인이나 정치가, 신흥 실업가와 같은 전략적 후원자가 이념의 목적에 따라 작품을 선택했던 시대. 그리고 뮤지엄 3.0은 보편적 인권을 연기하며 무대에 오른 미술관이 다양한 조건을 선택·채용한 결과, 관객은 증대했으며, 후원자는 엔터테인먼트부터 학습에 이르기까지의 다종다양한 경험을 추구하기 시작한 시대이다.[52] 뮤지엄 1.0 때만 해도 약간은 남아있던 예배 가치가, 뮤지엄 2.0에 이르러 전시 가치에 의해 거의 완전히 도태되고, 뮤지엄 3.0 시대에는 그조차 '다종다양한 경험'으로 대체되어 간다는 말일 것이다.

하지만 이때, 작품에는 어떠한 역할이 주어지는 것일까? 테이트 모던에서 미술 작품이 사라지는 일은 결코 일어나지 않겠지만, 거기에 무엇이 전시되어 있다 한들, 그것은 사람들을 모으는, 혹은 사람들이 모이기 위한 구실에 지나지 않게 될 가능성이 있다. 요즘 대유행하고 있

는 'ㅇㅇ비엔날레' 'ㅌㅌ예술제'와 같은 아트 페스티벌은 미술을 구실 삼아 지역 부흥을 꾀하고자 하는 것이 적지 않다. 예배 가치에서 전시 가치로 옮겨간 미술은 이제 '구실 가치'라고라도 불러줘야 하나 싶을 만큼 전락해 있는 듯하다. 현대의 미술은 동물원의 '얼굴마담 판다'와 무엇이 다를까?

자기 자신과의 싸움

『아트 뉴스 페이퍼』가 2015년 4월에 발표한 「VISITOR FIGURES 2014」[53]에 따르면, 2014년도 각 미술관의 입장객 수는 MoMA가 301만 8,266명, 퐁피두센터가 345만 명, 테이트 모던이 578만 5,427명이고, 현대미술만이 아닌 박물관을 포함한 전체에서는 루브르 미술관이 926만 명으로 가장 많고, 별개로 중국 국가 관광국[54]에서 발표한 베이징 고궁의 입장객은 연간 1,400만 명 이상이다. 우수리의 유무에서 알 수 있듯이 세는 방법은 국가나 미술관마다 다르지만, 어찌 되었든 위의 3개 현대미술관은 연간 수백만 명의 관람객을 맞이하고 있다. 공전의 미술관 붐, 아니 버블현상이라 불러도 좋을듯하다.

테이트 모던이 관객 모으기에 계속해서 힘쓰고 있는 배경에는, 공적 문화 예산의 감소라는 큰 현황이 자리 잡고 있다. 리먼 쇼크가 일어난 2008년 이전, 영국의 문화 예산이 정부 예산 전체에서 차지하는 비율은 0.2% 전후였다. 그것이 2013년 이후 약 0.15%까지 저하되었다.[55] 테이트 모던으로 향하던 정부 예산도 삭감되었는데, 공식 웹 사이트[56]에 따르면 전체 예산의 약 70%는 정부 기금 이외의 펀드레이징, 즉 모금에

의존하고 있다고 한다. 민간으로부터의 돈이나 기부가 70%를 차지한 다는 것이다. 기업의 왜곡된 예술 후원을 반대하는 'Liberate Tate(테이트 를 해방시켜라)'라는 예술 집단의 항의운동도 있어, 큰 스폰서였던 국제 석유자본 BP가 2017년 이후 지원을 중단하기로 결정했지만, 테이트는 꾸준히 거액의 기업 지원을 얻어내고 있다.

그렇게 되면 당연히 큰 스폰서의 요청에 응해, 대량 동원을 목표로 하는 '블록버스터 전시회'가 늘어나게 된다. 블록버스터란, 해리포터 시 리즈와 같은 베스트셀러나 할리우드의 초대작 영화 등에 쓰이는 형용사 로, 작품 전시와 같은 하이 컬처에 쓰이는 경우에는 야유·모멸적인 뉘 앙스로 여겨져 왔다. 하지만 오늘날은 앙리 마티스, 조지아 오키프, 프 랜시스 베이컨과 같은 거장의 전시회가 대부분 블록버스터 전시회로, 일본처럼 「스튜디오 지브리」 전이나 「꼬마 기관차 토마스와 친구들」 전 을 대대적으로 열지는 않는다. 그러나 향후는 어떻게 될지 모른다. 이 런 추세라면 노골적인 투자 제휴가 포함된 현대미술이 아닌 전시회들이 늘어날 것으로 예상된다.

더컨의 2002년의 논문과 최근의 주장을 자세히 비교해 살펴보면, '지적인 미술관', '경험을 쌓는 공간'이 '타인과 지내는 사회적·사교적 인 공간'으로 바뀌고 있다. 이것은 진화가 아닌 퇴화이며, 단순한 포퓰 리즘으로의 전향·타락이라고밖에 볼 수 없다. 테이트 모던이 보유한 방대하고 질 높은 작품군과 세계 유수의 유능한 스태프를 생각하면, 그 저 기우에 지나지 않을지도 모르지만, 역사상, 양이 질을 변질시킨 예 는 이루 다 헤아릴 수조차 없다. 게다가, 더컨의 주장대로 '앞으로는 미 술관 전반이 그러한 방향으로 나아가야 한다'면(많은 미술관이 떼를 지

영국 런던의 테이트 모던.

어 '그 방향으로 나아갈' 가능성은 불행하게도 낮지는 않다), 현대미술은
1%의 부자가 명작을 정치적 자산으로 이용하는 '진짜 작품'의 세계와,
99%까지는 아니더라도 수십 %의 대중이 명작을 구실로 '타인과 지내
는' 세계로 나뉘게 된다. 그렇게 되면, 후자는 이미 아트적인 세계라고
는 부를 수 없는, 무언가 다른 것으로 생각하지 않을 수 없다. 문화 관
광의 시대에 집객을 도모하는 일은 괜찮은 일일지 모르지만, 그것을 위
해 작품이 홀대받고, 미술관의 본래 의의가 상실된다면 앞뒤가 뒤바뀐
일일 것이다.

　이전에 인용한 테오도르 아도르노의 말을 반복하면, 미술관은 '예술
작품의 무덤과 같은 것'이다. 그런데 이제, 미술관은 무덤으로서의 기능
조차 포기하고, 대중에게 영합해 테마파크와 같은 곳으로 다시 태어나
려 하고 있다('연구소나 대학에 가까운 것'이라면 그나마 낫겠지만, 이미 존
재하는 연구소나 대학의 흉내를 낼 필요는 없지 않을까?). 지금까지 서술해
온 검열, 자기 규제, 신흥 사립미술관 모두가 큰 적이지만, 이번 장에서
논한 싸움의 상대가 가장 난적이라고 생각한다. 포퓰리즘이라는 달콤
한 유혹에 대한 저항은, 자신의 정체성을 되묻는 일이기도 하다. 미술
관은 자기 자신과의 싸움에서 이길 수 있을까?

3장

비평가

비평과 이론의 위기

멸종위기종으로서의 비평가

"존재하는 것은 지각되는 것이다." 18세기 아일랜드의 철학자이자 성직자인 조지 버클리의 말이다. 극작가 사뮈엘 베케트는 이 문구를 좋아해, 자신의 유일한 영화 작품인 〈필름〉의 시나리오 첫머리에 인용했다. 비서구권 지역 모든 나라의 아트월드는, 이 말을 실증해야 한다는 강박관념에 사로잡혀 있다. 지각해 주길 바라는 대상은 말할 것도 없이 서구권의 모든 나라. 그래서 그들 중 일부는 자국의 미술 관련 매체의 영문화에 절치부심하게 되었다. 그런 쓸데없는 열정을 쏟는 이유는, 자국의 경제력을 늘려, 서구권이 자국의 현대미술에 눈 돌리기를 기다려야 하기 때문이다. 이리하여 동아시아에서는 21세기 초에 우선 일본, 이어서 한국, 그리고 중국에 영어 혹은 2개 국어로된 현대미술 잡지들이 잇달아 생겨났고, 경제 침체와 함께 조용히 사라져 갔다. 일본에서 내가 창간한 『아트 잇』(Art iT)은 현재는 온라인에서만 볼 수 있다. 한국

에서는 김복기가 아시아 아트를 해외에 소개하는 영문 잡지 『아트 인 아시아』(Art in Asia)가 건재하지만, 이는 기적적인 예외다. 대만에서는 평가할 만한 매체를 찾기 어렵고, 중국에서 살아남은 잡지는 디지털 리뷰 아카이브를 갖추고 있는 『예술계』(LEAP)를 제외하면, 모두 시장을 스쳐 지나간 것들뿐이다.

결국 읽을 만한 잡지는 본거지를 홍콩으로 옮긴 『아트 아시아 퍼시픽』(Art Asia Pacific), 한국의 『아트 인 아시아』, 밴쿠버의 『이슈』(Issue) 등 손에 꼽을 정도다. 『아트 인 아시아』와 『이슈』는 비평보다는 정보에 무게를 두고 있고, 나머지 하나는 중국만이 대상이다. 발행 목적이고 지면이 한정되어 있으니 정보를 중시하는 것은 어쩔 수 없다. 문제는 비평이 유통되고 있지 않다는 것과 그나마 얼마 안 되는 비평 집필자가 영어를 쓸 줄 아는 사람에게만 치우치기 십상이라는 점이다….

위 내용은 2013년에 오스트레일리아의 계간지 『아트링크』(Artlink)에 기고한 내 졸문의 첫머리 3단락이다.[01] 잡지 편집부로부터 의뢰받은 제목은 「동아시아의 아트 저널리즘」으로 지면 할애가 많지 않아 그다지 상세히 쓰지는 못했지만, 대체적으로 틀린 내용은 아닐 테고, 상황은 아마 지금도 바뀌지 않았을 것이다. 다만 일부러 쓰지 않은 것이 하나 있는데, 그것은 중국의 일부, 아니면 대부분의 현대미술 매체에서, 리뷰가 매매의 대상이 되고 있다는 것이다. 갤러리나 작가가 저널리스트에게 돈을 지불해 자기 입맛에 맞는 전시평을 쓰게 하는 것이다. 상하이에서 열린 심포지엄에서 중국의 비평가가 '한 글자에 1원(약 170원)'이

라는 시세까지 폭로했지만, 사실 확인이 불가능해 이를 언급할 수 없었다. 하기야 이 같은 '매문(賣文)'은 일본을 포함해 다른 나라에도 있을 법한 일이고, 정도의 차이는 있겠지만 실제로 있긴 하다. 비단 현대미술계에 국한된 이야기도 아닐 것이다.

비평이 영향력을 잃은 시대

문제는 거기에 있지 않다. 중국에서 그런 일이 일어나고 있는 것은 비평에 어느 정도의 힘과 기능이 있다고 여겨지기 때문이며, 그것은 오히려 경하해야 할 일일지도 모른다….라고 비꼬듯 쓰고 싶어지는 이유는 유럽과 미국을 비롯한 다른 나라에서는 언제부터인가 비평이 별로 읽히지 않기 때문이다. 미국의 대표적인 미술비평가이자 저널리스트 중 한 명인 제리 솔츠는 2006년에 자신이 느낀 감정을 다음과 같이 기록했다.

지난 50년간, 지금처럼 미술비평가의 글이 마켓에 영향을 미치지 않게 된 시대는 없다. 저 작품은 나쁘다고 쓸 수는 있지만, 그것은 거의 혹은 전혀 영향을 주지 않는다. 좋다고도 쓸 수 있지만, 결과는 같을 것이다. 전혀 쓰지 않아도 결과는 같지 않을까?[02]

에이드리언 설 또한 역시 비관적인 비평을 쏟아내고 있다. 에이드리언 설은 사회학자이자 프리랜서 기고자인 사라 손튼이 자신의 르포『현대미술의 무대 뒤』에서 '영국 굴지의 영향력을 자랑하는'이라고 형용한 미술비평가이자 저널리스트다.

아트 저널리스트,
제리 솔츠(왼쪽)와
세계에서 가장 중요한
비평가 중 한 명.
할 포스터(오른쪽).

아트 마켓이 이토록 강대해진 적은 일찍이 없었다. 돈이 이렇게나 힘을 가졌던 적도 없었다. 이렇게나 많은 아티스트가 이토록 부유해지고, 이렇게나 기괴한 작품이 매물로 나온 적도 없었다. 평론가가 이토록 무시당하고 있다고 느꼈던 적도 없었다.[03]

이론이라 할 만한 이론도 탄생하지 않았거나, 탄생한다 하더라도 사람들 입에는 오르내리지 않는다. 제리 솔츠나 에이드리언 설의 발언에 앞서, 현재 전 세계에서 가장 중요한 비평가 중 한 사람으로 꼽히는 할 포스터가 21세기에 들어서자마자 바로 발표한 논고[04]는 '미술비평가는 멸종위기종이다'라는 문장으로 시작되고 있다. 포스터는 다음과 같이 썼다.

"제도적으로는 2종의 비평가는 어느 쪽 할 것 없이 80년대와 90년대에, 새로운 아트 딜러, 컬렉터, 큐레이터들에게 내쫓기고 말았다. 이 무리들에게 이론적인 분석은 말할 것도 없고, 비평적인 평가는 거의 쓸모없는 것이었다. 실제로 대부분의 경우 이러한 사안들은 방해물 취급을 받아, 슬프게도, 지금은 많은 아트 매니저나 아티스트가 비평적 평가를

회피하는 일에 최선을 다하고 있다."

현대미술계의 『보그』 혹은 『롤링 스톤』

앞장에서 언급한 '2종'이란, 『아트 포럼』(Artforum)에 기고하는 타입의 비평가와, 『옥토버』(October)에 기고하는 비평가 · 이론가를 가리킨다. 『아트 포럼』은 1962년에 창간된 현대미술 잡지로 초기에는 클레멘트 그린버그를 비롯한 논객들이 모더니즘을 찬양하는 말과 전시회 리뷰를 쏟아냈었다. 그러한 노선에 질려버린 편집자나 기고가가 어떤 한 스캔들을 계기로 『아트 포럼』을 떠나, 1976년에 창간한 학술적인 잡지가 『옥토버』이다. 프랑스 현대 사상에서 영향 받은 고도로 이론적인 언설을 게재하고 있으며, 할 포스터는 1991년 이래 이 잡지의 편집위원으로 일하고 있다.

　『아트 포럼』에 관해서는 조금 더 자세히 기술할 필요가 있을 것이다.

미국의 아트 잡지 『아트 포럼』, 1962년 창간호(왼쪽). 미국의 아트 이론지 『옥토버』(오른쪽).

오랜 세월에 걸쳐 가장 비중 있는 현대미술 잡지로 꼽히기 때문이다.

'비중 있는'이란 말은 '권위 있다'는 의미만은 아니고, 물리적으로도 무겁기 때문이다. 판형은 정방형으로, 12인치(30cm)의 레코드 재킷보다 조금 작은 10.5×10.5인치(26.7×26.7cm). 발색 좋은 코트지에 풀 컬러 오프셋 인쇄로 제작한다. 연간 10회 발행되며, 매호 평균 약 300페이지 중 절반 징도나 그 이상이 갤러리 등의 광고로 채워진다. 전 세계의 미술관, 갤러리, 컬렉터, 아트 스쿨 등이 구독하고 있는데, 유력 갤러리는 잡지 광고의 고정 고객이니, 광고를 내주는 보답 차 잡지를 무상으로 받고 있을 게 틀림없다.

앞에서 이름을 언급했던 사라 손튼은 총 7개 단락의 장으로 나눈 자신의 르포 『현대미술의 무대 뒤』 중 1개의 장을 '현대미술 잡지'에 할애해 『아트 포럼』 편집부를 취재했다. 그녀는 "패션계의 『보그』, 록큰롤계의 『롤링 스톤』과 마찬가지로 아트월드의 잡지라 하면 『아트 포럼』이다."라고 표현했다.[05] 같은 글에는 '발행 부수는 6만 부'라고 쓰여 있지만, 이것은 이른바 대외적 발표용으로, 다른 데이터로부터 추측한 바로는 3만 부 전후로 추측된다. 그거야 어쨌든, 부수의 많고 적음을 떠나 이 잡지의 영향력은 압도적이다. 아무리 짧더라도 혹시 전시평이라도 실리는 날이 온다면, 경력이 짧은 아티스트라도 그 미래는 활짝 열리는 것이다. 『아트 포럼』의 보증이란 아트월드로의 초대장을 의미한다. 이 잡지의 발행인 중 한 명인 찰스 구아리노는, 손튼의 취재에서 "돈을 싸 들고 가도 『아트 포럼』에 실리지는 않는다고, 경험을 통해, 모두가 굳게 믿고 있지요."라고 단언했다.

'기사는 거의 읽지 않는다'

미술사가인 존 시드는 2010년에 다소 재미있는 설문조사를 실시했다. 우선은 알고 지내는 화가들에게 "『아트 포럼』에 대해 어떻게 생각해?"라고 간략히 질문했고, 아래는 『허핑턴 포스트』의 블로그[06]에서 인용한 그 대답들이다.

- 꽤 예전부터 안 보게 되었다. 회화 작품도 전혀 실리지 않으니.
- 딱딱해.
- 『아트 보어덤』(Art boredom) 말이야? 전문용어가 너무 많아.
 ('boredom'은 '지루한'의 의미)

이어서 시드는 뉴욕을 거점으로 하는 딜러들에게 "『아트 포럼』은 온통 전문용어인데다가 회화를 다루지 않는다는 불만을 토로하는 경향이 있습니다. 동의하십니까?"라는 질문을 보낸다. 의견은 갈렸지만, 한 갤러리스트는 균형 있는 답변을 보내왔다. "이론에 얽매였다는 것은 인정할 수밖에 없지만, 딱 잘라 회화 알레르기라고 할 수만은 없다. 필름, 비디오, 음악 등의 미디어 아트를 공들여 다루고 있고, 이는 오늘날의 상황에서는 적절하다고 본다."

하지만, 나의 지인들에게 물어보니, 국적을 불문하고 "기사는 거의 읽지 않는다."고 답하는 업계 관계자가 많다. "그럼 뭘 읽어?" 하고 거듭 묻자, 거의 모든 사람이 '광고'라고 답한다. 매호 200페이지가 넘는 막대한 전시 광고는 총체적으로 보면 확실히 압도적인 정보량이라 할 만하며, 유력 갤러리가 스폰서이기 때문에 시각적으로도 훌륭한 디자

인의 페이지가 많다. 일정한 시간이 흐른다면, 한 시대의 기록물로서 유용한 사료가 될 수도 있을 것이다.

그러나 제리 솔츠는 문화관련 웹진인 『벌처』(Vulture)에 『아트 포럼』을 비판하는 글을 기고했다.[07] 존 시드의 지인들처럼 전시 리뷰에 난해한 전문용어를 쓴 것에 대해 쓴소리를 낸 후, 그의 칼끝은 다름 아닌 광고로 향했다.

요약하면 "시험 삼아 세어 보니, 2014년 9월 호(특별호)의 광고는 287페이지로 전체 410페이지의 70%를 차지한다. 그중 73페이지는 뉴욕의 갤러리가 발주한 것으로, 광고료는 1페이지당 5,000달러에서 8,000달러다. 표지와 가까운 쪽이 비싸다고는 하는데, 문제는 내용에 있다. 내용의 절반 이상이 이미 지위가 확립된 유명 작가나, 혹은 작고한 아티스트의 전시회를 선전하는 것이었다." 이어 "좋고 나쁨을 떠나, 이러한 전시회는 매우 '안전'하다."라고 솔츠는 결론짓는다. 여성 아티스트의 개인전에 관한 기사는 전체의 고작 15%. 이것은 로어 이스트 사이드에 있는 갤러리를 다룬 기사가 25%를 차지하는 것에 비해 현저히 적다. 물론 맨해튼의 화랑가로 유명한 로어 이스트 사이드에 있다는 이유로 칭찬받은 것은 아니겠지만, 이 잡지와 유력 갤러리와의 결탁은 눈 뜨고 못 볼 지경이다.

솔츠의 분석대로 확실히 보수적이며 영리주의적인 구성이긴 하다. 그러나 반대로 '이것은 뉴욕의, 혹은 세계 아트월드의 현황을 반영하는 것이며, 잘못은 갤러리에 있지 『아트 포럼』에는 없을 것이다. 잡지는 단순히 광고를 수용하는 그릇에 불과하다'라는 반론 또한 성립될 듯하다. 애당초 대부분의 독자가 기사가 아닌 광고를 목적으로 구독하는 것이라

면, 『아트 포럼』의 광고에 대한 방침은 그들에게 지지받고 있다는 이야기가 된다. 뒤집어 생각하면, 이 잡지의 편집 방침 따위는 아무래도 좋다…는 말이 되는 것일까?

20%를 차지하는 영화 관련 기사

『아트 포럼』의 편집 방침에서 눈에 띄는 것 중 하나는, 현대미술 전문지임에도 불구하고 현대미술 이외의 다른 문화 부문에 페이지를 할애하고 있다는 점이다. 물론 현대미술 전시 소개나 전시평도 실려 있지만, 서적, 영화, 음악, 퍼포먼스 등의 리뷰도 매호 1~2꼭지씩 게재된다.

나는 몇 년 전에 종이판 정기구독을 그만두었기 때문에, 솔츠가 예로 든 호를 포함한 최근의 잡지들은 확인할 수 없다. 내게 있는 가장 최신 호는 2013년 1월 호로, 특집 기사는 그 전년도에 사망한 영상 작가 크리스 마르케에 관한 것이다. 영화감독인 피에르 파올로 파졸리니에 관한 논고도 있는데, 각각 10페이지가 할애돼 있다. 또한 같은 영화감독인 캐서린 비글로우가 쓴 에세이가 4페이지, 앤디 워홀의 영상작품에 대한 1페이지의 리뷰 기사가 영화 소개란에 소개되어 있다. 편집 기사 136페이지 중 영화에 대한 기사가 25페이지, 즉 18%가 넘는다는 건 너무 많지 않나 싶은 생각이 드는 것도 사실이다. 덧붙이자면, 이 원고를 쓰고 있을 당시의 최신 호(2016년 5월 호) 목차를 웹 사이트에서 살펴보니, 현대음악의 거장 피에르 불레즈와 누벨바그의 영화감독인 자크 리베트의 추모 기사가 게재돼 있고, 스트로브-위예 감독에 관한 기사도 두 꼭지 실려 있는 것을 확인할 수 있었다. 데이비드 보위가 사망한 직

후에 발간된 2016년 3월 호에는, 그와 오랜 세월 친분이 있던 아티스트 토니 아워슬러의 기고를 포함해 두 꼭지의 추도 기사가 게재되었다.

또 하나 눈에 띄는 것은, 특별 기사 이외의 리뷰가 그다지 길지 않다는 점이다. 가장 긴 것이 2페이지고, 표준적인 것이 1페이지다. 세계 주요 도시에서 보내 받은 전시평의 꼭지 수는 수십 개로 과연 많긴 하지만, 평균적으로 반 페이지 정도의 양이다. 글자 수라는 점에서 본다면, '읽을거리가 없다'고 악평 받는 일본의 현대미술 잡지와 큰 차이는 없다.

이론적이기 때문에 난해한 전문용어가 빈번히 출몰하는 논고도 물론 있지만, 그렇지 않은 것도 있다. 난해한 비평이 도마 위에 오르는 것은, 그 난해함이 눈에 띄기 때문이기도 할 것이다. 앞서 언급했듯, 『아트 포럼』에는 과거에 클레멘트 그린버그도 글을 기고하곤 했는데, 그린버그의 난해함도 상당하다. 현재에 와서는, 할 포스터를 비롯한 『옥토버』의 논객들도 『아트 포럼』에 기고하고 있다. 포스터가 '2종'으로 나눈 두 잡지는, 사실 어느 정도는 서로 겹치기도 하는 것이다.

정리해 보자. (1) 『아트 포럼』은 뉴욕을 중심으로 한 대형 갤러리의 광고를 다수 게재하고 있다. (2) 리뷰의 꼭지 수는 많지만, 대부분이 짧다. (3) 비평은 강온 양면. (4) 현대미술 이외의 다른 문화 관련 기사도 적지 않다. (5) 아트월드의 사람들은 비평을 포함해 기사는 읽지 않고, 광고를 본다.

이것은 어떤 의미일까?

아트월드의 파워 밸런스란?

사실 솔츠는 앞의 기사에서 『아트 포럼』을 '아트월드의 비공식적인 공식 잡지'라고 칭한 바 있다. 그렇다면, 그 지면에는 아트월드의 실정이 담겨있을 것이다. 즉, 위에 정리한 5개 항목은 아트월드의 현주소를 나타내고 있다고 생각할 수 있지 않을까?

(1)은 아트월드의 핵심이 뉴욕을 중심으로 한 대형 갤러리에 있음을 다시 한 번 가리킨다. (2)의 많은 리뷰의 꼭지 수는 '월드'의 구성원의 귀속 의식과 그곳에 거주하고 있다는 안도감을 높이기 위한 것이다. (3) 또한 (2)와 마찬가지로 구성원의 기호는 다양하며, 비평적 뒷받침은 어딘가에 있기만 하면 됐지, 굳이 읽지 않아도 된다(필요하면 책장에서 꺼내면 된다)는 현상을 보여준다. (4)는 회화와 조각에서부터 시작해 지금은 모든 문화 장르에 촉수를 뻗치며 포섭에 힘써 온 현대미술의 역사적 진화를 반영하고 있다. (5)는, (2)와 (3)과 같다. 결론적으로, '월드'의 경계선을 표시하는 데는 수(양)만 있으면 됐지, 내용은 알아도 몰라도 상관없다는 이야기다.

(4)에 대해 보충하자면, 크리스 마르케는 1970년대 말부터 비디오 설치작업을 시작했고, 90년대 말부터는 CD−ROM을 제작했다. '미디어 아티스트'로서 퐁피두센터 등에서 개인전을 가졌으며, 2015년 베니스 비엔날레에서도 크게 거론되었다. 피에르 파올로 파졸리니 역시 아트계에서 높이 평가받는 영화감독으로, 『아트 포럼』의 기사도 MoMA의 특집 상영에 맞춰진 것이었다. 2016년 5월 호의 스트로브−위예의 기사 또한 MoMA의 특집 상영(2016년 5월 6일~6월 6일)과 관련되어 있다. (4)에는 자신의 판도를 확대하려 애쓰는, 사실 확대를 지속해 온 '제국'

으로서의 아트월드의 무의식적 욕망이 뚜렷이 엿보인다.

제리 솔츠와 에이드리언 설은 비평의 쇠락을 마켓과 연결했고, 할 포스터는 신세대 딜러, 컬렉터, 아트 매니저를 비난한다. 신문의 쇠퇴와 함께 동반된 영상미디어나 소셜미디어의 대두도 이유의 하나로 꼽는다.

그것은 그것대로 맞는 말이지만, 진짜 원인을 개별의 요소에서 찾을 것이 아니라, 아트월드 자체에 있다고 생각하는 것이 옳다고 생각한다. 역사적인 필연인지, 급격한 지각변동에 따른 것인지는 모르겠으나, 작품, 언설, 마켓 등, 아트월드 총체의 파워 밸런스가 틀어지기 시작한 것은 사실이다. 이어서 이론적 발언의 쇠퇴에 대해 생각해 보고자 한다.

멸종위기종으로서의 이론가와 운동

영화로도 만들어진 소설『허영의 불꽃』과 논픽션『필사의 도전』을 쓴 톰 울프는 1974년 어느 날『뉴욕타임스』를 읽고 '놀라 자빠질 뻔했다'고 한다. 원로 미술기자인 힐튼 크레이머가 한 전시회의 리뷰 기사에 "설득력 있는 이론의 결여는, 어떤 결정적인 결함이 된다."라고 썼기 때문이다. 울프는 어이없다는 듯 다음과 같은 글을 남겼다. "요컨대, 있는 그대로 말하자면, 요즘에는 이론이 빠진 그림은 볼 수가 없습니다요."08

현대미술의 본질을 놓치지 않고 시사하다니, 과연 뉴 저널리즘의 대표적 인물이라 불릴 만하다. 그러나 뉴 저널리즘의 대표적 인물치고는 1974년이라는 시기는 너무 늦어 보인다. 이론이 결여된 그림을(현대미술 작품을) 볼 수 없게 된 것은 훨씬 이전의 일이다. 실제로, 보수적이고 신랄한 비평가로 유명한 크레이머는 이미 1960년대 후반에 "작품이 미니멀해질수록 설명은 맥시멈이 된다."는 말을 남겨 사람들 사이에서 두고두고 회자되었다.

전위예술 찬양

단테와 셰익스피어를 공부한 크레이머가 아트 비평을 시작한 계기는 1952년 해럴드 로젠버그가 잡지『아트뉴스』에 기고한「미국의 액션 페인터들」을 읽으면서였다. 윌렘 드 쿠닝, 잭슨 폴록 등으로 대표되는 당시의 추상화가는 이 논문으로 '액션페인팅(action painting)'이라는 명칭과 함께 이론적 뒷받침을 얻게 된다.

로젠버그는 "캔버스 위에 펼치려던 것은 회화가 아닌 이벤트(사건)였다.", "캔버스 위의 액션은 그 자체의 표상이 되었다.", "행위 자체인 회화는 아티스트의 삶과 분리할 수 없다."라는 등의 말과 함께, 다음과 같이 주장했다. "모든 것이 회화와 관련되어 있다. 액션(행위)과 관계하는 모든 것: 심리학, 철학, 역사, 신화학, 영웅숭배가"

크레이머는 이 주장이 '지적으로 사기적'이라고 느꼈다고 한다. "그 논문은 추상표현주의 회화를 심리학적인 사건으로 정의함으로써, 회화 자체의 미적인 효용을 부정하고, 현대미술을 그것이 진정으로 체험될 수 있는 유일한 영역인 미적 영역으로부터 제거하려 계획했다"[09]라는 것이다. 보수파라는 이름에 부끄럽지 않은 구태의연한 견해지만, 좌익 문화지인『파르티잔 리뷰』(Partisan Review)에서 발표한 이 반론이 클레멘트 그린버그의 눈에 들면서, 그린버그가 공동 편집자로 있던 잡지『코멘터리』로부터 현대미술 기사의 기고를 요청받게 된다. 크레이머의 미술 비평가로서의 활동은 이후 반세기 이상 이어졌다.

로젠버그가 미국 비평계에 등장할 때까지, 그린버그는 가장 주목받는 이론가이자 비평가였다. 그는 1939년에 발표한 에세이『아방가르드와 키치』[10]에서 "아방가르드가 추상 혹은 비구상 예술 및 시(詩)에 도달

한 것은 절대적인 것을 탐구하는 과정에서였다."라며 전위를 찬양하면서, "키치는 대리 경험이며, 거짓 과잉이다. (…) 차례차례로 같은 헐값으로 복제할 수 있다."며 깎아내렸다. 이듬해인 1940년에 발표한 「더 새로운 라오콘을 향하여」[11]에서는 "순수하게 조형적인, 또는 추상적으로 질 높은 예술 작품만이 가치 있는 것이다."라며, 회화에 있어 가장 중요한 것은 "화면 그 자체가 평평해지고, (…) 마침내 실제 캔버스의 표면인 현실 물질의 평면 위에서 하나가 되는 것이다."라는 말로, 미디엄(매체)에 고유의 성질—회화에서는 2차원적 성질을 추구하는 것이 중요하다고 강조했다.

두 '버그'의 영향력

「미국의 액션 페인터들」을 읽고 위기감을 느낀 그린버그가 유력한 지원군으로 크레이머를 포섭하려 했음은 상상하기 어렵지 않다. 거의 비슷한 세대로, 이른바 추상표현주의 현대미술의 융성에 기여한 그린버그와 로젠버그였지만, 둘의 비평적 접근은 정반대였다. 앞의 주장에서도 알 수 있듯, 그린버그는 작품의 형식과 물질성에 집착했고, 형식주의자라 불렸다. 로젠버그는 완성한 작품보다도 과정(액션)을 중시했으며, 실존주의적·행동주의적이라 여겨졌다. 자세한 사항은 각각의 저작물을 통해 확인할 수 있기를 바라지만, 여기에서 강조하고 싶은 것은, 두 사람의 이론이 동시대 미국의 아티스트에게 크나큰 영향을 미쳤으며, 모더니즘을 확립시켜 운동까지 일으키기에 이르렀다는 것이다. 이들 이외의 이론가나 비평가도 추상표현주의 작품들을 봐야 하는 '이유'를 양

미술잡지 기자
힐튼 그레이어(왼쪽)와
주목받던 비평가
클레멘드 그린버그(오른쪽).

산하기 시작했고, 이들의 이론을 바탕으로 창작하는 아티스트도 생겨
났다.

일례로, 그린버그의 말을 문자 그대로 받아들인 모리스 루이스를 들
수 있다. 무라카미 하루키의 소설『색채가 없는 다자키 쓰쿠루와 그가
순례를 떠난 해』의 표지에 실린 작품의 화가다. 톰 울프는 그의 작업을
다음과 같이 서술했다. "루이스는 밑칠도 하지 않은 캔버스를 사용하
며, 물감을 바를 때에도 그것이 직접적으로 캔버스에 스며들도록 희석
했다. (…) 해냈다! 화면 위에도 아래에도, 아무것도 없다. (…) 이제 모
든 것은 화면 안에만 있다." 다른 한편의 로젠버그는 절친이라고도 할
수 있는 드 쿠닝의 후원자를 자처했을 뿐 아니라, 해프닝*, 개념미술,
행위 예술 등 후세 미술사조(movement)의 이론적 원천이 되기도 했다(그
린버그가 루이스에게 준 영향은 지나치게 과장되었다고 보는 견해도 있다).

* 해프닝: 전위적 예술 활동_역자주

두 사람의 '버그'는 추상표현주의가 쇠락하고 팝아트가 발돋움한 1960년대까지 미국의 이론·비평계를 이끌었다. 세 번째 버그, 즉 레오 스타인버그에게 인기 비평가의 자리를 빼앗길 때까지 영향력을 유지했으며, 그 권력으로 인해 아티스트를 포함한 후발 세대로부터 반발을 사기도 했다. 특히 그린버그는 '클렘배싱(Clembashing)'*이라는 말이 생겨날 정도로 거센 공격을 받았다. 1945년생인 아티스트 조셉 코수스는 그 배경에 대해 다음과 같이 이야기한다.

분명히, 그린버그와 그의 동조자들은 60년대에 우리들 대부분에게 큰 의미가 있었습니다. 그들은 맞서 싸워야 할 아카데미 그 자체였습니다. 물론 그 싸움에는 지적인 차원도 있었지만, 사회적인 차원도 있었습니다. 그들은 미술계에서 사회적 헤게모니를 쥐고 있었던 것입니다. 그들은 사실상 뉴욕 현대미술관을 빼앗고, 조성금을 내주는 다양한 조직을 좌지우지했습니다. 또한 『아트 포럼』과 같은 영향력 있는 잡지를 지배했습니다. 게다가, 화랑에도 큰 영향력을 행사했습니다.[12]

끝나버린 비평과 창작의 밀월

1776년에 『회화론』을 저술해 현대미술비평의 시조라 불리는 철학자 드니 디드로도 1845년에 살롱, 즉 왕립 회화 조각 아카데미가 주최한 전

* 클렘배싱(Clembashing): 그린버그 까기_역자주

람회의 미술평론을 쓰며 문단에 데뷔한 시인 샤를 피에르 보들레르도, 각자 나름의 이론을 주창하며 동시대 미술계에 영향을 미쳤다.

특히 보들레르가 「현대 생활의 화가」라는 논고에서 주창한 '모데르니테(modernité, 현대성)'라는 개념은 에두아르 마네를 비롯한 인상파 화가들이 현대적인 모티브를 그리게 된 계기가 되었다. '인상파(인상주의)'라는 명칭은 클로드 모네의 〈인상·해돋이〉를 본 다른 평론가가 작품을 비꼬며 붙인 것이지만, 인상파 작품들은—적어도 그 일부는 보들레르의 이론을 바탕으로 탄생했다 해도 과언은 아니다.

이후, 이론이나 비평과 창작의 밀월은 20세기 말까지 지속된다. 물론, 그린버그에게 반발한 코수스처럼 비평가와 이론적으로 적대적이던 아티스트는 적지 않다. 추상표현주의 화가인 바넷 뉴먼의 "화가에게 미학이란, 새에게 있어서의 조류학과 같다."는 발언도 잘 알려져 있다. 하지만 총체적으로 보면, 이론이나 비평과 창작은 서로 건전한 영향을 주는 관계였다고 봐도 무방할 것이다. 긍정적이든 부정적이든, 전문가에 의한 평가는 작가를 자극하고 고무시켜, 다음 작품의 향상으로 이어진다. 작가에 의한 새로운 개념이나 시각적 자극의 창출은, 새로운 이론을 생성시킨다. 이전에 언급했듯, 비평가는 원칙적으로 세컨더리(secondary) 플레이어지만, 이러한 연쇄작용이 선순환을 그리게 되면, 그린버그의 예처럼 프라이머리(primary) 플레이어가 되는 경우도 있었다.

그러나 앞서 이야기한 것처럼, 비평은 언제부터인가 읽히지 않게 되었다. 할 포스터가 개탄했듯이 비평은 딜러, 컬렉터, 큐레이터들에게 방해물로 취급되고, 회피의 대상이 되었다. 『옥토버』에 게재될만한 비평은 그 지나친 난해함에서 오는 경외감 때문에 멀어질 수밖에 없다고

주장하는 사람도 있다. 다름 아닌 할 포스터 자신도 "『옥토버』의 이론가는 한쪽 발은 아카데미즘을 밟고 있으며, 그곳에서 태어나 자란 사람 또한 적지 않다."고 인정하면서, '아카데믹한 성역'이라고까지 표현하고 있다. 그러나 아카데믹한 비평은 아카데미즘이 탄생한 이래 늘 존재해 왔으며, 읽히지 않게 된 것은 아카데믹한 비평만이 아니다. 그렇다면, 비평적인 평가나 이론적인 비평이 외면 받게 된 이유는 대체 무엇일까? 그 이유 중 하나는 미술 운동의 쇠퇴가 있다.

아트 운동의 시대였던 20세기

인상파, 야수파(포비즘), 표현주의, 입체파(큐비즘), 미래파, 구성주의, 쉬프레마티즘(절대주의), 다다이즘, 초현실주의, 멕시코 벽화운동, 추상표현주의, 앵포르멜, 네오다다이즘, 팝아트, 옵아트, 신사실주의(Nouveau Réalisme), 플럭서스, 개념미술, 미니멀리즘, 포스트 미니멀리즘, 아르테 포베라, 대지미술, 신표현주의, 시뮬레이셔니즘(simulationism)… 현대미술사를 기술하는 단어에는 운동(사조)이나 유파의 이름이 많다. 20세기 전반에는 아티스트들이 스스로 이름을 붙이거나 선언하는 경우가 많았지만, 그 후에는 세컨더리 플레이어인 이론가나 비평가, 또는 저널리스트가 후일 명칭을 부여하는 일도 늘어났다. 앞에서 말했듯, 이론이 앞서는 경우도 있다. 보다시피 '~리즘/~이즘(주의)'이라 붙여진 것이 과반을 차지한다.

　그러나 냉전 구조가 붕괴한 1989년 이후로 운동이라는 이름을 붙일 만한 운동은 거의 생겨나지 않고 있다. 데미안 허스트, 사라 루카스, 채

프먼 형제, 트레이시 에민, 리암 길릭, 크리스 오필리, 샘 테일러 우드 (샘 테일러 존슨), 레이첼 화이트리드, 타시타 딘, 더글러스 고든, 마크 퀸 등을 배출했고, 앞서 언급했듯 1990년대 초반에 한 세대를 풍미한 'YBAs'라는 그룹이 있지만, 이것은 'Young British Artist'의 약칭일 뿐, 이즘도 아닌 명칭이며, 아티스트의 작풍에서 일관성을 찾을 수 있는 것도 아니다. 이처럼 어느 세대의 총칭 혹은 현상에 붙여진 이름일 수는 있어도, 운동이라고는 부를 만한 것은 도저히 찾아볼 수 없으며, 일부 여성 작가들에게서 현대적인 페미니즘의 요소를 발견할 수 있는 것 외에는, 이즘이라 부를만한 이즘은 눈에 띄지 않는다.

디지털 아트 혹은 미디어 아트를 열거하려는 이들도 있지만, 정보기술은 테크놀로지일 뿐이지 운동이나 주의는 아니다. 요즘은 많은 아티스트가 적극적으로 IT를 이용하고 있으니, 이 명칭도 머지않아 소멸되지 않을까 한다. 무라카미 다카시는 '슈퍼 플랫(super flat)'을 선언했지만, 그 뒤를 잇는 작가는 없었다. 2001년 조지 부시 정권 출범 이후, 시대적 혼란 때문이었는지 '사회참여미술(소셜리 인게이지드 아트)'이라는 움직임이 잠시 생겨났다고는 하지만, 기존의 사회 관여형, 혹은 참여형 아트와 얼마나 다른지 분명치 않고, 그것을 현대미술이라 불러야 하는지도 의문이다. '운동의 시대는 끝났다'고 말하고 싶어지는 사태다.

관계미술과 '관계의 미학'

그런 가운데, 거의 유일한 예외라고 생각되는 것이 '관계미술'이다. 앞에서도 이름을 거론한 적 있는 큐레이터 겸 이론가인 니꼴라 부리요가

니꼴라 부리요.

1996년에 자신이 큐레이션 한 「Traffic」(교통)이라는 전시회의 카탈로그에 쓴 전시 서문에 의해 알려지게 된 개념이다. 전시 서문의 제목은 〈트래픽 – 교환의 시공〉으로, 첫 번째 소제목은 '관계의 미학 서론'이다. 이어서 부리요는 다음과 같은 문장을 남겼다.

「Traffic」 전에 참가하는 28명의 아티스트는 각자 그/그녀 특유의 모든 포름(forme, 형태), 일련의 과제, 그리고 궤적을 갖고 있다. 이들은 어떠한 스타일에 의해서도, 심지어 어떠한 주제, 이코노그래피(도상)에 의해서도 연관 지을 수 없다. 그러나 이들 아티스트의 공통점은 그것들보다도 중요하다. 이들은 같은 실천적, 이론적 지평 – 사람들 사이의 관계성이라는 영역에서 일하고 있기 때문이다. 이들의 작품은 사회적 교환 방법, 관객에게 제시된 미적 경험 안에서의 그/그녀와의 쌍방향 교감, 그리고 소통의 과정을 조명한다. 인간 존재와 인간의 그룹을 서로 연결하는 도구로서의 구체적인 차원에서. 그래서 이들은 모두, 우리가 관계성의 영역이라

부를 수 있는 곳 안에서 작업하고 있는 것이다.[13]

참가한 아티스트는 바네사 비크로프트, 안젤라 블록, 마우리치오 카텔란, 리암 길릭, 도미니크 곤잘레스 포에스터, 더글러스 고든, 히라카와 노리토시, 카스텐 휠러, 피에르 위그, 가브리엘 오로스코, 호르헤 파르도, 필립 파레노, 리크리트 티라바니자, 자비에 베이앙, 야노베 켄지 등이다. 후에 관계미술을 떠난 작가도 있고, 원래부터 관계미술과는 무관했던 작가도 있다. 이 부분이 큐레이터로서의 부리요가 그다지 신뢰받지 못하는 이유 중 하나겠지만, 어쨌든 그의 이론은 큰 인기를 끌었다.

1998년에 저서 『관계의 미학』을 발행했고, 2002년에는 『Relational

〈무제(공짜)〉, 리크리트 티라바니자, 1992년.

Aesthetics』란 제목으로 영문판이 발행돼, 현대미술 관련 서적으로는 예외적인 베스트셀러가 되었다. 유감스럽지만 일본어판은 현재까지 출간되지 않았다.

관계미술의 전형이라 여겨지는 작품으로 리크리트 티라바니자가 1992년에 발표한 〈무제(공짜)〉가 있다. 뉴욕 첼시의 갤러리가 무대였는데, 오프닝에 초대받은 손님들은 꽤나 놀랐을 것이다. 근사한 화이트큐브(전시장)에는 그림도 조각도 전시되어 있지 않았다. 그 대신 단출하게 마련된 주방이 있고, 커다란 냄비에서는 매콤한 향이 풍겨온다. 부에노스아이레스에서 태어났지만, 태국에서 자라난 이 아티스트는, 자신이 직접 만든 카레를 손님에게 공짜로 나눠주었다. 작가가 없을 때는 접이식 테이블과 의자, 주방용품, 쓰레기 등이 전시물이 되었다.

이것이 어째서 작품인지는 차차 논하기로 하고, 여기에서는 아티스트의 발언을 소개하는 것으로 그치도록 하겠다.

"이 작품은 관객이 작품 자체와 소통하기 위한 플랫폼이지만, 관객끼리 서로 소통하기 위한 플랫폼이기도 합니다. 그것은 체험적인 관계에 관한 것으로, 그렇기 때문에 관객은 실제로 무언가를 본다기보다는, 그 안에 있음으로써, 그 일부가 됩니다. 아티스트와 작품과 관객의 거리는 조금 애매해지는 것이죠."

운동과 이론의 종언?

이 전시 이후 티라바니자는 스타 아티스트가 되었다. 「Traffic」 전으로 티라바니자를 '발굴해 낸' 부리요도 '부리요의 아이들'이라 불리는 (티라

〈Formosa Decelarator〉*(포마사 감속기), OPAVIVARÁ!, 타이베이 비엔날레 2014.

바니자를 포함한) 아티스트들과 함께 시대의 총아로 인정받는 큐레이터가 되었다. 1992년부터 2006년까지는 제롬 상스와 함께 파리의 '팔레 드 도쿄'의 공동 설립자이자 공동 디렉터로 일했고, 그 후 테이트 브리튼에서 현대미술 부문의 큐레이터를 담당했다. 2009년에는 제4회 테이트 트리엔날레를 「Altermodern」(또 하나의 모던)이라는 타이틀 아래 큐레이션 했고, 2011년에는 프랑스를 대표하는 예술대학인 보자르의 학장으로 취임했다(2015년 퇴임).

* 16개의 해먹은 팔각형 목재 구조로 고정되어 있고, 중앙에 테이블이 있어 사람들이 차를 나눌 수 있는 차 허브(tea herbs)가 있다. 그것은 전형적인 브라질 토착 전통 두 가지를 혼합한 관계적 장치이다_타이베이 비엔날레 2014 홈페이지 중에서 발췌.

하지만 부리요의 이론가&큐레이터로서의 인생이 늘 순풍에 돛 단 듯했다고 만은 할 수 없다. 2004년에 뜻밖의 방향에서 공격의 화살이 날아왔다. 아트사가 겸 비평가인 클레어 비숍이 「적대와 관계의 미학」이라는 논고를 『옥토버』에 발표한 것이다. 거기에는 관계미술의 결점과 한계가, 명석한 이론적 논리와 충분한 방증을 통해 제시되어 있었다.

비숍의 비판에 관해 기술하는 것이 이 책의 소임은 아니다. 하여 간단히 추려보자면, 부리요와 그의 아이들이 말하는 관계성은 아트월드라는 특정한 곳의 내부 세계에서만 존재하는 '근본적으로 조화로운 것'이며, '적대'나 '배제'를 포함한 사회 현실과는 동떨어져 있다는 내용이다. "이처럼 화기애애한 상황에서는, 예술은 자기변호를 해야 할 필요조차 느끼지 못할 것이며, 그저 벌충하는 듯한 (그리고 자화자찬적인) 오락으로 부패해 갈 것이다."[14]라고 비숍은 엄중히 지적한다.

이것과는 별개로, 철학자 자크 랑시에르에 의한 비판도 있다.[15] 이 또한 상세히 기술하지는 않겠지만, 중요한 것은, 관계미술과 '관계의 미학'을 둘러싼 2000년대의 논쟁 이후, 아트 작품이나 운동에 대한 이론가들의 논의가 거의 사라져버린 듯하다는 점이다. 그러한 논의가 제로라고는 할 수 없지만, 후세에 참조되고 열심히 재검토될만한 논의는 이것이 마지막이 되지 않을까 하는 불안을 떨칠 수 없다.

지금까지 서로 손을 맞잡고, 서로에게 영향을 주고받으며, 서로 번영하고, 서로 의존하기도 했던 아트 이론과 운동은 이제 서로에게 마음을 닫고, 서로에게 버림받아 외로워하는 노부부처럼 보인다. 이론이 약해서 운동이 생겨나지 않는 것인지, 운동이 생겨나지 않아서 이론이 나설 차례가 오지 않는 것인지…, 닭이 먼저냐 달걀이 먼저냐 같은 결말

없는 논의는 접어두기로 하자. 톰 울프의 개탄으로부터 40년, 이론과 운동이 기운을 차려, 예전처럼 밀월을 노래하게 될 날은 다시 오게 될까?

미학은 어디로 갔을까?

니꼴라 부리요는 2014년 타이베이 비엔날레의 큐레이터를 맡았다. 비엔날레 테마는 '극렬한 속도'라는 의미의 「The Great Acceleration」이다. 전시회 도록 첫머리에 게재된 소논문인 「인류세의 정치학」을 부리요는 다음과 같이 시작한다.

> 지구에서의 인류 활동의 영향은 현재 우리가 새로운 지구물리학적 시대에 들어서고 있다는 가설로 과학자들을 이끌고 있다. 인류세, 즉 1만 년에 이르는 충적세를 대체할 시대이다. 대규모의 삼림 파괴와 토양, 해양, 대기의 오염은 지구 온난화를 일으켜, 거대 빙하 융해의 원인이 되고 있다. 지구라는 시스템은 인류의 번영에 따라 변화를 피할 수 없게 되었고, 이제 우리는 다른 모든 자연의 존재들보다 훨씬 지배적인 종이 되었다.

'인류세'의 작품이란?

'인류세(人類世)'는 오존홀 연구로 알려진 대기화학자 파울 크뤼천이 주창한 개념으로 어원은 '안트로포세(Anthropocene)', '인간(anthropo)'과 '새로운(cene)'를 조합해 만든 말이다. 1995년에 노벨 화학상을 수상한 크뤼천은, 2000년 '충적세'을 대신해 이 말을 사용할 것을 제창했으며, 현재는 많은 연구자가 찬성하고 있다. 인류세의 시작이 언제인지에 대해서는 여러 가지 설[16]이 있지만, 인간이 농업, 삼림 벌채, 댐 건설 등으로 지구의 형상을 바꾸고, 화석연료의 소비로 온난화를 불렀으며, 글로벌화하는 과정에서 생물 종의 분포를 균일화시켜 온 것은 틀림없는 사실이다. 현재의 지구는, 지질학·생물학적으로 새로운 시대에 접어들고 있다고 봐도 무방할 것이다.

여기에서 이과적인 논의를 시작할 생각은 없으며, 애당초 내겐 그런 능력이 없다. 하지만, 이것은 이과라기보다는 문명론 차원에서 논의해야 할 주제이고, 그렇기 때문에 아트전을 기획하는 부리요가 관심을 보인 것으로 생각한다. 비엔날레 개막 3개월 전, 부리요는 큐레이션의 방향성을 나타내는 「Notes」(각서)[17]를 발표했다. 제목은 「Coactivity」로 중국어로는 「共活性」(공활성)이다. 공활성의 주체는 인간과 인간 이외의 동식물, 기계, 사물, 심어지는 지구환경 총체라고 한다. 기계에는 컴퓨터나 프로그램, 그리고 로봇 등도 포함된다.

글로벌 자본주의가 그야말로 격렬한 속도로 진행돼, IoT(Internet of Things), 즉 '사물인터넷'이 실현된다는 21세기를 증명하는 기획이라고 생각해야 할까? 그렇다고도 할 수 있을지 모르겠다. 그러나 이 발상의 시작은 인터넷이 일반에 대중적으로 보급되기 이전인 지난 세기의 후반

부로 거슬러 올라간다.

『허구의 '근대'』와 사물 의회

부리요의 구상은 크뤼천과 같은 자연과학자의 식견과 함께, 캉탱 메이야수나 레비 브라이언트 등, 1965년생인 자신과 동시대 철학자가 주창한 사변적 실재론에 바탕을 두고 있다. 하지만 그것과는 별개로 논문 「각서」와 「인류세의 정치학」에서 언급된 중요한 철학적 용어 중 하나로 '사물 의회(Parliament of Things)'가 있다. 1947년생 철학자이자 사회학자인 브뤼노 라투르가 1991년에 간행한 『우리는 결코 근대인이었던 적이 없다』[18](일본어 제목은 『허구의 '근대'』)에서 주창한 콘셉트다.

이 책에서의 주장과 '사물 의회'의 개념을 간략하게 요약하면 다음과 같다.

- 근현대의 과학은 자연과 문화, 주체와 객체라는 이분법을 강조해 왔지만, 현실 세계의 현상은 단순하게 나뉘지 않는다. 예를 들어 오존홀의 확대나 에이즈의 확산과 같은 모든 문제는, 자연과 문화가 서로 얽히면서 생겨났고 과학과 정치 양쪽 모두가 대상으로 삼아야 할 하이브리드(혼성)적인 양상을 보이고 있다.
- 인간중심주의인 근대에는 물체나 현상, 동물 등의 '비인간'은 간과됐다. 이것은 비대칭적 관계로, 대칭성을 회복하려면 새로운 '헌법'이 필요하다. 근대 헌법은 사물을 대변하는 과학의 권력과, 주체(인간)를 대변하는 정치권력의 분리를 발명했지만, 이

때문에 하이브리드를 보지 못하고, 상상하지 못하며, 표현할 수도 없게 되었다. '비근대'의 '헌법'은 인간과 비인간, 양자의 특성과 관계, 능력과 분류를 정의한다.

- 우리는 결코 근대인이었던 적이 없다. 그러므로 포스트모던도 없다. 근대 헌법은 중간 영역에 있는 모든 것을 배제한다. 실제로는 우리의 공동체뿐만 아니라, 부당하게도 전근대적이라고 불린 공동체 또한 하이브리드로 구성되어 있었다. 우리의 공동체와 이전에 존재했던 다른 공동체 사이에 놓인 것은 약간의 변화뿐이다. 하지만 현대에 있어서는, 키메라라고도 부를 수 있을 만한 수많은 하이브리드가 넘쳐흐른다. 냉동 수정란, 디지털 기기, 센서 내장 로봇, 교배종 옥수수, 데이터 뱅크, 향정신성 약물, 레이더 측심기를 장착한 고래, 유전자 합성기기 등등. 이중 어느 것도 주체의 편에도 객체의 편에도, 그 중간에도 자리매김할 수 없다면, 어떠한 대응이 필요하다.

- 현재의 세계를 기술하는 데에는 인류학이 유효할지도 모른다. 다만, 그러기 위해서는 인류학 자체가 대칭성을 지향해야 한다. 즉, 인간과 비인간의 중간에 자신의 위치를 정할 필요가 있지만, 우리가 근대인에 속하는 한 그것은 불가능하다. 비근대의 차원으로 가게 된다면, 모든 것은 극적으로 변한다. 비근대의 대칭적 인류학은, 서양과 '미개' 문화를 같은 차원으로 다룰 것이며, 문화 상대주의가 아닌 자연 상대주의로의 이행을 촉구한다.

- 근대 헌법을 비근대의 헌법으로 개정하더라도, 우리가 과학에 품고 있는 신봉을 저버리는 것은 아니다. 계몽사상은 사물 의회

에 거처를 획득한다. 의회는 자연의 이름으로 말하는 과학자나, 태고부터 공존해 온 사물과 함께 한 사회에 의해 구성된다.

논의의 마지막에, 프랑스의 인류학자 라투르는 '사물 의회'의 일례를 든다.

시험 삼아, 한 명의 의원에게 오존홀에 대해 말하게 해 보자. 어떤 의원은 바이오 화학업체인 몬산토를 대표한다. 제3의 의원은 이 회사의 노동자를, 또 한 명은 (주민의 정치 참여의식이 높은) 뉴햄프셔의 유권자를, 다섯 번째는 극지방의 기상학을, 거기에 또 한 명은 국가를 대변한다.

인권의 재정의

데카르트적인 근대 합리 사상의 부정은 어제오늘의 이야기는 아니지만, '사물 의회' 또한 과격한 제안이라고 여기는 견해도 많을 것이다. 그러나 1976년, 인류학자인 클로드 레비스트로스는 1789년의 '프랑스 인권선언(인간과 시민의 권리 선언)'과 1948년의 '세계 인권선언'을 인간중심주의라며 강력히 비판했다.

몇 년 후인 2002년, 본인이 자신의 지론을 간결하게 정리한 문장을 발췌해 아래에 기재한다.

먼 옛날에 그랬던 것처럼, 다른 창조물과의 균형을 유지하면

서 사는 것에, 인간이 언젠가 동의하기를 기대하는 것만으로는 불충분합니다. 우리의 후손이 그와 같은 균형을 달성하기에는, 사전에, 게다가 시급히 해야 할 일이 있습니다. 지난 3세기, 다른 생물로부터 인간을 고립시켜 온 인권의 정의를 재구축하는 작업입니다. (…) 인간은 도덕적 존재로 스스로를 정의함으로써 특별한 지위를 획득해 왔습니다. 우선 우리는, 인간의 점유물이 아닌 생물로서의 성질을 기반으로 그 권리를 확립해야 합니다. 이 조건이 충족되었을 때, 비로소 인류에게 인정된 권리가, 그 권리의 행사를 통해 다른 종의 존속을 위협하려는 순간에 효력을 잃게 됩니다. 삶의 권리, 하나의 특례로 환원된 인간의 권리. 이러한 '인권'의 재정의야말로 우리의 미래, 그리고 우리 행성의 본연의 모습을 결정짓는 정신혁명에 필요한 조건이라고, 저는 생각합니다.[19]

라투르는 레비스트로스의 자세가 어중간하다며 (지나치게) 계속 비판하고 있지만, 의회란 서로 평등하고 대등한 권리를 가져야 할 이들의 대리인·대표자가 모여, 이익 배분을 적정하고 정당하게 실행하기 위한 정치 교섭을 거듭하는 자리이다. '사물 의회'라는 발상이 선인들의 선견적인 제안의 연장선에 있는 것은 분명할 것이다. 철학자 레비 브라이언트도 '사물의 민주주의(democracy of objects)'라는 라투르와 매우 흡사한 개념을 주창했지만, 이 또한 마찬가지라 할 수 있다. 인권의 재정의 없이는 사물의 의회도 사물의 민주주의도 있을 수 없다.

타이베이 비엔날레 2014의 기본 개념을 세우는 데에는, 위 개념이 총동원되었다. 모두 근대 이후 혹은 '비근대'에 있어서의 인간과 '비인간

(다른 창조물)'과의 관계를 되묻는 것들이다. 라투르가 『우리는 결코 근대인이었던 적이 없다』를 썼을 때는 아직 '인류세'라는 말이 생기지 않았지만, 크뤼천의 제언 이후, 인문과학과 자연과학의 학제적 협동은 현격히 늘고 있다. 이 시대 특유의 움직임이며, 그런 움직임이 일어나는 것 자체가 우리가 피할 수 없는 상황에 놓여 있다는 증거라 할 수 있다. 현대미술도 그 흐름을 놓쳐서는 안 된다는 얘기다.

부리요는 자신이 내세운 '관계의 미학'이 지나치게 인간 중심적이며 지나치게 아트월드 중심적이라는 비판을 받아들이고, 궤도 수정을 위해 최신의 사상과 철학, 자연과학을 유용한 것이 틀림없다. 이처럼 특징적인 문명론을 주제로 삼아 가는 경향은 최근 여러 곳에서 눈에 띈다. 예를 들면 1979년에 창설해, 미디어 아트 페스티벌의 막을 연 「아르스 일렉트로니카 페스티벌」은 그 관심 영역으로 '테크놀로지와 사회'를 표방하고 있다. 최근에는 '라이프 · 사이언스'(1999), '하이브리드'(2000), '휴먼 · 네이처'(2009) 등의 테마를 다루었다.

전설의 큐레이터는 책을 읽지 않는다?

미디어 아트가 아니더라도, 현대미술이 미술 이론이 아닌 철학과 과학에서 영감을 얻는 일은 드물지 않다. 베니스 비엔날레나 도큐멘타와 같은 슈퍼 국제전부터 세계 각지에서 끊임없이 열리는 작은 전시회까지, 큐레이터들은 전시 서문에 그리스 철학에서 현대 사상에 이르기까지의 사상가의 말들을 인용하는 걸 좋아한다.

1980년대 이후, 프랑스에서 유래한 포스트 구조주의가 현대미술계

에서도 크게 유행했을 때는, 자크 라캉, 미셸 푸코, 질 들뢰즈, 자크 데리다, 장 프랑수와 리오타르 등의 글이 앞다퉈 인용되었다. 일본 현대 미술계의 여성 관계자들 사이에서도 이세이 미야케가 유행했던 적이 있는데, 현대 사상에 대한 언급의 유행도 그와 비슷한 느낌이다. "이 업계에 있다면 플리츠 플리츠 한 벌 정도는 갖고 있어야, 무시당하지 않지."라는 생각과, "전시 서문을 쓰려면 들뢰즈나 데리다 정도는 인용해야, 우습게 보지 않지."라는 강박관념이 함께 자리하고 있던 것이 아닐까? 전자는 콤팩트하게 접을 수 있어 여행용으로도 좋다는 이점이 있지만, 후자에 대해서는 확실하게 단정하기 어렵다.

철학자나 사상가가 예술에 대해 논하던 일은 예전부터 있었다. 플라톤이 『국가』에서 예술(시가(詩歌)와 연극)을 부정적으로 평가했던 것은 잘 알려져 있다. 칸트나 헤겔은 철학의 내부에 '미학'이라는 장르를 키워내, 후진 철학자들을 위한 길을 정비했다. 20세기에는, 예술에 대해 말하지 않은 철학자나 사상가를 찾는 쪽이 오히려 어려울 것이다. 그렇다면, 현대미술은 언제부터 사상·철학에 접근했던 것일까? 특히 부리요 같은 '큐레이터'가 말이다.

정확히 언제부터라고는 단정하기 어렵지만, 철학자나 사상가의 이름이나 주장을 큰 소리로, 그리고 많이 인용하게 된 것은, 역시 1980년대 이후가 아닐까 한다. 예를 들면, 그 이름에 반드시 '전설의'라는 형용사가 따라붙는 큐레이터 하랄트 제만의 문장에는 놀랄 만큼 철학자나 사상가의 이름이 나오지 않는다. 현대미술의 역사에 있어, 획기적이라 불리는 「태도가 형식이 될 때」(1969)의 전시 서문[20]에는 아티스트 이외의 이름은 전무하다. 「도큐멘타 5」(1972)의 전시 서문[21]에도 도상학 연구로

알려진 에르빈 파노프스키를 포함한 몇 명의 이름이 인용되었을 뿐이다. 하랄트 제만 본인도 "「도큐멘타 5」를 기획하는 데 있어, 들뢰즈&가타리의 『안티 오이디푸스』의 영향이 있었는가?"라는 질문에, "들뢰즈는 1975년에 큐레이션 한 「독신자 기계」 전을 위해 읽었을 뿐, 사람들이 생각하는 것만큼 책은 읽지 않아요. 전시회를 기획할 때는 책을 읽을 시간을 거의 낼 수 없어요."라고 이야기한다.[22]

이와 대조적인 것이, 「도큐멘타 5」의 약 25년 뒤에 「도큐멘타 X」을 큐레이션 한 캐서린 다비드다.

「도큐멘타 X」의 『The Book』

개인적인 의견으로는 현대미술 전시가 사상과 철학에 가장 가까이 접근한 사례는 바로 1997년의 「도큐멘타 X」이라고 생각한다. 정확히는 '사상, 철학과 사상, 철학적인 문학·영화·연극·음악·건축 등에'라고 해야 할 것이다. 전시장에서 본 것 중 지금까지 선명히 기억에 남아있는 것은, 댄 그레이엄의 설치작품의 일부로 전시·상영됐던 장 뤽 고다르의 〈고다르의 영화사〉(1988~1998)이다. 같은 전시장 한쪽에는 시인이자 소설가이고 극작가인 사뮈엘 베케트의 실험적인 텔레비전 작품 〈쿼드〉(1981)를 상영하는 모니터가 놓여 있던 것도 기억한다.

하지만, 「도큐멘타 X」이 남긴 가장 훌륭한 것은 카탈로그다. 냉소적인 반응의 일부 사람들은 '실제 전시회보다 훨씬 낫다'라고까지 말하는데, 여기에서만의 이야기로 나 또한 동의한다. 타이틀은 『Politics, Poetics—Documenta X：The Book』. 800페이지가 넘는 어마어마한 책

『Politics, Poetics—Documenta X : The Book』.

으로, 글쓴이나 인터뷰에 응한 이들이 쟁쟁하기 그지없다. 그 이름의
일부를 아래에 열거해 보겠다(장르별, 등장 순).

철학 · 과학 · 역사 등 한나 아렌트 / 자크 랑시에르 / 안토니오 그
람시 / 에드워드 사이드 / 발터 벤야민 / 프란츠 파농 / 장 프랑수
와 리오타르 / 피에르 비달나케 / 테오도르 아도르노 / 질 들뢰즈
/ 미셸 푸코 / 이매뉴얼 월러스틴 / 펠릭스 가타리 / 클리포드 기
어츠 / 위르겐 하버마스 / 필립 라쿠−라바르트 / 폴 비릴리오 /
사스키아 사센 / 가야트리 스피박 / 에티엔 발리바르

문학 프리모 레비 / 마르그리트 뒤라스 / 알베르 카뮈 / 마사오 미
요시 / 제임스 볼드윈 / 모리스 블랑쇼 / 파울 첼란 / 한스 마그누
스 엔첸스베르거 / 에두아르 글리상

영화 세르주 다네 / 앙드레 바쟁 / 피에르 파올로 파졸리니 / 장
뤽 고다르 / 라이나 베르너 파스빈더 / 알렉산더 소쿠로프 / 크리
스 마르케 / 하룬 파로키

연극 앙토냉 아르토 / 사뮈엘 베케트 / 예지 그로토프스키 / 하이너 밀러

건축 르 코르뷔지에 / 아키그램 / 이토 토요 / 알바로 시자 / 렘 콜하스

아트와 철학·과학의 비대칭적 관계

캐서린 다비드가 프랑스인인데다 도큐멘타의 개최지가 독일의 카셀인지라 유럽 편중이긴 하다. 800페이지라고는 해도, 위와 같은 인원수에 수십, 수백 명의 아티스트의 작품도 게재되어 있으므로 각각의 소개글은 짧다. 그렇더라도 놀랄만한 숫자와 라인업이다. 전체를 망라했다고는 할 수 없겠지만, 20세기를 대표하는 (어떤 경향의) 지식인 리스트가 완성되어 있다.

「도큐멘타 X」에는 또 한 가지 괄목할 만한 것이 있다. 「100 Days—100 Guests」라는 제목의 토크 이벤트다. 하랄트 제만이 기획한 「도큐멘타 5」에서는 요셉 보이스, 비토 아콘치에 의한 퍼포먼스가 연일 화제였지만, 다비드는 신체적인 퍼포먼스보다는 언어적인 강의와 토론에 초점을 맞췄다. 사상가 에드워드 사이드를 필두로, 아티스트를 포함한 100명의 지식인이 출연했다.

이 책의 '들어가며'에서 다룬 「베니스 비엔날레 2015」의 디렉터인 오쿠이 엔위저도 100명 중 한 명으로 참가해, 〈비엔날레〉라는 테마에 대해 이야기했다. 엔위저는 5년 후에 다비드의 뒤를 이어 「도큐멘타 11」의 예술감독을 맡아 일약 스타 큐레이터가 되었다. 이참에 덧붙이자면, 다

비드는 도큐멘타 역사상 최초의 여성 예술감독이다. 나이지리아 출신의 엔위저 또한 역사상 첫 비서구권 예술감독이다.

거대 국제전이 각 영역간의 벽허물기를 시도하고 인문과학이 중심이기는 하나 학술적 제전(祭典)의 면모를 보인 이때야말로 그 절정이라고 할 수 있지 않을까? 『자본론』으로 돌아가라'고 주장한 엔위저의 베니스 비엔날레도, '공활성'을 주창한 부리요의 타이베이 비엔날레도, 철학과 과학을 주제의 핵심에 두었다는 점에서 「도큐멘타 X」의 연장선에 있다. 오늘날의 세계 수많은 국제전은, 많든 적든 이 구조를 모방, 계승하고 있다.

그러나 현대미술 그 자체의 이론은 어디로 갔을까? 제만의 「도큐멘타 5」의 타이틀은 「Questioning Reality: Pictorial Worlds Today」이었다. 주제 '현실성을 묻다'는 철학적이지만, '오늘날 회화의 세계'라는 부제에는 미학적 관심이 담겨 있다. 하지만 이러한 관심은 어느새 시들해졌고, 20세기 말 이후의 큐레이터들은 철학이나 과학의 대문자에만 눈을 돌리고 있다. 한편으로는 작품의 철학과 과학에 대한 기여 또한 이전과 비교해 줄어든 듯하다. 이 둘의 관계는 이제 완전히 비대칭적이다.

현대미술이 (비대칭적으로) 철학·과학을 추구하는 이유나 필연성은 물론 존재하며, 그에 관해서는 기회를 만들어 다시 논할 생각이다. 하지만 그전에, 협의의 이론, 즉 미학과 미술 이론에 바라는 점에 대해서도 조금 생각해 보고 싶다. 오늘날, 미학이나 미술 이론을 필요로 하는 것은 누구인가? 혹은 미학이나 미술 이론은 이제 필요치 않은 것일까?

보리스 그로이스의 이론관

당대 제일의 철학자이자 예술비평가이자 미디어 이론가로 명성이 자자한 보리스 그로이스는 2012년 5월에 발표한 「이론이 지켜보는 가운데」[23]라는 논문을 다음과 같은 글로 시작하고 있다.

근대성이 시작되었을 때부터, 예술은 이론을 향한 뚜렷한 의존성을 드러내기 시작했다. 이때—그리고 더 나중에조차—아트의 (…) '해설의 필요성'은 모던아트가 '난해'하며, 많은 일반 대중에게는 다가가기 어렵다는 사실을 전제로 설명되었다. 이 견해를 따른다면, 이론은 프로파간다의, 아니 오히려 광고의 역할을 맡은 셈이 된다. 이론가는 예술 작품이 만들어진 후에 나타나, 놀라워하면서도 회의적인 관객들에게 해당 작품에 대해 해설한다.

'그런데'라고 그로이스는 이어간다. "오늘날의 대중은, 어떤 작품을

'이해했다'라고 반드시 느끼지 못할 때조차 현대미술을 받아들이고 있다. 예술의 이론적 설명을 요구하는 목소리는, 이리하여 결정적으로 과거의 것이 된 것으로 여겨진다." 아, 역시 (…) 그러나 여기서 이 글을 내던지면 안 된다. 이 직후 그로이스는, 제리 솔츠나 에이드리언 설 그리고 할 포스터의 견해와는 정반대의 글을 쓰기 때문이다. 더불어 그로이스는 말했다. "그렇지만, 이론이 오늘날처럼 예술에 있어서 중요했던 적은 없었다."

아티스트가 이론을 원하고 있다

어라? 미술비평가는 그리고 이론가들도 멸종위기종이지 않았나? 그런 의문들은 당연하지만, 지금은 그로이스의 주장에 귀를 기울여보자.

　내 생각에 오늘날에는, 자신들이 무엇을 하고 있는지를 설명하기 위해 아티스트가 이론을 원하고 있다. 다른 누구도 아닌 자신들에 대해. 이 점에 있어서는, 작가들은 고독하지 않다.

　조금 전, '그렇지만, 이론이 오늘날처럼 예술에 있어서 중요했던 적은 없었다'라고 옮긴 문장에서, '중요'라고 번역했던 단어의 원문은 'central'이다. 즉 이론은 오늘날의 예술에 있어서 '중심적'인 것이라고 그로이스는 주장하고 있다. 이어 작품을 만들어내는 아티스트야말로 이론을 원하고 있다고 단언한다. 솔츠나 설이나 포스터는, 아트 마켓이 강력해짐에 따라 비평이 읽히지 않게 되었다고 말한다. 이러한 점들과

아울러 읽어 보면, 그로이스의 발언은, 마켓이 주도하는 현대의 예술 현장을 비판하면서, 그것과 선을 긋는 표명이라고도 받아들일 수 있다.

하지만, 이 이후에 전개되는 그의 논리는, 단순한 시장 비판에 그치지 않고 마치 곡예를 부리듯 아슬아슬하다. 우선, 글로벌화 이전과 이후 상황의 대변혁에 대해서 다음과 같이 언급하였다.

"일찍이 작품의 창작이란, 이전 세대에 대한 이의 제기를 의미했다. 그런데 근대화에 따른 글로벌화가 진행되면서, 유일했어야 할 (서양의) 전통은 급격히 붕괴하고, 수많은 전통과 수많은 이의 제기가 지상에 흘러넘치게 되었다. 그런 상황에서는 무엇이 예술인지를 설명해 줄 이론이 요구된다. 그러한 이론이야말로 현대 아티스트의 작품을 보편화하고, 글로벌화할 가능성을 열어주기 때문이다. 이론에 의존함으로써, 작가는 자신의 정체성이나 특정 지역의 낯선 작품이라 비춰질 위험으로부터 해방될 수 있다. 이것이 현대에 있어 이론이 번성하는 이유이다."

이론가의 프라이머리 플레이어 선언

거기에, 그로이스는 이렇게도 단언한다. "이리하여 이론—이론적·해설적 비평—은 예술의 후에 나타나는 대신 예술에 선행한다." 무려, 이론가의 프라이머리 플레이어 선언이라 할 수 있는데, 놀라기에는 아직 이르다. 그 후 불과 700개의 단어 정도로, 플라톤으로 시작하는 서양철학의 아트에 관한 고찰을, 데카르트, 헤겔, 마르크스, 니체, 에드문트 후설, 미셸 푸코 등의 업적을 언급하며 요약했다. 그리고 얼핏 보면 예술 이론과는 무관해 보이는, 단순하고도 근원적인 철학적 명제를 끌고 나

당대 제일의 이론가,
보리스 그로이스.

오는 것이다. 덧붙이자면, 그로이스는 뮌스터 대학에서 철학 박사 학위를 받은 미학자이다. 그의 또 다른 글을 보자.

"우리는 자신의 탄생을 마주하지 않으며, 자신의 죽음에도 입회하지 않을 것이다. 그러므로 자기성찰을 실천하는 많은 철학자는 영혼, 넋, 그리고 이성은 불멸하다는 결론에 다다른다. (…) 시공간에서의 자기 실존의 한계를 알기 위해서는 타자의 눈길이 필요하다. 나는 자신의 죽음을 타자의 눈 속에서 읽어내는 것이다. 그러한 까닭에 자크 라캉은 타자의 눈은 늘 사악한 눈이라 하였고, 사르트르는 '지옥이란 타인이다.'라 했다. 타자의 속악한 시선을 통해서만, 나는 스스로 생각하고 느낄 뿐 아니라, 태어나 살고 죽는다는 것을 알 수 있는 것이다.

주지하는 바와 같이, 데카르트는 '나는 생각한다, 고로 존재한다.'고 말했다. (…) 아마 나는 자신이 무엇을 생각하고 있는지 알고 있다. 하지만 나는, 자신이 어떻게 살고 있는가를 알지 못하며, 자신이 살아있는지 죽어있는지조차 모른다. 자신을 죽은 자로서 경험한 적이 한 번도 없으며, 살아있는 자로서도 경험할 수 없기 때문이다. 살아있든 아니

든, 어떻게 살고 있는가는 다른 사람에게 묻지 않을 수 없으며, 그것은
즉, 내가 진정으로 생각하고 있는 것이 무엇인지도 물어야 한다는 것을
의미한다. 나의 사고는 이제, 나의 삶에 의해 결정되고 있다고 생각할
수 있기 때문이다.

　　산다는 것은, 살아있는 자로서 (따라서 죽은 자로서가 아닌) 다른 이의
시선에 노출되는 것이다. 이제 우리가 무엇을 생각하고, 계획하며, 혹
은 희망하는가는 의미가 없어졌다. 의미가 있게 된 것은, 다른 사람이
보는 가운데 우리의 신체가 공간 안에서 어떻게 움직이고 있는가이다.
이러한 연유로, 내가 나를 아는 것보다 이론이 더 많이 나를 아는 것이
다. (…) 계몽시대 이전, 인간은 신의 시선의 지배하에 있었다. 그러나
그 이후의 시대, 우리는 비평 이론의 시선의 지배하에 있다."[24]

아트의 주요 목적이란?

장대한 사고(思考)의 비행이다. 근대 이후의 예술과 이론의 관계에 대한
고찰에서 출발한 논의는, 서양철학사의 흐름을 맹렬한 스피드로 조망
하고, '삶과 죽음'이라는 우주적 대명제까지 단숨에 치고 올랐다. 자, 이
제 앞으로 어디까지 나갈 것인지 불안해진 독자는, '비평 이론의 시선'
이라는 표현을 보고 나서야 겨우 지상으로 되돌아왔다는 생각에 안심했
을 것이다. 실제로 그 직후에는 '아트에 있어 인간존재란 다른 이가 볼
수 있고 분석할 수 있는 이미지가 되는 것이다'라는 말을 이어간다. '현
대미술'이라는 본래의 주제를 향한 착지이다.

　　하지만 그로이스의 논리는 쉬운 착지를 허락하지 않는다. 앞의 말

을 번복하듯 "사물은 그처럼 단순하지 않다."고 단언한 뒤, "비평 이론에 있어, 사고하는 것이나 반성하는 것은 죽어 있는 것과 같다."라며 대명제를 향해 다시 한 번 날아오른다. "제3자의 눈에, 신체가 움직이지 않는다면 그것은 시체일 뿐이다. 철학은 반성을 특권시 하지만, 이론은 행동과 실천을 특권시 하며, 수동성을 증오한다." 그리고, "이론의 통치 하에서는 살아있는 것만으로는 충분치 않다. 사람은, 자신이 살아있다는 것을 행동으로 보여주지 않으면 안 된다. 자신이 생존해 있음을 연기해 보일 필요가 있다."

다행히 이번에는 짧은 비행이었다. 아크로바틱 한 사고의 비행사는, 드디어 착륙을 인정하며 다음과 같이 선언한다. "자, 그럼 말하겠다. 우리의 문화에 있어, 생존해 있다는 인식을 연기해 보이는 것은 아트뿐이다." 이 직후 써 내려간 한 구절의 문장이야말로 그로이스가 이 논문을 통해 주장하는 핵심을 드러낸다. "예술의 주요 목적은 바로, 삶의 모델을 보여주고, 드러내고, 전시하는 것이다."

착지점이 여기라는 것을 알게 된 우리는, 진정으로 안도함과 동시에, 이 논문의 깊은 의도를 이제야 깨닫게 된다. 앞서 '이론가의 프라이머리 플레이어 선언'이라고 쓰긴 했지만, 사실 그로이스는 일반론을 가장해 가며 아티스트들에게 삶의 모델을 제시할 것을 요청하고 있다.

포스터는 조금 다르지만, 솔츠나 설은 저널리스틱한 비평가이며, 원리적으로 그들의 비평은 세컨더리 플레이어로서의 그것일 수밖에 없다. 도식적으로 봤을 때, 저널리스틱한 비평(리뷰)이 가정한 주요 독자는, 역시 세컨더리 플레이어인 감상자이기 때문이다. 하지만 그로이스의 예상되는 독자는, 첫머리에 인용한 한 줄의 문장에서처럼 '많은 일

반 대중'은 아니다. 그것은 아티스트와, 아티스트를 지탱하는 큐레이터, 그리고 나와 동종업인 이론가들이기에, 그로이스의 언어는 프라이머리 플레이어들이 작품을 만들어내는 현장으로 직접 전달된다. 그런 의미에서 그로이스의 독자란, 프라이머리 플레이어들, 그중에서도 상위에 위치한 존재라고도 할 수 있다.

이론에 대한 공감과 불신

1장의 말미에 잡지 『아트 리뷰』의 「POWER 100」에 대해 설명했을 때 미술사가, 이론가, 비평가, 저널리스트들은 예술 현장을 뒤쫓는 세컨더리 플레이어이기에, 프라이머리 플레이어를 우선시하는 「POWER 100」에는 뽑히지 않는다고 쓴 바 있다. 분석 대상이었던 자료는 2013년부터 2015년에 걸친 리스트였는데, 사실 그로이스는, 그 이전인 2010년부터 2012년에 걸쳐 3년 연속 리스트에 이름을 올렸었다(각 70위, 53위, 61위). 역시 같은 철학자이자 이론가인 슬라보예 지젝도 2011년과 2012년에 이름을 올렸지만(모두 65위), 그 이후 순수한 이론가의 이름은 (비평가나 저널리스트의 이름도) 찾아볼 수 없다. 이처럼, 전반적인 흐름으로는 이론과 비평의 쇠퇴는 분명해 보이는 가운데, 그로이스의 적극적인 자세는 구원이요, 한줄기의 광명이라 할 수 있다. '구원', '광명'이라 표현한 이유는 그로이스가 예술과 철학·과학의 대칭적 관계를 구축하려 하기 때문이다. 니꼴라 부리요의 타이베이 비엔날레는, 동시대의 자연과학이나 사상·철학을 자신의 큐레이션에 이용한 것이라는 표현이 지나치다면, 원용한 것이었다. 그런 의미에서 '비대칭적'이랄 수 있는데

반해, 그로이스의 자세는 그 정반대이다.

그로이스에게 있어 예술 이론은 작가와 작품이나 운동을 뒤쫓아 분석해 미술사에 자리매김하는 무엇이 아니라, 예술의 실천과 맞물려야만 비로소 의미를 갖는 것이다. 철학자(미학자)이기에, '예술이란 무엇인가'를 먼저 묻는다. 그 질문이야말로 가장 본질적인 물음이기 때문이다. 당연한 말이지만, 예술이란 무엇인지를 모르면서 작품을 만들어낼 수는 없다. 또한, 작품에 대해서도 논할 수 없다. 엄밀히 말해 '예술이란 무엇인가'라는 물음의 답이라고는 할 수 없지만, 그로이스는 예술의 주요 목적을 '삶의 모델을 제시하는 것'이라고 주장한다. 논리적이며 원리적이고 윤리적인 자세다.

그렇지만, 삶의 모델을 제시하기가 말처럼 쉬운 일은 아닐 것이다. 그리고 그 문제를 운운하기도 전에, 다른 누구도 아닌 그로이스 자신이, 이론가의 주장을 쉽게 신뢰해도 좋을지에 대한 의문을 제기한다. 자신의 논리의 신빙성을 논하는 논의가 독자의 눈앞에서 전개되는 것이다. 참으로 아크로바틱 한 비행(사고)을 좋아하는 비행사(사상가)다. 다음의 문장에 나오는 '이론가'란, 이론가 전반을 일컬음과 동시에, 그로이스 자신까지도 가리키고 있다고 받아들여야 할 것이다.

행동하라고 이르는 것은 신의 목소리가 아니다. 이론가는 역시 인간이며, 그나 그녀의 의도를 완전히 신뢰해야 할 이유는 없다. 이미 말한 것처럼, 계몽시대는 다른 사람의 시선을 믿지 말라고 가르쳤다. 성직자 등의 제3자가 무언가 말할 때 그 배후에 어떤 저의를 숨기고 있지 않은지 의심하라고 말이다. 또한 이론은,

우리 자신과 우리의 이성적인 존재를 믿지 말라고 가르쳤다. 이런 의미에서, 어떤 이론을 실행에 옮긴다는 것은, 그것이 무엇이든, 동시에 그 이론에 대한 불신을 실행에 옮기는 것이다. 우리는 우리가 살아 있음을 남에게 보여주기 위해 삶의 이미지를 연기한다. 하지만 동시에, 우리 이미지의 배후에 숨어서, 이론가의 사악한 눈으로부터 우리 자신을 가린다. 그리고 실은, 이것이야말로 바로 이론이 우리에게 바라는 것이다. 결국, 이론도 자기 자신을 믿고 있지 않다. 테오도르 아도르노의 말처럼 전체적인 통일성이라는 것은 허위이며, 허위 속에 진정한 삶은 없다.[25]

세계를 통째로 변혁하라

그럼 어떻게 해야 할까? 이론은 도움이 되는가, 안 되는가? 믿어야 하는가, 믿지 말아야 하는가? 주도면밀한 그로이스는 미리 답을 준비해 두었다.

아티스트는 다른 관점을 채택할 수 있다. 그것은 비평적인 이론관이다. (…) 그들은 스스로를 이론적 인식의 의미를 묻기 위해, 인간적 행위를 통해 그 인식을 실행에 옮기는 자로 보지 않는다. 그 인식을 전달하고 선전하는 자로 간주한다. (…) 이론을 실행에 옮기는 대신, 다른 사람에게 그렇게 하라고 호소한다. 스스로가 활동적이 되는 것이 아니라, 타자를 활성화시킬 수 있길 바란다. (…) 다르게 표현하면, 세속적인 포교를 실행하는 것이다.

세속적인 포교? 그것은 이론가의 역할 아니었던가? 아티스트가 이론의 선전이나 포교를 실행한다는 건 뭔가 잘못된 게 아닐까? 그러한 전통적으로 해묵은 이론관을 그로이스는 쉽게 때려 부순다. 그리고 이론과 아티스트의 공모에 대해 구체적인 안을 제시한다.

　　이론은 우리에게, 단지 세계의 이러저러한 측면이 아니라, 세계를 통째로 변혁하라고 호소한다. (…) 하지만, 우리가 삶에 제한이 있는 죽어야 하는 존재라면, 무슨 방법으로 세계의 변혁에 성공할 수 있을까? 이미 시사한 대로, 성공과 실패의 척도는 바로 세계를 총체적으로 정의하는 것이다. 그래서 우리가 그러한 척도를 변혁한다면—아니, 차라리 철폐한다면—우리는 진정한 의미에서 세계를 총체적으로 변혁하는 것이 된다. 그리고 지금까지 실증에 애써 온 일이지만, 예술에서는 그것이 가능하다. 사실, 예술은 이미 변혁을 실행하고 있다.

　　사회성이라는 것이, 언제나 이미 거기에 있는 것으로 생각해서는 안 된다. 사회란 평등과 유사한 영역이다. 원래 사회 혹은 폴리테이아(국가)는, 평등과 유사한 개념의 사회로서 아테네에 출현했다. 고대 그리스 사회는 모든 근대사회의 모델이지만, 가정교육, 미적 취미, 언어 등의 공통성에 바탕을 둔 것이었다. (…) 하지만, 주어진 공통성에 근거한 전통적인 사회는 이제 존재하지 않는다.

　　오늘날, 우리는 유사성의 사회가 아닌 차이의 사회에 살고 있

다. 차이의 사회란, 폴리테이아가 아닌 시장경제이다. (…) 이제, 이론과 이론을 실행에 옮기는 예술은, 시장이 만들어낸 차이를 넘어서는 유사성을 생산한다. 그에 따라, 이론과 예술은 전통적인 공통성의 부재를 보완한다. (…) 우리는 자신의 실존 양식에 있어 서로 다르지만, 자신의 죽어야 할 운명 때문에 서로 닮아 있다.

이론과 아트의 공모 · 공범 · 공동투쟁

이제는 모두가 눈치챘듯이, 그로이스는 아티스트에게, 그리고 아티스트와 협동하는 큐레이터나 이론가에게 공모 · 공범 · 공동투쟁을 호소하고 있다. 그것은 이론가와 아티스트가 함께 실행해야 할 사상 · 철학과 예술의 공모 · 공범 · 공동투쟁을 말한다. 어느 한쪽이 다른 쪽을 이용하는 것이 아니라 대칭적인 관계로서 동등하게 도움이 되는 것이다. 이론은 작품의 해설을 담당하는 것도, 운동을 지지하는 것도 아니다. 예술은 이론의 머슴이 아니라, 이론과 손을 잡고 세계를 변혁하는 존재다.

그로이스의 「이론이 지켜보는 가운데」는 가브리엘 타르드의 인용으로 마무리된다. 타르드는 19세기 말, 『모방의 법칙』을 저술해, 훗날 질 들뢰즈나 브뤼노 라투르에게 영향을 주게 되는 사회학자이다.

아티스트란 단순한 사회적 존재가 아니다. 모방에 대한 이론의 틀에서 가브리엘 타르드가 조언한 표현을 인용하자면, 초사회적인 존재이다. (…) 현대미술은 지나치게 엘리트주의적이라, 충분히 사회적이지 않다고 비판받는 경우가 많지만, 실제로는 그 반대

이다. 예술과 아티스트는 초사회적인 것이다. 그리고 타르드의 적정한 표현대로, 진정으로 초사회적이 되기 위해서는 스스로를 사회로부터 고립시켜야 한다.

내용을 충분히 이해하지 못했다 하더라도, 「이론이 지켜보는 가운데」를 읽고 용기를 얻지 못한 아티스트는 없을 것이다. 그로이스는 옳았다. 이론은 프로파간다도 광고도 아니며, 오늘날처럼 예술에 있어서 중요했던 적은 없었다. 하지만 실제로, 이론이 중요하다고 생각하는 사람은 얼마나 존재할까? 우리는 지금 잠시, 이론과 예술의 관계에 대해 생각해야만 한다.

4장

큐레이터

역사와 동시대를 바라보는 균형 감각

「대지의 마술사들」 전과 「도큐멘타 IX」

하랄트 제만과 어깨를 나란히 한다고까지는 할 수 없으나, 역시 역량 있는 큐레이터로 칭송되는 얀 후트는 1992년 「도큐멘타 IX」의 예술감독을 맡았다. 제만의 「도큐멘타 5」 전 20년 후의 일이다. 후트가 국제적으로 알려지게 된 것은 1986년 벨기에 겐트에서 「응접실」 전을 기획한 이후부터이다. 크리스찬 볼탄스키, 댄 그레이엄, 야니스 쿠넬리스, 베르트랑 라비에, 마리오 메르츠, 브루스 나우만, 파나마렌코, 장 뤽 빌무쓰 등이 참가한 이 전시는, 50개가 넘는 개인주택을 전시장으로 삼아 화제가 되었다. 이른바 사이트 스페시픽 아트(특정 장소와 연결된 작품)—그것도 집이라는 가장 일상적인 장소를 전시장으로 삼은 작품—의 집대성이다.

조셉 코수스는 정신분석의의 집 벽을 지그문트 프로이트의 글로, 다만 글자를 읽을 수 없도록 위에 먹칠을 해서 채웠다. 솔 르윗은 자신이 고른 집의 입구 통로에 피라미드 벽화를 그렸다. 다니엘 뷔렌은 컬렉터

의 방안 벽에 18개의 줄무늬를 그렸고, 그 방의 복제품을 만들어 미술관에 전시했다. 당시의 『뉴욕타임스』[01]는 이 전시가 시작되기 전의 후트의 발언을 그대로 기사에 인용했다. "현대미술은 이쪽, 현실은 저쪽으로 나뉘어 있다는 사고방식에 진절머리가 난다. 그런 생각은 받아들일 수 없다. 전시회를 보게 된다면, 관객은 작품 속에 있다고 느낄 것이다. 작품의 앞이 아니라." 다른 표현 장르이긴 하지만, 에릭 사티의 '가구음악(Furniture Music)'과 통하는 개념일지도 모르겠다.

「도큐멘타 IX」를 향한 비판

「응접실」 전의 성공에 힘입어, 후트는 「도큐멘타 IX」에 입성했다. 190명이나 되는 아티스트가 참가한 결과는 '모든 도큐멘타 중 가장 인기를 끈 것 중 하나'라는 호평과 함께, 60만 명 이상(주최 측 발표)이라는 역대 최다 방문객을 기록했다. 하지만, 고국인 벨기에의 언론으로부터 '현대미술계의 교황'으로 불리기도 했던 후트의 큐레이션은, '콘셉트가 결여됐다', '진부하며 작품 선택은 엉터리 일색'이라는 비난과 함께 '서구 중심주의'라는 비판까지 쏟아졌다.[02] 보수 반동적이라는 것이다.

완전히 서구의 작가만 택했던 것은 아니다. 데이비드 해먼스와 같은 흑인 작가나, 후나코시 카츠라, 카와마타 타다시 같은 일본인 작가도 참여했다. 적지만 인도나 세네갈의 작가도 있었고, 동유럽이나 남미에서도 몇명 작가가 선발되었다. 하지만, 과반을 차지하는 것은 개최지인 카셀이 있는 독일, 후트의 출신지인 벨기에 등의 서구권의 여러 나라, 그리고 미국의 아티스트들이다. 여성 작가는 불과 16%로, 『뉴욕타

안 후트.

임스』의 로버타 스미스는 "후트 씨는 복서 인지라, 마이크 타이슨에게 경의를 표하고 있다. 「도큐멘타 IX」에 의기양양한 남자다운 아우라를 가져다주었다."며 잔뜩 비꼬았다.03

여성 작가에 대해서는 잘 모르겠지만, 서구권 편중에 있어 후트는 완전히 확실한 진범이었다. '서구권 편중'이라기보다는 '비서구권에 대한 경시' 혹은 '아프리카에 대한 경시'라 일컬어야 할지도 모른다. 도큐멘타의 조사를 위해 한 달 정도 아프리카를 여행한 후트는, 자신의 저서에 다음과 같이 적고 있다.

내 생각에 아프리카는 커다란 변혁기에 있다. 그러나 이렇게 말해본들 그들과의 대화가 쉬워지는 것은 아니다. 왜냐하면, 그곳에는 유난히도 비평의 언어가 없기 때문이다. 아프리카에서는 아직도 모든 것이 민족문화라는 배경과 긴밀히 연결되어 있어, 내가 도큐멘타를 위해 찾아 헤매는 보편적인 능력을 위한 노력은 하고 있지 않다. 대륙으로 보면 아프리카는 여전히 다양하다 할만하다. 감상적인 관심, 인류학적 관심, 사회학적 관심 등등. 매력적이고, 재치가 넘치며, 명쾌하고, 뛰어난 화술을 지녔으며, 도리를 설명한다. 그러나 그것을 도큐멘타에서 다룰 수는 없다.

미국, 독일, 벨기에, (…) 내가 생각하기에, 사회 속의 개인 이라는 위치에 대한 집중은, 주로 이들 나라의 아트에서 하는 일이

다. 아티스트가 이 세계에 일어날 징조를 자주 민감하게 알아차리는 것도, 역시 이들 나라이다. (…) 자, 왜 내가 지금 아프리카에서 빈손으로 돌아왔는지 이해해 줄 수 있을까?[04]

또는 다른 자리에서, 이렇게도 말하고 있다.

아프리카 사람들에게는 갤러리도 미술관의 세계도 없으며, 그들만의 미술에 대한 올바른 문맥도 없다. 문화인류학적인 관점에서 우리에게는 매우 흥미롭긴 하지만…, 오늘날의 현대미술에는 비평과 투쟁이 따르기 마련인데, 아프리카에는 아직 그 어느 쪽도 없다. 유럽에서는 아티스트가 항상 비평가를 겸하고 있는데도 말이다. (…) 아프리카에서도 인도에서도 미술은 완전히 고립되어 있다.[05]

세계사와 미술사에 있어서의 1989년

여기에서 후트는 아프리카를 '보편적인 것'과 대비시키며 자신이 아프리카에서 빈손으로 돌아온 것을 스스로 정당화하고 있다. 도큐멘타는 아직 개막도 하지 않았는데, 어째서 이런 핑계거리를 굳이 써야 했을까? 그것은 원서 『Jan Hoet: On the Way to Documenta Ⅸ』가 간행된 것이 1991년이었다는 사실에서 추측할 수 있다. 베를린 장벽이 무너지고, 동유럽에서는 혁명이 이어져, 냉전 구조가 종식된 1989년의 2년 뒤인 해였다. 그 1989년은 세계사에서뿐만 아니라, 현대미술사에 있어서

도 커다란 전환점이 되었다. 당시 파리 퐁피두센터의 관장이었던 장 위베르 마르땅이, 그룹전인 「대지의 마술사들」을 기획해 퐁피두센터와 라빌레트 공원의 라 그랑다르에서 개최한 것이다. 잡지 『옥토버』의 대표적인 기고가인 할 포스터, 로잘린드 크라우스, 이브 알랭 부아, 벤자민 부흘로가 엮은 「1900년 이후의 현대미술」은, 1900년부터 2003년까지의 현대미술사에 있어 주요 사건들을 해마다 기록한 대형 서적이다. 1989년에 관한 기록의 서문은 다음과 같다.

여러 대륙의 미술작품을 엄선한 「대지의 마술사들」 전이 파리에서 개최된다. 포스트 콜로니얼리즘(탈식민주의)적인 발언과 멀티컬처럴(다문화주의적)한 논의가 현대미술의 작품 제작과 프레젠테이션에 영향을 미친다.

'파리에서 개최된다.'의 끝에 구두점 ' . '은, 원문에서는 콜론 ' : '이다. 콜론에는 몇 가지 용법이 있는데, 여기에서는 최초의 정의 혹은 설명하는 두 번째 절을 이끌도록 기능하고 있다. 즉, 「Art Since 1900」의 편집자들에 따르면, 「대지의 마술사들」 전의 의의는 탈식민주의와 멀티컬처럴리즘(multiculturalism)의 관점을 미술계에 도입한 것에 있다. 그 이전에도 존재했던 페미니즘이나 젠더 이슈 등과 더불어, 이 전시가 개최된 이후 이 두 가지가 현대미술계에 큰 영향을 미치게 된 것이다.

이러한 관점은 이제 현대미술계 전체가 공유하고 있다. 그리고 이 전시회는, 당초야말로 찬반양론을 불러일으켰지만, 획기적인 전시회로서의 역사적 평가는 정해져 있다 해도 무방할 것이다. 그렇다면, 구체적

으로 어떤 전시회였을까?

중심과 주변의 아우름

「대지의 마술사들」전 개최에 앞선 1986년, 마르땅은 이 전시는 다음의
두 섹션으로 구성된다는 성명 「아트의 죽음, 살아있는 아트」[06]를 발표했
다. 원문을 발췌해 아래에 옮긴다.

Ⅰ. 전시의 중심이 되는 아티스트

아티스트는 가장 현재적이고, 현대의 정신적 가치를 가장 많이 드
러내고 있다고 여겨지는 작가 중에서, 연령과 관계없이 선정, 분
류된다. 특히 비서구권 문화와의 유대감을 갖는 예술가들이 중요
하다. 좀 더 구체적으로는 다음과 같다.

 • 서양에 거주하며, 작품에 출생지 문화 특유의 문제를 표현하
 고 있는 아프리카 혹은 아시아의 아티스트
 • 타 문화에 진정한 관심을 품어 왔다는 점에서, 다른 작가와
 구별되는 서양의 아티스트

이들 아티스트는 논의에 있어 매우 흥미로운 관점을 제공해 주
며, 우리의 연구를 이끄는 데 도움을 줄 수 있다.

Ⅱ. 위에 언급한 중심지가 아닌 '주변'에 속하는 아티스트

이들 아티스트에 관한 조사는, 지극히 광대한 탐구영역에 걸치게

된다. 가능한 한 왕성한 호기심과, 열린 정신을 필요로 한다. 세계 각지로의 타진은 이미 시작되었으며, 문헌조사를 통해 다수의 아티스트가 발견되고 있다. (…)

- 의식적인 제례를 위해 만들어져, 종교적인 초월성이나 마술과 연결되는 고풍스러운 성질의 작품 (…)
- 외부로부터의 실제 체험을 자신의 것으로 흡수했다는 것을 증명하는 전통적인 성질의 작품 (…)
- 아티스트의 상상력으로부터 태어난, 때로는 주변적이며, 우주 창조나 세계 해석을 자신의 책임으로 재확인 혹은 재발견하는 작품. 이들 작품은, 온갖 종류의 문화적 크로스오버에 기회를 부여한다.
- 서양의, 혹은 서양 문화권의 아트 스쿨에 다녔던 아티스트의 작품

이 방침을 기초로 선정된 아티스트는 총 100명. 절반의 작가는 '중심지'에서, 나머지 50명의 작가는 '주변(국)'에서였다. 존 발데사리, 알리기에로 보에티, 크리스찬 볼탄스키, 루이즈 부르주아, 다니엘 뷔렌, 프란체스코 클레멘테, 엔초 쿠키, 한스 하케, 레베카 호른, 안젤름 키퍼, 바바라 크루거, 리차드 롱, 마리오 메르츠, 클래스 올덴버그, 지그마르 폴케, 낸시 스페로, 제프 월, 로렌스 와이너 등 서구권의 저명한 아티스트와, 황융핑, 가와라 온, 백남준, 쉐리 삼바 등 소수의 예외를 제외하고는 당시에는 거의 알려지지 않았던 아시아, 아프리카, 오세아니아, 중남미의 아티스트가 참여했다. 현대미술사에서 전례를 볼 수 없던 아

우름이었다(이 전시의 개막일에 우연히도 천안문 사태가 일어나, 황용핑은 그 후, 프랑스에 머물기로 결정한다). 비서구권 미술에 조예 깊은 미국인 비평가 토마스 매케빌리는, 이 전시의 카탈로그에 기고한 글에 다음과 같이 적고 있다.

> 「대지의 마술사들」전은 요컨대 그 모든 단편화 및 차이와 함께, 현대미술의 세계적 상황에 대해 어떠한 시점을 도입하려 한 것이다. 이 시점은 세계 인구 80%의 미술을 무시하고 있는 대형 국제전의 형식에 변화를 강요하는 것일지도 모른다. (…) 유럽, 미국, 인도, 중국, 일본, 호주, 이집트, 그리고 그 외 국가의 아티스트 간에 공유되는 기획으로서의 현대미술의 리얼리티는, 역사를 비롯한 여러 조류 및 방향성에 관한 관점의 수정을 요구한다.[07]

앞의 장에서 '일찍이 작품의 창작이란 앞선 세대에 대한 이의 제기를 의미했다. 그런데 근대화에 따른 글로벌화가 진행되면서, 유일했어야 할 서양의 전통은 급격히 붕괴하고, 수많은 전통과 수많은 이의 제기가 지상에 흘러넘치게 되었다'라는 보리스 그로이스의 문장을 인용했는데, '수많은 전통과 수많은 이의 제기'는, 여기에서 비로소 공식 무대에 등장하며, 전례 없던 스포트라이트를 받게 된 것이다.

마르땅 vs 후트?

「대지의 마술사들」전 이후, 비서구권 국가나 제3세계의 아티스트가 국

제전에 참가하는 일은 당연시 되었다. 일례로 1990년에 개최된 「Cities on the Move」 전을 살펴볼 수 있다. 한스 울리히 오브리스트와 허우한루가 큐레이션 한, 아시아 도시들의 개발과 발전, 그리고 세계화를 주제로 한 순회전이다. 당연히 중국, 대만, 일본, 한국, 태국, 말레이시아, 싱가포르 등 아시아 아티스트들이 대거 참여했는데, 마르땅의 선구적인 시도가 없었다면 있을 수 없었던 기획일 것이다. 이 밖에도 아시아와 아프리카의 미술 작품 전이 유럽과 미국에서 다수 열려, 엘 아나추이와 같이 이후 국제적인 스타로 자리매김 하는 작가도 세상에 알려지게 되었다. 근현대 미술의 '기원'인 서구권의 특권적 입지는 좁아졌고, 현대미술계에도 다문화 시대가 개막되었다.

얀 후트가 「도큐멘타 IX」의 준비를 시작한 것은, 바로 이런 시기였다. 다문화주의에의 동조 압력이 높아지는 가운데, 아프리카로 조사를 갔지만 '빈손으로 돌아왔다'는, 시대의 흐름을 외면하는 그러한 자세의 이유는 무엇일까? 다문화주의 자체에 대한 혐오? 서양이 주류라는 반동적 보수주의? 혹은 마르땅에 대한 질투나 대항 의식?

그런 쩨쩨한 발상 때문은 아닐 것이다. 앞서 인용한 후트의 글을 잘 읽어보면, 1992년이라는 시점에서 개최될 도큐멘타에서 무엇을 보여주고, 무엇을 해야 하는지에 대한 '현대미술계의 교황'의 숙고가 너무도 잘 느껴진다. '비평의 언어', '보편', '사회 속의 개인', 그리고 '유럽에 있어 아티스트는 항상 비평가'라는 견해의 표명….

앞서 말했듯 1989년은 세계사적 대전환의 해였다. 「도큐멘타 IX」가 열리기 불과 3년 전으로, 비유하자면, 유럽이 정치적, 사회적, 문명사적인 직하 지진의 직격타를 맞은 격이었다. 이후 1991년에는 소비에

트 연방이 붕괴되었다. 1992년에는 마스트리흐트(유럽 연합에 관한) 조약이 발효되고, 이듬해에는 유럽연합이 출범한다. 조약이 발효된 다음 날 프랑스에서 개막한 알베르빌 동계올림픽(1992)에서는 필립 드쿠플레가 연출한 환상적인 개회식에서 '유럽은 하나'라는 이념이 여러 차례 강조되었다. 성화 봉송의 최종 주자는 축구계의 슈퍼스타로, 당시 프랑스 대표팀 감독인 미셸 플라티니였다. 그는 자신이 20여 년 후에 FIFA 탈세 스캔들에 연루돼 활동 정지 처분을 받게 될 줄은 꿈에도 생각하지 못했을 것이다. 또한 유럽연합에서 영국이 탈퇴할지 그 누가 상상이나 할 수 있었을까만은.

이야기가 약간 빗나갔다. 다시 제자리로 돌아가서, 「도큐멘타 IX」(1992)에 있어서 후트의 관심은 분명 유럽과 서양의 현대미술사에 쏠려 있었다. 그러하기에 그는 참여 작가들 190명에, 신고전주의 화가인 자크 루이 다비드(1748~1825), 인상파 화가인 폴 고갱(1848~1903), 근대 벨기에의 개성있는 화가 제임스 앙소르(1860~1949), 실존주의적이라 불리는 조각가 알베르토 자코메티(1901~1966), 추상표현주의 화가인 바넷 뉴먼(1905~1970), '사회적 조각'*이라는 개념을 주창한 거장 요셉 보이스(1921~1986) 등의 작품을 슬쩍 밀어 넣었다, 아니 노골적으로 섞어 놓았다. 미국 태생인 바넷 뉴먼을 제외하면 모두 유럽, 그것도 서구권 작가들이다. 유럽연합이 출범하기 바로 직전에, 서구권이야말로 미술의 기원지이며, 서구권 미술이야말로 주류임을 재확인, 재주장했다고도 할 수 있다.

* 1960년대말, 조각의 개념을 정치영역까지 확대한 개념.

도식적으로 정리해 보자. 마르땅 ＝「대지의 마술사들」전은 오랜 세월 계속되어 온 서양 미술의 독점적 우위를 배제하고, 모든 문화의 아트가 평등 · 대등하다고 선언했다. 반면 후트 ＝「도큐멘타 Ⅸ」는, 서양(서구권, 미국)이야말로 현대미술의 주류라는 것을 재차 강조하며, 서양이 지금까지도 품고 있는 의식이나 가치를 옹호했다….

　이처럼 요약하면, 후트 ＝「도큐멘타 Ⅸ」는 역시 반동적 보수주의로밖에 생각하지 않을 수 없다. 하지만, 이 요약은 옳은 것일까?

나카하라 코다이가 받은 충격

살짝 각도를 바꿔보자.「대지의 마술사들」전의 관객 중에는 나카하라 코다이와 같은 아티스트도 있었다. 자유분방한 착상으로 레고를 이용해 조각을 만들거나 미소녀 피규어를 작품화해, 무라카미 다카시 등의 후발 세대에게 지대한 영향을 미친, 1980년대 일본 미술계의 슈퍼스타

〈레고 몬스터〉, 나카하라 코다이,
부산비엔날레.

같은 존재이다. 그 나카하라는 1989년 파리에서 본「대지의 마술사들」
전과, 겐트(벨기에)에서 본「오픈 마인드」전에서 받은 충격에 대해 이렇
게 말했다.

「대지의 마술사들」을 보면, 이른바 샤먼 같은 것이라든가, 민속
공예 같은 것들이 컨템포러리(현대) 아트와 섞여 전시되어 있다.
「오픈 마인드」에는 소위 정신이상이라 불릴 만한 사람들이 그린
그림과 제임스 앙소르나 르네 마그리트와 같은 작품이 나란히 늘
어서 있다. 거기에서 느낀 점은 '컨템퍼러리 아트, 완패 아냐?'라
는 생각. 전혀 아무런 감동도 기억하지 못한다. 그렇게나 큰 간극
이란, 손발까지 전부 쥐어짜 독이 빠진 상태와 온몸이 독으로 가
득한 상태의 차이로, 역시 그렇게나 압도적인 박력이라면, 실제로
인간의 인생을 바꿀 수도 있겠구나 싶은 것들이 줄지어 있는 것이
다. 어째서 나는 그곳에 마술사로 초대되지 않았을까, 어째서 정
신이상자로서 그곳에 줄 서 있지 않았을까, 문득 생각했다는 것.
뭐지, 내 목표는? 원래 현대미술 작가가 되고 싶었었던가? 틀렸을
지도 모른다는 느낌.[08]

마술사나 정신병자들은 '아웃사이더 아티스트'로 묶이는 작가군에 속
한다. 아웃사이더(외부자)란, 물론 인사이더(내부자)가 아닌 사람을 말하
며, 이 경우 인사이드(내부)란, 서양에서 기원한 미술 제도의 내부를 가
리킨다. 따라서 아웃사이더 작품이란, 비서양의 공예작품이나 주술적
작품, 예술 교육을 받지 않은 어린이, 독학자, 정신병자들이 만드는 작

퐁피두 센터에서는 2014년에 「대지의 마술사들」 전시 25주년을 맞아, 1989년 당시 주요 작품을 되돌아보는 행사를 개최했다.

품이라는 것이 일반적인 이해이다.

1980년대, 20대의 젊은 나이에 이미 천재라 칭송받던 나카하라는, 유럽에서 본 아웃사이더들의 작품에 큰 충격을 받았다. 그 후 '다 그만두자'라는 생각으로 미술계에서 잠시 멀어진다. 아웃사이더의 박력과 그들에 대한 선망이 인사이드 한복판에 있던 사람을 직격해, 예술관을 극적으로 바꿔버린 실례이다.

1989년에 나카하라가 본 두 개의 전시회 중 「대지의 마술사들」 전은 새삼 반복할 것도 없이 마르땅의 기획이다. 그림 또 다른 하나인 「오픈 마인드」는 어떤가 하면, 바로 얀 후트가 큐레이션 했다는 점에서 이야기는 복잡해진다. 「도큐멘타 IX」에서 아프리카 사람들을 배제하고 서양의 주류, 즉 인사이더 작품을 옹호했던 후트가 어째서 「오픈 마인드」에

서는 아웃사이더의 작품을 선택한 것일까?

그러는 한편, 마르땅은 「대지의 마술사들」 전에 서양의 아웃사이더 아티스트를 한 명도 뽑지 않았다. 두 사람이 의거한 이론이나 규범의 차이와 함께, 마르땅과 후트의 차이점과 공통점에 대해서도 조금 더 생각해 봐야 할 부분이다. 1990년대 이후의 현대미술의 흐름을 이해하고, 나아가 현대미술이란 무엇인가라는 물음의 답을 찾기 위해서는, 이 두 천재적 큐레이터를 대비하는 것이 답을 찾는 실마리가 될 것이다.

장 위베르 마르땅 – 섹스와 죽음과 인류학

「대지의 마술사들」전이 개최된 지 25년 후인 2014년, 퐁피두센터는 심 포지엄이나 아카이브 전시로 구성한 일련의 행사를 통해 이 전시의 25 주년을 축하했다. 같은 해 RFI(라디오 · 프랑스 · 인터내셔널)의 공식 사이 트는 '하나의 전시회를 넘어, 하나의 사건이며, 아트 세계에 있어서 오 늘날까지도 느껴지는 대지진이었다'라고 이 전시를 회고했다.[09] 또한 잡 지『르 몽드』는, "「대지의 마술사들」전과 함께 우리는 세계 아트에서 지 구 아트로 이행했다"라는 제목의 기사를 게재했다.[10] 이 기사를 기획 감 수한 애니 코헨 솔랄의 설명에 의하면, '세계 아트'란 앙드레 말로적인 예술관을 지칭한다고 한다. 샤를 드골 정권하에서 문화부 장관을 지낸 소설가 앙드레 말로는, 각국 예술 작품의 복제품을 모아 놓은『상상의 미술관』을 구상했다. 하지만 그것은 근대 서양과 민족지(ethnography)를 대조적 위치에 둠으로써 성립되는 것이고, 장 위베르 마르땅의 발상은 모든 것을 동일한 평면 위에 둔 것이라는 것이다.

'근대 서양과 민족지를 대조적 위치에 둠으로써 성립된다'는 대목에
는 보충 설명이 필요할 듯싶다. 민족지란, 답사를 바탕으로 사회의 특
징을 기록하는 방법을 말한다. 문화인류학 등에서 가장 효과적이라 여
기는 방법이며, 사실 인류학의 기초 문헌 중에는 민족지의 형태를 취한
것이 압도적으로 많다. 그 자체는 물론 아무런 문제가 없지만, 여기에
서 문제는, 인류학적인 학문이 언제 어디에서 탄생해, 누구를 위해 존
재하고 있는가 하는 데에 있다. 말할 것도 없이 그것은 '근대 서양'에서
탄생해, '근대 서양인'을 위해 존재하는 학문이다.

즉 '세계 아트'는 어디까지나 근대 서양인의 관점에서 바라본 비대칭
적인 발상일 뿐이다. 서양 이외의 작품은 서양인에 의해 취사선택되고,
그렇기 때문에 관찰 주체인 서양과 대등하게 간주되지 않으며, 서양적
인 가치 기준과 서양적인 시각을 근거로 평가된다. 하지만, 마르땅의
발상은 그렇지 않다. 「대지의 마술사들」전에서는 서양과 비서양은 대
칭적인, 완전한 대등의 관계에 있다. 전시회가 실제로 그러했는지의 여
부를 떠나, 애니 코헨 솔랄은 그렇게 평가하고 있다.

인류학자나 민족지학자와의 협동

근대 서양인으로 태어난 마르땅은 처음에는 물론 근대 서양인의 관점
에서 비서양의 세계를 바라보고 있었음에 틀림없다. 그 반대의 입장이
었다 해도 마찬가지였겠지만, 근대 서양에서 태어난 사람에게 그 이외
의 시선이 있을 리 만무하다. 실제로 본인도 「대지의 마술사들」전을 준
비하면서 "다수의 인류학자나 민족지학자와 협동하고 있다."고 인정했

다.[11] 이 전시의 카탈로그에 수록된 감사의 글에는, 당시 인류박물관 민족지학 연구소 소장을 비롯해 십수 명의 전문가 이름이 게재돼 있는데, 그중에는 그 후 '자연 인류학'을 주창하게 될 프랑스 인류학자 필리프 데스콜라도 포함된다.

마르땅은 또한,「교훈적 이야기: 비판적 큐레이팅」이라는 문집 안에, 독립 큐레이터에게 인문과학을 실천적이고, 적극적으로 '사용'할 것을 권장하면서, 배워야 할 인류학이나 철학의 이론가로 클로드 레비스트로스, 마르크 오제, 제임스 클리포드, 장 보드리야르, 미셸 푸코의 이름을 거론했다. 동시에 "미술 비평가는 틀에 박힌 문장을 참조해 가며 '스승들'에게 경의를 표할 뿐, 이론의 의미나 미술 작품과의 상호 관계에 대해서는 진지하게 임하려 하지 않는다."며 비평가들에게 보내는 쓴소리도 잊지 않았다. 여기에서 '사용', '의미', '상호 관계'라는 단어를 사용하고 있는 점은 큐레이터로서의 마르땅의 이론관이 엿보이는 부분이다.

인류학자 중에서는 마르크 오제가 끼친 영향력이 주목된다. 아프리카와 남미에서 익힌 연구기법과 세계관을 파리 등 서구권 도시에도 응용 · 적용한 것으로 알려진 프랑스의 인류학자이다. 마르땅은 수년 후에 진행된 인터뷰[12]에서 "「대지의 마술사들」 전은 오제에게서 매우 큰 영향을 받았다."고 전한 바 있으며, 나중에는 '엑조티시즘(exoticism)*의 공유'를 테마로 한 '리옹 비엔날레 2000'의 인류학자 위원회에도 참가하였다. 이 무렵에는 세계화와 각 문화의 차이를 둘러싼 오제의 사상이 더욱 진화해 있었는데, 1994년에 발표한 그의 저서『동시대 세계의 인류학을

* 이국적인 정서나 정취에 탐닉하는 태도나 경향_역자주

위하여』안에 잘 정리되어 있다. 그 후의 집필 활동 또한 왕성해서 21세기에 들고 나서부터 이미 스무 권을 넘었다. 오제의 이론과 마르땅의 큐레이션 간의 '상호 관계'를 연구하는 것도 재미있겠지만, 그것은 이 책의 범위를 넘어서는 것이므로 삼가려 한다.

큐레토리얼적 광기의 정점에 서다

「대지의 마술사들」전이 개관했을 당시 언론은 이 전시를 '유럽과 미국 그리고 그 이외 지역의 병치'라는 식으로 개괄했었다—예를 들면, 마이클 브랜슨의 「Juxtaposing the New From All Over」.[13] 이는 앞서 말한 애니 코헨 솔랄의 견해와도 일치하는데, 기사 중 '구미와 그 이외 지역'의 원문은 'Europe and the United States and the rest of the world', 즉 '유럽과 미국 그리고 세계의 나머지'이다. 「대지의 마술사들」전 이후, 마르땅은 이 '병치(Juxtaposing)'라는 개념을 다듬는 한편, '유럽과 미국 그리고 세계의 나머지'라는 구태의연한 이분법을, 철폐까지는 아니더라도 완화시키는데 전력을 다했다.

그중에서도 개인적으로는 2007년의 「아르템포」와 2013~2014년의 「세계 극장」이 굉장했다고 생각한다. 전자는 베니스 비엔날레가 열리는 거의 같은 시기에 베니스의 팔라초 포르투니에서 개최되었는데, 무대 장치·조명·의상 디자이너였던 마리아노 포르투니가 아틀리에로 사용했던 고딕 양식의 궁전이다. 앤티크 딜러이자 인테리어 디자이너인 악셀 베르보르트나 큐레이터인 마티아스 비저 등과 함께 기획한 이 전시에서, 마르땅은 포르투니 컬렉션을 포함한 동서양의 박물학적 오브제·고

「아르템포」 전의
전시풍경.

미술·모던아트·현대미술을 한데 모아 대조, 비교를 위해 '병치'했다.

고풍스러운 팔라초의 외벽에는 청량음료의 알루미늄 캔을 구리 선으로 꿰매 엮은 엘 아나추이의 거대한 태피스트리(직물 공예)가 걸려 있었고, 어둡고 황폐한 느낌의 실내에는 루이즈 부르주아의 섬뜩하면서도 에로틱한 조각이 매달려 있었다. 아르마딜로 박제나 공룡의 알, 아프리카 부족의 가면이나 해부 인체모형, 그리고 이런저런 모양의 석상이나 목상들 속에는 알베르토 자코메티의 조각이 외롭게 서 있고, 루치오 폰타나의 찢긴 캔버스 작품과 시가라 카즈오의 풋 페인팅은 여러 시대의 칙칙한 유화들 속에 섞여 있었다. 프랜시스 베이컨의 기괴한 회화, 한 줄로 늘어선 한스 벨머의 관능적인 인형들, 그리고 차이궈창의 화약 회화와 풍뎅이로 뒤덮인 얀 파브르의 해골도 있었다. 아트와 템포, 즉 예술과 시간을 조합한 전시회 이름답게, 곳곳에는 온갖 낡고 케케묵은 '시간'의 냄새가 진동했다. 그것은 피의 냄새요 화약의 냄새, 즉 죽음의 냄새처럼 느껴졌다.

'개인적으로는'이라고 썼지만, 「아르템포」 전에 감명 받은 사람은 나 뿐만이 아니다. 비평가이자 큐레이터인 로버트 모건은 또 다른 콜래트럴(부차적인) 전시인 「이우환」 전과 「아르템포」 전을 어우른 글에 "이들 전시회는 비엔날레가 포함했어야 했지만 불행히도 그러지 않았던 모든 것을 보여준다. 그것은 바로, 넓이, 폭, 높이, 촉감, 기억, 상상력, 물성, 역사의 상기, 그리고 시간과 공간의 현상학적 인식이다"[14]라고 썼으며, 『뉴욕타임스』의 로버타 스미스는 "내가 지금까지 본 가장 기묘하고 힘 있는 전시회 중에서도, 큐레토리얼적 광기의 정점에 서는 전시"[15]라며 극찬했다.

갬블러 컬렉터와의 만남

다른 하나인 「세계 극장」은 호주 태즈메이니아의 호바트에 위치한 MONA(The Museum of Old and New Art)에서 먼저 개최되고, 이어 파리의 전시공간인 메종 루즈로 순회했다. 내가 본 것은 후자의 전시다. 전시는 MONA의 오너인 데이비드 월시의 컬렉션을 비롯한 태즈메이니아 박물·미술관의 컬렉션으로 구성되었다.

MONA의 설립자, 데이비드 월시.

2011년 1월에 개관한 MONA는 매우 독특한 미술관이다. MONA와 그곳의 오너인 월시에 대한 소문은 개관 당시부터 익히 듣고 있었지만,

모나미술관, 호주 태즈메이니아주 호바트 위치.

그 캐릭터에 대해 자세히 듣게 된 것은 아티스트인 크리스찬 볼탄스키에게서였다. 볼탄스키가 자신의 파리 아틀리에 영상을 '사망 시'까지 24시간 리얼 생중계하기로 하고, 그 영상작품을 월시에게 팔기로 했다는 것이다. 책정된 적정가격은 8년 치고, 지급 방법은 분할이다. 볼탄스키가 8년 이상 살아 있으면 작가의 승리, 그전에 죽으면 작품 대금을 전부 지불하지 않아도 되니 월시의 승리다. 누가 승자가 되는지의 결론은 2019년에 결정된다. 덧붙이자면 볼탄스키는 1944년생이다.* 이 에피소드에서 짐작되듯, 월시는 골수 갬블러다. 볼탄스키는 '엄청난 부를 모두 카지노에서 벌어들인 프로 도박꾼이니, 절대로 지지 않겠다는 얘기다'라고 전했지만, 실제로는 조금 다르다.

　가난한 가정에서 태어나, SF와 천문학, 그리고 도스토옙스키의『죄

* 2022년, 볼탄스키의 승리_역자주

와 벌』을 병적으로 탐닉했던 윌시는 대학에서 수학과 컴퓨팅을 전공하고 있었다. 그러던 중, 카드 카운팅, 즉 포커와 같은 카드 게임에서 기출 카드를 기억하는 기술과, 기본 전략이라 불리는 블랙잭의 베팅 방법을 습득하게 된다. 그리고 머지않아 만나게 된 사람이 크로아티아 이민자의 아들인 젤리코 라노가엑이었다. 훗날 '역사상 가장 혁신적인 블랙잭 플레이어'라 칭송받게 되는 천재 갬블러다.

팀을 이룬 윌시와 젤리코 라노가엑은 호바트의 카지노에서 연일 승승장구했다. 주머니가 두둑해진 이들은 의기양양하게 게임의 본고장인 라스베이거스로 떠났지만, 초전에 자금의 대부분을 날려버린다. 라노가엑은 손실을 메우기 위해 계속해서 승부를 이어갔고, 윌시는 네바다 대학의 도서관으로 발길을 옮겼다. 세계 최대 규모의 도박 관련 서적 컬렉션을 닥치는 대로 읽어가며, 도박의 역사, 시스템, 매니지먼트, 도박사의 심리 등에 관한 지식을 쌓은 것이다. 나중의 일이지만, 블랙잭에 싫증을 느낀 윌시는 귀국 후에 경마에 관한 컴퓨터 프로그램을 만들기도 했다. 꽤 잘 만든 프로그램이었지만, 수입은 그저 그랬다고 한다.

한편, 둘의 블랙잭 승률은 갈수록 높아져, 호주뿐 아니라 아시아나 아프리카의 각 도시에서도 승리를 이어갔다. 그러다 너무 많이 이긴 나머지, 요주의 인물로 지목돼 카지노 입장을 거부당하는 수모를 겪게 된다. 이를 계기로 두 사람은 '뱅크 롤'이라는 회사를 차려, 프로그래머, 수학자, 통계학자 등을 고용해 포커, 바카라, 룰렛, 경마, 도그 레이스, 로또, 스포츠 베팅 등, 온갖 종류의 도박 연구에 몰두했다. 연구는 눈부신 성과를 이뤄, 뱅크 롤은 현재 '세계 최대의 도박 신디케이트'로 불리며, 세계 각지에서 연간 30억 달러가 넘는 판돈을 쓰고 있다고 한다.

섹스와 죽음에 바쳐진 미술관

월시는 1990년대 초반에 작품 컬렉션을 시작했다. 가장 먼저 산 것은 나이지리아의 요루바족 궁전의 문이고, 이후에는 돈의 위력을 제대로 발휘해가며 전 세계의 골동품을 사 모으기 시작했다. 그러던 중, 1995년 호바트 교외의 작은 반도를 구매해, 그곳에 자신의 컬렉션을 전시할 미술관을 2001년에 개관한다. 그 후, 중세나 근현대 작품에도 관심을 돌렸고, 2008년에 이르러 MONA의 건설을 결심했다고 한다. 컬렉션 비용과 MONA의 공사비 합계는 2억 달러 이상으로 알려졌는데, 이는 빌바오의 구겐하임 미술관의 두 배 이상이다. 2009년에는 1,000만 달러 정도의 자금 부족을 겪기도 했지만, 친구 라노가엑의 조언으로 참가한 호주 최대의 경마 대회인 멜버른 컵의 예상을 적중시켜, 1,600만 달러를 벌어들였다. 공사는 계속 진행됐다. 완성된 MONA는 땅속의 바위를 파내 만든 지상 1층, 지하 3층 규모의 거대한 건축물로, 뉴욕 구겐하임 미술관의 두 배에 달한다. 팔 것이라곤 자연과 먹을거리밖에 없었던 태즈메이니아는, 일약 세계 유수의 관광지가 되었고, 현지의 일자리 창출까지 이뤄냈다.[16]

　본인의 말에 따르면, MONA는 '이 세상에 살아 있다는 증표를 남기지 않으면서도 돈을 벌고 있다는 자책감으로부터 자기 자신을 면죄하는 곳'이라고 한다. 그런 생각에서 고른 현대미술 작품들은, 팔라초 포르투니의 「아르템포」 전에서 본 작품들과 흡사한 에로스와 타나토스의 정취가 물씬 풍기는 것들이 대부분이다. 여성의 성기를 대량으로 본떠 놓은 그렉 테일러와 그의 친구들의 도자기 작품인 〈Cunts… and Other Conversation〉(2008~2009), 마리나 아브라모비치와 당시 그녀의 파트너

〈Cunts··· and Other Conversation〉, 그렉 테일러와 친구들, 2008~2009년(위).
「River of Fundament」 전 전시풍경, 매튜 바니, 2015년, MONA, 호바트(아래).

울라이가 입술을 포갠 채, 담배 필터로 콧구멍을 막아 상대의 날숨을 들이마실 수밖에 없는 상태로 장시간 키스하는 영상인 〈Breathing In, Breathing Out〉(1977), 비극적 종말을 연상시키는 안젤름 키퍼의 납으로 이뤄진 거대한 책과 책장 조각 〈Sternenfall〉(2007)….

월시 자신은 '비종교적 사원', '어른을 위한 파괴적 디즈니랜드'라 부르는 MONA를 많은 언론이 '섹스와 죽음에 바쳐진 미술관'이라 형용하는 것도 무리가 아니다. 내가 방문했던 2015년 1월에는, 매튜 바니&조나단 베플러가 고대 이집트가 무대인 노먼 메일러의 소설을 기초해 만든 6시간짜리 오페라 영화 〈River of Fundament〉가 상영되었고, 이 영화를 위해 제작된 작품을 전시하는 동명의 대규모 개인전도 함께 열리고 있었다. 놀랐던 것은, 가수 비요크의 옛 연인이기도 했던 인기 아티스트 매튜 바니의 지나치다 싶을 정도로 사치스러운 작품들이 진짜 이집트의 미라가 들어있던 관 위에 놓여 있었다는 점이다. 전시장에는 이외에도 고대 이집트 고양이나 매의 조각, 그리고 미라 등이 그야말로 널려있었다. 말할 것도 없이, 모두 월시의 컬렉션이다.

앞서 이야기한 대로, 마르땅이 큐레이션 한 「세계 극장」 전은 MONA와 태즈메이니아 박물·미술관의 컬렉션에서 골라낸 작품과 오브제들로 구성되었다. 사람의 눈썹과 눈을 본뜬 고대 이집트의 상감 세공, 중국 청나라 시대의 풍수지리가들이 사용한 자석, 원숭이의 골격 표본과 그것이 담긴 멋스러운 나무상자, 파푸아뉴기니의 가면 등과 함께 살바도르 달리, 막스 에른스트, 알베르토 자코메티, 한스 벨머, 얀 파브르, 데미안 허스트, 제이크&다이노스 채프먼(채프먼 형제), 키무라 타이요, 사뮈엘 베케트(연극 작품 〈연극〉의 영상) 등의 작품이 진열돼 있었다. 에

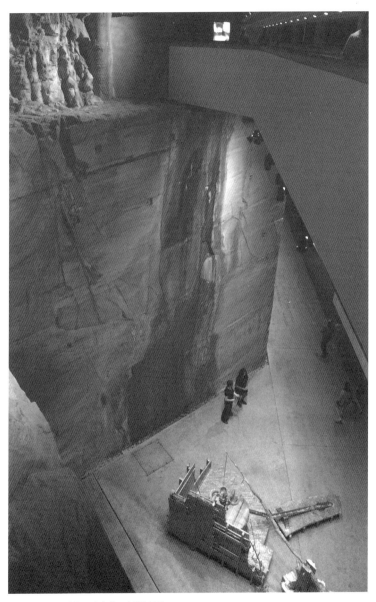

MONA의 내부. 지하로 펼쳐지는 거대한 공간.

로스와 타나토스에 더해진 역사와 기억이라는 콘셉트가 명료히 읽히는 인상적인 전시였다. 다음은 큐레이션을 마친 마르땅의 월시에 대한 평이다.

> 월시는 아티스트의 이름이 아닌, 작품 그 자체에 관심을 갖고 있습니다. (…) 각 작품의 배후에 있는 창조적 과정을 특정하고 싶어 하는 것 같습니다. 인간으로 하여금 이런 것들을 만들게 하는 동기는 무엇인지? 이 작품은 무엇을 의미하는지? 고대 조형물에 대해서는 인류가 지식이나 문화를 향해 한 걸음 내딛는데 그것이 어떤 도움이 되었는지 등의 특정 말입니다. 단순한 미학적 관심이 아니라, 이러한 종류의 매우 폭넓은 의문을 품고 있습니다.[17]

현대미술은 묘사가 아니라 철학에 관여하고 있다

삶과 죽음, 성과 사랑, 역사와 기억은 인류 보편의 예술적 주제이지만, 월시의 취향은 그보다 강렬하다. 「대지의 마술사들」 전의 마르땅과의 만남은 필연일까, 혹은 우연일까…. 한 가지 확실한 것은 1989년 이후 「아르템포」 전을 거치면서 마르땅의 지향성과 예술관이 월시가 지향하는 것에 바짝 다가섰다는 점이다. 그러한 흐름이 있었기에, 1990년대 초반까지만 해도 작품에는 전혀 관심이 없던, 따라서 「대지의 마술사들」 전은 본 적도 없는 이 도박꾼이, 새로운 세기에 들면서 최고의 조력자를 얻게 되었다고 생각한다.

「세계 극장」 전의 카탈로그에는 월시와 마르땅의 대담이 수록돼 있

다. 희대의 갬블러는 여기에 흥미로운 말을 남겼다.

> 현대미술, 특히 개념미술은 그 이전의 미술과 다르다고 생각한
> 다. 현대미술은 묘사가 아니라 철학과 관계하고 있다. 모르긴 몰
> 라도 우리는, 혼란을 피하기 위해 뭔가 다른 명칭으로 불렀어야
> 하지 않았을까?[18]

마르땅이 이 질문에 직접 대답하지는 않았지만, 여기에는 '현대미술
란 무엇인가'라는 문제와 크게 관련된 실마리가 숨어 있다. 하지만, 이
문제에 대해서는 나중에 차분히 생각해 보기로 하자. 일단 우리는, 적
어도 「대지의 마술사들」 전 이후의 마르땅의 이론적 관심이 철학(장 보
드리야르, 미셸 푸코)을 포함한 문화인류학에 쏠려 있음을 확인했다. 그
렇다면 「오픈 마인드」 전의 얀 후트는 어땠을까? 이어서는 그것에 대해
생각해 보고자 한다.

얀 후트 – '닫힌 회로'의 개방

젊은 날의 아티스트 나카하라 코다이가 충격을 받았다는 두 전시회 중, 얀 후트가 큐레이션 한 「오픈 마인드」 전이 겐트 시립 현대미술관(이하 SMAK)에서 개막한 것은 1989년 4월의 일이다. 이 전시는 '닫힌 회로'라는 부제와 함께, 한 화가에게 바쳐졌다. 1853년에 태어나, 당시 유행이던 인상파의 영향을 받으면서도 그들과는 구별되는 대담한 색조와 강한 터치의 작품을 남긴 빈센트 반 고흐이다.

「오픈 마인드」 전에는 1886년에 그려진 고흐의 자화상이 전시되어 있었다. 이 그림을 그린 2년 뒤, 스스로 자신의 왼쪽 귀를 잘라낸다. 그리고 이듬해 1889년 5월, 생 레미의 정신병원에 입원하고 그해 말에 퇴원했지만, 그 후 2개월 만인 1890년 7월에 스스로 목숨을 끊었다. 널리 알려진 것처럼, 그의 걸작들이 줄줄이 탄생한 것은 이 짧은 말년의 시기다.

그에게 바쳐졌으니 당연하겠지만, 「오픈 마인드」 전은 반 고흐를 중

심에 둔 전시회였다. 아니, 중심이라 보다는 '경계'라 불러야 할지도 모르겠다. 물론 인사이더와 아웃사이더의 경계를 말한다. 반 고흐라는 문을 경계선으로 두 종류의 작품이 전개돼 있었다. 감상자는 오픈 마인드로, 즉 마음을 열고 허심탄회하게, 편견 없이 작품을 봐줄 것을 요청받았다.

정확히 말하면 '경계'의 아티스트는 한 명 더 있었다. 인사이더와 아웃사이더가 아닌, 다른 두 가지 대립 요소의 경계선에 존재하는 작가다. 「오픈 마인드」의 기획 의도를 정확히 이해하기 위해서는, 반 고흐 못지않게 이 작가 또한 중요하다고 생각한다. 하지만 그 이름을 밝히기 전에, 이 전시가 어떠한 전시회였는지, 우선은 그 구성과 내용을 살펴보도록 하자.

〈회색 펠트 모자를 쓴 자화상〉, 빈센트 반 고흐, 1887년(왼쪽).
〈이젤 앞에 선 자화상〉, 빈센트 반 고흐, 1888년(오른쪽).

반 고흐에게 바쳐진 전시회

전시회가 열린 SMAK는 1975년에 개관한 벨기에 최초의 현대미술관이다. 후트는 개관 당시의, 즉 초대 관장이다. 개관 15주년을 맞이해「오픈 마인드」전을 개최했을 때는,「응접실」전 등의 성공을 통해 이미 국제적으로 주목받는 스타 큐레이터가 되어 있었다. 현대미술의 보급

「오픈 마인드」전시 도록.

을 위한 14년간의 노력 끝의, 이른바 만반의 준비가 끝난 기획이었다.

SMAK는 1999년에 이전·신규 개관할 때까지는 겐트 미술관에 병설돼 있었다. 그러니까 1989년의「오픈 마인드」전은 신규로 개관하기 이전인 곳에서 열린 것이다. 1798년에 개관한 겐트 미술관은 중세부터 20세기까지의 다양한 작품 컬렉션을 보유한 전통적인 전시시설이다. 후트는「오픈 마인드」의 카탈로그에 이 미술관의 관장인 로버트 후지와 나란히 다음과 같은 문장을 게재했다.

두 미술관은 서로 다른 존재이며, 지적인 훈련으로서의 잠정적인 기획전을 통해서만 결합할 수 있다.「오픈 마인드 – 닫힌 회로」는 두 미술관의 강요된 공존을 단점에서 장점으로 전환한다. 양쪽 모두, 자신의 정체성 일부를 포기하고, 건설적인 대화에 공헌한다.[19]

카탈로그에 따르면, 이 전시는 '정신의학', '아카데미', '아트'라는 3가지 파트로 구성되어 있다. 정신의학은 당연히 반 고흐와 관련된 것이겠지만, 아카데미는 뭘까? 19세기 말까지 유럽 예술계의 최고 권위로 군림했던 아카데미가 왜 여기에서 등장할까? 그 이유는 차차 설명하기로 하고, 우선은 아트 전시에서는 그다지 유례를 찾을 수 없는 다소 색다른 편성의 3가지 섹션이 구성되었다는 것, 그리고 그것들이 엄격하게 나뉘어 있었다는 것을 기억해 두 길 바란다.

장 위베르 마르땅의 큐레이션에서는, 그것이 「대지의 마술사들」이든 「아르템포」든 「세계 극장」이든, 동서고금의 작품은 동등한 자격으로 동일 평면상에, 쉽게 말해 뒤섞여 나열되었지만, 후트가 큐레이션 한 「오픈 마인드」에서는 이질적인 것들끼리는 서로 섞이지 않도록 엄격히 구분되었다는 점이 포인트다.

정신의학 · 아카데미 · 아트

정신의학 섹션에는 상당수의 아웃사이더 미술 작품이 진열되었다. 주목해야 할 것은, 아돌프 뵐플리 재단으로부터 빌린 대형 드로잉 30점이다. 아돌프 뵐플리는 19세기 말부터 20세기 초에 걸쳐, 총 2만 5천 페이지에 달하는 가공의 자서전을 쓴 조현병 환자다. 자서전에는 드로잉은 물론 콜라주나 자작곡의 악보까지 삽입돼 있다. 아웃사이더들의 미술작품들을 아트 브뤼(Art Brut), 즉 가공되지 않은 순수 그대로의 예술이라는 의미에서 '원생(原生)미술'이라고 명명한 인사이더 화가 장 뒤뷔페가 '위대한 뵐플리'라 불렀고, 초현실주의의 창시자인 앙드레 브르통

〈Irren-Anstalt Band-Hain〉, 아돌프 뵐플리, 1910년.

이 '20세기의 가장 중요한 예술 작품의 하나'라 극찬한 아웃사이더 아트의 대표적인 작가이다.

아카데미 섹션은 미술관 중앙 홀에서 전시되었다. 그리스 로마 시대의 조각 석고 모형, 흉상, 저부조(row relief), 그리고 회화작품들과 드로잉이 모여 있었다. 카탈로그에는 조각이나 회화는 겐트와 브레멘의 미술관, 석고 모형은 릴의 조형 미술학교에서 빌린 것이라고 기재되어 있고, 신고전주의의 대표적 작가인 안토니오 카노바의 '삼미신(三美神)'

〈삼미신〉상, 안토니오 카노바, 1813∼1816년.

상의 사진도 수록돼 있다. 신고전주의란 18세기 중반부터 19세기 초에 걸쳐 유행했던 양식으로, 고전 고대, 특히 그리스의 예술을 이상적 모범으로 삼는다.

아트 섹션은 '회화 갤러리'와 '설치미술'로 나뉘어 있었다. 회화 갤러리에 전시된 작가는 총 98명, 주로 20세기를 대표하는 거장과 당시의 중견작가들이다.

예외로는 환상적이고 기괴한 화풍으로 알려진 르네상스 시대의 히에로니무스 보스, 낭만파와 사실주의의 선구자로 꼽히는 19세기 전반의 테오도르 제리코, 벨기에 상징파의 선구자인 19세기의 앙투안 비르츠 등, 반 고흐를 포함해 몇 명에 불과하다. 이중 주목해야 할 것은, '잔혹

연극'을 주창한 것으로 알려진 시인이자 배우, 연극인인 앙토냉 아르토의 자화상이 전시되어 있었다는 것이다. 만년의 10년 이상을 정신병원에서 지냈으며, '광기의'라는 형용사가 자주 동반하는 인물로, 이 전시에서의 역할은 반 고흐와 비슷하다. 아웃사이더와 인사이더, 광기와 제정신의 경계선에서 자기표현을 실행한 예술가로 볼 수 있다.

SMAK와 겐트 미술관의 수장품에서 선출한 작품은 십여 점에 불과해 의외로 적다. 대부분 서유럽의 다른 미술관, 갤러리, 컬렉터에게서 빌려온 것들이었다. '회화 갤러리'인 만큼, 몇 안 되는 예외를 제외하면 전시 작품의 거의 대부분이 회화였다.

〈자화상〉, 앙토냉 아르토, 1946년.

현대 작가의 '설치미술'

「오픈 마인드」 전은 아웃사이더 아트를 수면 위로 끌어올린 전시회로 평가되는 경우가 많다. 그것은 사실이지만, 후트가 가장 공들인 것은 아트 섹션의 '설치미술' 부문이 아닐까 싶다. 참여 작가는 프레드 베르보츠, 조나단 보롭스키, 티에리 드 코르디에, 이리 게오르그 도쿠필, 브루스 나우만, 베토르 피사니, 미켈란젤로 피스톨레토, 로이든 라비노비

치, 얀 버크루이시, 로렌스 와이너까지 10명으로 당시 30대 중반부터 50대 중반까지의 혈기 왕성한 작가들만으로 구성됐다.

작품은 모두 신작이거나 제작된 지 2년이 지나지 않은 것들이었는데, 베토르 피사니의 한 점만이 1980년의 작품이고, 다른 아티스트의 경우에는 이 전시회를 위해 위탁 제작된 것들이었다. 확인할 수는 없었지만, 미켈란젤로 피스톨레토는 자신의 장기인 거울을 깨는 퍼포먼스를 벌였을 가능성이 있다. 로렌스 와이너는 그가 자주 쓰는 제작 스타일인 이른바 '전시회 스페시픽', 즉 이 전시를 위한 맞춤형 텍스트 페인팅을 제작했다. 노파심에서 반복하자면, 이 작가들의 완성 형식은 모두 설치미술이다. 왠지 구식처럼 느껴지는 '회화', '조각'과는 조금 다른 인상을 주고 싶었는지도 모르겠다.

앞서 언급했던 후트와 SMAK 관장의 글속에는 아카데미와 정신의학에 대한 언급이 없다. 현대미술사에 관한 문장이긴 하니 아카데미의 존재에 대해서는 간접적으로나마 다루었다고도 할 수 있겠지만, 정신의학이나 아웃사이더 아트에 관한 언급은 일절 찾아볼 수 없다. 그 점을 보완하기 위함인 듯, 카탈로그에는 그 밖에도 다른 논문이 수록되어 있다. 제목만 열거하자면, 정신의학과 관련해서는 「약물과 예술가」, 「예술과 정신의학」, 「창조성과 분열증」의 3편, 아카데미에 관해서는 「아카데미 – 아테네 학당, 혹은 피노키오의 정원?」 1편이다. 벨기에 아티스트인 안네 미 반 케르코벤이 쓴 「창조성과 분열증」을 제외하면, 모두 전문가에 의한 논문이다.

흥미로운 것은 아트 섹션을 위해 쓴 논문들로, 「광기와 아카데미」, 「취약성의 힘」, 「로트레아몽과 뒤카스—20세기의 양분화된 개인으로의

편승」의 3편이다. 마지막의 「로트레아몽과 뒤카스 - 20세기의 양분화된 개인으로의 편승」은 '수술대 위에서의 재봉틀과 우산의 우발적 만남처럼 아름답다'라는 시의 구절로 유명한 시인 로트레아몽에 대한 논문인데, 이것을 포함해 모두가 정신의학이나 아카데미를 위한 논문과 함께 나열돼 있었더라도 전혀 어색하지 않았을 것이다. 반대로 말하면, 이 3편이야말로 이 카탈로그에 있어, 따라서 「오픈 마인드」 전에 있어, 가장 중요한 논문이다.

광기와 아카데미

그중에서도 특히 중요한 논문은 아트 섹션의 첫머리에 놓인 「광기와 아카데미」라고 생각한다. 이 글을 쓴 사람은 피에르 루이지 타찌로, 「오픈 마인드」 전이 끝나고 3년 후에 「도큐멘타 IX」의 전시 기획팀에 참여하게 되는 큐레이터이자 비평가이다. 후트의 심복, 혹은 대변인이라 봐도 무방할 것이다. 타찌는 다음과 같이 쓰기 시작한다.

'광기'라고 하는 오래 이어져 온 길과, '아카데미'라고 하는 새롭게 개척된 오솔길이, 함께 기로에 접어든 것은 18세기의 일이다. 그때 이 둘은, 사회적인 지적 관심의 틀 안에 정확히 자리매김되었다. 그리고 같은 시기, 현대미술은 그때까지와는 다른 형태로 정의되고, 실체화되어, 오늘날에 이르기까지 동일하게 이해되고 있다.[20]

이어서 타찌는 '그때까지와는 다른 형태로 정의되고, 실체화'된 아트
란 모던아트(Modern art)를 지칭함을 분명히 하면서, 이전과는 완전히
다른 것이라고 강조한다. 여기에서 '모던아트'라는 단어가 사용되었다
는 것에 주목하기를 바라지만, 지금은 글쓴이의 의도를 먼저 살펴보기
로 하자. 타찌는 이어 다음과 같이 말한다.

> 덧붙여 말하면, 방법은 철저하고 근본적이긴 해도 이는 단순한
> 변화가 아니다. 훨씬 본질적인 변혁이다. 달라진 것은 아트의 개
> 념이며, 문화 시스템의 종합적인 프레임워크 안에서 아트에게 부
> 여된 역할과 기능의 변혁이다. 도식적으로 말하면, 산업혁명이라
> 는 이름하에 진행된 다른 모든 변화와 마찬가지로, 생산양식의 변
> 혁에 철저히 대응하며 보조를 맞췄던 이 추이 이전의 아트는, 그
> 이후 오늘에 이르기까지의 아트와는 완전히 다른 것이라 할 수 있
> 다. 형태나 양식에 있어서라기보다는, 그 위치나 의미나 방향성에
> 있어서다. 그리고 의미나 방향성의 변혁은 아트 작품의 콘셉트나
> 숙명의 변용을 의미하지만, 작품의 외관이 변한다는 뜻은 아니다.
> 회화는 회화이고 조각은 조각이다. 그 주제에 대한 다양성이 주어
> 지는 것은 조금 더 나중의 일이다.[21]

여기까지 읽으면, 이 한 문장이 '광기', '아카데미', '아트'라는 세 단어
를 주제로 한 일종의 사담임과 동시에, 근대 이전과 이후의 작품이 어떻
게 바뀌었는지를 실파하는 것이며, 아트 섹션에 모아놓은 회화 갤러리
98명과 10명의 설치미술 작가의 작품이야말로 현대에 있어 꼭 봐야 할

작품이라는 것을 감상자에게 호소하기 위한 글임을 알 수 있을 것이다.

그런데, 광기와 아카데미가 기로에 접어들고, 이 둘이 교착해 아트의 개념이 바뀌었을 때, 구체적으로는 무슨 일이 일어났다는 것일까? 타찌는, 그리고 상상컨대 후트도, 다음과 같이 생각하고 있다.

아카데믹 미술은 아트가 아닌 것 같다. 그러나 아트의 가치는 아카데미가 발신의 임무를 맡고 있는 규범의 근저에 있다. '광기'는 무엇도 낳지 않으며, 아트도 만들지 않고, 망상만 일으킬 뿐이다. 하지만, 이제 더 이상 존재하지도 않고, 과거의 것이 되었다 여겨지는 아카데미의 '죽은' 규범보다는, '광기'에 의해 '살아난' 공상이 아트의 실질에 가깝지 않을까? (…) 자 여기서, 사람을 속이는 그림자 연극의 복잡한 도안이 펼쳐진다. 아카데미가 '아카데미

「오픈 마인드」의 부제
'닫힌 회로'.

의 광기'로, 아트가 '광기의 아카데미'로, 서로의 옷을 바꿔치기해 변장하는 것이다.[22]

「오픈 마인드」의 부제인 '닫힌 회로'는 아무래도 여기서 비롯된 듯하다. 닫혀있던 광기와 아카데미의 회로가 개방되고, 서로 간의 교류가 시작되었을 때, '서로의 옷을 바꿔치기'한 새로운 형태의 아트가 태어나 첫울음을 터트렸다는 것이다.

모더니즘의 기점은 언제인가?

타찌에 따르면, 르네상스 후기의 화가 지오반니 바티스타 티에폴로와 신고전주의 화가 자크 루이 다비드의 차이는, 다비드와 줄리오 파올리니나 미켈란젤로 피스톨레토의 차이보다 훨씬 크다고 한다. 티에폴로는 18세기, 다비드는 18세기 후반부터 19세기 전반에 활약한 화가이고, 파올리니와 피스톨레토는 현존하는 현대 아티스트다. 즉, 르네상스와 신고전주의는 결정적으로 다른 반면, 다비드의 작품은 현대미술과 크게 다르지 않다는 이야기가 된다.

앞서 기술한 바와 같이, 후트(와 타찌)는 「오픈 마인드」의 3년 후인 1992년에 개최된 「도큐멘타 IX」에 다비드의 회화를 끼워 넣었다. 즉, 타찌의 논문은 그에 대한 복선의 역할도 있었던 것이 된다.

하지만 통상적으로는, 다비드와 같은 신고전주의 작가야말로 아카데미 미술을 대표한다고 여겨져, 귀스타브 쿠르베와 같은 19세기 사실주의 화가를 비롯해 20세기의 전위예술가에 이르기까지가 그를 비판의

〈호라티우스의 맹세〉, 자크 루이 다비드, 19세기경.

대상으로 삼고 있다. 앞서 3장에서 소개한 클레멘트 그린버그는 1939
년의 글에서, "자명한 일이지만, 모든 키치는 아카데믹하다. 그리고 반
대로 아카데믹한 것은 모두 키치다. 왜냐하면, 이른바 아카데믹이라는
것은 그 자체만으로는 이미 독립할 수 있는 존재가 아니며, 키치가 거
들먹거릴 수 있게 도와주는 장식적 존재가 되었기 때문이다. 산업주의
방식이 손으로 하는 작업을 내쫓고 있다²³"라며 아카데믹한 것을 깎아
내렸다. 그린버그에게 있어 키치는, 현대미술사를 혁신할 만한 힘을 갖
지 못한 '리어가드(후방 부대)'이자 경멸해 마땅한 것이었다. 하지만, 타
찌(와 후트)는 다비드를 근대미술 작가, 혹은 그 선구자로 받아들이고
있다. 「도큐멘타 IX」에서는, 그의 대표작 중 하나인 「마라의 죽음」이 츠

베렌 탑에서의 소(小)전시에 포함되었다. 카탈로그에 수록된 도판에는 비평가 클라우디아 할슈타트의 해설이 다음과 같이 첨부되었다.

> 이 맥락에서의 다비드의 전시는, 이 작가가 '거창할 뿐 내용이 빈약하며, 형식적인 표현으로 시종일관하는 프랑스 회화의 위대한 고전주의자'라는 표준적인 해석에 이의를 제기함과 동시에, 그가 모더니즘의 기점 중 하나임을 분명히 하기 위한 것이다.[24]

'이 맥락'이란 이 소전시에 「집합적 기억」이라는 제목이 붙여진 것을 가리킨다. 함께는, 폴 고갱, 알베르토 자코메티, 제임스 앙소르, 바넷 뉴먼, 요셉 보이스, 르네 다니엘스, 제임스 리 바이어스의 작품이 전시되었다. 고갱과 앙소르는 19세기 중반에, 다른 작가는 모두 20세기에 태어났는데, 오직 다비드 한 사람만 18세기 출생이다.

미술관을 즐기는 전통적인 방법

이야기를 1992년에서 1989년으로 되돌리자. 「오픈 마인드」는 SMAK와 겐트 미술관이라는 '서로 다른 존재'를 연결하는 기획이었다. 반 고흐를 경계에 두고 아웃사이더 아트의 걸작들을 나열했다. '정신의학', '아카데미', '아트'라는 세 가지 섹션을 마련해 전시공간을 엄격히 나눴다. 20세기를 대표하는 거장과 중견작가의 작품을 다수 전시하고, 당시 활약했던 10명의 작가를 엄선해 그들의 최신작을 선보였다. 아카데미를 (적어도 그 일부를) 근대미술(모던아트)의 선구로 규정했다. 이 모든 것은 무

엇을 의미하는가.

그 해답은 후트 자신이 겐트 미술관의 후지 관장과 함께 쓴 글 속에서 찾을 수 있다. 타찌의 긴 호흡의 난해하고 격식을 차리며 아카데믹한 문장과는 달리, 이 글은 짧고, 평이해, 읽기 쉽다. 두 관장은 우선 겐트 미술관과 SMAK의 역사에 관해 쓰기 시작해, 이어 전통적인 미술관(Museum of Fine Arts, 이하 MFA)과 현대미술관(Museum of Contemporary Art, 이하 MCA)의 차이에 대해 이야기한다.

미술관에 한 번도 가보지 않은 사람은, MFA(전통적인 미술관)에 가서 아름다운 것을 보고 싶다고 생각할 것입니다. 분명하게, 그리고 즉시 예술적임을 알 수 있는 예술을. (…) 미술관에 한 번도 가보지 않은 사람은, MCA(현대미술관)에서는 뭔가 크레이지한 일이 벌어지고 있으며, 추악한 것이 전시되고 있으리라 생각합니다. MFA에 있을 때와 마찬가지로 나는 이 게임의 규칙을 모르며, 심미안 또한 없음을 어렴풋이 느끼고는 있지만, 현대미술에 관해서는 그것이 결점이라고 생각하지 않습니다. 차츰 MCA가 멀게만 느껴지는 건, 그것이 발밑의 계단이 무너져 내릴 것 같은 유령의 집을 떠올리게 하기 때문입니다. (…) MFA의 문턱은 높고, MCA는 감상하기가 어렵습니다.[25]

옳소! 하고 무릎을 치는 이도 적지 않을 것이다. 독자에게 공감을 불러일으키며, 후트(와 후지)는 다음과 같이 계속한다.

미술관과 미술관의 진정한 방문객은 그것과는 다른 현실을 보고 있습니다. MFA는 미술사의 복잡한 짜임새를 검증하지 않으면 안 되며, 그것은 감상자가 이 방에서 저 방으로 스스로 옮겨 걸어야만 밝혀지는 것입니다. 방문자가 감각적이며 지적인 경험을 하는 것은 역사적으로 성장해 온 컬렉션 안에서입니다만, 거기에는 기원도 기능도 내용도 각기 다른 미술품이 포함되어 있습니다. 작가들의 영감과 작품의 완성도가 가능한 한 균형을 유지해야 하며, 사회적·정신적인 역사와 종교적인 신념, 그리고 취향의 변화가 작품의 역사를 장식하는 세세한 요소로 추가되어 있어야 합니다. 반면, 방문자는 그러한 것을 모두 잊고, 경탄해야 할 고대 그리스의 화가 아펠레스나, 풍부한 물감과 아교에 의한 조형 미술적 체험을 순수하게 즐길 수도 있습니다.[26]

후트(와 후지)는 여기에서 MFA(전통적 미술관)의 수용과 즐기는 방법에 대해 말하고 있다. 미술관에 가지 않는, 혹은 자주 가지 않는 사람들은 '아름다운 것을 볼 수 있는 곳'이라는 막연한 환상을 품고 있지만, 실제의 MFA는 좀 더 복잡하고 문턱이 높다. 거기에는 미술사라고 하는 귀찮은 장애물이 끼어 있는데, 물론 무시할 수도 있지만 조금만 공부하면 감상 체험은 훨씬 풍요로워진다는 것이다.

현대미술관의 본연의 모습

반면, '감상하기 어렵다'는 MCA(현대미술관)는 어떨까? 적어도 아래

의 문장은 후지가 아닌 후트가 쓴 글일 것이다. 벨기에 최초의 현대미술관 SMAK에서 14년째 고군분투해 온 현역 관장은 MFA와 비교해 MCA=SMAK의 현주소와 본연의 모습은 어떠한지 솔직하게 밝히고 있다.

MCA는 MFA와 같은 가치판단의 네트워크를 구축하지는 않았습니다. 무슨 일이 벌어지고 있는지 살펴 가면서, 때로는 한쪽을 극단적으로 편들기도 합니다. 현상을 확실히 인식할 수 없기에, 단편적인 방법으로밖에 어필할 수 없는 것입니다. MCA에 있어서나 MFA에 있어서나 물질적으로 성취되는 어떠한 마법이 본질적이라는 것은 동일합니다만. (…)

하지만 조직적인 방법은 정반대입니다. MFA에 있어 작품은 경의를 표해야 할 대상이며, 그중에는 400년 이상이나 지난 것들도 있습니다. 미술관원은 가능한 한 뒷면에 서려는 마음가짐으로 객관적 이려 노력하며, 가능한 한 순수한 추론을 거듭해 미술품에 판정을 내립니다. (…) MFA 스스로가 논란에 불을 붙이는 일은 일단 없습니다. 미술관이 방아쇠를 당기는 일은 없을 테니까요. 불을 붙인다면, 그것은 방문자와 방문자의 관찰력에 의한 것입니다. MFA에서, 작품은 침묵 속에서 읽히는 것입니다. (…)

MCA는 대화에 중점을 두는 것을 선택합니다. 관심이 있어 찾아온 방문객에게조차 어려우니 대화에 불을 붙일 수 있는 상황이 필요한 것입니다. 상호 관계를 위한 표준적인 프레임워크라는 것

은 아직 존재하지 않습니다. MCA는 일부러 시간을 내 작품을 주제로 대화를 나눕니다. 설문이나 다양한 조사를 이용하는데, 모든 아이디어의 원천인 주관적인 시각을 배제하지 않으면서도 미술관 운영의 전 국면에 활용할 수 있기 때문입니다. 미술관원은 전면에 서서, 작품의 선택부터 전시까지를 담당합니다. 이와 같은 리스크를 내포한 제안은 불가피하게도 도전적일 수밖에 없으므로, MCA는 서로의 주관을 중시하면서 논의를 시작하는 것입니다.[27]

후트는 많은 인터뷰에서 '미술관이라는 개념'에 큰 관심을 두고 있다고 했다.[28] SMAK의 초대 관장에 취임한 것은, 대학 졸업 후 15년간에 걸쳐 미술 교사를 지낸 뒤이며, 그 후에도 2005년에 개관한 독일의 MARTa 헤르포르트 미술관의 관장직을 맡는 등, 평생을 현대미술에 몸담았다. 그의 글에서도 분명히 드러나듯, MFA(전통적 미술관)의 개념은 거의 정해져 있다. 관심의 중점은 늘 MCA(현대미술관)의 개념이었을 것이다.

근대 이전과 현대의 버퍼 존

후지와 연명한 글에서, 후트는 MFA와 MCA 사이의 '버퍼 존(완충지대)'에 대해 논하고 있다.

(MFA와 MCA라는) 두 블록 사이에는 서로의 용인 하에 양쪽 모두에 근접하나 위험할 정도로 최근 작품에 가까운 버퍼 존이 있습

겐트 순수미술관(MSK, Museum voor Schone Kunsten Gent, 위)은 중세부터 20세기 전반에 이르기까지의 유럽의 회화, 조각, 드로잉 등을 소장하고 있다. 얀 후트의 「오픈 마인드」 전은 겐트 현대미술관(SMAK, 아래)으로 분리되기 전, 이곳에서 개최되었다.

니다. 그것은 '근대미술(모던아트)'의 존으로, 그 분류는 꽤 진행되
긴 했지만, 현대에 관한 논의에 있어 추가될 수 있고, 추가되어야
만 하는 것들입니다. 이 영역의 가장 저명한 거주자는 피카소입니
다. (…) 모던아트는 무엇이 현대미술인가에 대한 새로운 개념을
형성합니다만, 그것은 많은 부분에서 '진정성'이라는 착상에 의지
하고 있습니다.[29]

　여기에서 후트는 '무엇이 현대미술인가에 대해', 즉 현대미술의 개념
에 대한 관심을 밝히고 있다. 후트의 최측근인 타찌는 광기와 아카데미
가 18세기에 교차해 자리를 잡음으로써 모던아트가 탄생했다고 했다.
그렇다면, 모던아트야말로 현대에 있어서의 현대미술의 개념을 밝히는
열쇠가 될 수 있다. 「오픈 마인드」는 반 고흐를 경계에 두고 아웃사이
더 아트와 인사이더 아트를 대비시켰지만, 사실 후트는, 그보다 아카데
미 이전인 근대 이전의 미술과 현대미술을 대비시키고 싶었던 것은 아
닐까? 근대 이전의 미술과 현대미술의 경계에 위치한 것은 모던아트다.
모던아트 작가 중 가장 저명한 사람은 파블로 피카소이다. 그러니 반
고흐 못지않게, 아니 어쩌면 반 고흐 이상으로 중요했던 작가는 피카소
가 아니었을까?
　「오픈 마인드」를 소개하는 첫머리에 궁금한 채로 남겨두었던 '경계선
에 존재하는 또 한 명의 아티스트'는 피카소이다. 그리고 나는, 얀 후트
는 '세로(縱)의 사람'이고, 장 위베르 마르땅은 '가로(橫)의 사람'이었다
고 생각한다. '횡'과 '종'은 무엇을 의미할까? 계속해서 후트와 마르땅의
태어나 자란 환경과 이력을 비교하면서, 둘의 차이를 논해 보고자 한다.

'세로'의 후트와 '가로'의 마르땅

얀 후트는 「오픈 마인드」 전을 기획한 24년 후이자, 사망하기 1년 전에 해당하는 2013년에 생애 마지막이 될 전시회인 「미들 게이트 겔」(Middle Gate Geel)을 통해 다시 한 번 아웃사이더 아트를 다룬다. 이때의 전시 방법은 「오픈 마인드」와는 전혀 달랐다. 하지만 전시회에 대한 설명은 뒤로 미루기로 하고, 먼저 후트가 태어나 자란 환경에 관해 이야기해 두고 싶다. 이 전시에도, 그리고 「오픈 마인드」 전에도 큰 영향을 미쳤기 때문이다.

후트는 1936년, 그가 훗날 「미들 게이트」 전을 개최하게 되는 벨기에의 겔(Geel)에서 태어났다. 아버지인 요셉 후트는 무려 겔의 '국립 콜로니'에서 일하던 의사였고, 게다가 예술 작품의 수집이 취미였다. '무려' 라 한 것은, 국립 콜로니가 정신 의료의 가정간호를 관할하는 기관이기 때문이다. 후트는 훗날, "아버지는 정신과 의사이자 아트 컬렉터이기도 했다. 나는 그런 세계에서 태어났다."라고 이야기한다.[30]

「미들 게이트 겔 13」 전의
포스터.

　도시 겔과 정신 의료의 관계는 중세 이래의 성녀 딤프나 신앙에서 시
작된다. 딤프나는 7세기 아일랜드 왕의 딸로 태어났다. 아버지는 이교
도였고 어머니는 기독교도였는데, 그녀의 나이 14세가 되던 해에 기독
교를 선택하고 순결의 맹세를 세웠지만, 얼마 가지 않아 어머니가 죽게
된다. 아내를 끔찍이 사랑했던 왕은 정신착란에 빠져, 왕비와 꼭 닮은
딸에게 결혼을 강요한다. 딤프나는 자신의 속죄 사제와 도망을 꾀해 바
다를 건너 겔에 이르렀다.

　전설에는 여러 가지 버전이 있지만, 일설에 따르면 딤프나는 가난한
자와 병자를 돕기 위한 자선병원을 세웠다고 한다. 그런데, 이 소문
이 아일랜드까지 전해지면서 부왕이 그들을 찾아온다. 왕은 사제를 죽
이고, 딸에게 모국으로 돌아가 자신과 결혼할 것을 종용하지만, 딸은
이를 끝까지 거부한다. 화가 나 미쳐버린 왕은 딸의 목을 베고, 유해를
남긴 채 귀국한다. 딤프나의 나이 겨우 15세였다.

성녀 딤프나. 순교자인 그녀를 기리는 교회가 도시 겔에 세워졌다.

순결의 맹세를 지켜낸 딤프나는 이후 사제와 함께 순교자로 인정되었고, 1349년에는 성 딤프나를 기리는 교회가 겔에 세워진다. 그 후, 마음에 병이든 아버지를 이겨낸 성녀의 강인함과 고매함을 통해 위로받고자, 정신질환에 시달리는 병자들이 유럽 각지에서 몰려왔다. 나중에는 교회가 수용할 수 없을 정도의 순례자들이 밀려들었고, 마을 사람들이 자신의 집안에 병자를 받아들이기로 하면서 가정간호의 전통이 시작되었다. 1850년에는 국립 콜로니가 세워졌고, 오늘날 겔은 가정내 정신치료의 선구적인 지역으로 세계에 알려져 있다.[31]

현대미술에 대한 사랑

후트는 겔에서 소년 시절을 보냈다. 당시, 즉 전쟁 전에는 2,000명이 넘는 정신병자가 인근의 가정에서 간호를 받고 있었고, 후트의 집에도 3명이 머물렀다고 한다.[32] 일가가 겔을 떠난 후, 후트 가문의 건물은 개보수되어 지금은 '예술가의 집 옐로 아트'라는 이름으로 정신병자나 지적 장애자에게 미술을 교육하고 있다. 그야말로 아웃사이더 아트가 탄생할 곳으로 거듭난 셈이며, 「미들 게이트」의 전시장 중 하나로 쓰이기도 했다.

후트의 아버지는 동시대 벨기에 미술, 특히 표현주의 회화와 아프리카 미술에 관심이 많았고, 화가나 조각가를 종종 집으로 초대했다. 아들을 제임스 앙소르와 같은 유명 화가의 아틀리에에 데려가기도 해, 젊은 얀 후트는 자연스럽게 미술과 친숙해졌다. 화가가 되려고도 했지만, 재능의 한계를 깨달아, 대학에서 조형미술 교원 자격을 취득하는 것에 만족하게 된다. 졸업 후, 고등학교에서 교편을 잡으면서, 28세에는 겐트 국립대학에서 다시 미술사를 배우기 시작한다. 1969년에는 웨스톡 아트 아카데미를 설립해 이곳에서도 미술교육에 종사했다. 앞서 기술한 대로, 1975년에 벨기에 최초의 현대미술관인 SMAK의 초대 관장에 취임했으며, 생애에 걸쳐 현대미술의 보급과 계몽에 힘썼다….

후트의 현대미술에 대한 사랑이 남달랐음은 많은 이들이 전하는 바이다. 2014년 그가 세상을 떠났을 때, 한 아트 페어의 디렉터는 "누구보다도 아티스트가 우선인 것을 잘 알고 있었다. 믿을 수 없을 정도로 열정적이었으며, 평생을 아트와 아티스트를 위해 몸 바쳤다."며 그의 죽음을 안타까워했다.[33] 당시의 벨기에 수상은 '자국의 미술계는 아버지를 잃었다'며 한탄했고,[34] 플랑드르 정부의 문화 장관은 "얀 후트는 현대미술을 향해 정면으로 부딪쳤다. 그의 가장 위대한 공헌은, 현대미술의 벽을 허문 것이다."라며 칭송했다.[35]

화가 뤽 투이만은 '얀에게는 카리스마가 있었고, 미술에 대해 말할 때는 이해하기 쉬운 말을 써야 한다는 강한 신념이 있었다. 그리고 그 방법으로 매우 많은 사람을 자신의 편으로 만들었다'고 이야기한다.[36] 투이만은 『아트 포럼』에도 글을 기고해, 자신의 양아버지라 부를만한 이 큐레이터를 추모했다.

얀의 죽음과 함께, 한 시대도 사라지고 있다. 일찍이 하랄트 제만과 같은 사람들이 밀어붙였고, 지금도 카스퍼 쾨니히나 루디 푸치스와 같은 인물들 속에 남아 있는 시대적 양상이지만, 큐레이터는 거의 신화적 존재로까지 끌어올려졌다. 지금의 많은 큐레이터와는 달리, 얀은 열정적이었고, 작가나 작품의 선택에 있어서는 단연코 타협하지 않았다. 그것은 본능과 직감으로부터 생겨나는 의지였는데, 오늘날 대부분의 전시회는 아집의 산물이다. 그것은 대체로 1980년대의 사회학에서 유래하고 있다.[37]

'그는 자신의 몸을 선물로 보냈다'

가장 감동적인 이야기는, 아티스트 마리나 아브라모비치의 회상이라고 생각한다. 다음은 그녀가 『아트 포럼』에 기고한 글에서 발췌한 것이다.

얀과는, 그가 1986년의 전설적인 전시회 「응접실」을 큐레이션하기 직전에 만났다. 우리는 바로 친구가 되었다. 그의 에너지와, 무엇을 대하든 세련되게 접근하는 모습은 곧바로 나를 매료시켰다.

마리나 아브라모비치와 얀 후트
「어전트 댄스」의 1막.

얀은, 나의 50세 생일에 맞춰 겐트에서 대규모 전시회를 열자고 권유해 주었다. 나는 모처럼 아르헨티나 탱고의 밤을 기획해 보고 싶다고 제안했고, 얀은 이 제안에 푹 빠졌다. 우리는 이 이벤트를 「어전트 댄스(긴급 댄스)」라 이름 지었고, 그 하룻밤을 위해 매우 엄격하고 적절한 규칙을 만들었다. (…)

행사 날짜가 다가오던 어느 날, 나는 얀에게 케이크가 있었으면 좋겠다는 뜻을 넌지시 건넸다. 그는 생일 케이크를 대놓고 요구하다니, 참으로 부르주아적이라며 놀려댔다. 나중에 안 일이지만, 사실 얀은, (…) 나의 누드사진을 벨기에 최고의 파티시에에게 이미 넘긴 상태였다. 파티시에는 마지팬으로 된 내 실물 크기의 모형을 만들었는데, 오랜 세월 퍼포먼스로 생긴 몸 안의 상흔까지 초콜릿으로 재현돼 있었다.

이벤트의 밤, 24시가 되기 정확히 10분 전, 미술관의 문이 열리고 춤이 중단됐다. 6명의 반라의 꽃미남들이 커다란 들것에 보디 케이크를 싣고 들어왔다. 이어 6명의 완벽히 차려입은 여성들이 케이크를 실은 똑같은 모양새로 들것에 얀을 실어 왔다. 작은 보타이를 제외하면 알몸이었다. 그는 자신의 몸을 나에게 선물로 보낸 것이다. 나는 그날 밤의 일을 평생 잊을 수 없을 것이다.[38] (…)

절친은 요셉 보이스

물론 미술 교사였던 후트는 헤겔 이후의 미학이나 미술사에도 정통했

다. 하지만 화가 투이만의 말대로 '이해하기 쉬운 말로 미술에 대해 설명하는' 것을 신념으로 삼았던 지라 하랄트 제만처럼 문장이나 인터뷰 안에 학자나 이론가의 이름을 거의 거론하지 않았다.

누구보다도 작가를 우선시했고, 작가에게서도 사랑받던 후트는 현장주의자였다고 해도 무방할 듯하다. 큐레이터는 모름지기 현장주의여야 하지만, 실제로 꼭 그렇지만은 않다. 여기가 남의 험담을 늘어놓는 곳은 아니니, 현장주의가 아닌 큐레이터의 실명을 거론하는 무례는 삼가기로 하자. 어쨌든 후트는 아티스트와 함께하기를, 그리고 대화하기를 좋아했다. 아들 얀 후트 주니어는, 아버지와 요셉 보이스와의 교류를 잘 기억하고 있다.

9살 때, 아버지를 따라 뒤셀도르프에 있는 보이스의 아틀리에에 갔습니다. 오후 5시경에 도착해서 보이스와 아버지는 이야기를 시작했는데, 무슨 말을 하는지 전혀 알아들을 수 없었어요. 둘은 이야기하고, 이야기하고, 계속 이야기하고, 정신을 차리니 밤이었습니다. 전혀 재미없었고, 배도 고파왔고. 그래서 저는 그림을 그리기 시작했어요. 저는 조용한 아이였습니다만, 다 그렸을 때, 보이스가 연필을 손에 쥐고 사인을 해 주었습니다. (…) 아버지가 우는 걸 본 적은 한 번밖에 없어요. 보이스가 세상을 떠났을 때였습니다. 보이스는 아버지의 매우 친한 친구였음이 틀림없습니다.[39]

실제로 보이스는 후트의 절친이었다. 그리고 후트는 자신의 글 안에

보이스를 간간이 언급하곤 했다. 예를 들어 「도큐멘타 IX」의 성명서[40]에서는, 미디어 이론가인 마셜 매클루언이 예견한 '글로벌 빌리지'가 실현되고, 세계는 작아지고 있다는 언급과 함께, 다음과 같이 지적한다.

거의 모든 것을 가질 수 있다. 우리는 몇 초 안에 온갖 종류의 정보, 인상, 경험에 접근할 수 있다. 세계는 세분화되고, 총체적인 비전은 점차 상실되어 간다. 모든 것은 이미지가 되고, 미디어화된다. (…)

필요한 것은 장대해진 추상적, 초월론적 비전의 소환이 아니라, 우리를 둘러싼 세계를 구성하는 물리적 요소를 향한 예리한 시선이다. (…) 세분화된 경험의 재구성, 모든 과학 시스템을 초월한 재조직화, 실존적인 감각 네트워크의 재구축. 이것들이 아트의 목적에 포함된다. 우리의 몸에 대해 다시 한번 이야기를 나누어야 한다. 물리적으로가 아닌 감정적으로. 외모에 대해서가 아닌 정신에 대해서. 이상(理想)이 아닌, 그 상처받기 쉬운 모든 것에 대해서. (…)

이 점에 대해서는 보이스가 문을 열었다. 그의 작품은 늘, 자신의 행동에 대해 스스로 책임지라고 우리에게 요구한다.

걸프 전쟁의 충격

「오픈 마인드」가 개최된 1989년과 「도큐멘타 IX」의 1992년 사이에는 세계사적 대사건이 여러 차례 일어났다. 그중 하나가 1991년 1월에 일어

난 걸프전이다. 1990년 여름, 돌연 쿠웨이트를 침공한 사담 후세인의 이라크를 상대로, 미국 대통령 조지 부시(시니어)가 '세계 신질서'를 선포하고 나섰다. 영국, 프랑스, 사우디아라비아, 이집트 등 34개국에서 다국적군을 편성해 개전했고, 대규모 공습과 지상전을 통해 불과 100시간 만에 이라크를 무찌른 전쟁이다.

이 전쟁은 CNN 등을 통해 실시간 보도가 이뤄진 것으로도 유명하다. 토마호크 등의 크루즈 미사일 공습이 생중계되면서 '마치 비디오 게임 같다'라는 평을 받았다. 비전투 지역에 있는 사람들이 이처럼 광범위하게 전장을 '라이브'로 본 것은 역사상 처음 있는 일이며, 비현실적인 (정말 게임 같은) 영상이 많은 이들의 뇌리에 치유하기 어려운 상처로 새겨졌다.

얀 후트도 예외는 아니었다. 「도큐멘타 IX」의 개막 직전인 1992년 6월 1일, 후트는 하이너 뮐러 및 알렉산더 클루게와의 대담에 참가했다.[41] 뮐러는 「햄릿 기계」 등으로 알려진 전후 독일을 (라기 보다는 전후 세계 연극을) 대표하는 극작가, 클루게는 뉴 저먼 시네마를 대표하는 영화감독 중 한 명이다. 이런 만남이 성사된 것 자체가 유럽 문화의 깊이를 보여주는 것이라 할 수 있겠지만, 영상으로 보는 한, 논의는 주로 클루게의 성급함 때문에 그리 잘 맞물려 돌아가는 느낌은 아니었다. 그래도 당시의 후트를 알기에는 매우 흥미로운 내용이다.

후트는 다쳐 입원해 있던 병원의 침대에서 바그다드 공습 장면을 보게 되었다고 한다. 도큐멘타를 준비하던 중이기도 했고, 개전(開戰)은 예술의 필요성에 큰 의문을 던지며 후트를 절망시켰다. 그렇게 3, 4일이 지난 어느 날, 후트는 문득 깨달았다고 한다. 이 전쟁에서 봐야 할

것은 아무것도 없다는 것을, 전쟁은 이런 식으로 일어나는 것이 아님을, 모든 것은 새로운 커뮤니케이션 시스템에 의해 조작된 환영에 불과하다는 것을. 이것은 장 보드리야르가 (『걸프전은 일어나지 않았다』에서) 말한 '버추얼'이다. 초점이 맞춰진 것은 스펙터클이다. 가장 아름다운 크리스마스트리가 바그다드 공습이라는 형식을 취해 영상화되었다.

그리고 후트는 정신을 차린다. 자신도 입원해 있지만, 이 전쟁에서는 많은 사람들이 이와 같은 병원 침대에 누워 있다. 대부분이 중상이고, 죽어가는 사람도 있을 것이다. 그러나 그들을 눈으로 확인할 수가 없다….

하지만, 바로 그때, 포로가 된 병사들의 영상이 TV에 방영되었다. 마음의 준비 없이 병사들의 복잡한 심경과 대면해야만 했던 후트는, 그 때야 비로소 '아트의 바로 근처에 머물고 있음'을 느낄 수 있었다고 한다.

역사에 대한 집착

후트가 이 시기에 현실과 예술을 강하게 결합하고 있음을 보여주는 에피소드 중, 또 하나 주목할 만한 발언이 있다. 위의 대담에서, '피카소의 〈게르니카〉가 예술이긴 하겠지만, 그건 전쟁의 한 장면을 그린 것일 뿐이죠. 바그다드 공습 영상과 뭐가 다르죠?'라는 클루게의 질문에, 후트는 '예술은 어떠한 언어 시스템을 사용하고 있습니다. 오랜 기간에 걸쳐 진화해온 시스템입니다. 이집트, 그리스, 중세, 르네상스, 바로크, 매너리즘 (…) 어떤 선(線)적인 과정이죠'라고 답했다.

같은 대담의 거의 첫머리에서, 후트는 아프리카 미술에 관한 질문 세

례를 받았다. 이런 종류의 토크가 그러하듯, 이야기는 탈선의 탈선을 거듭해 결국 엉뚱한 방향으로 흘러가 버렸지만, 다음의 발언은 어떤 의미에서 그에 대한 답이 될 만한 부분이라 생각된다.

아프리카의 미술은 어떤 절대적인 것이지만, 그 내부에 사회문제를 포함하고 있습니다. 삶과 거리를 두지 않고 직접적으로 연결되는 미술, 즉 마술입니다. 나는 그것을, 지적인 콘셉트로서의 아트라는 우리의 수용방식과 차별화하기 위해, 미술이라기보다는 마술이라고 부르고 싶습니다. 미술의 이른 시기의 역사에 대해 우리가 알고 있는 것과 미술이 정말로 미술이 된 19세기 이후의 역사에 대해 우리가 알고 있는 것을 차별화하기 위해서라도 말입니다.[42]

자신의 글에 미술사가나 이론가의 이름을 거론하지 않는 후트라고는 해도, 역시 역사를 중시하는 큐레이터였다. '세로의 사람'이란 그런 의미이다. 동시대, 공시성(共時性)이 '가로'라면, 과거에서 미래로 흐르는 역사인 통시성(通時性)은 '세로'이다. 후트는 여러 차례에 걸쳐 '나는 미술이 무엇인지 모른다. 무엇인가를 가르쳐 주는 것은 미술 자신이다'라는 의미의 글을 쓰거나 말했는데, 미술이 무엇인지를 알기 위해, 작품 다음으로 중요한 것은 미술사라는 확신이 있었음이 틀림없다. 반대로 말하면, 현대미술이 '선적인 과정'을 통해 어떻게 진화해 왔는지를 모르는 한, '지금의 현대미술'을 감상하기 어렵다고 후트는 생각했을 것이다. 「오픈 마인드」의 전시 서문에서 후트(와 후지)는 어떤 주장을 펼쳤었

던가, 다시 한 번 인용해보자.

MFA(전통적인 미술관)는 미술사의 복잡한 짜임새를 검증하지 않으면 안 되며, 그것은 감상자가 이 방에서 저 방으로 스스로 옮겨 걸어야만 밝혀지는 것입니다. 방문자가 감각적이며 지적인 경험을 하는 것은 역사적으로 성장해 온 컬렉션 안에서입니다.[43]

그리고 후트의 심복인 피에르 루이지 타찌는 후트의 뜻을 받아, 자크루이 다비드를 기점으로 한 모던~현대미술사를 설파하고 있다. 바로 '미술이 진정한 미술이 된 19세기 이래의 역사'에 관해.

「오픈 마인드」에 아웃사이더 아트가 포함된 것은, 미술에는 인사이더도 아웃사이더도 없다는 것을 주장하기 위해서가 아니다. 그것은, 모던

© Succession Picasso, Paris, 2013

「미들 게이트 13」에 전시된 피카소의 작품, ⟨Nu couche et deux personnages⟩, 1970년.

~현대미술이 성립하려면 아카데미와 아웃사이더 아트라는 두 개의 극이 필요하며, 닫혀 있던 양자 간의 회로가 열림으로써 모던~현대미술사를 진전시켰다는 견해를 피력하기 위해서였다. 이 전시가 빈센트 반 고흐에게 바쳐지고, '정신의학', '아카데미', '아트'라는 3개의 파트가 병치된 것은 그 때문이다. 그리고 파블로 피카소의 작품을 선보인 것은, '모던~현대미술사'의 '~'에 해당하는 부분을 의식시키기 위해서였다. 모두가 미술사, 즉 미술이 성립되는 표현 영역의 세로의 흐름에 초점을 맞추기 위해서였다. 덧붙이자면, 피카소의 작품은 「오픈 마인드」에도 「미들 게이트」에도 전시되었다.

'세로'에서 '가로'로, 그리고 '수수께끼'로

후트가 '세로'라면, 장 위베르 마르땅은 '가로'이다. 즉, '역사와 통시성'보다는 '동시대성과 공시성'을 중시하고 있다.

　물론 이것은 단순화한 이야기로, 마르땅이 역사를 경시하지 않았음은 말할 것도 없다. 1944년생이니 후트보다 8살 아래다. 아버지는 스트라스부르 역사박물관의 큐레이터였고, 마르땅은 소르본 대학에서 미술사를 공부했다. 1968년 5월 혁명의 해에 졸업한 마르땅은, 루브르 미술관에 단기간 재직한 후, 국립 현대미술관에서 큐레이터로 일하기 시작한다. 1977년에 퐁피두센터가 개관하면서 미술관이 센터로 이전하지만, 마르땅은 옛 미술관에 남아 계속 근무하다가 1982년 쿤스트할레 베른 미술관의 관장으로 발탁된다. 그리고 1987년, 친정인 국립 현대미술관 관장으로 금의환향, 「대지의 마술사들」전을 연 것은 그 2년 뒤의 일

이다.

이처럼 유럽 미술계의 보수 주류로 커리어를 쌓아, 40대에 대륙에서 가장 중요한 근현대 미술관의 수장을 맡고, 그 후로도 여러 미술관의 관장과 국제전 디렉터 등의 요직을 역임하게 될 사람이, 역사를 가벼이 여기며 그 일들을 해낼 리가 없다. 「대지의 마술사들」 전의 목적 또한 서양 미술사에 대한 부정이 아니었으며, 여러 미술사의 존재를 서양에 알림으로써 그 인지를 압박하고자 한 것이었다. 요컨대 「대지의 마술사들」 전은 서양 중심의 미술사관을 뿌리부터 뒤엎는 대담하고 혁신적인 기획이었다. 서양과 비서양의 작품을 혼재시킨, 다시 말해 아트를 '가로'로 넓힌 발상이란 그때까지는 존재하지 않던 것이었다. 마르땅이 비서양의 작품을 서양의 작품과 나란히 나열한 것에, 후트는 비판적이었을까? 「도큐멘타 IX」를 위한 아프리카 여행은 「대지의 마술사들」 전의 콘셉트를 알고 난 후의 일이며, 결과적으로 '빈손'으로 돌아왔다는 이야기는 앞서 이미 전한 바 있다. 적어도 이 시기의 후트에게는, 멀티컬처럴리즘, 즉 다문화주의를 비판 없이 도입한다는 일은 불가능한 것이었다. 마르땅을 향한 직접적인 비판의 증거는 찾을 수 없지만, 거기에는 어느 정도의 라이벌 의식이 깔려있었음은 추측할 수 있다.

그렇다면, 이 또한 추측에 불과하지만, 두 위대한 큐레이터 사이에는 오직 라이벌 의식만이 존재했을까? 혹시 같은 일을 하는 동지로서의 존경의 마음도 공존하지 않았을까?

1980년대 후반부터 1990년대 전반에 걸쳐 세계는 격동했다. 서양 중심의 세계관은 크게 흔들렸고, 그것은 미술계에 있어서도 마찬가지였다. 그러한 시기에 전문가로서 취해야 할 태도란 무엇인지, 이 두 사람

은 용기와 성의와 모종의 책임감으로 선택한 두 전시를 통해 우리에게 제시해 보였다. 후트는 현대미술이 지금 여기에 이르기까지의 여정을 논리적으로 되돌아봄으로써, 마르땅은 그동안 서양이 무시해 온 타자의 아트를 소개함으로써 말이다. 두 사람의 시도로 인해 현대미술은 가로와 세로 두 방향을 향해 건전하게 확장되었고, 이후 가야 할 길을 찾게 되었다고 생각한다.

21세기에 이르러, 다문화주의는 아트의 주류에 추가되었다. 이 일에 있어 「대지의 마술사들」이 해낸 역할은 헤아릴 수 없을 만큼 크다. 하지만, 서양은 여전히 주류의 위치를 확보하고 있다는 강한 의식에서 벗어나지 못한 듯하다. 주체로서 비서양의 미술을 인지해야만, 스스로가 미술사의 정통이라 보증할 수 있기 때문이다. 자식을 자식으로 인지한 부모가, 그 인지라는 행위에 의해 친권을 얻는 것처럼, 혹은 중심에 위치한 권력이, 주변을 자신의 일부로 인정함으로써 '제국'의 위상을 강화하듯이 말이다. 현재의 아트월드는, 스스로를 '부모'나 '제국의 중심'으로 여기고 있음이 분명해 보인다.

그거야 어쨌든, 후트가 죽음 직전에 큐레이션 한 「미들 게이트」는 24년 전의 「오픈 마인드」와는 달랐다. 「아르템포」에서 마르땅과 협동했던 앤티크 딜러 악셀 베르보르트도 이 전시에 협력해 마술이나 종교와 관련된 신화적 작품, 서양이 인정한 근현대미술, 그리고 아웃사이더 아트를 엄선해 전시했다. 작품은 장르별로 나뉘지 않았고, 주제나 시각적 요소의 연관성에 따라 구분되었다. 「오픈 마인드」 때와 같이 '정신의학', '아카데미', '아트'라는 구분도 없었으며, 심지어 캡션 등의 설명조차 없이 진열되었다. 후트에 따르면 그 이유는 다음과 같다.[44]

작품을 이런 식으로 모아 전시했으니, 아웃사이더의 작품과 유명 작가의 작품의 차이를 찾기는 어렵다. 이런 식으로 한 이유는, 사람들의 세상을 보는 방법을 넓혀주기 위해서다. 처음엔 모종의 혼돈으로 여겨지겠지만, 차츰 수수께끼가 눈앞에 펼쳐질 것이다.

지금까지의 흐름이 체득되면, '수수께끼'를 푸는 즐거움이 기다리고 있다는 말로 독려하고 있다. 후트는 20여 년의 세월을 들여 '세로'에 대한 관심과 이해가 깊어졌다고 느낀 후에야, 안심하고 '가로'에 손을 뻗은 것이 아닐까? 다문화주의의 미술 주류 편입에도 나름대로 납득했던 듯하다. 희대의 큐레이터가 겐트 시내의 병원에서 숨을 거둔 것은 「미들 게이트」가 폐막한 지 한 달여 만이었다.

5장

아티스트

현대미술 작품에 레퍼런스란?

현대미술과 '세계 표준'

2016년 여름에 도쿄에서 개최된 아이다 마코토의 개인전 「덧없는 것을 꿈꿔야 하지 않을까? 그리하여, 사물의 아름다운 어리석음에 대해 생각해 봐야 하지 않을까?」[01]에서는 다소 흔치 않은 풍경이 펼쳐졌다. 아티스트가 자신의 작품에 관해 쓴 글을 A4용지로 인쇄해 전시장에 두고, 원하는 사람에게 무료로 배포한 것이다. 글의 제목은 '〈런치 박스 페인팅〉 시리즈에 대하여'이다. 그가 발표한 신작은 캔버스가 아닌 일회용 도시락 상자를 사용한, 즉 편의점 등에서 파는 도시락의 플라스틱 용기 위에 그린 그림과 그에 대한 해설이다.

예를 들자면, "전시 타이틀은 오카쿠라 덴신*이 러일전쟁 직후에 영어로 쓴 『차(茶)의 책』에서 인용했다. 나는 이 책을 국가·사회·역사라고 하는 대우주에 비해, 개인·예술·작음과 같은 좁은 공간의 다실(茶

* 오카쿠라 덴신(1862~1913): 일본의 미술 교육가_역자주

室)이라는 소우주의 우위성과 실질적 크기를 설명한 책으로 이해하고 있다. 이 책이 이 시리즈의 정신을 대변해 주었다." 혹은 "나와 일회용 도시락 상자 사이에 미술이 개입된 것은 2001년 요코하마 트리엔날레로 거슬러 올라간다. 작품 반입 작업 중에 지급된 도시락을 다 먹고, 빈 상자를 바라보며 회화의 아날로지를 느꼈다(한정된 사각 틀, 칸막이와 배치, 구체적으로는 몬드리안과의 유사성)." 또는, "플라스틱 용기, 발포 우레탄, 아크릴물감(의 용매)—전부 석유를 화학 처리해 만든 20세기 이후의 물질로 통일하고 싶었다." 등이다.

아이다가 본인의 전시 해설문을 개인전 전시장에 놓아둔 것이 이번이 처음은 아니다. 작품집에도 자필 해설이 반드시 들어간다. 수준 높은 소설을 발표할 정도로 문장력 있는 아티스트인지라, 그의 글을 읽는 일은 즐겁기도 하고, 그것을 통해 작품과 작가에 대해 배울 것도 많다. 그렇긴 해도, 이번에는 조금 놀랄만한 항목이 있었다. '참조한 아티스트 일례'라는 항목이다.

도발적인 작업을 하는 현대미술 아티스트, 아이다 마코토의 우려

★마르셀 뒤샹 → 일회용 도시락 상자라는 전제, 레디메이드로서의 대량생산 공업제품. ★게르하르트 리히터 → 구상화와 추상화의 분리. ★잭슨 폴록 → 중력과 우연에 상당히 의존한 드리핑이라는 기법. ★가와라 온 → 작품 사이즈, 전시 스타일, 방법의 한정. ★게르하르트 리히터, 시라가 카즈오, 드 쿠닝, 나카무라 카즈미 등 → 안티로서의 대형 화면, 물감의 대량 소비. ★오카자키

켄지로, 히코사카 나오요시 등 → 회화의 분석 그 자체의 제시. ★
무라카미 다카시, 로이 리히텐슈타인 등 → 진짜 붓놀림이 아니라
는 의미로 인조적인 회화 제작법. ★**제프 쿤스, 데미안 허스트 등**
→ 키치 감각, 아트 마켓을 바보로 여기는 듯한 자세 등.[02]

이러한 '참조의 예'를 작가 스스로 밝히는 일은 흔치 않다. 영업 비
밀이기 때문만은 아니다. 현대미술에서 선행 작품을 참조하는 일은 악
덕이 아니라, 오히려 당연시 여겨지는 경우가 많기 때문이다. 다만, '아
하, 이건 누구누구의 영향을 받았군' 혹은 '이 모티브는 누구누구를 인
용했네' 등으로 읽어내는(탐독하는) 행위가 현대미술의 즐거움 중 하나
라는 공통 인식이 있기 때문에 이처럼 창작 배경을 세세히 밝히는 행위
는 진정한 애호가들에게는 흥을 깨는 일로 받아들여질 수 있다.

그럼, 왜 아이다는 굳이 이런 항목까지 만들어가며 아티스트의 이름
을 몇 명씩이나 거론한 것일까? 텍스트 자체가 작품의 일부이거나 관객
이나 미디어를 의도적으로 교란시키기 위함? 혹은 그저 장난일 가능성
도 없지는 않다. 하지만 그런 의구심을 품을 바에는 본인에게 직접 물
어보는 것이 빠를 것 같다.

"예전에는 개인전마다 이런 해설이 있었던 것으로 기억하고 있어요.
도록에 수록한 글을 제외하면, 이게 얼마 만입니까? 왜 이렇게 오랜만
에 자작 해설을 하게 되었나요?"

나의 이메일에 작가는 이렇게 답했다.

"(1996년의) NO FUTURE 이후인가요…? 아닌 게 아니라, 이번만
은 필요하겠다 싶어서요. 이유는 잘 설명하지 못하겠지만, 장난친 작품

으로 오해받는 걸 피하고 싶다는 생각이 가장 컸다고나 할까요. 작품을 만드는 동안 열거한 아티스트들이 머릿속을 스쳐지나갔습니다. 이번에는 컬렉터가 거래할 것이라고 미리 가정하고 만든 것도 있습니다. 제게는 드문 일이죠. 이 작품의 아트월드 안에서의 위상과도 같은 것을 다른 작품들과의 관계로부터 특정하고 싶었습니다."

작가 중에는 저널리스트의 질문에 성실히 답해주지 않는 사람도 있다. 서비스 정신을 끌어올려야만 들어줄 수 있는 농담이나, 엉뚱하게도 꾸며낸 이야기로 답을 해오는 사람도 있다. 아이다의 회신을 거짓말이

〈I-De-A〉, 아이다 마코토, 2000년,
비디오(62분 3초).

나 장난으로 간주할 수도 있겠지만, 나는 성실하게 대답해 주었다고 받아들였다. 특히 '이유는 잘 설명하지 못하겠지만'이라는 대목에서 성의를 느낄 수 있었다.

'장난친 작품으로 오해받을' 우려
아이다는 폭력, 에로, 사회 풍자 등을 주제로 다루는 경우가 많고, 또 그 작풍 때문에, 협잡꾼 혹은 이슈메이커 작가로 간주되기도 한다(나도 아이다를 잘 몰랐던 시기에 그런 인상을 받았었다. 지금은 그러한 선입견을 부끄러워하고 있다).

〈런치 박스 페인팅〉 시리즈, 아이다 마코토, 2016년.

하지만 사실은 신중히 공들여 콘셉트를 생각하고, 작품에 따라서는 현대미술사를 인용하기도 하면서, 스펙트럼의 범위가 넓은 작업을 목표로 현대미술의 왕도를 걷는 아티스트다. 평소에는 말주변이 없고 말수도 적은 편인데, 술에 취하면 간혹 아재 티를 내며 술주정을 부리기도 하고, 더 많이 취하면 뼈 있는 정론을 (때로는 신랄하게, 가끔은 안 먹히는 조크를 섞어가며) 설득력 있는 어조로 설파한다. 문외한인 척 가장하고 있지만, 실은 미술 이외에도 문학이나 만화나 세상사에 훤한 강경파 논객이다.

도쿄도 현대미술관에서 벌어진 '작품 철거 요청 문제'는 앞서 밝힌 대로 억지 트집에 휘말린 격이었다. 그러나 모리미술관의 회고전에서는 '성폭력적이고 성차별로 가득 찬 작품이 다수 전시되었다'며, '포르노 피해와 성폭력을 생각하는 모임'에서 미술관을 상대로 항의문을 보냈고, 작품에 원자력 발전 사고와 관련된 트위터 화면을 '무단 게재'했다는 오해를 사며 소셜미디어에서 뭇매를 맞기도 했다. 하지만, 이번의 우려는 이러한 비판의 원인이었던 '오해'와는 차원이 다른 문제일 것이다.

〈런치 박스 페인팅〉이 어떠한 작품인지는 지금까지의 설명이나 인용으로 대략 짐작했겠지만, 요컨대, 보통은 버려지거나 재활용 쓰레기로 분류되는 팔랑팔랑 거리는 도시락 상자가 캔버스 대용이다. 상자에 우레탄을 쏘아 브러시 스트로크(힘 있는 붓놀림 자국)처럼 보이도록 모양을 잡고, 그 위에 페인트를 덧칠해 물감을 두껍게 바른 듯 꾸민 것이다.

아이다에게는 〈아사다 아키라는, 미술에 관한 한, 하찮은 것을 칭찬하고, 소중한 것을 폄하해, 일본 미술계를 몹시 정체시킨 책임을 언제, 어떤 형태로 질 것인가〉라고 제목 붙인 회화가 있다. 제목을 길게 붙이

⟨런치 박스 페인팅⟩ 시리즈, 아이다 마코토, 2016년.

기로 유명한 오카자키 켄지로의 두꺼운 질감의 추상회화 시리즈를 패러디한 작품으로, 오카자키의 절친이기도 한 비평가의 이름을 제목에 넣은 점이 왠지 야유로 느껴진다(본인은 『아트 잇』 2008년 10월 호에 수록된 우치다 신이치의 인터뷰[03]에서 '도발인지 러브콜인지는 알기 어려운 것'이라 말하고 있다). 〈런치 박스 페인팅〉은 그 연장선에 있는 작업일지도 모른다. 하지만, 작품 소재로는 저렴하게 느껴진다는 이유로 이와 같은 읽어내기(탐독)를 저해할 가능성이 있다. 앞선 이메일에서 '이번만큼은', '장난친 작품으로 오해받는 걸 피하고 싶었다'는 말은 그것을 염려한 까닭이 아닐까?

'장난친 작품으로 오해받을' 우려는 과거에도 있었고, 도록에 수록될 때까지는 자작 해설을 붙일 수 없었던 작품도 많다. 이메일에 적은 '이 작품의 아트월드 안에서의 위상과도 같은 것을 다른 작품들과의 관계로부터 특정하고 싶었다'라는 대목도 현재 상황에 대한 아이다의 염려를 보여주고 있다고 생각한다. '컬렉터가 거래할 것이라고 미리 가정하고 만들었다'는 구절은 '컬렉터가 작가의 의도를 제대로 이해한 후에 구입해 주길 바란다'고 해석해야 할 것이다. 더불어, 오늘날의 비평이나 아트 저널리즘에 대한 낙담도 포함됐을지 모른다. 보리스 그로이스의 말처럼 아티스트는 이론을 원하고 있다. 하지만 제리 솔츠나 에이드리언 설 그리고 할 포스터가 개탄하듯, 비평문을 읽는 사람은 급격하게 줄고 있다. 아티스트를 제외하고는, 다름 아닌 갤러리스트를 포함한 미술 업계 관계자들조차 이론이나 비평문을 읽지 않는다.

무라카미 다카시의 절망

그로이스나 솔츠 등은 유럽과 미국에서 활동하는 비평가지만, 일본의 상황은 더욱 좋지 않다. 무라카미 다카시는 아이다보다도 더 깊이 일본의 아트 저널리즘에 절망하고 있는 듯하다. 이전에 『리얼 도쿄』에도 기고했던 내용[04]이긴 한데, 2014년 2월 도쿄에서 열린 심포지엄에서는 "일본의 상황에는 절망했다. 아트 작품은 유럽과 미국의 현대미술 전문가에게 보여주기 위해 제작하며, 일본에서는 애니메이션으로 승부한다.", "일본의 미술 저널리즘이나 관객은, 현대미술에 있어 문맥의 독해야말로 가장 중요하다는 것을 이해하고 있지 않다. 현대미술과 서브컬처를 안이하게 연결하지 않았으면 좋겠다."라고 말했고, 그 후에도 같은 취지의 발언을 거듭하고 있다.

무라카미의 '문맥의 독해'라는 말은 다소 어려운 표현이긴 하지만, 말하고자 하는 바는 전달됐을 것이다. 정확하게는 '현대미술의 감상에 있어서는, 그 작품이 현대미술사적인 맥락에서 어떻게 자리매김 되었는지를 추측하는 것이 중요하다'이다. 이 해석을 뒷받침할 수 있는 그의 발언을 더 인용하자면, 2006년에 출간된 그의 저서 『예술기업론』에는 "(일본인은) 유럽과 미국의 예술 세계의 룰을 근거로 삼지 않는다."라고 했고, 2010년에 펴낸 『예술투쟁론』에 쓴 글에서는 "(일본의 젊은이가) 작가가 되고 싶다면, (…) 예술=서구식 ART의 룰을 알아야 합니다." 등의 발언을 찾을 수 있다. 무라카미에게는 확실히, 일본에서는 세계 표준 룰이 이해되지도 공유되지도 않고 있다는 사실에 대한 초조함이 엿보인다. 그래서 말도 하고, 책도 낸다. 제대로 된 비평이 나오지 않는 상황에 절망하면서 불만을 토로한다.

비평 자체에 흥미가 없는, 혹은 그렇게 우기는 작가도 있다. 잘 알려진 예로는, "자신에 대해 쓰인 글을 신경 쓸 필요는 없다. 지면의 양이 얼마나 되는지만 세보면 된다."는 앤디 워홀의 발언이 있다. 내가 직접 들은 것으로는, '새로운 작품을 위해 아이디어를 짜거나 실제로 만드느라 바빠서, 비평을 읽고 있을 시간이 없다. 읽던, 읽지 않던, 역사적 평가는 어차피 결정된다.'라는 세계적인 인기 아티스트의 말도 있다. 진심인지 본심을 숨긴 것인지 냉소인지는 본인 이외에는 물론 알 수 없겠지만, 나는 양쪽 모두 진심 어린 발언이라고 생각한다. 하지만 대다수의 작가는 (그로이스의 말대로) 자신의 작품에 대한 비평을 원하고 있을 것이다. 자신의 제작 의도를 정확히 파악한 후, 긍정적으로, 건설적으로, 그리고 가능하다면 극찬하는 비평을.

그렇다면, 유럽과 미국의 현역 아티스트에게는 아이다나 무라카미와 같은 고민이 없는 것일까? 다시 말해, 현대미술의 본고장인 유럽과 미국에서라면 그 어떤 아티스트도 세계 표준 룰에 따라 제작에 임하고 있는 것일까? 『아트 리뷰』의 「POWER 100」에 이름을 올리는 인기 작가를 중심으로 몇 명을 선별해 검토해 보도록 하자. 2015년도에는 베스트 20 안에 5명의 아티스트가 이름을 올렸다. 2위의 아이 웨이웨이, 8위의 마리나 아브라모비치, 11위의 볼프강 틸만스, 14위의 제프 쿤스, 18위의 히토 슈타이얼이다. 이중, 상위의 4명에게는 위와 같은 고민은 전혀 없다고 거의 단언할 수 있다.

아이 웨이웨이와 아브라모비치

아이 웨이웨이는 자신의 아티스트로서의 활동과 액티비스트로서의 활동에는 차이가 없다고 분명히 밝혔고, 비평가보다는 체제와의 싸움으로 바쁘다. 세계 표준 룰의 기준에서 봤을 때, 그의 작품을 현대미술이라 할 수 있을지 어떨지 의아해하는 비평가나 저널리스트도 있긴 하지만—예를 들면, 『데일리 텔레그래프』의 알라스테어 스마트[05], 중국 현대미술에 정통한 비평가이자 큐레이터인 필립 티나리는 처음부터 그를 서양의 관점에서 평가하고 있다. 뉴욕의 아트 스쿨에서 공부했고, 마르셀 뒤샹으로부터 영향을 받은 아이 웨이웨이는, 2000년 펑보이와 함께 그룹전 「Fuck Off」를 기획했다. 티나리에 따르면, 이때 이후, 아이 웨이웨이는 "뒤샹에서 요셉 보이스 쪽으로 방향을 돌렸다."[06]고 한다. 『가디언』

〈원근법 연구: 천안문 광장〉, 아이 웨이웨이, 1995~2010년.

의 에이드리언 설도, 2015년 후반 런던의 RCA에서 열린 그의 개인전에 대한 리뷰[07]에 뒤샹의 이름을 언급한 후, '지금까지 본 아이 웨이웨이의 전시 중 베스트'라고 격찬했다.

아브라모비치는 최근 호주 원주민(아보리진)을 대상으로 한 과거의 차별적 발언으로 규탄을 받는다거나, 공동 제작한 작품의 저작권을 둘러싼 옛 파트너 울라이와의 소송에서도 패소, 거기에 퍼포먼스 아트 단체를 설립하기 위해 크라우드 펀딩을 통해 모금한 자금을 바닥내기도 하면서 매스컴을 시끄럽게 달구고 있지만, 아티스트로서의 평가는 거의 정해졌다고 할 수 있다. 이미 레이디 가가 등 동시대 젊은 세대에게 영향을 주는 존재가 된 이 최고의 퍼포먼스 아티스트는, 데뷔 당초부터 다다이즘, 마르셀 뒤샹, 플럭서스의 영향을 받았다고 공언한 바 있

〈Seven Easy Pieces〉, 마리나 아브라모비치, 2005년.

다. 순수미술을 전문으로 하는 비평가 중에는 그녀를 인정하지 않는 사람도 있지만, 아브라모비치가 자신이 존경하는 브루스 나우만, 비토 아콘치, 요셉 보이스 등의 대표적 퍼포먼스 작품을 재해석한 〈Seven Easy Pieces〉(모든 공연을 본 독립큐레이터 와타나베 신야의 리포트[08]가 있다)를 상연하기도 한 점에서는 현대미술사에서 언급하지 않을 수 없는 작가인 것만은 분명하다.

틸만스와 쿤스

틸만스는 어쩌면 다소 불만을 느끼고 있을지도 모른다. 2000년 그가 터너상을 수상했을 때, 저널리즘의 반응은 혹독했다. 『페이스』나 『i-D』 등의 잡지에서 일하는 '포토 저널리스트'에게, 어째서 영국에서도 손꼽히는 미술상을 수여해야만 했냐는 것이다. 하지만 현재는 (아직도 작가의 사생활이나 게이 컬처, 잡지 지면 스타일의 전시회 구성을 언급하는 전기적·사회학적·인상 비평적인 리뷰가 많다고는 해도), 아트사와 결부한 '서구식 ART 룰'에 근거한 비평도 나오고 있다. 예를 들어, 아서 루보는 『뉴욕타임스』에 기고한 기사[09]에서 현대인의 생활을 인식하는 틸만스의 시점을 19세기 프랑스의 사실주의 화가 귀스타브 쿠르베와 비교했다. 덧붙이자면, 남성의 국부를 촬영한 자신의 작품과 쿠르베가 여성의 성기를 클로즈업해 그린 〈세계의 기원〉과의 관련성에 대해, 틸만스는 조금씩 다른 두 가지 반응을 보였다. 『프리즈』 2008년 10월 호에 게재된 도미니크 아이슐러와의 인터뷰에서는 "150년 정도 지났으니까, 노출된 여성의 사타구니라는 주제가 귀스타브 쿠르베의 전매특허라고는 생각

〈계단을 내려가는 누드 No.2〉, 마르셀 뒤샹, 1912년.

하지 않는다."고 말한 반면, 2014년 3월 11일 자 『아트 잇』에 게재된 앤드루 마클과의 인터뷰[10]에서는 "쿠르베를 참조하지는 않았습니다. 사진작품을 제작할 때, 미술사를 참조하는 것이 첫 번째 동기가 되는 일은 거의 없습니다."라고 했다.

한편, 어느 한 비평가에게 "너는 아무것도 몰라. 난 엄청난 천재야."라고 몇 번이나 반복해 말했다는 제프 쿤스[11]는 현대미술사를 참조해 작품을 만들고 있다는 점에 있어서는 상위 4명 중 단연 으뜸이다. 당연히 그에 관한 평론 등에도 현대미술사적인 문맥으로 이어지는 것이 많다.

그 전형적인 예로는 2004년 아스트룹 피언리 현대미술관에서 개최된 개인전 「Retrospektiv/Retrospective」[12]의 카탈로그에 아서 단토가 기고한 「Banality and Celebration: The Art of Jeff Koons」가 있다. 여기에 단토는 "뒤샹에서 워홀을 거쳐 쿤스에 이르는 현대미술의 컨셉추얼한 발전은 중단되다가도 지속되어 온 갈릴레오에서 뉴턴을 거쳐 아인슈타인에 이르는 과학의 진보와도 같은 것이다"라며, 무려 아인슈타인과 비견하고 있다. 주류임을 보증하는 증명서다. 로버타 스미스 또한 2014년 휘트니 미술관에서 열린 회고전[13]의 리뷰[14]에 그의 〈뽀빠이〉 시리즈(2009~2011) 중 하나인 의자와 바다표범을 조합한 작품에서 뒤샹의 〈계단을 내려가는 누드 No.2〉 시리즈를 떠올렸다고 썼다.

쿤스는 호불호가 분명히 갈리는 작가인지라 신문이나 현대미술 관련 매체에 게재되는 리뷰 중에는 유별난 것이 많기는 하다. 포르노 배우 치치올리나와의 관계 등 작가의 추문을 새삼 언급하는 기사도 있지만, 절반 이상은 단토의 견해를 따른 것이라 할 수 있다.

〈유동식 주식회사〉, 히토 슈타이얼, 2014년(위).
〈가나가와 해변의 높은 파도 아래〉, 카츠시카 호쿠사이, 1831년(아래).

'이론가로서의 작가, 작가로서의 이론가'

슈타이얼은 쿤스보다 더욱 명시적으로 현대미술사의 인용을 실천하고 있다. 일본에서 개최된 「도지마 리버 비엔날레 2015」[15]에서도 전시된 바 있는 그녀의 작품 〈유동식 주식회사〉(2014)에는 디지털 가공을 거친 카츠시카 호쿠사이의 〈가나가와 해변의 높은 파도 아래〉나 파울 클레의 〈새로운 천사〉가 화면에 등장한다.

〈Guards〉(2012)의 경우에는 촬영 장소를 시카고 미술관으로 선택하여 윌렘 드 쿠닝, 마크 로스코, 사이 톰블리, 에바 헤세, 게르하르트 리히터 등의 회화가 필연적으로 화면에 등장할 수 있도록 의도했다. 비평가나 아트 저널리스트가 그것들을 놓칠 리가 없으니, 슈타이얼의 작품은 자연스럽게 현대미술사에 자리매김하게 된다. 쿤스의 〈뽀빠이〉에서 뒤샹을 연상했다는 로버타 스미스는, 2014년 여름 뉴욕에서 개최된 슈타이얼의 개인전 〈HOW NOT TO BE SEEN: A FUCKING DIDACTICEDUCATIONAL INSTALLATION〉[16]의 리뷰[17]에서 '옵아트를 떠올렸다'고 썼다. 물론 그러한 (모노크롬에 기하학적인 모양의) 작품이 전시되어 있었다. 하지만 슈타이얼은 지금까지 다룬 5명의 작가 중에서는 예외적인 존재다. 작품을 발표하면서도 열정적으로 쓴 자신의 글을 발표하기 때문이다. 『아트 리뷰』 리스트의 작가 이름 옆에 붙은 설명문은 간결하고 명료하다. "이론가로서의 아티스트, 아티스트로서의 이론가. 대체 이 '아티스트'는, 왜, 어떻게 '이론가'일까?"

「히토 슈타이얼-데이터의 바다」
(2022.4.29~9.18) 동시대 가장
영향력 있는 작가로 꼽히는 히
토 슈타이얼은, 아시아 최초 대
규모 개인전을 국립현대미술관
에서 열었다.

히토 슈타이얼과 한스 하케의 투쟁

히토 슈타이얼은 1966년, 뮌헨에서 태어났다. '에세이 다큐멘터리'라 불리는 필름이나 비디오 작품을 제작하는 한편, 주로 『e-flux』[18]나 『eipcp』(유럽 첨단문화정책 연구소) 등의 웹 매거진에 비평이나 이론에 관하여 집필한다. 작품은 "영화와 순수미술의 경계면에 자리매김 된다."(『eipcp』, 「Hito Steyerl」[19])라고 평가되곤 하는데, 제작에 있어서나 비평 활동에 있어서도, 이미지나 현대미술과 사회적 현실의 관계라는 주제를 일괄되게 추구하고 있다. 2015년 오쿠이 엔위저의 베니스 비엔날레에서는, 독일관 대표 중 한 명으로서 〈태양의 공장〉이라는 비디오 설치작품을 출품했다.

앞서 언급한 〈유동식 주식회사〉는 30분가량의 영상을 중심으로 한 비디오 설치작품이다. 관객은 라운지를 본뜬 세트 안에서 커다란 쿠션에 누워, 타인의 시선에 노출된 채 영상을 감상한다. 주인공은 리먼 브라더스에서 근무하다 2008년의 파산으로 일자리를 잃고, MMA(종합격

〈유동식 주식회사〉, 히토 슈타이얼, 2014년.

투기)의 선수로 직업을 전향한 남성이다. 베트남 전쟁의 고아로, 전쟁 종결 직전, 제럴드 포드 대통령의 '오퍼레이션 베이비 리프트(고아 이송 작전)' 명령에 의해 미국인의 양자가 되었다. 즉, 본인이 말하는 이 남자의 반평생은, 미국 및 세계의 현대사와 밀접하게 관련돼 있다.

작품 속에서는 '마음을 비워라', '친구여, 물이 되어라'라는 브루스 리의 목소리가 스마트폰 화면에 비친 그의 영상과 함께 몇 번이나 반복된다. 복면을 쓴 테러리스트가 주인공의 말을 가로막으며, 1970년대 극좌 그룹의 이름을 딴 실존 기상정보 웹 사이트 '웨더 언더그라운드'의 기상예보관으로 등장한다. 이 예보에서의 'clouds(구름)'란 인터넷상의 'cloud(클라우드)'를 가리킨다. 화면에는 분쟁이나 금융 등 지정학적인 상황을 나타내는 데이터나 정보가 나타났다 사라지고, 디지털 시대를 상징하는 세련된 CG와 미니클립이 삽입된다.

여기서 유동성(Liquidity)이란 금융에 있어서는 유동성 자산을 의미한

다. 서퍼나 카츠시카 호쿠사이의 파도 영상이 몇 번이나 등장하며 작품의 주제를 시각적이고도 은유적으로 보강한다. 하지만 무엇보다도 재미있는 점은, 영상(시청각) 미디어가 지배적인 현대의 온갖 문제들을, 다름 아닌 영상을 통해, 게다가 다양한 디지털 영상미디어 기술을 이용해 가면서, 기존의 특정 사건이 담긴 장면을 편집해 넣어 중층적으로 표현했다는 것이다. 『아트 인 아메리카』에 이 전시의 리뷰[20]를 기고한 아베 슈라이버는, "러시아 인형 마트료시카와 같은 다중 스크린이 반복적으로 매개되어, 현실과의 차이를, 그것이 무엇이든 통합한다."라고 평했다. 훌륭한 영상편집과 음악 템포가 무거운 주제를 경쾌하게 느껴지도록 도와준다.

프란츠 파농과 고다르의 계보를 잇겠다는 슈타이얼

『아트 리뷰』는 슈타이얼을 '이론가로서의 아티스트, 아티스트로서의 이론가'라 칭했는데, 여기에서 말하는 '이론'은 미술이나 미술사라기보다는 미디어 이론을 가리킨다. 그 중심에 영상이 있다는 것은 그녀의 작품활동에서 명확히 드러난다.

슈타이얼은 1980년대에 일본영화학교(현 일본영화대학)에서 이마무라 쇼헤이와 하라 카즈오의 가르침을 받았다. 그 후, 뮌헨의 TV·영화대학에서 공부하며 '뉴 저먼 시네마(New German Cinema)'의 영향을 받는다. 그리고 빈 미술 아카데미에서 철학 박사 학위를 취득했다. 『eipcp』에 의하면 그녀의 작품의 주된 소재는 '문화적 세계화, 정치이론, 글로벌 페미니즘, 그리고 이민 문제'다.

일본에서는 누드모델 아르바이트를 하기도 했다. 1987년에 딱 한 번 SM 잡지(성인 잡지) 모델을 한 적이 있는데, 그때 찍힌 영상을 찾는 에세이 영화 〈Lovely Andrea〉를 20년 후에 제작 발표하게 된다. 개인적인 기록을 되짚는다거나 자아를 찾는다는 식의 테마가 아니다. 여기에서도, SM 잡지의 사진뿐만 아니라 스파이더맨 등의 코믹이나 뉴스 영상 등을 통해 이미지와 현대사회의 관계성을 고찰한다. 제목에 있는 Andrea(안드레아)는 누드모델 시절의 예명으로, 그녀의 옛 친구의 이름에서 따왔다. 이 옛 친구는 후일 PKK(쿠르드 노동자당)의 멤버가 되어 1998년 터키에서 살해당한다. 그러한 충격적인 체험은 슈타이얼에게 큰 영향을 미치게 되는데, 이에 관해서는 나중에 다루도록 하겠다.

첫 번째 저서의 제목 『스크린의 저주받은 자들』은 프란츠 파농의 『대지의 저주받은 자들』을 오마주한 것이다. 1925년, 프랑스의 식민지였던 카리브해의 마르티니크에서 태어난 파농은 프랑스에서 정신과 의사 자격증을 취득하고 알제리로 건너가, 알제리 독립전쟁에 참가한다. 이 저작물은 포스트 콜로니얼* 이론의 선구가 되었다는 평가를 받고 있으며, 슈타이얼은 자신이 파농의 계보를 잇고 있다는 것을 의식했다는 것이 확실하다.

이러한 근거는 이 책에 수록된 「미술관은 공장인가」(Is a Museum a Factory)라는 제목이, '제3의 영화'**의 걸작으로 꼽히는 옥타비오 게티노&페르난도 솔라나스의 〈불타는 시간의 연대기〉에 관한 서술부터 시

* 포스트 콜로니얼: 과거의 식민 상황이 독립 이후까지도 영향력을 행사하는 상황_역자주
** 1960년대 말에 시작한 라틴 아메리카의 영화 운동으로, 신식민주의와 자본주의를 거부하며 상업 영화에 집중된 할리우드 체제를 비판한다.

작하고 있다는 것에서도 확인된다.

첫 문단 두 번째 문장은 『대지의 저주받은 자들』에서 인용되었다. "〈불타는 시간의 연대기〉가 상영될 때에는 항상 현수막을 게시하도록 되어 있었다. 모든 관객은 겁쟁이거나 배신자다." 이 영화의 부제는 '신식민지주의 기록과 증언, 폭력과 해방'으로, 슈타이얼이 생각하는 영화란 무엇인지 짐작해볼 수 있다.

이 에세이에는 "장 뤽 고다르는, 비디오 설치작가는 현실을 두려워해서는 안 된다고 했다."라는 문장도 있다. 고다르 작품의 정치성에 대해서는 새삼스럽게 언급할 필요도 없겠지만, 고다르가 1972년, 공과 사를 아우르는 파트너인 안느 마리 미에빌과 함께 설립한 제작사를 'Sonimage(소니마주)'라 이름 붙인 것은 여기에서 강조해 두어도 좋을 것이다. 프랑스어인 'son(음향)'과 'image(영상)'를 결합시킨 이 신조어는, 두 가지 요소야말로 영화를 구성하고 있다. 반대로 말하면 영화는 이두 가지 이외에 구성요소를 갖지 않는다는 사실에 고다르(와 미에빌)가지극히 의식적이었음을 말해주고 있다. 슈타이얼은 자신이 고다르의 계보를 잇고 있다고도 스스로 인정하고 있는 듯하다. 개인과 권력의 관계 등 중요한 정치적 주제뿐만 아니라, 영상미디어의 고유한 특성이나, 정치와 미디어의 관계에 대한 관심이 함께 자리하고 있다는 것을 강하게 자각하고 있을 것이다.

선배 작가와 후배 작가의 공통점

물론 슈타이얼의 선배나 친구는 현대미술계에도 존재한다. 1937년 스

〈MoMa Poll〉, 한스 한케, 1970년.

페인 내전이 한창일 때, 독일 공군에 의한 도시 무차별 폭격에 항의해 〈게르니카〉를 그린 파블로 피카소를 비롯해, 검열과 감시 등 권력에 의한 횡포를 주제로 작품 제작을 이어가는 안토니 문타다스, 남아프리카공화국의 아파르트헤이트(인종차별) 정책에 대한 항의로, 런던의 남아공 대사관 벽면에 나치의 갈고리 십자 이미지를 투영한 크지슈토프 보디치코 등 (피카소는 조금 다르지만) '투사'라 부를만한 골수 좌익 아티스트들이다. 조금 더 아래 세대로는 2015년 「POWER 100」 2위의 아이 웨이웨이나, 글로벌 금융자본주의 사회에 대한 고발성 작풍으로 알려진 토마스 허쉬혼 등도 동료라 할 수 있을 것이다.

공통점을 비교했을 때, 재미있는 선배가 있다. 바로 한스 하케다. 1936년 쾰른에서 태어난 하케는, 1993년 베니스 비엔날레에서 백남준과 함께 독일관 대표를 맡아 황금사자상을 수상했다. 초기에는 생태계나 자연에서 소재를 가져왔지만, 1960년대 후반부터 자본주의 사회의 구조적 모순을 드러내는 작품을 만들기 시작했다.

맨 먼저 화제가 되었던 작품은 1970년에 발표한 〈MoMA Poll〉로 제목을 직역하면 '현대미술관 투표'가 되는데, 투표함과 투표용지로 이루

어진 설치작품이다. 이 작품에서 하케는 다음과 같은 질문을 내걸고 실제로 관객에게 투표를 독려했다. "뉴욕주의 넬슨 록펠러 주지사가 닉슨 대통령의 인도차이나 정책을 비난한 적이 없다는 사실은, 11월에 치를 선거에서, 당신이 그에게 투표하지 않을 이유가 될까요? 만약 '예스'라면 왼쪽 상자에, '노'라면 오른쪽 상자에 표를 던져 주세요."

당시, 베트남 전쟁은 수렁에 빠져 있었고, 넬슨 록펠러는 대선 출마를 검토하고 있었다. 그리고 주목해야 할 것은 〈MoMA Poll〉이 발표 · 전시된 장소가 바로 록펠러 본인이 이사로 있는 MoMA였다는 점이다. 덧붙이자면, 넬슨의 어머니 애비 앨드리치 록펠러는 1929년의 MoMA 설립에 크게 힘쓴 세 명의 여성 중 한 명이며, 넬슨은 1958년에 주지사로 선출될 때까지 이곳의 이사장직에 있었다.

이어 1971년에는 〈샤폴스키 맨해튼 부동산 회사. 1971년 5월 1일 현재의 실시간 사회체제〉를 제작했다. 이 작품은 구겐하임 미술관에서 열

〈샤폴스키 맨해튼 부동산 회사. 1971년 5월 1일 현재의 실시간 사회체제(부분)〉, 한스 한케, 1971년.

기로 예정되어 있던 개인전을 위해 제작되었지만, 미술관으로부터 거부당하면서 개인전 자체가 취소되고 만다. 투기 의혹이 제기되는 맨해튼 최대의 부동산 회사에 관한 건물 142동과 그 데이터를 정리한 차트와 설명문으로 이루어진 작품이다. 이후 미술관의 이사와 부동산 그룹의 유착을 지적하는 목소리도 있었지만, 관계를 입증하지는 못했다. 이 일로 인해 작가와 구겐하임과의 관계는 1980년대까지 회복되지 않았고, 실질적인 따돌림도 지속됐다.

그 후에도 하케는 전시장에 에두아르 마네나 조르주 쇠라 등의 명화를 복제해 걸어 놓고, 나치의 재정제도 구축에 중요한 역할을 주도한 은행가를 비롯한 해당 그림의 거래에 관여했던 역대 소장자의 이력을 나란히 열거한 작품이나, 아트 컬렉터로 알려진 광고회사 사치&사치가 남아프리카공화국의 인종차별 정책을 지지했던 일을 파헤치는 작품 등을 발표해 물의를 일으킨다. 계속하자면 끝도 없을 테니 이쯤에서 마무리하는 것이 좋겠지만, 마지막으로 1993년 베니스 비엔날레 독일관에서 선보인 작품에 대해 언급해 두자. 정확히 말하면 독일관'을' 다시 만든 작품이다.

하케는 1930년대에 건설된 독일관의 바닥에 잘게 부순 대리석 덩어리들을 깔아놓았다. 현관에서 바라본 전시장 안의 정면 상부에는 'GERMANIA'라는 문자가 내걸렸는데, 이것은 고대 게르만인의 이주지를 가리키는 고어인 동시에, 아돌프 히틀러가 구상한 베를린 세계수도의 명칭이기도 하다. 건물 입구 위에는 1990년이라고 각인된 독일 마르크 화폐의 거대한 복제품을 설치했고, 그 안쪽에는 전시장 밖에서도 보일만 한, 역시 거대한 복제 사진을 전시했다. 사진을 감싼 정사각형

의 검은색 액자 밑에는, 사진의 좌우 폭과 같은 크기의 캡션이 보인다. 〈LA BIENNALE DI VENEZIA 1934〉

사진을 걸어둔 배경이 되는 벽은 진홍색으로 칠해져 있다. 흑백 사진 속의 사람은, 1934년에 바로 이곳 베니스 비엔날레를 방문했던 히틀러와, 이 제3제국의 총통을 영접하는 국가 파시스트당의 대통령 베니토 무솔리니, 그리고 그 둘의 측근이다. 하케는, 60여 년 전에 같은 장소에서 촬영된 사진을 통해, 베니스 비엔날레가 가진 국민국가의 국위선양이라는 본래의 성격을 상기시킨 뒤, 바로 이어, 전후 유럽 경제에서 최강의 힘을 지니게 된 통화를 고도 자본주의의 상징으로 제시한 것이다.

현대미술계와 글로벌 자본주의를 향한 비판

위의 예들로 알 수 있겠지만, 하케 작품의 표적은 자본주의 사회만이 아니다. 자본주의 사회의 모순을 거의 그대로 구현하는 아트계 또한 비판의 대상이 된다. 2015년 베니스 비엔날레에서는, 1969년의 〈갤러리 단골손님의 출생지와 주거 통계 데이터, 파트 1〉이래 계속 이어온 여론조사적인 작품과, 비엔날레를 위해 아이패드를 이용해 실행한 〈세계 투표〉(World Poll)를 아울러 전시했다. 애호가들 개개인의 데이터를 집적하면, 현대미술계가 얼마나 개인의 인종, 수입, 사회적 위치 등과 밀접하게 연결되어 있는지가 정량적으로 밝혀진다. 나도 입력해 보았지만, 백인도 아니고, 부자도 아니고, 사회적 지위도 없어서, 전체 중에서는 소수파에 속했다.

슈타이얼의 관심과 행동은 하케의 그것과 크게 겹쳐진다. 예를 들

어 2013년의 이스탄불 비엔날레에는 〈미술관은 전쟁터인가?〉(Is the Museum a Battlefield?)라는 제목의 강연 퍼포먼스로 참가해, "미술관은 사회적 현실과 동떨어진 상아탑이자, 5%의 부유층을 위한 놀이터다. 아티스트가 사회적 실현과 관련된 어떠한 일을 실행한다면, 틀림없이 미술관 안에서는 아닐 것이다."라고 선언했다. 뒤이은 주장은 다소 표현하기 어려운데, 좋게 말하면 유쾌하고, 나쁘게 말하면 황당한 것이 많지만, 중요한 지적도 있었다. 군수산업과 현대미술계의 은밀한, 아니 뻔한 관계에 대해서다.

앞서 이야기했듯 슈타이얼의 소꿉친구 안드레아 볼프는 성장 후 PKK(쿠르드 노동자당)의 멤버로 들어갔고, 1998년 터키에서 살해되었다. 안드레아의 발자취를 좇은 슈타이얼은, 옛 친구를 죽인 기관총의 총탄에 관심을 가졌고, 그 제조원을 알아내는 데 성공한다. 그것이, 비엔날레를 오랜 세월 지원해 온, 게다가 자신이 전시회를 열었던 시카고 미술관의 스폰서이기도 했던 세계 최대의 군수업체 록히드 마틴이었다. 비엔날레는 군수 부문을 보유한 다국적기업 지멘스와 그 자회사로부터도 지원을 받고 있다. 슈타이얼은 이러한 발견을 담담하게, 그러나 열의를 담아 설명했다.

현대미술계는 글로벌 금융자본주의와 밀접하게 연결되어 있다. 그 안에는 '죽음의 상인'도 있다. 자신은 그 안에서 작품을 만들고 있다. 관객도 그 안에서 글로벌 금융자본주의와 연결된 작품을 감상하며, 구매하고 있다. 하케의 문제의식과 겹치는 이러한 사실들에 대해 슈타이얼은 작품만이 아닌 글로도 표현한다.

다른 어떤 예술 분야보다도 순수미술은 졸부, 그리고 급등과 파산이라는 포스트 포디즘(Post Fordism)의 투기 세계와 밀접한 관계에 있다. 현대미술이란 어딘가 외딴 상아탑에 침거하는 세속과 무관한 영역이 아니다. 반대로 그것은 신자유주의의 소란 속으로 직접 뛰어드는 것이다.[21]

현대미술의 중요 중심지는 더 이상 서양의 대도시에만 위치하지 않는다. 오늘날, 탈구축주의 건축의 형태를 갖춘 컨템퍼러리 아트 뮤지엄은 그 어떤 철통 독재국가라 할지라도 선보이고 있다. 어딘가에 인권침해 국가가 있다면, 자 이제, 프랭크 게리 미술관이 생길 차례다.[22]

이러한 발언은 하케의 주장과 거의 다를 바 없어 보인다. 예를 들어 한 저널리스트에게 했던 아래와 같은 이야기와.

우리 세대가 어른이 되었을 무렵, 컬렉터들이 작품을 샀던 이유는 그들이 현대미술과 연관되고 싶어 했기 때문이라고 믿고 싶다. 지금은 엄청난 수의 컬렉터가 현대미술을 투자의 대상으로 보고 있어 기분이 언짢아진다. 그들은 재무 고문을 고용하듯이 아트 어드바이저를 고용하고 있다.[23]

'제4대좌'에 설치된 말의 해골

하케는 자신과 관계하는 모든 갤러리에게 자신의 작품을 아트 페어에 출품하는 것을 금지하고 있다. 또한 1970년대 이후부터는 작품이 되팔려 가격이 오를 경우, 그 차익에 대한 15%를 작가에게 환원해야 한다는 계약을 체결하고 있다. "이 때문에 계약 거래가 무산되기도 해요. 하지만 내가 계속 주장하고 있는 이 계약은 누가 나의 작품을 소유하고, 누가 최종적으로는 하지 않는가를 알기 위한, 절호의 리트머스 시험지가 될 것이라고 믿기에 지금까지 이어온 겁니다."[24]

글로벌 자본주의와 결탁한 현대미술계를 비판하고, 미술관으로부터 따돌림 당하며, 아트 마켓의 관행에는 따르지 않는다. 1994년에는 좌익적 분석으로 유명한 사회학자 피에르 부르디외와 함께 문화 제도를 비판하는 대담집[25]을 간행하기도 했다. 이런 작가는 아트월드에서 추방당하고 말지…라는 예측은 완전히 빗나갔다. 하케가 전속된 갤러리는 뉴욕의 폴라 쿠퍼다. 칼 안드레, 솔 르윗, 클래스 올덴버그, 루돌프 스팅겔, 소피 칼 등, 쟁쟁한 인기 작가를 거느린 유력 화랑이다. 명문 쿠퍼유니온 대학 출신으로, 2011년 베니스 비엔날레에서 황금사자상을 수상한 크리스찬 마클레이도 이 갤러리에 소속되어 있다.

2015년에는 런던시의 요청으로 트래펄가 광장의 '제4대좌'에 〈선물로 받은 말〉이라는 제목의 조각을 전시했다. 런던에는 수많은 기마상이 즐비하지만, 하케의 브론즈 말은 눈에 띄게 이채롭다. 말은 뼈대만으로 이뤄져 있고, 왼쪽 앞다리에 묶인 리본 모양의 전광게시판에는 런던 증권거래소의 주가를 표시하고 있다.[26]

중요한 점은 영국 수도의 공공미술 명소로 꼽히는 제4대좌에 설치될

〈선물로 받은 말〉, 한스 하케, 2015년.

조각 작가로 하케가 뽑혔다는 사실이다. 선정되었을 당시 본인조차도 깜짝 놀랐다고 하는데, 이처럼 하케는 아트월드에서 추방되기는커녕, 중요한 아티스트로 널리 인정받고 있다. 이를 이례적인 일로 여길지, 모든 작품을 시스템 안으로 끌어들이는 아트월드의 속내가 드러나는 일례로 받아들일지는 사람마다 다를 것이다.

일찍이 하케는 다음과 같이 말한 바 있다.

'정치적인 아티스트'로 간주되는 것은 유쾌하지 않다. 이런 꼬리표가 붙은 작가의 작품은 일원적으로밖에 이해받지 못할 위험이 있다. 모든 아트 작품은 의도적이든 그렇지 않든, 예외 없이 정치적인 요소를 포함하고 있다. 대중들 사이에는, 그리고 때로는 아트 전문가들 사이에도, 현대미술은 정치와 아무런 관계도 없으며, 정치는 현대미술 작품을 불순하게 만들 뿐이라는 생각이 팽배

하다. 바로 그 지점에서, 누군가가 '정치적'인 구석으로 몰이 당하고, 실질적으로 제명당하는 것이다. 사회학적으로는, 지극히 흥미로운 현상이다.[27]

하지만, 슈타이얼이나 근래의 하케, 그리고 아이 웨이웨이 등의 예를 봐도 알 수 있듯이, '정치적인 아티스트'는 해마다 늘어나고 있으며, 제명은커녕 현대미술계에서 확고한 지반을 차지하고 있어 보인다. 이것은 무엇을 의미하는 것일까? 또한 그와 그녀들의 작품에 있어, 현대미술사나 선행 작품의 참조는 어느 정도로 중요한 일일까?

인용과 언급 – 흔들리는 '작품'의 정의

무라카미 다카시의 절망은 작가의 표현대로 일본에서는 '세계 표준 규칙'이 이해·공유되지 않고 있다는 것에서 비롯되었다. 아이다 마코토가 자신의 작품에 대한 대중의 이해에 불안을 느끼는 것도 같은 이유일 것이다. 사실, 아이다 마코토의 작품은 본인이 해설을 쓸 필요도 없을 정도로 세계 표준 규칙을 완벽히 따르고 있다. 하지만 그것을 대부분의 일본인 애호가는 이해하지 못한다.

히토 슈타이얼과 한스 하케의 작품은 앞서 설명한 바와 같이 두말할 것 없는 세계 표준 예술이다. 『아트 리뷰』의 「POWER 100」에서 상위를 차지하거나, 런던의 '제4대좌'에 설치될 작품을 위촉받는 것이 그것을 증명하고 있다. 하지만, 작가의 전반적인 활동 내용에 관해서는 그렇다 쳐도, 그것만으로 슈타이얼의 〈유동식 주식회사〉나 하케의 〈선물로 받은 말〉과 같은 작품도, 정말로 세계 표준 규칙에 근거해 만들어졌다 할 수 있을까?

18세기 가장 유명한 동물화가 조지 스터브스의 말해부학 판화.

이 질문에 대한 답은 단순 명쾌하다. 바로 '예스'. 이미 설명했듯이 〈유동식 주식회사〉에는 카츠시카 호쿠사이와 파울 클레의 작품이 인용되었다. 제4대좌는 원래 윌리엄 4세의 기마상이 설치되기로 했던 역사적인 장소이며, 〈선물로 받은 말〉의 골격은 말 그림으로 유명한 18세기의 영국 화가 조지 스터브스가 『말 해부학』이라는 책에서 본뜬 판화에서 영감을 얻었다고 한다. 하케의 해골 말이 현대미술사와 직결돼 있다는 명료한 증거다. 하지만, 슈타이얼에 대해서는 그리 단순한 결론으로는 뭔가 부족한 느낌이 든다. 〈유동식 주식회사〉는 호쿠사이와 클레를 빼고라도 성립되지 않을까? 이 작품의 콘셉트는 영상미디어를 중심으로 한 작금의 사회 비판이지, 현대미술사로부터의 인용이 작품의 중심적 요소라고는 할 수는 없지 않을까? 슈타이얼의 다른 작품들과 마찬가지로 말이다.

〈May 1, 2011〉, 알프레도 자르, 2011년.

빈 라덴 사살이 주제인 작품

다른 예를 들어 생각해 보자. 알프레도 자르의 〈May 1, 2011〉(2011)이다. 칠레 산티아고에서 태어나 뉴욕을 거점으로 활동하는 자르는 1956년생이다. 1980년대부터 정치적·사회적인 작품을 만들기 시작했고, 1994년에 일어난 르완다 대학살을 취재한 작품이 대표작으로 꼽힌다. 도큐멘타나 베니스 비엔날레에도 출품했으며, 일본을 포함해 각국에서 인기를 얻고 있는 아티스트다.

〈May 1, 2011〉은 미군 특수부대에 의한 오사마 빈 라덴의 사살을 주제로 한 작품이다. 중앙에 나란히 놓인 2개의 액정 디스플레이와 각 디스플레이 바깥쪽으로 한 장씩 걸린 2장의 사진으로 구성되어 있다. 오른쪽 디스플레이에는 전 세계로 송출된 사살 순간을 실시간으로 보고 있는 화이트하우스 고관들의 영상이 흐른다. 오바마 대통령 이하 바이든 부통령, 클린턴 국무장관 등의 행정부 인사들이 화면을 향해 왼쪽을 응시하고 있다. 그러나 화면 안에는 그들이 보고 있는 영상은 없다. 세

계를 움직이고 있다고 자임하는 특권적 엘리트만이 볼 수 있도록 허용된, 따라서 일반인은 볼 수 없는(보여줘서는 안 되는) 영상이기 때문이다.

자르는 이 정치가와 군인들의 시선을 연장해 그 끝이 닿는 곳에 또 하나의 디스플레이를 배치했다. 이것이 왼쪽 디스플레이다. 이 디스플레이에도 빈 라덴의 사살 순간은 나타나지 않는다. 화면은 아무것도 나오지 않는 완전한 공백이며, 그 바깥쪽에 나란히 놓인 사진 또한 새하얗다. 오른쪽 디스플레이의 바깥쪽 사진은 오른쪽 디스플레이에 등장하는 인물이 누구인지를 번호와 선으로 표시해 놓은 것으로, 이 또한 가는 윤곽선밖에 보이지 않아 전체적인 인상은 새하얗다. '영상의 시대'라 불리며 지상에 사는 거의 모든 인간이 방대한 양의 이미지에 둘러싸여 사는 시대에, 소수의 권력자만이 누릴 수 있는 특권적이고 배타적인 영상이 존재한다는 사실을 하얀 화면을 통해 강조하려 했음이 분명하다. 한 인터뷰를 통해 본인은 다음과 같이 설명하고 있다.

〈May 1, 2011〉에서도 공백의 화면과 공백의 사진을 이용해 의심을 불어넣고 싶었다. 우리는 어떤 사건에 대해, 실제로 보지 않았어도 믿어 달라 요청받고 있지만, 그건 좀 곤란하다. 나는 이 정권을 신뢰할 수 없기 때문이다. 내가 느낀 불안을 관객과 공유하고 싶었다.[28]

하얀 화면은 오바마 정권에 대한 불신을 나타내고 있다는 말인데, 여기서 검토해야 할 것은 작가의 정치적 의견의 옳고 그름이 아니라, 작품이 세계 표준 규칙에 따라 만들어 졌는가의 여부다. 화면에는 현대미

술사에 선행하는 작품은 등장하지 않는다. 영상설치는 현대에 들어 처음 나타난 형식이고, 사진과의 조합은 그리 드문 일은 아니다. 네 폭짜리 병풍이 유럽에도 없는 것은 아니지만, 아무리 그래도 그건 지나치게 억지스럽다.

작품의 레퍼런스는 거장 '리히터'

선행 작품은 그러나 존재했다. 앞의 인터뷰에서 자르가 '⟨May 1, 2011⟩에서도'라고 표현한 것에 주목하길 바란다. 대비되는 작품이 있었던 것이다. 지금도 창작활동을 지속하고 있고, 세계 최고의 작가라 불리는 게르하르트 리히터의 ⟨October 18, 1977⟩(1988)이다. 리히터는 2002년 『아트 리뷰』의 「POWER 100」의 4위에 랭킹 된 이래, 줄곧 이름을 올리고 있다(2015년에는 27위, 2016년 42위). 2012년에는 런던 소더비 경매에서 그의 작품 ⟨Abstraktes Bild(809-4)⟩가 약 2,132만 파운드(약 270억

⟨October 18, 1977⟩,
게르하르트 리히터, 1988년.

원)에 낙찰됐다. 이 작품은 1994년에 그려진 추상화로, 현존하는 작가의 작품으로는 당시 최고가이며, 전 소유주가 에릭 클랩튼이었던 것으로도 화제가 됐었다.

〈October 18, 1977〉은 15점의 회화로 이루어진 연작으로 1988년에 발표되었다. 1970년대에 살인이나 유괴 등의 범죄로 체포 수감된 RAF(독일 적군)의 멤버를, 신문에 게재됐거나 경찰이 발표한 사진을 토대로 그린 것이다. 제목인 1977년 10월 18일은, 멤버 중 3명이 슈투트가르트의 교도소에서 시체로 발견된 날짜다. RAF와 공동 투쟁하는 팔레스타인해방인민전선(PFLP)이 이들을 포함한 RAF 간부의 석방을 요구하며 루프트한자 민간항공기를 납치했으나, 실패로 끝나자 절망해 자살한 것으로 알려졌다. 그러나 '경찰에 의한 실질적인 처형이었던 것은 아닌지?'라는 의심의 목소리가 끊이지 않고 있다.

리히터 자신은 이 연작에 대해 "리포트라는 형식이며, 현대를 평가하고 있고, 시대를 있는 그대로 보는 데 기여하기를 희망한다."[*]라는 코멘트 외에는 아무런 말도 하고 있지 않지만, 자르는, '〈May 1, 2011〉에서도'라는 표현으로 그 심정을 헤아리고 있는 듯하다.

〈May 1, 2011〉은 리히터의 작품을 본보기로 삼아 작업되었으며, 따라서 아트사와 연결되는 작품임은 작가 본인의 코멘트를 통해 밝혀졌지만, 아트사를 거슬러 올라가면, 그보다 먼저 선행된 작품을 발견할 수 있다. 예를 들면, 프란시스코 고야가 1814년에 그린 회화 〈마드리드 1808년 5월 3일〉. 디에고 벨라스케스와 함께 스페인을 대표하는 궁

[*] 〈October 18, 1977〉을 소장한 뉴욕 현대미술관의 웹 사이트

〈마드리드 1808년 5월 3일〉, 프란시스코 고야, 1814년.

정화가인 고야가, 스페인 독립전쟁의 한 장면을 담은 명작으로, 폭동을 일으켜 체포된 마드리드 시민이 총살형에 처해지는 모습이 그려져 있다. 날짜를 연계한 것과 정치적 주제라는 의미에서는 〈May 1, 2011〉과 분명 공통점이 있어 보인다. 하지만 리히터의 〈October 18, 1977〉에 비하면 그 관련성은 약하다.

이외에도 날짜가 연관된다는 점에서는 가와라 온의 유명한 〈날짜 회화〉(Date Paintings) 시리즈를 떠올려 볼 수도 있겠지만, 이 또한 억지스러울 뿐이다. 한편으로는 자르의 뇌리에 칼 마르크스의 『루이 보나파르트의 브뤼메르 18일』이나, 그룹 시카고의 〈1968년 8월 29일 시카고, 민주당 전당대회〉가 떠올랐을 가능성도 부정할 수 없다. 장르는 다르지만, 모두가 뛰어난 정치적 내용을 담고 있는 평론이고, 음악이기

때문이다(자르는 2010년에 마르크스의 저서와 관련 서적을 모은 설치작품 〈Marx Lounge〉를 발표했다).

어쩐지 슈타이얼의 〈유동식 주식회사〉를 봤을 때와 같은 의문이 든다. 〈October 18, 1977〉을 떠올리지 않더라도, 즉 현대미술사를 참조하지 않더라도, 〈May 1, 2011〉을 창작한 작가의 의도는 보는 이에게 충분히 전해지지 않을까? 거장 리히터를 모르면, 작품을 감상할 수 없는 것일까?

분필과 사탕은 관계가 있을까

여기서 검토하고 싶은 것은 자르가 「아이치 트리엔날레 2013」 전에서 발표한 〈낮게 하고 싶었던 건가(쿠리하라 사다코와 이시노마키시의 아이들에게 바친다)〉이다. 히로시마 원폭의 비극에 관한 시를 쓴 쿠리하라 사다코라는 시인의 작품을, 동일본대지진의 비극과 포갠 설치작품이다. 트리엔날레의 주요 전시장 중 하나인 나고야시 미술관에서 전시되었다.

어두운 전시공간의 바닥에는 가로세로 180cm 정도 크기의 네모난 상자가 놓여 있다. 안에는 빨강, 파랑, 하양, 노랑, 초록의 분필이 가득 채워져 있고, 밝은 조명이 상자 안을 비추고 있다. 상자가 놓인 곳의 양옆 방에는, 모두 12장의 칠판이 나열돼 있다. 칠판에는 수십 초마다 하얀 분필로 쓴 '낮게 하고 싶었던 건가'라는 글자가 떠올랐다가 사라진다.

칠판은 지진과 쓰나미가 덮친 이시노마키시의 중학교에서 사용하던 것이고, 칠판에 떠오른 글자는 트리엔날레의 개최지인 아이치현의 어

〈낳게 하고 싶었던 건가(쿠리하라 사다코와 이시노마키시의 아이들에게 바친다)〉, 알프레도 자르, 2013년, 아이치 트리엔날레, 아이치.

린이들이 썼다고 한다. 〈낳게 하고 싶었던 건가〉는 앞서 말했듯 시인 쿠리하라 사다코의 작품명이며, 내용은 다음과 같다.

히로시마에 원폭이 떨어진 후, 살아남은 부상자들이 지하실에서 신음하고 있다. 갑자기 어디선가 "아기가 태어난다."는 소리가 들렸다. 그러자 어둠 속에서 "제가 산파입니다."라고 하는 이가 있다. 그녀 덕분에 아기는 무사히 태어나지만, 중상을 입고 있던 산파는 날이 새기도 전에 죽고 만다. 시는 다음과 같이 끝을 맺는다. "낳게 하고 싶었던 건가/낳게 하고 싶었던 건가/자기 목숨을 버려서라도"*

* 전문은 히로시마 문학관의 「문학자료 데이터베이스」[29]에서 읽을 수 있다. 시 〈낳게 하고 싶었던 건가〉에서 영향을 받아 만들어진 아트 작품은 카라스마루 유미의 〈Facing Histories〉 등외에도 많이 있다.

매우 감동적인 작품이며, 발상의 모토가 된 시를 알게 되면 감동은 더욱 커질 것이다. 그렇다고는 해도 여기에서의 문제는 역시, 작품이 세계 표준 규칙에 준하고 있는가 하는 것이다. 〈낮게 하고 싶었던 건가 (쿠리하라 사다코와 이시노마키시의 아이들에게 바친다)〉가 현대미술사를 참조했는지 아닌지를, 나는 결국 알 수 없었다.

애써 찾자면, 형형색색의 분필을 쌓아놓은 형태는 펠릭스 곤잘레스 토레스의 〈무제〉(Untitled-Portrait of Ross in L.A., 1991)와 유사한 형태를 띤다. 또한 칠판을 사용한 현대미술 작품이라면 2002년에 열린 「히로시마 아트 도큐먼트 2002」에서 발표된 장 뤽 빌무쓰의 〈카페 리틀 보이〉가 있다. 원폭으로 불타버린 히로시마 초등학교의 검은 외벽이 생존자를 찾기 위한 알림판으로 사용되었던 사실을 바탕으로 만들어진 설치작품으로, 현재는 퐁피두센터에 소장되어 있다(PARASOPHIA: 교토국제현대예술제 2015에서 재현 전시되었다). 카페처럼 보이는 공간의 사방에 칠판벽을 세워, 관객이 다양한 색의 분필로 코멘트를 쓸 수 있게 되어 있다.

곤잘레스 토레스의 작품은 통칭 〈캔디〉로 불린다. 총 175파운드의 컬러풀한 사탕이 전시공간에 놓여 있고, 관객들은 그것을 하나씩 가져가도 된다. 하지만 이를 실없는 작품으로 여겨서는 안 된다. 제목에 있는 '로스'란 에이즈로 죽은 연인의 이름이고, 175파운드는 병을 앓기 전 로스의 이상 체중이었다. 관객이 가져갈수록 사탕 더미는 조금씩 작아지는데, 그것은 병으로 체중이 줄어가는 연인의 모습과 겹쳐진다. 이 작품을 만든 5년 후인 1996년, 곤잘레스 토레스도 에이즈로 세상을 떠났다. 당시 그의 나이 38세였다.

자르의 작품과 곤잘레스 토레스의 작품은 추억과 회상이라는 공통적

〈무제(Portrait of Ross in L.A.)〉, 펠릭스 곤잘레스 토레스, 1991년(위).
〈카페 리틀 보이〉, 장 뤽 빌무쓰, 2002년(아래).

인 주제를 갖고 있다. 〈낮게 하고 싶었던 건가〉를 다른 두 작품과 함께 세워 보면, 빌무쓰와 자르는 분명히 연결된다. 과연 분필은 캔디의 인용인 걸까? 칠판은 빌무쓰를 참조한 것일까?

뱅크시의 꼭두각시 아티스트

앞에서 다룬 작품들은 정치적·사회적인 내용을 소개하기 위한 목적만으로 선택한 것은 아니다. 그런 이유도 있긴 하지만, 이 시대에 있어서, 현대미술사에 대한 언급이나 선행 작품의 참조가 아직도 필요하고 유효한가를 검증하는 데는 주제가 명쾌한 작품이 샘플로 적당하다고 생각했기 때문이다.

그래서 이번에는 상당히 독특한 방식으로 아티스트가 된 두 인물을 소개하고자 한다. 그중 한 명은 프랑스 태생의 스트리트 아티스트 미스터 브레인워시. 본명은 티에리 구에타라는 아마추어 영상 제작자로 뱅크시가 감독한 영화 〈선물 가게를 지나야 출구〉(2010)에 출연하였다.

헌 옷 가게를 운영하며 비디오 촬영을 취미로 삼고 있던 구에타는 자신이 감독해 뱅크시의 다큐멘터리 영화를 만들겠다고 결심했다. 하지만 이 남자에게는 영상 센스도 편집 스킬도 없다는 것을 눈치 챈 뱅크시는 거꾸로 자신이 감독을 하고 구에타를 주인공으로 한 영화를 만들기로 한다(고, 영화 속에서 본인이 이야기한다). 뱅크시의 조언에 따라 스트리트 아티스트가 된 구에타는 미스터 브레인워시로서 언론에 화려하게 오르내렸고, 개인전까지 대성공시키며 일약 시대의 히어로가 된다.

할리우드에서 열린 첫 개인전 「Life is Beautiful」은 대성공을 거두며,

3개월 만에 5만 명의 관객을 동원했다. 마돈나로부터 레코드 재킷과 DVD 등의 커버 디자인 의뢰가 날아들었고, 생전에 친분이 있던 마이클 잭슨의 재킷 디자인에도 참여했다. 록 밴드 레드 핫 칠리 페퍼스의 로고 디자인을 맡았으며, 패션 브랜드와도 협업했다. 뉴욕에서 개최한 두 번째 개인전도 성공해, 어떤 작품은 10만 달러가 넘는 가격에 팔렸다. 마이애미 아트 바젤에 몇 번이나 참가(난입?)했고, 2013년에는 찰스 사치가 창설한 사치 갤러리의 그룹전에도 참여했다. 작품은 현재에도 1점에 수천 달러에서 수만 달러에 판매되고 있다.

하지만, 그 작품이란 것이 지독하다. 오마주라며 앤디 워홀, 장 미셸 바스키아, 키스 해링 등을 마구잡이로 베낀 것뿐이다. 본인에게는 어떠한 미적 기술도 없으니, 미대에 다니는 학생 등의 스태프가 대신 만들거나 외주를 주는데, 그것이 수준 이하의 완성도다.

그러나 팝 아이콘을 컬러풀하게, 그리고 스트리트 취향으로 그려서

복면 아티스트
뱅크시에 의한
〈George Best〉와
〈Kissing Policemen〉.

인지 대중에게는 먹히고 있다. 전문가들은 코웃음 치며 바보 취급하지만, '현대미술사에 대한 언급이나 선행 작품 참조'는 거의 모든 작품에서 성립되고 있으니 참으로 처치 곤란이다. 〈선물 가게를 지나야 출구〉의 제작과 공개를 포함해 모두 뱅크시의 시나리오대로일 것이다.

이 경우는 그러나, 어떤 의미에서 꽤 알기 쉽고도 흥미로운 이야기다. 미스터 브레인워시가 그럭저럭 아티스트로 인정받기 위해서는 '현대미술사에 대한 언급이나 선행 작품 참조'가 필요하다는 것을 뱅크시는 이미 계산하고 있었던 셈이다. 언급과 참조만 있다면, 수준 이하의 작품이라도 잘만 하면 현대미술로 인정받을 수 있다는 냉철한 분석 아래 연극은 실행에 옮겨졌다. 현대미술계의 기득권층을 향해 야유하는 뱅크시의 행동은 통쾌하다 할 정도다. 야유의 대상들은 꿈쩍도 하지 긴 하지만, '다 알면서도 즐기는' 무리를 포함해 이 연극 무대에 오른 자들이 적지 않은 것은 틀림없다. 속임수는 보기 좋게 성공하고 있다.

베니스에 초대된 구룡황제

또 한 명의 인물도 흥미롭다. 그 이름은 창초우초이. 사람들은 그를 구룡황제라 불렀다고 한다. 홍콩 태생의 남성인데, 나에게 그의 존재를 알려준 이는 『홍콩 특별 예술구』(2005)의 저자 나카니시 다카다. 아쉽게도 2007년에 세상을 떠난 창초우초이가, 길거리 서예가에서 아티스트가 된 과정은 미스터 브레인워시인 티에리 구에타 못지않게 버라이어티하다.

'구룡황제' 혹은 '홍콩 왕' 또는 '신중국 황제'라 불린 창초우초이는 1921년 광둥성에서 태어나 16세에 홍콩으로 이주한 이래 줄곧 낮은 수입의 노동일에 만족하며 살고 있었다. 그러다 1956년에 교통사고로 중상을 입었는데, 회복 후부터 자신의 주장을 담은 '낙서'를 자신만의 독특한 서체로 노상에 써대다가 몇 번이나 경찰에 구류됐다 풀려나기를 반복한다. 그 주장이란 "구룡반도의 거의 모든 땅은 창 씨 집안의 것이다. 그러니 창 씨 가문에 신속히 반환하라. 아니면 배상하라. 홍콩 총

구룡황제(창초우초이).

338

독은 사기꾼이다. 영국 여왕은 뒈져라!"라는 내용이었다. 창은 제정신이 아닌 것으로 여겨져, 체포되어도 타일러 되돌려 보내지거나 또는 소액의 벌금으로 매번 바로 풀려났다. 창 씨 집안의 가계도와 구룡황제의 서명이 들어간 그의 글은, 도로나 벽, 다리의 난간이나 소화전 등에 쓰였다가 지워지고, 지워졌다가 다시 쓰이기를 반복했다. 홍콩 시민들은 그런 모습을 보며 즐거워했다. '머릿속 나사가 좀 풀린 아저씨'를 은근히 사랑하고 있던 것이 아니었겠냐고 나카니시는 말한다.

그런 창에게 커다란 변화가 찾아왔다. 1997년, 아트 라이터 류젠웨이가 괴테 인스티튜트 홍콩에서 그의 개인전 개최를 기획한 것이다. 이어 한스 울리히 오브리스트와 허우한루가 큐레이션 해, 여러 도시를 순회했던 국제전 「Cities on the Move」의 전시 작가로 선정된다. 거기에, 허우한루가 같은 콘셉트로 전개한 2003년 베니스 비엔날레의 특별 기획전 「Zone of Urgency」에도 초대되어 국제적으로 널리 알려지게 되었다.

창의 생활은 극적으로 바뀌었다…고 하냐면, 그런 일은 없었다. 2005년, 양로원에 수용돼 있던 창은 베네통이 발행하는 잡지 『COLORS』의 취재에 응했다. "돈이나 명성 따위, 내게는 아무래도 좋다."고 구룡황제는 말한다. "놈들은 나에게 얼른 왕좌를 돌려줘야 한다. 나는 아티스트가 아니다. 바로 국왕이다."[30]

창초우초이는 2007년에 세상을 떠날 때까지, 양로원의 수건이나 침대 시트, 플라스틱 컵 등에 원망으로 가득한 글을 계속 써 내려갔다. 창의 작품은 현재도 아트 마켓에서 거래되고 있다. 예를 들면 2014년 4월에는 그의 작품이 소더비 홍콩에서 47만 5,000홍콩 달러(약 7,000만 원)에 낙찰되었다. 몇몇 작품은 2019년 개관 예정인 홍콩미술관 M+에 이

⟨A Calligraphic Inscription by the 'King of Kowloon'⟩(구룡황제의 명문서예), 창초우초이, 2008년, 텔포드 프라자, 구룡 지역구, 홍콩.

미 소장되어 있다. '커다란 변화가 찾아왔다'는 것은, '창에게'가 아니라 뜻밖의 아티스트를 영입하게 된 '아트월드에게'였을지도 모른다.

미스터 브레인워시도 창초우초이도, 미술 제도권 밖에 존재했던, 이른바 아웃사이더 아티스트다. 브레인워시는 제도의 룰을 역으로 이용해서, 창은 제도의 룰과는 무관하게 현대 아티스트가 되었다(정확히 말하면, 창은 본인의 의지와는 상관없이 제도권으로 편입되었다고 해야 할 것이다). 베니스 비엔날레는 물론 사치 갤러리도, 한스 울리히 오브리스트와 허우한루도, 두말할 것도 없이 협의의 아트월드를 구성하는 플레이어다. 아트월드가 만일 이들의 경우는 이례적인 일이라 한다면, 광의의 현대미술 현장은 무엇을 근거로 브레인워시나 창의 작품을 '현대미술'이라 인정할 것인가. 최근 20년 정도의 현대미술계의 움직임을 보고 있자면, 현대미술의 정의가 흔들리고 있다는 느낌을 지울 수 없다. 하지만 그보다 더 크게 흔들리고 있는 것이 있다. 다름 아닌 아티스트의 정의와 역할이다. 지금의 아티스트는 이전의 아티스트와는 크게 다르다. 이어서 관련해 생각해 보고자 한다.

사뮈엘 베케트와 현대미술

도널드 트럼프가 미국 대선에서 승리한 뒤, 많은 아티스트가 분노와 슬픔, 당혹감을 표시했다. 빅 뮤니츠는 전면이 새까만 화면이나 미간을 찌푸리고 머리를 감싸는 자화상을, 볼프강 틸만스는 쓰러져 우는 자유의 여신상 이미지를, 올라퍼 엘리아슨은 "행동을 멈추어선 안 된다."라는 직접적인 메시지를 각자의 인스타그램에 올렸다. 오노 요코는 자신의 트위터에 거의 절규에 가까운 음성파일을 올리기도 했다. 투표일 전에 발행된 잡지 『뉴욕』의 표지 디자인을 맡았던 바바라 크루거는, 흑백의 트럼프 얼굴 위에 'LOSER'라는 흰색 글자를 배치했었다. 그녀는 선거가 끝난 뒤의 인터뷰에서 '이것은 비극이지만, (선거전에 뛰어든) 플레이어들을 생각하면 더 끔찍하다. 비극적인 코미디다'라는 코멘트를 남겼다.[31] 아네트 르미유는 휘트니 미술관이 구매한 자신의 작품 〈Left Right Left Right〉를 위아래 뒤집어 전시했는데, 사람들이 주먹을 치켜든 사진 30점으로 구성된 설치작품이다.[32]

잡지 『뉴욕』 표지, 2016년 11월호. 바바라 크루거는 자신의 정치적 견해를 이렇게 표현했다.

기묘하게도 투표일 직후에 뉴욕 가고시안 갤러리에서 개인전을 연 안드레아스 구르스키는, 바넷 뉴먼의 회화 앞에 나란히 앉아있는 독일의 현역 및 전 총리 4명의 뒷모습 사진을 전시했다. 디지털 기술로 이미지를 편집한 2015년의 작품이다. 앙겔라 메르켈은 말할 것도 없고,[33] 헬무트 슈미트도 헬무트 콜도 게르하르트 슈뢰더도, 분명히 트럼프와는 가치관을 달리하는 정치가들이다. 구르스키는 『아트뉴스』와의 인터뷰에서 "이런 선거 결과는 예상하지 못했지만, 내가 독일 총리실에서 찍은 이미지는, 이제 선거 전과는 다른 영향을 갖게 되리라 생각한다. 어떤 면에서, 4명의 수상은 트럼프에게 맞서고 있으며, 또한 그들은 지금 세계의 지도자들을 대표할 수 있다고 본다."[34]라는 말을 남겼다.

역사적인 사건과 현대미술의 관계

아티스트가 정치적인 의견을 내놓는 것은 이제 드문 일이 아니다. 영국이 EU를 탈퇴하기 전후에도, 볼프강 틸만스를 비롯해 아니쉬 카푸어, 데미안 허스트, 라이언 갠더 등이 소셜미디어로 혹은 매스미디어의 취재에 응하며 자신의 지론을 펼쳤다. 2004년에 페이스북이 2006년에는

트위터가 서비스를 개시한 영향이 클 것이다. 정치적 의식이 높은 아티스트가 늘었다기보다는, 이들 소셜미디어의 보급에 따라 아티스트의 정치적 의식이 가시화되고, 널리 공유하기 쉽게 되었다는 편이 옳을지 모른다.

그렇긴 해도, 개인적으로는 정치적인 주제를 다룬 작품이 과거와 비교해 확실히 늘어나고 있다는 느낌이다. 이런 변화는 언제부터였을까? 정치적·사회적 대사건이라면 어느 시대든 일어났다. 20세기만 해도 제1차 세계대전·러시아 혁명·세계 공황·제2차 세계대전·홀로코스트·냉전·수차례에 걸친 중동전쟁·인종차별·공민권 운동·베트남 전쟁·문화대혁명·5월 혁명·닉슨 쇼크·이란 이라크 전쟁·체르노빌 원자력 발전 사고·천안문 사태·베를린 장벽 붕괴·걸프 전쟁·소련 해체·홍콩 반환… 현대미술은 이러한 20세기에 태어나 자라났으니, 세계적인 대사건의 영향을 받거나 또는 그것을 주제로 하는 작품이 만들어지는 것은 당연하다고도 할 수 있다.

그중 제2차 세계대전을 예로 들어보자. 이것이 20세기의 최대, 최악의 사건이라는 것에 이론을 제기할 사람은 없을 것이다. 1939년에서 1945년 사이에 사망한 군인과 민간인의 수는 5,000만~8,000만 명.[35] 이런 엄청난 규모의 재앙이 이후 아트의 양상에 영향을 주지 않을 수는 없다. 특히 독일에서는 '나치 독일의 대두를 허용하고, 홀로코스트를 일으킨 나라'라는 오명을 씻기 위해 1955년부터 도큐멘타가 시작되었고, 이후 아트 현장에서 매우 중요한 역할을 수행하고 있다. 도큐멘타에 대해서는 7장에서 자세히 다루도록 하겠다.

그럼, 제2차 대전 이후의 20세기 대사건은 무엇일까? 후세 역사가들

의 판단을 기다리는 것이 옳을지 모르겠지만, 역시 냉전 구조의 붕괴와 세계화의 시작이 아닐까 한다. 그렇다면, 제2차 대전이 종식된 1945년 이후의 '빅 이어'라 부를 수 있는 해는 (서양 사람들의 정치·문화적 의식을 바꾼 1968년을 제외하면) 1989년인 셈이다. 앞의 장에서 밝혔듯 장 위베르 마르땅이 「대지의 마술사들」 전을, 얀 후트가 「오픈 마인드」 전을 세상에 던진 해이다.

그리고 같은 해에, 예술 세계에는 또 하나의 상징적인 사건이 일어났다. 소설가이자 극작가, 시인인 사뮈엘 베케트가 타계한 것이다. 어째서 현대미술 저널에서 문학가의 이름이? 라고 의아해할 수도 있겠지만, 잠시만 더 이야기를 들어주었으면 한다.

1989년, 거장 베케트의 죽음

베케트는 1906년 아일랜드 더블린에서 태어났다. 1920년대 후반과 1937년 이후는, 전쟁 중일 때를 제외하면 대부분 파리에서 생활했다. 『율리시스』나 『피네간의 경야』로 현대문학을 혁신한 제임스 조이스의 문하생으로 있었고, 작품을 쓸 때는 영어와 프랑스어, 두 가지 언어를 사용했다. 전쟁 중에는 프랑스 레지스탕스

사뮈엘 베케트.

운동에 참여했고, 종전 후 집필활동을 재개했다. 3부작 소설 『몰로이』, 『말론, 죽다』, 『이름 붙일 수 없는 것』을 출간한 것은 1950년대의 일이

다. 이 3부작을 집필하던 중, '기분 전환'을 위해 썼다는 희곡 『고도를 기다리며』가 1952년에 발표되고, 이듬해 연극으로도 대성공하면서 문학·연극계에서의 위상은 확고해졌다. 1969년에는 노벨 문학상을 수상하기도 했다.

베케트의 인생은 전쟁과 냉전 종식까지의 20세기와 거의 겹친다고 해도 틀린 말이 아닐 것이다. 어느 작품에서나 탄생과 죽음 사이의 허공에 매달린 인간의 실존을 주제로 삼고 있는데, 그러한 생사관은 아일랜드 신교도였던 가정환경과 어머니와의 갈등, 친족과 친구의 거듭된 죽음, 그리고 특히, 비참했던 전쟁 체험에 의해 형성되었다고 한다. 베케트는 문학이나 연극뿐 아니라 다른 장르의 예술가에게도 광범위하게 큰 영향을 미친 거장이다. 한국이나 일본에서는 대체로 연극인에게만 알려져 있지만, 유럽과 미국, 특히 서구의 제대로 된 지식인 중에서 베케트를 읽어본 적이 없다는 사람을 찾기는 어려울 것이다.

마르셀 뒤샹과는 체스 친구였다. 파리에 살던 예술인 중에서는 프랜시스 피카비아나 바실리 칸딘스키와도 친분이 있었다. 1961년 파리 오데옹 극장에서의 〈고도를 기다리며〉 공연에서는 알베르토 자코메티가 무대미술을 맡기도 했다.

유일한 영화 작품인 〈필름〉(1965)에는 버스터 키튼이 출연했다(키튼 이전의 주연배우 후보는 찰리 채플린이었다). 막스 에른스트와 결혼하기 이전의 페기 구겐하임과는 한때 애인 관계였다. 베니스에 있는, 후일 자신의 이름을 붙인 미술관이 되는 건물을 자택으로 소유했던 전설적인 컬렉터이다.

영화계에서는 바로 장 뤽 고다르가 이 위대한 작가를 향한 편애를 숨

기지 않았다. 〈메이드 인 USA〉(1966)부터 〈필름 소셜리즘〉(2010)에 이르기까지의 작품에 베케트의 문장을 인용했는데, 1998년에 완성한 대작 〈영화사〉에는 그의 산문 작품『이미지』(1956)의 책 표지가 등장한다. 1983년의 〈미녀 갱 카르멘〉에서는, 정신병원에 수용된 전직 영화감독으로 출연한 본인이 타자기를 사용해 'mal vu'라는 문자를 남기기도 한다. 산문시『Mal vu mal dit』(잘 못 보이고 잘 못 말해진)에 대한 언급이다.

음악가 중에는 살아생전 베케트를 연모했던 모턴 펠드먼이 관현악곡 〈사뮈엘 베케트를 위하여〉(1987)를 작곡했다. 필립 글래스는 베케트의 희곡『연극』(1963~1964)이나『동반자』(1980) 등에 음악을 입혔으며, 하이너 괴벨스도 극음악에 베케트의 문장을 인용하고 있다. 개빈 브라이어스는 2012년에 〈The Beckett Songbook〉이라는 신곡을 발표했고, 쿠르탁 죄르지는 베케트가 죽기 전에 마지막으로 지은 시「어떻게 말해야 할까」에 곡을 붙였다. 이외의 음악가 중에서도 다카하시 유지, 발레리 아파니시예프, 브라이언 이노, 칼 스톤 등이 베케트의 팬인 것으로 알려져 있다.

무용계에서는 이리 킬리안, 윌리엄 포사이드, 마기 마랭 등의 쟁쟁한 안무가들이 베케트의 작품을 바탕으로, 혹은 영감을 받아 작품을 창작하고 있다. 베케트 본인도 무용으로 간주할 수 있는 TV 작품인 〈쿼드〉를 만들었다.

문학이나 연극에 미친 영향에 대해서는 워낙 광범위하기 때문에 언급 자체를 생략할 수밖에 없겠지만, 베케트가 동시대와 후대에 미친 영향이란 가늠할 수조차 없다. 물론 현대미술계에도 크게 영향을 주었지만, 그에 관한 설명을 시작하기 전에, 먼저 베케트 수용의 변천에 대해

다루려 한다. 그의 생전과 사후로, 즉 1989년을 경계로 베케트 작품의 해석과 받아들여지는 방식은 큰 폭으로, 그리고 결정적으로 바뀌어 버렸다. 연출가이자 비평가인 타키 요스케는, 2016년에 발행한 『(불)가시의 감옥; 사뮈엘 베케트의 예술과 역사』에 다음과 같이 기술하고 있다.

> 1960년대부터 1980년대까지, 오랫동안 '부조리극의 걸작'이라는 꼬리표 아래 형이상학적이고 난해한 것으로 이해되던 베케트 극에 대한 접근이, 베케트 사후인 90년대 이후 180도로 그 방향을 바꿨다. 이 극들(특히 『고도를 기다리며』)은 글로벌화된 세계의 다양한 위기적 상황(전쟁, 재해, 경제적 폭력, 지방의 피폐, 미래 없는 젊은이들, 기타)을 제대로 비추는 역사의 거울로서 놀랍도록 실감나는 장면으로 연기되었고, 그로 인해 현대사회를 사는 사람들의 실존을 가두던 여러 가지 '불가시의 감옥'을 드러나게 했다.[36]

『사라예보에서 고도를 기다리며』

그 전형적인 예가, 비평가 수전 손택이 공연한 〈고도를 기다리며〉이다. 손택은 1993년 보스니아 헤르체고비나 전쟁이 최고조일 때, 세르비아 군에 의해 포위된 사라예보로 날아가 현지의 배우들을 모아 〈고도를 기다리며〉를 연출해 무대에 올렸다. 후일 『사라예보에서 고도를 기다리며』라는 에세이를 발표했는데, 거기에 이렇게 썼다.

> 40년 전에 쓰인 베케트의 연극. 그것은 마치 사라예보를 위해,

또한 사라예보에 대해 쓴 것만 같았다. (…) 〈고도를 기다리며〉의 공연은, (…) 연극 관객에게 더 다른 의미가 있었다. 희곡 『고도를 기다리며』가 유럽이 낳은 위대한 연극 작품이라는 것, 그리고 사라예보 시민 자신이 유럽 문화의 일익을 담당하고 있다는 것이다. (…) 문화, 어디에서 태어났건 진지한 문화는, 인간 존엄의 한 표현이다 - 용감하고, 금욕을 견뎠다고 자부하고, 혹은 분노하면서도, 사라예보 사람들은 그러한 것들의 상실을 통감하고 있다.[37]

손택은 '세르비아인, 크로아티아인과 무슬림 보스니아인의 오랜 증오가 전쟁의 원인'이라는 주장은 '침략자의 프로파간다'라고 일축한다. 서로 다른 민족 간의 결혼은 지극히 당연한 일이며, 배우를 모아 보면 '결과적으로 섞이게' 되는데, 출연자들은 '사이좋게 지냈다'고 썼다. 걸림돌이 되었던 것은 민족 문제가 아닌 현실 문제였다. 사라예보는 봉쇄되었고, 연습은 어둠 속에서 불과 서너 개의 촛불과 손택이 가져온 손전등 불빛만을 의지해 진행할 수밖에 없었다. 저격을 피해 가며 극장으로 오는 배우들은, 식량부족에 인한 영양실조와 매일 계속되는 물 나르기로 피로가 누적돼 있었다. 심리적인 스트레스도 컸다. 극장을 오갈 때는 저격에 대비해야 하고, 포탄의 파열음이 들리면 가족이 사는 집에 폭탄이 떨어진 게 아닌가 하는 불안에 떨어야 했다. 그럼에도 연습은 계속되었고, 약 한 달 뒤, 〈고도를 기다리며〉는 간신히 막을 열었다. 조명은 무대 위에 올려둔 12개의 촛불이 전부였다. 손택은 앞의 에세이를 다음과 같이 끝맺고 있다.

그 회 공연의 마지막 장면이었던가. - 8월 18일 수요일 오후 2시 - 고도 씨가, 오늘은 올 수 없지만, 내일은 꼭 가겠다고 했다는 전령의 말에 뒤이은 블라디미르와 에스트라곤의 길고 비극적인 침묵 속에서, 나의 두 눈이 눈물로 따끔거리기 시작했다. (배우) 벨리버도 울고 있었다. 객석은 쥐 죽은 듯 조용했다. 들리는 것은, 극장 밖의 소리뿐이었다. - 거리를 돌진하는 유엔군 차량, 그리고 저격의 폭음.[38]

주지하듯, 베케트의 원작에는 스토리라고 할 만한 이야기는 없다. '고도'라는 이름을 가진 누군지도 모를 어떤 이를, 오로지 계속 기다린다는 내용이다. 연극사상 굴지의 명작에만 수많은 해석이 나오는데, 이 작품에 대한 새로운 해석은 끊임없이 생겨난다. 세계적인 베케트 연구의 권위자인 다카하시 야스나리는 '아직까지도 새로운 해석을 생성하고 흡수해 버리는 거대한 블랙 홀로 존재한다는 것이야말로, 이것이 아직도 걸작/문제작이라는 증거이다'라고 이야기한다.[39] 이어 다카하시는, 『고도를 기다리며』의 본질에 대해 주인공 두 사람의 이름을 인용해 다음과 같이 쓰고 있다.

『고도를 기다리며』에는 어떠한 갈등도 없다. 따라서 어떠한 해결도 없다. (…) 이것은 필연적인 결과라고밖에 말할 수 없다. 왜냐하면, 베케트에게 있어서 아무런 갈등도 해결도 없는 것, 고고가 말하는 '아무 일도 일어나지 않는' 것, '해야 할 일이 아무것도 없는' 것이, 인간의 운명 또는 삶의 원형이며, 디디가 말한 대로

이 '본질은 변하지 않는' 것이다.[40]

'해야 할 일이 아무것도 없다'는 인간의 운명. 이 보편적인 주제가, 손택의 공연에서는 전쟁이라는 비정상적인 상황에서 개별적이고 구체적인 해석과 연출에 의해 변주되었다. 사라예보에 있어서 기다리고 있는 '고도'란 누구인가? 정전 합의인가, 나토의 공습인가? 물자인가 부흥인가 정신적 지원인가? 여기에서도 해석은 다양할 수 있겠지만, 중요한 것은 손택과 같은 지식인이 재앙에 빠진 사람들을 위해서, 다른 곳도 아닌 재앙의 현지에서, 베케트를 매개로 한 표현 행위를 실행했다는 자체이다. 타키 요스케의 말처럼 연극 〈고도를 기다리며〉는 글로벌화된 세계의 여러 위기 상황을 반영하기 위해 공연되었다. 바꿔 말하면, 베케트의 거대한 세계관에 내포되고 예견되었던 '여러 위기 상황'이, 1989년 이후, 거장의 죽음과 함께 봇물 터지듯 세상에 흘러나왔다는 것이다. 사라예보는 그 한 예에 불과하다.

디스토피아화 하는 세계에서

앞에서 '천안문 사태·베를린 장벽 붕괴·걸프 전쟁·소련 해체·홍콩 반환' 등 1989년 이후에 일어난 세계적 사건들을 열거했는데, 이처럼 날짜를 특정할 수 있는 큰 사건 외에도, 다양한 요인이 복잡하게 얽혀, 언제부턴가 우리의 일상을 갉아먹게 된 사건도 많다. 인구증가에 따른 에너지 소비의 증가·에너지 소비 증가에 따른 지구 온난화·지구 온난화에 의한 자연재해 증가·그 결과인 재해 난민의 발생·자원 쟁탈

이 확대된 내전이나 전쟁·내전과 전쟁에 의한 난민의 발생·난민이나 물자의 이동에 따른 팬데믹(전염병의 세계적 유행)·인터넷 보급과 디지털 디바이드·금융공학의 발달과 경제 격차의 확대·격차가 일으킨 계급 간─인종 간의 충돌·이민이나 타민족에의 차별이나 증오 범죄의 격화·증오를 부추기는 포퓰리즘 정치가의 선동·소셜미디어 보급에 따른 사람들의 (접속이 아닌) 분단·다발적 테러·반지성주의의 대두·지구 온난화의 부정 등 모든 것은 복잡하게 얽혀있고, 모든 인과가 문제를 더욱 복잡하게 만든다.

이들 '여러 위기 상황'에 반응해 여러 장르의 표현자들이 베케트를 소환했다. 그 이전에도 거장 베케트는 다양한 예술 표현에 영향을 주었지만, 1989년 이후는 '인간의 운명', 그것도 구체적이면서 비참한 운명에 베케트적 세계관이 겹쳐지게 된다. 현대미술도 예외는 아니다.

현대미술에 있어서는, 1950년대 말부터 1970년대에 걸쳐, 유행이라 불러야 할 정도로 베케트 붐이 일었다. 막스 에른스트(1891년생), 재스퍼 존스(1930년), 로버트 라이먼(1930년) 등이 베케트의 문장을 작품집에 인용하거나 게재했다.

1960년대에 일세를 풍미했던 미니멀리즘과 컨셉추얼리즘(개념미술) 작가들은, 본인이 인정하든 그렇지 않든 '베케트의 영향을 받았다'고 비평가들에 의해 결정지어졌다. 솔 르윗(1928년생), 로버트 모리스(1931년), 에바 헤세(1936년), 로버트 스미스슨(1938년), 리처드 세라(1938년), 브루스 나우만(1941년), 댄 그레이엄(1942년) 등, 이미 세상을 떠난 사람도 생존해 있는 사람도 있지만, 현재는 모두 거장이라 불리는 작가들이다. 요소를 없앨 수 있을 만큼 없애는 미니멀리즘 스타일은, 과연 베케

트의 압축된 문체와 공통되는 것이 있다. 컨셉추얼리즘으로 분류되는 많은 작가들이 베케트의 사상에 심취해 있던 것도 사실이다. 다만 그 사상이란, '부조리'로 표현되는 생사관이나, 언어와 의미와 말의 관계에 대해서 등, 보편적·사변적인 것에 한정되는 경우가 대부분이었다.

그런데, 1989년 이후, 제2의 베케트 붐이라 불러야 할 사태가 일어나고 있다. 크리스찬 볼탄스키(1944년생)·조셉 코수스(1945년)·윌리엄 켄트리지(1955년)·자넷 카디프(1957년)·레이몬드 페티본(1957년)·토니 아워슬러(1957년)·도리스 살세도(1958년)·엘름그린&드라그셋(1961&1969년)·우고 론디노네(1964년)·데미안 허스트(1965년)·도미니크 곤잘레스 포에스터(1965년)·더글러스 고든(1966년)·제라드 번(1969년)·스티브 맥퀸(1969년)·덩컨 캠벨(1972년)·폴 챈(1973년) 등, 제2차 세계대전 이후에 태어난 세대가 잇달아 베케트의 영향을 공언하고, 영향을 발견할 수 있는 작품을 발표하거나 혹은 베케트의 희곡 작품을 연출하고 있다. (마지막으로 이름을 거론한 폴 챈은, 2005년 허리케인 '카트리나'의 강타로 수몰당한 뉴올리언스에서, 2007년에 〈고도를 기다리며〉를 공연했다) 대부분이 베케트적인 디스토피아, 즉 유토피아와는 정반대의 세계로 변해버린 현대사회의 상황에 반응하고 있다.

각 아티스트와 베케트와의 관계는 다양하지만, 모든 것을 기록할 수는 없으니, 한 작품만을 선택해 소개하도록 하자. 동물의 사체를 포르말린에 담그는 등의 센세이셔널한 작풍이나, 작품이 극히 고액으로 거래되는 것으로 화제의 스캔들을 몰고 다니는 인기 작가 데미안 허스트가, 「Beckett on Film」이라는 프로젝트의 의뢰로 만든 작품 〈Breath〉(숨)다. 원작은 전편 25초(대본에는 35초)에 불과해, 모르긴 몰라도 역사상

가장 짧은 연극작품일 것이다. '온갖 잡다한 쓰레기가 널려있는 무대'에서, '희미하고 짧은 비명' 뒤 숨소리가 들리고, 처음과 '똑같은' 비명으로 끝난다(화질은 좋지 않지만, 유튜브에 영상[41]이 올라 있다).

허스트는 거의 예외 없이 죽음을 주제로 삼는 작가이며, 그 점에서 베케트적인 세계관과의 친화성은 높다. 이 작품에서는 베케트의 대본이 상당히 충실하게 영상화되었는데, 주목해야 할 것은 '온갖 잡다한 쓰레기가 널려 있는' 모습이다. 색조는 전체적으로 새하얗고, '쓰레기'는 현대적인 의료기구가 대부분임을 보는 즉시 알 수 있다. 들것 · 바퀴 달린 왜건 · 농반* · 양동이 · 주사기 · 약병 · 모니터 · 키보드 · 쓰레기봉투 등이 지진이나 폭격이 지나간 것처럼 흩어져 있다. 비명과 숨소리를 배경으로, 어둠에서 페이드인(fade-in)한 영상은 천천히 회전하다가, 다시 어둠으로 페이드아웃 해 간다.

고독하게 태어나 고독하게 죽어가는 개인도 상상되지만, 전장 의료나 팬데믹 치료 등, 오히려 큰 재앙을 연상하는 사람이 더 많지 않을까? 어지럽게 널려있음에도 섬뜩할 정도로 청결해 보이는 기구에서는, 비인간적인 관리가 진행됐던 폐쇄병동 등도 상기할 수 있을 것이다. 작품이 발표된 것은 2000년이지만, 지금에 와서 생각해 보면, 그 후의 미국 동시다발 테러나 후쿠시마 원전 사고, 그리고 또 일어날 믿지 못할 일들을 예언하고 있는 것도 같다.

오늘날, 즉 1989년 이후, 2001년의 9.11 테러와 2011년의 3.11 일본대지진을 거쳐 지금에 이른 시대의 세계는, 명백하게 디스토피아로 변

———
* 농반: 외과용 의료기구의 하나_역자주

해가고 있다. 전부라고는 할 수 없지만, 적지 않은 예술가가 그 상황을 민감하게 포착해 작품화하고 있다. 미술사에 대한 언급이니 선행 작품의 참조니 할 때가 아니지 않을까? 디스토피아가 되어가는 세상에 경종을 울리고, 디스토피아화에 대항하는 일이 현대미술에 주어진 급선무가 아닐까?

하지만, 앞의 항에서 마지막에 '지금의 아티스트는 이전의 아티스트와는 크게 다르다'고 쓴 것은, 그것만을 가리키는 것은 아니다. 논하고 싶은 것은 보다 근원적인 것이다. 현대미술과 친숙하지 않은 분들은 (어쩌면 친숙한 분들도) 모르실 수도 있지만, 아티스트의 역할과 행위는, 이전과는 결정적으로 달라졌다. 그렇다면 달라진 현재의 그것이란 어떤 것일까?

뒤샹의 '변기'의 끝에

2017년은 현대미술에 있어 매우 기념할만한 해였다. 꼭 100년 전에, 마르셀 뒤샹이 〈샘〉*이라는 제목의 작품으로 현대미술의 개념을 뿌리째 뒤엎은 해이기 때문이다. 2004년 12월, 터너상의 발표에 앞서 진행된 설문조사에서, 아티스트·큐레이터·갤러리스트·비평가 등 영국의 미술 전문가 500명은 '가장 막강한 영향력을 가진 20세기 현대미술 작품'으로 〈샘〉을 선정했다. 오늘날의 현대미술에 있어 〈샘〉이야말로 가장 중요한 작품이라는 미술계의 공통된 인식을 보여주는 증거라 할 수 있다.

득표율은 64%로 당당히 1위. 2위는 파블로 피카소의 〈아비뇽의 처녀들〉(42%), 3위는 앤디 워홀의 〈마릴린 먼로 두 폭〉(29%), 4위는 피카소의 〈게르니카〉(19%), 5위는 앙리 마티스의 〈붉은 아틀리에〉(17%)였다. 데미안 허스트·데이비드 호크니·트레이시 에민 등의 아티스트

* 〈Fountain〉을 '분수'라고 번역해야 한다는 주장도 있지만, 관례에 따라 '샘'이라 한다._역자주

들은 단 한 명도 마티스에게 표를 던지지 않았다. 분석을 의뢰받은 테이트 갤러리의 전 큐레이터 사이먼 윌슨은 "10년 전이라면 피카소나 마티스가 1위였을 것이다. 충격적인 결과지만 나는 놀라지 않았다. 이 시대의 아티스트에게는 뒤샹이 전부다. 그들이 생각하는 현대미술이란 다름 아닌 바로 그러한 것이며, 지금의 시대에 터너상을 받게 될 작품도 마찬가지다."[42]라고 이야기한다.

마르셀 뒤샹. 또 하나의 자아 '로즈 세라비'로 분장한 모습.

아무리 봐도 예술 작품일 수 없다

현대미술사를 복습해 보자면, 〈샘〉은 1917년 4월, 뉴욕의 독립 미술가 협회가 주최한 공모전에 출품되었다. 협회는 보수적인 전미 디자인 아카데미에 반대하는 그룹이 결성한 것으로, 입회비 1달러와 연회비 5달러만 지불하면 누구에게나 무심사로 2개의 작품을 전시할 수 있는 권리가 주어졌다. 그러나 이 작품은, 협회의 이사 10명의 투표 결과, 전시 거부라는 수모를 겪게 된다. 조각을 표방했으나, 'R. MUTT'라는 사인만 남긴 도자기제 남성용 소변기였기 때문이다. 칼빈 톰킨스가 저술한 방대한 전기『마르셀 뒤샹』에 따르면, 협회 이사장은 언론 성명에서 '아무리 봐도 예술 작품일 수 없다'라고 했다 한다.

'R. MUTT(리처드 머트)'는 예명으로, 사실 소변기는 뒤샹과 그의 친구 둘이 전시회 개막 일주일 전에 J. L. 모트(Mott) 철공소의 쇼룸에서

〈샘〉, 1950년(1917년 원작의 복제). 마르셀 뒤샹.
필라델피아 미술관 소장.

구입한 것이었다. 뒤샹은 소변기를 자신의 아틀리에로 가져가, 당시 인기 있던 신문 만화 〈머트와 제프〉(Mutt and Jeff)에서 착안해 만든 가짜 사인과 제작연도인 '1917'이라는 숫자를 적었던 것이다. 당시, 음담패설을 비롯한 저급 소재란 현대와는 비교할 수 없을 만큼 금기였고, 톰킨스에 따르면, 변기는 일반 가정

용 신문에서는 그 이름조차 사용할 수 없었다고 한다. 아트라 하면 회화와 조각이 전부였고, 사진이 겨우 인정되느냐 마느냐 하던 시대에, 많은 이사들이 곤혹감을 느꼈을, 아니, 불쾌감을 느꼈을 것은 상상하기 어렵지 않다.

게다가, 소변기를 사러 간 세 사람은 모두 협회의 이사였다. 즉 이것은 주도면밀히 기획된 음모이자 장난이었던 것이다. 협회의 무심사라는 방침을 시험하기 위해, 라기보다는 협회의 주류파를 도발하고, 조소하기 위한 계획을 실행에 옮긴 것이다.

톰킨스는, 뒤샹 무리들이 주류파 인사들의 '심각한 체하는 태도가 마음에 들지 않았을 것'이라고 추측했다. 추측이 맞는지 아닌지는 어찌 됐든, 계획은 보기 좋게 성공했다. 이사회의 표결이 끝나자마자 뒤샹과 그의 친구들은 이사직을 사임했다. 그리고 다음 달, 자신들이 발간하는 소책자에 사진가인 알프레드 스티글리츠가 촬영한 〈샘〉의 사진과 「리처드 머트 사건」이라는 제목의 무기명 기사를 게재한다. 스캔들은 결정적인 계기가 되었다.

그 후, 현대미술은 '뭐든 다 됨'이 되었다. 회화, 조각, 사진에 더해, 오늘날에는 비디오, 사운드, 설치, 퍼포먼스 등 온갖 것들이 현대미술 작품으로 인정되고 있다. 작품의 소재나 주제도 당시와는 비교도 안 될 만큼 폭넓어졌다. 뒤샹은, 아트를 더할 나위 없이 자유롭고 재미있게 만든 반면, 터무니없이 난해한 것, 어쩔 수 없이 독선적인 것으로도 만들었다는 점에서 공과 죄가 상반되는데, 이러한 옥석 혼합의 기원은 분명히 이 〈샘〉에 있다. 그렇다고 1917년이 지나자마자 바로 오늘날과 같은 상황이 된 것은 아니다.

뒤샹 연구의 전문가로 2016년 7월에 『마르셀 뒤샹과 미국』이라는 수작을 간행한 히라요시 유키히로는, 자신이 큐레이션하고, 2004년에 일본 국립 국제미술관에서 개최한(그 후, 요코하마 미술관으로 순회) 「마르셀 뒤샹과 20세기 미술」 전의 카탈로그에 "뒤샹은, 1950년대 후반에 '발견'된 것으로, 적어도 1970년대 전반까지는, 그 수용이 크게 흔들렸었다"[43]라고 썼다. 뒤샹은 지금은 '현대미술의 아버지'로 불리지만, 그러한 평가가 고착된 것은 사실 불과 수십 년 전의 일이다. 히라요시는 "실제로 그 수용 방법이란 각자 어긋나 있다."[44]고 이어 쓰고 있다. '아버지'에게는 많은 자식과 손자가 있지만, 각자의 아버지상은 미묘하게 다른 듯하다.

1887년에 태어난 뒤샹은 30대 후반 이후에는 작품을 발표하지 않아, 이른바 잊힌 존재가 되었다. 2012년에 전기 작가 톰킨스가 재미있는 일화를 공개한 바 있다. 1965년 즈음, 『타임』지의 자사 출판사인 타임라이프사가 톰킨스에게 아티스트의 전기 시리즈에 뒤샹의 책을 추가하고 싶다는 의뢰를 타진해 왔다고 한다. 제1권이 레오나르도 다빈치, 제2권이 미켈란젤로, 제3권이 들라크루아, 그리고 제4권에 뒤샹이라는 이야기였다. "기겁할만한 라인업이군." 하고 톰킨스는 생각했다.

첫 미팅 때, 책에 수록이 가능한 사진 이미지가 뭐가 있을지에 관한 질문을 받았다. 톰킨스는 "지금은 잘 모르겠고, 이번 주 금요일에 마르셀을 만날 거니까, 그때 물어볼게요."라고 대답했다. 그 자리는 얼어붙었고, 톰킨스는 순간 깨달았다. 타임라이프사의 스태프는 모두, 뒤샹은 이미 죽었다고 생각했던 것이다![45]

레디메이드에 의한 극적 변화

당시의 뒤샹은 그런 존재였다. 하지만 '발견'된 이후의 영향은 굉장하다. '저급 소재'에 관한 이야기를 해보자면, 피에로 만초니가 1961년에 자신의 대변을 90개의 통조림통에 채운 〈아티스트의 똥〉을 발표했고, 앤디 워홀은 1960년대 초와 1970년대 말에, 보행자가 자유롭게 오염시킬 수 있도록 길거리에 방치해 둔 〈소변 회화〉나, 구리 안료를 바른 캔버스를 젊은 스태프나 지인들에게 방뇨시킨 〈신화 회화〉 시리즈를 제작했다. 안드레 세라노는 1987년, 자신의 소변 속에 가라앉힌 그리스도 십자가형을 촬영해 〈소변 그리스도〉(Piss Christ)라고 이름 지었고, 나중에는 자신의 대변 사진도 개인전에 전시했다. 1998년 트레이시 에민은, 보드카 빈 병, 담배꽁초, 콘돔, 피 얼룩이 묻은 속옷 등이 어지럽게 널린 침대 위에서 며칠을 보낸 뒤의 자신의 방을 그대로 옮긴 〈My Bed〉를 발표했다. 터너상 후보가 되기도 한 이 작품은, 2014년 7월의 크리스티 런던 옥션에서 254만 6,500만 파운드(약 50억 원)에 낙찰됐다.

예를 조금 더 들자면, 아이다 마코토는 1998년에 〈스페이스 똥〉이라는 회화를, 2003년에는 〈조몬식 괴수의 똥〉*이라는 입체 작품을 만들었다. 히라카와 노리토시는 2004년 프리즈 아트 페어에, 젊은 여성에게 매일 자신의 배설물을 바닥에 놓아두게 하고, 여성과 배설물, 거기에 그녀의 항문을 접사 촬영한 사진을 동시에 전시하는 작품을 출품했다(노파심에서 덧붙이자면, 사전부터 특수한 식이요법을 병행했기 때문에, 냄새는 생기지 않아서 위생 문제도 해결했다고 한다). 테렌스 고는 자

* 조몬: 일본의 신석기시대 중, 기원전 1만4000년부터 기원전 300년까지의 시기_역자주

신의 대변을 안에 넣고 금으로 도금한 오브제 설치물을 2007년 아트 바젤에 출품했는데, 작품은 50만 달러(약 6억 9천만 원)에 팔렸다. 마우리치오 카텔란은 2016년, 〈아메리카〉라는 제목의 18K 순금 변기를 구겐하임 미술관 화장실에 설치해 관람객들이 사용하게 했는데, 나중에 미술관이 트럼프 대통령에게 이 작품의 대여를 제안해 화제가 되기도 했다. 이젠, 하드웨어에서 소프트웨어의 시대로…라는 식의 고약한 농담은 그만두겠지만, 변기에서 파생된 인간의 생리현상에 관한 작품은 이이외에도 셀 수 없이 많다. 현대미술은 이제, 그로테스크한, 성적인, 변태적인, 심지어 폭력적인 작품도 당연한 것이 되었다(뒤샹 본인이 〈정액회화〉를 만들었다는 사실도 그의 사후에 밝혀졌다. 실물은 일본의 토야마현미술관에 소장돼 있다).

작품의 주제 혹은 소재로서의 음담패설의 해방도 중요하지만, 〈샘〉스캔들에는 또 하나의 큰 의의가 있다. '레디메이드'의 인지와 그 인지에 따른 작가 역할의 극적인 변화이다. 거듭 말하지만, 오늘날의 아티스트는 과거와 크게 다르다. 그 변화는 〈샘〉으로 대표되는 뒤샹의 레디메이드 작품에 의해 일어났다.

레디메이드(ready made)란 대량생산된 기성품을 이용한 오브제 작품을 말한다. 뒤샹 본인이 기술한 바에 따르면 이 '명안'을 1913년에 생각해 냈다. 첫 시도는 나무로 된 부엌용 스툴 의자에 자전거 바퀴를 거꾸로 붙인 것이다. 그러나 이 시점에서는 레디메이드라는 개념이 아닌 '이러한 표현 형식을 나타내기 위해서'였고, 이 말을 사용한 것은 1915년에 눈을 치우는 삽을 사 와, 〈팔이 부러지기 전에〉라 명명했을 때의 일이라고 한다. 그때, 그 기성품을 선택함에 있어 '어떠한 미적 즐거움에

도 결코 좌우되지 않았다'고 뒤샹은 강조하고 있다. "이 선택은 시각적 무관심이라는 반응과 동시에 좋은 취미든 나쁜 취미든, 취미의 완전한 결여 (…) 실제로는 완벽한 무감각 상태에서의 반응에 기초했다."[46]라고 한다.

가장 중요한 것은 레디메이드는 작가에 의해 선택되고 명명되어야 비로소 성립한다는 것이다. 앞서 이야기한 '리처드 머트 사건'이라는 제 목의 무기명 에피소드는 무기명인 만큼 뒤샹이 썼다는 증거는 없다. 하 지만 뒤샹의 전기 작가 톰킨스는 '이 서명에 기록된 사고방식은 분명 뒤 샹의 것'이라고 판단하고 있다. 중요한 부분을 발췌해 보자.

머트 씨가 자신의 손으로 직접 샘을 만들었는지 아닌지는 아무 래도 상관없습니다. 그는 그것을 선택한 것입니다. 생활에서 매일 사용하는 평범한 도구를 선택해 새로운 제목과 견해를 제시하고, 쓸모 있는 것이라는 의미가 사라질 수 있도록, 이 오브제에 대한 새로운 사고방식을 창조해 낸 것입니다.[47]

생산에서 선택으로

선택하고, 이름을 붙이고, 새로운 견해를 제시한다. 이 획기적인 발상 을 미학자이자 미술사가인 티에리 드 뒤브는 '레디메이드를 앞에 두고, 관중 쪽이 작가보다 선택이 늦었다는 점을 제외하면, 작가는 관중과 다 른 위치에 있지 않다. 작가는 완전히 완성된 물체를 선택하고, 판단을 내리고, 그것을 예술이라 명명한다. 관중은 그것을 재차 판단하고, 재

차 명명한다. 누구나 레디메이드를 선택할 수 있으며, 이를 위해서는 어떠한 습득도, 어떠한 기술적 수완도, 규칙이나 관례에 대한 어떠한 복종도 필요치 않다'[48]라고 부연 설명했다. 현대미술 작품은 몇몇의 천재가 창조해 내는 것이 아닌, 선택, 판단, 명명에 의해 누구라도 만들어 낼 수 있다는 말이다. 예를 들면 내가, 1,000원 균일 가게에서 팔고 있는 무언가, 예를 들어 화장실 휴지를 선택해, 그것을 아트라고 판단하고 〈샘가〉라는 이름을 붙이면, 그것은 현대미술 작품이 된다. 물론, 관중이 어떻게 판단할지는 전혀 별개의 이야기다. 대부분의 사람들은 그것을 어이없는 장난쯤으로 여길지도 모르겠다.

평론가 보리스 그로이스도 이 사고방식을 시인하며 "과거 수십 년 사이에 예술 행위 그 자체 또한 큰 변화를 거쳐 오고 있다. (⋯) 예술가는 이상적인 예술 생산자에서, 이상적인 예술 감상자로 변모했다."라고 이야기한다.[49]

실제로, 마르셀 뒤샹 이래, 늦어도 1950~60년대 팝아트 이후, 예술가의 자기 이해는 이미 생산자의 그것이 아니다. 예술가란 우리의 문명에 의해 끊임없이 창출된 매스미디어의 내부를 항상 순환하고 있는 기호와 이미지와 사물을 관찰하고, 해석하고, 비평하는 자인 것이다. (⋯) 오늘날의 첨단적인 예술이 무엇보다도 비판적이고 비평적 이려는 사실만으로도, 예술가들의 태도가 생산자로서의 그것에서 감상자로서의 태도로 바뀌었음은 분명하다. (⋯) 오늘날의 예술가는 더 이상 생산하지 않거나, 혹은 적어도 생산하는 것이 가장 중요한 일이 아니다. 예술가는 선별하고 비교하며,

단편화하고 결합하며, 특정한 것을 문맥 안에 넣거나 다른 것을 제외한다. 달리 말하면, 오늘날의 예술가는 감상자의 비판적 · 비평적인 시선, 분석적인 시선을 자기화하는 것이다.[50]

오늘날의 예술가는 더 이상 만들지 않는다. 회화나 조각과 같은 전통적인 매체에서조차 현대 아티스트가 행하는 것은 선택이다. 1961년, 일찍이 뒤샹은 다음과 같이 이야기했다.

어째서 '만들다'일까요? '만들다'란 뭘까요? 무언가를 만들다, 그것은 파란색 튜브 물감을, 빨간색 튜브 물감을 선택하는 것, 팔레트에 조금 그것들을 올리는 일, 항상 일정량의 파랑을, 일정량의 빨강을 선택하는 것, 그리고 늘 화폭 위에 색을 얹을 장소를 선택하는 일입니다. 그것은 항상 선택하는 것입니다. 마찬가지로, 선택할 때는 물감을 사용할 수도 있고, 붓을 사용할 수도 있습니다. 하지만 기성품도 사용할 수 있습니다. 기성품은, 기계든 타인의 손에 의해 만들어졌든, 이렇게 표현해도 괜찮다면, 이미 만들어져 있는 것이고, 그것을 자신의 것으로도 할 수 있습니다. 선택한 것은 당신이니까요. 선택은 회화에 있어서는 중요한 일이며, 예사롭기까지 한 일입니다.[51]

반복하지만, 뒤샹의 레디메이드는 훗날의(20세기 중반 이후의) 작품의 모습을 결정적으로 변혁했다. 네오다다도 팝아트도 미니멀아트도 뒤샹의 획기적인 발상 없이는 있을 수 없었을 것이다. 그중에서도 뒤샹

에게서 가장 큰 영향을 받아, 그 사상과 함께 현대미술계를 근본적으로 바꾼 것이 콘셉추얼아트(개념미술)다. 지금까지의 현대미술사를 통틀어 다른 분야의 운동이나 이념과 대등하게 취급되는 뛰어난 사상들은 수없이 많이 생겨났다. 그러나 오늘날의 작품, 즉 현대미술은 모름지기 컨셉추얼아트여야 하며, 실제로 그렇게 되어 있다. 현대미술은 일단 컨셉추얼한 아트라고 정의할 수 있다. 그렇다면 그건 어째서일까?

"뒤샹 이후의 모든 예술은 개념적이다."

앞서 사뮈엘 베케트의 영향을 받은 전후 태생의 아티스트의 필두에 조셉 코수스의 이름을 거론했다. 하지만, 1945년 1월생으로 엄밀히 말하면 전쟁 중에 태어난 코수스는 다른 작가들과는 그 위치를 꽤 달리한다. 루트비히 비트겐슈타인의 철학과 뒤샹의 발상에서 영향을 받았고, 베케트뿐 아니라, 정신분석의 창시자인 지그문트 프로이트나, 『특성 없는 남자』를 쓴 소설가 로베르트 무질의 텍스트를 인용한 작품도 만들고 있다. 언어의 지시 대상이나 의미의 생성이라는 문제를 지속해서 다루는 작가로, 베케트에 대한 관심도 그 언어관에 있음이 분명하다. 다른 전후 태생의 작가들이, 타키 요스케가 말한 '여러 위기 상황'에 대응할 형태로 베케르를 인용·응용하고 있는 것과 비교해 보면, 어떤 의미에서 훨씬 원리적이고 사변적이다. 2010년에 베케트의 작품명 두 개를 엮은 〈Texts (Waiting for−) for Nothing, Samuel Beckett, in Play〉라는 작품을 발표했는데, 이것도 원리적으로 사변적인 작품이다.

코수스는 1965년, 약관 20세에 〈하나이면서 셋인 의자〉를 발표했

〈하나이면서 셋인 의자〉, 조셉 코수스, 1965년.

다. 뒤샹의 〈샘〉이나 앤디 워홀의 〈캠벨 수프 캔〉과 함께 현대미술을 해설하는 책에는 '반드시'라고 해도 좋을 만큼 다뤄지는 작품이다. 구성 요소는 진짜 의자, 그 의자의 사진, 사전의 '의자'라는 항목을 확대 복사한 글이다. 타이틀의 '하나'는 진짜 의자를 가리키는 것인지, 아니면 3가지 구성요소가 어울려 하나의 의자라는 말인지, 사전의 정의는 어디까지 정확한지, 그 정의에서 진짜 의자를 떠올릴 수 있는 것인지…, 그렇게 생각하기 시작했을 때, 당신은 이미 이 작품이 제공하는 '개념적 사고의 즐거움'이라는 감미로운 함정에 빠져 있다.

의자의 개념이란 무엇인가. 현실 사물의 개념화는 어디까지 정확하게 할 수 있는가. 이러한 물음 안의 '개념', '개념화'가 바로 '콘셉트', '콘

셉추얼'이며, 코수스는 일약 콘셉추얼아트의 기수가 되었다. 물론, 그 명칭이 탄생한 것은 조금 더 후의 일이다. 『콘셉추얼아트』의 저자 토니 고드프리는 다음과 같이 기술하고 있다.

널리 인정받는 형태로 이 용어가 사용된 최초의 글은, 1967년 미술 잡지 『아트 포럼』에 발표된 아티스트 솔 르윗의 「콘셉추얼아트에 관한 패러그래프」이다. 이를테면 "콘셉추얼아트에 있어서는 관념 혹은 개념이 작품의 가장 중요한 측면이다. 작가가 현대미술의 개념적 형태를 다룰 경우, 모든 계획 수립이나 결정은 미리 끝낸 상태이고, 실행은 피상적인 행위에 불과하다는 것이다. 관념이 작품을 만드는 기계가 된다." [52]

코수스는 자신의 에세이 『철학 이후의/철학에 의한 예술』에서 다음과 같이 이야기하고 있다.

수정하지 않은 레디메이드에 의해서 작품은 언어의 형식에서 무엇을 말하고 있는지 그 초점을 바꾸었다. 즉 작품의 본질을 형태학의 문제에서 기능의 문제로 바꾼 것이다. 이 변화—'외견'에서 '관념'으로의 변화—는 '모던'아트의 시작이자, 개념미술의 시작이었다. (뒤샹 이후의) 모든 예술은 (본래) 개념적이다. 현대미술은 개념적으로만 존재하는 것이기 때문이다. [53]

거기에, 1990년대 중반, 이 옛 '기수'는 자신 있게 이렇게 덧붙였다.

〈하나이면서 셋인 의자〉를 발표한 지 30년이라는 시간이 흐른 뒤였다.

> 예술이란 단순한 스타일이 아닙니다. 나는 스타일에 갇혀있던 예술의 해방을 시도했습니다. 예술이란 고가의 장식품인지, 아니면 철학 등의 여타 지적 장르에 비견될 수 있는 진지한 활동인지, 그것을 물었던 것입니다. 그 해답은 30년이 지난 지금, 분명해졌다고 생각합니다.[54]

맞는 말이다. 해답은 분명해졌다. 이제 현대미술은 생산하는 것이 아닌, 선택·판단·명명에 의한 진지한 지적 활동이 되었다. 그러므로 현대미술은 콘셉추얼하다. 현대미술 작품은 더 이상 값비싼 장식품이 아니다. 불행히도 세상 사람들 대부분은 그렇게 여기고 있지만.

6장
관람객

능동적인 해석자란?

감상자의 변모

아티스트는 더 이상 만들지 않는다. 현대미술 작품은 고가의 장식품이 아니다. 이런 시대에 감상자 또한 예전과 같을 리 없다. 그럼 어떻게 달려졌을까?

5장에서 인용했던 미학자이자 미술사가인 티에리 드 뒤브, 그리고 비평가인 보리스 그로이스의 말을 한 번 더 짚어보자. "레디메이드를 앞에 두고, 관중 쪽이 작가보다 늦는다는 점을 제외하면, 작가는 관중과 다른 위치에 있지 않다."(티에리 드 뒤브). "예술가는 이상적인 예술 생산자에서, 이상적인 예술 감상자로 변모했다."(보리스 그로이스).

즉, 아티스트는 감상자와 같은 위치에 있다. 아니, 이런 표현은 아티스트가 마치 후퇴한 것처럼 들릴지도 모르겠다. 실제로는 오히려 관중 쪽이 진보하고 있다(혹은 '진보되고 있다'). 그로이스는 위의 말에 이어 다음과 같이 이야기한다.

"모든 사람이 예술가가 되어야 한다."라는 요셉 보이스의 전제가 그의 시대에서 유토피아적으로 들렸다면, 오늘날의 우리는, 모든 사람이 점점 더 예술가여야 하는 사태에 직면해 있다. (…) 예술적 행위라는 것이 오로지 예술의 생산에서 예술의 선별로 바뀌고 있는 지금, 감상자는 예술을 선별함으로써 자동으로 예술가가 되는 것이다.[01]

그리고 "이제는 더 이상 감상자가 예술가를 판단할 수 없다. 왜냐하면, 비판하고 선별하고 단편화하고 결합함으로써, 감상자는 예술가와 같은 일을 하고 있기 때문이다."[02]라고 결론짓는다. 우리 감상자들은, 이제 예술가와 다를 바 없다는 것이다.

'창조적 행위는 아티스트만으로 이루어지지 않는다.'

20세기 후반에 들어서면서 여러 문화예술 장르에서 수용자의 중요성이 주창되어 왔다. 『장미의 이름』 등의 소설로 알려진 철학자 움베르토 에코는 1962년에 간행한 『열린 작품』이라는 예술론에 "작가는 향유자가 완성시켜야 할 작품을 제시한다."[03]라고 썼다. 일차적으로는 세리 음악*과 같은 현대 음악을 염두에 두고 쓴 문장이지만, 책 전체를 통해 시적 언어, 시각예술, 나아가 TV 실황방송에 대해서도 논하고 있다.

1967년, 철학자이자 비평가인 롤랑 바르트는, 오노레 드 발자크의

———
* 세리 음악: 현대 음악 분야의 하나. 음렬에 기초하여 만든 음악_역자주

중편소설『사라진느』의 분석으로 시작되는『저자의 죽음』이라는 제목의 에세이를 펴냈다.[04] 그 안의 "텍스트란, 무수히 많은 문화의 중심에서 온 인용의 직물이다."라는 유명한 구절은, 뒤샹의 레디메이드 사상을 바로 떠올리게 한다. 그 '다원적인 텍스트'를 수렴하는 쪽은 "저자가 아니라, 독자이다."라고 바르트는 말한다. 덧붙이자면, 비평가 미야카와 아츠시는 「인용에 대하여」라는 논문에서 '그(=뒤샹)는 변기를 인용한 것이다'[05]라고 쓴 바 있다.

철학자 미셸 푸코는 1969년, 「저자란 무엇인가」[06]라는 리포트를 발표했다. 첫머리에 '누가 말하든 상관없지 않나?'라는 베케트의 문장이 인용된 이 리포트는, 담론의 세계에 국한된 이야기로, 독자에 관한 직접적 언급은 없지만, '누가 그것(발언)을 자신의 것으로 소유할 수 있는가?'라는 물음을 통해, 독자의 상대적인 중요성을 시사하고 있다.

작가와 감상자에 관해서라면, 1957년의 뒤샹의 발언도 잊지 말아야 한다. 휴스턴에서 열린 미국 예술연맹 집회에서의 짧은 강연에서 언급된 것이다. 이후 뒤샹의 아내 티니는, "생각을 먼저 해 뒀던 걸까요, 머릿속에 대략 정리가 되어 있었다고 생각합니다."라며, 남편이 힘들이지 않고 초고를 써냈다고 증언했다.[07] 강연은 "두 가지 중요한 요소, 작품 창조의 두 극에 대해 고찰해 봅시다. 한쪽은 작가, 그리고 다른 쪽은 감상자인데, 후자는 머지않아 후세라는 존재가 됩니다."라는 명언으로 시작해 다음과 같이 결론짓는다.

요컨대, 창조적 행위는 아티스트만으로는 이루어지지 않습니다. 감상자가 작품 내부의 특질을 해독하고 해석함으로써 작품이

374

바깥세상과 접촉할 수 있도록 해주고, 이 과정을 통해 창조적 행위에 자신의 공헌을 보태는 것입니다. 이 일의 최종적인 판단은 후세가 내릴 것이며, 때때로 잊힌 아티스트를 되살릴 때 훨씬 더 자명해질 것입니다.[08]

능동적인 해석자

뒤샹이나 슈퍼스타 철학자들이 말하고자 하는 바는 매우 단순하다. 작품은 그 자체로는 완결되지 않는다. 제작자가 만든 후에 감상자가 감상하지 않으면 안 된다. 예술만이 아니라, 모든 표현의 운명은 '얼마나 보느냐(읽느냐, 듣느냐, 체험하느냐)'에 달렸으니, 단순할 뿐 아니라 당연한 일이라 생각된다. 철학자 자크 랑시에르는 2008년에 발행한 『해방된 관객』에서 한 걸음 더 나아간 형태로 이 논의를 진전시켰다.

> 관객은 관찰하고, 선택하고, 비교하고, 해석한다. 자신이 보고 있는 것을, 다른 무대 위에서 혹은 다른 종류의 장소에서 이미 보았던 수많은 것들과 결합시킨다. 그리고 자기 눈앞에 있는 시의 구성요소를 사용해 자신의 시를 짓는다. 퍼포먼스를 자기 나름대로 수정함으로써 거기에 참여한다. (…) 이렇게 해서, 관객은 거리를 둔 관객인 동시에 제시된 스펙터클의 능동적인 해석자가 되는 것이다.[09]

'무대'나 '퍼포먼스'라는 단어를 사용한 것에서 알 수 있듯이, 이것은

연극적 스펙터클에 관해 쓴 논고이다. 주목해야 할 것은 '참여'라는 문구. 뒤샹이 쓴 '공헌'보다도 이해하기 쉬우며, 게다가 참여하기 위한 구체적인 방법을 바로 앞에 적어놓았다. 다만 여기에서 말하는 '참여'는, 이른바 참여형 연극이나 참여형 작품과는 직접적인 관련이 없다. 좀 더 정확히 말하면, 랑시에르의 의론은 참여형 작품을 분석·검토·비판하기에 적합한 이론적 틀이며, 비슷한 예로 클레어 비숍이 2012년에 펴낸 『인공 지옥: 참여형 아트와 관객의 정치학』이 있지만, 랑시에르의 주장이 보다 기저(基底)적이며 원리적이다. 아트를 포함한 다른 예술 장르에도 적용될 만한 견해라 할 수 있다.

그렇긴 해도, 이 또한 얼핏 전혀 새로운 주장처럼은 안 느껴진다. 고전적이라 해도 좋을, 혹은 보편적 진리라 할 정도로 널리 공유된 예술 수용의 한 방법이 아닌가 하는 생각이 든다. 그렇다면 어째서 랑시에르는 이런 글을 썼을까?

그것은, 랑시에르가 '교육'이나 '지성의 평등'을 중요한 주제로 다루는 사상가이며, 이전에는 당연하게 여겨졌던 '예술가(제작자)는 감상자(수용자)보다 우월하다'는 도식을 깨뜨리고 싶어 했기 때문이다.

> 학생은 교사로부터, 교사 자신이 모르는 무언가를 배운다. 그가 그것을 배우는 것은, 탐구하고, 그 탐구를 확인하도록 강요하는 교사의 지배 결과이다. 그러나 학생은 교사의 지식을 배우는 것이 아니다. (…) 관객들이 갖는 공통 능력은, 그들이 어떤 집단의 구성원이라는 자격에서 오는 것이 아닐뿐더러, 어떤 특별한 형태의 양방향성에서 오는 것도 아니다. 그것은 각자가 각각의 방

법으로 자신이 느껴 얻은 것을 번역하고, 그것을 특이한 지적 모험으로 연결하는, 누구나가 갖고 있는 능력이다. (…) 모든 관객은 모두 자신이 보고 있는 무대의 배우이며, 모든 배우, 모든 활동적 인간은, 자신이 연기하는 무대의 관객이다.[10]

학생=관객은 스스로의 능력으로 자신을 해방시켜야 한다. 『해방된 관객』에서 가장 중요한 것은 '능동적인 해석자'라는 말이다. 수동적으로 보거나 듣는 것만으로는 부족하다. 관객은 능동적으로 변해야 하며, 그렇게 됨으로써 '수용자<제작자'라는 계층 구조를 무효화할 수 있다.

이어 랑시에르는 예술가가 만들어내야 할 '새로운 지적 모험을 번역할 새로운 고유 어법'에 대해 언급하며, 예술가와 감상자 쌍방에 의한 공동체 결성과 해방을 선언한다.

그것(=새로운 고유 어법)은 관객이 능동적인 해석자 역할을 연기하며, 그들 자신의 번역을 다듬음으로써 '이야기'를 자신의 것으로 만들고, 거기에서부터 그들 자신의 이야기를 엮을 것을 요청한다. 해방된 공동체는, 이야기꾼과 번역가의 공동체인 것이다.[11]

참으로 멋진 선언이다. 그렇다면, '능동적인 해석자'가 되기 위해서는 도대체 어떻게 해야 할까?

'느끼다'란 무엇인가

현대미술 입문서를 펴보면, 보통 "마음을 열고, 느끼는 대로 작품에 다가가면 됩니다."라고 쓰여 있다. 이러한 입문서는 강경파(?) 전문가에게는 모진 평판을 듣기 일쑤다. '느끼다'가 아니잖아, 현대미술사를 배워야지, 라고 말이다.

하지만 나는, '느끼는 대로'는 꽤 괜찮은 조언이라고 생각한다. 감상할 때 인간은 느끼는 것밖에 달리 할 일이 없기 때문인데, 문제는 '느끼다'란 무엇인가라는 점이다. 시끄럽다 · 조용하다 / 밝다 · 어둡다 / 멀다 · 가깝다 / 크다 · 작다 / 네모나다 · 동그랗다 / 하얗다 · 빨갛다 · 검다 / 덥다 · 춥다 / 뜨겁다 · 차갑다 / 아프다 / 달콤하다 / 맵다 / 쓰다 / 냄새난다 등등… 이것들은 모두 감각기관이 수용하는 정보나 자극에 의해 생기는 '느낌', 즉 1차적이고 반사적인 '지각'이다.

다음으로 상쾌하다 / 좋다 / 우울하다 / 기분 나쁘다 / 아름답다 / 못생겼다 / 평범하다 / 촌스럽다 / 사랑스럽다 / 흐뭇하다 / 얄밉다 / 화난다 / 기쁘다 / 웃기다 / 슬프다 / 외롭다 / 공감하다 / 반감을 느끼다 등의 '느낌'이 있다. 1차적인 '지각'에 비해, 이것들은 지각한 대상이 자신에게 어떻게 다가오는지를 판단하고 해석한 2차적이고 감정적인 '인지'이다.

이러한 지각이나 인지는 그러나, 양쪽 모두 대부분 자동적 혹은 수동적으로 생겨나는 것일 것이다. '능동적'이라고는 생각할 수 없다. 대체, 능동적으로 지각되거나 인지되는 것이란 존재하는 것일까? 여기에서, 뒤샹이 언급한 유명한 말들을 몇 개 인용하려 한다. 먼저 1954년, 비평가 알랭 주프루아와의 인터뷰에서 나온 발언이다.

인상주의가 도래한 이후, 시각적 작품은 망막에 머물러 있다. 인상주의, 포비즘, 큐비즘, 추상회화 등도 어김없이 망막적인 회화이다. 색채 반응 운운하는 물리적 배려 탓에, 뇌 조직의 반응은 2차적인 것으로 폄하되고 있다. (…) 초현실주의의 최대 장점은 망막적 만족, '망막에서의 휴식'을 버리려 했다는 점이다.[12]

다음으로는, 1955년에 당시 구겐하임 미술관의 관장이었던 제임스 존스 스웨니와 가진 대담에서의 발언이다.

저는, 회화는 표현 수단이지, 목적이 아니라고 생각합니다. 표현 수단의 하나일 뿐, 삶의 궁극적인 목표는 아닙니다. 색채도 마찬가지입니다. 회화에서의 표현 수단 중 하나이지, 최종적인 목적은 아닙니다. 다시 말해, 회화는 단순히 망막적 혹은 시각적이어서는 안 됩니다. 회화는 회색의 물질, 즉 우리의 지성에 관여해야 하며, 순수하게 시각적이기만 해서는 안 됩니다.[13]

'망막적 회화'에 대해 더욱 자세히 이야기한 것이 1967년, 평론가 피에르 카반과의 대담에서다.

쿠르베 이후, 회화는 망막을 향한 것이라 믿어져 왔습니다. 모두가 거기에서 틀렸던 거죠. 망막의 스릴이라니! 예전에는, 회화는 좀 더 다른 기능이 있었습니다. 그것은 종교적으로도, 철학적으로도, 도덕적으로도 존재할 수 있었습니다. 저에게 반망막적인

태도를 취할 기회가 있었다고는 해도, 그것은 그다지 대단한 변화를 가져다주지 않았습니다. 금세기 전체가 완전히 망막적인 것이 되어 버린 거지요. 초현실주의자들이 거기에서 벗어나고자 약간의 노력을 기울인 것 말고는요. 게다가 그들이라고 해서 그다지 벗어나지는 못했어요.[14]

쿠르베는 전에도 잠깐 언급했지만, '사실주의의 거장'이라 불리는 화가 귀스타브 쿠르베를 말한다. 19세기 프랑스에서, 아카데미가 지배하는 보수적인 화단에 반발해, 역사화라 칭하며 시골 마을 서민들의 장례식을 그린 〈오르낭의 매장〉이나, 우의화라 자칭해 자기 생애에 영향을 준 인물들이 자신의 작업실에 모여 있는 모습을 담은 〈화가의 아틀리에〉 등으로 화단의 빈축을 산 작가다. 그중 놀라운 것은 다리를 벌린 여성의 하

〈세상의 기원〉,
귀스타브 쿠르베,
1866년.

380

반신을 클로즈업해 그린 것인데, 따라서 거뭇한 음모와 여성의 성기가 그대로 드러난 〈세상의 기원〉이다. 물론 당시에는 대중에게는 작품이 알려지지 않았고, 여러 사람의 소유를 거쳐, 1955년에 정신분석학자 자크 라캉의 수중에 들어가게 된다. 라캉의 사후, 유족이 상속세 대신으로 오르세 미술관에 작품을 양도하면서 가끔 공개되기도 하는데, 그때마다 자신의 국부를 내보이는 여성 퍼포머가 나타나는 등의 소동이 벌어지곤 한다.

뒤샹은 쿠르베의 도발적인 소재가 아닌, 그 사실적인 묘사를 염두에 두고 '망막적'이라 불렀을 것이다. 1954년의 발언에서는 '인상주의가 도래한 이후'였던 시점이, 13년 후의 발언에서는 '쿠르베 이후'라는 시점으로 역사를 거슬러 올라간 것은, 쿠르베 쪽이 '인상주의, 포비즘, 큐비즘, 추상회화' 보다도 명쾌한 예라고 생각했기 때문일지도 모른다.

'망막적'인 회화에 대한 지적

뒤샹은 과학자는 아니었으니 '망막'과 '회색의 물질(뇌)'은 비유로 받아들여야 할 것이다. 오늘날에는 해부학자나 신경학자들에 의해 망막과 뇌의 이원론적인, 즉 단순한 역할분담설이 부정되고 있다. 신경생물학자인 세미르 제키에 따르면, "시각 세계의 영상이 망막 위에 '각인'된 뒤 '보기 위한 피질'로 보내지고, 그곳에서 정보를 '받아' 해독 및 분석된다는 견해는 완전히 잘못된 것"[15]이라고 한다.

망막은 뇌 속의 선조 피질, 혹은 단순히 V1이라 불리는 대뇌 피질의 특정 부분과 연락하고 있다. 눈의 해부학적 구조는 카메라와 매우 흡사

한데, 망막은 시각 신호의 필터 역할을 한다. 원래 '피질 망막'이라 불렀던 V1은, 망막으로부터 보내진 색, 광도, 움직임, 형태, 깊이 등의 시각 신호를 '마치 중앙 우체국처럼' 주위의 여러 시각 영역에 배분한다. 이 서로 다른 시각 처리 시스템이 병렬적으로 작동해, 늦어도 80밀리초(1000분의 1초) 이내에 통일된 시각 이미지가 뇌 안으로 영상을 연결한다.

"이제는 시각 세계의 영상이 망막에 각인된 후, 시각 뇌의 한 영역인 V1으로 보내지고, 그곳에서 '보다'라는 것이 성립되며, 해석은 별개의 다른 피질에서 행해진다는 사고방식은 과거의 것이 되었다. 뇌는, 눈에 비치는 광경 속의 각기 다른 속성을, 시각 뇌 안의 각각 다른 영역으로 배분해 다루고 있다는 보다 새로운 개념으로 이행하고 있다."[16]는 것이다. 세미르 제키는 또한 "뇌는, 뇌에 도착하는 끊임없이 변화하는 정보 중 가장 기본적인 것을 파악하면서, 연속적인 시각 영상으로부터 물체 및 상황의 본질적 특징을 잡아내고 있다."[17]는 설명도 덧붙이고 있다.

일본의 정신내과 의사 이와타 마코토는 좀 더 명쾌하게 표현하고 있다.

> 망막(눈)의 기능만으로는, 사람은 '보다'라는 행위를 할 수 없다. 카메라든 안구든, 필름이나 망막은 외부 세계를 비추고 있을 뿐이며, 뇌가 이 비친 것들을 보지 않으면 아무것도 보이지 않는다. 외부 세계의 사물을 보고 있는 것은 뇌이지, 결코 눈이 아니다. 시각이 받아들이는 것은 빛에 관한 정보의 단편이며, 이것을 연결해 하나의 정리된 정보로 구성하는 것은, 우리 뇌의 작용에 달려있다.[18]

따라서 뒤샹이 말하는 망막적 회화*도, 사실은 뇌 속에서 처음으로 형상을 만든다. 망막과 뇌는 비유적 표현이라고 한 까닭이 여기에 있다. 그리고 '순수하게 시각적'인 회화에 이의를 제기한 뒤샹은, 뇌 안에서 자동적·수동적인 반응으로 생기는 감정적 판단 또한 '망막적'인 범주로 간주해 미리 단죄하고 있다. 역시 '능동적'인 무언가가 필요한 것이다. 그것은 당연히, 자동적인 지각이나 수동적인 인지를 뛰어넘는 지적인 리액션이나 행동일 것이다.

하지만 뒤샹 이후의 현대미술에는 난해한 작품이 적지 않다. '물어볼 데가 없다', '어떻게 받아들여야 할지 모르겠다', '좋은지 나쁜지 판단이 안 선다'라는 소리를 자주 듣는다. 능동적으로, 지적으로 해석하려 해도, 어디서부터 손을 대야 할지 모르는 감상자가 대부분이 아닐까?

그것은, 감상하는 작품에 대한 지식이나 정보가 충분히 주어지지 않았기 때문일 것이다. 선택하고 판단하고 명명하려면, 혹은 비판하고 선별하고 단편화하고 결합하기 위해서는, 그 대상에 대해 잘 알아야 한다. 대상에 대해 안다는 것은, 이 책의 서론에서 던졌던 물음과 직결된다. '현대미술의 가치란 무엇인가?'라는 질문이다.

아티스트의 창작 동기란?

가장 먼저 생각해야 할 것은 창작의 이유이다. 아티스트는 어째서 창작하는가? 깊이 생각할 것도 없이, 이는 쉽게 짐작할 수 있다. 만들고 싶

* 옵티컬 아트(Optical Art): 시각적 착시 현상. 광학적. 추상미술의 한 현상.

으니까. 재밌으니까. 성취감이 생기니까. '유명해지고 싶다', '돈을 벌고 싶다', '모두에게 칭찬받고 싶다'라는 다소 불순한 동기도(예를 들어, 5장에서 소개한 미스터 브레인워시처럼) 있을지 모르지만, 우선은 아이들 놀이처럼 순수하게 즐겁기 때문에 창작한다는 작가가 대부분이 아닐까 한다. 자기 뇌의 보상체계에 단순한 쾌감을 주는 것이다.

실제로 많은 표현 활동가들이 이와 유사한 발언을 쏟아내고 있다. 예를 들면, 피터 브룩(연출가)은 "연극은 놀이다.", 가와기타 한데이시(도예가)는 "예술이란 원래 놀이다.", 프랭크 게리(건축가)는 "건축이란 공간 안에서의 놀이다.", 막스 자코브(시인, 화가)는 "아트는 유희다. 의무화하는 자는 안쓰럽다!", 미하일 바리시니코프(무용가)는 "모든 예술의 본질은, 쾌락을 주는 데서 쾌락을 느끼는 것이다."라고 각각 이야기했다.

그렇다면, 현대미술을 작품으로 보이게 하는 최소의 조건은 무엇일까? 1960년대에 일세를 풍미했던 미니멀아트의 대표적 아티스트 중 한 명이며, 이름난 논객이기도 했던 도널드 저드가 1966년에 한 말이 널리 알려져 있다. "누군가가 자신의 작품은 아트라고 하면, 그것은 아트이다."[19] 이것이 레디메이드 시대의 아트에 대한 가장 기본적인 정의다. 하지만 이것만으로는 그다지 도움이 안 된다. 정의로서는 옳을 수 있지만, 아트의 질이나 가치는 전혀 보증하지는 않는다.

희대의 큐레이터 얀 후트는 "좋은 작품은 답을 주지 않는다. 질문을 던진다."라는 명언을 남겼다. 이 말이 시사하는 바는 뚜렷하다. 뛰어난 현대 아티스트는 감상자에게 질문을 던진다는 것이다. 그렇다면, 자신이 보고 있는 작품이 어떤 질문을 던지고 있는지 찾아내지 않으면 안 된다.

그러나 이마저 작품 감상이 익숙하지 않은 이들에게는 쉽지 않을 수 있다. 하지만 포기하기엔 이르다. 질문을 유추해 낼 방법은 있다. 아트 작품을 몇 개의 유형으로 분류해 보는 것이다. 여기서 분류란, 회화, 조각, 영상, 설치 등과 같은 미디어의 분류가 아니다. 팝아트, 미니멀아트, 관계미술 등과 같은 이즘(유파)의 분류도 아니다. '즐거움'으로 작품을 만드는 아티스트가, 어떠한 욕망을 품고, 어떻게 욕구를 채우고자 하는지를, 몇 가지의 동기를 가정해 헤아려 내는 것이다.

내 생각에, 동기는 일곱 가지로 분류할 수 있다. 반대로 말하면 창작의 동기는 이 일곱 가지에 있다. 하지만 이에 대해 자세히 이야기하기 전에, 현대미술을 구성하는 세 가지 요소에 관해 언급하고자 한다. 이 세 가지 요소가 일곱 가지의 동기와 밀접하게, 그리고 불가분하게 연결되어 있기 때문이다.

현대미술의 3대 요소

현대사진의 거장으로 꼽히는 아티스트 스기모토 히로시는 일찍이 나와의 인터뷰에서 다음과 같이 이야기해 주었다.

> 시각적으로 어떤 강한 것이 존재하고, 그 안에 사고적인 요소가 중층적으로 들어가 있는 것이, 현대미술의 2대 요소이다.[20]

내 나름대로 이 말을 정리해 보니, '임팩트·콘셉트·레이어가 현대미술의 3대 요소'라는 말로 정리되었다. 나는 이것을 2대 요소가 아닌, '시각적으로 어떤 강한 것', '사고적인 요소', '중층적'의 세 가지로 나누고 싶다. 중층적인 것이 반드시 사고적인 요소라 한정할 수 없으며, 이후 설명하겠지만 레이어를 작품 이해의 단서로 삼고 싶기 때문이다. 또한 스기모토는 사진을 주요 매체로 삼는 작가이기에 '시각적'이라는 표현을 쓰고 있지만, 현대미술에는 음악·음식·냄새 등, 시각 이외의 감

〈Go'o Shrine/적절한 비율〉,
스기모토 히로시, 2002년.

각에 호소하는 작품 또한 즐비하므로 '감각적인 임팩트'라고 바꿔 말하고 싶다. 즉, 강렬한 감각적 임팩트와 고도로 지적인 콘셉트를 하나 혹은 여러 개 함축시켜, 관객을 콘셉트로 안내하기 위한 장치를 중층적으로 갖춘 작품이 뛰어난 현대미술이다.

스기모토는 뒤샹피언(뒤샹 주의자)을 자칭하는 작가다. 그만큼 현대미술사에 관한 지식이 해박하고, 작품은 일본 미술사를 포함해, 선행 작품을 토대로 한 것이 많다. 2010년의 세토우치 국제예술제에서는, 폐교의 정원에 〈말하는 삽〉, 〈세계의 기분〉, 〈세계의 선택지〉라는 제목의 '잡다한 레디메이드 작품'을 늘어놓아 보는 이를 힘 빠지게 하기도 했다. 어떤 작품이었는지 설명하는 것도 바보 같아 보일 듯하니, 적당히 상상해 주기 바란다.* 뒤샹도 말장난이나 농담을 좋아하는 작가였지만, 100년 뒤 그 계보를 잇겠다는 거장은 창작의 자세뿐만 아니라 말장난에서도 뒤샹피언인 모양이다.

이런 스기모토가 현대미술사를 언급하지 않는다는 것은 다소 흥미롭다. 이전에도 말했듯, 아트월드의 사람들은 으레 작품이 현대미술사의 문맥 안에 어떻게 자리매김하는가를 중요시한다. 이른바 '콘텍스트(문맥) 중시'인데, 스기모토가 이를 언급하지 않는 것은, 실제로 중요하다고 여기지 않거나, 너무 당연해서 구성요소에 추가할 필요도 없다고 판단한 것 중 하나일 것이다. 지금까지, 스기모토를 포함한 주류, 즉 서양의 아티스트는, 뒤샹 이후의 현대미술사, 그리고 뒤샹 이전의 미술사를

* 예를 들어 〈말하는 삽〉은, 일본어로 '말하다(しゃべる)'와 '삽(シャベル)'의 발음이 같은 데서 붙인 제목일 뿐으로, 작품은 그저 여기저기 방치해 둔 삽이나 세탁기 등이었다_역자주

강하게 의식해 자신의 작품에 인용하거나 참조해 왔다. 오늘날, 정확히는 1989년 이후, 그 경향은 조금씩 희미해지고 있는 듯하다. 이는 중요한 문제이기에, 나중에 다시 검토하고자 한다.

현대미술의 3요소: 임팩트 · 콘셉트 · 레이어

임팩트 · 콘셉트 · 레이어는, 물론 아티스트의 창작 동기와 직결돼 있다. 앞의 둘은 거의 창작 동기 그 자체라 불러도 좋을 정도인데, 특히 콘셉트는, 작가에 따라서는 개별 작품에 따라 다르기도 하고, 몇 종류로 크게 구별되기도 한다. 각각의 동기에 관해서는 차후에 설명하겠지만, 지금은 3대 요소란 구체적으로 어떤 것인지, 뒤샹의 〈샘〉을 예로 들어 설명하고자 한다.

먼저 임팩트. 이것은 사람이 지금까지 보거나 듣거나 느끼지 못했던 충격을 가리킨다. 1954년에 결성된 일본의 전위 예술 그룹, 일명 '구체'라 불리는 구체미술협회의 창시자인 요시하라 지로는, '남을 흉내 내지 마라. 지금까지 없던 것을 만들어라'라는 말로 젊은 작가들을 도발함과 동시에 고무했다. 미술사 · 현대미술사는, 요시하라와 같은 철학과 욕망에 이끌려 왔다. 많은 아티스트가 지금까지 보지 못했던 이미지, 듣지 못했던 소리, 체험하지 못한 감각적 자극을 창출해, 현대미술사에 이름을 남기고 싶어 한다. 미술사 · 현대미술사란, 과감한 시도에 실패한 대다수의 시체가 겹겹이 쌓여 있는 황야에서, 극소수의 성공자가 돌연변이 생명체를 만들어낸 잔혹한 도태 진화사와 다름없다.

〈샘〉의 임팩트에 관해서는 설명할 필요도 없을 것이다. 전에도 말했

듯, 미술 작품이라는 것은 회화와 조각뿐이었고 사진이 인정될까 말까 하던 시대에, 기성품, 그것도 소변기가 '작품'이라고 주장된 것이다. 뒤샹 연구의 전문가 히라요시 유키히로는 "출품 당시, 공범인 몇 명의 친구를 제외하면 이것이 뒤샹의 소행임을 알고 있던 인물은 전무했고, 실제로 변기를 본 사람도 거의 없었다. (…) 〈샘〉이 뒤샹의 반예술적 태도와 레디메이드 사상을 세상에 알려 파문을 일으켰다는 전설은, 예술가 뒤샹의 우상화가 구축되면서 함께 다듬어져 온 신화일 뿐이다."[21]라고 했지만, 실제로는 제2차 세계대전 후의 현대미술계에 던져진 충격은 실로 엄청난 것이었다. 현대미술 역사상, 참신함에 있어 뒤샹의 〈샘〉을 이길만한 임팩트를 지닌 작품은 없다.

다음으로 콘셉트. 작가가 호소하고 싶은 주장이나 사상, 지적인 메시지를 말하는데, 이 또한 이해하기 어렵지 않다. 〈샘〉의 경우에는, 물론 '현대미술에서의 기성관념의 타파'와 공모전이라는 기존 제도의 겉과 속을 비웃는 '제도 비판'이다. 소변기라는 시각적 임팩트와 맞물려, 현대미술이 나아가야 할 새로운 길을 개척했다. 그중 하나만 짚어 이야기하자면, 'R. MUTT'라는 서명을 한 것도, 서명만 그려 넣으면 무엇이든 작품이 된다는, 자동적이고 무반성적인 작가들의 잘못된 신앙적 관습을 야유한 것이 틀림없다.

그리고 레이어. 좋은 미술 작품에는 '기성관념의 타파'와 같은 큰 틀의 콘셉트에, 다양한 해석이 가능한 동기나, 별도의 주제를 담은 작은 장치가 겹쳐져 있다. 연극이나 소설의 줄거리나, 음악에서의 모티브와 같은 것인데, 이것이 바로 레이어다. 'layer'는 층이나 지층을 의미하는 영어. 지적·개념적인 요소와 감각적인 요소, 특히 전자가 층을 이뤄 작

품 안에 끼워 넣어져, 큰 테마와 서로 영향을 주고받으며 작품에 깊이를 더해준다. 이렇게 말은 하지만, 이것만으로는 대체 무슨 말인지 잘 이해되지 않을 것이다.

그래서 레이어가 가져오는 효과부터 역으로 생각해 보려 한다. 아티스트가 작품에 끼워 넣은 레이어는, 감상자에게 다양한 것을 상상, 상기, 연상시킨다. 그 결과가 작품 전체의 콘셉트 이해에 도움을 준다. 뒤샹의 말처럼, 창조적 행위는 아티스트만으로는 이룰 수 없다. '감상자가 작품 내부의 특질을 해독하고 해석함으로써 작품이 바깥세상과 접촉할 수 있도록 해주고, 이 과정을 통해 창조적 행위에 자신의 공헌을 보탠다.' 이러한 감상자의 행위에 도움을 주기 위해, 수학의 보조선과 같은 역할을 수행하는 것이 레이어다. 레이어를 어떻게 구축하느냐가 아티스트의 능력을 보여주는 포인트며, 그 솜씨 여부가 작품의 질을 좌우한다. 일반적으로, 좋은 작품은 레이어가 많고, 깊고, 즉 풍부하다. 풍부한 레이어는 작품 자체를 풍부하게 한다.

〈샘〉처럼 단순해 보이는 작품에도, 레이어는 적지 않다. 잠시 이 페이지에서 눈을 떼고 〈샘〉에서 상상, 상기, 연상되는 것들을 열거해 보기 바란다. 색이나 모양이 닮은 것, 기능적인 공통점을 가진 어떤 것, 사람이나 지역이나 사건, 다른 예술 작품 등, 무엇이든 좋다.

〈샘〉의 레이어와 콘셉트

레디메이드는 대량 생산된 공업제품이며, 따라서 〈샘〉은 어쩔 수 없이 포디즘(Fordism)을 떠올리게 한다(포드사가 자동차 조립 공정에 컨베이어

벨트를 도입해 라인 생산을 시작한 것은, 〈샘〉의 발표보다 앞선 1913년이다). 도자기의 흰색은, 현대의 소비자들 전반에게서 나타나는 청결 지향을 연상케 할 것이다. 거기에 'R. MUTT'라는 서명은, 변기의 제조 판매원인 'J. L. 모트 철공소'까지는 아니어도, 당시 대부분의 사람이 알 정도로 인기 있던 만화 〈머트와 제프〉(Mutt and Jeff)를 상기시켰을 것이 분명하다. 이 모든 것들은 '대중의 시대'를 염두하고 있다. 현대미술은, 더 이상 극소수 상류계급의 전유물이 아니다.

소재가 소변기인 점도 중요하다. 이런 것조차 작품이 될 수 있다는 제도에 대한 도발인 동시에, 성적·생리적인 것을 터부시하는 사회통념에 대한 비판으로도 볼 수 있다. 뒤샹 작품의 컬렉션으로 유명한 필라델피아 미술관의 큐레이터 마이클 R. 테일러는, "1910년대의 동성애를 둘러싼 도덕적 위기감 때문이라도, 실행위원회는 변기를 검열할 수밖에 없었을지도 모른다. 당시 남성 공중화장실은 동성애자들의 만남의 장소로 잘 알려져 있었기 때문에, 아마도 위원회는 그 당시 비합법이었던 동성애 서브컬처를 언급하고 있다고 생각한 것이다."[22]라고 추측했다.

남성용 소변기는 적어도 인류의 절반이 신세를 지고 있는 소비재다. 다른 형태의 변기도 즉각 연상될 테니, 변기 전체로는 절반이 아닌 인류 전원이라고도 할 수 있다. 배설이라는 생리현상은 '삶(살아있음)'의 증거나 다름없고, 하반신에서 상기되는 성적 욕망 또한, 모든 인류에게 공통되는 '삶'의 근본이다. 뒤샹은 섹스를 주제로 하는, 혹은 섹스를 시사하는 작품을 다수 만들었는데 〈샘〉도 그중 하나로 볼 수 있다. 어쩌면, '망막적'이라고 비난했던 쿠르베의 〈세상의 기원〉에 대항하는 작품으로, 혹은 그 네거티브로서 하반신과 관련된 변기를 선택했을지도 모른다.

작품명에서 연상되는 것도 있다. 미술평론가 토노 요시아키는 "이것 (=변기)이, 배설기관과 생식기관이 동일한 남자의 성적 영역을 암시하고 있다는 것은, 〈샘〉(파운틴)이라는 그 제목이, 만년필(파운틴 펜), 페니스와의 언어유희를 의심케 하면서도, 넘치는 정액을 내비치고 있다는 것에서, 한층 명확한 의미를 띠고 있다"[23]라고 했다.

뒤샹 자신이 〈1914년의 상자〉라는 작품에 'On n'a que: pour femelle la pissotière et on en vit'라고 쓴 글도 흥미롭다. "사람이 오직 이것밖에 가진 것이 없다면, 그것은 암컷으로서의 남성용 공중화장실이며, 그리고 사람은 그것을 양식 삼아 살아간다."[24] 등으로 번역되는데, 첫머리의 'on n'a que'는 '사람은 페니스를 갖고 있다'를 의미하는 'on a queue'와, 마지막의 'on en vit'은 '그것을 갖고 싶다'를 의미하는 'on envie'와 발음이 같다. 이를 합쳐보면 '우리에게는 페니스가 있다. 공중화장실 같은 암컷이 갖고 싶다'라고도 읽을 수 있는 장난스러운 언어유희이다. 정말로 사람을 갖고 노는 작가다.

아티스트 뒤샹과 다인 센노 리큐의 공통점

100년 후의 우리가 〈샘〉을 보면, 캠벨 수프 캔을 작품화한 앤디 워홀을 비롯해 뒤샹에게서 영감을 얻은 후세의 레디메이드 작가까지도 필연적으로 떠올릴 것이다. 1928년에 태어난 워홀이 1917년에 제작된 작품의 콘셉트 중 하나였을 리는 없겠지만, 〈샘〉을 본 현대의 우리가 〈캠벨 수프 캔〉을 떠올리는 것은 자연스러우며, 거기에는 아무런 문제도 없다고 나는 생각한다. 현대미술뿐만 아니라, 모든 예술 작품에는 이 같은 사

후적인 것에 대한 연상이 담긴 '오독(誤讀)의 자유'가 있다.

한편, 뒤샹이 태어나기 300년 이상 이전 극동의 땅 일본에서, 뒤샹의 레디메이드와 거의 같은 생각을 품은 예술가들이 있었다. '미다테'*를 다도의 세계로 들여온 다인(茶人)들이다. '와비차'**라는 개념을 창출하고 확립한 무라타 주코, 다케노 조오, 센노 리큐 등은 중국 당나라의 다도 도구, 즉 수입 명품만을 늘어놓은 '보물 자랑' 대회로 변질된 다도 세계에 일상의 생활용품을 적극적으로 도입한 인물들이다. 물통으로 쓰이던 호리병이나 어부가 사용하던 어롱을 꽃병으로. 우물의 물을 퍼 올리는 두레박이나, 이민족의 항아리, 화분을 물 주전자로. 이는 보물보다는 아이디어로 손님을 감동하게 했던 것인데, 이러한 것들을 가리켜, 그중에서도 특히 센노 리큐를 뒤샹의 선행자로 평가하는 사람도 있다. 나 또한 소박한 정숙함과 다선일미(茶禪一味)의 개념을 다도에서 실현하고 실천한 리큐는 획기적인 아트 디렉터였다고 생각한다. 하지만 이 천재는 단지 '미다테'를 고르는 것에만 그친 것이 아니다.

리큐에게는 유명한 '나팔꽃 다도회'라는 일화가 있다. 당시에는 진귀했던 나팔꽃이 그의 사저 정원에 화려하고 아름답게 피었다는 평판이 자자했다. 소문은 리큐를 차 스승으로 삼고 있던 도요토미 히데요시의 귀에까지 전해져, 곧바로 리큐의 저택으로 발을 옮기게 했다. 그런데, 막상 정원에는 꽃이 전혀 보이지 않았다. 이상하게 여기며 다실로 들어가 보니, 눈앞의 꽃병에 나팔꽃 한 송이만이 꽂혀 있었다. 나머지 꽃

* 미다테(見立): 본래 다도의 도구로 쓰이지 않던 것을 새로이 도구로 제시하는 일_역자주

** 와비차(侘茶): 당시 서원의 호화로운 다도에 반대해, 간소 간략의 경지. 즉 '와비(간소하고 차분한 정취라는 뜻의 일본어)'의 정신을 중시한 다도 양식_역자주

일본의 다실 인테리어.

들은 모두 리큐가 꺾어버렸다는 것이다. 이것은 현대미술에서의 미니멀아트에 비견되는 미의식으로 평가되기도 한다. 아카세가와 겐페이가 각본을 쓰고, 테시가하라 히로시가 감독한 영화 〈리큐〉는 바로 이 장면에서부터 시작한다. 아카세가와가 영화 완성 후에 저술한 『센노 리큐 무언의 전위』는 이 아티스트의 뛰어난 식견을 곳곳에서 발견할 수 있는 명저이다.

또 다른 일화는 더욱 강렬하다. 한 다도회에서 리큐는 물만 넣고 꽃은 꽂지 않은 꽃병을 손님에게 보여줬다고 한다. 꽃은 당신들의 머릿속에 있으니, 상상해서 감상하라는 것이다.[25] 뒤샹은 눈만을 즐겁게 하는 것이 아니라, 정신 · 지성 · 상상력에 호소하지 않으면 안 된다는 설파로 '망막적 회화'를 비판했다. 이와 마찬가지로 리큐는, 손님의 상상력을 자극하기 위한 목적으로 다실의 취향을 구상하고 만들어냈다. 물론 리큐 또한 명품도 지니고 보물 자랑도 했을 테지만, 취향을 응집해 공들여 완성한 시츠라이*로 손님을 대접하는 다도의 가장 큰 묘미란, 주인과 손님의 상상력을 매개로 한 주고받기, 즉 재치 있는 대화가 아닐까?

사족을 달자면, 일본에서 '인스톨레이션'으로 통하는 '인스톨레이션 아트(installation art)'는, 중국에서는 '장치예술(裝置藝術)', 한국에서는 '설치미술(設置美術)'이라고 부른다. 다도의 '室礼'(시츠라이)는, 원래 장식 · 설치를 의미하는 '設い(시츠라이)'에서 왔을 것이다. 현대미술의 주류는 회화나 조각에서, 영상이나 설치미술로 옮겨가고 있다. 영상은 그

* 시츠라이: 장식 등으로 그 장소에 어울리게 공간을 꾸미는 일. 여기에서는 '다실의 장식'을 의미함_역자주

렇다 쳐도, 다도와 현대미술의 공통점이 여기에서도 발견된다는 점은 매우 흥미롭다.

'죽은 상상력을 상상하라'

상상력을 매개로 한 주고받기. 이것이야말로 (본래의) 다도의 진면목이라고 생각한다. 그리고 이것이 현대미술의 진면목이라고도 생각한다. 다도와 현대미술은 태생부터 다른 것이긴 하지만, 그 발상이나 기법에 있어서는 상통하는 것이 있다.

일본 문화에는 무로마치시대의 무장인 오타 도칸의 황매화 전설('열매 하나 없어 슬프다')*과 같이, 물건이나 말로 숨겨진 의도를 나타내고 또 그것을 읽어내는 게임 같은 기법이 이용되는 경우가 있다. 일본 전통 노래인 가도(歌道)의 혼가도리**처럼, 현대미술 용어를 사용함에 있어 '차용(appropriation)'이라 부르고 싶을 정도로 인용하거나 개작한 것도 있다. 다도에서도 이러한 게임과 같은 방법을 즐기는데, 이 걸개그림과 이 꽃, 혹은 찻잔과 물 주전자를 조합한 주인의 의도를 손님이 읽어내지 못하면 촌스럽다고 여겨질 정도다. 철학자 타니가와 테츠조는 다음과 같이 지적한다.

* 오타 도칸이, 여행 중 갑작스러운 소나기를 만나 농가에 도롱이를 빌리려 들렀으나, 농가에서 나온 처녀가 도롱이가 아닌 한 송이 황매화만을 내밀어 도칸은 내심 화가 났지만, 후일 '몇 겹이나 꽃은 피었으나 황매화의 열매 하나 없어 슬프다'라는 옛 노래를 빌어, 도롱이 하나 가진 것 없는 산간의 가난을 처녀가 그윽하게 대답했음을 깨닫는다는 이야기_역자주

** 혼가도리(本歌取): 옛 노래의 어구 등을 자신의 곡에 도입해 작곡하는 일_역자주

이러한 견지에서 보면, 도구 또한 연출자 겸 주연인 주인에게 협력하는 생명체로서의 의미를 갖는다. 주인 스스로는 말하지 않고, 도구와 도구의 조합으로 이야기하는 것이다. 이 경우에도 물론, 손님은 좋은 협연자로서 주인의 의중을 바로 간파해 적절한 응답을 하지 않으면 연출은 성공할 수 없다.[26]

주인이 '연출자 겸 주연'이고, 손님이 '협연자'라는 부분이 뒤샹과 자크 랑시에르의 의론과 겹치는데, 타니가와는 '그러한 응답은 말로 표현하지 않아도 좋다. 손님이 깊은 감정을 느끼고, 주인이 또 말없이 그것을 감지하는 경우도 있을 것이다. 그것은 그것대로 한층 마음에 스미는 차가 될 것이다'라고 말을 이었다. 그리고 그 예로 자신이 체험한 하라 산케이의 다도회에 대해 기술한다. 산케이 하라 토미타로는 전쟁 전에 사망한 대기업가로, 하라 토미타로가 이름, 산케이는 호이다. 예술가의 후원자로, 또한 요코하마에 고건축을 이축해 '산케이인(三溪園)'이라는 정원을 완성한 것으로 유명하며, 마스다 돈노, 마츠나가 지안과 함께 '근대 삼다인(三茶人)'이라 칭송받던 인물이다.

새벽 5시, 연꽃이 절정인 산케이인 월화전. 연잎과 꽃을 바닥에 깐 밥공기에, 흰밥 위에 연꽃 열매가 들어간 수프를 끼얹은 '정토 밥'이 대접되었다. 마루에 걸린 것은 '내일 아침의 구름이 다른 산을 바라보듯, 난간에 기대어 허무하게 너를 생각하겠지(明朝雲向他山看／応倚闌干帳望君)'라는 단케이묘요우(断谿妙用) 묵적. 옆방으로 들어가니 '면경(面影)'이란 이름으로 각인된 비파가 장식되어 있다.

실은 주인 산케이는, 일주일 정도 전에 장남인 젠이치로를 잃었다.

그 일에 대해서는 아무 말도 없이, 식사와 다도 시츠라이에 모든 것을 표현한 것이다. 타니가와는 고인의 친구였고, 역시 친구이자 『고사순례』(古寺巡礼)와 『풍토』(風土)를 저술한 철학자인 와츠지 데츠로가 동행했다. 다른 날에는 마스다 돈노나 마츠나가 지안 등의 다인들과, 가까운 지인들도 초대받아 비슷한 대접을 받았다. 참으로 가슴 저미는 일화지만, '죽음'은 예술의 역사상 굴지의 주제이기도 하며, 동서고금을 막론하고 죽음을 주제로 한 명작은 늘 존재한다. 그 주제를 표현할 때에는 문자 그대로 시체나 해골을 그리기도 하는 한편, 간접적으로 암시하는 경우도 적지 않다. 고인의 추모를 목적으로 한 산케이의 다도회도, 죽음을 직접적으로 표상하지 않은 예술적 표현으로 볼 수 있다.

영장류학의 제1인자인 마츠자와 테츠로는 인간 이외의 영장류는 (따라서, 아마도 인간 이외의 동물 전반은) 현재만을 살고 있으며, '절망'이라는 개념이 존재하지 않음을 밝혔다.[27] 하라 산케이가 다도회의 주제로 삼았고, 현대미술에서 즐겨 다루는 '메멘토 모리(memento mori, 죽음을 기억하라)'라는 테마는 뛰어나게 인간적인 명제인 것이다. 마츠자와는 또한, 인간을 다른 동물과 구별할 수 있는 것은 상상력이라고 단언했다.[28] 그런 의미에서, 다도나 현대미술이나 극히 인간적인 영위라 할 수 있을 것이다. 덧붙이자면, 현대미술에 지대한 영향을 끼친 사뮈엘 베케트는 '죽은 상상력을 상상하라'라는 말을 남겼다. 아티스트와 감상자가 함께 마음에 새겨야 할 지당한 말이라 생각한다. 현대미술 작품은 모름지기 상상력의 좋은 촉매제가 되어야 한다.

'미술'과 '아트'의 차이*

나는 지금까지 '현대미술'이라는 세상에 익숙한 단어를 쓰지 않고, 모두 '현대아트'라고 표기해 왔다. '미술'이라는 단어가 현대의 작품에는 어울리지 않는다고 생각하기 때문이다. 어찌 되었건, 현대미술은 소변기에서 시작되었다. 앞서 말했듯 배설물을 주제나 소재로 한 작품도 있고, 최근에는 동물의 사체를 작품화한 것조차 생겨났다. '~하라'고 감상자에게 지시만을 내리는 '인스트럭션 아트'가 있는가 하면, 어떤 장소에 사람을 모아 카레라이스를 나눠주는 '관계미술'도 있다.

변기 제조사나 화장실 디자이너분들께는 죄송하지만, 변기에 '아름다움(美)'을 느끼는 사람은 그다지 많지 않을 것 같다. 배설 행위나 배설물의 열렬한 마니아에게도 미안하지만, 이러한 분들도 세상의 일반적인 다수파는 아닐 것이다. 한편으로는, 지시만 있고 실체가 없는 '작품'에 어쩐지 속았다는 기분이 드는 사람도 꽤 있는 것 같다. 다 함께 카레라이스를 먹는 것은 즐겁겠지만, 〈모나리자〉나 〈다비드상〉을 보는 것과는 사뭇 다른 '감상' 체험이기 때문이다.

요컨대, 현대미술은 더 이상 '아름다움(美)'을 지향하지 않는다. 때문에 근대까지의 작품에 '미술'이라는 번역어를 대입하는 것은 괜찮았을지 몰라도, 'contemporary art'를 '현대미술'이라 번역하는 것은 실정에 들어맞지 않는다고 생각한다. 일본에서 '미술'이라는 말은, 즉 그 개념과 실체는 개국 이전에는 존재하지 않았다. 1872년에 빈 만국박람회에 파견된 관료가 독일어의 'Kunstgewerbe(미술 공예)'에서 번역 · 조합해 만

* 한국어판에서는 국내 독자의 편의를 위해 현대미술로 통칭하였다.

400

든 단어라는 것은, 미술평론가이자 미술사가인 키타자와 노리아키의 『눈의 신전—〈미술〉 수용의 역사 노트』 등에 의해 이미 밝혀졌다. 참고로, 일본의 관제 번역어인 '미술'은, 근대화(서양화)가 늦어진 한국이나 중국으로 역수출되었다. 설치미술이나 큐레이터와는 달리, 동아시아의 한자문화권에서는 이처럼 '미술'이 '아트'의 번역어로 사용되고 있다. 다만 중국에서는 '현대미술'이 아닌 '당대 예술'이라는 말이 일반적이다.

추잡한 소재도, 추상적인 '지시'도, 기존의 작품과 동떨어진 카레 파티도, 모두 감성과 함께 지성을 자극한다. 근대 이전의 미술에도 스토리나 교훈, 풍자 등 다양한 정보가 담겨 있긴 했지만, 비망막적인 현대미술에 내재되어 있는, 즉 감상자의 상상력으로 읽어내야 하는 지적 정보의 종류와 양은, 과거의 작품에 비해 월등히 많다. '현대미술'이 아니라, 다소 무리하자면 '현대지술(知術)'이라 불러야 할지도 모르겠다. 개중에는 기예나 속임수라고밖에 볼 수 없는 졸작도 있긴 하지만 말이다.

어찌 되었든, 임팩트 · 콘셉트 · 레이어는 현대미술의 3대 요소이다. 그리고 감상자는 상상력을 구사해 작품을 능동적으로 해석한다. 이를 전제로 아티스트가 품고 있는 창작의 동기 일곱 가지에 대해 차례로 소개 · 설명해 가고자 한다. 맨 먼저 다룰 것은, 거의 임팩트와 겹친다고도 할 수 있는데, 아트, 아니 미술과 현대미술의 진화를 구동해 온 작가와 감상자의 욕망에서 탄생한 충격이란 과연 어떤 것일까?

7장
현대미술 작품의
일곱 가지 창작 동기

아티스트가 작품을 만들게 된 동기란?

동기1. 새로운 시각·감각의 추구

현대미술 작가의 창작 동기는 크게 일곱 가지로 나뉜다. 우선 말해 두고 싶은 것은, 물론 이것은 도식적인 분류이며, 실제의 작품에는 여러 종류가 혼재되어 있는 경우가 많다는 것이다. 피자로 예를 들면, 일곱 종류의 토핑이 있는데, 그중 한 종류만 올릴지 일곱 종류 전부 올릴지를 선택할 수 있는 것과 같다. 음악에 비유하자면, 솔로부터 7중주까지, 한 종류부터 일곱 종류의 악기로 모두 순열 조합 편성되어 있고, 게다가 연주자의 출연 배분까지 양적으로 서로 다른 것처럼 말이다. 이러한 전제하에 설명을 시작하고자 한다.

첫 번째는 「새로운 시각·감각의 추구」, 감각적인 임팩트의 추구이다. 현대미술뿐만 아니라 미술사의 대부분은 이것으로 인해 전진해 왔다. 레오나르도 다빈치 〈최후의 만찬〉의 완벽한 구도, 미켈란젤로 〈시스티나 성당 천장화〉의 압도적인 크기의 그림면, 카라바조의 빛과 어둠, 페르메이르의 슈퍼리얼리즘, 인상파가 탄생한 것도, 세잔이 사과를

올 오버 페인팅을 대표하는 추상미술가 잭슨 폴록(위).
현대 추상 조각가 콘스탄틴 브랑쿠시의 조각 〈포가니
양〉(마드모아젤 포가니), 1912년(아래).

미국의 조각가 클래스 올덴버그의 야외 조각.

여기저기의 시점에서 그린 것도, 피카소와 브라크가 큐비즘에 몰두한 것도, 뒤샹이 변기를 작품화한 것도, 우선 무엇보다도 '다른 누구도 하지 않은 것', '아직까지 일찍이 존재한 적 없는 것', '보는 이에게 충격을 주는 것'을 자신의 손으로 만들어 내려는 강한 욕망이 있었기 때문임이 분명하다. 전통의 보존과 지속이 무엇보다도 중요시되는 분야도 있지만, 문학, 음악, 영화, 연극, 무용, 건축, 디자인 등 다른 많은 표현 영역에서도 이는 상당 부분 마찬가지일 것이다. 미레피니 다다이즘 등, '반예술'을 표방한 (그리고, 곧 '예술'로 회수된) 운동(사조)도, 기성 예술을 부정한다는 점에서 '아직까지 일찍이 존재한 적 없는 것'이며, 새로운 시각·감각을 추구한 것이라 할 수 있다.

20세기에 들어서는, 큐비즘이나 〈샘〉 이외에도 그때까지 누구도 보지 못했던 것들이 잇따라 등장한다. 앙리 마티스의 선명하고 강렬한 색채, 카지미르 말레비치의 새까만 화면, 바실리 칸딘스키의 음악이 느껴지는 추상화, 피카소와 브라크가 큐비즘 회화와 함께 시작한 콜라주, 빨강·파랑·노랑만으로 구성된 피에트 몬드리안의 추상화, 꿈의 세계를 그린 듯한 르네 마그리트와 살바도르 달리의 초현실적 회화, 공산품으로 과세가 징수되기도 했던 콘스탄틴 브랑쿠시의 추상 조각, 드리핑 기법에 의한 잭슨 폴록의 올 오버(All over) 페인팅, 루치오 폰타나의 찢긴 캔버스, 이브 클라인의 블루 안료를 바른 어탁이 아닌 '인탁', 판화가 모리츠 코르넬리스 에셔의 기하학적 도형, 도널드 저드의 디자인 상품 같은 입체, 립스틱·빨래집게·체리를 얹은 스푼 등을 거대화시킨 클래스 올덴버그의 야외 조각 등등, 꼽자면 끝이 없다.

비일상적 자극의 추구

현대에도 이러한 '추구'가 속도를 늦출 조짐은 없어 보인다. 올덴버그의 뒤를 잇는 듯한 작가로서는, 진격의 거인에 비견할만한 거대하면서도 극사실적인 인체를 조각하는 론 뮤익이 있다. 여러 개의 젖가슴을 가진 열기구 조각인 〈Skywhale〉 등 동물과 인간의 하이브리드 작품으로 알려진 패트리샤 피치니니도 있다. 제프 쿤스는 금속이나 철 골조에 꽃을 심어 꽂거나, 강아지 등을 수십 배로 확대한 입체를 양산하고 있다. 그와 반대로, 일본의 스다 요시히로나 한국 작가 함진처럼 극단적으로 작은 작품을 만드는 아티스트도 있다. 스다 요시히로가 교토의 사원인 호넨인에서 개인전을 열었을 때는, 정원 여기저기에 배치된 꽃이나 잎, 나뭇가지 등의 작은 조각 작품을 좀처럼 찾지 못해, 많은 관객이 '월리를 찾아라!' 상태가 되기도 했다.

리처드 해밀턴은 잡지나 광고의 컬러풀한 화면을 콜라주 했다. 앤디 워홀은 마릴린 먼로나 엘비스 프레슬리와 같은 문화 아이콘의 초상을 실크스크린으로 찍어냈다. 로이 리히텐슈타인은 코믹스의 한 장면을 인쇄의 망점이 인식될 정도로 확대해 다시 그렸다. 나카하라 코다이는 피규어를 작품화하고 레고 조각을 만들었다. 가브리엘 오로스코는 시트로엥 DS를 세로로 3등분 한 후 가운데만을 떼어내 초유선형 차량으로 개조했다.

야니스 쿠넬리스는 12마리의 살아있는 말을 화이트큐브 갤러리에 풀어놓았다. 데미안 허스트는 포르말린이 가득 찬 유리 케이스 안에 상어나 소의 사체를 담아 발표했다(소는 어미와 새끼 2마리로, 각각 세로로 이분할되어 내장이 보인다). 매튜 바니는 당시 파트너였던 가수 비요크와

함께 포경선에 올라타는 영상작품 속에서 스스로 고래로 변신했다. 마이크 켈리는 2007년 뮌스터 조각 프로젝트에서 소와 망아지, 당나귀와 양이 사이좋게 살 수 있는 동물원을 만들었다. 생 오를랑은 벌써 수십년째 온몸으로 카날 아트(Carnal Art)를 실천하고 있다. 성형수술을 통한 보디 개조작업으로, 계속 변화하는 자신의 육체가 그녀의 미디엄이자 작품 그 자체이다.

로버트 스미스슨은 그레이트 솔트 레이크에 길이 약 457m에 딜하는 소용돌이 모양의 인공 제방인 〈나선형의 방파제〉를 남겼다. 고든 마타클락은 폐허가 된 주택이나 창고를 두 동강 내거나, 벽을 동그랗게 뚫었다. 월터 드 마리아는 400개의 스테인리스 스틸 봉을 격자 모양으로 늘어놓은 〈번개 치는 들판〉을 뉴멕시코의 황야에 설치했다. 차이궈창은 '지구 밖 생명에게 보이기 위해' 만리장성을 10km 연장하는 프로젝트를 실행했다. 제임스 터렐은 애리조나의 휴화산을 매입해, 명상을 위한 인공 천문대라고도 할 수 있는 작품을 만들기 위한 공사를 진행하고 있다. 올라퍼 엘리아슨은 뉴욕의 이스트 리버에 네 개의 인공폭포를 출현시켰다.

빅토르 바자렐리나 브리짓 라일리는 착시 등의 인지 과학에 기초한 평면 작품을 제작했다. 앞서 언급한 제임스 터렐은 건물 천장을 도려낸 부분의 주위에 조명을 달아, 뚫린 하늘색을 자유자재로 바꾸고 있다. 엘리아슨은 이 책의 2장 뮤지엄에서 언급했듯 테이트 모던에 인공 태양을 설치하기도 했다. 라파엘 로자노헤머나 이케다 료지는 강렬한 레이저 빛기둥을 천공을 향해 쏘아 올렸다.

1920년 전후 현대미술 대열에 합류하기 시작해, 60년대에 이르러 널

리 사용되게 된 사진은, 하드웨어 사양의 진보와 함께 쉬지 않고 해상도를 올리고 있다. 안드레아스 거스키의 작품은 그 극한으로, 디지털 기술의 발전과 맞물려, 맨눈으로는 절대로 볼 수 없는 세계를 실현시키고 있다. 동영상 또한 마찬가지지만, 이쪽은 막대한 예산을 가진 할리우드에 완벽히 패배했다. 줄리안 슈나벨, 쉬린 네샤트, 무라카미 다카시, 스티브 맥퀸, 로리 시몬즈 등이 상업 영화로 고개를 돌린 것도 이상할 것이 없어 보인다.

〈샘〉 이후의 '저급 소재'에 관해서는 이미 다뤘지만, 여기에도 '새로운 시각·감각의 추구'가 작지 않은 동기로 작용했음이 틀림없다. 헤르만 니치의 피와 내장이 뒤범벅된 퍼포먼스는, 알 수 없는 이단 종교에서 신에게 제물을 바치는 제사를 떠올리게 하는데, 이 또한 보는 이에게 비일상적인 감각을 불러일으킨다는 의미에서 이 동기를 확실히 함축하고 있다. 덧붙이자면, 재미있는 농담이나 코미디도 우리를 일상에서 벗어나게 해준다. 그러므로 웃을 수 있는 아트 또한 새로운 감각을 추구하고 있다고 할 수 있다.

현대음악과 현대미술

미래파 루이지 루솔로는 역사상 처음으로 노이즈 음악을 작곡했고, 노이즈를 생성하는 악기 '인토나루모리'(1913)를 발명했다. 뒤샹도 우연의 미학을 기반으로 〈오차 음악〉(1913)이라는 가곡을 만들기도 했다(후일, 존 케이지에게 영향을 주었다고 한다). 미래파는 언어 안의 의미가 제거된 순수하게 음성으로만 구성된 '음향 시(音響 詩)'를 주창했는데, 쿠르

회화와 음악 영역에서 전위적으로 활동했던 루이지 루솔로가 발명한 악기 '인토나루모리'.

트 슈비터스는 이를 발전시킨 〈원음 소나타〉(1922~1932)를 작곡해 상연했다. 아르 브뤼 옹호자인 장 뒤뷔페는 화가 아스게르 요른과 함께, 악기에서 새로운 음을 끌어내는 것을 목적으로 하는 '뮤직 브뤼'를 제창했다. 미래파나 슈비터스에게서 영향을 받은 장 팅겔리는, 도시의 폐기물을 이용해 만든 자폭 기계 〈키네틱 아트(움직이는 조각)〉를 만들어, MoMA에 시끄럽고 기괴한 소리를 울리게 했다. 그 이전에는 누구도 들어본 적 없는 소리이자 음악이었다.

현대음악 분야에서는 무조음악과 음열주의가 생겨나고, 민족음악이 인용되고 구체음이 도입되었다. 현악기의 몸체를 활이나 손바닥으로 두드리고, 피아노에 지우개를 끼워 넣거나 손가락이 아닌 팔꿈치로 건반을 두드리고, 급기야 존 케이지에 의해 4분 33초 동안 피아노가 전혀 연주되지 않는 피아노곡이 쓰이기까지 한다. 수학적이고 기호적인 음열주의 등에 반발해 1970년대에는 소리나 울림 자체에 입각한 스펙트럼 악파가 탄생한다. 존 케이지나 모턴 펠드먼 등은 시각 예술가나 안무가들과도 적극적으로 교류하며 다양한 협동작품을 탄생시켰다. 조지 마키우나스가 주도하고 볼프 포스텔, 요셉 보이스, 백남준, 샬럿 무어만, 오노 요코, 타케미츠 토오루, 이치야나기 토시, 고스기 다케히사, 시오미 미에코, 토네 야스나오 등이 참여한 '플럭서스'도 이들과 깊이 어울리며 서로에게 영향을 주고받은 그룹이다.

한편, 재즈와 록도 각각의 동시대 아티스트들을 자극했다. 예를 들어 크리스찬 마클레이는 펑크 록과 존 케이지, 그리고 구체음악에서 영향[01]을 받아, 턴테이블과 레코드판을 사용한 퍼포먼스를 실행하고 있다. 아르투 린제이, 소닉 유스, 엘리어트 샤프, 존 존, 마키가미 코이치,

오토모 요시히데 등의 음악가들과 교류하고 있는 마클레이가 음악 전공자일 거라 짐작할 수도 있겠지만, 제네바와 보스턴에서 아트 스쿨을 다녔고, 뉴욕의 쿠퍼 유니언에서는 교환학생 신분으로 한스 하케를 스승으로 둔 바 있으며, 요셉 보이스와 플럭서스를 동경했다고 한다. 자신의 밴드 이름인 '독신자들, 조차도(Bachelors, Even)'는, 말할 것도 없이 뒤샹의 명작 〈그녀의 독신자들에 의해 발가벗겨진 신부, 조차도〉(통칭 〈큰 유리〉)에서 따온 것이다.

이케다 료지의 빛과 음악

시청각을 통합해가며 새로운 감각을 추구하는 작가를 꼽자면, 현시점에서의 선두 주자는 이케다 료지일 것이다. CD 프로듀서로 참여했던 일을 계기로 아티스트 그룹인 덤 타입*의 음악을 맡게 된 이케다는, 개인 활동에 있어서는 '소리란 무엇인가'라는 질문을 기반으로 음악적 실험을 이어감과 동시에, '빛이란 무엇인가'라는 물음을 기반으로 한 시각적 실험도 병행하고 있다. 다양한 데이터를 모으고 재구축해 제작한 그의 영상은 가까운 미래를 연상케 하고, 소리를 고속으로 내보내는 설치 작품은 관객을 충격에 빠뜨리곤 한다. 개인전 카탈로그에 게재된 본인의 말을 인용해 보자.

* 덤 타입(Dumb Type): 1984년 일본 교토를 중심으로 형성된 예술가 집단으로 시각 예술, 연극, 무용, 건축, 작곡, 컴퓨터 프로그래밍 등 다양한 분야에 속한 예술가들로 이루어져 있다.

<test pattern [n° 13]>, 이케다 료지.

　'소리란 무엇인가'라는 질문의 지점에서, 사인파(sine wave)나 임펄스(impulse)까지 환원해 간다. '빛이란 무엇인가'라는 지점에서는, (물론, 물리적으로는 파도와 같이 흔들리는 빛의 입자라는 말도 있긴 하지만) 작품으로 치면 픽셀이라는 것으로까지 환원해 간다. 그와 마찬가지로 이 세계를 하나의 원리로 접근해서 환원해 간다면 어떻게 될까, 라는 것들을 줄곧 생각해 왔습니다.[02]

　즉, 「새로운 시각·감각의 추구」와는 별개로 창작에는 철학적인 동기가 존재한다는 것인데, 이처럼 빛과 소리, 거기에 소리에 의한 진동이 감상자의 눈과 귀와 육체에 폭격기처럼 덮쳐오는 체험이란 압도적일 수밖에 없을 것이다. 같은 카탈로그에서 질문자 겸 청취자 역할을 실로 빈틈없이 수행한 비평가 아사다 아키라는 이케다의 〈Datamatics〉를 다음과 같이 평했다.

이케다 료지의 〈Datamatics〉는 매시브 데이터 플로(Massive Data Flow)를 직접적으로 표현한 것으로, 관객은 이를 이해하지 못한 채 단지 그 흐름에 압도된다. 그리고 그 압도됨으로 인해 일종의 숭고 체험에 초대되는 것이다. 다시 말해, 나는 이 작품에서의 이케다 료지의 전략을 비판하지 않을 수 없다. 그것은 너무 직설적인 강속구인지라, 관객은 사고할 여유도 없이 단지 압도당할 뿐이지 않은가. 혹은 반대로, 일단 그것을 설명적으로 이해하려 들기 시작하면, 모든 것이 SF 영화 같은 구조로만 보이지 않을까… 그러나 그것이 현대의 과학 기술적인 현실을 민감하게 반영한 극히 현실적인 작품이라는 것에 의심의 여지는 없다. 일단 사고를 멈추고 어지러운 영상과 음향의 격류에 몸을 던진다면, 그것은 우리를 압도적인 황홀경으로 이끌어 줄 것이다.[03]

이케다가 선두주자라는 사실은, 무대예술·영상·광고·공간디자인·상업적 이벤트 등 여러 분야에서 그의 아류가 생겨나고, 비주얼과 사운드가 마구잡이로 베껴지고 있다는 것에서도 드러난다. 하지만 그의 고매한 의지와 완벽주의는, 저열한 카피캣(copycat)과는 확연히 구별된다. 그는 2016년, 전자음을 전혀 사용하지 않은 순수 어쿠스틱 작품을 선보였고, 2017년에는 사운드 시스템을 갖춘 차량 100대에 'A음'을 '합주'시킨 주문 제작 작품을 만들었다. 앞으로도 우리에게 미지의 체험을 안겨줄 것이 틀림없다.

동기 2. 미디엄과 지각의 탐구

시청각 이외의 체험을 중시하는 작가로는 에르네스토 네토가 있다. 스타킹처럼 신축성 있는 소재 안에 무게감 있는 재료를 넣어 천장부터 늘어뜨리거나, 부드러운 천으로 거대한 쿠션을 만들고 그 안에 향신료를 넣어 관객이 만지거나 앉아 있게도 하고, 미궁 같은 설치 공간을 걷게 하기도 한다. 색이나 모양도 재미있지만, 촉각이나 후각이 자극된다는 점에서 유례를 찾기 힘든 독특한 작풍이다.

그 이외에도, 스페인의 미랄다나 일본 작가 쉐린의 미각을 자극하는 푸드 아트, 제프리 쇼나 후지하타 마사키 등의 VR(가상현실), AR(증강현실)을 이용한 미디어 아트가 있다. 시각에 관해 덧붙이자면, AI(인공지능)가 그린 회화가 최근 화제를 낳기도 했다. 푸드 아트는 그렇다 쳐도, 이 모두도 「새로운 시각·감각의 추구」를 동기로 제작되고 있을 것이다. 하지만 나는, 제프리 쇼나 후지하타 마사키처럼 미디엄(medium)에 대해 진지하게 고민하는 아티스트를 제외하면, 콘셉트가 결여된 미디어 아

트는 머지않아 소멸하리라 확신한다. 딥 러닝(Deep Learning)을 통해 인간을 넘어서는 콘셉트를 갖기에 이르기까지는, (이를 수 있을까?) AI가 만들어내는 작품에는 관심도 없다.

다시 말해, 현대미술의 핵심은 역시 콘셉트다. 오감을 자극하는 작품은 앞으로도 나올 것이고, 감각적인 임팩트가 없으면 작품의 매력은 격감한다. 하지만, 그와는 별개로 '회색의 물질'과 관계된 작품은 매우 중요하다.

미디엄=특이성

하여, 두 번째 동기 「미디엄과 지각의 탐구」로 옮겨보고자 한다. 첫 번째인 「새로운 시각·감각의 추구」와 겹치는 듯도 하지만, 이 두 가지는 나누어 생각해야 한다. '추구'는 거의 감각적인 욕망에서 기인하는 반면, '탐구'는 감각과 관계된 것이면서도 오롯이 지적인 욕구에서 비롯되기 때문이다. 전자가 관객에게 감각적인 임팩트를 부여하는 것을 목적으로 하는 데 비해, 후자는 임팩트가 있을 수도 그렇지 않을 수도 있지만, 어느 쪽이든 작가 자신에게는 '보여준다는 것은 (들려준다는 것은, 느끼게 한다는 것은) 무엇인가'를, 그리고 관객에게는 '본다는 것은 (듣는다는 것은, 느낀다는 것은) 무엇인가'를 묻는다. 그 물음에는 필연적으로 '만든다는 것은 (작품이라는 것은) 무엇인가'를, 심지어 '지각하면서 사는 인간이란 무엇인가'라는 물음까지가 포함될 수밖에 없을 것이다.

레오나르도 다빈치 이래, 아니 어쩌면 동굴벽화 이래의 이 탐구는, 근대에 있어서는 폴 세잔이나 파울 클레가 철저히 실행했던 것이다. 예

를 들어 파울 클레는 그의 저서 『조형 사고』에 "예술의 본질은 보이는 것을 그대로 재현하는 것이 아니라, 보이도록 하는 것에 있다.", "모든 생성의 근간을 이루는 것은 운동이다."[04]라는 함축적인 글을 남겼다. 글만 남긴 것이 아니라, 전 생애를 걸쳐, 예술의 본질을 미술과 음악의 실천을 통해 묻고 또 물었다.

폴 세잔이나 파울 클레, 그리고 다른 많은 아티스트의 「미디엄과 지각의 탐구」는 「새로운 시각 · 감각의 추구」와 동시에 진행되었다. 여기에서 말하는 '미디엄(매체. 복수형은 미디어)'이란, 페인팅, 드로잉, 입체, 사진, 영상, 사운드 등 예술 표현의 장르를 말한다. 회화에서는 원래 유화에서의 건성유처럼 물감을 녹이는 용매를 가리키는데, 현대미술의 총체를 논하면서 그 의미가 확장되었다. 다만 조각에서의 나무, 돌, 금속, 레진 등의 소재를 미디엄이라 부르기도 한다.

비평가 클레멘트 그린버그는 미디엄(medium)=특이성(Specificity), 즉 각각의 미디엄(도구, 수단)이 갖는 고유한 성질을 극한까지 추구하는 것이 중요하다고 지적했다. 앞서 인용했던 그의 말을 다시 한번 짚어보자면, 회화에 있어 가장 중요한 것은 "화면 그 자체가 평평해지고, (…) 마침내 실제 캔버스의 표면인 현실 물질의 평면 위에서 하나가 되는 것이다."라는 말로, 평면성이 회화를 규정한다고 논했는데, 이것이 잭슨 폴록 등의 추상표현주의를 찬양 · 옹호하는 이론적 버팀목이 되었다.

후일, 비평가 로잘린드 크라우스는 「미디엄의 재발견」[05] 등에서 이른바 '포스트=미디엄' 논의를 전개했다. 오늘날의 설치미술을 선구적으로 시작한 마르셀 브로타에스나, 컨셉추얼아트, 미니멀리즘, 비디오 아트 등을 예로 열거하며 그린버그의 입론을 비판하고 있다. 간단히 말하면,

미디엄의 고유성을 캔버스 등의 물리적 실재성에서 찾아서는 안 된다는 주장이다. 또한, 예를 들어 윌리엄 켄트리지가 고전적 회화와 현대적 애니메이션의 접점에서 작업하듯, 오늘날에는 상업적이고 비예술적인 여러 미디어와의 이종 혼합에 의해 새로운 미디엄이 발명된다는 말이다.

내가 생각해도 지나치게 거친 요약이니, 관심이 있는 분은 원문이나 비평가 사와야마 료의 「포스트 미디엄·컨디션이란 무엇인가?」[06] 등을 읽어주었으면 한다. 다만, 진정한 아티스트라면 누구라도, 이론가나 비평가의 논의와는 별대로, 혹은 그것을 참조해가면서, 자신의 표현 행위를 실행할 미디엄의 가능성과 한계에 대해 숙고하며, 그 숙고를 기반으로 창작활동을 이어가고 있다는 것을 부언해 둔다.

'본다'라는 것은 무엇인가?

청각·촉각·후각·미각과 관련된 미술 작품이 많아졌다고는 하지만, 지금도 대부분을 차지하는 것은 역시 시각예술일 것이다. 우리가 외부에서 얻는 정보의 80% 가까이가 시각을 경유한다는 설도 있다. '본다'라는 것은 무엇인가, 이 질문은 아티스트에게 있어, 아니 모든 인간에게 있어, 오감과 관련된 질문 중 가장 크고 영원한 물음일지도 모른다.

다카마츠 지로는 1966년부터 67년에 걸쳐, 2차원의 회화 기법인 원근법을 3차원화 한 〈원근법〉 시리즈를 발표했다. 다카마츠 지로는, 1960년대 전반에 아카세가와 겐페이, 나카니시 나츠유키와 함께 '하이레드 센터'라는 그룹을 결성하면서 이름을 알린 작가로, 이 그룹명은 각

작가 이름의 머리글자인 '고(高)·적(赤)·중(中)'을 영어로 직역해 나열한 것이다. 화랑을 봉쇄해, 봉쇄 행위와 봉쇄된 화랑을 작품으로 삼은 〈대(大) 파노라마 전〉이나, 빌딩 위에서 여러 가지 물건을 내던진 〈드로핑 이벤트〉, 흰옷에 마스크를 쓴 차림으로 긴자의 거리를 청소했던 〈수도권 청소 정리 촉진 운동〉 등, 과격하면서도 터무니없어 보이는 활동을 펼치면서, 플럭서스 등과도 협연했던 그룹이다.

판화가 다카마츠 지로의 〈Perspective Bench〉(원근법에 의한 의자와 테이블)는 직선으로 디자인된 목제 테이블 1개와 4개의 의자를, 같은 목제의 좌대에 올려놓은 듯한 입체 작품이다. 놓인 가구들보다 폭이 넓은 좌대에는 방안지나 그래프용지에 인쇄된 것처럼 가로세로의 괘선이 그

〈Perspective Bench〉 시리즈 중 하나.
다카마츠 지로, 1967년.

려져 있다. 테이블·의자·좌대의 모서리는 모두 직각처럼 보이고, 가로세로의 괘선도 직선으로 교차되어 있는 것처럼 보인다. 이것을 전시 정면에서 바라보면, 세로의 괘선과, 그것과 평행해 있는 듯한 테이블·의자·좌대의 직선은, 후방의 소실점에서 정확히 교차하고 있다고 여기게 된다. 그러나 사실은 그렇게 보이도록, 즉 원근법이라는 시각적 기법에 맞춰 모두 설계된 것에 불과하다. 그러므로 감상자가 감상하는 위치를 조금만 바꿔도, 직각, 직교 등은 어디에도 존재하지 않는다는 것을 알 수 있다. 트릭 아트와 비슷한 일루전인 것이다.

작가 본인은 제작 의도에 대해 다음과 같이 밝혔다.

멀리 있는 것은 작아 보인다. 이것이 인간 시각의 3차원 원리 (법칙)다. 이 원리로 입체의 물체를 만들어 현실의 공간 속에 던져 놓고, 그것을 다시 또 한 번 응시할 때, 사람은 몇 차원의 물체를 보게 되는 것일까?[07]

근현대 미술사가이자 큐레이터인 미츠다 유리는 다음과 같이 해설하고 있다.

원리는 물체가 될 수 없다. 기하학상의 '점'이나 '선'은 물체로서 존재할 수 없으며, (…) '원근법' 그 자체는 '물체'가 될 수 없다. 괘선을 따라 일그러진 의자와 테이블은 '입체의 물체'라기보다는, 말하자면 '허상의 입체화', 즉 입체화된 회화라고 볼 수 있다. 〈원근법〉 시리즈가 교묘한 현혹 장치로 보이는 것은, 다카마츠가 회

화 제도의 트릭을 제도 밖으로 꺼내려 하고 있기 때문이다. 〈원근법〉 시리즈는 회화라는 '약속사항'을 현실 공간에 투영한 분석과 해체였다.[08]

다카마츠의 〈세계 확대 계획으로의 스케치〉에는 '인간이 사물을 본다고 하는 것을 보는 것. 그리고 인간이 사물을 보는 것의 한계에 대해 관찰하는 것'이라는 문장이 있다. 작가의 관심은 시각에 그치지 않고, 보다 커다란 무엇에까지 다다랐을 것이다. 다카마츠 지로에 대해서는 나중에 한 번 더 다뤄보고자 한다.

스캐너가 보고 있는 세계

어떤 의미에서 다카마츠 지로의 시도를 답습하며 새로운 테크놀로지를 이용해 발전시키고 있는 것이 다카타니 시로이다. 〈원근법〉 시리즈의 대략 반세기 후, 다카타니는 〈Topograph〉(지지학, 2013~)와 〈Toposcan〉(2014~)이라는 두 개의 시리즈를 발표했다. 전자는 라인 스캔 카메라로 촬영한 정물 사진인데, 그중에서도 〈Topograph/La chambre claire 3〉라는 제목의 작품은, 커피잔이나 그림엽서가 놓인 테이블과 2개의 의자를 찍은 것으로 다카마츠의 〈Perspective Bench〉를 연상시킨다(420쪽). 하지만 다카마츠의 작품과 다카타니의 작품은, 감상자에게 대부분 정반대의 인상을 준다.

입체가 아닌 평면인 것은 말할 것도 없지만, 다카타니 작품 속 테이블의 폭은 화면의 앞부터 뒤까지 동일하다. 앞과 뒤쪽에 놓인 두 개의

〈Topograph〉, 다카타니 시로, 2013년.

커피잔도 가로의 폭은 완전히 똑같다. 원근법적으로는 앞쪽의 것이 크고 뒤쪽의 것이 작게 보여야 하지만, 다른 점이라곤 컵을 위에서 내려다보는 부감의 각도뿐이다. 앞쪽 컵은 안에 있는 커피가 보일 정도로 위에서, 뒤쪽의 컵은 거의 바로 옆에서 보는 각도다. 그 결과, 앞쪽 컵 받침은 원에 가깝고, 뒤쪽의 컵 받침은 타원으로 보인다. 왜 이렇게 보일까?

그것은 라인 스캔 카메라로 촬영했기 때문이다. 이 카메라는 스캐너나 복사기와 동일한 원리로 촬영한다. 불과 1픽셀 넓이의 라인으로 대상을 세로로 스캔하고, 스캔으로 얻은 세밀한 이미지를 한데 모아 1장의 사진으로 만드는 것이다. 때문에 〈Topograph〉에 원근법은 존재하지 않는다. 다카마츠 작품과 완전히 반대라는 인상을 받게 되는 것은 그 때문이다.

〈Toposcan〉은 〈Topograph〉의 동영상 버전이다. 아주 천천히 패닝*하는 카메라가 스캔한 찻잔의 표면, 지중해와 맞닿아 있는 묘지, 화성

* 패닝(panning, PAN): 카메라의 위치를 바꾸지 않고 카메라를 좌우로 움직이는 촬영 기법_역자주

의 지표면, 떠다니는 플랑크톤 등의 경치나 풍경이, 디스플레이 화면에 1픽셀 폭의 세로 줄무늬로 표시되고, 그것이 1픽셀씩 천천히 증가해 간다. 그에 따라 축적된 세로 줄무늬가 차츰 경치나 풍경으로서의 형태를 이루어 간다. 한편, 세로 줄무늬가 증가해 가는 방향 쪽의 화면에는 아무것도 없는 것이 아니다. 여기에도 1픽셀씩 가로로, 즉 가로 줄무늬의 영상이 디스플레이의 가장자리까지 직선형으로 연장되어 간다. 세로 줄무늬가 생성하는 것은 우리에게 익숙한 원근법을 따르는 경치나 풍경이지만, 가로 줄무늬 한 줄 한 줄은 카메라와 디스플레이의 광학 해상도에 따라 출력된 한 가지 색의 띠이다. 인간의 눈으로는 결코 포착할 수 없는 영상이다.

비평가 시미즈 미노루는 〈Topograph〉에 대해 다음과 같이 이야기한다.

이 작품의 충격은 이것이 다른 원근법의 레이어 콜라주가 아닌, 스트레이트 사진*이라는 것에 있다. 라인 스캔 카메라는 이처럼 세상을 '보고'있을 뿐이지, 애당초 원근법이라는 개념은 없는 것이다![09]

다카타니가 행하고 있는 것은 '새로운 시각·감각'의 제시이기도 하다. 그것은 우리 인간의 것이 아닌, 스캐너의 시각=지각이다.

* 스트레이트 사진(Straight Photography): 대상을 가공하지 않고 있는 그대로 촬영, 기록한 사진을 뜻한다.

거장 리히터는 무엇을 하고 싶은 것인가?

알프레도 자르의 〈May 1, 2011〉을 소개했을 때, 알프레도가 참조한 기존 작품의 작가로서 게르하르트 리히터의 이름을 거론했었다. 현대 최고의 화가로 칭송되는 리히터는, 그 호칭에 부끄럽지 않은 시도를 지금까지도 지속하고 있다. 현대 최고인 만큼 작품의 가격은 매우 비싼데, 그것이 '고가의 장식품'인 것에 만족해하는 컬렉터도 있겠지만, 중요한 것은 화가의 창작 의도이다.

1932년 동독에서 태어난 리히터는, 베를린 장벽이 생기기 직전인 1961년에 서독으로 이주한 이후, 1,000점이 넘는 작품을 지속적으로 창작해 오고 있다. 작품은 여러 분야에 걸쳐 있는데, 초기에는 신문이나 잡지, 가족의 앨범에서 가져온 흑백 사진을 캔버스에 옮기는 〈포토 페인팅〉을 그렸다. 모사한 후에는 붓질로 표면을 균일하게 다듬어 화면을 흐리게 하는 것이 특징이다. 왜 사진을 굳이 베끼는 걸까? 그리고 어째서 화면을 흐리게 하는 것일까?

〈Deck Chair II〉, 게르하르트 리히터, 1965년.

〈아틀라스〉, 게르하르트 리히터,
1962~2013년.

〈컬러 차트〉와 〈그레이 페인팅〉도 관객들을 곤혹스럽게 하긴 마찬가지다. 전자는, 공업제품 등의 컬러 견본으로 쓰이는 '컬러 차트'를 모자이크 형태로 옮긴 것으로, 다만 색의 배열은 우연에 맡겨가며 정성들여 베껴낸 작품군이다. 후자는, 그 이름대로 터치는 다양하지만 전부 회색 물감으로 도배된 추상화 시리즈다. 무엇을 위해 이러는 걸까?

1972년부터는 〈아틀라스〉라는 시리즈를 발표했다. 주로 작가 자신이 찍은 수천 장에 달하는 스냅 사진을 자료집처럼 만든 것으로, 피사체는 인물, 풍경, 상공에서 바라본 도시, 건축 모형 등 다양하다. 신문·잡지에서 오려낸 것이나 백과사전에 실린 위인의 얼굴 사진 등도 있다. 리히터는 이미지 자료로 구성된 아카이브를 촬영해, 그중 48점을 골라 모사했다. 게다가 그 모사한 그림을 다시 촬영해, 원본 크기의 사진으로서 시리즈에 추가했다. 당연히 회화에는 분명했던 붓놀림의 느낌은 사라져 버린다. 도대체 무엇을 하고 싶은 걸까?

〈추상 회화〉 시리즈도 수수께끼로 가득 차 있다. 대형 화면에 커다란 붓으로 몇 가지 색의 물감을 바른다. 여기까지는 괜찮지만, 물감이

다 마르기 전에 스키지라는 커다란 주걱으로 표면을 고르게 긁어 버린
다. 작은 주걱으로 일부분을 깎아내기도 한다. 그리고 또 색을 올려 표
면을 고르게 하기를 반복한다. 완성된 그림은 물감이 다층적으로 겹쳐
쌓여 컬러풀하지만, 붓놀림의 감촉은 사라지고 형태라 할 수 있는 형
태, 주제라 할 수 있는 주제를 찾는 일이란 매우 곤란해진다.

리히터는 1989년 11월 20일에 쓴 노트에 다음과 같이 기술했다.

일루전* − 보다 적절하게는 가상(假象, Schein)=빛. 빛은 내 일
생의 테마이다. (…) 존재하는 모든 것이 우리의 눈에 보이는 것
은, 우리가 그것이 반사하는 빛을 지각하기 때문이며, 그 이외의
것은 눈에 보이지 않는다. 회화는, 다른 어떤 예술보다도 훨씬,
오로지 빛과 관련되어 있다(물론 사진도 그 수에 포함시켰다).[10]

그리고 1990년 5월 30일의 노트에는

레디메이드의 발명은 '리얼리티'의 발명이라고 생각한다. 즉 그
것은, 세계를 묘사하여 어떤 영상을 만드는 것이 아니라, 리얼리
티야말로 유일하게 중요한 일이라는, 결정적인 발견인 것이다. 그
이후, 회화란 더 이상 현실을 묘사하는 것이 아닌, 현실(자기 자신
을 만들어 내는 현실) 그 자체가 되었다.[11]

* 일루전(Illusion): 예술 작품을 볼 때, 관람자가 느끼는 거리감, 입체감 따위의 착각_역자주

사진 출현 이후의 회화의 의의

여기에서 중요한 것은 3가지. (1) 가상=빛(Shine)은 리히터의 테마라는 것, (2) 리히터는 필시 뒤샹피언일 것이라는 것, (3) 리히터는, 회화는 레디메이드이며 회화란 것은 무언가를 표현하는 것이 아닌 그 자체라고 생각하고 있다는 것이다.

이 3가지는 그의 노트에서 시간의 텀을 두고 몇 번이나 반복된다. "내 회화에 있어 중심적인 문제는 빛이다."(1965), "뒤샹 이후로 만들어지는 것은 레디메이드뿐이다. 설사 내가 만들었다 할지라도."(1982), "나의 회화에는 대상이 없다. 작품 자체가 대상이다."(1984). 사진이 등장하고 나서, 현실을 묘사하는 미디엄으로서의 회화는 그 존재 의의를 거의 상실했지만, 리히터가 현대미술로서의 회화의 가능성에 대해 깊이 몰두해 있는 것은 분명해 보인다. 그리고 그 기점이 세잔이 아닌, 뒤샹이라는 것도.

비평가 벤자민 부흘로와의 인터뷰에서 "재스퍼 존스가 이용하는 복잡한 기교와 기술을 싫어할 것 같은데?"라는 질문에, 리히터는 "그렇다. 재스퍼 존스는 세잔까지 이어지는 회화 문화에 매달리고 있는데, 나는 그것을 거부했다. 회화 문화와 인연을 끊기 위해서, 나는 사진을 옮겨 그렸다"고 단언했다. 한편, 요나스 슈트르스페나 한스 울리히 오브리스트와의 인터뷰에서는 뒤샹에 관한 비판적 코멘트를 남기기도 했는데, 오브리스트에게 "뒤샹의 이름이 항상 회자되는군요."라며 핀잔을 주었다.[12]

노트와 인터뷰를 번역한 비평가 시미즈 미노루는 "리히터에게 있어 마르셀 뒤샹은 장애물이다. 실제로 뒤샹의 징후는 리히터의 작품 곳곳

에서 발견된다."고 지적했다. 그 '징후'를 열거한 후 시미즈는 "레디메이드 사진을 유화로 옮기는 포토 페인팅은 일종의 '보정한 레디메이드(readymade aidé)'와 다름없다. 리히터의 경우 이 '보정하다'가 '그림을 그리기'인 것이다. 즉 '레디메이드의 망막화이다'."라고 이야기한다.[13]

　덧붙여 시미즈는 '리히터 예술에 일관되는 콘셉트', 즉 리히터에 의한 '미디엄과 지각의 탐구'가 어떠한 것인지를 더할 나위 없이 명쾌하게 설명했다.

　　콘셉트는 다음과 같이 정식화할 수 있을 것이다: 임의의 어떤 것의 모습을 (구상이든 추상이든) 모두 '빛'으로 변환할 것. (…) 순수한 빛으로 즉 거울의 표면에 정지된 이미지로 전환한다. 하지만 어떻게 임의의 이미지를 거울의 이미지로 변환하는 것일까? 리히터의 대답은 천재적으로 단순하다. 그러기 위해서는 '거울 면' 자체를 출현시키면 된다. 그 자체는 불가시적이면서, 모든 가시성의 기반이 되는 평면, 말하자면 2차원의 시각 표현에서의 제로 면(빈 화면)을 출현시키는 것이다.[14]

　1989년에 제작하기 시작한 〈오일 온 포토〉는 그 이름대로 풍경 사진 위에 유채를 입힌 것인데, 이와 관련해 시미즈는, "제로 면은 2개의 이질적인 면의 몽타주에 의해 출현하는 것이다. 오일 온 포토에서는 그것이 풍경 사진과 물감이다. 인화지의 반들반들한 표면에 물질적인 물감이 몽타주 됨으로써, 풍경은 두 요소 사이에 출연하는 투명한 제로 면 위의 샤인으로 변용된다."[15]라는 말로 설명을 부연했다.

꽃을 주제로 한 '포토 페인팅' 〈Roses〉, 게르하르트 리히터, 1994년(위)와 〈Blumen〉, 게르하르트 리히터, 1994년(아래).

〈포토 페인팅〉의 흐릿한 화면은 본래 선명한 이미지가 형상을 맺었을 평면, 즉 보는 이로 하여금 빈 화면을 상상케 한다. 〈추상 회화〉에서는 다층적으로 겹쳐진 이질적인 색과 면 사이의 충돌이, 역시 빈 화면을 상상케 한다. 〈컬러 차트〉는 '가장 생소한', 〈그레이 페인팅〉은 '가장 조밀한' 추상회화라고 시미즈는 말한다. 그렇다면 〈아틀라스〉의 사진→회화→사진이라는 과정이 무엇을 의도한 것이었는지 상상하기는 어렵지 않다.

리히터는 사진 출현 이후의 회화의 의의를 숙고하며 실전에 옮기고 있다. 앞서 이케다 료지를 「새로운 시각·감각의 추구」의 예로 들었는데, '소리란 무엇인가', '빛이란 무엇인가'라는 의문을 출발점으로 삼고 있다는 것에서 알 수 있듯이, 이케다도 자신이 다루는 미디엄이나, 그 미디엄에서 영향 받을 지각의 탐구에 고심하고 있음이 분명하다. 뛰어난 아티스트는 (의도적으로든 결과적으로든) 감상자에게 감각적 임팩트를 주는 방법을 모색함과 동시에, (확실히 의도적으로) 지각의 진지한 탐구에 진력한다. 작품에 담긴 메시지를 싣는 미디엄에 대해, 그 미디엄에 실린 메시지, 즉 콘셉트가 감상자에게 어떻게 수용될 수 있을지에 대해 생각을 집중한다.

동기 3. 제도에 대한 언급과 이의

다음은 「제도에 대한 언급과 이의」에 관해 다루려 한다. 여기에서 '제도'란 물론 현대미술 제도를 말한다. 따라서 앞에서 설명한 「새로운 시각·감각의 추구」나 「미디엄과 지각의 탐구」와 상당 부분 겹친다. '추구'는 제도에 '새로운 시각·감각'의 추가를 요청한다. '탐구'는 이전에는 존재하지 않았을 미디엄과 지각의 가능성을 묻는다. 양쪽 모두 현재 상황의 개선을 구하는 것이니, 다름 아닌 이의 제기인 것이다. 불변 부동으로 치장한 시스템에 '이것도 현대미술이겠지?'라며 의문을 제기하고, 현대미술의 정의를 고쳐 쓰는, 혹은 현대미술의 수비 범위의 확대를 압박해 그것을 인정하도록 한다.

현대미술 역사상 이 동기에 있어 가장 충격적이었던 것은, 몇 번이나 반복하지만 마르셀 뒤샹의 〈샘〉이다. 뒤샹 이후(정확하게는 그 의의가 아트계에서 널리 인식된 20세기 후반 이후)로 이 거장의 영향력을 피해 간 현대 아티스트는 단 한 명도 없으며, 거장을 능가하는 존재도 아직 출

현하지 않았다. 〈샘〉은 시각적인 임팩트도 컸지만, 무엇보다도 '현대미술은 이렇게나 자유롭다'라는 강렬한 메시지를 남겼다. 긴 세월 이어온 현대미술 혁명의 첫 번째이자 가장 큰 영웅이라 할 수 있다.

'언급'은 '참조'나 '인용'과 거의 같은 말로, 선행 작품에 대한 오마주나 비판을 작품 안에 심어놓은 행위를 가리킨다. 뒤샹이 〈L.H.O.O.Q〉에서 그림엽서의 〈모나리자〉에 수염을 그려 넣고, 제목에 외설적인 의미를 담은 이후((L.H.O.O.Q)를 프랑스어로 읽어 내리면 '엘라슈오퀴(Elle a chaud au cul)'로 발음되는데, '그녀의 엉덩이는 뜨겁다'라는 비속어와 거의 동음이다), 많은 현대 아티스트가 다양한 미술사·현대미술사상의 명작들을 강박적으로 언급해 왔다. 현대미술사의 절목이었던 1989년 이후에도 작가들의 자세는 변함이 없다.

제프 쿤스도, 데미안 허스트도, 무라카미 다카시도, 아이다 마코토도…, 작가뿐만 아니라 아트월드 전체가 이러한 자세를 전폭적으로 지지하며 환영하고 있다. 나 또한 프로 작가나 작가를 꿈꾸는 사람이라면 이러한 자세를 갖는 것이 당연하며, 현대미술사를 배우는 것은 의무라고까지 생각한다. 소설가나 시인이 문학사를, 작곡가나 연주가가 음악사를, 영화감독이나 시나리오 작가나 기술 스태프가 영화사를, 극작가나 연출가나 배우가 연극사를, 건축가가 건축사를 공부하지 않으면 안 되는 것과 같은 맥락이다. 문제는 아마추어 감상자는 어디까지 현대미술사를 알아 두어야 할 것인가인데, 이에 대해서는 이 책의 마지막에서 논하고자 한다.

볶음 우동과 카레는 어째서 작품일까

'제도에 대한 이의'에는 현대미술의 수비 범위에 관한 것뿐만 아니라, 제도 자체가 갖는 정치성에 대한 의심과 고발도 포함된다. 한스 하케가 MoMA나 구겐하임 미술관에서 전개한 작품이나, 히토 슈타이얼의 〈미술관은 전쟁터인가?〉 등은 아트월드의 한복판에 위치한 미술관이라는 제도를 극단적으로 비판한다. 모두 미술관 밖에서 벌어지는 정치 현실에 미술관이 말려들거나, 혹은 가담하는 것에 대한 비판이다.

현대미술의 수비 범위를 되물음과 동시에 제도 자체의 정치성을 비판하는 것으로는, 리크리트 티라바니자가 1990년대 초반 이래 줄곧 발표하고 있는 일련의 작품을 들고 싶다. 티라바니자는 앞서 언급한 바와 같이 부에노스아이레스에서 태어난 태국인 아티스트이다(티라바니야 혹은 티라바니트 등으로 표기되기도 한다). 외교관이었던 아버지 덕분에 모국뿐만 아니라 다른 여러 나라에서 생활한 경험이 있다. 일약 그 이름을 알리게 한 개인전 「팟타이」는, 1990년, 뉴욕의 폴라 앨런 갤러리의 프로젝트 룸에서 개최되었다.

티라바니자는 갤러리에 가스버너와 식기를 가져와 태국식 볶음 우동인 팟타이를 직접 만들어 방문객에게 공짜로 대접했다. 프로젝트 룸은 평소 갤러리 오피스로 쓰이던 공간이었고, 메인 갤러리에서는 다른 유명 작가의 개인전이 열리고 있어서 그 개인전의 케이터링으로 착각한 손님도 있었다고 한다. 2년 후인 1992년에는 같은 뉴욕의 303 갤러리에서 「무제(공짜)」라는 타이틀의 개인전을 개최했다. 그때는 팟타이가 아닌 태국식 카레였다. 이후 각지의 갤러리와 미술관에서 비슷한 전시를 열며, 소박하지만 맛있는 수제 요리를 관람객에게 제공하고 있다.

「무제(공짜)」전, 리크리트 티라바니자, 2007년, 303 갤러리, 뉴욕.

대부분의 사람들은 이러한 그의 작품 주제를 커뮤니케이션으로 받아들이고 있다. 예를 들어 제리 솔츠는, 303 갤러리에서의 「무제(공짜)」가 2007년에 다시 제작되었을 때, 잡지 『뉴욕』에 「과시적 소비」라는 제목의 리뷰[16]를 기고했다. 오리지널 전시를 회상하며, "그는 샤먼이었고, 예술의 원시적 기능을 문자 그대로 해석했다. 즉 자양·치유·마음의 교류이다."라는 글을 남겼다. '마음의 교류'라 번역한 'communion'은, 머리 글자가 대문자가 되면 기독교에서의 성찬식이나 영성체를 의미하는 말이다.

니꼴라 부리요는 자신의 대표 저서인 『관계의 미학』의 「1990년대 아트」라는 제목의 장에서, 1993년 베니스 비엔날레의 주목할 젊은 작가

부문인 'Aperto 93'을 다루면서 티라바니자의 작품을 가장 먼저 소개했다. 관객이 인스턴트 중국 국수에 뜨거운 물을 부어 자유롭게 먹을 수 있게 한 것이었는데, 다수의 작품을 소개하는 장에서 가장 먼저 다루었다는 것은, 일련의 티라바니자 작품을 『관계의 미학』의 대표작, 혹은 적어도 그 하나로 본다는 증거일 것이다. 작품을 있는 그대로 묘사한 후, 부리요는 다음과 같이 기술했다.

이 작품은 온갖 정의의 경계에 있다. 이것은 조각일까? 설치미술인가? 퍼포먼스? 사회적 액티비즘의 일례? 최근 몇 년 사이 이러한 작품은 크게 늘고 있다. 국제전에서는 다양한 서비스를 제공하는 전시나, 관객에게 세세한 약속사항을 제안하는 작품 등, 많든 적든 구체적인 사교성 모델의 증가를 볼 수 있다. 플럭서스의 해프닝이나 퍼포먼스에 의해 이론화된 관객의 '참가'는 아트 실천의 항상적인 특징이 되었다.[17]

전시 작품이 없는 전시회

비평가 클레어 비숍은 303 갤러리에서의 「무제(공짜)」나 1993년에 개최된 그룹전 「백스테이지」를 언급하며, 티라바니자(와 관계의 미학)을 신랄하게 비판했다.

티라바니자의 활동의 모순 중 하나는 소규모 그룹(이 경우, 참가 아티스트들)의 관계를 더욱 불편하게 하는 한편, 일반 시민과의

골을 한층 깊어지게 한다는 점에 있다.[18]

티라바니자의 소우주 공동체는, 대중문화에 변화를 주려는 생각은 접어 둔 채, '갤러리를 찾는 인간'으로서 서로를 동족으로 삼는 친밀한 집단의 즐거움을 향해 그 사정거리를 좁혀 버렸다. (…) 이처럼 화기애애한 상황에서는, 예술은 자기변호의 필요성을 느끼지 못하고, 단지 보상과 같은 (그리고 자화자찬적인) 오락으로 부패해 갈 것이다.[19]

'티라바니자의 활동은 아트월드의 내부를 향한 것이며, 좋게 표현하더라도 체제 내 비판일 뿐이다'라는 등의 반부르주아, 반스노브, 반아트월드적인, 그러나 정곡을 찌르는 비판이다. 친구들끼리 모이는 파티 따위는 아트라는 이름에 부합하지 않는다는 것이다.

그렇다 하더라도, 나로서는 티라바니자의 작품에서 '제도에 대한 이의'가 명확하게 인정되는 점을 평가하고 싶다. 상업적인 갤러리임에도 '공짜(Free)'인 데다 아무것도 팔지 않는다. 물론 티라바니자에게도 팔아야만 하는 작품은 뭔가 있었을 테니, 물욕에 사로잡힌 컬렉터가 갤러리스트에게 귀띔만 하면, 안쪽 창고에서 무언가는 몇 점 꺼내왔을 것이다. 하지만, 어쨌든 1990년 이전에, 회화도 조각도 오브제도 전시하지 않은 채, 요리와 '접대'만으로 전시회를 구성했던 아티스트는 존재하지 않았다. 70년대 초반, 톰 마리오니가 미술관으로 친구를 초대해 벌인 이벤트 'Free Beer'나, 같은 시기 고든 마타 클락이 연인, 친구들과 열었던 레스토랑 'Food' 등의 예는 있지만, 그곳에 아트 마켓에 대한 비판은 적어도 직접적으로는 찾아볼 수 없다.

1990년이라는 시기에도 주목하고 싶다. 이미 소개한 「대지의 마술사들」 전이 개최된 이듬해이다. 보통의 오프닝에서는 샴페인이나 와인, 거기에 유럽풍의 핑거 푸드가 제공되는 갤러리 안에서, 자극적인 향신료의 향기가 떠돈다. 다민족이 공생하는 뉴욕이라 하더라도 획기적인 광경이었을 것이다. 다문화주의의 도입을 미각과 후각에 호소해 실감케 하고, 서구문화가 지배적인 아트월드에 파문을 일으킨 것이다. 현대미술 작품의 표층에 '커뮤니케이션'이라는 새로운 의의(미디엄?)를 들여오면서도, 심층에서는 자신의 출생지 위에 발을 굳게 딛고서 '제도 비판'을 펼친 것이다.

덧붙이자면, 앞서 말한 제리 솔츠의 기사 타이틀 「과시적 소비」란, 경제학자이자 사회학자인 소스타인 베블런이 자신의 저서 『유한계급론』(1899)에서 주창한 개념이다. '가치가 높은 재화의 과시적 소비는, 유한자본가가 명성을 획득하기 위한 수단이다. 그의 수중에 부가 축적되면, 자기 자신의 노력만으로는 그 풍요로움을 충분히 증명할 수 없게 된다. 그리하여 친구나 경쟁자의 도움을 받아, 고가의 선물이나 사치스러운 축제나 연회를 제공하는 등의 편법이 활용된다.'라는 내용이다. 솔츠가 어째서 '과시적 소비'라는 제목을 붙였는지를 생각하면 재미있다.

티라바니자는 2004년에 네덜란드 로테르담의 보이만스 반 뵈닝겐 미술관에서, 미술관의 초청으로서는 처음으로 개인전을 열었다. 「어떤 회고전(내일도 역시 맑은 날)」이라는 전시명을 붙이긴 했지만, (전시명만 있을 뿐?) 여기에도 전시물은 없었다. 오브제는커녕 이번에는 볶음 우동도 카레도 없다. 미술관 안은 텅 비었고, 작은 캡션에 「무제(공짜)」 등 과거에 열었던 개인전 타이틀이 쓰여 있을 뿐이었다. 관객은 거의 아무것

도 없는 공간에서, 그의 과거 전시를 상상하도록 재촉당한 것이다. 비평가 제니퍼 알렌은 다음과 같이 보고했다.

텅 빈 전시실을 거닐며, 관객은 세 종류의 다른 가이드 서비스에 귀를 기울일 수 있다. 그것은 사라진 설치미술 각각의 배후에 있던 사람이나 사물, 그리고 그곳에서 있었던 일들을 상기시킨다. 미술관 스태프는 "카레의 냄비나 녹화 장치를 상상해 보세요."라며 진득하게 관객을 유도한다. SF 작가 브루스 스털링의 글을 읽는 목소리가 사운드 설치작품인 양 전시장 안에 울려 퍼진다. 그리고 마지막으로, 포터블 오디오 가이드가 팟타이의 레시피부터 제작 과정의 중요성에 이르기까지, 티라바니자 작품의 세부내용에 대해 상세히 설명한다. 티라바니자는 아무것도 보여주지 않음으로써, 덧없이 사라져 버리는 작품을 어떻게 기록으로 남길 것인가 하는 문제를 해결했을 뿐만 아니라, 작품의 인습 타파적인 측면까지를 은근히 내세우고 있다.[20]

철학자이자 비평가 테오도르 아도르노는 "저 수없이 많은 미술관이라는 것은, 대대로 내려오는 예술 작품의 무덤과 같다."[21]라고 미술관을 무덤에 비유했다. 티라바니자는 이러한 역사적 견해나 1958년 이브 클라인이 개최했던 아무런 전시물도 없는 「공허」전 등을 근거 삼아, 꽤나 직설적으로 제도 비판에 임하고 있다고 생각해도 좋을 것이다. 미술관 자체를 이용한 비판이라는 점이 중요하지만, 어딘지 모르게 유머러스한 분위기 또한 요리나 대접의 달인인 작가의 진면목이 생생히 드러나

리크리트 티라바니자, 아트 바젤 2015.

는 부분이다.

티라바니자는 그 후, 내가 발행인 겸 편집장을 맡고 있던 잡지 『아트 잇』(2005년 겨울/봄 호)에서 「이것은 전시회가 아니다」라는 기사를 나와 함께 작성했다. 티라바니자의 4개 작품을 설명하는 텍스트를 캡션으로 만들어 그림이 들어있지 않은 빈 액자의 사진과 짜 맞춘 것으로, 「어떤 회고전(내일도 역시 맑은 날)」과 연동한 자체 기획이었다.[22] 자화자찬인 듯해 부끄럽지만, 관객의 상상력을 자극한다는 현대미술의 기본을 따르면서도, 온화한 제도 비판을 단호히 수행한 성공적인 수작이었다고 생각한다. 그런 의미에서 티라바니자는, 다른 '관계의 미학' 작가들과 선을 분명히 하고 있다고 생각한다.

동기 4. 액추앨리티와 정치

앞서 말한 대로, 한스 하케나 히토 슈타이얼의 제도 비판은 현실 사회의 정치에 대한 비판이 되기도 한다. 이들 이외에도, 예를 들어 산티아고 시에라는 실업자에게 돈을 주고 몸에 문신을 새기게 하거나, 많게는 133명이나 되는 이민자에게 돈을 지불하며 금발로 염색하게 한 작품을 발표해, 현대미술계와 현실 사회의 경제 격차 구조가 닮아있음을 보여주었다. 반면 이와는 달리, 직접적으로 사회 상황을 언급하거나 현실 사회의 정치를 비판하는 작품도 있다. 「액추앨리티와 정치」라고 하는 동기에 의해 분류되는 것이 이런 작품군이다.

그중 현재 세계적으로 가장 유명한 작가는 아이 웨이웨이일 것이다. 지금까지 몇 번이나 이름을 거론하긴 했지만, 중국 정부에 항거해 자택에 연금되거나 구속되면서, 지금은 현대미술에 관심이 없는 사람들에게도 잘 알려져 있는 아티스트이다. 자신과 마찬가지로 탄압받고 투옥된 류샤오보가 2017년 사망했을 때에는, 트위터에 추모 메시지를 올리

기도 했다.

개념 예술가라는 칭호를 받는 시에스터 게이츠는 시카고의 빈민 지역인 사우스 사이드에서 폐가를 새롭게 수리해 커뮤니티 하우스를 만들었는데, 폐업한 서점과 레코드 가게에서 1만 4,000권의 건축서와 8,000장의 레코드, 그리고 시카고 대학과 시카고 미술관에서 수천 점의 슬라이드를 양도받아 흑인 문화의 계승과 지역 교류를 위해 힘쓰고 있다. 스페인 아티스트 산티아고 시에라와 같은 이른바 사회참여미술이다.

전쟁, 테러, 폭력, 박해, 부패, 인종차별, 민족차별, 성차별, 빈곤, 따돌림, 경제 격차, 난민 문제, 교육 문제, 환경 문제, 공해…, 모든 사회 문제는 「액추앨리티와 정치」에 포함될 수 있다. 부정적인 측면의 주제만이 아니라, 중립적인 유행 현상과 같은 사회 문제 또한 이 동기에 포함시켜도 좋을 것이다. 하지만, 현대 아티스트나 큐레이터 중에는 자유주의적인 문화 좌익이 많아, 작금의 세태를 반영하는 정치적 주제를 콘셉트로 삼는 아티스트나 전시회가 늘고 있다(역사적으로는 미래파처럼 파시즘에 접근한 예도 있다).

당연히 그중에는, 뜻은 가상하나 차마 눈 뜨고 볼 수 없는 수준의 작품도 존재한다. 문학이든 영화든 연극이든 매한가지겠지만, 수준 미달인 작품을 메시지성으로만 평가하는 경향은 개탄스러운 일이다. 작가도 관객도 비평가도, 빨리 정신을 차리고 눈을 바로 떴으면 한다.

물론, 수준급인 작품도 있다. 최근에는 Chim↑pom(이하 침폼)의 활약이 눈부시다. 2장에서 소개한 일본의 아티스트 그룹인데, 국제적으로도 큰 관심을 끌고 있다.

침폼의 뛰어난 반사 신경

다시 소개하자면, 침폼은 아이다 마코토의 제자 격인 6인조 아티스트 유닛으로 2005년에 결성됐다. 2008년에는 히로시마시 현대미술관에서 첫 개인전이 예정되어 있었으나, 전세 낸 경비행기로 히로시마시 상공에 '번쩍'이라는 스카이 문자를 남긴 것이 논란을 일으켜 개인전은 중지되었다. 2011년 5월 1일에는 도쿄 시부야역에 전시되어 있는 오카모토 타로의 거대 벽화 〈내일의 신화〉 옆에, 후쿠시마 원자력 발전소 사고를 연상시키는 그림의 베니어판을 붙인 것이 발각되었다. 이 일로 멤버 3명이 불구속 입건됐지만, 결과적으로는 불기소 처리되었다.

여기까지 보면, 어디를 봐도 반사회적 집단이라고 밖에 생각되지 않을지도 모르지만(사실 그런 면은 있지만), 단순히 그렇게만 단정할 수 없다. 못된 짓을 좋아하는 대책 없는 패거리로도 보일지 모르지만(사실 그런 면은 있지만), 실제로는 명확하게 확신범적인 액티비스트 집단이다.

내가 평가하고 싶은 것은 그들의 뛰어난 반사 신경과 빠른 발놀림이다. 오카모토 타로의 〈내일의 신화〉는 비키니 섬에서 일어난 미군의 수소폭탄 실험으로 피폭당한 일본 어선 '제5후쿠류마루호'의 비극을 취재해 제작한 작품인데, 모두가 보는 눈앞에서 베니어판을 붙인 것은 후쿠시마 원전 사고가 터지고 불과 50일이 지난 후의 일이다. 또한 그 20일 전, 동일본 대지진이 일어난 3월 11일로부터 1개월이 지난 4월 11일에는, 멤버 3명이 후쿠시마 제1원자력 발전소에서 약 700m밖에 떨어져 있지 않은 도쿄전력 부지 내의 전망대에 들어가 〈REAL TIMES〉라는 영상작품을 촬영·제작했다. 물론 경계 구역 안이었고, 당일의 방사

〈U.S.A. Visitor Center〉, Chim↑pom, 2016년.

선 수치는 대략 시간당 199마이크로시벨트*였다.[23] 진정 몸을 던진 잠입 촬영이다.

2016년 7월에는, 미국과 국경을 접하는 멕시코의 도시 티후아나에 트리 하우스를 지어, 외벽에 'U.S.A. Visitor Center'라는 큰 글씨를 써 놓아 『로스앤젤레스 타임스』에 보도되는[24] 등 큰 화제가 되기도 했다. 도널드 트럼프 대통령이 출마하며 '멕시코와의 국경에 벽을 쌓겠다'라 는 공약을 발표한 것은 6월 16일이었다. 침폼은 그 이전부터 미국의 국 경 문제나 전 세계의 '출입 금지 장소'를 작품의 테마로 삼았다지만, 그 렇다고는 해도 이 정도의 타이밍은 엄청나다.

우연이라든가 운이 좋았기 때문이 아니라, 세계의 변화를 피부로 민

* 세계보건기구와 국제방사선방호위원회의 평상시 인체허용기준은 연간 1마이크로시벨트(msv)이다.

감하게 인식하는 감이 유달리 뛰어나다는 것을 인정해야 할 것이다. 스승 격인 아이다 마코토는 1996년에 수십 대의 전투기가 맨해튼의 고층 빌딩 숲을 폭격하는 모습을 담은 〈뉴욕 공습도(전쟁화 리턴즈)〉를 발표했다. 9·11을 5년 전에 예지했다는 것으로 화제를 낳기도 했는데, 이러한 능력은 '액추앨리티와 정치'를 주된 동기로 삼는 아티스트에게 있어 가장 요구되는 감각일지도 모른다.

침폼은 큐레이션에도 적극적이다. 2012년 도쿄의 와타리움 미술관에서 개최된 「뒤집다」 전에는, 본인들 이외에도 프랑스의 JR, 러시아의 이고르 두보 보이나, 일본의 다케우치 코타 등 액티비스트계의 아티스트를 초대해, 경제 격차·민중 탄압·원자력 발전소 문제 등의 무거운 주제를 정면으로, 또는 유머러스하게 다루었다. 2015년에 시작해 규제가 풀릴 때까지 지속할 예정인 「Don't Follow The Wind」 전에는, 아이 웨이웨이·미야나가 아이코·코이즈미 메이로 등이 참여하고 있는데, 이는 대부분의 사람이 실제로는 볼 수 없는 전시회이다. 작품이 놓인 장소는 후쿠시마 원전 사고 부근의 귀환 곤란 구역. 티라바니자처럼 관객의 상상력을 부추기는, 뒤샹 이후 현대미술의 정도를 걸으면서도, 원전 사고의 부조리와 정부나 도쿄전력의 은폐 습성을 고발하는 뛰어난 기획이다.

〈내일의 신화〉 옆에 후쿠시마 제1원자력 발전소의 그림을 추가한 것이 침폼의 소행이라는 것이 발각되었을 때, 매스미디어는 '악질적인 장난'이라고 보도했다. 하지만, '전국 일본 학생 자치회 총연합(약칭 전학련)'과 대화하며 그들에 대해 논한 『범죄자 청춘론』을 펴내고, 1970년에 열린 오사카 만국박람회의 상징물이자 자신의 대표작 중 하나인 〈태

양의 탑〉이, 박람회를 반대하는 한 남성에 의해 8일 동안이나 불법 점거되는 사건을 지켜보며, "끝내주네!"라는 코멘트를 날린 오카모토 타로가 생존했더라면 몹시 기뻐했을 것이 틀림없다. 〈내일의 신화〉 사건이 일어난 직후, 침폼이 한 짓이 틀림없다고 생각한 내가, 리더인 우시로 류타에게 이메일로 물었더니, "항간에는 뱅크시라는 소문이에요(웃음)."라는 답변이 돌아왔다.

침폼에게는 언젠가 뱅크시를 뛰어넘는 존재가 되었으면 하고 바라고 있다. 어쩌면 이미 넘어섰을지도 모르지만.

'똥 멘타'와 '빛 멘타'

이쯤에서 2017년에 개최됐던 「도큐멘타 14」에 대해 이야기해 보자. 도큐멘타의 개최지인 헤센주의 오래된 도시 카셀은, 독일연방공화국의 거의 중앙부, 옛 동독과 서독의 국경 부근에 위치해 있다. 제3제국 시대(나치 시대)에는 군수산업의 일대 거점이 되었고, 그 때문에 제2차 세계대전 말기에 연합군의 철저한 폭격으로 중심부는 잿더미로 변했다. 카셀시 박물관의 전시설명에 따르면, 1943년 10월 22일 하루에만 40만 발이나 되는 폭탄이 투하되었다고 한다.

도큐멘타는 화가이자 예술아카데미 교수였던 아놀드 보데가 거리에 얼룩진 나치의 이미지를 떨쳐내고, 철저히 파괴된 카셀을 문화적 도시로 재생하자고 주창하면서 시작되었다. 보데의 지휘 아래 1955년에 개최된 제1회 도큐멘타는 제3제국으로부터 '퇴폐 예술'로 몰려, 매각 혹은 소각당한 작품의 작가들을 선택했다. 파블로 피카소, 피에트 몬드리안,

〈책의 신전〉, 마르타 미누힌, 2017년, 「도큐멘타 14」, 카셀.

앙리 마티스…, 모두가 나치가 혐오했던 큐비즘이나 표현주의, 야수파의 거장들이다. 즉 도큐멘타는, 20세기 전반의 전위 미술을 옹호하고 재평가하는 일을 시작으로 그 역사를 가동한 것이다. 전후 독일이 민주주의국가로서 경제적으로 대성공한 후에도 자유주의라기보다는 진보적이라 할 수 있는 정치성은 부동의 방침으로 일관하고 있다. 요컨대 도큐멘타는 그 태생부터 주최자와 아티스트 모두 '정치'를 가장 핵심적 동기로 삼고 있는 축제라 할 수 있다.

「도큐멘타 14」도 마찬가지였다. 폴란드 출신의 예술감독 아담 심칙이 그리스의 아테네와 카셀, 두 도시에서의 개최를 결정했다. 내세운 주제는 「아테네에서 배우다」. 물론, 2009년 이후 금융위기에 빠진 그리스에 도움이 되고자 한 결정으로, 현대미술계에서는 대부분 '영단'으로 받아들였지만, 뚜껑을 열어보자 아테네 사람들의 불만이 속출했다.

현지에서 고용됐던 사람들은 '착취'를 외치며, 「도큐멘타 14」측의 '식민주의적 태도'를 비난했다. '아테네에서 배우다'라는 주제도 기분 나쁜 '우월감'으로 받아들여졌고, 이윽고 개막하자마자 'Crapumenta 14'라는 그래피티까지 출현했다. 굳이 번역하자면 '똥 멘타 14'가 된다. 그 옆에는 '너희들의 문화 자본을 늘리기 위해 우리를 이국적으로 취급하는 것을 거부한다. 서명=국민'이라고 적혀 있었다.[25]

폐막 직전에는 700만 유로(약 100억 원)라는 거액의 저자가 발생했다고 현지 신문 『HNA』지가 보도했다.[26] 「도큐멘타 14」의 예산 총액은, 국제전 중 최고액인 3,700만 유로(약 540억 원)로 알려져 있는데, 그 총액의 20%에 가깝게 초과한 것이다. 사실이라면, 일본의 비엔날레나 트리엔날레를 전부 합쳐 한꺼번에 2회 정도를 열 수 있는 금액이다.

그 후, 전 시장이자 「도큐멘타 14」 감사회의 전 회장이었던 베르트람 힐겐은 '적자는 540만 유로'라고 발언했다. 카셀시와 헤센주가 채무 보증을 선언하면서 도큐멘타는 간신히 파산을 면했지만, 같은 해 10월, 극우 정당 AfD(독일을 위한 대안)가 예술감독 아담 심칙과 도큐멘타의 CEO 아네트 쿨렌캄프를 횡령 혐의 등으로 고소했다. 시장은 다음번 개최를 확언했지만, 향후 어떻게 전개될지는 불투명하다.

『HNA』에 따르면, 카셀에서의 수지 타산은 '고만고만'하고, 적자가 생긴 것은 아테네에서의 전시 비용이다. 혹서 속 전시행사장의 냉방비나, 작품 운송비를 잘못 계산한 것이 원인이라고 한다. 기사 제목인 「Finanz-Fiasko」는 '재정적 실패'라는 의미로, 위기를 수용해 두 도시 개최를 결정한 「도큐멘타 14」를 그리스의 금융위기에 빗대 비꼰 것이다. 이 첫 번째 보도 후에 '빚 멘타(Debtumenta)'라는 역시 비아냥과 야유가

담긴 호칭이 아트 미디어의 표제를 장식했다.

거액의 재정 흑자를 달성하며 EU를 견인하는 독일이, 아트를 통해 EU의 열등생인 그리스를 지원한다. 이 도식은 진보 성향의 정치관에서는 지극히 올바르게 보인다. 그렇기 때문에 현대미술계는 아담 심칙의 결정에 손뼉을 쳤던 것이지만, 정치적으로 반듯한 도큐멘타는 정말로 그리스를 구제할 수 있을까? 철학자 장 폴 사르트르가 자신의 작품에서 "죽으러 가는 아이 앞에서 '구토'는 무력하다."라고 한 말과 닮은 이 물음은 현실에 의해 간단히 부정되었다. 구제? 너희들 마음대로? 똥 멘타! 거기에 재정적 실패까지? 꼴좋다. 빚 멘타!

「도큐멘타 14」를 상징하는 두 인물

'똥'과 '빚'으로 범벅된 「도큐멘타 14」를 옹호하기는 힘들다. 이념이 아무리 훌륭하더라도 결과로 이어지지 않으면 의미가 없다.

맞는 말이긴 하지만, 개인적으로 「도큐멘타 14」는 훌륭한 전시회였다고 느꼈다. 이러한 종류의 축제를 현실의 맥락으로부터 분리해, 소위 순수하게 평가하는 것은 불가능한 일이라는 것을 알지만, 애써 「도큐멘타 14」의 의의에 대해 이야기해 보고 싶다. 이와 같은 대규모의 전시회를 상세히 논하기에는 지면의 한계가 있기에, 「도큐멘타 14」를 상징하는 두 인물의 이름을 거론하는 것으로 축약하고자 한다. 사뮈엘 베케트와 요나스 메카스이다.

5장에서 베케트가 현대미술에 미친 영향을 소개했는데, 「도큐멘타 14」에 있어 베케트는 참여 작가 중 한 사람이다. 하지만 출품된 것은 현

대미술 작품이 아닌, 사후에 발견된『독일 일기』의 일부이다. 유리 케이스 안에 놓여 주 전시장 중 하나인 노이에 갤러리에 조용히 전시되어 있었다.

주위에는 게르하르트 리히터의 아놀드 보데 초상화나, 보데의 친구인 카를 라이하우젠이 그린 페기 싱클레어의 초상화가 있다. 페기는 베케트의 사촌 여동생으로, 캡션에는 '첫사랑'이라고 쓰여 있었지만 사실은 두 번째 연애 대상이라는 것이 알려진 내용으로, 전달하고자 하는 내용은 첫 경험의 대상이다. 젊은 날의 베케트는 사촌 여동생에게 빠져, 양친의 반대를 무릅쓰고 고향인 더블린에서 연인이 사는 카셀까지 자주 들락거렸다.

그러나 연애는 불과 1년 반 만에 끝이 났고, 게다가 그 후 3년 뒤 페기는 폐결핵으로 죽고 만다.

베케트의 사후에 발견된 일기에서 그 사실이 밝혀졌고, 지금은 싱클레어 집안의 집터가 있던 자리에 기념 금속판이 세워지고, 인근에는 '사뮈엘 베케트 공원'이 조성되었다. 도큐멘타의 주 전시장인 프리데리치아눔 앞의 광장에는 '베케트 비어가르텐(비어 가든)'까지 있다. 물론 이처럼 가십거리에 불과한 카셀과의 인연만

요나스 메카스의 저서 『아이 해드 노웨어 투 고』.

으로 베케트를 다루고 있는 것은 아니다. 그것은 메카스와의 공통점을 생각해 보면 알 수 있다.

요나스 메카스는 1922년 리투아니아에서 태어난 시인이자 전위 영화감독이다. 제2차 세계대전 중 동생과 함께 난민이 되었고, 전쟁이 끝날 때까지 여러 난민 수용소에서 지냈다. 1949년 뉴욕으로 이주해, 플럭서스의 중심인물인 조지 마키우나스나, 앤디 워홀, 앨런 긴즈버그, 오노 요코, 존 레논 등과 가까이 지냈다. 대표작으로 꼽히는 영화 〈리투아니아 여행의 추억〉은, 같은 종류의 영화 중에서도 세계적인 히트를 친 작품이며, 실험 영화의 팬이 아닌 일반에게도 많이 알려져 있다.

「도큐멘타 14」에서는 〈리투아니아 여행의 추억〉을 포함한 영화 3편이 영화관 발리 키노스에서 상영되었으며, 상영관 로비에는 그와 관련된 20여 장이 넘는 사진이 전시되었다. 거기에, 메카스의 저서 『아이 해드 노웨어 투 고』의 영화화를 위촉받아 제작된 더글러스 고든 감독의

더글러스 고든 〈난민 일기〉의 광고 포스터.
2017년, 「도큐멘타 14」, 카셀.
원작은 요나스 메카스의 『I had nowhere to go』.

다큐멘터리 〈메카스의 난민 일기〉*가, 고든에 의한 메카스 본인의 인터뷰와 『I had nowhere to go』를 낭독하는 메카스의 모습 등이 담겨 상영되면서, 단순한 저서의 재현이 아닌 예술적으로 승화한 작품으로 완성되어 별도의 영화관에서 발표되었다.

메카스 본인이 영상에 등장하는 장면은 아주 잠시뿐이다. 하지만 리투아니아 사투리의, 거기에 90대 중반에 이른 노인의 영어를 듣고 있는 일이란, 책을 읽은 것과는 결정적으로 다른 특별한 청각적 체험이었다. 또한 화면이 암전될 때마다 몇 번이나 삽입되는 폭격 소리는, 당연하게도 카셀에서의, 그리고 시리아 등에서의 공습을 연상케 한다. 감자가 으깨지거나 붉은 비트가 찢기는 영상도 있어, 산뜻한 메타포라고는 할 수 없지만, 메카스의 고난의 삶을 느끼게 하는 데는 매우 효과적이었다.

베케트와 메카스의 공통점

사실 메카스는 카셀의 수용소에서도 몇 년간 지냈었다. 하지만 그런 이유만으로 참여 작가로 선정된 것은 아니며, 그것은 베케트 또한 마찬가지다. 그렇다면 이들이 선정된 이유란, 즉 두 사람의 공통점이란 것은 무엇일까? 아래에 항목별로 나열해 보자.

일기: 베케트의 『독일 일기』, 메카스의 『난민 일기』. 일기는 문

* 한국 제목은 '아이 해드 노웨어 투 고'_역자주

자 그대로 기록문서(도큐먼트)이다. 거기에는 개인사와 함께 시대가 기록된다.

반전체주의: 베케트는 제2차 세계대전 중 프랑스에서 나치에 저항하는 레지스탕스 운동에 가담했다. 소련과 독일 사이에 있는 작은 나라인 리투아니아에서 태어난 메카스는, 반(反)스탈린주의와 반(反)나치주의 운동에 몸담았다.

이민·난민 체험: 베케트는 아일랜드 더블린에서 태어났지만, 1920년대 후반과 1937년 이후에는 거의 프랑스에서 생활했다. 전쟁 중에는 나치의 수사를 피하기 위해 지인의 집에 숨거나, 남프랑스로 도망가기도 했다. 메카스는 반스탈린주의와 반나치주의 운동에 관여한 것이 드러나면서 망명과 난민 생활을 해야만 했다.

서적·지성의 찬양: 두 사람 모두 문학자이니, 이에 관해서는 여러 말이 필요 없을 것이다. 메카스와 그의 동생은 난민으로 각지를 전전하는 동안에도 서점과 도서관을 찾는 일을 멈추지 않았다. 한 수용소에서는 소지품 대부분이 책이어서 수용소를 관리하는 병사들마저 이어 없어 했다고도 한다.

언론의 자유·다양성의 옹호: 이 역시 마찬가지다. 시인이자 극작가인 바츨라프 하벨은, 반체제운동 혐의로 몇 번이나 투옥되고 작품의 출판과 상연이 금지되었는데, 베케트는 그러한 탄압에 항의하며 하벨에 대한 지지를 표명하기 위해 1982년 『파국』이라는 희곡을 썼다. 그로부터 7년 뒤, 죽음의 문턱에 있던 베케트는 냉전구조가 무너지고, 하벨이 체코슬로바키아의 대통령에 취임한다는 소식을 듣고 미소를 지었다고 한다.

기독교에 대한 회의·애니미즘에 대한 친근감: 가톨릭이 주류를 점했던 아일랜드에서, 개신교 가정에서 태어난 베케트는, 작품에 기독교적인 모티브를 많이 사용했다. 그것은 신앙심 때문이 아니라, 오히려 신의 개념에 대한 실존주의적 회의이자 싸움이었다. 메카스가 태어난 리투아니아는, 옛 발트족의 땅이었고, 유대 기독교가 도래하기 이전에는 다신교가 지배적이었다. 그의 작품 〈리투아니아 여행의 추억〉 등에도 고향의 자연을 칭송하는 묘사를 적지 않게 찾아볼 수 있다.

반(反)전체주의 입장을 고수하고, 이민·난민의 입장에 서며, 서적과 지성을 찬양하고, 언론의 자유·다양성을 옹호하며, 일신교적인 세계관과 그것에 기인하는 불화나 효율주의에 의문을 제기한다. 바로 이것이 「도큐멘타 14」의 주제이다.

이외에도 베케트와 메카스는 뛰어난 유머 감각이라는 공통점을 갖고 있다. 「도큐멘타 14」에는 유머러스한 작품이 많이 눈에 띄지 않아 아쉽지만, 상징적인 작가로서 두 사람을 선택한 주최 측의 혜안은 칭찬받을 만하다고 생각한다.

동기 5. 사상 · 철학 · 과학 · 세계 인식

다섯 번째의 동기는 「사상 · 철학 · 과학 · 세계 인식」. 「액추앨리티와 정치」와 관련 없지는 않으나, 아니 오히려 그보다 앞서 세계를 인식하는 방법에 관한 동기라 할 수 있다.

거듭 말하지만, 한 가지 동기로 성립하는 작품은 예외적이며, 대부분은 여러 가지 동기를 포함하고 있다. 예를 들어, 바뤼흐 스피노자, 질 들뢰즈, 조르주 바타유, 안토니오 그람시라는 4명의 사상가 각자에게 바친, 그리고 각각의 이름을 빌려 작품을 제작한 토마스 허쉬혼. 비평가 클레어 비숍은, 앞서 소개한 『인공 지옥』에서 〈모뉴먼트〉라는 제목의 이 시리즈를 '사회적 프로젝트'라고 불렀다. 물론 이것을 「사상 · 철학 · 과학 · 세계 인식」으로 분류할 수도 있겠지만, 이 경우에는 비숍이 거론한 다른 작가들과 함께 「액추앨리티와 정치」라는 동기가 훨씬 강한 쪽으로 보는 것이 타당할 것이다.

좀 더 거슬러 올라가면, 1980년대에 한 시대를 풍미했던 시뮬레

이셔니즘(Simulationism)이 있다. 철학자 장 보드리야르의 시뮬라크르(Simulacre) 이론에 근거해, 대중사회에 유통하는 이미지를 차용·도용함으로써 고도 소비사회를 비판했다고 일컬리는 작품군이다. 오리지널 신앙에 의문을 제기한다는 의미에서는 현대미술 제도에 대한 이의 제기라고 할 수 있다. 액추앨리티의 반영이자, 사회를 비판하고 있다는 점에서 상당히 정치적이기도 하다. 또한 세계는(현대사회는) 시뮬라크르로부터 형성된다고 하는 주장은, 새로운 세계 인식으로도 받아들일 수 있다. 물론, 보드리야르의 사상을 어떻게 소화해, 어떠한 방식으로 작품에 흡수시킬 것이냐는 전적으로 작가의 역량에 달려있다.

미래를 예견하는 '과학적' 작품

여기에서 '과학'이란 주로 자연과학을 가리킨다. 정확하게 말하면 '자연과학적 지식과 견문'이다. 예술의 역사가 광학, 수학, 공학, 문학, 역사학, 고고학, 지리학, 인류학 등과 연결되어 발전해 왔음은 강조할 일도 아니겠지만, 현대미술에 있어서는 거기에 화학, 생물학, 언어학, 인지과학, 양자역학을 포함한 물리학, 지구과학, 천문학 등이 추가된다.

　최근의 예로는, 하세가와 아이의 〈(Im)possible Baby〉(2015)가 있다. 실재하는 동성 커플의 유전정보에서, 두 사람 사이에 태어날 수 있는 아이의 외모와 성격 등을 예측해 '가족사진'을 작성한 작품이다. '불가능한 자녀'의 이미지를 만드는 데에는 유전학이나 분자세포 생물학 등, 생명과학의 최신 지식과 견문이 활용되고 있다. MIT 아트, 사이언스&테크놀로지 센터에 재적한 경험을 가진 한국계 미국인 아니카 이도, 생물

학자나 화학자와 협동하며 지금까지 존재하지 않았던 향기를 생성하거나, 그를 위해 배양했던 박테리아를 작품화하고 있다. 하세가와와 마찬가지로 아니카 이의 작품에도 현대사나 젠더 문제 등, 정치적인 동기가 포함돼 있다.

2010년대에 들어서는, 이미 소개한 브뤼노 라투르의 사상이나 사변적 실재론에서 영감을 얻은 작가와 작품이 눈에 띈다. 라투르는 2016년에 '카를스루에 아트 앤 미디어 센터(ZKM)'에서 〈글로벌: 현대성을 재설정하라!〉라는 전시회를 게스트 큐레이션 했는데, 여기에 참가한 피에르 위그가 전형적인 예이다. 인류세로의 돌입을 강하게 의식하며, 포스트 휴먼의 세계를 묘사한 작품을 다수 발표한 아티스트이다.

예를 하나 들자면, 19분 정도의 영상작품 〈무제(휴먼 마스크)〉(2014).

폐허가 된 원전 사고 후의 후쿠시마에 가녀린 소녀를 떠올리게 하는 새하얀 일본의 전통 가면과 긴 머리 가발을 걸친 원숭이가 사람들이 사라진 술집 안을 배회한다. 고양이, 가게에 납품되었을 물고기, 바닥

〈앞선 삶 이후〉. 피에르 위그. 2017년. 뮌스터 조각 프로젝트.

을 기어 다니는 바퀴벌레, 나방의 사체 등이 화면에 나타나고, 산수화가 그려진 창호지와 나무 무늬 벽지의 화면이 삽입되면서 인간의 부재가 강조된다. 가면을 쓴 원숭이는 아마도 동물, 인간, 사물의 하이브리드일 것이고, 감상자는 싫든 좋든 인류 소멸 후의 미래, 그것이 지나치다면, 일본의 애니메이션 〈바람의 계곡 나우시카〉에서 이야기하는 '(유독 물질을 뿜어내는) 부해와 함께 사는 세계'를 상상하지 않을 수 없다. 동시대 사상으로부터의 영향을 나타내면서도, 끊임없이 변용해가는 세계에 대한 새로운 인식을 촉구하는 작품이다.

　2017년 뮌스터 조각 프로젝트에서는, 폐쇄된 거대한 빙상경기장을 폐허가 된 가까운 미래의 모습으로 변모시켰다. 콘크리트가 부서지고, 대지는 파헤쳐졌으며, 커다란 바위가 노출되고, 군데군데 물이 괴어 있다. 투명한 수조 안의 소라게와 말미잘을 제외하면, 살아있는 생물이라곤 물웅덩이 근처에 드문드문 보이는 잡초와 작게 날개 소리를 내는 벌들뿐이다. 여기에서도 인간이 멸망한 후의 세계가 뛰어나게 표현되었다.

르네 마그리트, 미셸 푸코, 다카마츠 지로

세계 인식의 방법을 탐구하면서 형식을 확립한 작가로, 베른트&힐라 베허 부부가 있다. 급수탑, 용광로, 가스탱크, 공장 등의 익명적인 근대의 산업 건조물을 거의 같은 구도의 모노크롬으로 촬영하고, 그것을 같은 사이즈로 인쇄해, 여러 장으로 나열해 보여주었다. 이 방법은 타이폴로지(유형학)라 불리며, 부부의 제자를 비롯한 후세의 사진가들에게 큰 영향을 미쳤다. 세계는 분류함으로써 이해될 수 있다. 구조적으로는 같은 종류로 간주되는 것에도 차이는 존재하며, 그 차이를 인식함으로써 세계의 윤곽은 보다 명료해진다. 사진은 그것을 위한 가장 적절한 도구일 것이다(그런 의미에서, 베허 부부의 작품군은 사진을 통한 '세계 인식'임과 동시에, 사진이란 무엇인가를 추구하는 '미디엄의 탐구'이기도 하다). 카탈로그처럼 나란히 배열된 사진은, 현실(피사체)과 표상(사진)의 관계성에 관한 사고까지도 감상자에게 부여한다. 정면에서의 구도를 포함해, 5장에서 소개한 조셉 코수스와도 통하는 부분이 있다.

「미디엄과 지각의 탐구」에서 소개한 다카마츠 지로는 그 코수스와 겹치는 듯한 주제를 추구했다. 하이 레드 센터가 사실상 해산한 후, 다카마츠는 〈일본어 문자〉(1970)와 〈영어 단어〉(1970)라는 제목의 석판화를 제작했다.

전자는 굵은 명조체로 엮은 '이 일곱 개의 문자(この七つの文字)'라는 7개의 문자를 종이에 세로쓰기로 인쇄한 것이

〈영어 단어〉, 다카마츠 지로, 1970년.

며, 후자는 'THESE THREE WORDS'라고 하는 3개의 영어 단어로 된 한 문장을, 역시 종이에 3행의 가로쓰기로 인쇄한 것이다. '석판화'라고 썼지만, 원판은 복사기로 계속해서 확대 복사한 이미지다. 복사기 제조 업체인 제록스가 자사 제품의 판촉을 위해 여러 아티스트에게 복사기를 이용한 작품 제작을 의뢰했는데, 바로 그 프로젝트에서 발표된 것이다.

앞에서도 문장을 인용했던 미츠다 유리는, 화가 르네 마그리트가 파이프를 그린 작품과 다카마츠의 두 작품을 비교해 분석했다.[27] 다카마츠가 위의 두 작품을 제작하기 일 년 전인 1969년, 철학자 미셸 푸코가 마그리트의 작품을 다룬 「이것은 파이프가 아니다」라는 논문이 비평가 미야카와 아츠시에 의해 번역되어 미술 잡지 『미술 수첩』에 게재되었다. 다카마츠가 두 작품의 제작에 착수한 것이 이 논문을 읽었기 때문인 것은 틀림없어 보이는데, 미츠다 유리는 5년 후에 미셸 푸코의 『말과 사물』의 번역서가 간행되었을 때, 다카마츠가 책의 디자인을 맡았던 일을 짚어내며, 그 영향 관계를 강하게 시사했다.

'이 일곱 개의 문자'의 매력이란?

르네 마그리트가 파이프를 그린 작품에는 몇 가지 버전이 있다. 최초로 그려진 1926년의 버전은, 일러스트적인, 그러나 아무리 봐도 파이프로밖에는 보이지 않는 색과 모양의 유채 그림이 그려져 있고, 그 아래에는 '이것은 파이프가 아니다(Ceci n'est pas une pipe)'라는 손글씨의 문자가 쓰여 있다. 제목은 〈이미지의 배반〉.

그리고 마지막 작품으로 여겨지는 1966년의 버전은 모노크롬의 에

칭. 〈두 개의 신비〉라는 제목의 구도가 다른 페인팅도 있는데, 푸코의 표현을 빌리자면 이렇다.

똑같은 파이프, 똑같은 언표, 같은 서체. 그러나 어디인지 알 수 없는 무차별한 공간 속에 나란히 놓이는 대신, 글과 형상은 액자 속에 놓여 있다. 액자는 이젤 위에 놓여 있고, 이젤은 널빤지가 병렬된 마루 위에 놓여 있다. 그리고 위에는, 화면에 데생된 것과 정확히 똑같지만, 훨씬 커다란 하나의 파이프.[28]

미츠다는 "파이프 그림에 파이프가 아니라고 쓰여 있으면, 언뜻 역설적이라고 할 수 있겠지만, 푸코는 그렇지 않다고 한다."라며, 철학자 루트비히 비트겐슈타인의 동어반복과 모순에 대한 논의(『논리철학논고』)를 인용한 후, 다카마츠 작품의 매력에 대해 다음과 같이 기술했다.

'이 일곱 개의 문자'는, 모순을 담고 있기에 매력적이다. 그 모

〈이미지의 배반〉,
르네 마그리트, 1928~1929년.

순은 무언가를 말할 때의 '모순'을 확실하게 배제하며, '그것이 아무것도 말하지 않음을 가리키는' 문자의 생성에 있다.[29]

재미있는 논의지만, 여기에서는 깊이 들어가지 않으려 한다. 언어와 지시 대상의 관계에, 표상의 기능에, 세계 인식에, 다양한 방법으로 임하는 아티스트가 있다는 것을 짚어보는 것으로 그치려 한다.

아라카와 슈사쿠가 추구한 '의미의 메커니즘'

다카마츠와 같은 세대인 아라카와 슈사쿠는, 1970년(도서판은 1971년), 시인이자 파트너인 매들린 긴즈와 함께 〈의미의 메커니즘〉을 발표했다. 16종으로 분류한 도판으로 구성된 작품으로, 「1. 주관성의 중성화」, 「2. 위치 설정과 이동」, 「3. 애매한 지대의 제시」, 「4. 의미의 에너지(생화학적, 물리적, 정신 물리적 등)」, 「5. 의미의 여러 단계」, 「6. 확대와 축소─척도의 의미」, 「7. 의미의 분열」과 같은, 마치 철학 논문의 목차처럼 보이는 제목이 붙여져 있다.

예를 들어 「2. 위치 설정과 이동」에는 다음과 같은 문언을 기입한 도판이 수록돼 있다.

$$\langle 5\text{마일}\rangle \text{은} \begin{array}{l} \rightarrow 1.\ \text{두통} \\ \rightarrow 2.\ \text{맛있다} \\ \rightarrow 3.\ \text{색} \end{array} \Bigg] \text{를 의미한다}$$

아라카와 슈사쿠.

이에 대해, 아라카와와 친분이 두터웠던 현대 사상과 표상 문화의 연구자 츠카하라 후미는, 그의 작품이 구조주의 사상에 영향을 미친 페르디낭 드 소쉬르의 기호학과 관련되었다는 해석을 내놓았다.

> 이 장에서는, '의미'의 '내용(content)'과 '용기·그릇(container)'이 문제가 되고 있다. (…) '5마일은 두통', '5마일은 맛있다', '5마일은 색' (…) '5마일'을 의미의 〈내용〉으로서가 아닌 〈용기〉로 생각함으로써, 의미표현의 무한한 가능성이 확대된다. 제네바의 언어학자 소쉬르가 『일반언어학 강의』(1916년 사후 출판)에서 제안한 시니피에(기호 내용)와 시니피앙(기호 표현·용기)과 결부된 자의성과 연결되는 발상이다.[30]

또한, 프랑스의 철학자 장 프랑수와 리오타르는 아라카와를 마르셀 뒤샹과 비교하기도 하고, 중국 당나라의 승려 혜능(慧能)이나 일본에 조동종(曹洞宗)을 전파한 도겐(道元) 등의 선승과도 연결하며, "(아라카와와 긴즈는 〈의미의 메커니즘〉에서) 100 내지 200의 시각적 공안*에 대해

* 공안(公案): 선불교에서 선을 시작하는 사람들의 정진을 돕기 위해 사용하는 간결하고 역설적인 문구나 물음_역자주

아라카와 슈사쿠/매들린 긴즈
〈의미의 메커니즘〉(1971년, 도서판).

이야기하고 있다."고까지 표현했다.[31]

 아라카와 본인은 한 대담에서 다음과 같이 설명했다.

 하나로 철저히 종합해 나아가기 위해, 어느 한 시기에는, 체계를 세우거나 사상을 갖추는 것이 가장 쉬운 방법이었습니다. 〈의미의 메커니즘〉에서는, 역사 속의 사건에 방향을, 그리고 신체의 행위, 이른바 말이나 언어 이전을 체계에 끼워 넣고자 (웃음) 했습니다.[32]

'체계에 끼워 넣고자'라는 말 다음에 '(웃음)'이라고 한 것은, 이 말을 하기 직전에 '건축적 사고는 하나의 체계라 할 수 있지만, 일본의 건축계에 체계 따위는 절대 있을 수 없다고 생각합니다.'라는 대담자의 발언이 있었기 때문이다.

'죽지 않기 위하여'

이러한 것들에서 알 수 있듯이, 〈의미의 메커니즘〉은 자타가 공인하는 '사상' 혹은 사상적 표현이다. 제목에도 거침없이 드러낸 것처럼, '의미란 무엇인가. 의미의 메커니즘이란 무엇인가'라는 물음이, 아라카와와 긴즈가 추구한 화두였다. 그 배경에는 인간의 피할 수 없는 숙명인 '죽음'을 뛰어넘겠다고 하는, 과대망상에 가까운 의지가 포함되어 있었다.

이 두 사람은 1987년에 『죽지 않기 위하여』라는 책을 출간했다. 게다가, 1997년에 구겐하임 미술관에서 「천명 반전」 전을 열었을 때는, 'We Have Decided Not to Die'라는 부제를 크게 인쇄한 카탈로그를 간행해 많은 사람을 경악시켰다. '죽지 않는다(Not to Die)'라는, 얼핏 황당한 기치를 내세운 이유는 왜일까? 그것은 아마도 뒤샹을 뛰어넘기 위해서가 아닐까.

아라카와는 1961년 말에 뉴욕으로 건너갔고, 본인의 말에 의하면 도착 직후 뒤샹을 만났다고 한다. 이 책에서도 몇 번이고 거듭 언급했듯, 뒤샹은 현대미술의 아버지이며, 아라카와 또한 그에게서 큰 영향을 받고 있었다. 그러나 뒤샹은 단순히 현대미술이라는 새로운 장르를 창시한 것이 아니다. 선택하고, 이름을 붙이고, 새로운 시각을 제시한, 이른바 정의와 룰을 책정하고 확정한 것이다. 아라카와는 그러한 정의와 룰을 따르는 한, 뒤샹의 손바닥 안을 벗어날 수는 없다고 생각했던 것이 아닐까?

그 후, 아라카와와 긴즈는 '죽지 않기 위하여'의 사고(思考) 실험을 반복했고, 일본 기후현 요로(養老) 계곡에 공원시설인 〈요로 천명 반전 지〉(1995)를, 도쿄 미타카시에는 집합주택인 〈미타카 천명 반전 주

택〉(2005)을 만들었다. 앞서 그의 작품을 해석했던 츠카하라 후미에 의하면, 공원이라고는 해도 전자는 "대부분 경사와 직선만으로 구성된 세계"[33]이고, 주택이라고는 해도 후자는 "마루 대신에 노출 시멘트가 파도처럼 일렁이는 바닥에 (…) 입방체나 구체(!)의 '방'이 들어서 있지만, 방이라 하기엔 (샤워부스나 화장실 공간에도!) 문이 없는"[34] 임대건물이라고 한다.

아라카와와 긴즈는 2002년에 간행한 서적 『건축하는 신체』에서 자신들을 (아티스트가 아닌) '코디놀로지스트(coordinologist)'라고 소개했다. 일본어판에는 번역자인 가와모토 히데오에 의한 「기본 용어 해설」이 부록으로 첨부되었는데, 거기에는 이 용어에 대해, "과학·예술·철학의 모든 영역을 횡단하며, 그곳에서부터 새로운 조합을 찾아내고, 종합을 향해 경험의 가능성을 계속 확대해 가는 탐구자를 의미한다."라고 쓰여 있다.

아라카와 슈사쿠는 아트를 뚫고 나아가 과학·예술·철학의 전 영역을 횡단하기에 이르렀다. 뒤샹의 굴레, 이것이 지나친 표현이라면, 마력에서 벗어난 몇 안 되는 표현자 중 한 명이라고 생각한다. 2010년 사망, 4년 후에는 긴즈도 세상을 떠났다. 덧붙이자면 1968년에 사망한 뒤샹의 무덤에는 "게다가, 죽는 것은 언제나 타인들이다."라는 묘비명이 새겨져 있다.

동기 6. 나와 세계 · 기억 · 역사 · 공동체

여섯 번째의 동기는 「나와 세계 · 기억 · 역사 · 공동체」이다. 쉽게 설명하자면, '나와 세계'는 '기억 · 역사 · 공동체'에 의해 구성되어 있으며, '공동체'에 있어서의 '기억'은 '역사'와 거의 같은 의미이다. 그러므로 이 동기는 '나와 공동체를 둘러싼 시간과 공간'이라고 바꿔 말할 수 있을지도 모른다. 또한 획을 그어 구분된 네 가지 요소가 아니라, '나와 세계', '나와 기억', '나와 역사', '나와 공동체'로 받아들여도 무방할 것이다. 나=아티스트라는 말이니, 어느 쪽에 있다 한들 큰 차이는 없다.

개인사를 작품에 담아내다

문학의 자전소설처럼, 개인사를 작품에 담아내는 아티스트도 많다. 이미 소개한 펠릭스 곤잘레스 토레스나, 죽은 아내의 얼굴을 사진으로 찍은 일로 같은 사진작가인 시노야마 기신으로부터 비난받은 아라키 노부

요시, 드래그 퀸(drag queen)이나 게이, 뮤지션 등의 친구를 촬영하는 낸 골딘, 자신의 스토커 체험이나 죽음을 앞둔 친모의 이야기를 작품화한 소피 칼 등의 이름이 바로 뇌리에 떠오른다(이들 아티스트의 작품이 사진이라는 매체로 공통되는 것은 우연이 아닐 것이다. 사진은 개인사를 표현하기에 적합한 매체이다. 다만, 심오한 표현이 가능한 한편, 안이하게 흐르기도 쉽다는 것은 주지하는 바이다). 나중에 논하겠지만, 쿠사마 야요이나 루이즈 부르주아처럼 개인사가 작품에 커다란 영향을 미친, 아니 일체화된 듯한 작가도 있다. 자신의 인생 경험을 창작의 소재, 혹은 근거로 삼는 일은, 자기만족의 단출한 결과로 끝나버릴 위험성이 있다고는 해도, 제작자에게는 가장 자연스러운 일일 것이다.

개인사라는 점에서, 자신이 자란 집을 주제로 삼는 아티스트도 있다. 서도호는 노방과 같은 얇고 빛이 통하는 천을 사용해, 한국의 생가와 그때까지 살았던 해외의 집 등을 실제 크기의 레플리카로 만들어 설치한다. 가스레인지나 변기, 전기 콘센트 등의 세부까지를 정밀하게 재현하는데, 이 모든 것을 집안에서도, 집의 밖에서까지 감상할 수 있다. 작품은 때로 공중에 매달려 전시되기도 하는데, 다양한 색상의 반투명 소재와 어울려, 마치 기억 속에 떠도는 어떤 영상처럼 환상적인 분위기를 자아낸다.

쑹둥의 작품 〈Waste Not/물진기용〉(2005)*은 어머니가 모아온 빈 병, 빈 상자, 헌 식기, 약, 세제, 화장실 휴지 등, 엄청난 양의 일상용품을 예전 집의 골조와 함께 늘어놓은 설치작품이다. 마오쩌둥에 의한 문화

* 물진기용(物尽其用): 물건이 저마다 제 가치를 충분히 발휘하다_역자주

〈Waste Not/물진기용〉, 쑹둥, 2005년.

대혁명이 진행되던 시대에 가난한 생활에 짓눌려 있던 그의 어머니는
물건을 버릴 수 없게 되었다고 한다. 아버지가 돌아가신 뒤, 남편을 잃
고 망연자실한 어머니를 위로하기 위해 시작한 프로젝트였지만, 2009
년에 어머니도 사고로 갑자기 세상을 떠났다. 하지만 그 후에도 쑹둥
은, 역시 아티스트인 아내와 함께 제작을 이어가고 있다. 작가는, 전시
물은 단순한 유품이 아니라며, "어머니는 작품 속에 살아 계신다. 이 작
품은, 이제 가족의 공동작이다."[35]라고 말한다.

복수(複數)의 역사를 사는 시대

개인사는 가족이나 친구와의 관계에만 국한되지 않는다. 쑹둥의 예에
서도 알 수 있듯이, 역사의 변천과도 뗄 수 없이 연결되어 있다. 부친이

〈Home Within Home〉, 서도호, 2013년,
국립현대미술관, 서울.

유대인이었던 크리스찬 볼탄스키는, 나치 점령 하의 박해를 피해 아버지가 지하로, 그것도 문자 그대로 자택의 지하로 숨어들어가는 모습을 지켜본 경험을 통해, 홀로코스트나 인종청소 등의 주제를 자주 다룬다. 아우슈비츠 등의 수용소에서의 대량학살을 소재로 삼는 아티스트는 볼탄스키 이외에도 많다. 생각나는 대로 이름을 들자면, 대니 카라반, 미하 울만, 안젤름 키퍼, 레베카 호른, 마우리치오 카텔란, 레이첼 화이트리드, 아르투르 주미예프스키 등 현대사 중에서도 최대이자 최악의 사건인 만큼, 셀 수 없을 정도의 작가들이 이 주제를 다루고 있다.

윌리엄 켄트리지 작품의 대부분은 남아프리카공화국의 인종차별 문제와 관련돼 있다. 켄트리지는 유대계 변호사의 아들로, 소수 백인 기독교도가 다수의 흑인을 지배하고 차별하는 사회에서 제3의 존재로 자랐던 불편함도 표명하고 있는데, 손으로 그린 애니메이션이나 영상을

이용한 설치작업은 차별과 탄압의 생생한 실태를 전달하고 있다. 한편 카즈키 야스오는, 제2차 세계대전 시 전쟁 화가로 징집되어 만주로 보내졌고, 패전 후 시베리아 수용소에 억류되었다. 그때의 체험을 검은 물감이 많이 사용된 유채화로 남겼다. 강제노동 끝에 숨진 전우들의 영혼을 달래기 위함인 듯, 일부러 어둡고도 추상적으로 그려진 화면에서, 살아남은 화가의 침통한 마음과 무상함이 오롯이 전해져 온다.[36]

지금까지 내가 본 것 중, 최소의 요소로 최장의 역사를 느끼게 해준 작품은 마크 월링거의 〈Zone〉(2007)이다. 2007년 뮌스터 조각 프로젝트에 출품된 작품인데, 총 길이 5km의 낚싯줄을 4.5m 높이로, 부채꼴의 원호를 그리듯 거리 중심부에 이어놓았을 뿐인 '조각'이었다. 건물의 정면이나 지붕, 수목 등에 둘러친 이 줄은, 너무 가늘어서 눈을 크게 뜨고 집중해서 살피지 않으면 잘 보이지도 않는다. 어쩌다 하늘을 올려다보지 않았다면 거기에 존재하는 것조차 눈치채지 못했을 것이다.

하지만 그것은 성(城)과 광장을 중심에 두고, 성벽 등을 통해 외부와의 경계를 뚜렷이 했던 유럽의 도시를 상징적으로 드러냄으로써, 감상자로 하여금 그곳의 역사까지를 상상케 하는 안내선이었다. 줄을 친 구역은, 유대인을 강제 격리하기 위해 설정했던 거주지 구역인 게토와 거의 겹친다고 한다. 이러한 정보에 의해, 중세의 박해를 시작으로 20세기의 홀로코스트에 이르는 유대인의 비극적인 운명도 함께 연상하게 된다. 일상에서는 거의 의식하지 못하지만, 과거에 확실히 그 땅에서 일어났던 사건. 가녀린 낚싯줄은 정확한 목적을 갖고 주도면밀하게 고른 소재였으며, 그것을 둘러친 장소 또한 최적의 선택이었다.

미니멀한 월링거의 작품과는 반대로, 카데르 아티아의 〈The Repair

from Occident to Extra-Occidental Cultures〉(2012)는 자신이 속한 공동체의 역사를 다수의 요소를 통해 중층적으로 표현하고 있다. 아니, 오히려 자신이 '중층적으로' 속한 '다수의' 공동체의 역사를, 이라고 써야 할 것이다. 파리 외곽에서 알제리인인 부모 밑에서 태어나, 프랑스와 알제리에서 자란 아티아는, 이 작품에서 'Occident(서양)'와 'extra-occidental cultures(서양 외의 문화)'에 있어서의 'repair(수리/개조)'를 주제로 삼았다. 작품명에 보이듯 'Cultures(문화)'는 복수형이다.

내가 본 것은 2012년 「도큐멘타 13」에서의 작품이다. 어두운 전시장에는 정글짐처럼 조립된 스틸 선반과 오래된 박물관에나 있을 법한 나무 책장이 있었다. 안에는 다양한 조형물들이 늘어서 있어, 전체적으로 이국의 골동품 시장과 같은 느낌을 준다. 눈에 띄는 것은 나무와 금속, 그리고 석고로 만든 흉상인데, 모두 얼굴의 일부가 일그러져 있다. 프랑스어로 『아프리카의 두 얼굴』이라는 제목의 고서와 액자에 담긴 세피

〈수리/개조〉,
카데르 아티아, 2012년,
「도큐멘타 13」, 카셀.

아색의 사진, 녹슨 볼트와 파이프, 심지어 빈 탄약통을 이용해 만든 그리스도 십자가상, 그리고 수제품으로 보이는 장난감이나 악기 등도 있다. 그리스도상과 마찬가지로 탄약통을 메워 만든 금속제의 문진(文鎭)에는 'SOU-VENIR d'ALGERIE'(알제리의 추억/알제리 토산물)이라는 문자가 새겨져 있었다.

옆의 스크린에는 끔찍한 영상이 투영되고 있었다. 눈, 코, 입 등, 얼굴의 일부가 손상된 인물의 정면과 측면에서 찍은 세로로 긴 사진이다. 피사체는 예외 없이 남성이고, 사진은 모두 흑백이다. 나중에 카탈로그를 읽고, 제1차 세계대전에서 부상을 당해 성형수술을 받은 병사들의 기록사진인 것을 알았다. 얼굴의 일부가 일그러진 흉상은, 이 사진을 토대로 새롭게 만든 것이라고 한다. 병원에서 간호를 받는 부상병이나, 많은 의족과 의수의 사진도 있었다.

그 밖에도 나무로 만든 가면이나 장난감도 영사된다. 모두 한번 망가졌다가 고쳐진 것이다. 아티아가 콩고에서 발견한 것들인데, 낡은 단추, 거울의 조각, 프랑스제 천 등, 식민지 시대의 소재를 사용해 수선했다고 한다. 서양의 최신 의학에 의해 '복구'된 병사들의 얼굴과, 서양에서 온 지배자가 남긴 소재로 '복구'된 토착 가면이 스크린에 나란히 영사되는 순간, 너무나도 닮아있는 두 모습에 감상자들은 저절로 한숨이 새어 나온다.

아티아는 자신의 개인사와 식민지주의 시대, 그리고 포스트 식민지주의인 현대를 절묘한 방법으로 중첩시키고 있다. 우리는 모두 원하든 원하지 않던, 복수의 시대를 살아가고 있다. 그 사실을 잊지 않도록 상기시켜 주는 걸작이라고 생각한다.

쿠사마 야요이의 남근 콤플렉스

예술 행위는 자기표현이다. 어떠한 예술 작품이라 할지라도 '나 자신'이 포함된다. 즉 모든 표현 행위에는 필연적으로 '나와 세계'의 관계를 드러내게 된다는 말인데, 최근의 현대미술 중에서는 "내가 너무 좋아 죽겠어!"라고 표현하는 쿠사마 야요이가 가장 눈에 띈다. 젊은 시절에는 선정적인 부분에만 집중한 매스미디어의 취

쿠사마 야요이.

재 방식에 시달리기도 했다. 하지만 최근에 일고 있는 쿠사마 붐은, 거의 사회현상의 경지까지 이르렀다. 대표작인 호박무늬의 조각은 전 세계의 미술관에 컬렉션 되어 있다.

그 호박의 표면에서도 볼 수 있는 도트(물방울무늬)는, 네트(그물무늬)와 함께 이제는 남녀노소 불문하고 '귀엽다'는 소리를 듣는 쿠사마의 대명사가 되었다. 그러나 이 세계적인 슈퍼스타 아티스트에게는 또 하나의 대표적인 모티브가 있다. 펠릭 심벌, 즉 남근 상징이다. 쿠사마는 1962년, 33세의 나이에 처음으로 '소프트 스컬프처(부드러운 조각)'를 발표했다. 포장재로 만들어진 남근 모양의 돌기가 안락의자와 긴 의자를 구석까지 전부 뒤덮은 작품이다. 이처럼, 얼핏 보면 유머러스하지만, 자세히 보다 보면 왠지 섬뜩해지는 작품을 제작한 이유를 본인은 다음과 같이 설명했다.

어쨌든 섹스, 남근은 공포였다. 벽장에 들어가 벌벌 떨 정도의

〈소프트 스컬프처〉, 쿠사마 야요이, 1963년.

공포였다. 그렇기 때문에, 그 형태를 가득, 가득 만들어 내는 것
이다. 잔뜩 만들어 내고, 그 공포의 한가운데서 내 마음의 상처를
치료해 간다. 조금씩 공포에서 탈출해 간다. 내가 느끼는 공포의
형태를, 몇천, 몇만 개 매일 지속적으로 만들어 간다. 그렇게 함
으로써 공포감을 덜고, 친근함으로 바뀌어가는 것이다.[37]

일종의 자가치료다. 공포감이 생긴 것은 태어나 자란 환경과 체험에
서였다.

어째서 그토록 섹스에 두려움을 품었는가 하면, 그것은 교육과
환경 탓이다. 유년 시절부터 소녀가 될 때까지, 나는 그 일로 줄곧
시달려 왔다. 섹스는 더럽고 부끄럽고 숨겨야 하는 것, 그런 교육
을 강요당했다. (…) 그리고, 어릴 적 우연히 섹스 현장을 목격해

버린 체험은, 그것이 육친의 행위라면, 어린 나는 수습할 수 없는 기분을 계속 떨쳐버릴 수 없게 된다. 성교에서 폭력을 봐버리는 인자가, 남자의 성기 모양으로 집약된 것이다.[38]

쿠사마 야요이는 1929년, 나가노 마츠모토의 '격조 높은 집안'에서 태어났다. 부잣집 데릴사위로 온 아버지는, 가정은 돌보지 않고 매춘부나 기생을 찾아다니며 집안의 식모까지 건드렸고, 자존심 강한 어머니는 끊임없이 미친 듯 화를 냈다. 아버지가 집을 나서면, 어머니는 쿠사마에게 뒤를 쫓으라고 시켰다. 아버지를 놓친 어린 쿠사마가 집으로 돌아오기라도 하면, 화가 머리끝까지 치민 어머니에게 호된 꾸지람을 들었다. "인간의 나체, 특히 남자의 성기, 여자의 성기에 대한 극심한 혐오와 병적인 집착도 소녀 시절의 체험에 뿌리를 두고 있다고 할 수 있을 것이다."[39]라고 쿠사마는 언뜻 냉정하게, 그러나 불쾌감을 숨기지 않고 자신을 분석한다.

이러한 사정을 알리없는 작품을 보고 '귀엽다'만을 외치는 쿠사마 야요이의 팬들은 『맨해튼 자살 시도 상습범』이나 『크리스토퍼 남창 굴』을 펴낸 쿠사마의 소설가로서의 얼굴은 잘 모를지도 모른다. 그중 『우드스톡 음경 베기』의 주인공은 "매일 아빠랑 해서, 엄마한테 복수할 거야."라고 큰소리 치는 10세 소녀 에밀리이다. "엄마는 일 년 내내 히스테리 발작으로 지겹게 혼만 내.", "아빠는 늘 여자 친구한테만 미쳐서 이 여자, 저 여자로 옮겨가며 쫓아다니지. 매번 가정부까지 손을 대니, 언젠가 가정부도 없어질 테지." 라고 말하는 에밀리는 아빠와의 성교 후, 페니스를 가위로 잘라 버린다.

쿠사마 작품의 무수한 물방울과 무한의 그물망은 유년 시절의 환시 체험에서 시작된 것으로, 삶을, 우주를, 사랑을 의미한다고 알려져 있다. 본인도 긍정하는 부분이니, 잘못된 견해는 아닐 것이다. 그러나 물방울은 잘려 나간 페니스의 단면을, 그물망은 모세혈관이나 핏줄을 비유적으로 드러내는 것이었을지도 모른다. 만약 그렇다면, 쿠사마에게 있어 '세계'는 저주해야 할 에로스의 징후가 곳곳에서 발견되는 장소이며, 그녀에게 창작은 불길한 그 징후를 극복하는 작업인 것이 된다. 어쨌든 그곳에는 작가의 개인사와 유년 시절의 기억이 농후하고도 치밀하게 배어 있다. '영원'이라는 말을 더없이 사랑하는 이 아티스트는, 트라우마를 정면으로 마주하며 쉼 없이 창작에 몰두하는 것으로 두려움을 극복하는 과정에서, 성녀와 같은 경지까지 이르게 된 것이 아닐까.

루이즈 부르주아의 아버지와의 갈등

부모와의 갈등이라는 점에서 쿠사마와 어깨를 나란히 하는 루이즈 부르주아가 있다. 1911년, 파리의 '부유한 가정에서 태어나, 1983년에 뉴욕으로 이주했고, 2010년 그곳에서 생을 마감한 아티스트이다. 일반에게 가장 잘 알려진 작품으로는 엄마를 뜻하는 〈마망〉(Maman)이라는 제목의 거대한 거미 조각일 것이다. 도쿄의 롯폰기힐스에도 설치되어 있다.

부르주아의 초상으로는, AIDS로 사망한 사진가 로버트 메이플소프가 1982년에 촬영한 사진이 가장 유명하다. 모피 혹은 인조 퍼로 몸을 감싼 아티스트는 카메라를 향해 야릇한 미소를 지으며, 길이 60센티 정도의 자작(自作) 조각을 겨드랑이에 끼고 있다. 작품명은 〈소녀〉(Fillette)

지만, 제목과는 안 어울리게 남성의 성기를 형상화한 것으로, 페니스뿐만 아니라 두 개의 고환까지 갖춘, 매우 사실적인 작품이다.

부르주아의 아버지도 쿠사마의 아버지와 마찬가지로 여자들에 둘러싸여 있었다. 게다가 집안에서 이른바 처첩 동거까지 했는데, 첩은 영국 출신의 교환 유학생으로, 명목은 입주 영어 가정교사였다. 프랑스인인 부르주아는 아버지의 애인에게서 영어를 배운 셈인데, 아이러니하게도 훗날 그렇게 쌓인 영어 실력으로 미국의 미술사가와 결혼하게 된다. 부르주아는 후일, "아버지는, 그렇게 해서는 안 될 존재였다는 점에서 나를 배신했다. 먼저 우리를 버리고 전쟁에 나갔다는 것이며, 다음으로 다른 여자를 우리 집으로 데리고 들어왔다는 것이다."[40]라며 아버지에 대한 원망을 표했다.

오랫동안 부르주아의 어시스턴트로 일했던 제리 고로보이에 따르면,

〈소녀〉. 루이즈 부르주아.
1968년, 뉴욕 현대미술관 소장.

루이즈 부르주아 〈소녀〉와 함께,
로버트 메이플소프, 1982년.

아버지가 자신의 가정교사와 자고 있는지 확인하기 위해 부르주아는 자신의 긴 머리카락을 아버지의 침실 문에 살짝 묶어두었다고 한다. 문에 손을 댄 몸 어딘가에 머리카락이 묻어 나오는지 확인하기 위해서다. 둘의 관계는 누구나 알고 있었지만, 자신의 눈으로 확인하고 싶어서였다고 한다. 아버지는 10대인 부르주아를 나이트클럽에 데리고 간 적도 있었다. 딸의 면전에 대고 여자들과 시시덕거리며, "너는 세상을 알려면 아직 멀었어." 라며 놀렸다고 한다.

고로보이는 "부르주아의 작품은 심리적 외상, 공포, 불안, 분노, 채워지지 않은 욕망의 집적이다. 조각을 통해 비로소 그녀는, 그 마귀들을 내쫓을 수 있었다."[41]라고 해석하고 있다. 그렇다면, 쿠사마의 자가치유와 같은 과정이다.

하지만, 부르주아 작품의 원천은 유년기나 소녀 시절의 트라우마만

〈마망〉, 루이즈 부르주아. 스페인 구겐하임 미술관 소장.

이 아니다. 큐레이터 샤를로타 코티크는 "부르주아의 작품은 대부분
이 작가의 개인사와 여성으로서의 체험에서 유래한다. 딸, 아내, 그리
고 엄마로서의 체험이다."[42]라고 지적한다. 실제로 부르주아는 여성의
성기와 유방을 연상시키는 조각이나, 몸의 사지나 손가락, 귀를 소재로
한 작품도 제작했다. 추상적이라 할 만큼 승화된 것도 있지만, 그 모두
가 언젠가 사라질 신체를, 죽게 될 삶을 다루고 있다.

　쿠사마와의 공통점은 여기에도 있다. 개인사나 기억과 함께, 다음
항에서 자세히 다룰 에로스 및 타나토스가 뒤섞여 있다는 것이다. 그리
고 쿠사마가 성, 삶, 죽음과의 사투 끝에 '무한'이나 '영원'에 다다른 것
처럼, 부르주아는 죽음 너머의 '재생'을 보고자 했다. 거미 조각 〈마망〉
은, 배 밑에 여러 개의 알을 품고 있다. 롯폰기에 방문할 기회가 있다
면, 8개의 다리 밑에 서서 꼭 위를 올려다보기 바란다.

동기 7. 에로스 · 타나토스 · 성성

성(性) · 삶 · 죽음, 그리고 성성(聖性)은 모든 분야의 예술에 있어, 왕도라 부를 수 있을 정도로 보편적인 주제이다. 문명이 시작된 그 이전부터 시대를 막론하고 마찬가지일 것이다. 현대미술 중에는 쿠사마나 부르주아 이외에 다음과 같은 예가 떠오른다.

한스 벨머의 소녀 형상을 본뜬 구체관절인형과 그 사진. 철거 요청 서명운동까지 일었던 화가 발튀스의 소녀상. 사디스트 경향인 게이의 섹스를 그린 프랜시스 베이컨의 페인팅. 앤디 워홀의 죽음과 참극 시리즈. 로버트 메이플소프의 본디지(bondage) 사진. 동물의 몸을 해체하고, 벌거벗은 남녀를 십자가형에 처하는 헤르만 니치의 퍼포먼스. 살아있는 인간의 살을 발라내는 중국의 '능지형'을 재현한 천제런의 영상작품. 딱정벌레와 같은 갑충의 날개를 겹겹이 덧붙여 인간의 해골을 만든 얀 파브르. 다이아몬드를 조합한 데미안 허스트의 해골. 싸구려 스테인리스 식기를 모아 붙인 수보드 굽타의 해골 등 이루 헤아릴 수조차 없다.

〈해변 없는 바다(영상)〉, 빌 비올라, 베니스 비엔날레 2007.

빌 비올라와 얀 파브르

빌 비올라의 〈해변 없는 바다〉는 멀티스크린 비디오 설치작품이다. 베니스 비엔날레(2007)가 개최되었을 때, 베니스 시내의 산 갈로 교회에서 발표했다.

원래는 제단인 장소에, 그곳에 있었을 법한 성인상(聖人像)과 거의 같은 크기의 모니터 3대가 설치돼 있다. 각각의 모니터에서는 서로 다른 루프 영상이 흘러나오는데, 처음에는 어둑어둑한 화면 안쪽에 작은 인물 한 명이 보이기 시작한다. 남녀노소 다양하며, 천천히 카메라 방향으로 걸어 나온다. 화면 바로 앞에는, 위쪽에서 물이 폭포처럼 아래로 쏟아지는 지점이 있고, 거기까지는 흑백이다. 인물이 이 지점을 넘어서며 흠뻑 젖는 순간, 화면은 단숨에 컬러로 바뀐다.

전신에 물을 뒤집어쓰며 크게 심호흡하는 노부인이 있다. 팔 끝만 물

에 담갔다가 그대로 되돌아가 버리는 젊은 여성이 있다. 모두가 마지막에는 반드시 물 건너편으로 돌아가는데, 그에 따라 영상은 다시 흑백으로 바뀌고, 처음에 있던 지점까지 다다르면서 소실된다. 1996년의 〈더 크로싱〉과 매우 비슷한 내용이지만, 이 부분이 결정적으로 다르다. 제목에 암시된 대로, 이승과 저승의 왕복을 테마로 한, 그리고 교회라는 전시 장소를 강하게 의식한, 내성적이고도 종교적인 사이트 스페시픽(Site-specific) 작품이다.

2007년의 베니스에는 '죽음'의 이미지가 넘쳐났다. 소피 칼은 죽어가는 친어머니의 영상을 발표했고, 양젠종은 '나는 죽습니다'라고 발언하는 사람들의 모습을 세계 곳곳에서 촬영한 비디오 작품 〈아이 윌 다이〉를 선보였다. 앞서 말한 수보드 굽타의 해골도 있었다. 데미안 허스트도 죽음을 소재로 한 개인전을 개최했다.

얀 파브르는 부산에서
「Jan Fabre: Loyalty and Vanity」전
(2018~2019)을 개최했다.

극작가, 무대 감독 등 여러 예술 분야에서 활동하는 얀 파브르는 죽어있는 혹은 죽음이 임박한 자신의 레플리카를 다량 전시했다. 벽에 쓰러져 있는 자신의 발밑에 피가 낭자한 모습, 압정과 못을 온몸에 꽂고 (라기보다는 압정과 못으로 전신을 만들어) 천장에 목을 매달고 있는 모습…, 그중 압권은 검은 묘석을 바닥 전면에 깔아놓은 설치작품으로, 중앙에 본인의 인형이 서 있다. 흩어져 있는 묘비에는 망자의 이름은 없고, '바구미' 등과 같은 곤충의 이름과 그 생몰년도만이 플랑드르어로 새겨져 있다. 묘비의 진짜 주인의 이름은 옆의 벽에 붙어 있는데, 바실리 칸딘스키, 아놀드 쇤베르크, 사뮈엘 베케트, 미셸 푸코 등 20세기의 예술가나 지식인의 이름이 혼재되어 있고, 본인의 이름도 적혀 있었다. 자신의 묘비명에는 〈딱정벌레 1958~2007〉이라고 새겨져 있었다.

콘스탄틴 브랑쿠시의 〈끝 없는 기둥〉

조르주 바타유가 『에로티시즘』의 서론에 쓴 '에로티시즘에 대해서라면, 그것이 죽음에까지 이르는 삶의 찬양이라고 할 수 있다.[43]'라는 유명한 말은, 적지 않은 예술가들이 에로스와 타나토스라는 주제에 심취하는 이유를 부족함 없이 설명하고 있다. 사족을 달자면, '찬양'이라는 단어는 원문에서는

콘스탄틴 브랑쿠시.

'approbation'으로 '승인', '동의', '찬성', '시인', '납득' 등으로도 번역할 수 있다. 또한 '죽음에까지 이르는'의 원문은 'jusque dans la mort'로, 굳이

직역하자면 '죽음 속에 이르기까지의'이다. 살아있는 한 에로티시즘은
삶을 긍정한다. 그리고 그것(삶의 긍정으로서의 에로티시즘)은 죽음의 한
복판에까지 이른다.

성과 삶, 성과 죽음이 결부되는 까닭이 여기에 명쾌히 언급되고 있
다. 바타유는 이어, '우리는 비연속적인 존재이며, 이해할 수 없는 운명
속에서 고독하게 죽어가는 개체이지만, 그러나 잃어버린 연속성에 대
한 향수를 갖고 있는 것이다'라고 말한 뒤, 아르튀르 랭보의 시를 인용
한다.

다시 보았다.
무엇을? 영원을.
그것은 푸른 바다에 녹아드는
붉은 태양.

바타유와 마찬가지로, 혹은 랭보처럼, 영원을 추구한 아티스트로 콘
스탄틴 브랑쿠시가 있다. 루마니아 벽촌에서 태어나 파리로 간 뒤, 한
때는 오귀스트 로댕의 어시스턴트였다가, 후에 이사무 노구치의 어시
스턴트로 일하기도 했다. 로댕과는 달리 미니멀한 추상적 형태를 추구
해, 〈신생아〉, 〈잠자는 뮤즈〉, 〈새〉 등의 시리즈에서는 미의 여신이나
유아의 머리, 비상하는 새와 같은 구체적인 모티브를 달걀이나 프로펠
러와 같은 심플한 형태로 완성했다. 보는 순간, 손으로 만지거나 뺨을
비벼보고 싶어지는 관능적인 형태는, 근현대 조각의 한 정점이라 불러
도 좋을 것이다.

브랑쿠시의 대표작 중 하나로 〈끝 없는 기둥〉 시리즈가 있다. 마치 피라미드의 꼭지 부분을 잘라낸 것 같은 마름모꼴의 요소들이, 무한히 이어져 천공으로 뻗어 나가는 듯한 기둥 모양의 조각이다. 동일한 형태가 반복되다 보니, 어디를 잘라도 그 특성은 유지된다고 작가는 말한다. 이러한 생각은, 훗날 미니멀아트 작가들에게 영향을 미쳤다.

〈끝 없는 기둥〉, 콘스탄틴 브랑쿠시, 1920년.

이러한 형태적·기능적인 콘셉트와는 별개로, 내용적·사상적인 콘셉트가 존재함은 물론이다. 〈끝 없는 기둥〉은 브랑쿠시의 조국 루마니아의 민간전승에 기반을 둔 작품으로, 같은 루마니아 출신의 종교학자 미르체아 엘리아데는, 에세이 『브랑쿠시와 신화』에 다음과 같이 쓰고 있다.

뜻깊게도, 브랑쿠시는 〈끝 없는 기둥〉에서 루마니아 전통문화의 모티브인 '천공의 기둥'을 재발견했을 것이다. 그것은 선사시대부터 존재했음이 분명하며, 전 세계에 상당히 광범위하게 보급되어 있는 신화적 주제의 연장선에 있다. '천공의 기둥'은 창공을 떠받치고 있다. 바꾸어 말하면, 그것은 세계의 축이며, 그 이형(異形)이 수없이 존재한다는 것은 잘 알려져 있다. (…) 축은 천공을 지탱하기도 하면서, 하늘과 땅 사이의 통행과 교류의 수단이기도

하다. 세계의 축은 세계의 중심으로 간주되며, 사람이 그곳에 가까워지면 하늘의 모든 힘과 서로 통할 수 있게 된다. 세계를 지탱하는 돌기둥으로서의 세계의 축의 개념은, 아마도 기원전 4000년부터 3000년의 거석문화의 특징적인 신앙을 반영하고 있을 것이다. 그러나 '천공의 기둥'의 상징주의와 신화는, 거석문화의 범위를 넘어 널리 확산되어 있다.[44]

서양 사회에 있어 천공이란 신과 죽은 자의 영역이다. 천공으로 끝없이 뻗어 나가는 기둥은 '죽음 속에 이르기까지의' 연속성을 나타낸 것이 아닐까? 엘리아데는 '브랑쿠시가 홀려버린 것은, (…) 무한의 공간으로 비상하는 감각이었다'[45]고 지적한다. 브랑쿠시의 관능적인 표현은 지상과 천상을 연결하는 것이기도 했다.

'영원'에 홀린 작가들

비교신화학자인 시노다 치와키는 엘리아데의 종교관은 인도와 유럽의 세계관이라고 비판하며, '천공(天空)의 신이 전 세계적으로 보편적이라는 관념은 없어져야 한다'고 주장한다.[46] 끝 없는 기둥, 혹은 '무한의 공간으로 비상하는 감각'이라는 착안은, 적지 않은 수의 일본인 아티스트까지도 매료시켰다.

다름 아닌 쿠사마 야요이도 그중 하나로, 〈천국으로 가는 사다리〉라는 작품을 제작했다. 네온관으로 만들어진 사다리의 위아래에 거울이 설치되어 있는데, 안을 들여다보면 무한으로 뻗어있는 것처럼 보인다.

〈Every day I pray for love〉, 쿠사마 야요이, 2019년, 데이비드 즈위너 갤러리, 뉴욕.

또한 미야나가 아이코는 2012년에 국립 국제미술관에서 개최한 개인
전에서, 마루에서 천장까지 뻗은 레진 케이스 안에, 가는 실로 만든 미
니어처 사다리를 집어넣은 작품을 선보였다. 전시장에는 그 외에도 크
고 작은 사다리가 설치되어 있었다. 또 한 사람 미시마 리츠에는, 사탕
모양의 유리 알갱이를 늘어놓은 기둥 형태의 작품을 만들고 있다. 물론
일본인만의 이야기는 아니다. 차이궈창은 2015년에 하늘을 향해 500m
나 뻗어가는 불꽃 작품인 〈천제〉(天梯), 즉 〈천국으로 가는 사다리〉를
발표했다. 쿠사마의 작품 제목과 같다.

　레진이나 유리와 같은 소재는 그 투명성이나 반사성이라는 특성과
맞물려, 영원이나 무한이라는 개념을 표현하는 데 적합할지도 모른다.

나와 코헤이는, 조각가로서 수많은 신상이나 불상을 둘러보며, 성스러운 사물에 대한 경외심이 사라져버린 현대 조각의 가능성을 탐구하고 있다. 성성을 표현함에 있어 나와 코헤이가 채택한 수단 중 하나가, 박제 등의 오브제를 투명한 유리구슬로 덮는 것이었다. 안에 있는 유기물이 눈에는 보이는데 손으로는 만질 수 없다는 것은, 인공물에 의해 자연과 멀어진 현대사회에 대한 풍자일 것이다. 그렇다고 그의 작품이 풍자에만 그치는 것은 아니다. 유리구슬 안에 사슴 박제를 넣은 작품 등에서는, 예로부터 사슴을 신수(神獸)로 여기기도 한 것에서, '오라'라고도 할 만한 성성이 느껴지기도 한다.

미야나가 아이코의 사다리 이외의 작품에서도, 영원이나 무한에의 희구를 읽어낼 수 있다. 미야나가는 다양한 오브제를 나프탈렌으로 형상화한 조각으로도 알려져 있다. 초기의 작품은 완성 후 그대로 방치해, 나프탈렌이 기체로 승화함에 따라 형체를 잃어 갔다. 그 후, 작품은 투명한 레진이나 유리 상자에 넣어 두었다. 그랬더니, 시간이 흐르면서 조형물은 조금씩 붕괴되는 한편, 승화된 나프탈렌이 상자 내부에 얼음 조각처럼 결정화되는 것이다.

미야나가는 다음과 같이 이야기한다.

나의 작품은 언제나 변화를 수반하고 있다. 방충제이기도 한 나프탈렌이 소재이기에, 작품은 상온에서 승화를 시작한다. 즉 시간의 경과와 함께 조각 작품은 그 형태를 잃는다. (…) 실제로는 소멸한 것이 아니라, 같은 공간에서 다시 결정화되어, 새로운 형태로 연결되고 있을 뿐이다.[47]

최근에는 오브제를 레진 안에 넣어 완전히 봉합하는데, 단지 한 곳만 작은 구멍을 뚫고 스티커로 덮어두는 방법을 쓰고 있다. 스티커가 벗겨지게 되면, 나프탈렌은 공기와 접촉하면서 천천히 승화를 시작한다. 수년, 수십 년, 어쩌면 수백 년 후에, 오브제의 형태가 동굴처럼 레진의 내부에 남게 될 것이다. 하지만 그래도, 물질로서의 나프탈렌이 사라지는 것은 아니다. 고체에서 기체로 바뀌고, 다시 고체로 돌아가 어딘가에 남아 있을지도 모른다. 형태가 변해도, 이 우주에 존재하는 물질은 영원히 같은 질량을 유지한다.

마크 로스코와 아니쉬 카푸어

6장에서 '쿠르베 이후, 회화는 망막을 향한 것이라 믿어져 왔습니다. 모두 거기에서 틀렸던 거죠'라는 마르셀 뒤샹의 망막 회화에 대한 비판을 소개했다. 현대미술의 본질을 제대로 간파한 말이라는 데는 이견이 없지만, 또 다른 위대한 현대 아티스트 중 한 사람인 마크 로스코는, 이러한 뒤샹의 의견과는 정반대로 해석될 수 있는 말을 남겼다.

> 예술가는 인간의 관능성이 완전히 충족될 때까지 주관적인 것과 객관적인 것을 모두 감축해야 한다. 예술가는, 영원의 진리를 관능성의 영역으로 되돌려줌으로써 인류와 진리를 직접적으로 만나게 하려고 노력한다. 관능성은, 인간이 모든 일체의 사건을 경험할 때의 기본 언어이다.[48]

뒤샹이 미술을 부정하고, 이른바 '지술(知術)'을 찬양하는 것에 반해, 로스코는 '감술(感術)'이라 불러야 할 요소를 중요하게 여기는 듯하다. 지적인 자극과 관능적인 감각이 양립하는지 상반되는지에 대한 논란은 차치하고, 실제로 로스코 후기의 회화, 특히 〈시그램 벽화〉와 같은 거대 작품의 앞에 서게 될 때, 몇 겹이나 층층이 덧칠된 묵직한 화면에서, 우리는 깊은 내면의 성찰·명상에 이끌리는 듯한 신비로운 감각을 느끼게 된다. 이 같은 작풍의 근원은 프리드리히 니체나 쇠렌 키르케고르 등의 철학에 있었다. 〈예술 작품의 레시피〉라는 강연에서 밝힌, 현대미술 작품에 필요한 '성분'에 대한 견해를 읽어보면, 그들의 영향이 분명함을 알 수 있다. 일곱 개의 성분 중, 처음의 두 개를 옮겨 본다.

1. 죽음에 대한 명료한 관심을 가져야 한다. – 생명에는 한계가 있다는 것을 가까이 느끼는 것 – 비극적 미술, 낭만적 미술 등은 죽음의 의식을 다루고 있다.
2. 관능성. 세계와 구체적으로 만나는 기초가 되는 것. 존재하는 것에 대해 욕망을 자극하는 관계법.[49]

개인적으로 로스코와 닮았다고 느끼는 아티스트로 아니쉬 카푸어가 있다. 물론 로스코는 화가이고 카푸어는 조각가지만(『아트 먼슬리』 1990년 5월 호의 인터뷰에서는 '나는 조각가인 화가라고 생각한다.'고 밝혔지만), 작품을 보면 비슷한 감각을 느낄 수 있다. 보는 이의 원근감이나 거리감을 앗아가고, 칠흑 속에 존재하는 거대한 보이드(빈 공간)를 떠올리게 하는 카푸어의 작품은, 로스코의 작품보다도 강한 경외감을 불러일으

킨다고 생각한다.

카푸어는, 철학자 줄리아 크리스테바와의 대담에서 다음과 같이 이야기했다.

> 관능성은 공포입니다. 매혹적인 공포로, 우리는 그 화려함 안에서 자신을 잃어버리고 맙니다. 관능성은 우리가 고독하지 않다고 살며시 믿게 만듭니다. 자신과 타인의 거리를 좁히며, 모든 것을 잃어버린 것은 아니라는 환상을, 우리로 하여금 믿어 의심치 않게 만듭니다.[50]

> 보이드 오브제는 빈 조형물이 아닙니다. 보이드에 잠재하는 생성 가능성은 항상 존재합니다. 즉 아이를 가진 겁니다. 보이드는 되돌아봅니다. 그 공백의 얼굴은 우리에게 내용과 의미를 써넣도록 강요합니다. 공허는 충만으로 바뀌고, 사물은 위아래로 뒤집힙니다. 이것은 자신을 저버리는 것에 대한 우리의 환상을 드러내는 것이 틀림없습니다. 우리는 어떻게든 자신의 죽음을 피해야 한다. 우리는 끝나지도, 끝에 있지도, 모든 걸 다하지도 않았다. 그것은 가능성의 끝이 아니라, 오히려 어떤 종류의 시작이다. 이런 식으로 말함으로써 우리는 어깨에 공포를 짊어지겠지만, 아마도 그것은 진실이 아닙니다. 보이드는 가능성을 내포하고 있는 것이 아닐지도 모릅니다. 어쩌면 현실의, 진정한 끝이 존재하며, 현실의 죽음과 자기 소멸은 있을 것입니다.[51]

공포와 아름다움은 늘 함께 존재합니다. 관능적인 것은 사랑 게임의 도구이지만, 그것은 단지 관능적인 것이 우리에게 게임에 참여하도록 유도하기 때문입니다. 제발, 내가 사랑해 마지않으며 창작하고 있는 아트가, 관능적인 것을, 붕괴가 임박해 있다는 것을, 분별하면서 축복할 수 있기를.[52]

강조해 두자. 관능성은 공포이며, 공포와 아름다움은 늘 함께 존재한다.

나이토 레이의 〈모형〉 – 최상의 에로스, 타나토스, 성성

성기도 알몸도 시체도 피도 나오지 않는다. 하지만 그때까지 내가 본 그 어떤 작품보다도 가장 에로스, 타나토스, 성성을 느꼈던 것이 〈모형〉(테시마 미술관)이다. 미술관이라고는 하나 소장품이 있는 것은 아니다. 하나의 건물이 그 자체로 작품, 즉 아티스트 나이토 레이와 건축가 니시자와 류에에 의한 거대 설치작품이다.

테시마는 세토나이해에 떠 있는 작은 섬이다. '미술관'은 바다가 바라보이는 언덕의 중턱에 자리 잡고 있다. 둥근 무덤을 살짝 눌러 뭉갠 듯한 모양의 하얀 건물. 옆에는 계단식 논이 있어, 봄부터 여름까지는 바다의 파랑과 벼 이삭의 초록 위에 떠 있는 배처럼 보인다.

공식 사이트[53]에 따르면 면적은 40×60m로 동굴처럼 좁은 입구를 통해 안으로 들어가면, 언뜻 보기에 아무것도 없어 보인다. 내부에는 기둥 하나 없는데, 천장에는 두 개의 커다란 개구부가 있다. 맑은 날

〈테시마 미술관〉, 나이토 레이/니시자와 류에, 2010년, 일본 가가와현 세토나이해 테시마 섬.

이면 햇빛이 들어오고, 비가 오면 빗물이 떨어져 흐른다. 개구부에 유리 같은 것은 끼워져 있지 않고, 매달린 얇은 리본만이 바람에 흔들리고 있다. 이 또한 공식 사이트에 따르면, 천장 높이는 가장 높은 곳이 4.5m라고 한다.

얼핏, 하얀 바닥에 작은 물웅덩이 몇 개가 눈에 들어온다. 어딘가에서 흘러들어온 물 때문인지, 조금씩 그 모양을 바꿔 간다. 쭈그려 앉아 자세히 살펴보니, 물이 나오는 구멍에서 작은 물방울이 솟아 나오고 있었다. 바닥에는 발수제가 발라져 있는 듯, 마치 수은 방울처럼 알갱이가 솟아나 있다. 혼자서 흘러가는 방울이 있는가 하면, 도중에 움직임을 멈추는 것도 있다. 나중에 다른 방울과 합쳐져 어느 정도 양이 되면 다시 흐르기 시작한다.

느릿느릿 헤어졌다가 모이고, 모였다가 흩어지는 모양은, 마치 살아 있는 생물 같다. 꼬리에 꼬리를 물고 흘러가는 모습은, 별똥별이나 정

나이토 레이는 테시마 미술관을 〈모형〉이라 이름 붙였다.

자처럼도 보인다. 두 개의 개구부에서는 바람이 불어 들고, 새와 벌레의 울음소리도 흘러든다. 고개를 들어 천장을 올려다보니, 군데군데 아주 가는 실이 위에서 아래로 늘어져 있는 것이 눈에 들어왔다. 개구부의 리본과 마찬가지로 바람에 하늘하늘 흔들리는데, 각도에 따라 보이지 않기도 한다.

세상은 이렇게나 미세한 것들로 이루어져 있다. 그리고 끊임없이 움직여 모양을 바꾸면서도, 말로 표현하기 어려운 무언가를 확실하게 유지하고 있다. 태어났다가 사라져 가고, 다시 태어난다.

나잇값도 못하고 창피한 이야기지만, 여기에 오면 나는 꼭 울고 만다. 아트 작품을 보고 눈물을 흘린 적은 이것 말고는 없다. 하얀 건물

안에 있으면 묘하게 안심이 된다. 건물의 명칭은 〈테시마 미술관〉이지만, 나이토 레이는 이 작품을 〈모형〉(母型)이라고 이름 지었다. 현대미술이 표현할 수 있는 에로스, 타나토스, 그리고 성성을 가장 잘 보여주는 작품이라고 생각한다.

8장
현대미술 작품을
바라보는 방식

비평가의 작품 감상법

작품을 감상하기 위한 항목

숨 가쁘게 일곱 가지의 창작 동기를 설명했다. 덧붙이자면, '아름다움'이나 '완성도'는 동기에 들어가지 않는다. 아름다움이나 완성도를 추구하는 아티스트는 분명 존재하지만, 아름다움(美)은 마르셀 뒤샹의 관점에서는 제외된다. 이전에 인용한 말을 다시 꺼내 보자. 레디메이드, 즉 기성품을 선택함에 있어 뒤샹은 "어떠한 미적 즐거움에도 결코 좌우되지 않았다."며, "이 선택은 시각적 무관심이라는 반응과 동시에, 좋은 취미든 나쁜 취미든, 취미의 완전한 결여에 기초했다."[01]고 밝힌 바 있다. 현대미술의 창작기법이 뒤샹의 말처럼 '항상 선택하는 일'이며, 따라서 작품의 모든 요소가 레드메이드인 이상, 아름다움은 뒤샹적 원리에 따라 배척되어야 한다.

한편, 완성도는 높을수록 좋기 마련이다. 때문에 여기에서 고려해야 할 동기에는 해당될 수 없다. 물론 기술의 편차는 있기 마련이기에, 제작이 끝난 작품의 완성도를 비교하고 우열을 가릴 수는 있다. 그러나 그것

《(큰 유리) 그녀의 독신자들에 의해 발가벗겨진 신부, 조차도》, 마르셀 뒤샹, 1915〜1923년.

은 감상자가 판단하는 것이며, 작가라면 누구나 베스트를 목표로 한다. 그렇기 때문에, 완성도는 창작의 전제이지 창작의 동기는 아니다.

금욕적인 언명에도 불구하고, 실제로는 뒤샹에게도 '취미'가 있었던 것이 확실하다. 〈샘〉만 해도, 일부 변기 마니아(?)를 제외하면, 누구에 게라도 악취미처럼 보일 것이다. 악취미도 취미라는 말이 억지스럽게 들린다면(본인은 '좋은 취미든 나쁜 취미든'이라고 단언했지만), 그의 대표 작 〈그녀의 독신자들에 의해 발가벗겨진 신부, 조차도〉(일명 〈큰 유리〉) 는 어떨까? 작품 하단에 보이는 '독신자 기계'(초콜릿 연마기와 물레방아) 에 대해, 화가이자 미술사가인 존 골딩은 '부정하기 어려운 우아함을 지 녔다.'[02]고 평했다. 이것은 완성도까지를 포함한 평가라 생각한다.

1931년, 〈큰 유리〉가 운반 도중 깨지고 말았다. 복구에 나섰던 뒤샹 은 크게 활을 그린 듯 갈라진 균열의 모양이 마음에 들었고, 훗날 "보면 볼수록, 이 균열이 좋아진다."라며, "나는 이것을 '레디메이드'의 의도라 부르고 싶다. 나는 이 의도를 존중한다."[03]라고 했다. 우연성, 혹은 '레 디메이드의 의도'가 가져온 결과라고는 해도, 이것은 취미에 해당한다 고 봐야 하지 않을까? 우발적으로 생긴 균열의 형태에서 아름다움을 찾 아냈다고도 할 수 있을 것이다. 가마의 온도와 유약의 변수에 의해 뜻 하지 않은 요변이 생긴 도자기의 아름다움마저 사랑하는, 동양 도공의 마음과도 상통한다고 여길 수도 있다.

아름다움을 포함해야 한다면 첫 번째 동기 「새로운 시각·감각의 추 구」가 적합하다. 감각적인 임팩트에 도움이 되는 아름다움은 당연히 있 을 수 있다. 아티스트는 임팩트를 만들기 위해 아름다움을 추구한다. 이렇게 생각하는 편이 이치에 맞을 것이고, 천하의 뒤샹도 이 정도는

용서해 줄 듯하다.

작품 감상의 프로세스란?

노파심에 반복하지만, 순수하게 한 가지의 동기만으로 완성되는 작품
은 거의 없다. 대게의 모든 작품은 일곱 가지 동기 전부는 아니더라도,
여러 동기를 갖고 있다. 창작의 여러 가지 동기는 '임팩트, 콘셉트, 레
이어'의 레이어를 늘리고 두텁게 하는 데 영향을 미친다. 레이어는 문자
그대로 작품의 매력을 겹겹으로 중층 시킴과 동시에, 감상자가 작품을
감상하고 이해하는 데 도움을 주기도 한다.

현대미술을 본다(듣는다, 체험한다)는 것은 어떤 행위인지, 여기에서
도식적으로 이야기해 보려 한다.

감상자가 작품을 접한다. 평범한 작품이 아니라면, 가장 먼저 임팩
트가 있을 것이다. 속된 말로 선빵이다. 다음으로 감상자는, 작품을 구
성하는 요소들에서 무언가를 연상하거나 상기하거나 상상하기도 한다.
현대미술 작품이 '상상력을 자극한다'라는 말은 바로 이 뜻이며, 레이어
란 한마디로 말해 '연상한 일(것)들'의 총체를 말한다.

역사적인 대사건, 수학 공식, 꼴 보기 싫은 상사, 개나 고양이, 유령,
어릴 적 좋아했던 것들, 그날의 점심, 사회 문제, 인터넷을 달궜던 사
건, 예전에 읽은 소설, 언젠가 들었던 사랑 노래, 유명한 건축, 다른 아
트 작품 등, 삼라만상이 그 어떤 것이 될 수 있다. 머리에 떠오른 그 연
상들, 즉 복수의 레이어를 정리하고 골라내고 선택한 후, 선택한 것들
끼리 연결한다. 그리고 그 결과로 생기는 새로운 연상으로부터 창작의

동기나 콘셉트를 추측한다. 뛰어난 작품은 이중 삼중의 레이어를 형성하고 있어, 연상 자체를 풍성하게 한다.

납득되는 콘셉트가 떠오르고, 임팩트 등과 어우러져 '멋지다!'라는 생각이 들게 되면, 뇌의 보수계가 활성화되어 쾌감을 느끼게 된다. 뭔지 잘 모르겠다거나 재미없다는 생각이 들면, 보수계가 억제되어 불쾌감을 느끼게 된다. 뒤샹이나 움베르토 에코가 말하는 '열린 작품'은, 이처럼 감상자가 작품을 받아들이고 해석함으로써 비로소 '문을 닫는다'. 이것이 이상적인 현대미술의 감상법이다.

당연히 무엇을 연상하는지, 어떤 콘셉트가 떠오르는지는 사람에 따라 제각각이다. 연상이란, 외부로부터의 자극이 개인의 신체나 신경계에 작용하여 방대한 기억의 뭉치를 검색해, 자극과 일치하는 특정한 정보를 발견하는 일련의 과정이다. 인생 경험도, 축적된 기억의 질이나 양도 사람마다 완전히 다르다. 좋아하는 음식과 싫어하는 음식이 있듯이, 연애 상대가 사람마다 다르듯이, 도널드 트럼프를 지지하는 사람과 그렇지 않은 사람이 있듯이, 예술 작품에 대한 평가는 천차만별이다. 현대미술뿐만 아니라, 예술 표현의(아니, 세상에 존재하는 모든 것의) 절대적인 평가는 원리적으로 존재할 수 없다. 그렇지 않으면, 비평가들은 AI로 대체되기 전에 모두 폐업해야 할 것이다. 보리스 그로이스와 같은 뛰어난 비평가라 해도 예외일 순 없다.

생각해 보면, 비평가란 극한 직업이고 그들은 대담한 사람들이다. 우리는 누구나 스스로의 경험에 비추어 사물을 평가하고 판단한다. 경험이 작가에 비해 적으면 평가를 그르칠지도 모른다. 그리고 경험이 적다는 것을, 작가를 포함한 경험이 많은 사람들에게 들켜버릴지도 모른

다. 그 혹은 그녀는 그러한 리스크를 알면서도 자신이 전지전능한 존재라는 듯이 자신 있게 글을 쓴다. 혹은 자신 넘치게 씀으로써, 리스크를 의식해 생길 수 있는 불안을 불식시키고자 애쓰고 있을지도 모른다. 어느 쪽이든, 그 혹은 그녀는 자신의 지식과 경험의 총체를, 그리고 타인도 추측할 수 있는 데이터를 만천하에 공개한다. 이것을 '대담'이라 하지 않으면 뭐라 부를 수 있을까.

나 스스로는 비평가라고 생각하고 있지 않지만, 이 책에서도 비평 비슷한 문장을 남발해 오긴 했다. '이 작품을 보고 ○○을 상기했다, ××를 연상했다'라는 등의 표현을 해 왔는데, 뭘 좀 아는 사람이 본다면 '밑천이 드러나네'하고 비웃을 일이다. 상기나 연상을 바탕으로 한 코멘트도 '말도 안 되는 오답'이라거나, 어쩌면 '수준 하고는'하며, 경멸을 받게 될지도 모른다. 하지만 그 모든 것을 신경 쓸 필요는 없을뿐더러, 신경 쓴다고 해도 어쩔 수 없다. 현대미술 작품의 감상이란, 그 시점에서의 자신의, 그때까지의 인생 경험 전부를 쥐고 작품과 마주하는 행위이며, 반대로 자신의 그릇이 어느 정도인지 측정되어 버리는 시험처럼 잔혹한 체험이기도 하기 때문이다. 다만, 그 후에 냉소적으로 돌변할지, 반성하고 노력하면서 경험의 폭과 두께를 넓힐 것인지는 감상자의 선택이다. 이는 비평가를 포함한 전문가에게도 똑같이 적용된다.

동기의 정도와 달성도를 수치화하다

작품을 감상하면서 일곱 가지 창작 동기를 참조하면, 다양한 연상이 보다 잘 떠오르게 된다. 임팩트의 한판 승부인지, 미디엄의 가능성을 탐

구하는 것인지, 현대미술사나 현대미술 제도에 항의하고 싶은 것인지, 정치 사회적인 메시지를 담은 것인지, 자신의 (혹은 영향을 받은) 사상이나 철학, 세계 인식을 피력하고 있는지, 자전 소설처럼 작가 자신의, 혹은 작가가 속한 공동체의 스토리를 이야기하고 있는지, 에로스나 타나토스, 그리고 그 끝에 있는 성성의 추구인지.

이른바 아티스트의 창작 의도를 살피는 셈인데, 각 동기의 정도가 어느 정도인가를 추계해 수치화해 보면, 의도를 이해하거나, 자신의 잠재적인 취향을 알아내는 데 도움이 되기도 하고, 아티스트가 던지는 질문이 무엇인지를 풀어내기 위한 하나의 방법이 되기도 한다. 아티스트나 작품의 우열을 가리거나 결정하기 위한 수단이 아니라, 비유하자면 요리에 사용하는 재료나 조리법에 대해 조사하는 것과 같다. 세계 3대 요리라든가 4대 요리라 부르는 음식이 있기는 하지만, 각 문화의 요리에 우열을 가릴 수 없음은 물론이다. 하지만 요리사에 따라 맛이 다르고, 손님에 따라 기호가 다른 것도 자명할 것이다. 여기에서 말하는 수치화는, 그 다름을 명확히 하기 위한 방법 정도로 생각하면 된다.

각 동기의 정도란 아티스트가 얼마만큼 그 동기에 힘을 쏟고 있는가 하는 진심도, 즉 진심의 정도를 말한다. 대략적이어도 좋으니, 다섯 단계로 나눠 평가하고, 잘 모르겠다면 '0'으로 해 둔다. 예를 들면, 새로운 감각은 5점, 미디엄은 1점, 제도는 0점, 액추앨리티는 5점, 세계 인식은 0점, 나와 세계는 4점, 에로스와 타나토스는 3점 등이다. 완전히 독단이라 해도 좋고, 전시회의 캡션이나 해설, 전문가의 비평 등을 참고해도 상관없다. 전에도 말했지만, 현대미술 작품에는 '오독의 자유'가 있다.

다음으로, 그 진심도가 감상자인 당신이 봤을 때, 어느 정도 달성되

어 있다고 생각되는지를 백분율로 평가해 보자. 여기에서는 각 동기의 감상자, 즉 당신의 관심 정도나, 표현의 좋고 싫음도 넣어 판단한다. 가령, 새로운 감각의 창출이 목표였던 것 같은데 어디선가 본 적이 있는 듯하니 40%, 나는 미디엄과 제도에 대해서는 흥미가 없으니 0%, 정치의식이 있다는 것은 알겠지만 작품이 내포하는 주장에는 찬성할 수 없어서 10%, 세계 인식에 대해서는 잘 모르니까 0%, 나와 세계는 내게도 관심이 큰 주제라서 100%, 에로스와 타나토스는 기분 나쁜 표현이라서 0%, 등과 같은 방식이다. 이것을 앞의 계산 결과와 곱해보면, 새로운 감각은 5점 만점에 2점, 미디엄은 0점, 제도도 0점, 액추앨리티는 0.5점, 세계 인식은 0점, 나와 세계는 4점, 에로스와 타나토스는 0점이 된다.

이밖에, 특별 항목으로 '작품의 완성도와 보조선'을 추가해도 좋다. 완성도는 그렇다 쳐도, 보조선에 관해서는 설명이 필요할 것이다. 보조선이란, 작품의 이해를 위해 아티스트가 의도한 장치와도 같은 것이다. 작품이 보는 이의 상상력을 자극해, 보는 이가 읽어주기를 바라고 있다면, 거기에는 '읽히기 위한 적절한 기교'가 있어야만 한다. 전부 드러내 보이면, 대놓고 친 장난 같아 재미가 없다. 지나치게 난해해 바늘구멍 하나 들어갈 틈도 없다면, 대부분의 사람이 이해하지 못한다. '열린 작품'의 문은 어느 정도까지 열어 놓아야 할까? 완전 개방도 꼭꼭 닫아도 안 된다면, 얼마만큼의 각도가 적당할까?

이 질문의 답은, 물론 만드는 사람에 따라 다르다. 되도록 문턱을 낮추고 싶어 하는 사람이 있는가 하면, 아는 사람만 알면 된다고 생각하는 사람도 있다. 그저 아무 생각도 없는 작가도 있을 것이다. 그런 한편, 감상자의 '읽기 능력'은 사람에 따라 차이가 있기 때문에, 문이 꽤

열려 있어도 눈치채지 못하는 사람, 얼마 안 열려 있는데도 안으로 쑥 들어가는 사람 등, 여러 가지 경우가 일어날 수 있다. 실은 복수의 보조 선을 그어, 서로 다른 독해력을 지닌 감상자가 각자에게 맞게 대응하도록 만들어진 것이 이상적이긴 하다. 어쨌든 그것을 특별 칸으로 추가하기로 하자.

마지막으로 산출된 수치를 레이더 차트(거미줄 그래프)화 한다. 이렇게 하면, 작품의 특징이나 자신의 취향을 가시화하는 데 도움이 된다. 숫자를 모으면 아티스트의 경향도 보이게 될 것이고, 여러 명의 작가의 공통점이나 차이점도 밝혀질 것이다. 번거롭다면, 각 동기의 점수를 가산해, 합계 점수를 내도 좋다. 단, 점수가 많은 쪽이 뛰어난 것은 아니다. 차트의 형태, 즉 어떤 동기가 돌출되어 점수가 높은가를 보는 편이, 요리사, 다시 말해 작가의 기호나 성향을 파악하는데 훨씬 중요하다. 서로 비슷한 작가를 비교할 때만, 합계 점수의 차이가 의미를 갖게 된다.

처음에 매긴 점수가 다르다 싶으면 나중에 수정해도 된다. 누군가의 심정을 참작할 필요도 없으며, 입학시험을 채점하는 것도 아니니 나중에 고치더라도 사회적 책임 같은 것은 생기지 않는다. 글재주 없다는 비웃음을 받을 일도 없다. 무엇보다도, 친구나 연인과 전시를 보러 갔을 때, 작품이나 작가를 칭찬하거나 헐뜯으며 서로의 채점을 비교해 보는 일은 꽤나 즐거운 오락거리가 될 것이다. 엑셀 등의 표 계산 소프트를 사용하면 간단하겠지만, 손으로 쓴 차트로도 충분히 즐길 수 있다.

제프 쿤스의 〈벌룬 독〉

1989년 이후에 제작된 작품 중 다섯 개를 골라, 구체적으로 채점해 보자. 우선은 제프 쿤스의 〈벌룬 독〉(1994~2000). 트위스트 벌룬, 즉 길쭉한 풍선을 비틀어 만든 개 모양의 조각 시리즈로, 거울처럼 반짝이는 스테인리스 스틸 위에 반투명으로 컬러 코팅을 한 것이다. 높이는 3m 이상. 시리즈 중 하나인 〈벌룬 독(오렌지)〉은, 2013년 11월의 뉴욕 크리스티 경매에서 5,840만 달러(약 680억 원)에 낙찰돼, 당시 생존 작가 시상 최고가를 기록하며 화제가 되었다.

〈벌룬 독〉, 제프 쿤스, 1994~2000년.

미국에서는 놀이공원이나 해안의 야외 매점 등에서 파는 어린이 장난감이다. 그것을 쿤스는 고체의 딱딱한 소재로 거대화해, 조각 작품으로 탄생시켰다. 제프 쿤스의 이야기를 들어보자.

이 작품은 축하의 의미와 어린 시절, 그리고 색과 단순함에 대한 메시지입니다. 하지만 이것은 트로이의 목마이기도 하지요. 아트 작품 전체에 대한 트로이 목마요.[04]

아서 단토는 "쿤스의 최고 걸작이라는 의견도 가능할 것이다."[05]라고 조심스레 말을 돌리면서도 높게 평가하고 있다(앞서 말했듯, 단토는 같은 논고에 '뒤샹에서 워홀을 거쳐 쿤스에 이르는 현대미술의 컨셉추얼한 발전'은 '갈릴레오에서 뉴턴을 거쳐 아인슈타인에 이르는 과학의 진보와도 같은 것'이라고 쓴 바 있다). 제리 솔츠는 "고전적인 기마상에 미국 완구업체인 토이저러스 디스플레이를 더한 뒤 둘로 나눈 것 같다."며, '플라톤적인 관념과 욕정에 사로잡힌 감각의 중간지점'이라고 평했다.[06] 짧은 리뷰의 마지막에는 "너무도 완벽하기에, 흐트러짐 없는 영원의 상태로 존재하고 있다. 이 작품을 내성적 숭고라 부르고자 한다."라는 말로 극찬했다.

제프 쿤스 자신이나 전문가의 코멘트도 고려해 새로운 감각은 5점, 미디엄과 제도는 각각 4점으로 하자. 이렇게나 크고 반짝반짝한 풍선개는 본 적이 없을뿐더러, 조각의 끝을 보여줬다는 견해도 있기 때문이다. 크기와 외형의 현란함은 글로벌 자본주의나 버블 경제를 반영한 듯도 하니 액추앨리티와 세계 인식은 각 3점. 아티스트 자신이 어린 시절

제프 쿤스, 〈벌룬 독〉의 평가표.

을 언급했으므로 나와 세계는 4점. 솔츠의 '욕정에 사로잡힌 감각'이라는 표현에 경의를 표해 에로스와 타나토스도 4점. 100명이 넘는 스태프를 거느린 공방에서 제작하고 있다 하니, 특별 칸의 완성도는 만점인 5점이 좋을 듯하다. 8개 항목의 합계 점수는 40점 만점에 32점이 된다. 이것을 100점 만점으로 환산하면 80점. 상당한 고득점이지만, 중요한 것은 합계 점수가 아니라 꺾인 선 그래프의 형태다.

이어, 달성도에 대한 개인적 평가를 백분율로 매겨본다. 거대 조각은 이 작품 외에도 존재하며, 개인적으로 장난감처럼 보이는 작품을 좋아하지 않으니, 새로운 감각은 60%. 미디엄의 탐구는 이 정도라면 어떤 아티스트라도 생각할 수 있을 것 같으니 50%. 고전적 기마상이라고는 하나 사실감이 부족하고, 뒤샹 이후의 '컨셉추얼한 발전'은 그다

지 중요하다고 생각하지 않기에, 제도는 30%. 버블 경제는 반영되었다

지만, 비판은 담겨있지 않아 보여, 액추앨리티는 0%. 장 보드리야르의

『소비사회의 신화와 구조』나 『시뮬라크르와 시뮬라시옹』의 영향이 느껴

지지만, 새삼스럽다는 느낌도 강하기에, 세계 인식은 20%. 작가의 어

린 시절에 딱히 공감은 가지 않지만, 왠지 흐뭇한 마음은 드니까, 나와

세계는 50%. 계속 지켜보고 있다 한들 욕정에 사로잡히거나 피안의 세

계로 빨려드는 느낌은 없으니, 에로스와 타나토스는 30%. 완성도는 대

단하다고 생각하나 새로운 감각 이외의 콘셉트는 잘 모르겠으므로, 보

조선 분량만큼만 감점 시켜 50%. 추정한 아티스트의 동기와 각각의 퍼

센티지를 곱해 만들어 본 레이더 차트가 위에 게시된 것과 같다. 바깥

쪽 선이 아티스트의 창작 동기의 추정치고, 안쪽이 나의 평가. 아티스

트와 나의 차이는 당연히 사람마다 다르다.

무라카미 다카시의 〈나의 외로운 카우보이〉

1998년 발표. 2008년 5월 뉴욕 소더비에서 1,516만 1,000달러(약 158억

원)에 낙찰되었다. 전라의 소년 피규어를 형상화한 것으로, FRP(일부 파

이버 글라스)로 만든 인간 크기의 조각이다. 전형적인 애니메이션 얼굴

로, 큰 눈에 노란색 긴 머리. 흰색 좌대 위에 힘 있게 두 다리를 벌리

고 서서, 입을 살짝 벌린 채 미소 짓고 있다. 왼손을 발기한 성기에 대

고, 오른손은 성기 끝에서 뿜어져 나온 하얀 정액을 올가미처럼 조정하

기 위해 앞으로 뻗치고 있다. 정액은 파도 물보라처럼 다이내믹하게 솟

구쳐 올라, 금발의 머리 위에까지 다다른다.

이 작품에 앞서 〈히로폰〉이라는 작품이 있다. 조각품으로 1997년에 발표되었다. 거의 발가벗은 소녀 피규어를 형상화한 것으로, 파란색 머리에 두 개의 노란 리본을 달고 있다. 실제로는 있을 수 없을 정도의 큰 유방에 극단적으로 작은 핑크 브래지어를 착용하고 있어, 당연히 밖으로 삐져나온 거대한 유두에서 〈나의 외로운 카우보이〉와 마찬가지로 하얀 모유가 분출된다. 말도 안 되지만, 마치 페니스를 쥐듯 유두를 두 손으로 잡은 채, 천진난만한 미소를 지으며 자신의 모유로 줄넘기를 하고 있다. 이전에도 나카하라 코다이에 의한 피규어 작품은 있었지만, 새로운 감각에는 5점을 줘도 좋을 것이다.

움직임을 느끼게 하기 위한 만화적 표현의 인용도 효과적이므로, 미디엄은 4점. 서구의 주류 무대에 서브컬처적인 주제를 용감히 내던졌으

〈나의 외로운 카우보이〉, 무라카미 다카시, 1998년(좌).
〈히로폰〉, 무라카미 다카시, 1997년(우).

며, 작품명은 앤디 워홀의 〈외로운 카우보이〉에 대한 오마주, 그리고 불교의 수호신 중 하나인 금강역사상(像) 등에서 볼 수 있는 천의(天衣), 일본 에도시대의 화가 카노 산세츠의 나뭇가지나 카츠시카 호쿠사이의 파도, 나아가 로이 리히텐슈타인의 붓놀림을 정액 표현에 인용했다는 점 등에서, 제도도 4점. 액추앨리티와 세계 인식은 다소 희박한 듯하지만, 만화나 애니메이션의 세계적 유행을 국제화와 접목시켰다는 해석도 가능할 듯하여, 각 3점. 나와 세계는 4점. 뭐니 뭐니 해도 정액이 굉장하게 표현되었으니, 타나토스는 그렇다치고 에로스는 5점. 피규어는 명가(名家) 카이요도에서 제작하니, 완성도도 5점. 합계 점수는 33점으로 〈벌룬 독〉보다도 1점이 많다.

이어 달성도에 대한 개인적 평가. 무라카미에게는 미안하지만, 나는

무라카미 다카시, 〈나의 외로운 카우보이〉 평가표.

애니메이션에도 피규어에도 관심이 없기 때문에, 새로운 감각은 10%. 미디엄은, 조각이라는 개념을 돌파했다고까지는 할 수 없으므로 50%. 인용은 나쁘지 않았지만, 이 작품과의 필연적인 연결고리를 찾을 수 없었으므로, 제도는 30%. 새로운 감각과 같은 이유로 액추앨리티는 0%. 세계 인식은, 너그러운 마음으로 20%. 나와 세계는 30%. 에로스도, 새로운 감각이나 액추앨리티와 같은 이유로 10%. 완성도는 상당히 높다고 생각하지만, 제프 쿤스 작품과 마찬가지로 보조선을 찾아보기 어려우므로 특별 칸은 50%.

레이더 차트 안쪽의 꺾인 선 그래프 내부 면적이 꽤나 작아져 버렸다. 오타쿠 문화를 좋아하는 사람이라면, 전혀 다른 결과가 나올 것이다.

아이 웨이웨이의 〈구명조끼 뱀〉

2008년 발표. 같은 해 5월 쓰촨성에서 일어난 대지진을 계기로, 액티비스트이기도 한 아이 웨이웨이가 제작했다.

지진에 의해 수천 명의 초·중학생이 압사되었지만, 당국은 그 실태를 명확히 알리지 않았다. 아이 웨이웨이는 분노했고, 자신의 블로그를 통해 희생자 명단 작성에 들어갔다. 그러던 중, 비극의 원인이 밝혀진다. 건축업자가 행정 담당자에게 뇌물을 건넸고, 그만큼의 공사비가 빠지게 되면서 부실 공사로 이어져, 학교 건물 자체가 결함투성이로 지어졌기 때문이었다고 한다. 한때는 국영 언론도 그러한 가능성을 보도했지만, 당국은 책임자에 대한 추궁에는 나서지 않은 채 아이 웨이웨이의 블로그를 폐쇄했으며, 급기야 조사를 위해 해당 지역인 청두를 방문한

〈구명조끼 뱀〉, 아이 웨이웨이, 2009년.

아이 웨이웨이를 경찰이 구타하는 사건까지 벌어졌다. 후에 아이 웨이웨이는 이 일로 가택 연금이라는 설욕을 당한다.

〈구명조끼 뱀〉은 아이 웨이웨이가 한창 조사를 실시할 때 제작한 작품이다. 초·중학생이 등에 메는 통학용 백팩 수백 개를 이어 붙여, 뱀의 모양으로 만든 것이다. 백팩을 천장에 설치한 〈뱀의 천장〉(2009)이라는 작품도 있다. 두 작품 모두, 진혼과 고발이라는 두 가지 의도를 담아 제작되었다.

새로운 감각과 미디엄의 탐구는 양쪽 모두 1점. 작가는 이 작품에서 어느 쪽도 추구하고자 하는 생각이 없었던 것이 아닐까. 뱀이라는 형상이 인도나 동남아시아와 마찬가지로 중국에서도 다의적인 의미를 지닌다는 점을 고려해, 제도는 3점. 이 작품에서는 우선 지진을 일으킨 대지와 천명을 다하지 못하고 그곳으로 돌아간 아이들을 상징하고 있는 듯 보인다. 액추앨리티는 말할 것도 없이 5점. 세계 인식은 반전체주의라

新로운 시각·감각의 추구
미디엄과 지각의 탐구
제도에 대한 언급과 이의
액추앨리티와 정치
사상·철학·과학·세계 인식
나와 세계·기억·역사·공동체
에로스·타나토스·성성
완성도와 보조선

◆ 오자키 테츠야 평가 ■ 작가 동기(추정)

아이 웨이웨이, 〈구명조끼 뱀〉의 평가표.

는 점에서 3점. 아이들을 기억하고, 공동체 본연의 자세를 묻는 작품이
므로, 나와 세계는 4점. 진혼이라는 콘셉트는 확연하나 타나토스와 연
결하기는 힘드니, 에로스는 1점. 완성도는, 딱히 그것을 바라고 있다고
는 생각할 수 없어서 3점.

새로움은 전혀 느낄 수 없기 때문에 0%. 미디엄은, 백팩이라는 소재
자체에 메시지가 담겨 있으니 50%. 제도는, 본인이 아트와 액티비즘은
같은 것이라 주장하고 있으므로 50%. 액추앨리티는, 메시지가 가슴을
울리므로 80%. 세계 인식은, 정치적으로 옳지만 참신하게는 느껴지지
않아서 50%. 나와 세계는, 뭐 50% 정도. 에로스는 0%. 완성도는 보통
이고, 보조선도 특별히 뛰어나지는 않으니(뱀의 형상에 눈이 가서, 바로
백팩인지는 알 수 없다) 50%.

이 작품뿐만 아니라, 아이 웨이웨이의 작품은 메시지성은 강하지만, 현대미술에서 원리적으로 요구되는 상상력 자극이 약하다고 나는 생각한다. 굳이 말하자면, 비정치적인 작품에는 스테레오타입적인 것이 많고, 정치적인 것은 지나치게 노골적이라 재미가 없다. 이상은 나의 개인적인 인상과 감상에 지나지 않지만, 초기 작품을 제외하면 아이 웨이웨이의 작품이 액추얼리티와 정치에 심히 기울어져 있다는 것은, 차트의 그래프를 통해서도 추측 및 확인할 수 있을 것이다.

데미안 허스트의 〈분리된 엄마와 아이〉

1993년 베니스 비엔날레에서 발표. YBAs(영 브리티시 아티스트) 중에서도 가장 논란거리였던 작품이다. 허스트는 이 작품을 포함한 창작 활동

〈분리된 엄마와 아이〉, 데미안 허스트, 1993년.

데미안 허스트, 〈분리된 엄마와 아이〉의 평가표.

이 평가되어 1995년에 터너상을 수상했다.

스테인리스와 유리로 된 상자가 4개. 포르말린에 잠긴 암소와 송아지가 각각 담겨 있다. 소는 두 마리인데 상자는 두 개가 아니라 네 개? 그렇다. 암소와 송아지(제목이 허위가 아니라면 엄마와 아이)는, 좌우대칭으로 코끝에서 꼬리 끝까지 절단되어 있다. 상자는 한 사람이 지나갈 수 있을 정도의 거리를 두고 설치되어, 관객은 암소와 송아지의 뼈나 내장을 여과 없이 감상할 수 있다(감상할 수밖에 없게 한다). 상어나 양을 이용한 같은 공법의 작품이 있는데, 절단된 것도 그렇지 않은 것도 있다.

압도적인 임팩트가 있으니, 새로운 감각은 5점. 미디엄도, 진짜 동물의 사체를 포르말린에 절인 데다, 절단한 '조각'은 이전에는 없었을 것

이므로 5점. 해부도나 살아있던 동물을 작품의 소재로 삼았던 리처드 세라나 야니스 쿠넬리스 등의 계보를 잇고 있으며, 〈엄마와 아이〉라는 제목에서 〈성모자상〉이라는 고전적 아이콘이 연상되므로, 제도도 5점. 광우병이 배경인지 어떤지는 알 수 없지만, 대량생산 · 대량소비 사회의 먹거리 문제까지는 생각이 미치므로, 액추앨리티도 5점. 무신론과 유물론이라는 배경은 그런대로 괜찮아 보지만, 그리 진귀하지는 않기에, 세계 인식은 3점. 가축과 함께 생활하며, 그 젖이나 고기로 자라난 서양 사회의 역사를 반영하고 있으므로, 나와 세계는 4점. 에로스와 타나토스는 확실하게 5점. 완성도는, 이 또한 꽤 볼만하다 생각되므로 5점.

나는 그로데스크한 것을 싫어하지는 않으니, 새로운 감각은 100%. 미디엄에 대해서도 훌륭하다고 생각하지만, 시카고의 과학박물관에서 사고사한 흑인 남녀의 사체를 슬라이스 한 플라스티네이션*을 본 적이 있기 때문에 80%. 제도에 대한 언급은, 이 작품에 있어서는(있어서도?) 그다지 중요하다고는 생각되지 않으므로 60%. 액추앨리티는 80%, 세계 인식은 50%, 나와 세계는 80%. 에로스 · 타나토스 · 성성은 두말없이 100%. 완성도도 높다고는 생각하지만, 그 후 포르말린이 밖으로 새어 나갔다는 이야기를 들었기에, 조금 감점해서 80%. 평가표 차트의 전체 면적이 크고, 바깥쪽과 안쪽의 꺾인 선 모양도 비슷하다.

데미안 허스트는 제프 쿤스와 함께 대중 평가에 있어 호불호가 극명히 갈리는 아티스트다. 두 아티스트는 작품 가격 또한 다른 동시대 아티스트들에 비해 월등히 비싸며, 한때는 유럽과 미국을 각각 대표하

* 플라스티네이션: 사체를 부패하지 않게 방부 처리하여 보존하는 방법 중 하나_역자주

는 작가로 간주되기도 했다. 전 세계의 슈퍼 컬렉터가 둘의 작품을 서로 빼앗듯 사재기하고 있다는 사실은, 앞서부터 지금까지 쓴 그대로다. 프랑스에 이슬람 정권이 들어선다는 설정으로, 과격화된 종교, 경제 격차, 비관용 등으로 분단된 현대사회를 예언했다고 평가되는 소설 『복종』을 쓴 미셸 우엘벡은, 전작 『지도와 영토』의 앞머리에 이 둘을 등장시키기도 했다.

허스트를 사탄만큼 싫어하는 사람이나 동물 애호가라면, 나와는 전혀 다른 평가를 내릴 것이고, 차트 안쪽의 꺾인 선 그래프의 내부 면적은 훨씬 작아질 것이다. 그러나 바깥쪽의 꺾인 선은, 아트월드 안에 있는 사람이 채점한다면, 누구라도 대략 이런 형태가 될 것이 틀림없다. 때문에 허스트는(쿤스도, 무라카미도) 팔리는 것이다.

덤 타입의 〈S/N〉

1994년 초연. 위의 네 개 작품과는 달리 퍼포먼스 작품이다. 덤 타입은, 1984년 교토시립예술대학의 학생을 중심으로 결성된 아티스트 그룹이다. 다카타니 시로, 코야마다 토오루, 부부 드 라 마드렌느, 다카미네 타다스, 이케다 료지 등을 배출했다. 대부분의 창작 작업이 멤버 간의 위아래 계층 없이 협동 작업으로 이뤄지지만, 〈S/N〉은 예외적으로 그룹의 리더인 후루하시 테이지의 주도하에 제작됐다. 계기는 후루하시의 HIV 감염과, 이를 다른 멤버에게 알리게 되면서였다. 유작이 된 이 작품이 상파울루에서 한창 상연되던 1995년 10월, 후루하시는 면역결핍으로 인한 패혈증으로 세상을 뜬다. 향년 35세였다.

〈S/N〉, 덤 타입, 1994년.

타이틀은 오디오 용어인 'SN비', 즉 '시그널 대 노이즈 비(比)'에서 유래했다. 세기말의 병으로 여겨졌던 에이즈를 둘러싼 상황이 주제 중 하나지만, 그것이 전부는 아니다. 정상인에 대비되는 장애인, 백인에 대비되는 유색인종, 이성애에 대비되는 동성애, 남성에 대비되는 여성, 일반인에 대비되는 성매매업 종사자, 감상자에 대비되는 예술가 등의 마이너리티가, 사회적으로 '노이즈'라 여겨지고 있는 실태를 드러내는 내용이다. 대화극, 댄스, 영상, 조명, 전자음악 등을 구사하며, 후루하시 본인에 의한 드래그 퀸 립싱크나, 부부 드 라 마드렌느에 의한 스트립 퍼포먼스 등도 포함되었다. 덧붙이자면, 차기작 〈OR〉(1997)은 후루하시를 잃은 멤버 각자가 자신의 내면을 들여다보며 창작한, 이른바 상중에 있는 슬픔을 응집해 담은 복상(服喪)의 산물이라 부를만한 작품이다.

덤 타입. 〈S/N〉의 평가표.

새로운 시각·감각의 추구 5
미디엄과 지각의 탐구 4 3.2
제도에 대한 언급과 이의 4 2.4
액추얼리티와 정치 5
사상·철학·과학·세계 인식 4
나와 세계·기억·역사·공동체 5
에로스·타나토스·성성 2.4
완성도와 보조선 4 4

◆ 오자키 테츠야 평가 작가 동기(추정)

 강렬한 조명과 음향, 달려오던 퍼포머가 갑자기 멈춰 서며, 직립 부동인 채 무대 안쪽으로 쓰러지는 연기 등의 임팩트로, 새로운 감각은 5점. 라이브 영상이나 즉흥적이고 다큐멘터리적인 대화를 담은 구성도 훌륭해, 미디엄은 4점. 키치적 카바레 문화 등을 의식한 드래그 신 등으로, 제도도 4점. 미국 우익 정치인들의 에이즈 감염자의 차별에 대한 반발에 그치지 않고, 마이너리티에 대한 차별 전반을 주제로 하고 있어, 액추얼리티는 5점. 미셸 푸코의 『동성애와 생존의 미학』 등이 인용되었으니, 세계 인식은 4점. 후루하시 개인의 문제가 관객에게 공유되고, 사회의 실태까지 폭로되었기에, 나와 세계는 5점. 당시만 해도 불치병으로 여겨졌던 AIDS가 주요 주제 중 하나이니, 에로스와 타나토스는 4점. 완성도는 5점.

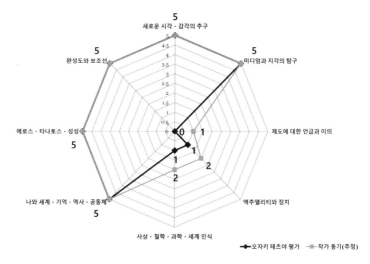

나이토 레이/니시자와 류에, 〈모형(테시마 미술관)〉의 평가표.

전반적으로 강렬하지만, 댄스가 다소 약해, 새로운 감각은 80%. 영역을 아우르는 퍼포먼스는 당시만 해도 드물었기에, 미디엄도 80%. 제도에 대한 언급은 그다지 강해 보이지 않으므로 60%. 액추앨리티는 만점, 즉 100%. 세계 인식은 그렇게 획기적이지는 않아서 60%. 나와 세계는 액추앨리티와 마찬가지로 100%. 에로스와 타나토스는, 정치적·사회적인 테마 쪽이 보다 인상적이었던 탓에 60%. 완성도는 상당히 높지만, 퍼포머의 연기가 다소 아쉬웠기에 80%. 이 작품의 차트 또한 면적이 크고, 바깥쪽과 안쪽의 꺾인 선 모양이 비슷하다.

혹시 몰라 다시 한 번 강조해 두지만, 위의 수치는 모두 나의 개인적인 평가일 뿐이다. 그리고 또 반복하지만, 합계 점수는 같은 경향의 작품을 찾아내거나 그것들을 서로 비교할 때만 쓰인다. 실제로, 7장에서

소개한 나이토 레이와 니시자와 류에의 〈모형(테시마 미술관)〉을 같은 방법으로 계산하면, 나의 평가 합계는 27점이다. 〈분리된 엄마와 아이〉와 〈S/N〉의 점수를 밑돌지만, 내 개인적으로는 단연 원 톱인 작품이다. 사실, 에로스·타나토스·성성에는 (5점이 아닌) 10점 정도를 주고 싶은 기분이다. 아니, 마음속으로는 10점을 주고 있다. 이 채점법과 차트는 개인적인 것이므로, 이렇듯 대략적으로 사용해도 상관없다. 적절히 조정하면서 여러분도 활용해 주었으면 한다.

9장

회화와 사진의 위기

설치미술의 시대로 접어든 현대미술

평면작품은 왜 제외했나?

8장에서 '채점'한 현대미술 작품에, 편중된 부분이 있음을 눈치챈 분이 얼마나 계실는지? 이미 밝혔듯, 모두 1989년 이후에 제작·발표된 작품이라는 점. 인기 아티스트의 작품인지라, 여러 의미에서 화제가 되었다는 점. 덤 타입의 멤버 중에는 여성이 있지만, 그 이외에는 모두 남성 작가의 작품이라는 점 등 모두 정답이지만, 보다 근본적으로 편중된 부분이 있다. 입체가 4점, 퍼포먼스가 1점. 그렇다. 회화, 사진, 판화 등의 평면작품이 하나도 없다.

평면작품 채점도 물론 가능하다. 화가와 사진가 중에도 뛰어난 아티스트는 셀 수 없이 많다. 그러나 그와 그녀들의 작품을 채점한다는 것은 그다지 재미가 없다. 왜일까?

첫째로는, 작품의 지위가 상대적으로 낮아져, 평가가 어렵게 되었기 때문이다. 무엇에 대한 '상대적'이란 말일까? 현대미술 작품까지를 포함해, 천문학적인 규모로 증가하고 있는 영상물일까? 확실히 영상물은 증

가하는 추세이다.

시장 리서치 회사인 키포인트 인텔리전스에 따르면, 2016년 한 해 동안 휴대폰 혹은 디지털 카메라로 촬영된 영상은 1.1조 장 이상이며, 2020년에는 1.4조 장을 넘을 것으로 예측된다고 한다.[01] 컨설턴트 회사 딜로이트는, 2016년에 온라인상에서 공유 혹은 보존된 영상은 2.5조 장 정도로 추정하고 있다.[02] 어찌 되었건, 천문학적인 숫자임엔 틀림없다. 이에 더해, 날마다 방영되는 TV 영상, 신문이나 잡지, 그리고 웹 사이트에 게재되는 사진과 일러스트, 출판·상영·배포·판매되는 만화, 애니메이션, 영화, 게임 등도 있다. 20세기 후반부터 정보 환경이 대폭으로 변했다고들 하지만, 21세기에 들어서도 시각 정보는 기하급수적으로 증가하고 있다. 거대한 영상의 바다가 우리를 에워싸고 있으며, 그 바다는 맹렬한 속도로 계속해서 확대되고 있다.

'공간예술이 아닌, 시간예술 전시회'

그러나 그 바닷속에 아트월드라는 이름의 작은 인공섬이 잠겨버릴 일은 없을 것이다. 작품이 애호가들의 눈에 띌 수 있는 장소는, 아트 페스티벌이나 갤러리, 그리고 마켓이라는 형태로, 제도에 의해 이미 잘 확보되어 있다. 그 제도가 붕괴되지 않는 한, '수몰'은 있을 수 없다. 인스타그램이나 플리커에서 가끔 수준 높은 사진을 발견할 수도 있겠지만, 그 안에서 뛰어난 현대미술 작품을 만나는 일이란, 쓰레기 더미 속에서 보석을 발견하는 일처럼 쉬운 일이 아니다.

따라서 병면작품을 상대할 적은, 아트월드의 바깥에는 없다. 적은 내

부에 존재한다. 회화나 사진 이외, 즉 영상, 설치미술, 퍼포먼스 아트 등, 2차원의 정지 화면에 비해 정보량이 압도적으로 많은 작품군이다. 영상에는 시간이라는 차원이, 설치미술에는 공간이라는 차원이, 퍼포먼스에는 시간과 공간 양쪽 모두의 차원이 더해진다. 그런 의미에서 영상과 설치미술은 3차원의 작품이고, 퍼포먼스는 4차원의 작품이라고 할 수 있다.('퍼포먼스 아트'란 현대 아티스트가 현대미술의 표현을 위해 행하는 신체 예술로, 연극이나 무용 전문가가 공연하는 '퍼포밍 아트'와 구별된다)

전통적으로는 조각을 입체 작품이라 부른다. 입체는 물론 3차원이고, 따라서 조각은 3차원의 작품이긴 하지만, 오늘날에서는 다른 미디엄에 비해 정보량이 적다는 것을 인정하지 않을 수 없다. 그렇긴 해도, 역시 2차원의 정지 미디어인 평면작품보다는 확실히 한 차원의 정보가 더해진다. 예를 들어 제프 쿤스, 무라카미 다카시, 데미안 허스트 등의 입체에는 중층적인 레이어가 존재한다. 소재와 다양성이 맞물리며, 관객의 지적 호기심과 상상력을 자극한다.

그런데도 많은 아티스트가 영상이나 퍼포먼스 쪽으로 활동의 축을 옮기고 있다. 영상의 증가는 이제 와 되짚을 필요도 없겠지만, 퍼포먼스에 관해서는 2007년 맨체스터 국제 페스티벌의 특별 기획인 〈일 템포 델 포스티노〉[03]를 짚고 넘어가야겠다.

더그 에이큰, 매튜 바니&조나단 베플러, 타시타 딘, 트리샤 도넬리, 올라퍼 엘리아슨, 리암 길릭, 도미니크 곤잘레스 포에스터, 더글러스 고든, 카스텐 휠러, 피에르 위그, 구정아, 안리 살라, 티노 세갈, 리크리트 티라바니자가 각각 독자적인 '전시'를 진행했다. 실제로는 모두 퍼포먼스 작품이었고, 기획자이자 아티스트 필립 파레노와 큐레이터 한스

울리히 오브리스트는 "이것은 공간예술이 아닌, 시간예술 전시회이다."라고 선언했다.

이 시도는 인접한 영토를 조금씩 자신의 영역으로 확장하려는 현대미술의 제국주의적 욕망에서 비롯된 것으로 해석할 수 있다. 퍼포먼스도 현대미술의 하위 개념으로 산하에 묶어놓으려는 것이다. 하지만 그런 이유뿐만은 아니다. 회화나 사진 등의 2차원 정지 미디어는 현대미술을 짊어질 수 없다. 상기 기획은 그러한 위기의식을 품고 있는 아티스트를 포함한 아트월드 사람들에 의해 요청되고 성립된 것이 아닐까? (퍼포먼스는 이미 1960년대부터 현대미술의 한 장르로 인정받고 있다. 위의 기획은 장르의 범위 확대와 새로운 인지를 도모한 것으로도 볼 수 있다)

그 후에도, 무대예술에 관심을 표하는 아티스트는 끊이지 않고 있다. 야나기 미와, 다카미네 타다스, 카네우지 테페이가 연극에 진출했고, 스기모토 히로시는 일본의 전통 연극인 분라쿠(文楽)나 노(能)에 발을 들였다(스기모토의 경우에는 건축에도 손을 대고 있다). 연극 분야 출신인 얀 파브르나 남아프리카의 아티스트 윌리엄 켄트리지 등은 연극이나 오페라의 매력에 빠졌으며, 영화를 감독한 쉬린 네샤트도 오페라 연출을 경험한 바 있다. 그와 그녀들은 그곳에서 무대미술만을 맡았던 것이 아니다(그 정도라면, 파블로 피카소를 시작으로 아니쉬 카푸어, 안토니 곰리에 이르는 아티스트가 이미 실행했거나 실행하고 있다). 무대미술도 구상하지만, 연출이나 구성까지를 넘나든다. 윌리엄 켄트리지가 2010년에 메트로폴리탄 오페라로 연출한 니콜라이 고골의 〈코〉 등, 나는 라이브 뷰잉(live viewing) 영상을 보았을 뿐이지만, 커리어의 집대성이라 할만큼 훌륭한 것이었다.

볼프강 틸만스의 전시 감각

규모에 따라 다르겠지만, 무대미술에는 많은 돈이 들어간다. 퍼포먼스 아트는, 아티스트 자신이 연기하는 것이 기본이기 때문에, 신체 능력이나 그 나름의 기량이 필요하다. 여기에서 주목되는 것이 설치미술이다. 단독의 '설치작품'은 아닌데, 그렇게 지칭하지 못하는, 그러나 실질적으로는 설치미술이라고밖에 표현할 수 없는 전시는 나날이 활발하게 늘어나고 있다.

그 전형적인 예로 볼프강 틸만스가 있다. 이전에도 썼지만, 2000년에 터너상을 수상했고, 2015년도 『아트 리뷰』「POWER 100」의 11위에 이름을 올린 사진 아티스트이다. 인기는 높지만, 작품의 매력을 언어화하는 것이 어렵다. 터너상의 전시를 봤던 미술평론가 로라 커밍은, 10년 후 자신의 글에서 "틸만스에게는 그만의 스타일은 없지만, 모든 스타일이 있다. 이것이다, 하는 특별한 주제 없이, 주변에 있는 모든 것이 주제가 된다."라며, "따라서, 그의 영상이 대량으로 전시된다는 것은 매우 중요하다. 그리고 그의 설치는, 텍스트를 제거한 잡지의 레이아웃과 어떤 다름도 없다."라고 썼다.[04]

2010년에 뉴욕에서 틸만스의 전시를 본 제리 솔츠는 "이제는 너무나도 모방되어, 잭슨 폴록의 얽힌 선이나 앤디 워홀의 컬러처럼 모든 장면에 이용되기 때문에 틸만스 양식은 곳곳에 존재한다. 그것은 컬처의 일부를 이루고 있다."며, "이 양식이 무엇인지는 요약하기 어렵다."고 단언한다.

그는 20년간, 장르를 이동하며, 크고 작은, 채도 높은, 혹은 표

볼프강 틸만스의 「Your Body is Yours」 전, 2015년, 국립 국제미술관, 오사카, 일본.

백한 이미지를 만들어 왔다. 벗어 던진 옷가지, 도시의 풍경, 정물, 스튜디오 기자재, 젊은이들의 문화, 그리고 인물사진을 촬영했다. 그는 주제라고 하는 지도의 전역에 존재한다. 어느 해에는 콩코드를 찍을 것이고, 다음 해엔 병사들을 찍을지도 모른다. 하지만 그의 피사체에도 공통점은 있다. 틸만스의 사진에는 힘을 뺀 아름다움이 있어, 어깨에 힘이 들어가 있지 않다. 색채의 감각 또한 광활해, 마치 탁 트인 들판에서 모노크롬을 작업하는 화가와 같다. 우연의, 그리고 작위적이지 않은 외견. 추상적이고 단편적인 것으로의 유혹.[05]

이렇게 쓴 직후 솔츠는, 로라 커밍과 비슷한 소감을 밝힌다.

게다가, 오브제로서의 사진 감각. 사진은 (대개는 액자 없이) 벽면을 점유한다. 현대미술 작품이라기보다는 시트 같다.[06]

여기에서 '시트'란, 사진의 인쇄 종이를 뜻하는 시트(sheet)를 의미하겠지만, 신문지를 가리키는 단어이기도 하다. 잡지나 서적의 교정지도 '프루프 시트(proof sheet)'라 부른다. 교정지를 벽에 붙인 신문이나 잡지사의 편집부를 연상하는 이도 있을 것이다. 틸만스의 전시 감각의 장점을 잡지 같은 느낌으로 꼽는 사람도 적지 않다.

하지만, 그 감각을 잡지 같다고 형용하는 것은 틀렸다고 생각한다. 나는 긴 세월 잡지 편집 일에 종사해 왔지만, 사진집이라면 몰라도, 그렇게 멋진 전시는 절대로 꾸밀 수 없다. 책장을 뒤적이는 시간적 체험

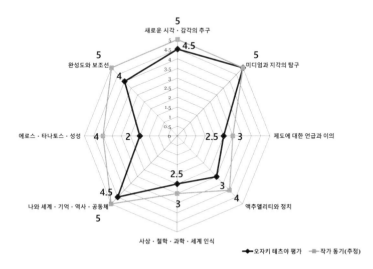

볼프강 틸만스, 「Your Body is Yours」 전의 평가표

은 가능할 수 있어도, 잡지나 사진집은 역시 2차원적인 것이다. 전시 큐레이션이나 미술 평론도 병행하는 건축사가 이가라시 타로는, 2015년 오사카의 국립 국제미술관에서 개최된 대규모 개인전 「볼프강 틸만스 Your Body is Yours」[07]의 인상을 다음과 같이 전했다.

틸만스전은 공간마다 테마를 설정해 다양한 사이즈의 사진을 분산적으로 나열했는데(게다가 핀, 클립, 테이프 등을 사용한 거친 설치 방법), 그것이 마치 창문처럼 보여서 건축 공간 안에 있는 듯한 느낌이었다.[08]

이것은 건축사가의 아전인수는 아니다. 틸만스의 감각은 2차원적이 아닌 3차원적인 것이다. 개개의 사진에 개성적인 스타일은 없지만, 전체로서의 공간은 그야말로 '틸만스 양식'이라 부를 수밖에 없는 스타일을 갖추고 있다. 사족일 수 있지만, 「Your Body is Yours」 전을 채점한 레이더 차트도 게재해 본다.

설치미술의 시대

보리스 그로이스가 예술과 예술가의 변용에 관해 엮은 문장을, 여기에서 다시 한 번 꺼내 본다.

예술가는 이상적인 예술 생산자에서, 이상적인 예술 감상자로 변모했다. (…) 오늘날의 예술가는 더 이상 생산하지 않거나, 혹은

적어도 생산하는 것이 가장 중요한 일이 아니다. 예술가는 선별하고 비교하며, 단편화하고 결합하며, 특정한 것을 문맥 안에 넣거나 다른 것을 제외한다. 달리 말하면, 오늘날의 예술가는 감상자의 비판적·비평적인 시선, 분석적인 시선을 자기화하는 것이다.[09]

틸만스는 자신의 전시에서 그야말로 '선별하고, 비교하고, 단편화하고, 결합하고, 특정한 것을 문맥 안에 넣고, 다른 것들을 제외'하고 있다. 그렇기 때문에 틸만스는 요즘 작가 중 한 명이라고 할 수 있다. 그로이스는 다음과 같이 이어 말한다.

예술가가 다른 감상자와 다른 것은, 자신이 행하는 감상의 전략을 명확히 하여, 다른 이들이 그 체험을 따를 수 있도록 한다는 점이다. 그러려면 당연히 하나의 장소가 필요하다. 그것은 설치 장소이며, 오늘날의 설치미술은 미술 현장에서 특히 두드러진 역할을 하게 되었는데, 그것은 바로 이 방법이, 생산자에서 감상자로 변모함과 동시에 감상하는 시선의 전략을 노출하기 위한 최적의 가능성을 가져다주기 때문이다. (…) 설치미술은 특정 오브제나 회화를 감상자의 시선에 제공하는 것이 아니라, 오히려 그 시선 자체를 형성하는 것이다.[10]

사실 이 문장은 일리야(&에밀리아) 카바코프라는 특정 아티스트의 설치작품을 논한 것이었지만, 동시에 설치미술 일반, 오늘날의 전시 일

반, 나아가 현대미술 전반에 적용될 수 있는 의론이다.

일리야 카바코프는 '총체적(total) 설치미술'이라는 개념을 주창한 거장으로, 1995년에 프랑크푸르트에서 진행했던 강의록을 바탕으로『〈총체적〉설치미술에 대하여』라는 책을 출간했다.『일리야 카바코프의 예술』의 편저자인 누마노 미츠요시는, 이 책에서 카바코프가 자신의 설치미술을 〈총체적(토탈)〉이라고 부르는 이유를 '모든 전시공간이 전면적으로 변용되고, 관객도 통상의 길거리나 미술관이라는 상태에서 쫓겨나, 관객을 위해 작가가 구축한 특별한 세계 속으로 들어가게 되기 때문'이라고 요약했다. 총체적 설치미술이라는 것이, '공간이 작품 내부로 들어가는 것을 – 관객을 포함해 – 전면적으로 삼키는 것'[11]이라면, 그것은 필시 '건축 공간의 내부'가 될 것이다.

틸만스의 예에서 알 수 있듯이, 오늘날의 뛰어난 아티스트는 분명 총체적 설치미술을 지향하고 있다. 이전에 인용했던 그로이스의 문장에도, '현대미술은 컨셉추얼한 아트라고 가장 먼저 정의할 수 있다'라고 쓰인 바 있다. 이에 더해, '현대미술은 설치미술을 지향한다'라고도 할 수 있을 것이다. 그것은 예술가와 감상자가 서로 뒤바뀌고, 시각 정보가 기하급수적으로 늘고 있는 이 시대가 지향하는 특징이다. 질적이면서 양적인 것을 시대가 요청하고 있다고도 할 수 있다. 오늘날의 뛰어난 현대미술은 모름지기 컨셉추얼한 설치미술이어야 할 것이다.

리킷의 공간 감각

2차원의 정지 미디어의 한계를 깨닫고, 일찍부터 설치미술로 자리를 옮

「Not untitled」전, 리킷, 2017년, 슈고아트, 도쿄.

긴 작가로 리킷이 있다. 홍콩 태생이지만, 태어나 자란 고향을 강권적으로 지배하려는 베이징 정부에 염증을 느껴, 타이베이로 이주한 아티스트이다. 적극적인 목소리로 정치적 메시지를 전하는 작품을 제작하지는 않지만, 2013년 베니스 비엔날레에 출품했던 설치작품을 홍콩에서 재전시하게 되었을 때는, 당시의 (베이징에 딱 달라붙은) 행정 장관에 대한 항의의 뜻이 담긴 작품으로 다시 만들어 전시했다. 소시지 등을 전자레인지로 가열하여 폭발할 때까지를 기다리면서 촬영한 것이다. 온화한 작풍의 아티스트가 바꿔 끼운 영상에서 그 분노가 얼마나 큰 것이었는지 짐작할 만하다.

어쩌면 강경한 이 아티스트가 2017년 봄 도쿄에서 개최한 개인전 「Not untitled」[12]는 굉장한 것이었다. 전시장이었던 슈고아트는 건축가 아오키 준이 설계한 화이트큐브 형태의 갤러리다. 리킷은 그 내부에 몇 개의 가벽을 설치하여 공간에 강약의 리듬을 더했다.

리킷 작품의 주제는 다의적이고 수수께끼 같은 것이 많은데, 이 전시에서도 보조선은 최소한으로 그려졌다. 대부분이 도쿄에 머무르며 제작한 신작이다. 주요 모티브는 '손'으로, 드로잉, 페인팅, 그리고 그 작품들 위에 영사되는 동영상에는 다양한 형태와 움직임의 손이 등장한다. 메인 작품으로 여겨지는 신작 〈Only the wind〉는 옅은 수채물감을 칠한 두 장의 합판과 합판을 설치한 벽 위에 영사한 영상이다. 무언가를 타이핑하고 있는 듯한 양손이 클로즈업되고, 이어 그곳에 영문의 자막이 나타난다.

The quiet sense is like the breeze, 고요한 마음은 산들바람처럼,

but carries unbearable thickness. 하지만, 견디기 힘든 두께를 띠고 있다.

It lasts until the day 그것은, 멋진 일이 일어날

When wonderful things happen. 그날까지 계속된다.

Will it wind down? 잠잠해질까?

Does it feel over? 끝났음을 느낄 수 있을까?

(이상, 오자키 테츠야 번역)

영상을 영사한 곳은 원래부터 있던 벽이고, 반대편에 있는 가로로 긴 유리창 일부에는 반투명의 옅은 녹색 물감이 칠해져 있다. 창의 왼쪽 옆에는, 역시 손을 모티브로 한 작은 수채화가 러프하게 걸려 있다. 그 왼쪽 위에는 안으로 당겨 여는 창문이 있고, 위쪽이 약간 열려 있어 외광이 살짝 들어와 있다. 영상과 창문 사이에도 흰색 가벽이 세워져 있는데, 자세히 보면 손을 그렸던 그림이 지워진 흔적이 남아 있다. 창문 옆의 수채화와 같은 구도 같았다.

하얀 공간 안으로 밖으로부터의 빛이 희미하게 흘러들어온다. 전시된 작품의 색채는 모두 옅다. 회화, 영상, 텍스트는 관능적인 것부터 정치적인 것까지의 다양한 것들을 연상시키지만, 한편으로는 모든 것이 공중에 매달린 것처럼 느껴진다. 여기에 존재하는 모든 것이, 여기에는 없는 것의 부재를 강조한다. 무언가가 결정적으로 끝나 버렸다. 결코 그것을 되돌려 놓을 수는 없다.

'그림 속으로 들어갈 수는 없다'

아티스트는 도쿄에 머무는 동안 큐레이터나 저널리스트 등 관계자들을 대상으로 한 토크 이벤트를 개최하였다. 질문자는 모리미술관의 책임 큐레이터인 카타오카 마미[13]. 아티스트는 학창 시절의 지난 작품부터 최근의 전시에 이르기까지의 영상을 보여주면서, 지금까지의 경력에 대해, 그리고 창작 철학에 관해 이야기했다. 가장 재미있었던 것은 역시 회화에의 프로젝션(영상 투영)과 공간설계에 관한 이야기였다. 이하는 그 부분의 개요를 발췌한 것이다.

- 전시에 스포트라이트는 사용하고 싶지 않다. 최근 몇 년간 프로젝터를 광원으로 사용하고 있다. 분위기도 연출할 수 있다. 다른 사람은 어떨지 모르겠지만, 나는 이 분위기 때문에 전시장을 떠나기 싫다고 느끼곤 한다.
- 회화에 프로젝터를 쏠 생각을 하게 된 것은, 한밤중 전시실에 혼자 틀어박혀 제작하고 있던 때였다. 어두운 가운데 문득 내가 그린 페인팅을 자세히 보고 싶다는 생각이 들었는데, 전시실의 조명을 켜기가 귀찮아서 전원이 켜져 있던 프로젝터를 그림 앞으로 가져갔다. 단지 내가 게을러서였고, 결국 순전히 우연이었다.
- 맨 처음 보인 것은 나의 그림자였다. 다음으로 프로젝터에 의한 픽셀이 보였다. 나는 사실적인 그림을 잘 그리는 편이라, 기술적으로는 거의 뭐든지 그릴 수 있지만, 그것을 그대로 베끼는 건 절대로 무리다. 프로젝터는 천재라고 생각했다. (웃음)
 카메라를 가져와 나의 회화(페인팅)를 촬영하고, 그 영상을 회화

에 영사했다. 그것이 모든 것의 시작이었고, 그 후 진화하면서 현재의 형태가 되었다.

• 그림 속으로 걸어 들어갈 수는 없다. 하지만 프로젝션 작품을 회화로 간주한다면, 굳이 그림 안을 걸을 필요가 없어진다. 그 앞을 걸으면 자신의 그림자가 보인다. 안쪽을 걸을 수도, 바깥쪽을 걸을 수도 있다. 안으로 들어갔다가 밖으로 나갔다가. 들어갔다가 나왔다가….

• 프로젝션을 사용하면 스토리를 말할 수도 있다. 비디오와 달리 마지막 순간까지 편집을 계속할 수 있다. 세 페이지의 스토리가 세 개의 문장이 되기도 한다. 한 개의 문장이 되는 일조차 생긴다.

• 이런 이야기를 하는 이유는, 나의 이해가 옳다면, 회화라는 것은 스토리를 말하기 위해 존재하기 때문이다. 그리고 스토리를 말하는 것은, 이처럼 지독한 최악의 시대에서 우리가 할 수 있는 유일한 일이기 때문이다.

• 텍스트는 사용하지만, 목소리나 음은 넣지 않는다. 나는 음악 오타쿠라서, 실은 비주얼 아트보다 음악이 더 좋다. (웃음) 항상 음악을 듣고 있지만, 가장 즐길 수 있는 것은 머릿속에서 소리가 들려올 때이다. 그러니 작품에서도, 실제로 들려주는 것보다 머릿속에서 소리를 들려주고 싶다. 세 개의 문장만을 음성 없이 제공하고, 감상자가 그것을 읽는다. 읽는 소리가 뇌 속에서 들린다. 필요하다면 소리도 사용하겠지만, 실제 사운드에 의존하고 싶지는 않다.

• 이번 개인전에서는, 가벽을 완전히 도장하지 않았던 부분이 있

느는가 하면, 그림을 그리고 나서 그 위를 덧칠해 지운 부분도 있다. 균형을 잡거나, 반대로 너무 잘 잡혔다 싶으면 조금 망가뜨리거나. 나는 건축가는 아니지만, 다양한 질감이 조합된 공간을 만들고 싶었다.

(글 게재 책임=오자키 테츠야)

현대미술과 '이미지'는 구별된다?

리킷은 회화로 시작해 경력을 쌓은 아티스트지만, 틸만스와 마찬가지로 총체적(토탈) 설치미술을 지향하고 있다. 평면을 넘어서기 위해 차용한 것이 앞에서 설명한 프로젝션 등을 활용한 '다양한 질감'의 도입이었다. 말하기는 쉽지만, 어지간한 재능이 없으면 그렇게 센스 넘치는 공간은 만들어낼 수 없다. 특정 공간을 이용하는, 즉 '사이트 스페시픽 전시=작품'이며, 그렇기 때문에 '지금', '여기'에 밖에 존재할 수 없는 아우라를 갖추고 있다고도 할 수 있다(「Not Untitled」 전의 레이더 차트도 게재해 두도록 하겠다. 의도치 않게, 틸만스의 전시와 닮은꼴의 결과가 나와 버렸다).

2차원 정지 미디어, 즉 페인팅, 드로잉, 사진, 판화 등이 단독으로 3차원 이상의 미디어에 필적하는 예술적 효과를 창출하는 일은 그리 쉬운 일이 아니다. 단 1점의 평면작품이 커다란 임팩트, 복잡한 콘셉트, 다양한 레이어를 두루 갖추는 일은, 다른 장르의 작품과 비교해 그 정보량에 한계가 있다는 말이다. 하지만 그러한 판가름만으로 회화나 사진을 딱 잘라버려도 괜찮은 것일까?

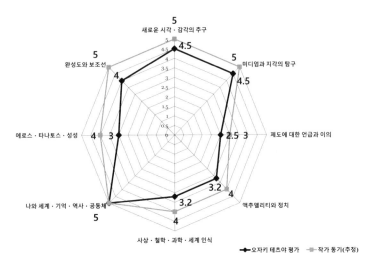

리킷, 「Not Untilted」 전의 평가표

화가 데이비드 호크니는 미술평론가 마틴 게이퍼드와의 공저 『회화의 역사—동굴벽화에서 iPad까지』[14]에서 다음과 같이 이야기했다.

"어떤 것이 미술일까. 나는 잘 모르겠다. 대놓고 자신은 미술 작품을 만들고 있다고 말하는 사람들이 수없이 많다. (…) 아마도 내가 구식이겠지만, 나는 그렇게는 말하지 않는다. 나라면, 이미지를 제조하고 있다 혹은 묘사를 하고 있다고 말할 것이다. 미술의 역사라면 이미 얼마든지 있으니까 말이다. 필요한 것은 이미지의 역사이다."

어쩌면, 회화나 사진을 군이 현대미술에 포함시킬 필요는 없을지도 모른다. 화가나 사진가를 폄하해서 하는 말이 아니다. 단독의 회화나 사진(호크니와 게이퍼드에 따르면, 회화를 시작으로 소묘, 모자이크, 사진, 영화, 애니메이션, 만화, 콜라주, 컴퓨터 게임에 이르기까지의 '이미지')은,

현대미술과는 다른 원리 위에 형성되는 것이 아닐까?

2017년 1월에 멜버른의 빅토리아 국립 미술관에서 데이비드 호크니의 개인전을 관람했다.

아이폰과 아이패드로 작업한 회화 600점을 포함하여 총 1,200점 이상을 전시한 대규모의 전시회였다. 나는 그 질과 양에 압도될 수밖에 없었다. 위대한 화가의 내면에는 동굴벽화가 들어차 있다. 비잔틴제국이나 중세의 화가도, 얀 반 에이크나 다빈치도, 카라바조나 벨라스케스도, 렘브란트나 페르메이르도, 세잔이나 인상파 화가들도, 피카소나 마티스도, 일본이나 중국의 화가도, 심지어는 로럴 앤 하디나 월트 디즈니도.

풍경화는 거의 인상파처럼 보인다. 포토 콜라주는 세잔과 닮았다. 아홉 대의 카메라를 사용한 비디오 작품은 마치 큐비스트 같다. 혼자서 현대미술사를 처음부터 다시 체험하고 있는 듯도 하고, 역사 따위는 상관없이, 눈에 보이는 것과 그려진 것의 차이를 즐기고 있는 것처럼도 느껴진다. 그림이란, 아니 이미지란 그런 것이며, 콘셉트라든가 레이어라든가, 그런 귀찮은 것들에 대해 말하지 않아도 좋을지 모른다.

어쨌든, 현대미술은 설치미술의 시대로 접어들었다. 보리스 그로이스의 말처럼 '특정 오브제나 회화를 감상자의 시선에 제공'하던 시대가 끝났거나, 적어도 끝나려 하고 있다. 물론, 앞서 언급한 마크 월링거의 작품처럼, 단 한 줄의 실로 장대한 역사를 연상시키는 걸작은 있다. 게르하르트 리히터의 작품처럼, 회화를 통해 '샤인'을 창출하려는 야심작도 있다. 하지만 그것들을 포함해, 현대의 아티스트에게는 '시선 그 자체를 형성'하는 것을 넘어 모든 감각에 호소해야 하는 시도가 요구되고 있다.

그래서, 현대미술이란 무엇인가?

앞서 이야기한 것들을 되짚어보고, 미뤄뒀던 주제에 대해 논하며, 나아가 현시점에서의 현대미술의 문제를 열거해 보고자 한다.

1. 아트월드의 현상

1) 아트월드는 모순으로 가득 차 있다

베니스 비엔날레에서 그 양상을 볼 수 있듯, 아트월드는 겉과 속이 나뉜다. 협의의 아트월드는 아트 마켓에 의존하고 있으며, 그 마켓은 글로벌 자본주의가 뒷받침하고 있다. 아티스트, 큐레이터, 비평가, 저널리스트 등의 대다수는 진보 혹은 좌익이며, 그와 그녀들은 글로벌 자본주의를 비판하지만, 실은 하루하루의 양식을 그곳에서 얻고 있는 이들이 적지 않다.

2) 아트 마켓은 계속 가열되고 있다

세계적으로 경제 격차가 확대되는 것에 비례해, 슈퍼 컬렉터 간의 경쟁은 격화되고 있다. 리먼 쇼크와 같은 순간적이고 단기적인 위축이 앞으로 또 발생하더라도, 중장기적으로 세계 경제가 성장하는 한, 경제와 연관된 아트 마켓이 축소되는 일은 없을 것이다. 희소한 작품의 쟁탈전

은, 당연하게도 가격의 급등을 가져온다. 거대 컬렉션을 보유한 자가 가격을 조작한다는 소문은 끊이지 않고 있으며, 그 가능성은 매우 높다.

3) 미술관과 아티스트는 갖가지 외압에 노출되어 있다

전체주의 국가는 말할 것도 없고, 민주주의 국가에서도 정부가 문화예술의 내용을 간섭하거나 표현을 규제할 때가 있다. 어느 나라나 표면적(법적)으로는 표현의 자유를 인정하고 있지만, 조성금 등의 경제적 지원의 정지를 암시하는 혹은 실제로 정지하는 등, 물밑 압력이 존재한다. 미술관 내부에서는, 관리자가 자신의 자리를 보존하기 위해 현장이나 아티스트에게 전시 수정을 요구하는 경우가 있다. 요즘에는 현장 스태프의 '알아서 기기'나, 아티스트의 '자기 규제'도 볼 수 있다.

4) 작품의 특권적 사유화나 은닉이 늘고 있다

특히 미국에서, 부유한 컬렉터가 설립한 신흥 사립미술관이, 공적 지원을 받으면서도 실질적으로는 일반에게 작품을 공개하지 않는 일이 문제시되고 있다. 미국 외에도 재벌과 기업이 보유한 한국의 리움과 같은 미술관이 컬렉션을 정치적으로 이용하고 있다는 의혹을 받고 있다. 공공재인 예술 작품을 사적 재산으로 삼으려는 극소수의 사람들에 의해, 문화유산이 널리 공유되지 못하고, 미술계가 침체될 것이 우려된다.

5) 대형 미술관은 포퓰리즘에 빠지기 시작했다

뉴욕 현대미술관 등의 대형 미술관이 현대미술 이외의 영역으로 손을 뻗기 시작했다. 그나마 테이트 모던은 전시 면적의 확대를 계기로, '타

자와 함께하는 사회적·사교적인 장'을 지향하겠다는 방침을 밝혔다. 공적인 문화 예산의 감소를 보충하는 민간 스폰서로부터의 지원 증대에 따라, 아트와는 거의 무관한 제휴 전시가 늘어날 가능성이 있다. 대중에게 영합하는 거대 미술관은 테마파크로 변모되고 있다.

6) 비평과 이론은 영향력을 상실하고 있다

마켓이 거대화됨에 따라 비평의 영향력이 현격히 저하되고 있다. 『아트포럼』 등의 전문지는 광고로 뒤덮이고, 업계 사람들조차 비평을 읽지 않게 되었다. 20세기 말 이후, 아티스트의 운동이나 유파는 거의 탄생하지 않았고, 그것이 비평의 정체를 부르고 있는 면도 있다. 현대 사상이나 철학을 따르는 큐레이터나 작가가 있다고는 하나, 미학이나 아트이론은 일부의 필자들을 제외하면 쇠퇴해 있다.

2. 오늘날 미술과 아티스트

1) 미술의 흐름은 1989년을 기점으로 바뀌었다

냉전 구조가 붕괴된 1989년, 장 위베르 마르땡이 「대지의 마술사들」 전을 큐레이션 했다. 탈식민주의와 다문화주의가 도입되면서, 이를 계기로 비서구권의 아트도 주목받게 되었다. 같은 해, 얀 후트가 「오픈 마인드」 전을 기획해, 아웃사이더 아트를 현대미술과 나란히 세우며, 근대 이후의 흐름도 강조했다. 두 전시 이후, 현대미술이란 무엇인가라는 본질적인 질문이 표면화된다.

2) 오늘날의 아티스트는 과거와는 현저히 다르다

'세계 표준' 작품은 현대미술사에 대한 언급이나 선행 작품의 인용이 있어야 한다고 여겨진다. 비서양에서는 그러한 (암묵적) 양해가 공유되지 않는 경우가 있다. 한편, 현대에는 정치적·사회적인 메시지를 작품에 담아내는 작가가 늘고 있다. 메시지성이 강한 작품에 있어, 언급이나 인용이 정말로 필요한지를 검증할 필요가 있다.

3) 오늘날의 작품은 선택·판단·명명에 의한 지적 활동이 되었다

소변기에 서명만 했을 뿐인 〈샘〉(1917)으로 대표되는 마르셀 뒤샹의 레디메이드는 현대미술 작품을 근본적·결정적으로 변혁시켰다. 현대 아티스트는 더 이상 작품을 만들지 않는다. 행하는 것은 선택하고, 명명하고, 새로운 가치를 부여하는 것이며, 감상자 또한 같은 일을 행한다. 다만 감상자는 '능동적인 해석자'가 되어야 하며, 감상자가 해석을 해야만, 작품은 비로소 완성된다.

4) 지금의 현대미술은 모름지기 '콘셉추얼 아트'이어야 한다

콘셉추얼아트(개념미술)는 이제 수많은 운동이나 이념 중 하나가 아니다. 조셉 코수스의 말처럼 뒤샹 이후의 모든 현대미술 작품은 개념적이다. '선택·명명·새로운 가치의 부여'에 의해 성립되는 현대미술에 가장 중요한 것은 관념 혹은 개념이며, 본질은 외견(형태)에 있지 않다. 아트는 값비싼 장식품이 아니라, 다른 지적 장르와 비견할 수 있는 진지한 활동이다.

5) 임팩트 · 콘셉트 · 레이어가 현대미술의 3대 요소

임팩트는 〈과거에는 없었을 시각 · 감각적인 충격〉, 콘셉트는 〈작가가 호소하고 싶은 주장이나 사상, 지적인 메시지〉, 그리고 레이어는 〈감상자에게 다양한 것을 상상, 상기, 연상시키기 위해 중층적으로 작품에 편입된 감각적 · 지적 요소〉. 근대까지의 '미술'과 달리, 성적, 변태적, 폭력적, 추상적, 개념적인 현대 '아트'는 반드시 아름답지만은 않다. 좋은 아트 작품은 이 3요소를 통해 감상자의 상상력을 자극한다.

6) 현대미술 작가의 창작 동기는, 크게 일곱 가지로 나눌 수 있다

「새로운 시각 · 감각의 추구」, 「미디엄과 지각의 탐구」, 「제도에 대한 언급과 이의」, 「액추앨리티와 정치」, 「사상 · 철학 · 과학 · 세계 인식」, 「나와 세계 · 기억 · 역사 · 공동체」, 「에로스 · 타나토스 · 성성」이 그 일곱 가지. 단 하나의 동기를 바탕으로 만들어진 작품도 있지만, 대부분의 작품에는 몇 가지가 혼재되어 있다. 작품 감상은 레이어 해석으로 동기를 추측하며 창작 동기와 완성도의 수치화가 작품 독해의 도움이 되기도 한다.

7) 이후의 현대미술은 설치미술을 지향한다

디지털 카메라나 소셜미디어의 보급에 따라, 영상이 기하급수적으로 늘고 있다. 한편, 영상이나 퍼포먼스 아트가 증가하고, 회화나 사진 등의 2차원 정지 미디어의 정보량은 후발 미디어에 비해 훨씬 뒤처져 있다. 콘셉트가 현격히 뛰어난 작품을 제외하면, '시선 그 자체를 형성'하여 관객의 오감을 자극하는 설치미술의 시대가 도래하고 있다.

이어서, 지금까지 놓치고 검토하지 못했던 논점에 대해 생각해 보자.

3. 시스템에 의존하지 않는 아트란 가능할까?

협의의 아트월드는 글로벌 자본주의적인 시장경제에 기생·의존하고 있다. 아트 시스템은 마켓을 중심으로 구성되어 있다. 그렇기 때문에 아트 작품은, 다른 소비재와 마찬가지로 자본의 논리에서 벗어날 수 없다. 이 통설은 정말일까?

이미 서술했지만, 한스 하케의 경우를 살펴보자. 한스 하케는 자신과 관련된 모든 갤러리에게, 아트 페어에 자신의 작품을 출품하지 못하도록 하고 있다. 또한, 팔렸던 작품이 되팔려 가격이 오를 경우, 그 15%를 환원한다는 계약을 맺고 있다. 하지만, 그의 작품은 변함없이 상품화되고 있다.

일반적으로 말하면, 페어에는 투자 목적의 구매자가 많아, 갤러리 고객과 비교해 재매매의 가능성이 높다. 하지만 여러 가지 사정에 의해 갤러리의 고객도 구매했던 작품을 되팔곤 한다. 하케가 굳이 갤러리에 그런 족쇄를 채우는 이유는, 본인도 코멘트를 통해 밝혔듯이 작품의 소유자가 명확해지기 때문, 즉 작품 소유 이력의 추적을 위해서다.

사담이지만, 나는 이전에 어떤 작품을 구입한 후에, 작가로부터 감사의 편지와 함께 드로잉 1점을 보내 받은 일이 있다. 편지의 맨 마지막에는 오싹한 한 마디가 덧붙여져 있었다. "이 작품은 개인적인 선물입니다. 절대로 팔지 말아 주십시오. 팔아버리면… 죽어라 저주하겠습니다."

저주받아 죽느니, 가보로 삼아 후대까지 소중히 간직하게 할 작정이긴 한데, 이건 농담이 아니라 제작자의 진심이라고 생각한다. 되팔거나 하는 건 싫다. 계속 애장해줬으면 좋겠다. 사람에 따라 다르겠지만, 많은 아티스트에게 작품은 자식과 같은 존재이므로, 세컨더리 마켓으로

의 유출을 피하고 싶어 하는 작가가 적지 않을 것이다.

이 예에서도 중요한 것은 역시, 작품의 이력 추적이다. 작가는, 작품이 행방불명되지 않고, 어디에 있는지 항상 확인할 수 있는 상태이길 원한다. 더불어, 작품의 구입 동기가 투자가 아닌, 작가나 작품에 대한 '사랑'이기를 바란다(한스 하케가 말한, '이 계약은, 누가 나의 작품을 소유하고, 누가 최종적으로는 하지 않는가를 알기 위한, 절호의 리트머스 시험지가 될 것이다'라는 코멘트도, 아무리 강경한 작가일지라도 '사랑'에 무게를 두고 있음을 말해주고 있다). 그것을 '시스템에 의존하지 않는' 상태의 하나로 간주한다면, 실현은 불가능하지 않다. 단지, 쉬운 일이 아닐 뿐이다.

하케의 계약은 하나의 방법일 뿐, 구매자인 컬렉터나 중개자인 딜러에게는 하케가 내놓는 조건을 거절할 권리가 있다. 하케 본인도 분명히 말했듯 '거래가 백지화되는' 일도 있을 것이다. 맨 처음 작품을 내놓은 소유자가 뼈를 깎는 심정이었다 하더라도, 재매매가 반복되는 동안 '사랑'이 희박해지는 일도 꽤 있을 수 있다.

결국은, 아트러버의 의식개혁이 필요하다. 아트와 아티스트를 대하는 방식을 바꾸지 않으면 안 된다. 자크 랑시에르의 주장처럼 '예술가가 감상자보다 우월한 것은 아니다'라는 말은 인정한다 해도, 작품을 제시해 준다는 점에서 예술가가 감상자보다 앞서는 것은 분명하다. 그렇다면 아티스트를 '방외(方外)'로 바라볼 것을 제안하고 싶다.

4. '방외'로서의 아티스트

'방외(方外)'란 세상 밖의 일이나, 세속의 길에서 벗어난 사람을 가리킨

다. 가령 승려나 유교의 선인과 같이 속세를 초월한 이들을 가리킨다. 아티스트로서는 명예로운 호칭이라 할 수 있을 것이다. 속세를 초월했으므로 무엇보다도 가장 속세적인 금전에는 관심을 두지 않는다. 그러나 인간 세상에 살고 있는 이상, 돈이 필요한 일은 생긴다. 그럴 때 방외의 대표적 존재인 승려는 '희사'나 '시주'를 받는다.

아티스트에게 지불되는 돈을 기쁜 마음으로 내놓아야 한다고, 나는 생각한다. 그것도 작품의 댓가라며 인색하게 말해서는 안 된다. 아티스트가 존재하는 것 자체에 감사하며, 기꺼이 건네야 한다.

세상 밖에서, 세상의 안쪽에 사는 사람들이 할 수 없는 일을 수행하며, 인간의 능력을 포함한 세계의 숨겨진 가능성을 보여줌으로써, 세계가 풍요롭다는 것을 알려준다. 학자나 스포츠 선수와 마찬가지로 그것이 아티스트의 역할이다. 개중에는 파계승 같은 사람도 있겠지만, 그런 것쯤은 눈을 감고, 아니 그마저도 '재미있다' 여겨주고, 너그러이 인정하며, 방외의 존재에 감사해야 한다. 방외가 만들어내는 예측 불능의 즐거운 놀이가 있기에, 모진 세상은 그럭저럭 굴러가기 때문이다.

마켓이 존재하든 그렇지 않든, 희사나 시주는 가능하다. 돈을 내는 이의 마음먹기에 달렸기 때문이다. 그런 의미에서 희사나 시주는 시스템의 존재 여부와 관련이 없다. 하지만, 작품의 재매매나 투자 목적의 구매는 줄어들지도 모른다. 그렇게 된다면, 지금의 마켓의 모습은 변화될 것이다. 이것은 시스템 의존에서 벗어나기 위한 하나의 방법이다.

작품을 사거나 하지 않더라도 희사나 시주는 가능하다. 예를 들면 대안공간 등에 기부하는 것이다. 오늘날, 국공립 미술관이나 국가가 지원하는 아트 페스티벌에는 표현의 자유에 대한 노골적이랄 만한 압력이

존재한다. 예를 들어 침폼과 같은 아티스트 그룹은 그것이 싫어서 스스로 갤러리 운영을 시작했다. 정치가나 공무원에 의한 규제나 압력은 논외로 여기지만, 비판이나 여론 형성 등에 장기적으로 힘쓰는 한편, 사적·개인적인 지원은 단기적인 즉효 약으로서 매우 유효하게 받아들인다.

침폼의 리더 우시로 류타는 연출가인 다카야마 아키라와의 대담에서 다음과 같이 이야기했다.

프로젝트를 진행하면서, 독자적으로 모금을 기획하고 있습니다만, 그러한 일들을 통해 개인 컬렉터나 감상자와 공범 관계를 맺고 싶다는 생각입니다. 현시점에서, 공적 기금은 우리에게는 그다지 적합하지 않습니다. 많은 미술관이 작품을 사주어 고맙게는 생각하고 있습니다만, 그러한 구작에 대한 평가가 아닌, 신작 프로젝트의 제작에 있어서, 공적 기관은 규제가 너무 많아 우리와 맞지 않습니다. 정말로 하고 싶은 프로젝트는 대안적인 방법으로 실현해 가는 것이 이상적이라고 생각합니다.[01]

'대안적인 방법'은 시스템에 의존하지 않는 방법을 말한다. 그로이스는 이에 대해 어떤 의견이었을까? 여기에서 다시 한 번 인용해 보자.

아트와 아티스트는 초사회적인 것이다. 그리고 타르드의 적정한 표현대로, 진정으로 초사회적이 되기 위해서는 스스로를 사회로부터 고립시켜야 한다.[02]

크라우드 펀딩 뉴스 사이트 'CrowdExpert.com'[03]에 따르면, 세계 크라우드 펀딩 시장은 2012년도 기준 27억 달러였다. 그 후 2013년도는 61억 달러, 2014년도는 162억 달러, 2015년도는 344억 달러(약 45조 원)로 순조롭게 확대되고 있다. 감상자가 아티스트와 '공범 관계'를 맺고, 희사나 시주를 통해 그들을 초사회화 하는 시기가 드디어 도래하고 있다고도 할 수 있지 않을까.

5. 현대미술 작품의 가치는 누가 결정하는가?

그런데, 작품의 가치를 정하는 것은 누구일까? 시스템 안의 현대미술에 대해서는 이미 이야기했다. 작품의 가치는 협의의 아트월드가 결정한다. 그러나 이것으로 충분할까?

아트월드는 아서 단토에 따르면 '예술이론의 상황이나, 현대미술사의 지식', 조지 디키에 따르면 '제시되는 대상(아트 작품)을 어느 정도 이해할 준비가 된 멤버들로 이루어진 한 무리의 사람들'이다. 전자는 추상적이고, 후자는 구체적이다. 하지만 양쪽 모두 극소수의 사람들이나 그들이 공유하는 세계관이라는 점에서, 폐쇄적이고 엘리트적이다.

그러나 그 상식적인 해석은 깨지기 시작했다. 티에리 드 뒤브나 보리스 그로이스, 자크 랑시에르 등의 주장처럼, 감상자가 자신의 능력에 따라 스스로를 해방하는 시대가 되었기 때문이다. 시스템 안에서도 그러하니, 시스템에 의존하지 않는 아트에 대해서는 말할 것도 없다. 현대에 있어서 아트의 가치를 결정하는 것은 개개의 아트러버들이다.

지금까지는 이것이 그리 쉬운 일은 아니었다. 아트계에 만연한 '아는

사람밖에 알 수 없다'는 체념, 혹은 '아는 사람만 알면 된다'는 엘리트 의식이 그 주된 원인으로, 많은 아트러버에게는 감상을 위한 방법론이 주어지지 않았다. '취향'이나 '직감' 이외에는 전문가의 평가나 일반적인 해설에 기댈 수밖에 없다. 때문에, 누구나가 워홀이나 바스키아에게 고마워하고, 일부를 제외하면 진가를 알지도 못하면서, 아니 알려고도 하지 않으면서 거금을 투척하고 우쭐댄다. 현대미술이란 무엇인지에 대한 논의는 벌어지지 않은 채, 시장만 비대해져 가는 상황은 지극히 불건전하다.

경제학자 존 메이너드 케인스는 금융시장에 있어 투자자의 행동을 '미인 투표'에 비유했다.

전문 투자가는 백 명의 사진에서 최고의 미녀 여섯 명을 뽑는 등의 흔한 현상 공모 참여자에 비유할 수 있습니다. 상을 받을 수 있는 사람은 그 투표에 참여한 사람 전체의 평균적인 기호에 가장 가까운 사람을 선택한 인물입니다. 따라서 각각의 참여자는 자신이 가장 미인이라고 생각하는 얼굴을 고르는 것이 아니라, 다른 참여자들이 좋다고 생각할 가능성이 높은 얼굴을 선택하지 않으면 안 되며, 다른 참여자들도 똑같은 시점으로 그 문제에 임하는 것입니다. 자신의 판단으로 누가 정말로 최고의 미인인가를 선택하는 문제가 아니며, 혹은 평균적인 의견으로 봤을 때 누가 미인이라고 판단될 것인가를 가늠하는 문제조차 아닙니다.[04]

아트에 '투표'하게 될 일은 금융에 비하면 월등히 적지만, 투표 행동

의 실정은 거의 같다. '섹스와 죽음에 바친 미술관' MONA의 데이비드 월시와 같은 특수 사례를 제외하면, 슈퍼 컬렉터들도 거의 비슷할 것이다. 투자 목적의 컬렉터가 그처럼 행동하는 것은 전혀 이상할 일이 아니다. 하지만 많은 아티스트가 바라듯, 아티스트나 작품을 향한 '사랑'을 표하기 위해 작품을 구입하는 것이라면, 아니 구입 같은 건 하지 않더라도 아티스트나 작품에 대해 되도록 많이 알고자 한다면, 그리고 타인에게 의지하지 않으면서 아트의 가치를 스스로 결정하길 바란다면, '미인 투표'하는 투자가와는 다른 행동이 필요하다는 것은 분명하다.

감상을 위한 리터러시 교육을 하라는 이야기는 아니다. 읽고 쓰는 능력은 사실 누구에게나 이미 갖춰져 있다. 예술 전반의 감상에 있어서 리터러시는 감상자의 인생 경험을 말한다. 사물을 평가하는 데에는 자신의 경험 총체에 비추어 보는 것 외에 다른 방법이 없기 때문이다. 평가의 정확도를 높이기 위해 견문을 넓히고, 지식을 늘리고, 인생 경험을 쌓는 것이 유일무이한 방법이다.

6. 작품의 감상에는 예술 이론이나 현대미술사 지식이 필요할까?

여기에서 문제가 되는 것이 '지식'의 내용이다. 보편적으로 작품의 감상에는 현대미술 이론이나 현대미술사에 대한 지식이 필수로 여겨진다. 아서 단토의 말처럼 '예술 이론의 상황이나, 현대미술사의 지식'이야말로 아트월드의 정체성이며, 그 지식을 익히지 않으면 가치판단을 할 수 없다. 또한 조지 디키가 말하는 '한 무리의 사람들'은 그 지식을, 적어도 어느 정도 이해할 준비가 된 사람들을 가리킨다. '준비'가 되지 않은 사

람들은, 그 시점에서 자격이 없는 것으로 간주된다. '현대미술은 문턱이 높다'는 말이 나오는 까닭이다.

1장에서 언급했듯이 단토는 디키가 말하는 아트월드의 정의를 마음에 들어 하지 않는다. 디키의 견해가 맞는다면, 작품의 가치를 결정하는 것은 큐레이터나 컬렉터, 비평가와 같은 구체적인 업계 사람들이다. 그들이 개개의 현대미술 작품을 보증한다는 셈인데, 그런 의미라면, 현대미술은 왕과 왕녀가 기사 칭호를 수여하는 기사도와 닮았다. 하지만, '왕의 머리가 비정상이라면, 자기자신의 말에게 기사 칭호를 수여할지도 모른다'며 단토는 디키를 비판했다. 이 비판의 핵심은 어디에 있을까? 큐레이터나 컬렉터, 비평가들의 '예술 이론의 상황이나, 현대미술사의 지식' 파악이 충분하지 않다는 말일까?

바로 그렇다. 단토는 디키가 말하는 '한 무리의 사람들'을 신용하지 않는다. 능력이 떨어지는 '왕'이 기사 칭호를 남발하는 사태를 경계하고 있다. 앤디 워홀의 〈브릴로 박스〉를 만난 이후 '현대미술이란 무엇인가'를 진지하게 고민해 왔다. 안이한 포퓰리즘에 빠지지 않았던 성실한 이론가로서, 그것은 당연한 윤리적 자세라고 생각한다. 보증의 남발은 필연적으로 작품의 질 저하와 아트계 전체의 지반 침하를 초래할 것이다. 생전의 단토는 마음속으로 은근히 AI와 같은 영명한 전제군주의 탄생을 고대하고 있었을지도 모른다.

그러나 나는 단토의 이론적 자세를 존중하면서도, 현대미술이 군주제나 과두 정치에서 탈피하기를 희망한다. 목표로 해야 할 것은 민주제로의 이행이다. 그 민주제에 있어 '예술 이론의 상황이나, 미술사의 지식'이 반드시 필요한 것은 아니다.

작가를 비롯한 현대미술의 프라이머리 플레이어들이 미술사를 배우고, 필요한 지식을 익히는 것은 당연하며, 의무라고도 생각한다. 하지만 감상자에게 그 의무를 부여할 필요는 없다. 작품에 '제도에 대한 언급과 이의'라는 창작 동기가 담겨있을 수 있고, 감상자가 그것을 분별할 수 있다면 유용하겠지만, 반드시 필요하지는 않다. 즉 감상자가 작가만큼 '제도'에 대해 알아야 할 필요는 없다는 것이다.

이 또한 거듭 말하지만, 세계의 디스토피아화가 진행되고 있는 오늘날, 현대미술 작품을 감상하기 위해서는 오히려 동시대의 세계정세나, 그것을 초래한 역사(현대미술사가 아닌 세계사)의 지식이 훨씬 중요하다. 아티스트는 '탄광 속 카나리아'로서 디스토피아화가 진행되는 시대에 민감하게 반응하며, 자신의 문제의식을 작품에 담아내고 있다. 때문에 액추얼리티나 역사, 현대미술 이외의 문화예술, 과학이나 철학 등에 관한 작가와 관련된 지식을 갖추어 두면, 작품의 해독은 현격히 재미있어진다. '제도에 관한 언급과 이의'라는 동기는 일곱 가지 중 하나에 불과하다고 하지만 아트사의 지식이 있으면 사실 매우 즐겁다. 영화광이 영화를 보며 '이 작품은 ○○감독에 대한 오마주다' 혹은 '저 장면은 『××』의 인용이다'라고 말하는 것과 같은 즐거움이다. 반드시 필요하지는 않더라도, 알면 즐거움이 더해질 것은 틀림없다. '즐거움'을 위해서라고 생각하면 공부도 그리 괴롭지는 않을 것이다. 감상 체험을 늘림과 동시에, 비평이나 현대미술사에 관한 언설을 읽으면서, 현대미술을 한층 더 즐겨 주었으면 한다.

7. 일본 현대미술계의 문제점

마지막으로 일본의 문제점에 대해 짚어보고자 한다.

1) 태만하고 겁 많은 저널리즘

미술관을 포함한 공적 기금으로부터의 거의 검열이나 다름없는 압력이나, 아티스트에 의한 자기 규제 등의 문제는, 이미 도쿄도 현대미술관(이하 MOT)이나 국제교류기금의 경우를 통해 논했기 때문에 반복하지 않겠다. 다만 MOT의 경우를 제외하면, 일반 미디어뿐만 아니라 아트 미디어에서도 후속 기사가 일절 나오지 않는 상황에 대해서는 한마디 언급해 두고 싶다. 일본의 저널리즘은 태만하고 겁쟁이다. 과거에 비해서도 심히 퇴화하고 있다.

표현의 자유라는 예술의 근간과 관련된 문제 이전에, 해외 현대미술계에 대한 기본적인 정보도 일본에서는 그다지 유통되고 있지 않다. 그 한탄스러운 현상도 저널리즘의 태만과 퇴화에 기인한다. 예를 들면, 이 책의 전반부에 소개했던 것과 같은 중대한 사건들이, 일부를 제외하면 보도되지 않았다. 중요한 이론서나 비평의 번역도, 서양권은 말할 것도 없고 중국, 한국, 대만 등에 비해 매우 적다. 2000년대 후반부터 비평지의 간행이 늘어난 것은 불행 중 다행인 희망적 조짐이긴 하지만, 독자는 아직까지 적다. 작가도 관객도 해외 동향에 무지하다면, 미술계가 쇠약해지는 것은 당연한 일이다.

광고업계나 연예계의 현대미술 작품 표절 등도 일본의 아트 저널리즘은 거의 보도하지 않는다. 광고 및 쇼 비즈니스와 현대미술, 두 업계에 양다리를 걸치는 '크리에이터'를, 지면에는 '아티스트'라 소개하기도

하니, 그 밀접한 이해관계 때문에라도 취재조차 어려울 것이다. 유럽이나 미국에서는 있을 수 없는 이야기다. 긍지도 의지도 없다.

2) 교육의 퇴보와 '회화 바보'의 악영향

나 자신도 예술대학에서 가르치고 있으므로 반성하는 마음을 담아 쓰지만, 교육의 퇴보도 심각하다. 전반적으로 말해, 현대미술사를 충분히 가르치지 않고 있다. 저널리즘의 쇠퇴와도 관련된 문제인데, 동시대의 정보를 학생에게 가르치는 일도 적다. 있다고 한다면, 해외의 현대미술 전시에 참여했던 아티스트나, 아트 페스티벌을 둘러본 큐레이터들을 초빙 강사로 불러 그들의 견문을 듣게 하거나, 주머니 사정이 넉넉한 학생들을 인솔해 페스티벌이나 페어를 보러 가는 정도이다. 그러나 선구적인 이론이나 비평, 나아가 정치사회의 정세 등, 그 배경이나 사정을 교육자 자신이 모르는 경우가 많아, 깊은 이해를 끌어내지 못하고 끝나는 일이 많다.

한편, 다른 나라와 매우 다른 점으로 일본의 학생은 화가 지망생이 너무 많다는 점을 들 수 있다. 앞장의 마지막에서 논했듯, 상당한 센스나 콘셉트를 갖춘 작가가 아니라면 미술계의 프런티어를 개척할 수 있는 평면 작품을 제작한다는 것은 이제 쉽지 않다. 그래서 세계의 주류는 영상이나 설치미술, 혹은 프로젝트형 작품으로 옮겨가고 있으며, 해외 예술대학에서의 교육도 그 전환에 따른 형태로 바뀌어 왔다. 일본은 그 흐름에 뒤처져 있다.

믿을 만한 큐레이터에 따르면, 지금 예술대학에서 교편을 잡고 있는 작가들 중에는, 1980년~1990년대의 '회화의 복권' 운동에 영향을 받

은 '회화 바보'가 많다고 한다. 그런 교육자들에게 등 떠밀린 화가 지망
생이 확대 재생산되고 있는 것이 아닐까 하고, 그 큐레이터는 염려하고
있다. 사실이라면 세대교체를 기다릴 수밖에 없지만, 새로운 세대에 얼
마나 기대를 걸 수 있을지는 미지수다.

3) 포퓰리즘과 엘리트 의식

미술관에서는 대중문화 전시회가 늘고 있다. 저널리즘도 서브컬처 특
집을 늘리고 있다. 예를 들면, MOT는 2015년에 〈꼬마 기관차 토마스
와 친구들〉을, 2016년에 〈스튜디오 설립 30주년 기념 픽사 전〉을 개최
했다. 그 이전에는 〈지브리가 가득, 스튜디오 지브리 입체조형물 전〉,
〈일본 만화영화의 전모〉, 〈하울의 움직이는 성 · 대 서커스 전〉, 〈디즈
니 아트 전〉, 〈스튜디오 지브리 · 레이아웃 전〉, 〈스웨덴 · 패션〉, 〈이노
우에 다케히코(만화가) 엔트런스 · 스페이스 · 프로젝트〉, 〈럭셔리: – 패
션의 욕망〉, 〈마루 밑 아리에티×타네다 요헤이(아트 디렉터) 전〉, 〈관
장 안노 히데아키(영화감독) 특별 촬영 박물관: 미니어처로 보는 쇼와 헤
세이(1926년~2019년)의 기술〉, 〈테즈카 오사무×이시노모리 쇼타로(만
화가) 만화의 힘〉, 〈미셸 공드리(영화감독)의 세계 일주〉 등을 개최했다.
　또한 일본을 대표하는 미술 잡지 『미술 수첩』은 최근 3년 동안 증보
판을 포함해 다음과 같은 특집을 구성했다. 〈토베 얀손(동화작가)〉, 〈팀
버튼의 세계에, 어서 오세요!〉, 〈보이즈 러브〉, 〈로봇 디자인〉, 〈패션
의 현재〉, 〈춘화〉, 〈교토, 궁극의 장인 기술〉, 〈스타워즈 예술학〉, 〈우
라사와 나오키(만화가)〉, 〈2.5차원 문화 캐릭터가 있는 장소〉, 〈캐릭터
생성론〉, 〈스누피〉, 〈리조마틱스〉, 〈새로운 식사〉, 〈텔레비전 드라마

를 만들다〉 등 무라카미 다카시나 쿠사마 야요이 특집이 산발적으로 발견되긴 해도 핵심이라 할 수 있는 현대미술 특집은 예전에 비해 비중이 줄어들고 있다.

한편, 마치 '비전문가는 사절'이라는 듯이 홍보도 설명도 비정상적으로 적은 예술제가 열리기도 한다. 현지 관람객이 아닌, 해외의 동업자나 '역사'를 상대하려 애쓰는 업계 엘리트의 자기만족일 뿐이다. 어느 모로 보나, 현대미술의 저변을 넓히거나, 올바른 이해력을 높이는 데는 전혀 도움이 되지 않음은 말할 것도 없다.

4) 지자체의 부족한 공부와 좁은 식견

'대지의 예술제 에치고 츠마리 아트 트리엔날레'나 '세토우치 국제예술제'의 성공에 힘입어, 지역에서 열리는 아트 페스티벌이 비정상적으로 늘고 있다. 인구가 점점 줄어드는 시대이니 지역으로의 방문을 원하는 마음은 잘 알겠지만, 그때까지 현대미술과는 아무런 인연도 없던, 혹은 무관심했던 지역이 그저 옆 동네를 따라 아트 페스티벌을 기획하는 것은 이해할 수 없으며, 우스꽝스럽기도 하다. 본인들도 잘 모르는 현대미술 작품이 아니라, 전통행사, 지역 산업, 지역의 음식 등을 중심으로 기획해야 하지 않을까? 그럼에도 어떻게든 꼭 아트 페스티벌을 열고 싶다면, '작품이 그 지역에 무언가를 해줄 수 있을 것'이라는 전제가 우선 틀린 것임을 인지하지 않으면 안 된다. 아티스트는 감사해야 할 '방외'이므로, '지역이 작품을 위해 해줄 수 있는 일'을 생각해야 하는 것이다.

지자체의 이해 부족과 좁은 식견은, 아웃사이더 아트의 편중으로도 드러나고 있다. 물론 뛰어난 아웃사이더 아트의 전시 기획이라면 환영

한다. 장애인 스포츠에서 압도적인 기량과 역량을 지닌 선수의 경기를 보는 것과 마찬가지다. 하지만 대부분의 경우 작품의 질을 문제 삼지 않으며, '현대미술과 무엇이 다른가(같은가)'라는 질문조차 나오지 않는다. 그들이 내세운 아웃사이더 아트는 극히 일부를 제외한다면, 기본적으로 복지의 문제이지 문화의 영역으로 볼 수 없다.

8. 일본의 미래, 현대미술의 미래

1) 여성이나 젊은 층, 젊은 작가 착취

지역 부흥을 위한 아트 페스티벌에는 또 하나 간과할 수 없는 점이 있다. 실제로 운영을 담당하는 스태프들의 노동력 착취이다. 스태프 중에는 젊은 세대와 여성이 많고, 특히 기획 제작이나 홍보는 전문직임에도 불구하고 저예산을 이유로 믿기 어려울 정도의 적은 급여에 혹사당한다. 대부분 경험이 없기 때문에 현장 일이 아예 불가능한 공무원과의 경제 격차는 좀처럼 해소되지 않는다. 비정규직이 부당하게 대우받는 블랙 기업과 같은 구조다.

아티스트에 대한 사례비 또한, 많은 경우가 부당할 정도로 저렴하다. 해외 유명 작가와의 이중 잣대도 존재한다. 젊은 아티스트가, 격차나 비정규 노동을 주제로 삼은 작품을 내놓거나 할 때, 마냥 웃고 있을 수만은 없어진다. 본인이 납득했으므로 상관없지 않느냐는 논리도 있지만, 자원봉사가 아닌 이상, 부당한 격차는 없애는 것이 마땅하지 않을까?

2) 남존여비의 업계 구조

일본 미술 업계의 상층부는 대부분이 남성이다. 문화청 장관은, 역대 스물두 명 가운데 여성은 한 명뿐이다. 주요 근현대 미술관의 관장직에 올랐던 여성은, 내가 아는 한 지금까지 다섯 명에 불과하다. 다섯 명이나 되면 충분하지 않냐 등의 말은 어불성설이다. 각 미술관을 거친 수백 명에 이르는 역대 관장 가운데 단 다섯 명인 것이다. 세계 경제포럼이 2017년 11월에 발표한 '글로벌 젠더 갭 리포터'에 따르면, 일본은 여성 의원이나 관리직이 적어, 조사 대상 144개국 중 114위이다. 아트계도 예외는 아니다. 대부분의 국공립 미술관과 박물관은 여성 관장이 인솔한 적이 없다. 예를 들면, 교토 국립 근대미술관은 역대 아홉 명의 관장 중 여성은 전혀 없으며 국립 국제미술관도 역대 일곱 명 중 여성은 전무하다.

주요 아트 페스티벌과 요코하마 트리엔날레 등의 몇 안 되는 사례 외에는, 여성 종합 디렉터가 존재한 적이 있다고 할 수 있을까? 덧붙이자면, 요직에 오른 외국인도 거의 없다. 모리미술관이 개관 시 초빙했던 데이비드 엘리엇 초대 관장 정도일 것이다.

서구권을 비롯한 해외 또한 남성이 대다수로, 기본적으로는 남존여비라 볼 수 있다. 그러나 일본처럼 극단적인 예는 아마 없을 것이다. 주변 국가들만 살펴봐도, 대만에도 한국에도 여성 관장은 몇 명이나 있어서, 미술계 내에서 막강한 영향력을 지니고 있다(다만, 특히 한국에는 '미술은 여성의 일'이라는, 다른 의미에서의 남존여비적인 편견이 있다).

2장에서 다뤘던 홍콩의 M+는, 2016년 스웨덴 출신의 라스 니티브가 사임한 뒤, 그 후임으로 스리랑카 출신의 수한야 라펠을 선정하였

다. 오스트레일리아의 퀸즐랜드 주립 미술관/갤러리 오브 모던아트에서 아시아 퍼시픽 트리엔날레(APT)를 오랫동안 담당하다, 이윽고 제7회 APT의 지휘를 맡는 등 뛰어난 수완으로 알려진 여성 큐레이터다. 세계의 현대미술계는 아직 완벽하다고까지는 할 수 없을지라도, 우수한 인재라면 국적도 성별도 가리지 않는다.

많은 나라에서 여성이 현대미술 업계에 진출하는 반면, 일본은 정계나 재계와 마찬가지로 칙칙한 아저씨들이 변함없는 우쭐한 얼굴로 자리를 차지하고 있다. 소수 집단 우대를 운운할 수밖에 없는, 훨씬 이전의 전근대적 상황이다. 어차피 능력이 달리는 아저씨들은 언젠가 도태되겠지만 실력주의에 따라 인정받는 그런 날이 되도록 빨리 오기를 바랄 뿐이다.

종합해 보면, 일본이라는 나라의 현재 상황이, 고스란히 일본의 미술계 현황과 겹쳐져 보인다. 이른바 국내 지향이 강하고, 해외에 대한 관심이 희박하다. 여전히 언어의 장벽에 가로막혀, 해외 사정을 정확히 파악하고 있는 이도 드물다. 무사안일주의와 촌탁이 만연하고, 상황을 변혁하고자 하는 기개를 품은 인재가 좀처럼 나타나지 않는다. 포퓰리즘도 횡행하여, 진짜에 대한 지향은 꺼리면서, 가벼운 것들만 찬양받는다. 독창성은 기피당하고, 무슨 일이든 옆 동네를 따라 하려는 풍조가 지배적이다. 경제 격차는 커졌고, 많은 사람들이 그 해소는 불가능하다고 체념하고 있다. 여성의 사회 진출을 외치는 반면, 남성 우위와 남존여비의 실태는 변함없다.

일본 현대미술계 문제의 대부분은 정보나 지식의 결여에서 기인한다. 동시대적인 정보나 지식, 역사적인 정보나 지식 모두이다. 다른 나

수한야 라펠. 홍콩 M+ 관장.

라의 상황을 모르니, 자국의 상황을 당연한 것으로 믿어 버린다. 역사를 모르니, 작은 실수나 간과가 미래에 화근으로 남는다는 사실을 눈치채지 못한다. 일본은, 이대로라면 세계의 현대미술계를 따라가지 못하고 뒤처지고 만다. 일본이라는 나라 자체가 위 같은 이유로 세계에서 고립될 수 있지 않을까?

현대미술이 세계를 바꾸거나 인간을 구하거나 하는 일은 없을 것이다. 그러나 현대미술을 통해 세계의 문제에 관심을 갖게 된다면, 역사는 아주 조금씩 움직일지도 모른다. 마찬가지로 현대미술을 통해 인간이란 무엇인가라는 문제에 생각을 집중하게 된다면, 우리의 인생은 조금 다르게 보일지도 모른다. 그런 의미에서, 현대미술 작품을 감상하고 작품에 대해 고민하는 일은 '세계란 무엇인가', '역사란 무엇인가', '우리는 무엇인가'라는 큰 문제와 연결되어 있다. 현대미술을 사랑하는 이들이, 더욱 많이 늘어나길 바란다.

'현대미술'이라는 단어는 이유 없이 사람을 긴장시키고 주눅 들게 한다. 전공자인 나 또한 다르지 않다. 짐작하건대 그것은 한마디로 정리해 '현대미술은 이것이다'라고 정의하기엔 그 경계가 모호하고 범위 또한 넓기 때문일 것이다. 사실 근대미술이니 현대미술이니 하는 구분부터가 나라나 문화에 따라 다소의 차이를 보인다. 작가의 활동 시점을 기준으로 나누는 것이 흔히 생각할 수 있는 방식이고, 작품의 스타일, 즉 작풍으로 구별하는 것이 옳다고 주장하는 목소리도 있다. 예를 들어 한국에서는 해방을 전후해 활동했던 작가의 작품을 근대미술로, 이후 작가의 작품이라면 현대미술로 구분하는 것이 일반적인 견해라면, 일본의 경우에는 현재 활발히 활동하고 있는 작가의 작품이라 하더라도 근대적인 모티브나 화풍을 가졌다면 근대미술로 다루어도 문제 삼을 이는 없을 것이다. 그렇다고 한 나라나 문화권이라 하여 하나의 방식으로 합의를 거치는 일도 없다. 같은 나라 안에서도 어떤 미술사가는 미술사적 자료를 기반으로 근대미술과 현대미술을 구분하는 반면, 또 다른 평론가는 구분하는 것 자체에 의미를 두지 않기도 한다. 요컨대, '몰라도 된다'가 나의 결론이다.

　그런데, 어째서 이 책에서는 '현대미술이란 무엇인가'라는 주제를 그토록 집요하게 파고드는 것일까? 저자는 지금 이 시대에 일어나고 있는 모든 미술 활동의 태동에 그 시선을 집중시키고 있다. 즉 과거 마르셀 뒤샹이 세상에 내던진 변기가 현재 어떻게 변형되고 진화되어 누구

에게 팔리고 어느 창고에 틀어박혀 있는지 모두가 관심을 두고 지켜봐 주길 원하는 것이다. 저자는 이 책을 통해 미술시장의 숨은 알고리즘, 뮤지엄의 역할, 비평가와 큐레이터의 현주소, 아티스트가 나아가야 할 방향, 그리고 관람객이 가져야 할 태도에 대해 매우 신중한 자세로 논하고 있다. 그 말인즉 우리 모두가 미술에 관여하는 한통속이라는 것이다. 그렇기 때문에 우리는 눈을 크게 뜨고 귀를 기울여 미술에 더 많은 관심을 가져야 한다고 저자는 말한다. 이름도 모를 어느 재벌의 현관 앞을 꾸며주고 그들만의 자랑 대회를 열어주기 위해 우리가 얼마나 많은 핸드백을 사들이고 휘발유를 실어 날랐는지 정도는 알고 있어야 하지 않겠냐는 말이다.

미술을 포함한 모든 예술 활동의 목적은 즐거움과 감동을 얻기 위함일 것이다. 억지로 아티스트가 됐다는 작가는 없을 테고, 모른다고 해서 즐기지 못할 작품이란 이 세상 어디에도 존재하지 않는다. 몰라도 된다. 그냥 즐기자. 다만 수천만 달러라는 도무지 와 닿지도 않는 큰 금액의 돈을 들여 작품을 사들이는 사람들은 과연 누구이며, 그러한 현장에 초대되는 작가와 그렇지 않은 작가의 행보는 어떻게 다른 것인지, 그리고 레오나르도 다빈치의 모나리자가 경매에 나오지 않는 이유를 알고 싶다면 그 힌트를 얻을 수 있을 것이다. 이 책이 미술 여행에 나선 호기심 가득한 독자들을 위한 예리한 가이드가 될 수 있기를 바란다.

2022년 12월
옮긴이 **원정선**

참고문헌

들어가며

01 Roberta Smith, 「Review: Art for the Planet's Sake at the Venice Biennale」, 『*The New York Times*』, 2015년 5월 15일 자. https://www.nytimes.com/2015/05/16/arts/design/review-art-for-the-planets-sake-at-the-venice-biennale.html

02 Benjamin Genocchio, 「Okwui Enwezor's 56th Venice Biennale Is Morose, Joyless, and Ugly」 https://news.artnet.com/exhibitions/okwui-enwezor-56th-venice-biennale-by-benjamin-genocchio-295434

03 Clément Ghys, 「Biennale De Venise. Détour Vers Le Futur」, http://next.liberation.fr/culture/2015/05/08/aux-giardini-l-effet-pavillons_1299748

04 Laura Cumming, 「56th Venice Biennale review: more of a glum trudge than an exhilarating adventure」, https://www.theguardian.com/artanddesign/2015/may/10/venice-biennale-2015-review-56th-sarah-lucas-xu-bing-chiharu-shiota

1장 마켓

01 「Power 100」 2009, http://artreview.com/power_100/2009/

02 http://www.forbes.com/billionaires/

03 Jackie Wullschläger, 「Lunch with the FT: François Pinault」, 『*Financial Times*』, 2011년 4월 8일 자. http://www.ft.com/intl/cms/s/2/a11fe696-6165-11e0-a315-00144feab49a.html

04 Sarah Thornton, 「MAKE-UP DEALER」, 『*Artforum*』, 2006년 6월 12일 자. http://artforum.com/diary/id=11177

05 http://www.christies.com/

06 Francois Pinaul, 「France 5」(방송), 2009년 2월 20일 자 인터뷰.

07 『*Le Monde*』, 2005년 5월 10일 자. http://www.lemonde.fr/idees/article/2005/05/10/ile-seguin-je-renonce-par-francois-pinault_647464_3232.html

08 Martagnyp(인터뷰어), 『Blau』, 2015년 8월호 수록 인터뷰. http://www.martagnyp.com/interviews/francois-pinault

09 Dana Thomas(저), 実川本子(역), 『堕落する高級ブランド』, 講談社, 2009년.

10 Steven Greenhouse, 「A Luxury Fight To The Finish」, 『*The New York Times*』, 1989년 12월 17일 자 http://www.nytimes.com/1989/12/17/magazine/a-luxury-fight-to-the-finish.html

11 Bryan Burrough, 「Gucci And Goliath」, 『*Vanity Fair*』, 1999년 7월 호. http://www.vanityfair.com/news/1999/07/lvmh-gucci

12 『*Artreview*』 http://artreview.com/power_100/bernard_arnault/

13 Nick Falk, 'Fondation Louis Vuitton's opening', 「how to spend it」, 『Financial times』, 2014년 9월 6일 자. http://howtospendit.ft.com/arts-giving/62661-fondation-louis-vuittons-opening

14 『藝術新調』, 2012년 5월 호.

15 『Artreview』 http://artreview.com/power_100/2013/

16 『Time』, 2014년 4월 23일 자. http://time.com/70911/sheika-al-mayassa-2014-time-100/

17 Roger Owen(저), 山尾 大/溝渕 正季(역), 『現代中東の国家・権力・政治』, 明石書店, 2015년.

18 CIA, 『The World Fact Book』. https://www.cia.gov/library/publications/the-world-factbook/geos/qa.html

19 『Global Finance』 https://www.gfmag.com/global-data/economic-data/richest-countries-in-the-world?page=12

20 Sarah hamden, 「An Emirate Filling Up With Artwork」, 『The New York Times』, 2012년 2월 29일 자. http://www.nytimes.com/2012/03/01/world/middleeast/in-qatar-artists-and-collectors-find-a-new-market.html

21 「QMA threatens legal action over contro-versial newspaper column」, 『Doha News』, 2013년 8월 28일 자. http://dohanews.co/qma-threatens-legal-action-over-controversial-newspaper/에서 재인용.

22 「Amid QMA complaints, Shaikha Al Mayassa announces restructuring」, 『Doha News』, 2013년 8월 29일 자. http://dohanews.co/amid-qma-complaints-shaikha-al-mayassa-announces/에서 재인용.

23 Scott Reyburn and Doreen Carvajal, 「Gau-guin Painting Is Said to Fetch $300 Million」, 『The New York Times』, 2015년 2월 5일 자. http://www.nytimes.com/2015/02/06/arts/design/gauguin-painting-is-said-to-fetch-nearly-300-million.html

24 예를 들면 「Chilean Architects Win Competition To Design New Museum In Qatar」, 『Artforum』, 2017년 5월 15일 자. https://www.artforum.com/news/chilean-architects-win-competition-to-design-new-museum-in-qatar-68412, https://competitions.malcolmreading.co.uk/artmillqatar/

25 http://digitalcast.jp/v/12742/

26 『BBC News』, 2015년 12월 6일 자 방송. http://www.bbc.com/sport/0/football/35007626

27 Jonathan Jones, 「Why Gagosian is the Starbucks of the art world—and the saviour」, 『Guardian』, 2014년 3월 24일 자. http://www.theguardian.com/artanddesign/jonathanjonesblog/2014/mar/24/larry-gagosian-art-galleries

28 Peter M. Brant(인터뷰어), 『Interview』, 2012년 12월 6일호 수록 인터뷰. http://www.interviewmagazine.com/art/larry-gagosian

29 Olivier Drouin, 「Art contemporain: Bernard Arnault, François Pinault, lequel flambera le plus?」, 『Capital』, 2014년 10월 20일호. http://www.capital.fr/enquetes/revelations/art-contemporain-bernard-arnault-francois-pinault-lequel-flambera-le-plus-969673

30 Kelly Crow, 「The Gagosian Effect」, 『The Wall Street Journal』, 2011년 4월 1일 자. http://www.wsj.com/articles/SB10001424052748703712504576232791179823226

31 Patricia cohen, 「New Blow in Art Clash of Titans」, 『The New York Times』, 2013년 1월 18일 자. http://www.nytimes.com/2013/01/19/arts/design/larry-gagosian-and-ronald-perelman-in-a-new-legal-clash.html

32 「Larry Gagosian: The fine art of the deal」, 『The Independent』, 2007년 11월 2일 자. http://www.independent.co.uk/news/people/profiles/larry-gagosian-the-fine-art-of-the-deal-398567.html

33 Jackie Wullschlager(인터뷰어), 『Financial Times』, 2010년 10월 22일 자 인터뷰. http://

www.ft.com/intl/cms/s/0/c5e9cf78-dd62-11df-beb7-00144feabdc0.html

34 Philip Salmon, 「Eli Broad and the Gagosian consensus」, 『Reuters』, 2012년 7월 13일 자. http://blogs.reuters.com/felix-salmon/2012/07/13/eli-broad-and-the-gagosian-consensus/

35 『ArtReview』, http://artreview.com/power_100/

36 毛佳＋黃瑞黎, 「China slams art magazine for honoring Ai Weiwei」, 『Reuters』, 2011년 10월 13일 자. http://www.reuters.com/article/us-china-artist-idUSTRE79C1BZ20111013

37 Arthur Danto, 「The Artworld」, 『The Journal of Philosophy』 Vol.61, No.19. http://faculty.georgetown.edu/irvinem/visualarts/Danto-Artworld.pdf

38 George Dickey, 『Art Circle: A Theory of Art』, Haven Publications, 1997년.

39 Arthur Danto, 「what art is」Yale University Press, 2013년.

40 Theodor W. Adorno(저), 渡辺祐邦, 三原弟(역), 「Valery Proust Museum」, 『Freeze』, 筑摩書房, 1996년.

2장 뮤지엄

01 세계통화기금, 「세계 경제전망 데이터베이스」, http://www.imf.org/external/ns/cs.aspx?id=28,

02 교토 세이카대학에서 열린 라스 니트브의 강연, 2015년 10월 22일. https://www.kyoto-seika.ac.jp/where_will_art_go/lars_lecture/

03 「Consultative Commit-tee on the Core Arts and Cultural Facilities of the West Kowloon Cultural District: Report of the Museums Advisory Group」, 2006년 11월 23일 자. http://www.legco.gov.hk/yr04-05/english/hc/sub_com/hs02/papers/hs02wkcd-361-e.pdf

04 정확히는 「収集と収集に関わる経費」. 구입 정책 「West Kowloon Cultural District Authority: M+ Acquisition Policy」를 발표한 2012년 3월 시점의 환율로 약 1900억 원. 현재 환율로 약 2700억 원. http://d3fveiluhe0xc2.cloudfront.net/media/_file/catalogues/Mplus_Acquisition_Policy_eng.pdf

05 Vivienne Chow, 「Opening of M+ museum in cultural district delayed until 2019」, 『South China Morning post』, 2015년 5월 13일 자. http://www.scmp.com/news/hong-kong/education-community/article/1794616/opening-m-museum-cultural-district-delayed-until

06 Enid Tsui, 「Lars Nittve: why I'm quitting Hong Kong arts hub role」, 『South China Morning Post』, 2015년 10월 28일 자. http://www.scmp.com/lifestyle/arts-entertainment/article/1873107/lars-nittve-why-im-quitting-hong-kong-arts-hub-role

07 小崎哲哉(인터뷰어), 「Art it」, 2009년 8월 26일 자 인터뷰. http://www.art-it.asia/u/admin_interviews/XzZfNuKY3Es2dLlvB8DT/

08 Vivienne Chow, 「M+ museum adds Tia-nanmen images to its collection」, 『South China Morning Post』, 2014년 2월 17일 자. http://www.scmp.com/news/hong-kong/article/1429202/m-museum-adds-tiananmen-images-its-collection

09 Ammie Sin, 「In Hong Kong, Fears for an Art Museum」, 『The New York Times』, 2015년 12월 25일 자. http://www.nytimes.com/2015/12/26/arts/international/in-hong-kong-fears-for-an-art-museum.html

10 「社评: 香港书商配合调查真是被炒作歪了」, 『环球时报』, 2016년 1월 6일 자. http://opinion.huanqiu.com/editorial/2016-01/8323385.html

11 「China Exclusive: "Missing" Hong Kong bookseller turns himself in to police」, 『新華網』, 2016년 1월 17일 자. http://news.xinhuanet.com/english/2016-01/17/c_135017801.htm

12 Ammie Sin, 「In Hong Kong, Fears for an Art Museum」, 『The New York Times』, 2015년 12월 25일 자. http://www.nytimes.com/2015/12/26/arts/international/in-hong-kong-fears-for-an-art-museum.html

13 Adolf Hitler(저), 平野一郎/将積茂(역), 『わが闘争』, 角川書店, 1973년.

14 Roberta Bosco, 「El rechazo de una escultura en el Macba desata polémica y protestas」, 『El pais』, 2015년 3월 18일 자. http://elpais.com/elpais/2015/03/18/inenglish/1426698990_816559.html

15 http://cimam.org/cimam/about/

16 「Statement of Resignation from three Members of the Board of the International Committee of ICOM for Museums and Collections of Modern Art (CIMAM) 09.11.2015」. http://cimam.org/in-response-to-the-resignation-from-three-members-of the-board-of-cimam/

17 「국립현대미술관 신임 관장에 스페인 출신 마리 씨가 내정」, 『동아일보』, 2015년 12월 3일 자. http://japanese.donga.com/srv/service.php3?biid=2015120349878

18 https://www.facebook.com/groups/petition4art

19 岡本有佳(역), 『インパクション』, 197호.

20 『5 Designing Media Ecology』 02호.

21 『あいだ』 218호, 2015년 2월 20일 발행.

22 http://www.dilettantearmy.com/facts/beyond-detail

23 정대하, 「'허수아비 박근혜 그림' 결국 닭으로 바뀌 출품」, 2014년 8월 8일 자.

24 이우영, 「Gwangju Biennale marred by politics」, 『The Korea Herald』, 2015년 8월 18일 자. http://www.koreaherald.com/view.php?ud=20140818000811

25 박소정, 「Bartomeu Mari says stands against 'all kinds of censorship'」 http://english.yonhapnews.co.kr/news/2015/12/14/0200000000AEN20151214003651315.html

26 필자 앞으로 온 이메일에서 요약 발췌

27 Rachel Corbett, 「The Private Museum Takeover」, 『Artnet』, 2012년 6월 18일 자. http://www.artnet.com/magazineus/news/corbett/jeffrey-deitch-on-private-museum-threat-6-18-12.asp

28 Allison Schrager, 「High-end art is one of the most manipulated markets in the world」, 『Quartz』, 2013년 7월 11일 자. http://qz.com/103091/high-end-art-is-one-of-the-most-manipulated-markets-in-the-world/

29 https://artreview.com/power_100/2015/

30 「Tax Status of Museums Questioned by Senators」, 『The New York Times』, 2015년 11월 29일 자. http://mobile.nytimes.com/2015/11/30/business/tax-status-of-museums-questioned-by-senators.html

31 「Writing Off the Warhol Next Door」, 『The New York Times』, 2015년 1월 30일 자. http://www.nytimes.com/2015/01/11/business/art-collectors-gain-tax-benefits-from-private-museums.html

32 「リウム　ホン·ラヤン副館長インタビュー」(리움 홍라희 부관장 인터뷰), 『Art it』 6호, 2005년.

33 이춘재, 「삼성 구조본, 전 임원 계좌에 비자금 50억 운용」, 『한겨레』, 2007년 10월 29일

자. http://www.hani.co.kr/arti/society/society_general/246550.html

34 유영주, 「김용철, 삼성 비자금 여덟 가지 내용 공개」, 『참세상』, 2007년 11월 26일 자. http://www.newscham.net/news/view.php?board=news&id=41664

35 손정아, 「S Korea scandal adds to pop art cachet」, 『Finacial Times』, 2008년 2월 8일 자. http://www.ft.com/intl/cms/s/0/84df8796-d678-11dc-b9f4-0000779fd2ac. html#axzz416T8BAb8

36 박수정, 「이재현 CJ회장, 파기환송심에서 징역 2년 6개월의 실형…벌금 252억」, 『아주경제』, 2015년 12월 15일 자. http://japan.ajunews.com/view/20151215163056112

37 大坪 健二, '5大浣腸リチャードEオルデンバーグの言葉(5대 관장 리처드 E 올덴버그의 말)', 『アルフレッドバーとニューヨーク近代美術館の誕生 ― アメリカの20世紀美術の研究』 三元社, 2012년.

38 『*The New York Times*』, 2016년 3월 2일 자. http://www.nytimes.com/2016/03/04/arts/design/at-the-met-breuer-thinking-inside-the-box.html

39 『The New York Times』, 2016년 3월 2일 자. http://www.nytimes.com/2016/03/04/arts/design/a-question-still-hanging-at-the-met-breuer-why.html

40 Robin Pogrebin, 「MoMA Trims Back Some Features of Its Planned Renovation」, 『*The New York Times*』, 2016년 1월 26일 자. http://www.nytimes.com/2016/01/27/arts/design/moma-trims-back-some-features-of-its-planned-renovation.html

41 2016년 3월 26일~2017년 3월 12일.

42 Robin Pogrebin, 「MoMA to Organize Collections That Cross Artistic Boundaries」, 『*The New York Times*』, 2015년 12월 15일 자. http://www.nytimes.com/2015/12/16/arts/design/moma-rethinks-hierarchies-for-a-multidisciplinary-approach-to-art.html

43 Joachim Pissarro, Gaby Collins-Fernandez, and David Carrier(좌담회), 『The Brooklyn rail』, 2015년 5월 6일 자. http://www.brooklynrail.org/2015/05/art/glenn-lowry-with-joachim-pissarro-gaby-collins-fernandez-and-david-carrier

44 大坪 健二, 『アルフレッドバーとニューヨーク近代美術館の誕生 ― アメリカの20世紀美術の研究』 三元社, 2012년.

45 『Olafur Eliasson: The Weather Project』, Tate Publishing, 2003년.

46 2017년에 퇴임.

47 『The Art news paper』, 2016년 1월 5일 자. http://old.theartnewspaper.com/comment/the-21st-century-tate-is-a-commonwealth-of-ideas/

48 https://www.youtube.com/user/tate

49 Walter Benjamin(저), 浅井 健二郎(편역), 久保 哲司(역), 「技術複製時代の芸術作品〔第2考〕」, 『ベンヤミン・コレクション〈1〉』, 筑摩書房, 1995년.

50 「特集:同時代の芸術文化における美術館の役割を再考する」, 『R』1호, 2002년. http://www.kanazawa21.jp/data_list.php?g=52&d=1

51 Chris Dercon, 「The Museum Concept is not Infinitely Expandable?」, http://www.kanazawa21.jp/tmpImages/videoFiles/file-52-1-e-file-2.pdf

52 El marel(인터뷰어), 「MUSEUM 3.0」, 『Trendesign』, 2014년 6월 28일 자. http://trendesignmagazine.com/en/2014/06/museum-3-0/

53 『The Art news paper』 http://old.theartnewspaper.com/news/museums/visitor-figures-2014-the-world-goes-dotty-over-yayoi-kusama/

54 http://www.cnto.org/forbidden-city-to-regulate-visitor-numbers/

55 野村総合研究所,「諸外国の文化予算に関する調査報告書」, 2015년 3월. http://www.bunka.go.jp/tokei_hakusho_shuppan/tokeichosa/pdf/h24_hokoku_2.pdf

56 http://www.tate.org.uk/about-us/governance

3장 비평가

01 전문 수록, 'Artlink'(웹사이트) https://www.artlink.com.au/articles/3912/the-need-for-a-digital-criticism-archive-in-east-a/

02 「Silence of the Dealer」, 『Modern painters』, 2006년 9월 호. http://www.blouinartinfo.com/subscriptions/modern-painters

03 「Critical condition」, 『Guardian』, 2008년 3월 18일 자. http://www.theguardian.com/artanddesign/2008/mar/18/art

04 「Art Agonistes」, 『New Left Review』, 2001년 3~4월 호. https://newleftreview.org/II/8/hal-foster-art-agonistes

05 Sarah Thornton(저), 鈴木泰雄(역), 『現代アートの舞台裏』(원제는 『Seven days in the art world』), 武田ランダムハウスジャパン, 2009년.

06 「Artforum: Slowly Sinking in a Sea of Bloggers? Not Quite...」, 『huffingtonpost』, 2010년 10월 26일 자. http://www.huffingtonpost.com/john-seed/artforum-slowly-sinking-i_b_773558.html

07 「2 Big Things Wrong With the Art World As Demonstrated by the September Issue of Artforum」, 『Vulture』, 2014년 9월 2일 자. http://www.vulture.com/2014/09/artforum-september-issue-whats-wrong-with-art-world.html

08 Tom Wolfe(저), 高島平吾(역), 『The Painted Word』, 晶文社, 1984년.

09 William Grimes, 「Hilton Kramer, Art Critic and Champion of Tradition in Culture Wars, Dies at 84」, 『The New York Times』, 2012년 3월 27일 자. http://www.nytimes.com/2012/03/28/arts/design/hilton-kramer-critic-who-championed-modernism-dies-at-84.html

10~11 藤枝晃雄(편역), 高藤武充(역), 『グリーンバーグ批評選集』, 勁草書房, 2005년.

12 浅田彰(인터뷰어), モダニズム以後 ジョセフ・コスースに聞く」, 『批評空間』, 1995년. 『モダニズムのハード・コア』(증보판) 수록.

13 Nicolas Bourriaud, 『Traffic』(전시 카탈로그), Capc - Musée d'art Contemporain, 1996년.

14 Claire Bishop(저), 星野太(역), 「敵対と関係性の美学」, 『表象』 5호, 2011년.

15 Jacques Rancière(저), 梶田裕(역), 「政治的芸術のパラドックス」, 『解放された観客』, 法政大学出版会, 2013년. 『コンテンポラリー・アート・セオリー』에 게재된 星野太의 「ブリオー×ランシエール論争を読む」도 참조하기 바란다.

16 Simon L. Lewis와 Mark A. Maslin의 논문에 따르면 인류세가 시작하는 기준으로 서기 1610년과 1964년이 부합하다고 한다. 『Nature』 519호, 2015년 3월 12일 자. http://www.nature.com/nature/journal/v519/n7542/full/nature14258.html

17 http://www.tfam.museum/File/files/01news/140620_2014TBpress/2014%20Taipei%20Biennial_Notes_en.pdf?ddlLang=en-us

18 川村久美子(역), 『虚構の「近代」』, 新評論, 2008년.

19 Claude Lévi-Strauss(저), 小崎哲哉/Think the Earth(편저), 矢田部和彦(역), 「人権の再定

義」,『百年の愚行』, Think the Earth 프로젝트, 2002년.

20 『*Harald Szeemann: Individual Method-ology*』, JRP｜Ringier, 2008년
21 『*Harald Szeemann: Individual Method-ology*』, JRP｜Ringier, 2008년
22 Hans Ulrich Obrist(인터뷰), 「Mind over matter」,『*Artforum*』, 1996년 11월 호. https://artforum.com/inprint/issue=199609&id=33047
23~25 Boris Groys, 「Under the Gaze of Theory」,『e-flux35』 35호, 2012년 5월. http://www.e-flux.com/journal/under-the-gaze-of-theory/

4장 큐레이터

01 「AVANT-GARDE ART SHOW ADORNS BELGIAN HOMES」,『*The New York Times*』, 1986년 8월 19일 자. http://www.nytimes.com/1986/08/19/arts/avant-garde-art-show-adorns-belgian-homes.html
02 Documenta(공식 웹사이트), http://www.documenta.de/en/retrospective/documenta_ix
03 Roberta Smith, 「A Small Show Within an Enormous One」,『*The New York Times*』, 1992년 6월 22일 자. http://www.nytimes.com/1992/06/22/arts/review-art-a-small-show-within-an-enormous-one.html
04 Jan Hoet(저), 池田裕行(역),『アートはまだ始まったばかりだ　ヤン・フート　ドクメンタIXへの道』, イッシプレス, 2006년.
05 Morgan Stewart, 「Documenta IX, Body Language」,『*Frieze*』, 1992년 9월 5일 자. https://frieze.com/article/documenta-ix-body-language
06 https://www.centrepompidou.fr/media/document/07/50/0750c1fe93c4a20e012db953cf8ce546/normal.pdf
07 Thomas McEvilley, 「Ouverture du piège: l'exposition postmoderne et ≪Magiciens de la Terre≫」,「magiciens de la terre」(전시 카탈로그), Centre Pompidou, 1989년.
08 「対談：中原浩大×関口敦仁」,『REALKYOTO』, 2013년 12월 10일 자. http://realkyoto.jp/article/talk_nakahara_sekiguchi_kyoto/
09 Dominique Gonzalez-Foerster, 「Les Magiciens de la Terre, bilan d'une révolution」, 2014년 3월 28일 자. http://www.rfi.fr/culture/20140328-magiciens-de-la-terre-bilan-revolution
10 Emanuel Chardonnay, 「≪Avec Les Magi-ciens de la Terre, on est passé d'un art mondial à un art global≫」,『Lemonde』, 2014년 3월 29일 자. http://www.lemonde.fr/culture/article/2014/03/29/avec-les-magiciens-de-la-terre-on-est-passe-d-un-art-mondial-a-un-art-global_4391689_3246.html
11 Benjamin H.D. Buchloh(인터뷰어), 「The Whole Earth Show」,『*Art In America*』, 1989년 5월 호. https://msu.edu/course/ha/491/buchlohwholeearth.pdf
12 『Regards』, 2000년 6월 1일호. http://www.regards.fr/acces-payant/archives-web/l-exotisme-n-est-plus-ce-qu-il,1988
13 『Newyork Times』, 1989년 3월 20일 자. http://www.nytimes.com/1989/05/20/arts/review-art-juxtaposing-the-new-from-all-over.html
14 「Lee Ufan "Resonance" & "Artempo: Where Time Becomes Art"」,『*Brooklynrail*』, 2007년 7월 6일 자. http://www.brooklynrail.org/2007/07/art/lee-ufan.

15 「Blurring Time and Place in Venice」, 『Newyork Times』, 2007년 8월 15일 자, http://www.nytimes.com/2007/08/15/arts/design/15fort.html

16 David Walsh, 「A Bone of Fact」 / Cameron Stewart, 「David Walsh: from shy misfit to big-time gambler who founded MONA6」, 『The Australian』, 2014년 10월 4일 자, http://www.theaustralian.com.au/arts/david-walsh-from-shy-misfit-to-bigtime-gambler-who-founded-mona/news-story/d7afde2a0ede3106cf41e8758caee5d5/Richard Flanagan, 「Tasmanian Devil」, 『Newyorker』, 2013년 1월 21일 자, http://www.newyorker.com/magazine/2013/01/21/tasmanian-devil 등에서 구성

17 Jean-Nicolas Schoeser, 「Théâtre du monde. DOCU.」(다큐멘터리 영화), https://www.youtube.com/watch?v=jDimkmncftM

18 Jean-Hubert Martin/David Walsh, 「Journey to the End of the World」, 『Théâtre du Monde: les collections de David Walsh/MONA et du Tasmanian Museum and Art Gallery』.

19 「Introduction」, 『OPEN MIND』(전시 카탈로그), Museum van Hedendaagse Kunst—Gent, 1989년 4월.

20~22 「FOLLIA E ACCADEMIA」, 『OPEN MIND』

23 Clement Greenberg(저), 藤枝晃雄(편역), 高藤武充(번역), 「アヴァンギャルドとキッチュ」, 『グリーンバーグ批評選集』, 勁草書房, 2005년.

24 「Collective Memory」, 『DOCUMENTA IX CATALOG: Volume 1』.

25~27 「Inleiding」, 『OPEN MIND』.

28 예를 들면, Chelsea Haynes, 「L'Exposition imaginaire Contradiction in terms?」, 『exhibitionist』(2014년 10월 호) http://the-exhibitionist.com/archive/exhibitionist-10/, 혹은 池田鏡瑚, 「オープン・マインド展：ドクメンタ9のチーフ・ディレクター、ヤン・フートは語る」(『美術手帖』1989년 10월호) 등.

29 「Inleiding」, 『OPEN MIND』.

30 Ian Mundell, 「Middle Gate: art for open minds」, 『Flanders Today』, 2013년 10월 23일 자, http://www.flanderstoday.eu/art/middle-gate-art-open-minds

31 『Catholic Online』 http://www.catholic.org/saints/saint.php?saint_id=222, 영문판 『Wikipedia』 https://en.wikipedia.org/wiki/Dymphna 등에서 구성.

32 「Het lieve leven en hoe hette lijden: Jan Hoet」, 『HUMO』, 2014년 3월 4일 자, http://www.humo.be/humo-dossiers/277472/het-lieve- leven-en-hoehet-te-lijden-jan-hoet

33 Ann Binlot, 「A Curator's Collection, Revealed」, 『Document Journal』, 2014년 4월 26일 자, http://www.documentjournal.com/article/a-curators-collection-revealed-jan-hoet-art-brussels

34 「Belgian modern art director Jan Hoet dies at 77」, AP, 2014년 2월 27일, http://www.dailymail.co.uk/wires/ap/article-2569130/Belgian-modern-art-director-Jan-Hoet-dies-77.html

35 「Art curator Jan Hoet dies in hospital in Ghent」, 『Flanders Today』, 2014년 2월 27일 자, http://www.flanderstoday.eu/current-affairs/art-curator-jan-hoet-dies-hospital-ghent

36 「Belgian modern art director Jan Hoet dies at 77」, AP, 2014년 2월 27일, http://www.dailymail.co.uk/wires/ap/article-2569130/Belgian-modern-art-director-Jan-Hoet-dies-77.html

37 『Artforum』, 2014년 4월 16일 자, http://artforum.com/passages/id=46267

38 『*Artforum*』, 2014년 4월 11일 자. http://artforum.com/passages/id=46212

39 Ann Binlot, 「A Curator's Collection, Revealed」, 『*Document Journal*』, 2016년 4월 26일 자. http://www.documentjournal.com/article/a-curators-collection-revealed-jan-hoet-art-brussels

40 「An Introduction」, 『DOCUMENTA IX CATALOG: Volume 1』 수록

41~42 「Alexander Kruge: cultural history in dialogue」에 영상 「The Art Snooper: Portrait of Jan Hoet, director of the DOCUMENTA in Kassel」. https://kluge.library.cornell.edu/conversations/mueller/film/1938과 텍스트 https://kluge.library.cornell.edu/conversations/mueller/film/1938/transcript가 수록되어 있다.

43 「Introduction」, 『OPEN MIND』.

44 Ian Mundell, 「Middle Gate: art for open minds」, 『*Flanders Today*』, 2013년 10월 23일 자. http://www.flanderstoday.eu/art/middle-gate-art-open-minds

5장 아티스트

01 ミヅマアートギャラリー, 7월 6일~8월 20일 http://mizuma-art.co.jp/exhibition/16_07_aida.php

02 「はかないことを夢もうではないか、そうして、事物のうつくしい愚かさについて思いめぐらそうではないか」(전시 보도자료).

03 「アンビバレンスの中にいるから、挑発なのかラブコールなのかわかりづらいものが生まれる」http://www.shinichiuchida.com/2008/10/art-it.html

04 小崎哲哉, 「中原浩大×村上隆×ヤノベケンジの議論」. http://www.realtokyo.co.jp/docs/ja/column/outoftokyo/bn/ozaki_259/

05 Alastair Smart, 「Ai Weiwei – Is his art actually any good?」, 『Telegraph』, 2011년 5월 6일 자. http://www.telegraph.co.uk/culture/art/8498546/Ai-Weiwei-Is-his-art-actually-any-good.html

06 「A Kind of True Living: The Art of Ai Wei-wei」, 『Artforum』, 2007년 여름호. https://artforum.com/inprint/issue=200706&id=15365

07 「Ai Weiwei review – momentous and moving」, 『The Guardian』, 2015년 9월 14일 자. https://www.theguardian.com/artanddesign/2015/sep/14/ai-weiwei-royal-academy-review-momentous-and-moving

08 渡辺真也, 「マリーナ・アブラモビッチ『Seven Easy Pieces』@グッゲンハイム美術館 まだ見ぬ他者を探して」http://www.shinyawatanabe.net/writings/content57.html

09 「Wolfgang Tillmans Takes Pictures of Modern Life, Backlit by the Past」, 『*Newyork Times*』, 2015년 9월 25일 자. http://www.nytimes.com/2015/09/27/arts/design/wolfgang-tillmans-takes-pictures-of-modern-life-backlit-by-the-past.html

10 「0と1のあいだ」, 2014년 3월 11일 자. http://www.art-it.asia/u/admin_ed_feature/Jb7zSIvaPidq6gep1QcF

11 Jerry Saltz, 「Taking in Jeff Koons, Creator and Destroyer of Worlds」, 2014년 6월 30일 자. 『*New York Magazine*』에서 『vulture』로 옮겨 씀. http://www.vulture.com/2014/06/jeff-koons-creator-and-destroyer-of-worlds.html

12 http://afmuseet.no/en/utstillinger/2004/jeff-koons-retrospektiv

13 http://whitney.org/Exhibitions/JeffKoons

14 「Shapes of an Extroverted Life」, 『Newyork Times』, 2014년 6월 26일 자. http://www.nytimes.com/2014/06/27/arts/design/jeff-koons-a-retrospective-opens-at-the-whitney.html

15 http://biennale.dojimariver.com/

16 http://www.andrewkreps.com/exhibition/561

17 「Hito Steyerl: 'How Not to Be Seen'」, 『Newyork Times』, 2014년 7월 17일 자. http://www.nytimes.com/2014/07/18/arts/design/hito-steyerl-how-not-to-be-seen.html

18 http://www.e-flux.com/

19 http://eipcp.net/bio/steyerl

20 『Art in America』, 2015년 4월 28일 자. https://www.artinamericamagazine.com/reviews/hito-steyerl/

21~22 Hito Steyerl(저), 大森俊克(역), 「アートの政治学　コンテンポラリー・アートとポスト民主主義への変遷」, 『美術手帖』, 2016년 6월호.

23 Nicholas Law, 「Horseplay: What Hans Haacke's fourth plinth tells us about art and the City」, 『The Guardian』, 2015년 2월 27일 자. https://www.theguardian.com/artanddesign/2015/feb/27/hans-haacke-horseplay-city

24 Hito Steyerl(저), 大森俊克(역), 「アートの政治学　コンテンポラリー・アートとポスト民主主義への変遷」, 『美術手帖』, 2016년 6월호.

25 Pierre Bourdieu/Hans Haacke(저), コリン・コバヤシ(역), 『自由─交換─制度批判としての文化生産』, 藤原書店, 1996년.

26 Tim Masters, 「Gift Horse sculpture trots onto Fourth Plinth」, 『BBC News』(방송), 2015년 3월 5일 자. http://www.bbc.com/news/entertainment-arts-31739574

27 「Für eine ≪Kunst mit Folgen≫」, 『Neue Zürcher Zeitung』(일간지), 2004년 3월 13일 자. http://www.nzz.ch/article9FP30-1.226930

28 Matthew Sham(인터뷰어), 「Image Decomposed: Alfredo Jaar's May 1, 2011」, 『War Scapes』, 2015년 2월 25일 자. http://www.warscapes.com/conversations/image-decomposed-alfredo-jaar-s-may-1-2011

29 http://home.hiroshima-u.ac.jp/bngkkn/database/KURIHARA/umashimenkana.html

30 『COLORS』 65호, 베네통, 2005년 10월.

31 Sarah Cascone, 「Here's What Artists Have to Say About the Future of America Under Donald Trump」, 『Artnet News』, 2016년 11월 10일 자. https://news.artnet.com/artworld/heres-artists-say-future-america-donald-trump-741710

32 Carey Dunne, 「In Response to Trump's Election, Artist Asked the Whitney Museum to Turn Her Work Upside-Down」, 『HYPERALLERGIC』, 2016년 11월 17일 자. https://hyperallergic.com/338783/in-response-to-trumps-election-artist-asked-the-whitney-museum-to-turn-her-work-upside-down

33 11월 12일 자 『Newyork Times』에는 '리버럴 웨스트(서방국가)의 마지막 옹호자'라 평했다. 「As Obama Exits World Stage, Angela Merkel May Be the Liberal West's Last Defender」 http://www.nytimes.com/2016/11/13/world/europe/germany-merkel-trump-election.html

34 Nette Freeman, 「'It's not Just an Imitation of Painting': Andreas Gursky on His Photos of Tulips, German Leaders, and Amazon Storage Facilities, at Gagosian」, 『Art News』, 2016년 11월 11일 자. http://www.artnews.com/2016/11/11/its-not-just-an-imitation-of-painting-andreas-gursky-on-his-photos-of-tulips-german-leaders-and-amazon-storage-

facilities-at-gagosian/

35 Matthew E. White, 『Atrocities: The 100 Deadliest Episodes in Human History』 W. W. Norton & Company, 2013년

36 多木陽介, 『(不)可視の監獄―サミュエル・ベケットの芸術と歴史』, 水声社, 2016년

37~38 Susan Sontag, 木幡和枝(역), 「サラエヴォでゴドーを待ちながら」, 『この時代に想う テロへの眼差し』, NTT出版, 2002년

39 高橋康也(해설), 『ゴドーを待ちながら』, 白水社, 1986년

40 高橋康也, 『サミュエル・ベケット』, 研究社出版, 1971년

41 「Damien Hirst – Breath」 https://www.youtube.com/watch?v=vw6HWwPEQm8

42 Nigel Reynolds, 「Shocking' urinal better than Picasso because they say so」, 『The Telegraph』, 2004년 12월 2일 자, http://www.telegraph.co.uk/culture/art/3632714/Shocking-urinal-better-than-Picasso-because-they-say-so.html

43 平芳幸浩, 「鏡の送り返し―デュシャン以降の芸術」, 『マルセル・デュシャンと20世紀美術』(전시 카달로그), 朝日新聞社, 2004년.

44 平芳幸浩, 『マルセル・デュシャンとアメリ』, ナカニシヤ出版, 2015년

45 Calvin Tomkins(저), Paul Chan(편저), 「Introduction: New York, 2012」, 『Marcel Duchamp: The Afternoon Interviews』, Badlands Unlimited, 2013년.

46 Michel Sanouillet(편저), 北山研二(역), 「레디메이드에 대하여」 『マルセル・デュシャン全著作』, 未知谷, 1995년.

47 Calvin Tomkins(저), 木下哲夫(역), 「リチャード・マット事件」, 『マルセル・デュシャン』, みすず書房, 2003년.

48 Tierry De Duve(저), 松浦寿/松岡新一郎(역), 『芸術の名において―デュシャン以後のカント／デュシャンによるカント』, 青土社, 2001년.

49~50 Boris Groys(저), 清水穰(역), 「観客のインスタレーション」, 『イリヤ＆エミリア・カバコフ　私たちの場所はどこ？』(전시 카탈로그), 森美術館, 2004년.

51 Georges Charbonnier(저), 北山研二(역), 『デュシャンとの対話』, みすず書房, 1997년. 부분적으로 개정하였다.

52 Tony Godffrey(저), 幡和枝(역), 『デュシャンとの対話』, 岩波書店, 2001년. 원문의 마침표와 쉼표를 구두점으로 변경하였다.

53 Joseph Kosuth, 「Art After Philosophy」. http://www.lot.at/sfu_sabine_bitter/Art_After_Philosophy.pdf

54 上田高(인터뷰어), 「意味の生成／歴史の形成」, 『美術手帖』, 1994년 12월호.

6장 관람객

01-02 Boris Groys(저), 清水穰(역), 「観客のインスタレーション」, 『イリヤ＆エミリア・カバコフ　私たちの場所はどこ？』(전시 카탈로그), 森美術館, 2004년.

03 Umberto Ec(저), 篠原資明＋和田忠彦(역), 『開かれた作』, 青土社, 1990년.

04 Roland Barthes(저), 花輪光(역), 「作者の死」 『物語の構造分析』, みすず書房, 1979년.

05 「引用について」『宮川淳著作集Ⅰ』, 美術出版社, 1980년.

06 Michel Foucault(저), 清水徹(역), 「作者とは何か？」, 『作者とは何か？』, 哲学書房, 1990년.

07 Calvin Tomkins(저), 下哲夫(역)『マルセル・デュシャン』, みすず書房, 2003년.

08 Marcel Duchamp(저), Michel Sanouillet(편저), 「The Creative Act」, 『マルセル・デュシャン全著作』 중 「創造過程」을 개역, 未知谷, 1995년.

09~11 Jacques Rancière(저), 梶田裕(역), 『解放された観客』, 法政大学出版会, 2013년.

12 Alain Jouffroy(저), 西永良成(역), 「マルセル・デュシャンとの対話」, 『視覚の革命』, 晶文社, 1978년.

13 Michel Sanouillet(편저), 『マルセル・デュシャン全著作』 중 「対談」을 개역, 未知谷, 1995년.

14 Marcel Duchamp/Pierre cabanne, 岩佐鉄男/小林康夫(역), 『デュシャンは語る』, 筑摩書房, 1999년.

15~17 Semir Zeki(저), 河内十郎(감역), 『脳は美をいかに感じるか──ピカソやモネが見た世界』, 日本経済新聞社, 2002년.

18 岩田誠, 『見る脳・描く脳─絵画のニューロサイエンス』, 東京大学出版会, 1997년.

19 Donald Judd, 「Statement」, 『Donald Judd Complete Writings 1959~1975』, Judd Foundation, 2016년.

20 「アートの力、歴史の力」, 『Inforium』(NTT データ広報誌) 3호.

21 平芳幸浩, 『マルセル・デュシャンとアメリカ』, ナカニシヤ出版, 2015년.

22 Michael R. Taylo(저), 橋本梓(역) 「ブラインド・マンの虚勢」, 『マルセル・デュシャンと20世紀美術』(전시 카탈로그), 朝日新聞社, 2004년.

23 東野芳明, 『マルセル・デュシャン』, 美術出版社, 1977년.

24 Michel Sanouillet(편저), 北山研二(역), 「一九一四年のボックス」, 『マルセル・デュシャン全著作』, 未知谷, 1995년.

25 筒井紘一, 『利休の茶会』, KADOKAWA/角川学芸出版, 2015년

26 谷川徹三, 『茶の美学』, 淡交社, 1977년

27 예를 들면, 松沢哲郎, 『人間とは何か─チンパンジー研究から見えてきたこと』, 岩波書店, 2010년.

28 松沢哲郎, 『想像するちから』, 岩波書店, 2011년.

7장 현대미술 작품의 일곱 가지 창작 동기

01 Jonathan Seliger(인터뷰어), 『Journal of Contemporary Art』, http://www.jca-online.com/marclay.html

02 浅田彰(인터뷰어), 『池田亮司+/− [the infinite between 0 and 1]』(전시 카탈로그), エスクァイア マガジン ジャパン, 2009년

03 浅田彰, 「池田亮司@Kyoto/Tokyo」, 『REALKYOTO』, 2012년 10월 28일 자. http://realkyoto.jp/blog/%E6%B1%A0%E7%94%B0%E4%BA%AE%E5%8F%B8%EF%BC%A0kyototokyo/

04 Paul Klee(저), 土方定一, 菊盛英夫, 坂崎乙郎(역), 『造形思考』, 筑摩書房, 2016년.

05 Rosalind Krauss(저), 星野太(역), 「メディウムの再発明」, 『表象』 8호, 2014년.

06 沢山遼, 「ポスト メディウム・コンディションとは何か?」, 『Contemporary Art Theory／コンテンポラリー・アート・セオリー』, 2014년.

07 高松次郎, 「世界拡大計画へのスケッチ」, 『世界拡大計画』, 水声社, 2003년

08 光田由里, 『高松次郎 言葉ともの─日本の現代美術 1961~1972』, 水声社, 2011년

09 清水穣、「明るい部屋の外へ(高谷史郎『Topograph/ frost frame Europe 1987』)」、『REALKYOTO』、2014년 7월 3일 자. http://realkyoto.jp/review/shimizu-minoru_takatani-shiro/

10~12 清水穣(역)、「ノート1962~1992」、『ゲルハルト・リヒター　写真論／絵画論』(増補版)、淡交社、2005년

13 清水穣、「デュシャンの網膜化」、『ゲルハルト・リヒター』、淡交社、2005년.

14~15 『ゲルハルト・リヒター／オイル・オン・フォト、一つの基本モデル』、ワコー・ワークス・オブ・アート、2001년.

16 Jerry Saltz、「Conspicuous Consumption」、『New York』、2007년 10월 23일 자. http://nymag.com/arts/art/reviews/31511/

17 Nicolas Bourriaud、*Esthétique relationnelle*、Les Presse Du Reel、1998년

18 Claire Bishop(저)、大森俊克(역)、『人工地獄―現代アートと観客の政治学』、フィルムアート、2016년.

19 Claire Bishop(저)、星野太(역)、「敵対と関係性の美学」、『表象』5호、2011년.

20 Jennifer Allen、「Rirkrit Tiravanija」、『Artforum』、2005년 1월호. https://www.artforum.com/picks/id=8169

21 Theodor W. Adorno(저)、渡辺祐邦＋三原弟(편역)、「ヴァレリー　プルースト　美術館」、『プリズメン―文化批判と社会』、筑摩書房、1996년.

22 島田淳子(역)、佐藤直樹＋アジール・デザイン(디자인)、「This Is Not an Exposition (これは展覧会ではない)」、『Art it』6호、2005년.

23 原子力災害対策本部、「平成23年(2011年)東京電力(株)福島第一・第二原子力発電所事故(東日本大震災)について」、http://www.kantei.go.jp/saigai/pdf/201107192000genpatsu.pdff/201107192000genpatsu.pdf

24 Carolina A. miranda、「As Trump talks building a wall, a Japanese art collective's Tijuana treehouse peeks across the border」、『Los angeles times』、2017년 1월 23일 자. http://www.latimes.com/entertainment/arts/miranda/la-et-cam-chim-pom-tijuana-treehouse-20170123-story.html

25 Helena Smith、「Crapumenta!」… Anger in Athens as the blue lambs of Documenta hit town」、『Guardian』、2017년 5월 14일 자. https:// www.theguardian.com/artanddesign/2017/may/14/documenta-14-athens-german-art-extravaganza

26 「Finanz-Fiasko: documenta 14 in Athen verschlang über 7 Millionen Euro」、『HNA』、2017년 9월 13일 자. https://www.hna.de/kultur/documenta/documenta-14-in-athen-verschlang-ueber-sieben-millionen-euro-8676880.html

27 光田由里、『高松次郎　言葉ともの―日本の現代美術 1961~1972』、水声社、2011년.

28 Michel Foucault(저)、宮川淳(역)、「これはパイプではない―ルネ・マグリットの絵画に見ることば」、『美術手帖』、1969년 9월호.

29 光田由里、『高松次郎 言葉ともの―日本の現代美術 1961~1972』、水声社、2011년.

30 塚原史、『荒川修作の軌跡と奇跡』、NTT出版、2009년 4월.

31 Jean-François Lyotard(저)、本江邦夫(역)、「経度180西あるいは東―荒川修作論」、『美術手帖』、1986년 6월호.

32 丸山洋志(질문자)、「建築とは何か」、『現代思想』1996년 8월. 「総特集荒川修作＋マドリン・ギンズ」(증보판) 수록.

33 塚原史、「アヴァンギャルドと共同体―『天命反転』の逆説」수록.

34 塚原史, 『荒川修作の軌跡と奇跡』, NTT 出版, 2009년 4월.

35 小崎哲哉(인터뷰어), 『Art It』, 2009년 8월 21일 자. http://www.art-it.asia/u/admin_interviews/giD39m1wnJVsqkl8eb0T/

36 小崎哲哉, 「黒い画面の背後に―香月泰男の『シベリア・シリーズ』」 참조. 『REALKYOTO』, 2014년 5월 22일 자. http://realkyoto.jp/blog/kazuki_yasuo/

37~39 草間彌生, 『無限の網―草間彌生自伝』, 新潮社, 2012년.

40 Louise Bourgeois, 「Self-Expression Is Sacred and Fatal」, Christiane Meyer-Thoss, 『Louise Bourgeois. Designing for Free Fall』에 수록, Ink Press, 2016년.

41 Jerry Gorovoy(저), 管純子(역), 「ブルジョワ―隠喩的な言語」, 『ルイーズ・ブルジョワ展』(전시 카탈로그), 横浜美術館, 1997년.

42 Charlotta Kotik, 「The Locus of Memory: An Introduction to the Work of Louise Bourgeois」, 『Louise Bourgeois: Locus of Memory, Works 1982~1993』(전시 카탈로그), Brooklyn Museum, 1994년

43 Georges Bataille(저), 澁澤龍彦(역), 『エロティシズム』, 二見書房, 1973년.

44~45 Mircea Eliade(저), 奥山倫明(역) 「ブランクーシと神話」, ダイアン・アポストロス カッパドナ編『象徴と芸術の宗教学』, 作品社, 2005년.

46 篠田知和基, 「天空という概念」『アジア遊学』, 121호.

47 宮永愛子, 「なかそらの話」, 『REALKYOTO』, 2012년 11월 29일 자. http://realkyoto.jp/article/nakasoranohanashi/

48 Mark Rothko(저), Christopher Rothko(편저), 中林和雄(역), 「個別化と一般化」, 『ロスコ 芸術家のリアリティ』수록을 개역, みすず書房, 2009년.

49 Mark Rothko(저), 木下哲夫(역), DIC川村記念美術館(기획・감수), 「ロスコの言葉、プラット・インスティチュート於ける講演」, 『MARK ROTHKO』, 2009년.

50~52 Anish Kapoor, 「Blood and Light」. 『Anish Kapoor. Versailles』. http://anishkapoor.com/4330/blood-and-light-in-conversation-with-julia-kristeva

53 http://benesse-artsite.jp/art/teshima-artmuseum.html

8장 현대미술 작품을 바라보는 방식

01 Marcel Duchamp(저), Michel Sanouillet(편저), 北山 硏二(역), 「レディメイドについて」, 『マルセル・デュシャン全著作』, 未知谷, 1995년.

02 John Golding(저), 東野 芳明(역), 『デュシャン 彼女の独身者たちによって裸にされた花嫁、さえも』みすず書房, 1981년.

03 Calvin Tomkins(저), 木下 哲夫(역), 'ジェームズ・ジョンソン・スウィーニーとの会話', 『Marcel Duchamp』, みすず書房, 2003년.

04 Ingrid Sischy(인터뷰어), 『Interview』, 1997년 2월 호.

05 Arthur C. Danto, 「Banality and Celebration: The Art of Jeff Koons」, 『Jeff Koons Retrospektiv』(전시 카탈로그), Astrup Fearnley Museum, 2004년.

06 Jerry Saltz, 「Not Just Hot Air」, 『New York』, 2008년 7월 13일 자. http://nymag.com/arts/art/reviews/48491/

9장 회화와 사진의 위기

01 Ed lee, 「How Long Does it Take to Shoot 1 Trillion Photos?」, 『Insights from Info Trends』 2016년 5월 31일 자.

02 Paul Lee, Euncan Stewart, 「Photo sharing: trillions and rising」, 『TMT Predictions 2016』, Deloitte. https://www2.deloitte.com/global/en/pages/technology-media-and-telecommunications/articles/tmt-pred16-telecomm-photo-sharing-trillions-and-rising.html

03 http://mif.co.uk/about-us/our-story/mif07/il-tempo-del-postino/

04 Laura Cumming, 「Wolfgang Tillmans」, 『Guardian』, 2010년 6월 27일 자. https://www.theguardian.com/artanddesign/2010/jun/27/wolfgang-tillmans-serpentine-review-cumming

05 Jerry Saltz, 「Developing」, 『New York』, 2010년 2월 14일 자. http://nymag.com/arts/art/reviews/63774/

06 Jerry Saltz, 「Developing」, 『New York』, 2010년 2월 14일 자. http://nymag.com/arts/art/reviews/63774/

07 http://www.nmao.go.jp/exhibition/2015/id_0706163121.html

08 五十嵐太郎, 「Artscape Review」, 『Artscape』 2015년 10월 15일 자. http://artscape.jp/report/review/10115845_1735.html

09~11 Boris Groys(저), 清水穰(역), 「観客のインスタレーション」『イリヤ＆エミリア・カバコフ　私たちの場所はどこ？』(전시 카탈로그), 森美術館, 2004년.

12 http://shugoarts.com/news/1732/

13 「Lee Kit × Mami Kataoka Gallery Talk Show」(전시), ShugoArts(도쿄), 2017년. http://shugoarts.com/artist/55/

14 David Hockney, 『A History of Pictures: from Cave to Computer Screen』(Thames and Hudson, 2016년)

나오며

01 「対談：高山明×卯城竜太―愚行と狂気の時代に―アーティストができること」, 『Realkyoto』(웹진), 2016년 7월 19일 자. http://realkyoto.jp/article/talk_takayama-ushiro/

02 Boris Groys, 「Under the Gaze of Theory」, 『e-flux』, 35호, 2012년 5월 발행. http://www.e-flux.com/journal/under-the-gaze-of-theory/

03 http://crowdexpert.com/

04 John Maynard Keynes, 『The General theory of Employment, Interest and Money』, 1936년.

도판 출처

10쪽 https://commons.wikimedia.org/wiki/File:Leonardo_da_Vinci,_Salvator_Mundi,_c.1500,_oil_on_walnut,_45.4_%C3%97_65.6_cm.jpg; 19쪽 Photo by Haupt&Binder, https://universes.art/en/venice-biennale/2015/tour/all-the-worlds-futures-3/raqs-media-collective; 20~21쪽 Photo by 원정선; 23쪽 Photo by Andreas Gebert/dpa, via Associated Press, https://www.nytimes.com/2019/03/18/obituaries/okwui-enwezor-dead.html; 24쪽 ⓒ The Israel Museum, Jerusalem, https://commons.wikimedia.org/wiki/File:Klee,_paul,_angelus_novus,_1920.jpg; 26쪽(위)https://en.fabiomauri.com/works/installations/muro-occidentale-o-del-pianto.html?g=muro-occidentale-o-del-pianto#gallery-6; 26쪽(아래) https://en.fabiomauri.com/exhibitions/exhibition-fabio-mauri-en.html?g=gallery; 28쪽 https://www.isaacjulien.com/projects/kapital/; 29쪽(위·아래) https://www.1301pe.com/past-exhibitions-1/rirkrit-tiravanija-demonstration-drawings; 30쪽 ⓒ 2018 Bruce Nauman/Artists Rights Society (ARS), New York. Digital image ⓒ 2018 The Museum of Modern Art, New York. Photo by Martin Seck, https://identity.ae/truth-in-art-bruce-nauman/; 34쪽 ⓒ 2022. Vik Muniz, https://vikmuniz.net/gallery/lampedusa; 43쪽(위) Jakub Hałun, https://commons.wikimedia.org/wiki/File:20110724_Venice_Santa_Maria_della_Salute_5159.jpg; 43쪽(아래) photo by Catarina Sinde, https://www.pinterest.co.kr/pin/254734922647486069/; 44쪽(왼쪽); 44쪽(오른쪽) Photo by EUROPA PRESS, https://navarra.elespanol.com/articulo/revista/vik-muniz-museo-universidad-navarra-artista-debe-salir-estudio-viajar-hablar-gente/20190320194023252839.html; 60~61쪽 https://kr.louisvuitton.com/kor-kr/the-foundation/the-fondation-louis-vuitton; 63쪽(위); 63쪽(아래) https://www.atpress.ne.jp/news/90083; 64쪽 https://qm.org.qa/en/visit/museums-and-galleries/; 67쪽 Provide Image: Qatar Museums, https://www.iloveqatar.net/guide/whosWho/h-e-sheikha-al-mayassa-bint-hamad-al-thani; 69쪽 https://commons.wikimedia.org/wiki/File:Les_Joueurs_de_cartes,_par_Paul_C%C3%A9zanne.jpg; 70쪽 https://en.wikipedia.org/wiki/File:Paul_Gauguin,_Nafea_Faa_Ipoipo%3F_1892,_oil_on_canvas,_101_x_77_cm.jpg; 78쪽 https://www.guide-contemporain.ch/en/lieux/gagosian-gallery/; 79쪽 ⓒ GETTY IMAGES, https://www.wsj.com/articles/larry-gagosian-board-succession-11668624005; 80쪽 https://www.thebroad.org/about; 81쪽 https://www.antiquekeeper.ca/?p=10120; 82쪽 ⓒ 2018 The Andy Warhol Foundation for the Visual Arts, Inc./Artists Rights Society (ARS), New York, https://www.artic.edu/artworks/229357/little-race-riot; 84쪽 ⓒ Mark Tansey, https://www.metmuseum.org/art/collection/search/484972; 85쪽 ⓒ 2022 Roy Lichtenstein Foundation, https://en.wikipedia.org/wiki/File:Girl_in_Mirror.jpg; 87쪽 ⓒ Jeff Koons, http://www.jeffkoons.com/artwork/popeye-stainless/popeye; 91쪽 ⓒ Art Right Magazine, https://www.artrights.me/la-power-100-di-art-review-del-2020/; 92쪽 https://www.yna.co.kr/view/AKR20171105013800005; 98쪽; 106쪽 https://www.mplus.org.hk/en/; 107쪽(위·아래) https://www.archdaily.com/958496/m-plus-museum-herzog-de-meuron-plus-tfp-farrells-plus-arup; 108쪽 Captured image from https://www.youtube.com/watch?time_continue=438&v=PgqIB_5_LR0; 110쪽 ⓒ Associated Press, https://archive.nytimes.com/sinosphere.blogs.nytimes.com/2014/06/02/q-a-liu-heung-shing-on-photographing-tiananmen/; 111쪽 ⓒ Scott Hess, https://www.flickr.com/photos/scotthessphoto/5638587678; 113쪽 ⓒ photo by AP·뉴시스, http://weekly.chosun.com/news/articleView.html?idxno=14539; 117쪽 https://www.nuvol.com/firmes/paul-b-preciado; 118쪽 https://www.nuvol.com/art/la-bestia-i-el-sobira-24438; 119쪽 https://hyperallergic.com/252613/three-resign-from-international-museum-committee-board-demand-new-leadership/; 123쪽(위·아래) ⓒ 홍성담, https://m.hankookilbo.com/News/Read/201408111778903762; 128쪽 https://www.mori.art.museum/en/collection/2677/index.html; 130쪽 Captured image from http://www.watarium.co.jp/exhibition/1511JR/index.html; 132쪽 https://www.mot-art-museum.jp/ko/; 140쪽 Captured image from https://www.jungle.co.kr/magazine/201330; 142쪽 https://www.leeum.org/space/space01.asp; 144쪽 Captured from https://www.youtube.com/watch?v=pDp--K_r4GY; 146쪽 ⓒ 2022 Roy Lichtenstein, http://archive.nytimes.com/www.nytimes.com/slideshow/2008/06/10/arts/20080611_ROY_SLIDESHOW_4.html; 154쪽;

161~162쪽 https://olafureliasson.net/archive/artwork/WEK101003/the-weather-project; **171쪽** https://www.tate.org.uk/visit/tate-modern; **177쪽**(왼쪽) https://commons.wikimedia.org/wiki/File:Pulitzer2018-jerry-saltz-20180530-wp.jpg; **177쪽**(오른쪽) https://commons.wikimedia.org/wiki/File:Hal_Foster_2.JPG; **178쪽**(왼쪽) https://www.artforum.com/print/196206; **178쪽**(오른쪽) https://en.wikipedia.org/wiki/File:Octoberlowres.jpg; **189쪽**(왼쪽) https://artcritical.com/2012/04/11/hilton-kramer/; **189쪽**(오른쪽) https://en.wikipedia.org/wiki/File:Clement_Greenberg.jpg; **194쪽** Photo by Marc Domage, https://saywho.fr/rencontres/nicolas-bourriaud-mo-co/; **195쪽** © 303 GALLERY, https://www.303gallery.com/gallery-exhibitions/rirkrit-tiravanija2; **197쪽** https://www.taipeibiennial.org/2014/en/artists/54-surasi-kusolwong-en2c65.html; **209쪽** https://www.abebooks.com/first-edition/Politics-Poetics-Documenta-X-Book-Catherine-David/31070673066/bd; **215쪽** https://egs.edu/biography/boris-groys/; **228쪽** https://commons.wikimedia.org/wiki/File:Jan_hoet_1989.jpg; **236쪽** Captured image from http://blog.busanbiennale.org/sub01/03_view.php?no=379; **238쪽** © Jean-Pierre Dalbéra, https://www.flickr.com/photos/dalbera/15001120549/; © Centre Pompidou, Bibliothèque Kandinsky, https://www.centrepompidou.fr/fr/programme/agenda/evenement/c5eRpey; **244쪽** https://commons.wikimedia.org/wiki/File:Artempo_1Floor.jpg; **245쪽** https://www.themercury.com.au/lifestyle/david-walsh-teams-up-with-island-magazine/news-story/f3337bfb001e306c4e6d5f0e351f4f54; **246쪽** © Leigh Carmichael, MONA, http://www.daljin.com/column/11694; **249쪽**(위); **249쪽**(아래); **251쪽**; **255쪽**(왼쪽) https://commons.wikimedia.org/wiki/File:Vincent_van_Gogh_-_Self-portrait_with_grey_felt_hat_-_Google_Art_Project.jpg; **255쪽**(오른쪽) https://www.vincent-van-gogh.net/self-portrait-in-front-of-the-easel/; **256쪽** https://smak.be/nl/publicaties/open-mind-gesloten-circuits; **258쪽** https://commons.wikimedia.org/wiki/File:WolfiBandHainLarge.jpg; **259쪽** https://commons.wikimedia.org/wiki/File:Canova_-_The_Three_Graces,_between_1813_and_1816,_%D0%9D.%D1%81D0%BA-506.jpg; **260쪽** https://www.wikidata.org/wiki/Q187166; **264쪽** https://www.moma.org/collection/works/109691; **266쪽** https://commons.wikimedia.org/wiki/File:Jacques-Louis_David,_Le_Serment_des_Horaces.jpg; **272쪽**(위) https://commons.wikimedia.org/wiki/File:Museum_voor_schone_kunsten_gent.jpg; **272쪽**(아래) https://commons.wikimedia.org/wiki/File:Smakedificio.jpg; **275쪽** http://ensembles.mhka.be/events/middle-gate-geel-13?locale=en; **276쪽** https://catholicleader.com.au/features/people-with-mental-illness-can-turn-to-st-dymphna/; **279쪽** cuptured image from https://www.youtube.com/watch?time_continue=18&v=Q-8pnVSGYBg; **285쪽** http://ensembles.org/items/nu-couche-et-deux-personnages?locale=en; **295쪽** https://mizuma-art.co.jp/artists/aida-makoto/; **296~298쪽** https://artscape.jp/artscape/eng/focus/1608_01.html; **302쪽** cuptured image from https://publicdelivery.org/ai-weiwei-study-of-perspective/; 303p cuptured image from https://www.guggenheim.org/exhibition/marina-abramovi-seven-easy-pieces; **305쪽** https://en.wikipedia.org/wiki/File:Duchamp_-_Nude_Descending_a_Staircase.jpg; **307쪽**(위) cuptured image from https://www.moma.org/collection/works/216220; **307쪽**(아래) https://commons.wikimedia.org/wiki/File:Katsushika_Hokusai_-_Thirty-Six_Views_of_Mount_Fuji-_The_Great_Wave_Off_the_Coast_of_Kanagawa_-_Google_Art_Project.jpg; **309쪽**(위) © 국립현대미술관, cuptured image from https://www.mmca.go.kr/events/eventsDetail.do?eduId=202206300000114; **309쪽**(아래) https://commons.wikimedia.org/wiki/File:Future_Affairs_Berlin_2019_-_%E2%80%9EDigital_Revolution_Resetting_Global_Power_Politics%3F%E2%80%9C_(47959578672).jpg; **311쪽** cuptured image from https://aiai.icaboston.org/works_list/liquidity_inc; **315쪽** © Hans Haacke, https://www.wikiart.org/en/hans-haacke/moma-poll-1970; **316쪽** https://whitney.org/collection/works/29487; **322쪽** Photo by Fourth Plinth, https://news.artnet.com/art-world/hans-haackes-fourth-plinth-horse-panders-to-those-its-meant-to-be-critiquing-274075; **325쪽** https://commons.wikimedia.org/wiki/File:Muscles,_bones_and_blood-vessels_of_a_horse;_Wellcome_L0071549.jpg; **326쪽**; **328쪽** cuptured image from https://analepsis.org/2013/04/15/october-18-1977-hum425/; **330쪽** https://ko.wikipedia.org/wiki/%ED%8C%8C%EB%B8%94%EB%A1%9C:El_tres_de_mayo_de_1808_en_Madrid.jpg; **332쪽** © Fukuoka Sakae, https://www.m-kos.net/blog/2013/10/18/review-aichi-triennale-2013-awakening-where-are-we-standing-earth-memory-and-resurrection/; **334쪽**(위) Photo by gabrielpar, https://www.pinterest.co.kr/pin/512777107567283567/; **334쪽**(아래) Photo by RuinOfDecay!, https://www.flickr.com/photos/ruin-of-

decay/23368873436; **336쪽** © Mr. Brainwash, https://www.insidehook.com/article/art/artist-mr-brainwash-banksy-interview; **337쪽** Photo by Paul Lloyd, https://www.flickr.com/photos/paulrobertlloyd/4063905622; 338p https://hongkongfp.com/2017/04/26/one-of-hong-kongs-last-public-king-of-kowloon-graffiti-works-destroyed/; **340쪽** https://sinology.org/archives/2736; **343쪽** captured image from https://www.amazon.com/Magazine-October-2016-November-Donald/dp/B01N02KJT6; **345쪽** photo by Roger Pic, https://commons.wikimedia.org/wiki/File:Samuel_Beckett,_Pic,_1.jpg; **357쪽** https://commons.wikimedia.org/wiki/File:RroseSelavy.jpg; **358쪽** © Association Marcel Duchamp, captured from https://www.mmca.go.kr/exhibitions/exhibitionsDetail.do?menuId=1020000000&exhId=201808280001081; **367쪽** photo by Gautier Poupeau, https://commons.wikimedia.org/wiki/File:One_and_Three_Chair.jpg; **380쪽** https://www.wikiart.org/en/gustave-courbet/the-origin-of-the-world-1866; **387쪽(위)** © Sugimoto Hiroshi, https://www.sugimotohiroshi.com/site-specific-artsl; **387쪽(아래)** Photo by Tomomi Sasaki, https://www.pinterest.co.kr/pin/327777679103293967/; **395쪽** https://www.pinterest.co.kr/pin/635781672373760644/; **405쪽(위)** https://namu.wiki/jump/TK0%2B%2BZcX6kxbg9e2ipR1enhv7lBATNXRXVM33o3OV9S96I6cyPMNymDr%2FSRRy1U7TKJyCAh86eiZexn0gd1mdQ%3D%3D; **405쪽(아래)** https://philamuseum.tumblr.com/post/46508332818/a-sampling-of-works-in-our-collection-from-the; **406쪽(위)** Photo by Americasroof, https://ko.m.wikipedia.org/wiki/%ED%8C%8C%EC%9D%BC:Nelson-art-gallery1.jpg; **406쪽(아래)** Photo by Maurizio Pesce, https://ko.m.wikipedia.org/wiki/%ED%8C%8C%EC%9D%BC:Flying_pins_(5020723690).jpg; **411쪽** https://commons.wikimedia.org/wiki/File:Russolointonorumori.jpg; **414쪽** ; **420쪽** © Google Arts&Culture, captured from https://artsandculture.google.com/asset/perspective-bench/FQGqizbXnhUpEA?hl=ko; **423쪽** https://realkyoto.jp/en/review/shimizu-minoru_takatani-shiro-2/; **425쪽** © Gerhard Richter, captured by https://gagosian.com/artists/gerhard-richter/; **426쪽** https://gerhard-richter.com/en/art/atlas/atlas-17677; **430쪽(위 · 아래)** https://gerhard-richter.com/en/art/paintings/photo-paintings/flowers-40/roses-8030/?artworkid=1&info=1&p=12&sp=64; **435쪽** https://www.303gallery.com/gallery-exhibitions/rirkrit-tiravanija2; **440쪽(위 · 아래)** https://www.1301pe.com/rirkrit-tiravanija-1; **445쪽** Photo by Osamu Matsuda, © Chim↑Pom, Courtesy of the artists and MUJIN-TO Production; **448쪽; 451쪽** captured from https://www.amazon.ca/Had-Nowhere-Go-Jonas-Mekas/dp/3959051468; **452쪽; 458쪽; 459쪽; 460쪽** © The Estate of Jiro Takamatsu, Courtesy of Yumiko Chiba Associates; **462쪽** https://en.wikipedia.org/wiki/File:MagrittePipe.jpg; **463쪽** https://commons.wikimedia.org/wiki/File:Shusaku_Arakawa_bijutsu-techo_1963-10a.jpg; **465쪽; 470쪽** photo by Andrew Russeth, https://commons.wikimedia.org/wiki/File:Song_Dong,_Waste_Not,_2005.jpg; **471쪽; 473쪽;** https://ko.wikipedia.org/wiki/%EA%B5%AC%EC%82%AC%EB%A7%88_%EC%95%95BC%EC%9A%94%EC%9D%B4; **476쪽** Photo by daryl_mitchell, https://www.flickr.com/photos/daryl_mitchell/14406824529; **479쪽; 480쪽** photo by Robert Mapplethorpe, captured image from http://www.artnet.com/magazineus/features/saltz/the-heroic-louise-bourgeois6-4-10_detail.asp?picnum=1; **481쪽** Photo by Didier Descouens, https://commons.wikimedia.org/wiki/File:Maman_de_Louise_Bourgeois_-_Bilbao.jpg; **483쪽** captured from https://www.youtube.com/watch?v=eTakwOpWqG4; **484쪽** © JAN FABRE, https://angelos.be/eng/exhibitions/loyalty-and-vanity; **485쪽** https://commons.wikimedia.org/wiki/File:Edward_Steichen_-_Brancusi.jpg; **487쪽** https://fr.wikipedia.org/wiki/Oiseau_dans_l'espace; **489쪽** https://www.theparisreview.org/blog/2019/11/21/entering-infinity-with-yayoi-kusama/?utm_source=pinterest&utm_medium=social; **495쪽** https://en.wikipedia.org/wiki/Teshima_Art_Museum#/media/File:Teshima_Art_Museum_exterior_view_201310.jpg; **496쪽** Photo by Iwan Baan, https://www.pinsupinsheji.com/h-nd-2118.html; **501쪽** https://en.wikipedia.org/wiki/The_Bride_Stripped_Bare_by_Her_Bachelors,_Even; **509쪽** captured from https://www.christies.com/en/lot/lot-5739099; **513쪽** http://hellandsan.com/mchelland/2022/3/2/takashi-murakami-my-lonesome-cowboy-hiropon/; **516쪽** https://partnersinart.ca/projects/ai-weiwei-snake-ceiling/; **518쪽** captured image from http://www.tate.org.uk/art/artworks/hirst-mother-and-child-divided-t12751; **522쪽** Photo by Kazuo Fukunaga, © DUMB TYPE; **533쪽** https://tillmans.co.uk/; **538쪽(위 · 아래)** © the artist, courtesy of ShugoArts; **567쪽** © PARKER ZHENG/CHINA DAILY, https://www.chinadailyhk.com/article/152537

주요 인명·그룹명

(가나다순)

GENDAI ART TOWA NANIKA
by Tetsuya OZAKI
© Tetsuya OZAKI 2018, Printed in Japan
Korean translation copyright © 2022 by BOOKERS
First published in Japan by KAWADE SHOBO SHINSHA Ltd. Publishers, Tokyo.
Korean translation rights arranged with KAWADE SHOBO SHINSHA Ltd. Publishers, Tokyo.
through Imprima Korea Agency.

누구도 알려주지 않았던 현대미술계의 진짜 모습

현대미술이란 무엇인가

초판 4쇄 발행 2023년 10월 30일

지은이 오자키 테츠야
옮긴이 원정선

편집 이동은, 김주현, 성스레
미술 강현희, 정세라 표지 김주리
마케팅 사공성, 강승덕, 한은영
제작 박장혁

발행처 북커스
발행인 정의선
이사 전수현

출판등록 2018년 5월 16일 제406-2018-000054호
주소 서울시 종로구 평창30길 10
전화 02-394-5981~2(편집) 031-955-6980(마케팅)

ISBN 979-11-90118-47-7 (03600)